中國藝術

歷程與精神

張法 著

目錄

引言：中國之道

一提中國藝術，你會想到什麼呢？皇宮、園林、詩詞、山水畫、書法、京劇……從這些藝術現象中，你會想到什麼？一是藝術，放到世界藝術的範圍內，這些藝術與埃及金字塔、希臘雕塑、印度石窟、伊斯蘭清真寺、美洲神廟一起湧現時，中國藝術的特點是什麼？二是中國，只有中國文化才創造了如是藝術。雖然也把第一個方面放在胸中，但是第二個方面才是寫作本書的主要目的。因此，對什麼是中國藝術，首先問：什麼是中國？

當這個問題在今天被提出來的時候，首先變成了一個世界史的問題。對中國古人來說，正是在歷史中，我們可以「究天人之際，通古今之變」；對今天的學者來說，只有在世界史的宏觀視野中，在各大文化的比較中，中國的特色才得以顯示出來。

史：中國文化的坐標

如何看待歷史，當前有三種主要觀點：

一是進化論（進步論或者發展論）歷史觀。它認為人類是進步的，這進步以生產力（生產財富的數量和質量的能力）為標誌，生產力以物質工具為尺度，由此可以看到對歷史發展的階段劃分：石器，青銅器，鐵器，機器，電器……或者以生產方式為尺度，由此可以看到一種大同小異的劃

分：狩獵、畜牧、農業、工業……並且認為，相同的物質指標必然帶來相同的制度和觀念指標。人類必然地是以這種方式進化和進步的。而生產力的高下同時就是文化價值的高下。

二是軸心論（多元文化論）歷史觀。它認為人類發展到一定時期，世界出現幾大主要文化（希臘、印度、中國、前馬雅等）軸心，決定著周圍的文化發展模式。這種模式不是由物質生產力或生產方式的高低來決定，而是由一種文化範型來決定的。因此，各文化之間沒有價值高下之分。

三是世界體系歷史觀。它認為只要歷史進入了統一的世界，這個世界就會按照一種內在規律決定該世界中的各個部分的角色。它認為一個部分的意義不是由它自身決定的，而是由世界的體系整體決定的。在古地中海，圍繞地中海的周邊諸文化共同形成一個世界體系。在中國的春秋戰國時代，各國共成一個世界體系。同樣，自西方文化向全球擴張把世界變成一個統一的世界史以來，全球處於一個世界體系之中。

這三種歷史觀構成了三個互補的參考系，使世界歷史在歷史學、考古學、人類學、文化學等多學科的研究成果中，以如下的階段性呈現出來：

1. 從猿到人的演化期。人與猿的分化大約在六百萬年前到五百萬年前，南方古猿於四百萬年前到一百萬年前，能人（早期猿人）於兩百萬年前到一百七十五萬年前，直立人於兩百萬年前到二十萬年前，早期智人於二十五萬年前，晚期智人（新人）四萬年前。

2. 原始文化時期。從兩百萬年前到七千年前，其標誌是從製造工具到舉行複雜儀式。在這漫長

的兩百萬年中，由幾個大的關節點來分為幾大階段：

——兩百萬年前至一百七十萬年前，坦尚尼亞北部奧杜峽谷（Olduvai Gorge）和肯亞北部科比福拉地區（Koobi Fora），人類進入舊石器時期，這是一個人類之為人類的關節點：學會了製造工具。

——七十五萬年前至五十萬年前，爪哇猿人和北京猿人，能控制火。

——四十萬年前至二十五萬年前，阿舍利文化（Acheulean），從生理解剖學的角度判斷，人已經具有了語言能力。

——十八萬前年至四萬年前，尼安德塔人出現了葬禮儀式，這是文化出現的標誌。

——四萬年前至一萬年前，歐洲克羅馬儂人有了雕塑品和穴畫，中國的黃河和遼河流域出現了人體裝飾。

3.高級文化時期。從七千年前到公元前七百年，其標誌是四大文明的出現。按傳統說法，四大文明是埃及、巴比倫、印度和中國，這主要是以當時的歷史學和考古學所發現的文明成就來提選的，但實際上，應該以蘇美取代巴比倫，因為蘇美開近東文明之先，巴比倫文化只是以蘇美為先導的近東文化發展中的一個輝煌高峰。從廣泛性上說，高級文化中還應加上美洲的前馬雅的奧爾梅克文化（Olmec）；從地理學和類型學的角度看，埃及和巴比倫就歸為一類，因此，高級文化

——七千年前，出現蘇美和埃及文明，開始了高級文化時期。

的四大代表應為埃及、印度、中國和奧爾梅克。

4. 軸心文化時期。從公元前七百年到公元十七世紀，其標誌是成熟的軸心文化出現及其豐富演化。公元前七百年到公元前兩百年期間，各大文化出現了具有深遠歷史影響的事件，形成了各具特色的文化思想。在中國，是以孔子和老子為代表的先秦諸子；在印度，是以《奧義書》、佛陀、大雄為代表的各種宗教思想；在希臘，是以巴門尼德、柏拉圖、歐幾里得、索福克勒斯為代表的哲學、科學、文藝思想；在以色列，是以以利亞、以賽亞、耶米亞、以賽亞第二為代表的先知運動；在波斯，是瑣羅亞斯德的善惡二元鬥爭思想。這些思想確立了一個個文化的特殊範型，這些範型以後又有一些改變，如希臘思想和以色列思想融合成了西方思想；在以色列、波斯等地中海東岸文化的基礎上，產生了伊斯蘭文化。軸心時代各大文化的文化範型一旦確立，以後的歷史發展都是這一思想的豐富、演繹、發展。軸心時代之區別高級文化，其標準是「有了哲學突破」（美洲文化從奧爾梅克到馬雅到托提克到阿茲克，由於沒有「哲學突破」，因此處於高級文化階段）。正是軸心時代，形成了世界的多元性和各文化的獨特性。中國、印度、西方、伊斯蘭等進入軸心時代的文化，與其他如美洲文化之類一直處於高級文化的文化一道，以特定的文化方式，按照自己文化的規律運轉。這時的世界史主要是分散的世界史。

5. 現代文化時期。從公元十七世紀至今。十七世紀，現代文化在西方興起，向全球擴張，把全球各種文化融會進了一個以西方文化為主導的統一的世界秩序之中，分散的世界史變成統一的世界

史，形成了現代性的全球文化。以西方文化為主導的現代性文化的演進，經歷了三個階段。

從十七世紀到十九世紀後期，是現代性近代階段。從時間上說，如果不以整個世界史為對象，而以現代性本身為論題，那麼，現代性的近代階段在時間上還可以向上追溯。從十五世紀的文藝復興到十七世紀，是現代性的準備期；從十七世紀起，是現代性向全球擴張的發展期；到十九世紀末，是近代階段的完成期，其標誌是全世界基本上都成了西方國家的殖民地或半殖民地，世界已經被列強瓜分完畢。現代性的近代階段，從性質上說，由經濟上的工業革命，政治上的法國和美國革命，思想上的宗教改革和啟蒙運動，科學上的哥白尼、牛頓、笛卡爾思想所共鑄。

從十九世紀末到二十世紀六○年代，是現代性的現代階段。由經濟上的壟斷資本主義，政治軍事上的帝國主義霸權爭奪，思想上的現代派哲學和現代派文藝，科學上的現代物理學所構成。

現代階段是現代性的陣痛時期，它既表現為兩次世界大戰中作為世界主流的西方文化內部在瓜分世界中的利益衝突，也表現在作為對西方擴張激烈反應的社會主義陣營的形成和與西方的對峙，還表現為各殖民地的紛紛獨立，形成一個第三世界的力量。只有考慮到這三種背景，現代階段的現代性文化為什麼是以這種形式出現而不是以其他形式出現，才能得到一個更深刻的說明。

二十世紀六○年代以後是後現代時期。從時間上分，可以說，二十世紀六○年代是後現代的轉折期，以德希達（Jacques Derrida）的代表著作出現為標誌；八○年代是後現代思想的擴散普及期，以詹明信（Fredric Jameson）大講後現代為標誌；九○年代是後現代的確立期，以蘇聯解體為

政治標誌，以亨廷頓文明衝突說為理論症候。從性質上說，後現代是以衛星電視和計算機為代表的資訊革命和以跨國公司為代表的經濟形式，作為新時代的主潮，開始了新一輪的經濟全球化和文化全球化。也表現為以德希達（Michel Foucault）、薩伊德（Edward Said）等為代表的後現代哲學，以影視形式、多媒體、搖滾樂、建築為代表的後現代文藝，以冷戰末期和後冷戰的政治多極化等所構成的大拼圖。

從非西方文化看，現代性就表現為各非西方文化在西方文化的帶動下進行的現代化過程。這也是一個五彩繽紛的世界，有日本的現代化，中國的現代化，印度的現代化，拉美的現代化，阿拉伯世界的現代化……

從以上的論述，可以大致回答什麼是中國。中國就是在軸心時代定型的不同於世界各大文化的一種獨特的文化。這種文化在整個軸心時期的兩千多年中得到了充分的發展，綻放出了特殊的光彩，並在現代文化時期以特有方式回應著西方的挑戰，進入了全球一體化的現代性時代。中國在世界史中的特殊性可以稱之為中華性。中華性是關於中國文化的特殊定義。對中國的認識基本上可以從兩大時段進行，一是在分散的世界史的軸心時期，中國文化是怎樣的；二是在統一世界史的現代性追求中，中國文化是怎樣的。

從中國文化自身看，大致可以分為四大階段：第一，原始文化（相對於世界各地的原始文化）；第二，夏商周三代（相對於古埃及等高級文化）；第三，秦至清（相對於分散世界史中的

軸心時代）；第四，現代（相對於統一世界史中的現代文化）。

中國原始文化，從能控制火的北京猿人算起，有五十萬年，從有了儀式的山頂洞人算起，有一萬八千年。但具有關節點意義的是八千年前（在古籍中以女媧伏羲為符號，在考古中以磁山、裴李崗、查海、河姆渡文化為代表）岩畫、彩陶、玉器、樂器的出現，中國進入了農耕文化時期，顯出了中國與其他原始文化同中呈異的一些特點。另一個有意義的關節點，是六千年前以古籍中的炎黃五帝為符號，在考古上以仰韶文化、紅山文化、大汶口文化、良渚文化為代表，這時彩陶、玉器、壇台、城邑達到了藝術上的輝煌，中國原始文化呈現出自己的鮮明特色，並對後世產生了深刻的影響。

到四千年前夏王朝的建立，中國進入了家國合一的高級文化時期。夏商周三代，與世界史的總進程一樣，可以看做從原始文化向軸心時代的過渡。公元前七七〇年春秋伊始到公元前二二一年秦王朝的建立，是中國軸心時代的確立期。以孔子和老子為代表的思想家在百家爭鳴中完成了中國文化的思想建構，秦漢君主在政治實踐中完成了儒道互補、儒法互用、儒墨互成的家／國／天下結構。中國軸心時期可以分為兩大階段，秦至唐是前期，軸心時代的中國在唐代達到了世界任何文化難以比擬的鼎盛和輝煌：「九天閶闔開宮殿，萬國衣冠拜冕旒。」宋至清是軸心時期的後期，也是中國文化由於產生了具有新質的城市和具有新質的市民而出現的轉型期。這個轉型到清代仍尚未完成。在世界史的一體化潮流中，隨西方文化的全球擴張和外國勢力入侵中國，以

一八四〇年的鴉片戰爭為標誌，中國被迫進入統一的世界史；以十九世紀六〇年代的洋務運動為標誌，中國開始了為制「夷」而「師夷之長」的學西方過程，主動進入統一的世界史；從十九世紀九〇年代的維新變法到一九一一年的辛亥革命，中國正式進入統一的世界史。

由此可見，一八四〇年以前，中國文化是一個相對獨立的整體。有歷史學家認為，中國文化是世界史的一個例外。世界上沒有哪一種文化像中國這樣，幾千年毫不間斷地延續了下來。雖然湯恩比（Arnold Joseph Toynbee）把西方文化分為三階段：古希臘、中世紀、現代西方，但還是可以按慣例視它為「不間斷」，不過是不間斷地以一種進化論線型方式發展起來的。與它的跳躍發展相比，中國文化的延續性特徵顯得格外突出。為了對中國有一個更為深刻的理解，我們將之限定在進入統一的世界史之前，這樣中國的特殊性會以更純粹的形式呈現出來。中國文化不但是不間斷，而且以一種非常規律的方式運行著。這裡僅以中國文化歷史時間節奏來顯示其特有的規律性。我們只要記住三個數字，整個中國古代歷史的運轉規律一下敞亮出來。這就是兩千、五百、三百。

雖然在中國，北京猿人可以追溯到五十萬年，一萬八千年前的山頂洞人的儀式證明了文化的開始，由此以下的一萬年是一個空白，暫以女媧象徵這一時期（其理由下面將加以論述）。但八千年前的岩畫、陶器、玉器的出現，可以算作中國文化的正式開始。不妨用女媧／伏羲象徵這一時代。

從八千年開始，正好每兩千年一個大節奏。六千年前與仰韶文化相當，是炎黃五帝時代；四千年前，夏王朝建立，開始了夏、商、周三代；兩千年前，秦王朝建立，從秦到清，是中央集權的王朝

時代。四個兩千年，正好劃分四個大時代。記住兩千年這一數字，就記住了這一中國古代的大節奏。女媧、伏羲、三皇五帝的時代，古籍記載與考古材料還未理出一個大家共識的線索。以兩千年為一段，大概也符合原始社會的漫長演進。從夏開始，節奏加快，這時記住五百年，就記住了從夏到秦的歷史：夏，約五百年（公元前二○七○年至前一六○○年）；商，約五百年（公元前一六○○年至前一○四六年）；西周，約三百年（公元前一○四六年至前七七○年）①；春秋戰國，五百年（公元前七七○年至前二二一年）。這裡只有西周是三百年，由它進入春秋戰國的轉折時代。進入秦以後，只要記住三百年這一數字就行了。秦朝約二十年（公元前二二一年至前二○六年）可以忽略不記，西漢約兩百年（公元前二○六年至公元二五年），東漢約兩百年（公元二五年至二二○年），共約四百年（公元前二○六年至公元二二○年），處於與轉折相連時期，略多一百年；魏晉南北朝，約三百年（公元二二○年至五八一年），隋朝三十多年，與秦同，可以忽略不計，唐朝約三百年（公元六一八年至九○七年）；五代六十年可以忽略，宋朝約三百年（公元九六○年至一二七九年）；元朝約一百年（公元一二七一年至一三六八年），少數民族第一次入主中原，有所變異；明朝約三百年（公元一三六八年至一六四四年）；清朝約三百年（公元一六四四年至一九一一年）。整個古代史的歷史週期節奏可列表如下（表0-1）：

中國藝術就是在這樣的文化中產生的。本書涉及的就是這樣一個從遠古到清代的中國，它需要說明的是，一種中國特色怎樣在原始文化（八千年前開始的岩畫、彩陶、玉器）中初呈，在

本書雖然講的是中國藝術，但中國藝術為什麼會有如是特徵，有如是發展變化，要由中國文化的高級文化（四千年前開始的夏商周三代）中顯豁，在軸心時代（公元前七七一年開始的春秋戰國）中定型，在整個軸心時期（秦漢晉隋唐宋元明清）的漫長歲月中發展、演化、繁衍。因此，

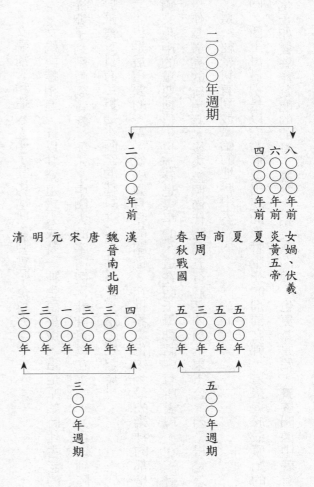

表 0-1　歷史週期節奏表

二〇〇〇年週期

八〇〇〇年前　女媧、伏羲
六〇〇〇年前　炎黃五帝
四〇〇〇年前　夏

夏　　　　　五〇〇年
商　　　　　五〇〇年
西周　　　　三〇〇年
春秋戰國　　五〇〇年

五〇〇年週期

二〇〇〇年前

漢　　　　　　四〇〇年
魏晉南北朝　　三〇〇年
唐　　　　　　三〇〇年
宋　　　　　　三〇〇年
元　　　　　　一〇〇年
明　　　　　　三〇〇年
清　　　　　　三〇〇年

三〇〇年週期

① 夏商西周的年代轉引自《夏商周斷代工程一九九六—二〇〇〇年階段成果報告》，世界圖書出版公司，二〇〇〇。

特徵和發展變化來予以說明。

在結束本節之前，補充兩個模糊點。一是把炎黃五帝由傳統說法的五千年前提到六千年是為了與考古材料相符合。炎帝黃帝不應是某一古國（部落聯邦）或方國（地域聯邦）的領導人（酋長），而應是一個部落聯盟或地域聯盟的神名或徽號，這樣就可作為某一文化的代表。二是從一萬八千年山頂洞人到八千年磁山等文化的出現中間有約一萬年的空白，可以用女媧去象徵，基於如下理由：

其一，女媧補天和造人，顯示其比任何一個神話人物都久遠。

其二，女媧與蛙相連，蛙以其繁殖量大成為一種生殖象徵，這是原始時代古老的觀念，蛙以其變化從卵子到蝌蚪到青蛙，顯示了中國人的宇宙觀。蛙既可以在水中，又可以到陸地，其跳躍又類似於飛禽，具有了貫通水陸空的性質，這一性質正是後來龍的性質。

其三，也是最重要的一點，女媧與月亮的關係。在世界文化中，最先崇拜的都是月亮，而月亮在中國文化中的重要地位，也應該是最早的，這在西王母神話中有所表現。在漢畫像中，最初是西王母作為最高的統治者，後來按照漢代陰陽五行體系才補上東王公。西王母是怎麼成為最高的神呢？這一祕密只有到最原始的地底中去尋找。

其四，西王母最初是以虎的形象出現的掌管生死的刑罰之神，這接近於最原始的本相，她後來的演化正如饕餮作為龍的前身，饕餮之相更為凶狠，也更為原始，饕餮圖像中就有多種虎食人

形象。後來天象中的青龍白虎，虎在西方，正是月之所在。虎更接近於原始時期的觀念。

其五，西王母又是掌管婚姻（生殖）之神（後來演變為月下老人，「月」透出了其來源），這與蛙是相一致的。

以上五點共匯了女媧的主要特徵：月亮、女性、生殖、創世、造人、主宰者，這是一個很古老的時代，它以女媧的相關傳說，如彩陶中的蛙、先秦的月亮觀念、西漢的西王母畫像，等等，表現出來。也許，當八千年前中國進入農業時代，太陽的重要性一下突出來的時候，女媧思維中包含的東西（月／蛙／神的整體關聯，蛙／蝌／卵的相互轉化）使日月進入一個整體。太陽神伏羲進入了重要的日月星的整體思維中，並佔有了愈來愈重要的地位，開始了女媧伏羲「一陰一陽之謂道」的時代。這正好與歐洲文化有一個饒有趣味的對照，古歐洲文明，從八千五百年前以來，一直是由女神主宰的農業文明，雅利安人的入侵帶來了男神為主的父系文化，從而形成了陰陽結合的新歐洲文化，如古希臘、古羅馬、凱爾特、哥德等文化。以上僅是一種理論猜測，不過以此為基礎卻可把女媧變成一個文化符號去指稱從有儀式的山頂洞人至農業文明出現之間的一萬年的空缺。

道：中國文化的字徽

中國文化的核心是什麼呢？首先可以從哲學概念上去觀察，在中國哲學中，最重要的概念

是：道。正如西方的邏各斯、印度的梵、伊斯蘭的真主以及各文化中的主神，道是宇宙的根本規律。與其他文化不同之處，中國的道不但是宇宙的根本，還具有最廣泛的普遍性，大如宇宙，有道，小如微塵，也有道；最好的人有君子之道，最壞的東西，最髒的屎尿中也有道；政治有治國之道，藝術有藝術之道；最玄的東西，恍兮乎兮其中有道，是小人得道，奸臣當道；各家各派都把自己最根本的東西稱為道，有儒家之道，道家之道，佛教之道……從根本貫徹到具體。因此，如果非中國文化人士問，什麼可以代表中國，你可以把中文的「道」字寫給它。可以這麼說，一個人理解了「道」字及其關聯字詞之網，也就基本理解了中國文化。

中國文字並沒有像大多數文化那樣演變成拼音文字，自有其意味深長的原因。中國文字的兩大特點，象形與會意，不僅可以使我們從文字本身邏輯地抓住它的豐富內涵，還可以從文字的關聯想像出它的意義網絡。象形是一種直觀，會意是一種抽象。這裡從「道」字本身的明顯邏輯和暗中關聯上說明中國文化之「道」。

道，從字形來說最有深意，本義是道路，但在構成上卻又不直接畫一條道路，而是人在道上行走。金文中「道」字為：

字形主要為三個部分，一是「行」字，行，為道路之形（名詞），道路是用來行走的，無人走道路就沒有意義，行因此變成在道路上行走的動詞。「行」，作為名詞和動詞的合一，更能顯現出中國人關於道路的獨特思考。道的另兩個部分是人的頭部（首）和腳，合成一個在道路中行

走的人。人之腳代表人在「走」，道路的行也代表著路在被行走，主體和客體的「走」，終於在道字的定型中合一為一個「走之」。這又顯出了中國人關於「走」的獨特思考。作為道之運行的「走」是主體與客體的統一，靜止與動態的統一。正是這雙重的統一，使中國之「道」（宇宙的根本規律）不同於西方的純邏輯的邏各斯，不同於伊斯蘭神格化的真主，不同於印度亦神亦理的梵。

「道」字中之人，腳代表身體的行走，首代表頭腦的觀照。腳與行合為走之後，代表人的就只有作為頭部的「道」。為什麼人在道路上行走的道會被用來代表宇宙的根本規律呢？學界的解釋五花八門，蕭兵、葉舒憲根據比較神話學進行的推論較有參考意義：「道」字中的「行」是天道（天文軌道），「首」是長著日月雙眼的創世大神，「道」就是這位宇宙主神周行於天道的形象。② 這一解釋在細節上還要克服不少困難，但在主旨上卻比較接近實際。在原始社會中，神行於天道可以在神話故事中講述，可以在原始儀式中呈顯，可以在繪畫中表現。西安半坡的彩陶盆，就有只有頭部的圖案，而盆邊的刻畫符號被解釋為春秋二分和夏冬二至，正是「首」在天道上運行（圖0-1），但彩陶裡的首是人面魚首，因此中國的天道，不僅是天空，而且是天上地下的循環之道，這一點在下文「龍：中國文化的象徵」中描寫得更清楚。在良渚文化的玉器裡，多次出現一個頭部，上面有兩隻大眼，青銅器中由兩條夔龍形成的饕餮形象上，兩夔龍的頭部組成的饕餮的一對眼

② 蕭兵、葉舒憲：《老子的文化解釋》，二六三至二七九頁，武漢，湖北人民出版社，一九九四。

晴最為明顯，眾多的饕餮圖案，也是以帶著突出雙眼的一大頭部代表整體。這些神話、儀式、繪畫，是原始人對自身和宇宙的一種理論把握。歷史的演進使神變成了人，神行天道的「道」變成人行於道路之「道」。但文字會作如是的演變，又包含著使之這樣轉義的人對文字涵義的理解。如果「道」字中的「首」確是創世大神的日月雙眼，雙眼為什麼會如此重要呢？在《周易》可以讀到「古者包犧氏之王天下也，仰則觀象於天，俯則觀法於地，觀鳥獸之文，與地之宜，近取諸身，遠取諸物，於是始作八卦，以通神明之德，以類萬物之情」。這裡宇宙之道是通過眼睛的「觀」而獲得的。《周易》是中國文化有關宇宙規律思想長期演變的總結，從八千年前前江山文化的土圭石器，七千年前半坡彩陶的畫卦符號，到各種寫成而又失傳的易學著作，什麼《連山》、《歸藏》、《坤乾》、《夏時》之類，都顯示著，「易」是中國最有代表性的哲學著作。

易，古文字為日（太陽）和月（月亮）的合一，以天上的兩個最重要的星象來象徵「易」的精神。彩陶中有日月合一的圖案。《山海經·大荒東經》有六則日月所出的傳說，說是日月從某山（大言、合虛、明星、鞠陵〔於天、東極、離瞀〕、倚天〔蘇門〕、蠥門〔俊極〕）出來。

圖0-1　彩陶人面魚

《大荒西經》也有六則日月所入的傳說，也是日月從某山（豐沮〔玉門〕）、龍山、日月山、鏖鏊鉅、常陽、大荒）出來。另外《大荒東經》有人掌管日月，《大荒西經》也有人掌管日月。殷墟卜辭有東母西母，當是指日月。《禮記・祭義》說：「祭日於壇，祭月於坎，祭日於東，祭月於西。」《國語・周語》說：「古者，先王既有天下，又崇立於上帝、明神而敬事之，於是乎有朝日、夕月以教民事君。」是日月並祭。古文的「盟」字，就是結盟的雙方或多方用「禮器」對著「日」和「月」作出神聖的誓言。為古代宇宙總結的《易》，突出的正是以日月為代表的宇宙的運動性和運動的規律性以及這種天道運動對宇宙萬物的決定作用。然而不是「易」卻是「道」成為中國文化最重要最核心的哲學概念。

《易》是怎麼來的呢？是包犧氏（伏羲）仰觀俯察，遠近遊目總結出來的。這裡既有客觀之道，又有主觀之人，而人最重要的是突出眼睛的觀察，這不正是「道」字的特徵嗎？伏羲如果被還原為中國原始社會中的人物，從社會等級結構講，是一個氏族部落首領，從社會功能作用講，是一個原始巫師，原始巫師在原始儀式中就是作為神的扮演者而出現的，並且確實相信自己在扮演活動中與神合一而成為神，而在活動完成後獲得了神的信息和力量。在歷史的進化中，原始的巫師轉為理性的帝王，其體悟天道的仰觀俯察的眼睛就更為重要了。對眼睛的突出一方面顯示了中國思維整體直覺思悟的特點，另方面也突出了人的重要性，中國宇宙是一個人在其中的宇宙，「道」本身就體現了人觀察天道到體悟得道而行道，中國之道是在人與天地相參之中即在天人合

一中完成的。這種天人合一的中國之道，不同於西方文化把宇宙規律客觀化為邏各斯，也不同於伊斯蘭文化把宇宙規律神格化為真主，而是一種具有實用理性的宇宙之道，道是人用經驗來體驗的，是與人的實踐相一致相合一的。

自「道」被《老子》用理性的語言哲學化為宇宙的根本規律，又被各種思想流派承認、發揮之後，中國哲人對道的理論解釋就成了理解中國之道的一個重要方面。張立文先生以深厚的學識把歷代對「道」的解釋總結為八個方面：其一，道為道路，這是從文字的本義講；其二，道為自然界萬物的本體或本原，這是《老子》開始的講法；其三，道為一，這是《呂氏春秋》對先秦各派的總結；其四，道為無，這在魏晉玄學時成為主潮；其五，道為理，這是兩宋理學程朱派的主旨；其六，道為心，這是宋明理學陸王派的理解；其七，道為氣，這是從張載到王夫之的說法；其八，道為人道，這是近代康有為等對道的改鑄。③以上八個方面，除了第八屬於近代外，其餘七條都可以說是對「道」的某一方面的言說，按照中國文化和思維的特點，也都可以從「道」字本身找到基礎或與「道」本身有這樣那樣的聯繫。下面我們就以哲學史的言說和文化史的關聯為框架，從邏輯的整合上對「道」進行講解。

道，是道路，這道路從字形上看，是四通八達、井然有序的，在原始社會，這四通八達的道可能是什麼呢？可以參之以《周禮》中王城的道路，更進一步，參之以遠古村落中的道路，再集中一點，是遠古文化中神廟或神壇的建築結構之路……無論是城、是村、是廟、是壇，其路是對

天路的一種模擬，是一種帶有關神聖性和威嚴性的路。路是這樣一種東西，讓人沿之而行，順著

路就通達，不依路就困難。因此，道是一種法則和規律的具體體現，按照中國的整體直觀思維：

道是規律本身，是通向規律之道，是規律的具體運行。在這三層涵義的合一上，道就是宇宙的根

本規律。

道路是井然有序、有規則的，因此，道就是理。理重在說得出，講得清，看得見的規則、條

理、邏輯。因此理在相當長的時間中都不是哲學的最重要範疇。理，最初是玉上的紋理、肌理，屬

表面可見的現象。甲骨文、金文皆無理字。春秋時，理為治理（管理）、行理（職位），表達外在

的秩序。戰國時，「循名究理」，理才由外浸內，具有條理、規則之意。魏晉玄學家大講玄理，是

「玄」的可以言說出來之理。隋唐佛學講空理，也是「空」的可言說之理。當宋代理學把道講成理

的時候，正是要把崇老莊的魏晉玄學、重虛無的道和隋唐佛學重空無的真如變成尊儒家的講禮法的

理。由於作為儒家新派的理學重「實」，因此，道之理自然就變成了道即理。理又確實有道的一

面，它最接近於西方的「規律」一詞，與道中最具中國特色的其他方面（如氣、無、空等）形成對

照。如果用後來升了格的理去解釋遠古的道，既然理是道的規律性的「實」的一方面，那麼，村、

城、廟、壇中，路的大小、行路的方式等都是理。

③
張立文：《中國哲學範疇發展史》，天道篇，三八至四六頁，北京，中國人民大學出版社，一九八八。

道，從本原上說，是天道，正如《易》主要來自以日月為代表的天體運行，天體運行是有軌道的，從而天道是有規律的，太陽月亮東升西沉，青龍、白虎、朱雀、玄武四季變幻，而這軌道又是看不到的，因此是「無」；日月星的形狀是可見的，但它們的本質，它們對世界的功能作用，又是通過一種不可見的方式發揮作用的，也是「無」。無，不是沒有，而是不可盡道；不是不可認識，而是不可拘於某一固定認識。人在道中行只是一種現象描述，人在道中行的意義（人知道有道，能夠行於道上，是為了某一目的而行在道上）卻非現象所能完全表達出來的。因此，當說道即無的時候，道所包含的一種深邃的形而上的意蘊就表達出來了。人行於道上的一種宇宙意義就敞呈出來了。道即無，雖然這在魏晉玄學中才有了斬釘截鐵的明確表述，但其實當《老子》把道哲學本體化的時候，就已經進行了多方面的形象性描述：「道可道，非常道。」（《老子·一章》）這一不可道的永恆之道要用可道的語言來表達，就是無：「天下萬物生於有，有生於無。」（《老子·四十章》）

道是天道，天體運行雖然有明顯的軌道，但它的本質功能卻不是可見可測的軌道來認識的，而是通過一種不可見的天地人的感應表現出來的，決定這種天地人感應的同一性東西是什麼呢？就是「氣」。氣不可見而可感。天有規律的運動具體為春夏秋冬，再具體為二十四個節氣，大地隨四季和節氣的變化而變幻色彩，人隨季節和節氣的變化而有活動和心理情感的變化，所謂「氣之動物，物之感人」。氣，甲骨文皆作微曲的三橫。《說文》云：「氣，雲氣也，象形。」王筠

《說文釋例》云：「氣之形較雲尚微，然野馬流水，隨人指目，故三之以象其重疊，曲之以象其流動也。」都講了氣其質似雲而又不是雲，在事物之中又不是事物的質實，不是事物的質實而又比質實的部分更根本。《左傳·昭公元年》說：「六氣曰陰、陽、風、雨、晦、明也。」就是指包含在陰陽風雨晦明中並發揮其本質性作用的東西。中國文化對氣的認識，從原始社會的仰觀俯察，經漫長的發展，到春秋戰國時成為宇宙的根本性觀念。在中國文化中，宇宙空間充滿了氣，氣化流行，衍生萬物，氣之凝聚形成實體，實體之氣散而物亡，又復歸於宇宙流行之氣，事物的興亡盛衰，也在於氣盛、氣衰、氣變，所謂「通天下一氣」（《莊子·知北遊》）。有了氣，中國特色才得到真正的體現。有了氣，「無」才不是西方式的空無一物的虛無，而是不可見而可感的本質。有了氣，理才不是西方式的邏輯，而成了「有理便有氣」（朱熹）的氣韻生動的東西。

道與無、氣、理相連，基本上形成了中國之「道」的特點。道，是宇宙的根本；無，是對道的難以言說的一種表達；氣，指出了中國之道的根本特點；理，是道的具體可見性、規律性、邏輯性的體現。當中國人說宇宙是「無」的時候，既對宇宙有了一種整體性的把握，又表達了人在這種把握中的有限性。一方面是在一種有限中對無限的把握，另方面在有限無限的矛盾中強調了對整體的把握。「無」作為中國之道的形而上表達，不同於西方的實體性的「有」（Being），也不同於印度雖空而實的「梵」，中國的「無」最接近於印度的「空」，但當印度教把「空」與梵天、濕婆、毗濕奴相連，佛教把「空」與佛陀相連，不同於伊斯蘭的似無而實有的「真主」，還不同於印度雖空而實的「梵」，中國的「無」最接近於印度的「空」與梵天、濕婆、毗濕奴相連，佛教把「空」與佛陀相連，

就顯出了一種印度宇宙的虛實結構。而中國之「無」與「氣」一體，中國特色就敞亮出來了。當中國人說宇宙是「氣」的時候，宇宙的整體就在有限之人對氣的具體感受中確實地把握住了宇宙整體。氣既是本體，又以具體形式體現出來，誰都能感受，誰都能驗證。氣把有限與無限、已知與未知、現象與本質、個別與整體作了一個整體的把握。中國宇宙的整體性具體而生動地體現在氣的整體性、運動性和規律性之中。有了氣，中國之道就與西方實體性的物質、理念、上帝區別開來，與伊斯蘭的真主區別開來，與印度的空無、涅槃、佛陀、梵天區別開來。因為「無」與「氣」，中國的「道」之「理」就有了自己獨特的形式。

道、無、氣、理是中國宇宙的基本，同時也是中國藝術的精神。詩學家說，「詩者，天地之心也」（《詩緯含神霧》）；樂理家講，「樂者，天地之和也」（《禮記·樂記》）；畫論家道，「以一管之筆，擬太虛之體」（南朝宋·王微〈敘畫〉）。以上均強調藝術表現的是宇宙的精神。中國之道是「無」，中國藝術最大的特點就是對「無」的重視，文學上通過含蓄有餘味來表現「無字處皆其意」（王夫之《姜齋詩話》下卷）的境界；繪畫上重視空白的處理，「虛實相生，無畫處皆成妙境」（清·笪重光《畫筌》）；書法追求「潛虛半腹」（隋·釋智果〈心成頌〉）、「計白當黑」（清·包世臣《藝舟雙楫·論書一》）。語出其師鄧石如。）、「實處之妙皆因虛處而生」（清·蔣和《學畫雜記》）；建築上講「透風漏目」，從房屋的門窗和亭台樓榭的空格獲得自然的動景，感悟宇宙的情韻，「唯有此亭無一物，坐觀萬景得天全」（蘇軾〈涵虛

亭）詩）。中國之道重「氣」，「氣」就成了藝術作品的生命，文學上講「文以氣為主」（曹丕）、「氣盛，則言之短長與聲之高下者皆宜」（韓愈〈答李翊書〉）；書法要求「梭梭凜凜，常有生氣」（梁•蕭衍〈答陶隱居論文〉）；音樂上呈出「泠泠然滿弦皆生氣氳氳」（明•徐上瀛《谿山琴況》）；繪畫六法，以「氣韻生動」為第一。

然而，僅從無、氣、理去理解，道呈現的還只是中國之「道」抽象的一面，道還有三個具象的關聯詞：其一，道為「道路」；其二，道為心；其三，道為言說。正像道的本義是道路，中國之道是以非常實在具體的方式體現出來的。天象的運行在中國文化中如此重要意味著什麼呢？農業生產實踐活動的重要性！中國已經發現的新石器遺址約七千處之多，僅黃河流域和長江中下游就有五個考古文化系列群，這些文化系列群，約八千年前均具有了農耕水平。而發現水稻遺存的湖南豐縣彭頭山文化，有九千年。可以說，中國農耕文化從八千年前伏羲象徵時代開始，經過六千年前開始的炎黃五帝和四千年前開始的夏商周三代的兩次躍進，已經積累了豐富的農耕文化經驗。因此，中國之道，從與物質生產方式的對應性來說，就是農耕文化之道。

道為道路，天象運行之道具體化為人世的村落、城市、宮室、廟壇中的道路，化為從村、城、廟、壇通向田間土間之道，從紅山文化的神壇的方形和圓形，可以看到壇道與天道的對應，從西安半坡房舍的方形和圓形也可以看到村道與天道的對應，從《周禮》中王城的九宮型，可以看到城中道與天道的思想對應，從西周的井田模式可以看到田中之道與天道的思想對應。中文中

的宇宙二字，都有表示房屋的寶蓋頭，中國人就是從自己的房屋之中去體會宇宙的，中文的天字就是人字上面一橫，中國人就是在自己的日常實踐活動中去體會天道的。因此中國文化之道不是一個純客觀的外在於人的道，而在人之中的道。宇宙之道體現為人世之道，就道中之人從與天相對來說，可以稱之為人，從人本身來講，這個人又不是一般的人，而是上古的帝王，在中國遠古文化的演進中，神向人的演化，不是演化為一般人，而是演化為上古的帝王。因此，人在道中其實是王在道中。隨著原始村落的廟壇演進為王朝的宮殿，神巫上廟壇的道中就轉變為帝王在宮殿的道中。王在道中，從宇宙的天人關係來說，體現的是天人合一，從現實的政治關係而論，是一種中國的中心化觀念，體現為以帝王為中心的政治結構。在這一意義上，中國文化之道又典型化為一種王道。從藝術上說，王在道中具體化為體現天道的朝廷的以皇宮為核心的時空合一的建築形式。

道是要人體悟掌握的，也是要人言說表達的，在這一意義上，道就是言說。道為言說最初表現為原始巫師在儀式中通神的咒語，這是道即言表現為道即巫師之咒。當原始巫師轉變為上古的帝王，道即言就轉變為道即帝王的奉天承運的聖旨。在先秦的理性化中，道即言具體化哲學家之言，孔子的聖語與老子的智言。遠古社會中部落首領與原始巫師合一的巫，在歷史的演進中是朝兩個方向轉化，一是演化為政治權威的「王」，一是演化為知識權威的「士」，前一種演化最遲在夏商周三代時完成，後一種演化則是在春秋戰國才完成。後一種轉型是適應中國文化中經濟上的農業方式和政治上的大一統的需要而出現的。中國社會的進一步發展，需要在小農經濟的「家」與大一統的

「國」（皇家）之間建構一個中央集權的官僚系統，這個系統的人既是一種行政人，又是一種文化人，即士人。作為行政人，他們行道，作為文化人，他們觀道、體道、言道。從士人在中國文化中的地位來說，中國文化之道又是一種士人之道。道為言說在士人的「立言」中得到了最典型的體現。先秦以來，士人的論道構成了中國之道的理論表述。道為言說在士人的「立言」中得到了最典型的體現。先秦以來，士人的論道構成了中國之道的理論表述。道為言說在士人的「立言」中，《老子》開篇用「道可道，非常道，名可名，非常名」，精闢地指出了道與言的關係。一方面，人又可以通過一種智慧的方式來談論宇宙之道，這種方式就是詩性語言。在《老子》中，用一個一個的形象來說明道；在《莊子》裡，用一個一個的故事來呈示道。中國的文學浸透著詩，中國的哲學也浸透著詩。

道不離人，人行道上。人在道之中，這個由「首」來代表的形象，最初是神，後來演化為人：王與士。這個「首」無論是最初的扮神之巫，還是後來的敬神之王和體道之士，都在強調主體對體會天道和實踐天道的積極作用。正是在這一意義上，帝王們要敬天保民，奉天承運，以德配天；士人們澄懷觀道，持道論政，以身殉道，去政存道。這些思想強調的都是一種心靈的主動性，而這種心靈的主動性又是以宇宙之道為基礎的，並從中吸取力量。從這一意義上可以說，道就存在於聖王和聖人的心中。在「聖人含道應物」（南朝宋‧宗炳〈畫山水序〉）的共識中，孔子說：「人能弘道，非道弘人。」莊子要「以（人之）天合（自然之）天」，孟子要「盡心知天」。正是在這一傳統中，宋儒講「道即心」，禪宗講「心即是佛」。而道心禪心儒心也正是中國藝術之心，中國藝術

的神與物遊，要達到的也就是對中國之道的理解和領悟。如果說，道即道路，體現了中國之道在客觀世界方面的現象／本體的統一，並具體化為中國的建築形式，道即言，體現了中國之道一種特殊言道方式，具體化為中國的詩性語言，那麼，道即心則體現了中國之道在主體方面的個別與普遍的統一，並具體化為中國的藝術之精神。

總而言之，道與無、氣、理的結合，呈示了中國之道在本體論構成上的特殊性，並構成了中國藝術的最高境界；道與心、路、言的關聯，顯示了中國之道體用不二的實踐性格，並成為中國藝術的形式風貌。

太極圖：中國文化的圖符

中國之道，從圖形上說，就是太極圖。太極圖看起來很簡單，實則蘊涵著深厚的歷史積澱和豐富的文化內容。它為儒道所共奉，去孔廟去道觀都可以看到太極圖。太極圖所包含的理論核心和複雜演釋，在宮廷在民間都受到信奉，廣為流傳。太極圖既可以表現為理性和科學的圖式，又可演呈出神祕和迷信的方術，中國文化從天文曆法到算命看相，無不以太極圖的理論為基礎。在這一意義上，你懂得了太極圖，就算從一個重要的方面懂得了中國文化。

太極圖的起源，可以找到八千年前的前江山文化中的大型石磬和圭型石器；六千五百多年前的西安半坡仰韶文化的彩陶有了與八卦相關的八角星紋圖案。這種圖案分佈非常廣泛，南自長江

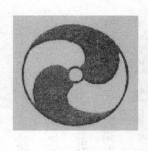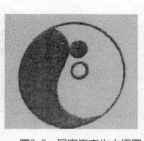

圖0-2　屈家嶺文化太極圖

下游的良渚文化，西到鄂與川交界的大溪文化，北達長城地帶、內蒙古東部和遼河西部的小沿河文化，東起海岱、山東和江蘇北部的大汶口文化，西至甘青黃土高原的馬家窯文化，大致包括了夏商周三代所控制的疆域，其時間下限在四千年前夏王朝的建立之時。其中最明顯的是五千多年前長江中游屈家嶺文化出現的太極圖（圖0-2）。三代以後，夏商的各種易學著作豐富著太極圖的內容，也擴大著它的相面，太極圖到《周易》開始集大成，從先秦到清代，甚至到今天，結合著現代科學對它的解釋，使它散發出奇異的光輝。太極圖是中國文化特有思維方式的產物，它蘊涵了不變與可變的統一，包容性和可釋性的統一，它就像中國文化本身。

太極圖的確切起源已經消失在漫長的歷史之中，學者們從各個方面去尋找它的發生史，其中原始氛圍中天文觀測應為最重要的一環，正如「天」成為中國文化中最重要的概念。遠古的天文觀測，用現代的話來說就是立桿測影，在遠古這是最神聖的事。《周易》說，創立作為太極圖理論基礎的八卦而進行的仰觀俯察是由巫師型首領伏羲來實行的。因其神聖，測影之桿和立桿之地當然也是神聖的。桿的形狀可以多樣，可

以是圖騰柱，可以是旗形，可以是樹形，等等。其地可以是空地，可以是壇，可以是台，等等。

古文字中的一系列字，如：高、昌、京、崇等，都是立桿之地，最典型的似應為靈台。其俯視平

面為「亞」型，側面為「危」，就是宗廟、社壇、宮殿、神主、人主所在地。一則以史料為根據

推導出來的立桿觀測太陽的故事可以作為太極圖來源之一進行理解。

立桿，為日表，觀日影，在表上刻上太陽運行的記號為「卜」。把日表分為東陽西陰各四

個刻度，就是「圭」，在圭上加卜，就是卦。怎樣就桿而圭而卦而太極圖呢？假定地平線作

「一」，建木於上，與之垂直。以建木為坐標，太陽在樹下，稱為「杳」，太陽升起，離開地

平線，稱為「旦」，八、九點時，太陽升到一定高度，叫做「旭」，十點時，日在木中，叫做

「東」；十一點，日向樹幹東側斜靠近，叫「昃」，正午十二點，日在樹頂，叫「杲」，十三

點，日西斜，仍叫「昃」，鳥歸巢時，棲於樹，叫「西」，日再下沉，光耀無力，叫「昏」，將

落山時，叫「夕」，太陽沉沒之後，歸於原點，日在木下，叫「杳」，這時進入夜晚。「杳」是

原點、起點和歸宿點，可視作○，杳是極點，物極必反，是陰陽兩極的臨界點，也是○，杳為地

極，杲為天極，把太陽的上述運動表述出來，就是：

杳──旦──東──昃──杲──昃──西──昏──夕──杳
0　1　2　3　4　5　6　7　8　9　0

於是查與杲同，一與九同，二與八同，三與七同，四與六同，五與○同，將其抽象化就是

「圭」。以上是以一天而論，如果以一年而論，太陽的運行軌跡和在地平線上出沒的方位是以有

規律的方式變化的。春分時秋分時，太陽在地平線的正東正西出入，建木與地平線垂直，上南下

北；夏至時太陽從東北升起，從東北落下，日影最短；冬至時太陽從東南升起，東北落下，日影

最長，於是，二分二至四立出現，圖中可呈出三種太極曲線：一是夏至線（陽）與冬至線（陰）

相交為α，二是立春、立夏、立秋、立冬為ʃ，簡化為×，三是春分、夏至、秋分、冬至為ʃ，

簡為「十」。因此，八卦是太陽在建木（日表）上的八個時間位移的計量標誌。依四陰四陽在建

木上的分佈規律，其識讀和運算的順序是：陽部自旦由下向上（一至四），到杲（五），再越過

中軸（杲）到陰部，自杲向下（六至九），把杲和查都視為○，將太陽在天上的圓運

動與在圭表上的反映結合起來，就成了太極曲線。④

田合祿先生在太極圖是立桿測影這一思想的指導下，復原了太極圖：「將圓盤二十四節氣

分成二十四個等分，每分顯示十五天中日影盈縮情況。再將圓盤用六個同圓的半徑成六，每等分

代表四個影長單位，表示一個月的日影盈縮情況。將二十四個節氣的日影長度點用線連接起來，

④
王大有、王双有：《圖說太極宇宙》，三九至四三頁，北京，人民美術出版社，一九九八。

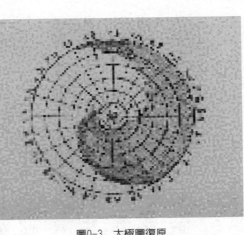

圖0-3　太極圖復原

陰影部分用黑色描繪出來，即成太極圖」（圖0-3）。圖中大圓圈表示太陽黃道視運動（實質上為地球繞太陽公轉的軌跡），圓盤逆時針方向移動，表示太陽周年視運動的右行，由表順時針方向移動，表示太陽周日視運動在一年中移位的軌跡（實質是地球自轉的軌跡，表示太陽周日視運動在一年中移位的軌跡（實質是地球自轉的軌跡，稱為赤道。黃道與赤道之間的交角，叫做黃赤交角，即兩條魚尾角。這個交角現為二十三度二十六分二十一秒（黃赤交角隨年代有微小差異）。由此造成太陽直視點在地球上相應的南北往返運動，稱為回歸運動，使地球表面出現四季，以生萬物，所以太極曲線是生命曲線，太極圖表示太陽回歸年的陰陽週期。⑤

以上說明立桿測影是太極圖的一個來源，但遠古的情況甚為複雜，立桿在遠古，絕不僅是天文意義，陸思賢說：「圖騰柱具有立桿測影的意義以後，方位神、節令神、歲神等，都能在圖騰柱上找到解釋的依據，圖騰神也就升格為各種天神，作為氏族的標誌，一個村落或聚落遺址中，如果是單一的一個氏族，就是立一根圖騰柱，如果有兩個以上的氏族，則有幾根圖騰柱；如果是一個群體部落的話，為要表示有多少氏族組成，圖騰柱也就成群。」⑥

雖然柱桿多而成群，但不會亂，參《周髀》和古神話，可以繪出一個九桿（表）的古代圖

形。在神話思維框架中的天上星象與地上氏族會按照一種符號體系有規律地組織起來。以上的解釋，都只顧及了太陽的作用，而沒有涉及月亮。我們知道，《易》是由日月兩大基質結合而成的。中國文化中月亮的作用絕不低於太陽，這從中國的曆法不是西方文化式的陽曆，也不像伊斯蘭文化式的陰曆，而是陰陽合曆就可以看出來。因此，太陽的運動當然是太極圖的一個來源，但不是唯一的來源。就是我們找到了月亮與太極圖的關係，太極圖也不是僅與天文有關。比如，現代科學揭示了，太極圖與氣功師發功時的腦電圖相似，還發現了，太極圖與氣功師的丹象圖（圖0-4）相似。太極圖的經典出處是《易》，《易》中的各種圖形顯示了天地人的相通。只有從這種天地人的相通上，才能揭示出太極圖的本質，從而揭示出中國思維的本質：一種整體功能的本質。現代科學的一系列發現，以計算機為代表的資訊科學，以遺傳基因為代表的生命科學，以生態學為代表的環境科學，以量子

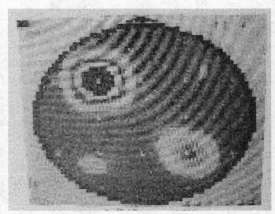

圖0-4　大腦丹象圖（資料來源：束景南《中華太極圖與太極文化》）

⑤　吳桂就：《方位觀念與中國文化》，六〇至六一頁，南寧，廣西教育出版社，二〇〇〇。

⑥　陸思賢：《神話考古》，一八一頁，北京，文物出版社，一九九五。

力學為代表的現代物理學，都與太極圖暗合，但太極圖並不等於現代科學。

太極圖的來源，以中國文化的哲學語言來表示，既是概括性的，也是定論性的。從古人的話語本身，也可以呈出中國文化和中國思維的特點。太極圖在《周易》的總結中，來源於後天八卦圖，這圖又在於《說卦》中的一段話：「天地定位，山澤通氣，雷風相薄，水火不相射，八卦相錯，數往者順，知來者逆。」其運行，先為乾一、兌二、離三、震四；然後轉回，巽五、坎六、艮七、坤八，形成一個S曲線。這句話與上面立桿測影而來的太極圖相比，它所總結的不僅是太陽的運動，而是宇宙間八種基本因子——天（乾）地（坤）山（艮）澤（兌）雷（震）風（巽）水（坎）火（離）——的總結。這八種因子，分別與各種事物相通，如乾、為天、為圓、為玉、為金、為冰、為馬、為君、為父……坤、為地、為布、為斧、為文、為牛、為臣、為母……八卦代表的是宇宙萬物。因此，S曲線的太極圖是對中國宇宙根本規律的概括。整個《周易》所總結的，就是由太極圖而來的內容。即使不從六十四卦和帶有總論性的〈十翼〉，單從太極圖直觀，也可以體會到中國哲學的一些基本原則。如：

1.太極圖是中國的天道：一個無窮循環的圓。其循環是由陰陽互動所推動的，黑為陰，白為陽，一陰一陽之謂道。黑從大到小，又化入白，白由小到大又由大到小，再化為黑，陰陽轉化，運動無窮，「無往不復，天地際也」（《周易·象傳》），「大曰逝，逝曰遠，遠曰反」（《老子·二十五章》），「反者道之動」（《老子·四十章》）。這就是中國詩中的「不愁明月盡，

自有夜珠來」（唐・宋之問〈奉和晦日幸昆明池應制〉），日月相替，晝夜交替；「海日生殘夜，江春入舊年」（唐・王灣〈次北固山下〉），冬去春來，年去年來；「行到水窮處，坐看雲起時」，天地相交，人生循環。中國文化根本的不變性、本質的連續性、發展的生動性，就與這生動的S形循環觀念相契合、相關聯。

2. 太極圖中白又可為「無」，黑又可為「有」，陰陽相對同時又是有無相生。如果要講對立統一的話，中國哲學有兩種，一是陰陽相對，二是有無相生。前者強調兩個不同的實體，後者強調一個實體和一個虛體。強調兩個實體，是從具體事物著眼，如天地、君臣、父子、男女……強調一虛一實，重在具體事物與宇宙大化的關係，如器皿中的實體與中空，建築的實的牆面與空的門窗，人體的形貌與神態，而聯繫這有與無的，是氣，氣將有無一以貫之。重視有無相生是中國哲學和思維的特點，也是中國美學和藝術的特點。

3. 太極圖中，一半黑（陰）一半白（陽），但黑中有一小白點，白中有一小黑點，所謂「陰中有陽，陽中有陰」。這是中國哲學的最大特點，懂得此，就懂了中國和諧的內在根據，對立雙方有內在的共同性。同時也知道了任何事物都是在大網絡之中，不能完全切割開來，不是一個固定不變的定性。一個男人在家與女人相對，為夫，是陽；在朝與君相對，為臣，是陰。北京紫禁城，以景運門、乾清門、隆宗門形成一條東西中軸線，將皇宮分為南北兩區，外朝在南，屬陽，內朝在北，屬陰。外朝前三殿，太和殿在前，是陽中之陽（太陽），中和殿在中，是中陽（陽

明），保和殿在後，是陽中之陰（少陽）；內廷三宮，乾清宮在前，是陰中之陽（厥陰），交泰宮在中，是中陰（少陰），坤寧宮在後，是陰中之陰（太陰）。這是太極圖陰中有陽，陽中有陰在建築上的具體體現。

總而言之，太極圖所蘊涵的就是道，當你從中國哲學關於道的各種表述中，就可以理解到，太極圖表現的：就是不可道而又確實存在的「無」，是具體可言的「理」，是千變萬化的「易」，是天人合一的「一」，是包含著宇宙整體性的「氣」……

龍：中國文化的象徵

太極圖的 S 曲線正是龍的身形。如果說，在中國文化中，最有代表性的字是道，最有代表性的圖是太極圖，那麼，最有代表性的象就是龍，龍是中國文化的象徵。

在古籍裡，八千年前的伏羲人面蛇身，還未成龍，但蛇與龍有最親緣的關係，成為後來龍構成中的主要成分，蛇也稱為小龍。六千年前的黃帝就有與龍聯在一起，《史記正義》說黃帝「日角龍顏」。而四千年前的夏王朝，開國之君夏啟開始正式地「乘兩龍」。因此可以說，從伏羲到黃帝到夏的四千年的歷史，就是中國文化龍的形成史。從考古實證看，劉志雄、楊靜榮的《龍與

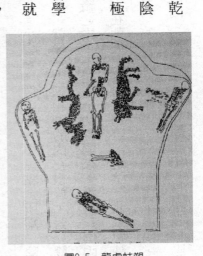

圖0-5　龍虎蚌塑

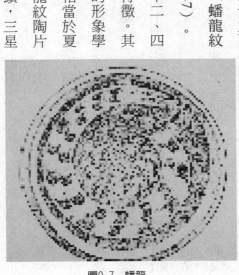

圖0-6　玉龍豬

圖0-7　蟠龍

中國文化》（一九九二）指出了龍的七個典型資料：

1. 陝西寶雞北首嶺仰韶文化半坡型（六千八百年前至六千年前）遺址出土的「水鳥啄魚紋」；

2. 河南濮陽西水坡仰韶文化後崗型六千四百年前M45號墓的「龍虎蚌塑」（圖0-5）；

3. 甘肅渭水流域仰韶文化廟底溝型五千五百年前出現的「鯢紋彩陶」；

4. 內蒙翁牛特旗三星它拉村紅山文化五千年前出土的「玉龍」；

5. 內蒙赤峰巴林右旗紅山文化「玉龍豬」（圖0-6）；

6. 浙江餘杭良渚文化（五千年前至四千八百年前）出土的「龍首鐲」；

7. 汾河流域龍山文化陶寺型（四千五百年前至三千九百年前）出現的「蟠龍紋彩陶盤」（圖0-7）。

以上七例中二、四最具「龍」的特徵。其中二具有重要的形象學意義。再加上相當於夏朝的二里頭的龍紋陶片和玉青柄的龍頭，三星

堆的龍袍，說明了龍有一種共認的形象特徵。而其他材料，一似魚、二似豬、六似獸、七似蛇，則說明著龍的來源的多源性。嚴文明先生認為，新石器中晚期，中國存在三個經濟文化區（旱地農業、水稻農業、狩獵採集）。其中以中原文化為中心，在其周圍有五個文化區（甘青、燕遼、山東、江浙、長江中游）。⑦以上七例考古資料中的龍紋分佈在其中的四個文化區中，豬紋在燕遼區，鯢紋在甘青區，虎紋在江浙區，渭河魚紋、漳河鼉紋、汾河蛇紋在中原區。各種圖像向龍的形象靠攏，向龍的形象融合，呈示著一種文化共識的出現和演進。蘇秉琦先生在《中國文明起源新探》（一九九七）一書中，正是把六千年前至四千年前這一邦國眾多的炎黃堯舜時代確定為黃五帝為基礎的。如果我們把夏的大一統的完成看成是居天下之中而可以治理天下的「中國」的形成，那麼這個文化中國的形成就與龍的觀念和形象的形成相一致的。邦國眾多的三皇五帝時代仍是一個圖騰形象及其原始儀式起著重要作用的時代。也就是《尚書・堯典》所描繪的「百獸率舞」的時代。上面列舉的材料呈現出動物類型的多樣性。在八千年前至四千年前的龍騰、虎躍、鳳舞、馬奔的百獸共舞的漫長時間中，為什麼是龍成為中國文化的象徵？

這需要從龍的形象本身找答案。在中國的圖騰時代，可以看到一個地上動物與天上星辰一體的時代，日與鳥的一體，蛙與月的一體，星座就是動物，動物就是星座，這是世界共有的現象，但中國的動物終於與星辰脫離，而只變成純人間的動物。月中雖然有蟾蜍，但只是居住

存在一個「中」的「共識中國」時代，當然這一時代又是以從八千年前的伏羲女媧到六千年前炎

象，但中國的動物終於與星辰脫離，而只變成純人間的動物。月中雖然有蟾蜍，但只是居住

者，而非月亮本身，連嫦娥都變成是從人間跑去的。作為北斗的豬很早就在中國文化觀念體系中消失了，而日中的金鳥也終於蛻變為下界的鳳凰（只有作為群概念的四象，如青龍、白虎、朱雀、玄武，作為整體觀念還存在著）。在中國文化的觀念演進中，動物形象的優勢性，既是中國思維理性化的結果，也體現了中國文化腳踏實地的傾向。在下界動物中，為什麼是龍登上了最高的寶座呢？

在圖像資料和古籍記載中，圖騰型動物不完全是自然界的原樣，而是按照一種觀念在塑形，從魚向龍的轉變，豬向龍的轉變，鳳與龍的趨同，龍與虎的同構，蛇與龍的同性，如此等等，可以知道，各部落文化在大一統的共識中，有一個共同的觀念，正是這一觀念決定了各種動物塑形向著龍的方向演進，正是這一觀念決定了不是其他動物而是龍，才能成為共識中國的大一統的象徵。這意味著，在龍的形象中，包含了中國人的觀念和理想，這種觀念和理想最有利於龍的形成。我們看到，在商和周的起源神話中，都是來源於鳳鳥，但不是鳳，而是龍成了商周青銅器的主要形象，成為其大一統的正統象徵。因此，不是在對其他動物形象而是在對龍的形象的內容中，我們才能最典型地體現出中國文化的性格特徵和思維特點：

1. 龍具有統率一切動物的變易性：龍可以在動物中互變，魚、鳥、蛇、虎、熊、馬、牛、

⑦ 嚴文明：〈中國史前文化的統一型和多樣性〉，載《文物》，一九八七（三）。

圖0-8　龍和與龍相似的字

狗、龜可變為成龍。虎、豬、猿、猴、馬、象、羊、狗、熊、牛、狐狸、鱷，都曾有過共名，或曾相混訛，這從古文字和古圖像中可以看出（圖0-8）⑧。這裡既包含著龍在起源生成時的狀態，也包含著龍形成以後的內涵，其背後是中國思維對事物和世界進行分類和進行思考時的特點。

2.龍具有統合三界的圓轉性。前面說過，中國圖騰形象的演進是以下界之象（動物）與天上之象（天體）的分離為關節，以下界（動物）的主導為結果的。但在下界的百獸率舞中，龍不同於其他動物，牠可以在陸地、水中、天上活動，構成了中國思維的圓形和全性。

3.龍具有寬廣的包容。龍「形有九似：頭似駝，角似鹿，眼似兔，耳似牛，項似蛇，腹似蜃，鱗似鯉，爪似鷹，掌似虎」（《本草綱目·卷四十三》引羅願《爾雅翼》）。雖然這裡描繪的龍，更是唐以後的黃龍，但卻指出了龍在遠古形成時的法則：龍是多種動物的合一。龍還可以變為多種動物形象，這就是後來「龍生九子」的傳說。在李東陽《懷麓堂集》、楊慎《升庵集》、陸容《菽園雜記》中，龍有哪九子，雖然說法不一，但這九子總是與各種動物相似，似蜥蜴、似獸、似龜、似虎、似獅、似人魚……無非是把各種動物在朝向龍的演變而又未成龍的形象加以統合，更主要的是把各個重要功能分配給這九子，從而擴大著龍

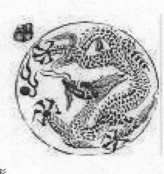

圖0-9 龍與S形

⑧ 何新：《龍：神話與真相》，二一九至二二一頁，上海，上海人民出版社，一九八九。

的具體功能。從龍生九子和龍與其他動物的相通性中，可以體會到哲學概念「道」的特點。

4. 龍是作為眾動物的最高級而出現的。龍體現的是中國文化的一種秩序和結構觀念，或者說是中國文化秩序結構的圖像化。龍是文化的代表，從而是文化的領頭。天上四靈，青龍、白虎、朱雀、玄武，以東方的青龍為首；人間的秩序，人分三類（君、臣、民），官分九等，以龍種皇帝為高；水中群物，魚、蝦、龜、蟹，以龍王為尊。龍帶領著各路精英，演出了歷史的活劇：龍鳳呈祥，龍騰虎躍，龍馬精神，龍蛇騰霧……在民間中，一年之始的春節以舞龍開始；在哲學上，周易第一卦「乾卦」講的是龍。理解中國哲學要從理解《周易》開始，理解《周易》要從理解乾卦的龍開始。

綜上四點，一言蔽之：龍象徵著中國。龍有很多圖形，但最本質的是S形（圖0-9）。正如易有很多圖形，最本質的是太極

圖。龍體現了太極圖的核心S形，理解了S形的龍，就理解了龍的本質，最主要的是，理解了龍的

文化精神。威嚴而又活潑，可敬而又可玩，逞暴而又施恩的龍，是文、是武、是和、是融、是通、

是變、是大、是中、是一、是道……

道，太極圖，龍，三位一體而又最精練地體現了中國文化的精神。理解了這三者，就能很好地

理解八千年前開始的中國藝術的內在精神。

遠古嬗變

我們怎樣知道中國藝術的起源？又怎樣才能弄清它在遠古的漫長歲月的發展演變呢？依靠古代文獻。最早的中國文字是三千多年前商代的甲骨文，用三千多年前簡樸的文字去發現六千多年前炎黃時代的藝術，甚至去說明八千多年前女媧伏羲時代的藝術，可靠嗎？況且，甲骨文一是簡而少，二是理解難，關於甲骨文字的解釋，至今仍是一個爭論的戰場。中國較系統的典籍是兩千多年前的先秦文獻，這裡記載了不少從八千多年前伏羲時代、六千多年前黃帝時代、四千多年前夏禹時代流傳下來的故事，這些故事經過幾千年的沖刷、加減、變形，已經混亂不堪。依靠考古材料。考古學卻充滿了零散性和偶然性，今天發現一些東西，於是說，遠古的情況原來是這樣的。雖然，中國考古學經過近百年的努力，對一萬年前至兩千年前的遠古演化，有了一個相對系統的瞭解，體現在蘇秉琦、嚴文明等的著述中，但就科學的嚴格性來說，關於中國遠古藝術，考古和典籍呈現給我們的只能是東一顆西一顆的散亂開來的珍珠，我們需要的是一根將這些珍珠串在一起的玉繩，這玉繩就是當代人類學、社會學、文化學提供的關於人類原始社會的本質性的結構和演進的邏輯。我們的故事就是用一種理論邏輯去理解由考古材料和歷史文獻提供的「事實」，呈現中國藝術從八千年前（典籍中的女媧伏羲和考古中的岩畫、玉器、彩陶）到春秋戰國（軸心時代）的邏輯變化，並由藝術的變化，顯示中國文化如何從原始走向理性的，世界文化中的中華性是如何定型的。

禮：原始藝術的核心

遠古中國，從一萬八千年前出現了葬禮儀式和裝飾品的山頂洞人始，可以排列出一個文化整體意義上的時空系列，從八千年前岩畫、玉器、彩陶的出現，可以排列一個藝術意義上的時空系列。但這是一個非常巨大的材料庫，呈現為一片片展覽館般的迷宮，迷宮的牆上到處都貼掛著謎語。當代人類學給我們穿越大迷宮和解開大謎語的方法，就是抓住原始文化的核心：禮。

禮，即儀式。它從原始文化發生之始就已出現了，是原始文化的核心。世界原始文化的共同點是原始性的信仰——宗教——巫術形態。它包含著兩個基本方面，一是人類社會的本質，一是宇宙的本質，二者合一地體現在儀式之中。儀式是原始社會認識宇宙和認識自身的一套符號體系。作為中國原始社會的信仰——宗教——巫術形態的儀式（禮）有什麼樣的特點呢？

遠古之禮，從考古和文獻上看，在漫長的歲月中，種類很多，從文字切入，可以言簡意賅地把握住禮的涵義。禮字有四形：

<!-- seal characters -->

字形一是本字，下面的「豆」為祭祀中用的器物。具體來說，就是王國維先生〈釋禮〉中所解釋的，是盛飲食的器皿。用飲食的器皿作為禮的象形，包含了兩重意義，一是中國之禮，一開始就與飲食相關，二是飲食在中國文化中具有特別重要的意義。《禮記・禮運》說：「夫禮之初，始諸飲食，其燔黍捭豚，污尊而抔飲，蕢桴而土鼓，猶若可以致其敬於鬼神。」這裡首先肯定了中國之禮是起源於飲食；其次涉及食物和類型：農作物、動物、飲料都是需要用器皿來盛的；再次講述禮

包含了兩大要素：飲食與舞樂；最後闡明禮的功能：「致其敬於鬼神。」飲食是禮的起源，把最日常的東西作為神聖的東西，顯示了中國文化從一開始就具有一種實用性。飲食成了與神交往的最重要的因素，成了神聖的禮的重要內容。由此，可以理解中國藝術一開始的輝煌就是以盛飲食的器皿──彩陶──來象徵的，彩陶不是一般的日常用具，而是最神聖的禮器，遠古人類在其中投進了最大的精神、才華、思想。從飲食與神的關係上，我們才能理解何以遠古中國有彩陶文化的輝煌，進而發現飲食在中國文化中佔有世界任何文化都無法相比的重要地位，具有了向各個領域擴張的範式力量。

在中國，人民的生存本性與吃有關，「民以食為天」，國家的安定與帝王的飲食有關，治國用烹調來比喻，「治大國若烹小鮮」（《老子》）。上古士大夫的一個重要資歷就是飲食上的知識和技能，商湯的宰相伊尹就是廚子，商湯起用他主要因為他的烹飪知識。《周禮》百官中，塚宰（即宰相）列在天官之首，也是一個大廚子形象，《周禮》皇宮的四千多人中，有兩千兩百多人，即近百分之六十，是管飲食的。在《論語》、《孟子》、《墨子》中，不少深刻思想用食物和飲食來比喻①。中國的人，是以口來代表的，幾口人，戶口，人的集合詞是人口，而不是人腳或人加上其他人體部位。有面子，是「吃得開」，沒面子，是「吃不開」；有麻煩，是「吃不了兜著走」；受不了，叫「吃不消」；受了苦，叫「吃苦」；上了當，叫「吃虧」；要答謝別人或請人幫忙，就請人吃飯。吸取教訓，叫「吃一塹，長一智」；仇恨人，說「恨不得吃了你」；對敵人，要「飢餐渴

飲」、「食肉寢皮」。古代的刑法，也採用烹調方式，剮，是切成肉絲；醢，是剁成肉泥，劊，是攔腰斬斷；烹，是下油鑊；炮烙……是燒烤……吃幾乎可以運用到一切方面。學習上，有「食古不化」；風景好，說「秀色可餐」；藝術上，要有詩中之味，畫中之味；道德上，孟子說：我不稀罕帝王的大魚大肉，因為我吃仁義已經吃飽了……飲食在文化中的重要性，也說明著中國思想和中國方式的實踐性和體驗性特徵。

飲食的器皿是行禮之器。如果只有飲食，中國之禮又太實際了。禮字中「豐」的上面部分是玉。王國維〈釋禮〉說：「像二玉在器之形，古者行禮以玉。」（《觀堂集林·卷六》）正像飲食在禮中具有極端重要性一樣，玉在禮中也有極端的重要性。正像中國的彩陶為世界之最一樣，中國的玉也為世界之最。從考古看，中國彩陶開始於八千多年前，中國的玉也開始於八千多年前。彩陶的重要性是與飲食有關，玉的重要性則是與性靈有關。在中國的觀念中，玉可以通靈，靈字與玉相關。玉既在禮器之中，又在儀式之人身上，巫，字形就是「兩玉垂直交錯」，被解釋為巫師裝飾的象形。在理性化的朝廷裡，官員們佩戴著用玉做成的象徵權力的圭璋。玉貫串在禮器和行禮之人中，在於玉有神性。遠古中國，在遼河流域、黃河流域、長江中下游和嶺南等廣大地區的遠古遺址，都有玉，形成了光輝的玉文化帶。學者考證稱，良渚文化的玉琮，是用來觀天的法器。原始儀

① 張光直：《中國青銅時代》，二二二至二二三頁，北京，生活·讀書·新知三聯書店，一九八三。

式當然首先是與神相關，玉正是用來通神的。《周禮》說：「以玉作六器，以禮天地四方，以蒼璧禮天，以黃琮禮地，以青圭禮東方，以赤璋禮南方，以白琥禮西方，以玄璜禮北方。」〈春官・宗伯〉）在遠古的遺址中，有代表最高權力的玉斧，玉能做這樣的象徵，正是在幾千年的歷史中玉與神的本質關聯。從遠古到今天，玉一直是中國文化一道耀眼的亮色。儒家以玉比德，詩人以玉喻心，俗人知玉為寶。話講得好，謂之「玉言」；人長得好，謂之「玉人」；合作得好，謂「珠聯璧合」，璧，即璧玉；婚姻之美，是金玉良緣；美人之韻，是玉潔冰清；朋友知己，說是「一片冰心在玉壺」……在玉中，最重要的是，玉意味著中國人的道德理想和人格理想的純潔性追求。中國藝術，從文學到繪畫，從書法到園林，其理想境界都具有一種「玉」的韻味在其中。

字形二，加「示」，強調禮的本質，示傍，與神相關。《說文・示部》說：「示，天垂象，見吉凶，所以示人也，從二。三垂，日月星也，觀乎天文，以察時變。示，神事也。」正像玉為禮天（神）的法器一樣，禮本身就是與天神所在的天相關聯的。《說文》的解釋已經加進了後來的理解，禮的神性還是一樣的。字形三，加「酉」，是飲食類的擴大化和飲食器的精緻化。主要是對酒和酒器重要性的強調，中國的酒文化是在神的光環中開始的。中國人對酒的醉境的追求和描繪都扎根在遠古字的酒與神的關係中。字形四，加骨，甲骨是文字載體，記載禮的活動離不開它，文字的神祕性是與禮的神性相一致的。

禮字，只是從禮器來表現禮，禮器確實具有本質性和持久性的特點，至今，我們仍能看到完整如初的禮器：彩陶、玉琮、青銅，但禮作為一個整體，包括四大因子：禮器、行禮之人、行禮過程和行禮的地點。後三種因子雖不能完整地看到，但卻可以從古代文獻和考古材料中總結出來。我們只有理解了禮的整體，才能真正理解禮的本質，理解禮的中國特色，理解禮作為遠古文化核心所蘊藏的具體內涵，理解中國藝術與中國文化如何在禮的發展和演變中走向先秦的理性化時代。對禮作整體性的把握，也非常適合理解整體性在中國思維中的重要地位。

中國的遠古儀式（禮），從一萬八千年前的山頂洞人到八千年前的伏羲女媧時代到六千年前的炎帝黃帝時代到四千年前夏王朝建立，有一個複雜的發展豐富演變過程，這幾千年來的演進，一方面是人類社會的發展：從氏族部落，到部落聯盟，到地域聯盟，到天下國家。另一方面是宇宙主宰者的演化：從圖騰，到祖先（鬼），到神，到帝。但是無論其怎麼變化，怎麼豐富，怎樣不同，儀式（禮）的四大因子還是一樣的。因此，只要掌握了儀式的四大因子，就掌握了儀式的本質。禮器前面已經講了，下面著重分析後三種因子。

首先是行禮之人。這在岩畫、彩陶、玉器、青銅、帛畫等都可以看到，但最能說明行禮之人的性質的就是古文字中的「文」，文有兩解，一是文身，二是正心，前者是本來的正解，後者是後來的加說，但這二解正好從內外兩方面說明了文作為行禮之人的性質，文身即紋成與儀式要求相一致的外形，使自然形體成為文化形體，正心即在形貌改變的同時，使自己的心靈與儀式的要求相一

致。使自然本能之心轉為符合文化之心。當人成為文，儀式（禮）的目的也就達到了。

其次是行禮過程。這在岩畫、彩陶、青銅、帛畫中也有表現，但最能說明行禮過程，是古文字的「樂」，樂為打擊樂，突出的是節奏。樂在古義上是詩樂舞合一，具體言之，是詩（咒語）樂（音樂）舞（舞蹈）（在一些儀式中還包括情節模擬的劇）的合一。詩樂舞的合一稱之為樂，在於音樂對儀式過程的主導作用，所謂「無禮不樂」。

最後是行禮地點。遠古的考古遺址及其復原圖與古代文獻的結合提供了行禮地點及其特色，也就是中國文化建築的核心和最重要的部分。要對地點進行正確的理解，除了建築實物之外，重要的就是與中國型儀式內容和儀式形式緊密相關的東西，這就是古文字中的「中」。

可以說，中國原始儀式（禮）的四大因子，正好有四個古文字，「禮」（行禮之器）、「文」（行禮之人）、「樂」（行禮過程）、「中」（行禮地點）來作本質性的表徵。而儀式的四因子正是中國藝術的四大部分，禮器是藝術中的工藝與圖畫，行禮之人是藝術中的服飾，行禮過程是音樂、舞蹈、詩歌，行禮地點是建築。因此，中國原始儀式（禮）的發展過程，也就是中國藝術（工藝、繪畫、服飾、音樂、舞蹈、詩歌）的發展歷程。但是中國藝術具有什麼樣的特點，這些特點又反映了中國文化怎樣的性質，是要由統合這四因子的禮來說明的。

儀式（禮）是我們用來串起文獻和考古資料的總線，儀式（禮）的四因子則是去串聯各種材料的具體之線。在用各大因子去串聯散珠之前，需要用人類學的神話邏輯把中國遠古的大背景講

下。

中國遠古文化的演化，以人類文化的一般進程為參考，又細察中國的具體情況，可以大致表述為：圖騰時期（八千年前至六千年前的女媧伏羲），神帝時期（六千年前至四千年前的炎黃五帝），帝天時期（四千年前至兩千七百年前的夏商周），到春秋戰國理性的天道時期。三代以前，伏羲女媧和炎黃五帝都只是表徵符號，是用神話敍述方式進行的理論概括，而不是科學上的實指。這種表徵符號雖然省略了歷史具體細節，但卻保存了本質性的邏輯概括。圖騰——神帝——帝天——天道，這是中國遠古演化與人類社會普遍規律相近的邏輯。

圖騰，是人把某一動物或植物或天體或氣象認作自己的祖先，這時具有神祕力量的圖騰與人是一體的，神與圖騰一樣具有神力，但它卻是外在於人的，是某一自然力的形象化。圖騰觀念與神的觀念的區別就是人與圖騰血緣上的內在不一體的內在不一體的區別，人類的發展擴大，氏族各有神，諸神之間競爭的結果就是作為眾神之王的帝的產生。把具有精神力量的帝理性化，就成了天，人是面對一個全能主宰的帝還是面對一個有規律而讓人有更多主動性的天，是人對自己力量和對人與宇宙關係的一種不同的認識。圖騰——神帝——帝天——天道，是人不斷地認識宇宙和認識自身而對人與宇宙關係下定義和再定義的結果。而中國的遠古演進凝結成的表徵符號除了符合人類演化的一般規律，更體現了中國文化自身的特點。伏羲、女媧時代是圖騰時代，把伏羲說成鳥，是純圖騰形象，說成人面蛇身，是圖騰的後期，人形已有了一定的地位。但更有意思的是對伏羲女媧

的另一種描述：

伏羲——鳥——太陽（金烏）——東王公——陽

女媧——蛙——月亮（蟾蜍）——西王母——陰

除卻東王公是後起的，其他項都與圖騰時代相符。但就是從伏羲女媧這一象徵符號始，中國文化的特色就呈現了出來。伏羲女媧，一為鳥，一為蛙，是圖騰時代的普遍本義，但二者一為陰，一為陽，顯出了圖騰間的相互關聯，而這種相互關係是一種共生關係。一陰一陽又是「多」的綜合與簡化。伏羲、女媧是中華大地上眾多圖騰的簡化與綜合。伏羲既是鳥又是太陽，女媧既是蛙又是月亮，這種地上和天上的聯繫是思考中國遠古文化最重要的因素。地上的圖騰可以是地域的、具體的；天上的圖騰卻是共識的、一般的。當中國思維把地上與天空視為一種共同本質的時候，中國文化的中心化和一體化觀念就開始出現了。伏羲女媧與圖騰時代相連，主要顯示為一種共生關係。炎黃五帝，有了明顯的中心化指向。帝在古代文獻中，可以指揮和命令多種生物和風雲雷電，說明的是兩點，一是在中國圖騰思想並未因神的出現而退出，而是與神並列；帝擁有一個多神的部下，因此是一個部落聯盟首領，或者應是更大的地域聯盟首領。五帝可以有兩類故事，一是時間相接的從

一帝到另一帝，這裡強調的是歷史延續；二是五帝並列，五帝是東方帝、西方帝、南方帝、北方帝、中央帝，這裡強調的是空間的方位。這兩個系列應是相互並存的。從空間上是各地域之帝相互爭為天下之帝，從時間上看，哪一帝強大而戰勝了其他的帝，就成為名義上的天下之帝。這裡空間的重要性在於「中」的出現。黃帝成為中央之帝，有兩個現象是重要的，一是黃帝是龍，一是黃帝四面。龍意味著部落、聯盟、地域之間的圖符融合為一個統一的圖符。黃帝四面意味著對「中」的強調。這也就是所謂「共識中國」的出現。我們把黃帝作為中華文化的始祖，就是強調其本質的特點：龍與中。

黃帝四面，是一個原始的巫師形象而非理性化的帝王，從黃帝到夏啟，也就是從原始巫師型的「帝」到更強調人的作用和人的形象的天下王朝的「王」的轉變。夏商周三代，無論有多少神性巫風，都是以人型的「王」的面貌出現的。黃帝是龍，而夏啟乘龍，這就是兩千年演進的結果。由此而下，夏商神性的帝，變為西周神性的天，再到春秋戰國，神性的天變為理性的天。中國文化的遠古演進到達了自己的理性終點。

與上面所講的歷史過程相伴隨，中國原始儀式之禮也由圖騰之禮到神帝之禮到帝天之禮到孔子之禮。在這一過程中，具體是怎樣演變的呢？。我們就以儀式四因子為載體，來考察中國文化的演進，同時也是以文化為核心來考察藝術的發展。

從原始文身到朝廷冕服

原始儀式中的人反映在文字裡，就是「文」。文的本義是文身，儀式中的人就是在儀式中或為了儀式而文身之人。滄源岩畫證實著文就是儀式中文身之人（圖1-1）。現代人要出席重要儀式，須講究衣冠。遠古之初，未有衣服，文身就等於衣服。但原始文身與現代服飾本質的不同就在於，文身之人既是人，又是神，人在儀式中的角色是神，神在儀式中降靈於人。文，從通神的功能來說，是「巫」（代神之人），從其社會角色來說，是「王」（氏族首領），從其「形象」來說是「文」，用文來指儀式之人，表明中國文化對人在儀式中的重要性的重視和對人的美學外觀的重要性的重視。

文，原始文化中的文身，意味著將人的自然之軀，按社會、儀式、觀念的要求加以改變，顯示了自然人向社會（氏族、文化）人的生成，更重要的是，只有文，人才達到了自己的身份認同，才標誌著作為社會（氏族）人的完成。原始儀式是由文身的人來進行的，舞由文身之人來舞，樂以助舞，詩由人唱，劇由人

圖1-1　文與岩畫

演，從而文身的人處於活動過程的核心地位。儀式中，人身上的符號形象是與器物上和建築中的符號形象一致的，是與儀式之樂同質的，因此文可以代表整個儀式（文即禮）。禮，以器物的角度來象徵儀式，文以儀式主體（巫）的角度來象徵儀式，文在原始儀式中處於中心位置，才使文與禮可以互通，從而代表整個儀式：文即禮。文是從外觀（文身）的形式來表示人，從而表示禮的，因此，整個儀式的外觀，也可以稱為文，進而，整個氏族社會的文化性構成（禮器、明堂、墓地、村落建築形式及其飾物）都是「文」。整個氏族的「文」，其實質是自然的人化和人的文化。這樣文就有了狹與廣兩義，狹義即儀式中的人（文身之人）；廣義即禮，文物，文飾，「文章者，禮樂之殊稱也」。這樣文就有了兩條發展之線，一是整個文化之「文」（美）的發展；一是人之「文」（美）的發展。

先講文作為儀式整體的禮這一條線。在這一角度中，文的發展就是儀式（禮）整體外觀的發展，也是儀式四因子在美學外觀形式方面的發展：在器物方面，是從岩畫、彩陶、玉器、青銅到先秦時期完備的典章制度、器物、旌旗、車馬；在人方面，由簡單的文身到等級分明的朝廷冕服體系；在樂方面，從簡陋的「擊石拊石」之樂和簡單的咒語，到表明各等級身份的辭采優美的書、說言辭體系，俯仰進退的身體語言程式，曲式多樣的儀式音樂體系；在建築方面，由簡單的房屋壇台到宮室、城邑、宗廟、陵墓。文從原始的簡單形態到先秦豐富體系的具體發展過程，甚至大的環節，除了從彩陶、玉器、青銅圖案等考古材料和文獻資料中零散而又複雜地透出外，已難確切考

證。然而，從語言學上卻可以看到，「文」約一萬多年（從一萬八千年前山頂洞人的儀式到夏商周三代甚至到春秋戰國時代）的發展中，最後覆蓋了整個中國社會和宇宙，成為「美」的總稱。在先秦的典籍的語言運用裡，文可以用來指人的服飾衣冠，身體禮節，語言修辭（言，身之文）；可以用來指社會上的朝廷、宮室、宗廟、陵墓等制度性建築，可以用來指旌旗、車馬、器物、儀式等美觀性事物（文物昭德），可以用來指意識形態中的文字、著作、詩歌、音樂、繪畫、舞蹈（樂、聲之文）；錯畫為文，五色成文）。人在創造社會之文的同時，也以相同的眼光來看自然，日、月、星，天之文；山、河、動、植，地之文。孔子說堯舜「煥乎有文章」，讚西周「郁郁乎文哉」。章炳麟解釋說：「孔子稱堯舜煥乎其有文章，蓋君臣、朝廷、尊卑、貴賤之序，車輿、衣服、宮室、飲食、嫁娶、喪祭之分，謂之文；八風從律，百度得數，謂之章；文章者，禮樂之殊稱也。」（章炳麟《國故論衡·文學總略》）明代宋濂也說：「天地之間，萬物有條理而不紊亂者，莫不文。」（宋濂〈曾助教文集序〉）中國文化的宇宙就是這樣一個文（美）的宇宙，劉勰的《文心雕龍·原道》對這個宇宙作過一個很好的描述：「夫玄黃色雜，方圓體分，日月疊璧，以垂麗天之象，山川煥綺，以鋪地理之形，此蓋道之文也……傍及萬品，動植皆文：龍鳳以藻繪呈瑞，虎豹以炳蔚凝姿；雲霞雕色，有逾畫工之妙；草木賁華，無待錦匠之奇。夫豈外飾，蓋自然耳。」

如果說在原始社會初期，文即禮，那麼後來發展成文即美。文即美是由人之文（美）來的，人是萬物的尺度，在中國就成了文身之人是宇宙之美的基礎。正是在這裡決定了中國之美的獨特性。

當西方人說，人是萬物的尺度，這個人是自然形體的人，是希臘雕塑中的裸體，西方藝術的美是由這一自然人體的美的比例尺度而來的，當中國之美由儀式的文身而繁衍出來時，產生的是中國遠古從原始向理性演進而定型的朝廷美學。而這種朝廷美學的本質和意義可以從文身之人加以考察。這樣我們正好可以回到文在本義上的演化。

文的本義是文身，作為人之文的演化是文的演化的核心和主題，這就是儀式中的人的文飾的發展。人亡已經千年萬年，但由於人之文是與儀式的其他三種因素（禮器、地點、過程之舞樂）一同演化的，儀式經代代口傳後又凝結在文字文獻中，因此可以從兩個方面來考察人的文飾在遠古的演變。一是從「文」的語義學考察，二是從禮器樂器和文獻（記憶）中考察。先看文字。臧克和先生指出，文的詞彙群發展為三類：第一是毛飾類，源於動物的文身，如形、修、彰、彩、彥……第二是交錯類，源於圖畫，如斐、辨、粉、份……第三是織物服飾類，源於農業工藝，如緇、緻、綺、絹、緋……語言詞彙的三類，呈示出了文身發展的三步。第一步，在圖騰階段，文身最初是刻鏤，由於要模仿圖騰型動物，在刻鏤的同時也要加上動物類的毛飾，這在岩畫和彩陶中都有反映，也在一系列文字上有反映，如美、善、義……但刻鏤之文是其主體，可稱為文身刻鏤階段。第二步，隨現實中氏族間交往的頻繁，觀念的增多，認同變化加快，固定刻鏤轉為可以修改變易的描畫，這一階段由文身轉為畫身。畫身比文身可以更加豐富多彩，人由一個靜止固定的身體，變成一個可以變化、豐富、發展的身體，文身階段由其毛飾，可知基本是以具體的對象（羊、虎、鳥、蛇）為對

象，而畫身畫了可改，可重畫，增加了想像的身體體形的限制。從這一點看，可以把文刻時期和描畫時期歸為一類。在文畫的基礎上加以接近對象真實的裝飾，如頭上的羽毛，臀部的尾巴。第三步，由織物而來的服飾面具是文的演進中的一個重要的關節點。服飾面具不同於受自然形狀限制的人體，而可以加大加寬加高加長，從而更能自由地表達文化的內容和觀念。文身的這一階段被後人用「假形」（服飾）、「幻面」（面具）來表達，假形即不是原來的形，幻面即不是原來的面，但是在遠古，服飾面具不是由「真」到「假」，而是由自然到文化，由無本質到有本質的過程。把服飾作為一個質的關節，主要在於，文畫階段，無論是以人體作為文畫材料，還是通過獸皮或鳥羽裝飾人體，基本上是以人體為真實體積，以獸鳥為真實形象的，而服飾面具既可以誇大人的體積，又可以改變圖的形象，更適合一種意識觀念的創造性。

「文」字涵義分類上的三組（毛飾類、交錯類、織物服飾類）就是文身歷史上的三段：其一，文身加上毛飾；其二，畫身加上毛飾；其三，服飾加上圖案。這三段中，文身和畫身都是以人身的自然形體為主，而中國式的寬大服飾則以改變人的自然形體。從以自然形體為主到以非自然形體為主，這是一個質的改變。從文獻上看，這一改變的關節點大概在六千年前的黃帝。《周易·繫辭下》說：「黃帝、堯、舜垂衣裳而天下治。」《古今圖書集成·禮儀典·三百十七卷》注云：「疊山謝氏（宋·謝枋得）曰：乾天在上，衣象，衣上圜而圓，有陽奇象；坤地在下，裳象，裳下兩股，有陰耦像；上衣下裳，不可顛倒，使人知尊卑上下不可亂，則民自定，天下治也。」這裡講

述了黃帝創造服飾的主要方面：一是有意識形態的理論根據；二是有劃分社會等級秩序的現實功能；三是服飾突出了對自然形體的外觀改變並賦予這種美學改變以政治與文化的象徵意義。在傳說中，黃帝四面，這是由使用面具來達到的。前面講過，由伏羲女媧到炎黃五帝，是從自然動物（蛇、蛙等）到龍（綜合性動物）的演化，又是由平等觀念（伏羲女媧對等）到中心觀念（黃帝為中央之帝）的演化。「中」的突出，服飾起了重要的作用，「垂衣裳而天下治」。因此，從邏輯上歸納，上面的三段可以歸為兩段：以突出自然形體的文／畫為一段，以超越自然形體突出文化觀念的服飾為另一段。

從黃帝時期開始的服飾面具之「文」超越了人的自然形體，雖然與伏羲時代的文身畫身之「文」有美學上和意義上的差別，但是同為原始時期，又有其共同點，這就是，「文」的目的都要使人成為儀式中的神。文是為了人的神性化、神祕化、神力化，通過一種原始觀念和巫術力量來達到文化的現實目的。不妨把這個時期稱為服飾的神性時期。

服飾之文的神性時期經黃帝、堯、舜而至夏，神性服飾終於演化為突出人的重要性的朝廷冕服。有著四個面孔的黃帝本身就是龍，而突出人的力量的夏王朝的建立者夏啟自己乘龍。龍仍是帝王的象徵，但從黃帝到夏啟，象徵的方式有了本質的區別，從神帝到人王的區別。朝廷冕服是遠古「文」的發展的最後終點。在這裡服飾面具不再以非人的鳥、獸、魚、蟲出現，也不再以四面九頭等怪異形象出現，而是以真人的面貌出現。冕服標誌著原始社會的「巫」轉變成了朝廷中的

「王」。因此，在作為儀式之人的「文」在遠古演變中，主要有兩個飛躍：一是由文身到服飾；二是由神的服飾到王的服飾。作為朝廷之王的冕服及其冕服體系奠定了中國文化服飾的基本文化原則和美學原則。

下面我們就從帝王冕服（圖1-2）來看中國文化由遠古之「文」所演化定型的意義。冕服之冠，冕板擴大和增加了人頭的視覺效果，而那用五彩串、五彩玉做的十二冕旒長垂於肩隨人之走動而晃動，其效果是為了增添頭部的權力魅力，正像原始幻面具有巫術魅力一樣。只是這有魅力的頭部是正常的人頭，而不是怪相鬼面。冕服上繡繪著十二章：日、月、星、龍、山、華蟲、火、宗彝、藻、粉米、黼、黻。這些圖案裝飾是王者擁天下的象徵。冕服上還有一系列佩飾：芾、革帶、大帶、佩綬、舄，這些佩飾由原始儀式中巫師的通神佩器（如石刀玉斧之類）演化而來。正像原始服飾面具使穿著者取得一種神性而擁有最高權力一樣，冕服的穿戴者也因此而獲得王性而擁有最高權力。朝廷冕服來源於原始巫裝的服飾面具，但又將之帝王化。但正如帝王的君權神授一樣，仍有神的遺跡，只是把

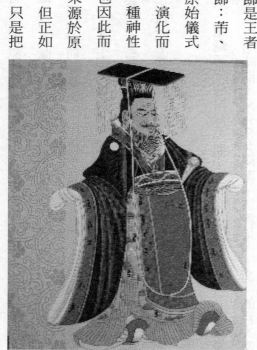

圖1-2　冕服

神跡融進理性的可理解性中，這種理性，就是把巫師服飾定義為與神有本質關係的東西轉為一種與天地萬物的象徵關係。它表現為冕服各部分的象徵意義，圖案中十二章就是這樣的一個象徵系統：「日、月、星，取其照臨光明，如三光之耀。龍，能變化而取其神之意，象徵人君的應機布教而善於變化。山，取其能雲雨或說取其鎮重的性格，象徵王者鎮重安靜四方。華蟲，雉屬，取其有文章（文采），也有說雉性有耿介的本質，表示王者有文章之德。宗彝，謂宗廟之鬱鬯樽，虞夏以上取虎彝、蜼彝，虎取其猛，蜼，取其智，或說取其孝，以表示有深淺之知，威猛之德。藻，水草之有文者，一說取其潔，象徵冰清玉潔之意。火，取其明，火炎向上有率士群黎向歸上命之意。粉米，取其潔白且能養人之意，若聚米形，象徵有濟養之德。黼，即畫金斧形，白刃而鐅黑，取其能割斷之意，斧與黼音近，或通用，黻，作兩己相背形……謂君臣可相濟，見惡改善，同時有取臣民有背惡向善的含意。」[2] 這裡不在於具體的解釋對與否，而在於由原始的巫裝變為朝廷的冕服之後，必須根據各個時代的意識形態體系進行理性化的象徵詮釋而得出與帝王定義相符合的象徵體系。

　　冕服所代表的王朝是比巫裝所代表部落要廣大豐富得多的一個社會結構，因此冕服體系是一套包含著嚴格區分和具體規定的等級體系的服裝體現。它是原始儀式的「文」的充分發展和層級化的歷史結果。同一等級，在不同的儀式上有不同的服飾，《周禮・春官・司服》說：「司服掌王之吉

② 周錫保：《中國古代服飾史》，一五至一六頁，北京，中國戲劇出版社，一九八四。

凶衣服，辨其名物，與其用事……祀昊天上帝，則服大裘而冕，祀五帝亦如之；享先王則衮冕，享先公、饗、射，則鷩冕；祀四望山川，則毳冕；祭社稷、五祀，則希冕；祭群小祀，則玄冕。」不同等級有不同的服飾，《周禮・春官・司服》說：「公之服，自衮冕而下如王之服；侯伯之服，自鷩冕而下如公之服；子男之服，自毳冕而下如侯伯之服；孤之服，自希冕而下如子男之服；卿、大夫之服，自玄冕而下如孤之服。」這裡，樣式加上紋樣和冕旒玉數的不同，就顯出各類級別。至此以下，歷代儘管具體規定有所不同，總的原則一直未變。例如唐代，「群臣的衮冕有：一品之服，九旒，青琪為珠，三采，衣裳為九章；鷩冕為二品之服，八旒，衣裳七章，毳冕為三品之服，七旒，衣裳為五章，希冕為四品之服，六旒，衣裳三章，玄冕為五品之服，五旒，衣和黻不繡章，裳刺黻一章，其他如大帶、玉珮、綬等，也依次下降，並以色等分別之。」③冕服作為等級標誌，其圖案的清晰可辨顯得重要。冕服還要使等級規定在人的直觀感受中產生預定的效果，它的形狀裝飾又顯得重要了。這兩點作為重要動機構成了冕服、乃至整個中國服飾的獨特審美風貌。它的基本原則又對整個中國藝術產生了重要影響。

冕服作為中國文化的服飾表徵，它服從和體現文化的兩個要求：一是服飾如何將人的自然形體轉變成為文化本質。特別是將在自然形態上與一般人相同、甚至更差的形體轉變成與一般人不同的具有王性的帝王。這就決定了服飾的文化性大於人體的自然性，冕服體系的「服飾本質」原則，即不是人的自然形體成為人的本質，而是人的服飾樣式成為人的本質。服飾使人成為高級的人還是低

級的人。二是服飾如何將等級不同、本質不同的人清楚明白地區分形來。這就決定了服飾的區分性大於服飾同一性。二是服飾如何將等級不同、本質不同的人清楚明白地區分形來。這就決定了服飾的區分性大於服飾同一性。

1. 服飾本質原則上要求服飾能對自然人體進行加工修飾，這就決定了中國服飾的寬大性，寬大才能產生掩蓋人的自然形體，而具有自由變幻的功能。冕旒增大了面部的面積，讓你感受到大於常人頭部的面積，衣袖裙裳也要寬大，一舉手，手就變成一個巨大的面，如果雙手舞動，則為兩個大面的疊加，形成巨厚的氣勢。一行走，上體之袖、下體之裳飄動伸展開來，同樣顯為寬大的氣象。高冠寬衣大帶使服飾本質得到了很好的體現。

2. 符號區分原則決定了色彩、圖案、佩飾在服飾中的重要性。只有不同的色彩和圖案才能把等級和本質不同的人直觀而清楚地區別開來。在多樣性上，色彩相對較少，能一眼辨出的是五色或七色，圖案則相對較多，因此突出圖案的不同有更大的重要性。等級要求服裝的平面化，要在穿在立體人體的服裝上突出圖案，一是要把本有立體傾向的服裝最大限度地轉為平面，這是從服裝本身上為圖案服務，圖案在平面上易於顯出。二是讓圖案本身具有裝飾性，具有裝飾風格的圖案最容易一眼識認。三是在服裝上加一些佩飾物如圭、璋、革、帶、綴等。服裝上的成分愈多，愈容易區分。因此冕服的符號區分原則決定了中國服飾的平面性、圖案性和裝飾性。

③
周錫保：《中國古代服飾史》，二十頁，北京，中國戲劇出版社，一九八四。

3. 服飾本質和符號區分都是為突出等級中的權力。權力不是來自人的自然形體，而是來自人的文化定義。它需要一種意識形態的神聖原則。這就決定了朝廷冕服在色彩、圖案、佩飾上的象徵意義。是這種象徵性使朝廷冕服具有了一種文化的神聖光環。這種象徵性不同於它所由而來的原始巫裝的神性，但又不同於完全的科學理性，它既有理性形態，又有神性內涵。

以上美學特徵（寬大、平面、圖案、佩飾、象徵）都是與中國文化性質緊密相連，由這些特徵又構成了一個純美學的，也是最重要的一個中國服飾的美學特徵。寬大、平面、圖案、佩飾、象徵都是靜態的，而中國美學講究的是一種動態。冕服明顯地寬大於形體，服裝的伸展收縮，行止動靜，可以顯出豐富的變化。長袖善舞，寬衣善變，坐著站著是圖案的靜的呈示，一展開一行走轉為一種線的流動，加之色彩的閃爍，佩飾物發出的自然音響，袖帶隨手腳運動而來的變化，使中國服飾變成了一種線的藝術。靜，是線的分明；動，是線的變化。線是中國美學的基本原則，也是中國服飾的基本原則。中國服飾潛在的多樣性不靠形體，而靠服飾本身就可以發揮得淋漓盡致。氣韻生動這一中國美學的基本原則早就包含在冕服的製作中了。

文在遠古的演變，其實質：一是從以原始儀式之文為主的原始美學體系到朝廷冕服為主的朝廷美學體系的演變；二是從原始的圖騰宇宙之美到理性的天下王朝的宇宙之美的演變；三是從原始儀式之巫到朝廷之王的演變。身著朝廷冕服的帝王是中國文化遠古演變的終端。所謂的從原始向理性的演化，從神到人的演化，其實是「王化」。中國文化在軸心時代的定型中與世界其他文化的差

異，中國文化之人與其他文化之人的差異，中國美學與其他文化美學的差異，首先就應該從這個作為王的人去理解，從這個王的冕服上去體悟。

彩陶：形變與意義

原始儀式中最早作為禮器，而又使禮器在儀式中具有重要意義的，就是彩陶。《禮記正義·郊特牲》說：「祭天之器則用陶匏。陶，瓦器，以薦菹醯之屬。」這段雖然不免帶有後來理性色彩的話，卻道出了彩陶的主要功能：其一，用於祭天（關於宇宙整體性觀念）儀式；其二，通過飲食器皿進行。這一方面說明了飲食的重要性，另一方面要求器皿的精緻性。在陶器上加「彩」，這不僅是美學的需要，更有觀念的要求。從文化／觀念／藝術的統一上，何以中國遠古有了一個彩陶輝煌就可以得到說明！從一萬一千年前始，中國出現陶器，近八千年前，陝西華縣老官台、甘肅秦安大地灣等出現彩陶，隨後就星星點點鋪遍中華大地，北到黑龍江，南到福建、台灣、廣東，東到山東、江蘇，西到喀喇崑崙山麓和天山南北，西南到四川、西藏。在廣大的黑龍江流域、黃河流域、長江流域和珠江流域之間，共有彩陶遺址兩千多處，構成了中國彩陶的世界性輝煌。

從類型學上，林少雄先生將彩陶分為四大序列：

1. 直接繼承老官台和大地灣的仰韶文化序列：從半坡，到史家，到廟底溝，到西王村。其中又由廟底溝二期在關中、豫西、晉南發展成三個分支：客省莊二期、三里橋二期和陶寺。

2. 中原地區，從七千三百年前的裴李崗，到大河村，到秦王寨，到四千五百年前的王灣類型。

3. 冀中、冀南和豫北地區，從磁山文化，到後崗一期，到大同空一期，到後崗二期。又從石嶺下，到馬家窯，到半山，到馬廠。

4. 與仰韶文化有密切關聯的馬家窯（甘肅臨洮），轉質為齊家類型，轉質為辛店類型。

其最主要的是仰韶文化和馬家窯文化，前者有遺址一千多處，全有彩陶，後者有四百多處，也全是彩陶。而遼河流域的紅山文化，長江流域的大溪文化、屈家嶺文化、馬家濱文化、良渚文化，黃河下游的大汶口文化，彩陶都不多，但卻有自身的特色。紅山文化的雕塑和神壇顯出了空間藝術的才能，屈家嶺文化的原始太極圖呈現了冥思功力，良渚文化在玉器上放出一片光芒，四千年前的大汶口文化則處在遠古文化轉型（從炎黃五帝轉向夏商周三代）的關節點上。它們與以彩陶文化為主的文化構成一種互補關係。以仰韶文化和馬家窯文化為主體擴散到整個中華大地的彩陶文化，其空間之廣大，其時間之悠久，其數量和類型之眾多，構成了遠古文化中的一個最大的亮點，形成了以禮器來象徵禮的基礎。

遠古彩陶，從八千年前到四千年前，正好對應於女媧伏羲和炎黃五帝兩個時期。彩陶出現在約八千年前，女媧伏羲也蘊涵著彩陶的信息。女媧造人，用的是泥土；製作彩陶，用的也是泥土；摶泥造人，可是以泥塑，也可以是彩陶頂部的人頭，還可以是彩陶上面繪出的人。這不意味著女媧開創的是一個彩陶的時代？女媧採五色石補天，是一種與天的交往，陶器就是祭天的禮器，繪陶的顏

料是礦物，給陶器繪彩，不就是用源於石（礦物）的顏料，成為一種巫術觀點的圖畫去與天交往，從而達到特定的現實目的，補天，無非是要求轉變天象的一種行為。彩陶的發明，既是一種新的通天手段的出現，是對自然（天）的一種征服（補天），又是一種能製造彩陶的新人的出現，人在改變自然的同時，也就改變了自身的自然（造人）。伏羲，與很多名稱相通，其一是「包犧」，「包」就是一個彩陶型，「犧」是彩陶所盛之物，也表示其儀式目的。可以說，伏羲是用彩陶為禮器的概括和象徵。「包犧氏之王天下也，仰則觀象於天，俯則觀法於地，觀鳥獸之文與地之宜。」（《周易‧繫辭下》）不就是以彩陶作為禮器與天地萬物相溝通嗎？伏羲又與葫蘆相通，葫蘆與很多神話相關，也與宇宙本體的概念（崑崙、混沌、囫圇……）相連，又是彩陶中的器形。總之，伏羲女娲與彩陶的眾多關聯，呈現的正是彩陶出現給人的一種質的提升，對文化的一種質的推進。伏羲女娲分別或共同被尊為中國文化的始祖，是與彩陶的出現相關聯的。

彩陶經過兩千年的演化，約六千年前，即仰韶文化時期，產生了真正的輝煌，既表現為藝術的極致，又表現為觀念的成熟。約六千年前的黃帝是很多專門技術的發明者，他設立了「陶正」，進行彩陶的專門化生產，釜、甑、碗、碟等各種器形的陶器都由此而發明出來。由此而下，神農氏也被認為是陶的發明者。到堯一代，陶得到特別的突出，「堯」（堯）字上面的三個「土」與陶相關，堯又號唐陶氏，堯、窯、陶，語音相同，皆與陶相關。堯的兒子朱丹，其名就是製彩陶時最常用、最鮮艷的顏色。堯的大臣皋陶，也與陶相關。緊接堯的舜，也被說成是陶器的發明者，並在

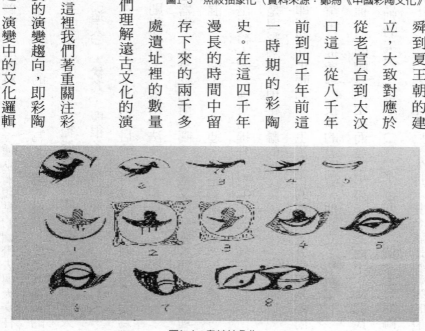

圖1-3　魚紋抽象化（資料來源：鄭為《中國彩陶文化》）

圖1-4　鳥紋抽象化

後來被尊為陶神。文獻中從女媧伏羲到黃帝、堯、舜到夏王朝的建立，大致對應於從老官台到大汶口這一從八千年前到四千年前這一時期的彩陶史。在這四千年漫長的時間中留存下來的兩千多處遺址裡的數量眾多、器形各異、圖案豐富的彩陶，為我們理解遠古文化的演變提供了豐富的信息資源。

對彩陶，可進行多方面多角度的講解。這裡我們著重關注彩陶圖案在歷史過程中呈現出來的一個最重要的演變趨向，即彩陶圖案從具象向抽象的演變，並探討包含在這一演變中的文化邏輯

和美學意義。

彩陶，從圖案題材類型上看，有人物紋樣（人面紋、群舞紋、蛙人紋等）、動物紋樣（魚、鳥、蛙、鹿、豬、蜥蜴、壁虎等）、植物紋樣（花瓣紋、葉紋、樹紋、穀紋等）、幾何紋樣（方格紋、網紋、波紋、三角紋、圓圈紋等），但最多的是幾何紋樣。何以如此？從藝術類型和材料的適合上講，最契合彩陶器形的紋飾是幾何紋。

但為什麼古希臘彩陶彩瓶又充滿了人物畫？可見彩陶紋樣以什麼形式出現，向什麼方向發展，又不是完全由器物的功能和描繪彩陶過程等自然和工藝因素決定的。中國彩陶圖案明顯地透出一種強大的由具體形象向抽象圖案的演化歷程。明顯且有跡可循的演化脈絡有：其一，半坡型彩陶中魚的抽象化（圖1-3）：一條完整的魚，慢慢地變形，頭尾縮小、消失，身軀線條逐漸地轉為幾何圖形；其二，廟底溝型彩陶鳥的抽象化（圖1-4）：一隻豐腴的鳥逐漸變細，最後成為兩條

圖1-5　蛙紋抽象化

線，一邊一個圓點的抽象圖案；其三，馬家窯型彩陶蛙的抽象化（圖1-5）：一隻完整的蛙變為只剩頭部，身體完全幾何曲線化，到只剩雙眼，到雙眼分開成為曲線中兩個多圈圓形；其四，半山型彩陶人形的抽象化：一個有頭和四肢的人形，一種變化為頭部消失，只剩四肢，最後四肢完全變成大的折線，另一種變化是頭部增大，變成圓圈形，四肢慢慢分離，轉為相連的折線或不相連的折線；其五，廟底溝型彩陶植物紋的抽象化：從規則的植物花瓣到花瓣以各種形狀彎曲，彎為各種似花非花的幾何圖案……學者們在對某一確定物（如人、蛙、植物）抽象化的舉例中存在分歧，一種圖案，甲認為是人形，乙認定為蛙形，另一種圖案，丙說是植物紋，丁卻說是鳥紋。但無論在技術上怎樣有分歧，有兩種共識可以作為討論的基礎：一是對抽象化的共認；二是對重要圖案的共認。對重要圖案的抽象化的分析，基本上可以揭示出彩陶四千年演進所蘊涵的觀念／文化／藝術意義。在抽象化的歷程中，三種圖像的演變最具有典型意義。這就是：鳥、蛙、魚。先講鳥與蛙，鳥與蛙是與伏羲女媧相關聯的：

伏羲——鳥——太陽（金烏）——東王公——陽

女媧——蛙——月亮（蟾蜍）——西王母——陰

鳥是伏羲，又是太陽神，蛙是女媧，又是月亮神，這在漢畫像裡有形象的體現。因此，鳥的演

化在邏輯上包含了兩個方面的演化，一是伏羲部落象徵形象所包含的意義內容的變化，二是太陽神所包含的意義內容的變化。同理，蛙的演化也具有兩種意義，部落象徵圖像的變化和月亮神的意義變化。在現象上，伏羲／鳥／太陽是合一的，女媧／蛙／月亮是合一的，統帥這三合一的，是一種神的觀念。神，在人為伏羲女媧，在象徵形象上為鳥與蛙，在天象上為太陽月亮。因此，可以說，鳥與蛙的抽象化，體現的是遠古關於神的觀念的演化。鳥在彩陶抽象化的過程中，最後成為S形。蛙在彩陶抽象化的過程中，最後成為Z形。這意味著什麼呢？既然鳥蛙之化與神相關，我們就看一看「神」。古文字中的「神」字，為「申」（神，示傍是表明其屬於神，為後加，神最初就是「申」）。而「申」寫為如圖1-6所示。

鳥與蛙的抽象化結果是走向了一種共同的觀念，也就是「神」字所精煉概括出來的觀念。它代表了中國人關於神的觀念。鳥與蛙的抽象化也就是遠古人對「神」的抽象化。這一抽象化及其結果是S形。

S和Z代表S（神）的兩個方面，S是動的一面，陽的一面，Z是靜的一面，陰的一面。二者相互依存，相互轉化，你中有我，我中有

圖1-6　從蛙紋到神（資料來源：田兆光《神話與中國社會》）

你。但在 S 與 Z 中，S 是本質，中國的宇宙是一個動的宇宙。彩陶在四千年中所呈現的就是這樣一個氣韻生動的宇宙。

我們再來看「魚」，魚是與什麼相關聯的呢？鳥。從與天的關係來說，鳥的遷徙是氣候變化的標誌，魚的位置移動是氣候變化的標誌，二者都是天道運轉的代表，寒暑交替的信使。與鳥一樣，魚在中國具有多方面的意義，對於從遠古觀念演化來理解魚，一個最重要的關係就是魚與龍的本質聯繫。龍的一個最重要的來源就是魚，為何龍在潭、河、海中呢？因為魚就是龍，小鯉魚跳龍門就可以變成龍，所謂魚龍潛躍，因為二者本為一體。漢畫像中魚龍相對，魚完全是龍形。理解了魚與龍的關係，就能理解何以彩陶中魚的圖案及其演化佔有如此重要的地位。更重要的是可以明白遠古文化伏羲女媧向炎黃五帝轉化的一種重要線索在彩陶中的體現。這就是魚鳥的關係。魚鳥之爭，在中國圖像史上佔有一個主題學地位（圖1-7），魚在人所不及的水中，鳥在人所不及的空中，都富於變化性和神祕性。而二者與氣候（天道）變化的密切關係和重要表徵作用，使它們的神性得到極大的突出。天道的運轉使魚鳥都具有了轉化的能力和體現天道的統一性。《莊子》第一篇是具有宇宙本體論的〈逍遙遊〉，它一開頭講的是什麼呢：「北冥有魚，其名為鯤，鯤之大，不知其幾千里也，化而為鳥，其名為鵬，鵬之背，不知其幾千里也，怒而飛，其翼若垂天之雲。是鳥也，海運則將徙於南冥，南冥者，天池也。」講了魚鳥的神性（幾千里大），講了二者的互化，互化是為了從地下（北冥）到天上（南冥）的運動。從魚鳥關係，可以列出彩陶中的另一個重要三項對立：

鳥——雀——鳳

魚——蛇——龍

鳥和伏羲的關聯網中，顯示了天（日）人（伏羲）動物（鳥）的統一性和互換性，如果把伏羲解釋為八千年前進入彩陶時代的起點性符號，這種天／人／動物的統一性是在一種相對小型和相對獨立的氏族基點上進行思維的。而由鳥到鳳，鳳是多種鳥類的綜合，可以說是建立在眾多氏族部落的密切關係上，或者說一種部落聯盟的基礎上的，鳳仍保持前一階段的天／人／動物的統一，進一步擴大了人（氏族社會）之間的統一。龍所包含的意義也與鳳所綜合的意義是一樣。龍鳳的產生，是一個人類社會的新變化和新階段在觀念和圖像上的體現。但是為什麼我們在彩陶裡沒有看到具有高度綜合形象的龍和鳳呢？彩陶的主要使命是抽象化而不是形象化。從這一思路去理解，就可以看到，鳳在文字上是S形，圖形上也以S為基形，與鳥的抽象化保持了根本性的一致，龍同樣在文字上是S形，在圖形上也以S形為

圖1-7　魚鳥關係三圖（資料來源：蔣高慶《破譯天書》）

基形。從這一點就可以理解彩陶抽象化的重要意義。它確立了中國文化關於什麼是神的觀念。屈家嶺彩陶上的原始太極圖是這一成就的最好證明。

對中國人來說，神主要不是一個如天上的日、月、星，地上的鳥、虎、魚等這樣的實體，而是一個虛體，神性是通過實體表現出來。因此，彩陶的抽象化，並不意味著對具體圖像的否定，而是推進著對具體圖像的一種本質性認識。只有有了這樣一個對神的虛體性的本質性認識，中國文化從上古到春秋戰國的理性為何以這樣的方式演進，才可以得到一個根本性的理解。可以說，《周易》所認為和描繪的神，就是這樣一個虛體。《老子》所認為和描繪的「道」也是這樣一個虛體。在鳥、蛙、魚三者的關係中，還包含著中國思維的一個重大特點。在鳥／蛙的二元關係中，鳥是陽，蛙是陰。而在龍／鳳的二元關係中，鳥是陰，龍是陽。這說明，一個物的性質是由它與什麼形成關係決定的。這正是中國思維的圓轉性和中國宇宙的辯證性。我們超出彩陶，而從中國圖騰體系及其演變可以看到三種並立：

1. 鳥蛙體系

　　鳥——陽

　　蛙——陰

2. 鳳鳥體系

　　鳳——陽

　　凰——陰

3.龍鳳體系

龍——陽

鳳——陰

這裡重要的不是鳥／蛙如何，鳳／凰如何，龍／鳳如何，而是對這圖騰形象體系的具體演化框架的把握，在各種形象的演化和競爭中，一個不變共識的產生，這就是S核心和圍繞這個核心運動的陰陽關係。理解了這一點，從老官頭／大地灣開始到以仰韶文化和馬家窯文化為中心的華夏大地全方位的彩陶圖案的從具象到抽象的演化所包含的意蘊就敞開出來了：就是為了達到對「神」的本質性認識。

中國遠古意識形態從原始到理性的演化，一方面是神話的理性化，即各種各樣的諸神變為上古的帝王。神的各種感性特徵都在朝廷冕服裡得到容納、變形、定位和理性化。神，人化了，神的社會政治功能為帝王所接管，但帝王是人，它繼承不了神所掌管的宇宙功能。因此，神在社會層面轉為上古帝王的同時，在宇宙層面也進行著形而上的轉化，其起點和終點就是由神轉為氣，神的宇宙變為氣的宇宙。這一過程要細講，可以分為三個方面或三條線索：一是從神到風到氣；二是從神到帝到天，；三是由神到天到道。但總而言之是從神的宇宙到氣（天、道）的宇宙。而這一過程恰好是一個由具象到抽象、由質實到虛靈的過程。彩陶普遍的由實到虛的現象，正好對應了宇宙觀上的轉化。哲學和藝術上的演化大概正是由同一思維方式所生成。這種對應不是一種時間上的對應，氣的

宇宙的完成在先秦，其決定性的變化在周朝建立時期，即虛體性更多的「天」代替實體性更強的「帝」的時期，時間是公元前一一○○年，但在這之前，有一個漫長的神與風的分離期（將在音樂一節中講述），雖然這個時期是在地域之帝的內部運動，而且風未能升為宇宙主宰，但考慮到神的宇宙最終變成了氣的宇宙，風與神的分離就有了重要的意義。雖然可以推測風與神的分離可以大致與彩陶時期迭合，但是更重要的是，一種思維方式和觀念形態的產生，彩陶圖案的藝術演化，在邏輯形式上，對應文化宇宙觀的演化，並在歷史上預演了文化宇宙觀的演變結果。從這一觀點看，彩陶由具象到抽象不是一個內容向形式轉化和積澱的問題，而是內容本身的變化，是在內容的變化下促成了形式的變化。彩陶中的抽象形式，不是積澱了內容的形式，而是表現變化了的內容的形式。彩陶圖案所表現的心靈。彩陶中的抽象心靈，不是一個西方幾何式的邏輯的心靈，而是一個活躍生動的心靈，它正如後來中國宇宙之氣，「變動不居，周流六虛」（《周易·繫辭下》）。

彩陶的抽象演化，是一個對神為代表的中國宇宙的一種抽象過程和本質認識過程，並為中國宇宙由神的宇宙向氣的宇宙的轉換奠定了基礎，這一抽象化的過程以哲學的方式進行，就是《易》的卦象和太極圖形的漫長形成過程，以圖案的變化在彩陶中展開，就表現為一種內蘊著思維方式的藝術法則，因此在彩陶的藝術法則中，可以看到後來貫串到整個中國藝術裡的基本原理。

中國思維以日月星在天上運行，聯繫著動物植物人在地上生長，一道構成神的顯現，神就可予以抽象化，這一抽象化後來在《周易》被總結為「仰觀俯察」、「遠近往還」的遊目。進行這種

「仰觀俯察」的人是伏羲和女媧，《禮記正義·中庸》說：「鳶飛戾天，魚躍於淵，言其上下察也。」這裡進行「仰觀俯察」是鳥和魚。二者都與彩陶相暗合。而彩陶是以藝術的直觀體現這一「仰觀俯察，遠近往還」的「遊目」。首先，陶器是圓形的，面向各方，具象圖案能把人的注意集中在一面，傾向於形成幾組定點觀賞。而具象轉為抽象之後，整個圖案就是遊走的了。它面向各面，使各面形成一個既沒有起點，也沒有終點的一氣呵成的整體。這樣彩陶的繪製自然而然成了移動的散點透視。它讓你圍繞著彩陶進行「步步移，面面看」的欣賞，又在這彩陶的有限圓面中體會到一種無盡的效果。這種「遊目」，正是後來中國繪畫和中國園林的一個基本審美法則。其次，彩陶無論是盆與缽，還是瓶與罐，都注意由上觀下的效果。

是盆與缽，它在盆缽內繪一圖案；是瓶和罐，它在繪製四面圖案之時就細心照顧到靠近瓶罐頸口處的圖案。這樣，由上觀下又構成一幅和諧圖案（圖1-8）。這不就是由彩陶的創造和欣賞自然地呈現出來的「仰

圖1-8　彩陶的遊目

觀俯察」嗎？這一從伏羲氏開始，在《周易》和《中庸》中都得到強調的中國觀照方式，也是後來在詩、詞、畫和建築中廣為運用的一個基本法則。

神的虛靈化表現為一種中國式的通變觀念。在鳥／蛙、鳳／凰、龍／鳳的陰陽互換就是這樣的通變思想，這種思想在彩陶裡就呈現為藝術法則。在彩陶圖案中，通變思想首先體現為抽象過程的多樣性。它意味著本體和現象的關係呈現為一事物在現象上的豐富變化。因此，彩陶圖案中，無論是魚、鳥、人、蛙，還是植物的抽象化，都不是僅有一種方式，僅有一種抽象結果，而是多方向的，多結果的。因此，彩陶的抽象演化不應該僵化地、邏輯死板地說成什麼什麼的抽象化，它雖然有時候也顯現為某物的直線演化，如魚、鳥，但從根本上說，不在於這種直線演化的形式本身，而在於由這種直線演化所包含的活躍的內在傾向。只有理解了這種抽象化本身的鮮活性質，才能理解某一具象演化方向的多樣性，才能理解多種具象自然交融為一圖，如仰韶文化中魚與鳥的復合，廟底溝鳳鳥紋與花紋的復合。同樣也可以理解《周易》中關於「陰陽不測之謂神」、「神無體而易無方」的理論，也可以理解前面《莊子》講的魚（鯤）鳥（鵬）互變故事。通變思想在這裡彩陶從伏羲女媧開始，女媧被《說文解字》稱為「古之神聖女，化萬物者也」。通變思想在這裡就是「化」藝術的法則。這一法則從彩陶時期起，一直貫串下去，表現為愛情的化蝶故事，表現為鬼狐的變化故事。

其次，通變思想還表現為事物不變而與之相對的參考系變化而改變了事物的性質和意義。廟底

溝彩陶的花朵紋，由眾多的花朵組成，但每一朵花瓣都在成為某一朵花的組成部分的同時，又成為另一朵花的一部分（圖1-9）。正如半坡的一些魚紋，頭就是尾，尾亦是頭。內含在這裡的思維，就是太極圖陰陽魚頭尾互含的思維，也是古往今來的迴文詩的思維。迴文詩中的每個字，既是這一句詩的組成部分，同時又是另一句的組成部分。中國觀念從原始向理性的演化除了神轉為帝王，轉為氣，還有一點就是神對世界的統治轉為《周易》的陰陽學說和《尚書》的五行學說。在陰陽學說中，一事物既可以為陰，又可為陽。人作為臣，對君而言，是陰；作為夫，對妻而言，又是陽。五行學說中，任何一行，既表現為時間，又可表現為空間，還可表現為各種事物。中國的理性宇宙，氣是根本，氣的具體運作就表現為陰陽八卦和五行規律。彩陶普遍的抽象化演化，在心靈結構上應和了從神到風到氣的宇宙觀演化，彩陶在抽象化中以方式的多姿多彩，又未必沒有透出從神的規律到陰陽五行規律演化的信息。

事物的抽象化、虛靈化，

圖1-9　彩陶的整體部分

又是建立在對天地萬物作動態的詳細觀察的基礎上的，展現一個動態的整體，在《周易》裡體現為一種卦爻的整體性，如乾卦的六爻，就是「龍」的變化過程整體。在彩陶中，這種動態整體性呈現為藝術的直觀圖像。在廟底溝，可以看到蛙從始至終的發展演變：始成形的蝌蚪的點，脫尾生腳的幼蟲，幼蟲在划水中成長，已經變成完整的蛙形，青蛙的寫實圖像……突出蛙眼睛特徵的圖像：變化了的蛙形圖案，回復到水浪與蝌蚪（圖1-10）④。這是個體生命過程的全景把握：循環往復，生生不已。

還是在廟底溝，「四組單元紋飾組成一周圈花紋帶。第一單元為兩個月亮紋與太陽紋組合，其中一月亮紋為月牙形，另一月亮紋為半月形。兩個月亮紋相連接，展示了月亮從由半月形向月牙形的消長過渡。兩月亮形紋的弧面都向著左上方，說明該月亮紋是早晨東方所見的月亮之形。太陽

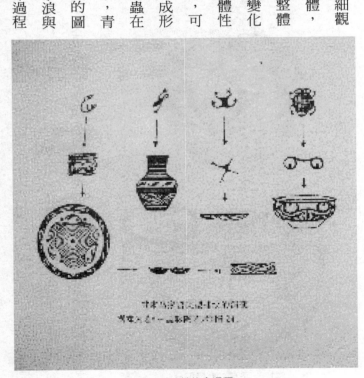

圖1-10　蛙的全過程

東升而月亮消失。第二節紋飾中太陽由下向上為半出之形，月亮消失而在其左半上方為斜線紋所覆蓋。太陽出而升高，在天空繞一大圈又落入地下，半圓形紋右側繪一圓點紋。太陽迴旋而在正午的時刻立桿測影，半圓圈紋下中心部位繪一太陽紋，半圓圈紋正中部位繪立桿形的短線紋。太陽落下，月亮升起而晝夜相交替。第三節紋飾右側繪一晚上看到的下弦月；一月之中上下弦月消長變化互為依存。第四節紋飾中兩月牙紋相背而相對，『畫參日影，夜考極星』有以立桿測影手段對月亮位置的觀測，所以月亮形紋上加繪立桿之形和度量其長度的規矩形紋。該花紋形式為夜晚之象，所以在其一角繪三小點紋，為星星的形象表示。花由形式從下弦月的出現到上弦月的消失，以上下弦相對應的紋飾形態，展示了一個月中月圓缺消長的週期規律，展示了日月逆向迴旋交替的特徵」⑤（圖1-11）。在半坡彩陶，可以看到一個物種——魚能表現出各種可能形態，一條魚可以繪成各種形式，既有單魚體，又有雙魚體，有兩條或兩條以上的魚構成一組，有多到四條魚紋相連之圖，有魚與人面融為一體。這是對

④鄭為：《中國彩陶藝術》，二七頁，上海，上海人民出版社，一九八五。

⑤蔣書慶：《破譯天書：遠古彩陶花紋揭秘》，三八四至三八五頁，上海，上海文化出版社，二〇〇一。

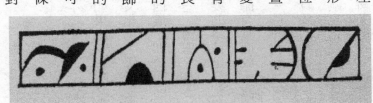

圖1-11　日月動態

個體生命外形表現多樣性的一種把握。從魚和蛙的多樣變形，可以體會出，這是一個能夠寫出鋪采宏麗的漢賦的心靈。因此，可以感到，中國藝術的思維方式在彩陶時期就有了明顯的胚型的生命湧動。

彩陶從藝術形式上體現了中國遠古從八千年前到四千年前間的文化演化。

青銅：形變與意義

青銅文化在約四千年前興起，承接了彩陶的衰落，同步於夏王朝的建立。如果說，彩陶文化基本上主導了從八千年前到四千年前的中國原始時代圖騰和神帝時期，那麼青銅文化則主導從夏到春秋的三代王朝，持續了十五個世紀，從考古上看，青銅最光輝的時期是從商到西周，即公元前一六〇〇年至前七七〇年這一時期。青銅器的類型有農具、工具、兵器、食器、酒器、盥器、水器、樂器、雜器、車馬器、符及璽印等，但數量最多的是禮器與兵器。商周國家最重要的事情是祭祀和戰爭，祭祀中的禮器是與觀念／文化／藝術最為相關的。從題材分類，青銅器紋飾有獸面紋、龍紋、鳳鳥紋、各種動物紋（犀牛、兔、蟬、蠶、龜、魚、鳥、象、虎、蛙、牛、羊、熊、豬等）、各種獸體變形紋、火紋、幾何紋、人像紋，等等。歸納起來，無非兩類紋飾，一是具象的動物，一是抽象的圖案。由於有彩陶的抽象大潮，青銅的具象紋飾顯得特別醒目。實際上青銅也主要是由具象來表徵自己的特點的。但是只有把抽象與具象結合起來考慮，才能更深地理解中國文化的一般性質和

青銅時代的特殊性質。

在青銅圖案中我們仍然可以看到抽象化的三類存在方式，一是重演著彩陶的抽象化過程。有如龍的抽象化（圖1-12），鳳的抽象化（圖1-13），象的抽象化，等等。這是進行著在彩陶那裡已經進行過的關於神（宇宙）的本質性認識的操練。二是完全抽象圖案化的紋飾，這類似於彩陶抽象圖案，是對神（宇宙）本質的直接體現。三是抽象與具象並存，抽象圖案作為一種背景顯示了宇宙的本質，具象形象作為一種朝的此在。在青銅文化中，第三類是最重要的。在一種抽象（天、宇宙）／具象（人，王朝）中，用抽象的背景承認了一個共識的宇宙，用具象的形象呈出了王朝的偉大。正因為青銅禮器對王朝的肯定，從而使具象形象成為青銅文化的真正主題。從八千年前伏羲女媧的二元對立，到六千年前五帝的方位結構，在彩陶中突出的是一個由抽象圖案表現出來的對文化宇宙的共識。而四千年前夏王朝的建立，是一個地上中心的真正確立，於是一個具象形象作為青銅的主導理所當然。如果說，彩陶演變的主潮是由具象到抽象，在思維方式

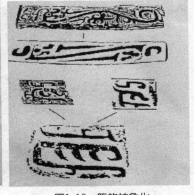

圖1-13　鳳的抽象化　　　　圖1-12　龍的抽象化

（資料來源：謝崇安《商周藝術》）

上應和與折射了中國宇宙觀從圖騰到神到氣的虛靈化，在社會演變上應和與折射了三皇五帝時期社會的激劇動盪變化，其主題是一個「變」字；那麼，從夏王朝的一統天下開始的青銅時代，以具象為中心的紋飾反映的又是什麼樣的規律呢？

青銅器上最主要的形象是饕餮。因此，理解饕餮是理解青銅器所蘊涵的文化思想的關鍵。饕餮是一種非常猙獰的獸形頭像。饕餮究竟是什麼獸，頗有爭議。其實作為一種文化想像的產物，它的生物學原型不可能，也沒有必要去確認。饕餮兩字的意符都有「食」、饕餮圖形一大特徵就是張開的大口。《呂氏春秋・先識覽》說：「周鼎著饕餮，有首無身，食人未咽，害及其身。」看來，饕餮與吃，與狠狠地吃有關，它的猙獰、威嚇、崇高、意義都與吃有關。中國上古文化的特點，就是飲食在儀式中的重要地位，這方面上一節已經講過了，這裡須補充一點，就是「吃」與政治安定、天下太平的關係：

和如羹焉……宰夫和之，齊之以味，濟其不及，以洩其過，君子食之，以平其心。……先王之濟五味、和五聲也，以平其心，成其政也。（《左傳・昭公二十年》）

口內味而耳內聲，聲味生氣。氣在口為言，在目為明。言以信名，明以時動。名以成政，動以殖生。政成生殖，樂之至也。（《國語・周語下》）

味以行氣，氣以實志，志以定言，言以出令。（《左傳・昭公九年》）

這些話，一是講飲食之和的原則就是天下和諧原則，從而飲食之和具有示範意義；二是從飲食的味和會導致帝王的心和，從而導致朝廷的政和，進而產生天下安和。用《國語》的邏輯來說，就是：味和氣和心和政和。正因為飲食具有如此重大的意義，所以，饕餮形象與吃有關，但不是一般意義上的味，鑄著饕餮形象的鼎，在功能上是盛飲食的器具，但絕不僅僅是盛食物。鼎，是夏王朝王權的象徵，同樣也是商、周兩代王權的象徵。鼎是王權的象徵，因此，它的主要功能，不是像彩陶那樣是虛靈的，指向一種宇宙學本質，而是具象的，指向的是實實在在的政權。這個具象就是饕餮。

饕餮形象，沒有生物學原形，而是人的心靈創造，心靈以重組變形的藝術法則將其創造了出來。所謂重組變形，是指將兩個或兩個以上的不同形象，通過變形的方式，組合成為一個新的形象。饕餮形象就是由兩個或兩個以上的動物組合起來的。李濟先生列出了一個饕餮形成的邏輯系列：兩條左右分開並置的夔龍，慢慢靠攏，兩頭部合併，最終形成一個無拼合痕跡的饕餮形象（圖1-14）。現陝西省博物館藏的西周早期的食夫卣上的饕餮，明顯地是由四部分組成：一虎頭形成臉的上半部，兩條夔龍伸向兩邊，它們的側面頭構成饕餮面龐的兩邊，一牛頭構成饕餮的下頜（圖1-15）。由此可見，饕餮的形成可由兩動物也可由更多的動物組成。饕餮有一基本的核心圖案，從具象上講，其基本格局為：「以鼻樑為中線，兩側作對稱排列，上端第一道是角，角下有

目，形象比較具體的獸面紋目上還有眉，目的兩側有的有耳，多數獸面紋有曲張的爪，兩側有左右張開的軀體或獸尾。」⑥這一基本圖形可以是一個完全渾一的整體獸形，也可以是由多種獸組成的整體獸形。但無論在哪種情況下，圖案的核心都是要突出猙獰可怖威嚇。從構成旨趣講，它是要把兩種或兩種以上的元素構成一個完美整體。饕餮的演化變形，可以列出序列，像李濟先生所做的那樣，但李先生自己也說，這並非現實中、僅為想像中的邏輯。從歷史上講，很早的龍山文化石器獸面紋，良渚文化玉琮獸面紋，就有了完整渾一的類似饕餮的形象，而商代更是有大量渾然整一的饕餮形象。而上面所舉的西周饕餮卻明顯由四個分離的動物構成。王有為先生也談到了饕餮具象的多樣性：「饕餮……最初是相向鳳鳥紋，人面紋，翼式羽狀高冠人面紋；而後是翼式羽狀高冠牛角獸足紋；然後開始抽象化，轉為獸形的幾何圖案，但到了商代中、晚期又具象起來，並定型化。定型初期的饕餮是側視人立式牛首夔龍相向並置復合紋，側視伏臥牛道夔龍相向並置復合紋，而後捨去龍身，保留頭部；再往

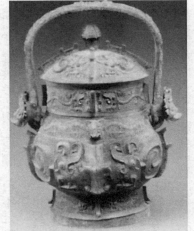

圖1-15饕餮組合

圖1-14饕餮形成

後，又開始抽象化，只保留龍目。……在這前後，由饕餮派生出幾種新的龍紋：牛夔龍將鼻延長或

以象鼻為龍鼻反向共目的，是竊曲紋；牛夔龍捨去面部除角目以外的所有部分，又角相向共目的，

即所謂『花狀目雷紋』。」⑦這說明在饕餮的演化中不存在形式邏輯似的由各部分組成一渾一整

體，或由渾一整體分化為各個部分的歷史序列，而是遵照中國思維：一個核心，多種圖式。當饕餮

以渾然整一的具象出現時，人們也知它為各部分所組成；當以各部分構成的整體形象出現時，也知

其在核心上是渾一整體。

饕餮的重組變形包含的渾一整體和部分組合整體兩類現象，二者的合一又正好對應了中國上

古和的思想的演化。上古的和的思想一是來自音樂，一是來自飲食，二者為禮的一部分，鑄有饕

餮形象的青銅也是禮的一部分。「鐘鳴鼎食」這一古語也顯出了音樂、飲食與青銅的密切關係。

和的思想最典型地體現在五行圖式和八卦圖式之中。五行是世界上五種基本元素：木、火、土、

金、水。五行包括整個宇宙含時間和空間在內的萬事萬物，萬事萬物以五行為綱，以相剋相生的

動態平衡顯出生生蓬勃的和諧圖式。八卦也是世界的八種基本元素：乾、坤、震、離、巽、兌、

坎、艮。八卦的細分，演為六十四卦，演為宇宙萬物。八卦的內聚，精約為陰陽。八卦的和的思

⑦王有為：《龍鳳文化源流》，一二六頁，北京，北京工藝美術出版社，一九八八。

⑥馬承源：《中國青銅器》，三二五頁，上海，上海古籍出版社，一九八八。

想既顯為「一陰一陽之謂道」的太極圖的陰陽互含，也顯為先天八卦圖的八種基質的和諧運轉，「對立而又不相抗」。

中國和的思想總而言之包括三方面的內容，一是，有一個中心，在八卦中是太極，在五行中是土；二是，處理對立關係運用的是「對立而不相抗」的融合、定位、互補原則；三是，有一種容納萬有使之規範的宇宙氣魄。中華民族由小到大，以一族為主，聯合包融他族，像滾雪球一樣的愈來愈大，終成華夏的宇宙圖式，是與其具有特色的和的思想分不開的。饕餮的重組變形正從藝術形式上透出了這種和的思想。饕餮的渾然整一形象暗含著一種中心化原則，饕餮由兩種或兩種以上動物組成暗含的是包容融合原則，作為構成成分的動物不斷變化顯示了包容的靈活性和多樣性，正如五行和八卦可以按很多方式排列，可以化為多種具體指涉一樣。

中華民族由小到大是一個由部落到部落聯盟到更大的聯盟的不斷融合過程。新的融合意味著加進了新的東西，新東西的加入意味著整體又有了新的性質，新性質的整體需要整體的象徵符號的變化。從夏到西周，青銅紋飾是民族最重要的象徵符號。《左傳‧宣公三年》說：「昔夏之方有德也，遠方圖物，貢金九牧，鑄鼎象物，百物為之備，使民知神姦。故民入川澤、山林，不逢不若。螭魅罔兩，莫能逢之，用能協於上下，以承天休。」去掉先秦理性化成分，回到遠古的文化氛圍，這段話的意思是：夏得到天下的統治權後，就把各部落的圖騰給予重新定性，融為一新的象徵符號體系。遠古中華各氏族融合過程，在象徵符號上就是一種非現實的動物形象──龍的形成過程。很

多學者認為，饕餮是龍的一個階段，或一種來源，或一種類型。饕餮的演化之一是兩條夔龍組成，表明了饕餮與龍的密切關係。但為什麼最後是龍而不是饕餮成為民族的象徵？從古籍中，可知伏羲女媧時代，主要是人與自然的鬥爭，從女媧煉石補天可見，到炎黃五帝時期，萬國林立，相爭為帝。五帝空間共存，各霸一方，五帝又時間相續，此衰彼興，是一個征戰不斷的時期。

在這個從炎黃五帝到夏朝建立的從共識中國到現實中國的戰爭時期，與之最相符合的象徵符號，就是饕餮這樣的崇高猙獰的吃人形象，如果說饕餮是龍，那麼它體現的正是龍的猙獰血腥的一面。饕餮適合作一個時代的符號，卻不宜作一個超時代的文化象徵。正如在春秋戰國的百家爭鳴中，是法家在這一征戰的時代取得了勝利，但它不會取得超時代的文化的勝利。正如中國思想是儒家因其對家／國／天下的全面關懷取得了文化上的思想象徵地位一樣，龍因其以S形所代表的天上地下的貫通而獲得了文化的形象象徵地位。饕餮雖然未成為整個文化的象徵，但饕餮的形成卻與龍的形成恰好是同一的思維方式和藝術法則，即由和的思想為指導的重組變形。從這一方面來說，饕餮正在走向龍。另方面，饕餮不是龍，是因為它尚處在中國文化思想成熟前的演進期，正是這一演進過程中的性質，使饕餮具有了在中國觀念／文化／藝術上的不可取代的重要地位。

夏王朝能夠在原始社會後期「炎黃五帝」的大動盪中一統天下和治理天下，當然要靠武力，也當然不能僅靠武力，一方面，饕餮形象猙獰而威怖，另方面威怖猙獰的饕餮其核心又是「和」。

饕餮紋飾的另一重大現象就是：饕餮吃人。司母戊鼎饕餮大張的口中，有一人頭。不僅饕餮，

還有其他獸類，有一獸口中含人頭。有兩獸並列，張大巨嘴，兩獸嘴之間懸一人頭。還有兩獸共含一完整人體（圖1-16）。張光直先生多方引證，認為這不是獸吃人。人或人頭是巫師，他的作用是溝通人間與神界，動物是人溝通人神的助手。但為什麼作為溝通人神的紋飾在青銅文化中採取這種構圖？而在此前和此後都沒有這種構圖？這一提問正好把我們送進了中國文化從原始到理性演化的邏輯鏈中。在原始的圖騰文化階段，人與動物（圖騰）是同性質的。原始服飾、面具和彩陶，人和動物都是合二為一的。半坡彩陶的人面魚裡，人與魚契合無間；良渚文化的玉琮裡，人與怪獸組成一幅完整的畫面，不經過多幅圖形的比較細辨，甚至分不出來。青銅文化階段，人與動物有了區別，人與上帝和祖先的區別，在意識上也清晰起來。儀式（包括卜卦）對人神的溝通就重要起來。在這一階段，動物的神祕力量明顯地是大於人的。這既從饕餮形象的威嚇可怖中透出，又從「饕餮吃人」中透出。從理論上說，儀式是具體的人與具體的動物一道與整個神祕世界的溝通，但溝通的方式是多種多樣的，包括「吃人」，戰國西門豹時期，還有女巫把少女投入河中給河伯為妻的現象。當然青銅所指涉的具體現象，已不得而知，但動物具有神祕力量和強大於人是顯然的。從世界文化的比較中，也可以看到人獸關係的複

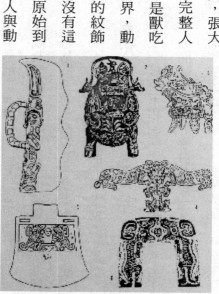

圖1-16　饕餮食人

圖1-19 凱爾特圖

圖1-18 馬雅圖

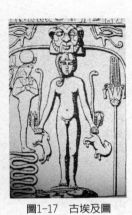

圖1-17 古埃及圖

雜性，從古埃及的圖（圖1-17）中，可以見到人獸合為一體的親密性；從馬雅文化的圖（圖1-18）中，可見人獸融為一體的整體性；從凱爾特（Celtic）文化的圖中，也可以看到一種「兩獸吃人」的圖像（圖1-19）。

按照文化的演進邏輯，在獸大於人之後就是人與獸的鬥爭。當人的力量逐漸強大起來並被自身所日益意識到之後，人與獸之間就會有一種爭奪掌握溝通宇宙權力的較量，在圖像上就呈現為人獸相爭，在晚周圖像上可以看到相爭的兩大類型：一是智慧型，體現在楚地的龍鳳人物帛畫（圖1-20）中，該圖下面是人，上面是龍與鳳，這裡，人已經不是原始社會中的服飾面具，而是以人的形象面對動物，是人用理性形式與獸進行的一種非理性的智慧交往；二是力量型，體現在戰國銅鏡紋樣中的刺虎圖（圖1-21）上，一個騎馬的武士，手執利劍，

圖1-20 龍鳳人物帛畫

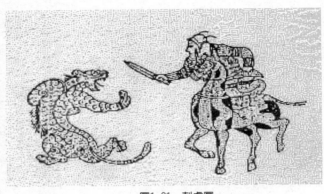

圖1-21　刺虎圖

與一躍而起的虎相鬥。在這兩種類型中，都是呈現人獸相持的畫面。這是歷史上人獸關係演化邏輯中一個應有的環節。

人獸關係演化的進一步發展，就是人乘獸。它普遍地出現在春秋戰國這一理性時期，玉器、帛畫、神話、典籍中，到處都呈現著人乘坐於獸上的景象（圖1-22）。《山海經》裡有很多人乘蛇、人乘龍（圖1-23）的描寫：

東方句芒，鳥身人面，乘兩龍。（《海外東經》）

西方蓐收，左耳有蛇，乘兩龍。（《海外西經》）

南方祝融，獸身人面，乘兩龍。（《海外南經》）

北方禺彊，人面鳥身，珥兩青蛇，踐兩青蛇。（《海外北經》）

圖1-23　人乘龍

圖1-22　人乘獸

西南海之外，赤水之南，流沙之西，有人珥兩青蛇，乘兩龍，名曰夏后開。（《大荒西經》）

《山海經》雖然敘述的是遠古的事跡，但出自理性時代，已代表了理性時代的觀念。書中的句芒、辱收、祝融、禺強屬於五帝時代，其服飾面具中雖然人的特徵已經突出，也還是帶有較強的圖騰動物的成分，但具有歷史方向意義的「人乘獸」的主題出現了。而夏後啟，這位夏王朝的建立者，就脫去了獸的身形，其珥兩蛇與乘兩龍一樣，都是對獸的指揮和駕馭。完全是「人乘獸」的主題。在〈離騷〉中，屈原自命為有神性能上天四遊時，也是「駕八龍之婉婉」；晚周帛畫有一人乘龍圖，戰國玉器多有人乘獸雕塑；漢畫像有黃帝乘龍車。這些都反映了人獸關係的新變化：動物力量明顯低於人的力量。這種關係圖式包含了兩重意義：一是，在神靈世界裡，動物已為人所征服，各類動物的成仙歷程，也是由獸形到人形。二是，在人的世界裡因人乘猛獸，由獸的神性而顯出人的神性。若無獸，人是否有神性難以顯現。有獸，人的神性立刻得到了具體感性體現。當這種主流意識由於文化的需要必須轉為人乘猛獸畢竟是按意識形態的願望想像出來的現實。帝王是朝廷的主人，他是人形，但他的服飾上有龍，他的座椅上有龍，大殿的柱子上繞著龍，殿前的台階上雕著龍。其設計思想和實際功能都與上面講的人乘猛獸的兩重意義相同。因此中國的服飾是有嚴格規定的，絕不能亂穿戴，建築也

這預示了在以後造神運動中，從玉皇、如來、天兵天將到閻王判官到仙人神人，都要採取純粹人的形象，各類動物的成仙歷程，真正的感性現實的時候，它就變成朝廷整體的美學設計。

是嚴格規定的，絕不許亂建造。

如果說，彩陶的抽象化主潮契合了遠古文化宇宙觀方面由神到氣的演化，那麼，青銅紋飾的重組變形反映了遠古社會的文化重組和文化綜合，而把青銅饕餮吃人包含於其中的遠古藝術的人獸關係的演變歷程：人獸一體——猛獸吃人——人獸相爭——人乘猛獸，呈出的正是中國遠古從原始到理性的演進邏輯。彩陶是輕型的，它的彩繪主要體現的是畫的精神，線條的曲折飛動之美得到了充分的體現。青銅是厚重的，它的形象靠的是鑄，主要體現的是一種雕塑精神，構圖和秩序之美得到了充分的體現。中國文化一方面是一個氣的宇宙，另方面又是一個禮的世界。青銅材料本身的凝重厚實正好對應著禮的莊嚴齊一。饕餮形象和猛獸吃人也正好暗合了禮的一個重要特徵：威嚴。中國文化的理性化終端體現在帝王的整體設計上，而這個設計的中心主題就是人乘獸。人乘獸並沒有去除獸的神性，只是對人獸關係作了一個顛倒，在人對獸的統治下，運用獸的神性來為人服務。人乘獸的背後始終有著人獸一體的神性，因此，帝王是龍，是天之子，他奉天承運。中國型的理性的特色是很可以從人乘獸這一主體去體味的。

建築源變

儀式的地點是與建築相關聯的。但建築的前身，人對棲居地的選擇，在中國文化中，卻有比建築和儀式更為悠久的傳統。注意這一點對理解中國文化特質來說，是非常重要的。從最早的元謀猿

人（一百七十萬年前）棲息的元謀盆地，到藍田猿人（一百萬年前）棲息的灞河谷地，到北京猿人（五十萬年前）所居的周口店，到馬壩人（十萬年前）所居的馬壩滑石山中盆地，到與北京猿人同一地點的具有儀式出現的山頂洞人（一萬八千年前），到炎黃五帝時代的仰韶文化（六千年前）的關中地區到周代（三千年前）文王周公的按照理論選址，這近兩百萬年，居住地基本上具有相同的特徵：環山臨水。⑧在這一共有的特徵中，在積累和發展著的，應是一種關於人／建築／宇宙的統一理論，也就是被後世總結成體系的風水理論。而這兩百萬年中的相似，也透露出中國思維的兩大特點，一是傳統性（再怎麼進步，也保存著原來的核心），二是與時俱進性（傳統的原點總是在新的形勢下進行創造性轉換）。

中國文化的人／建築／宇宙的統一觀念，在至少是在山頂洞人時的儀式出現之後，就與儀式相關聯並體現在儀式之中，又特別體現在儀式的地點中。

遠古的儀式在什麼地方舉行的呢？約七千年前大地灣的廟堂（大房子），約六千年前仰韶文化姜寨的中央空地，同樣紅山文化六千年前牛河梁的祭壇，呈出舉行儀式地點的三種類型。這三種類型包含了豐富的文化意蘊，首先應講的是，三類之為儀式地點，必須有一個共同的特徵：這是一個最能與神靈相親近，神靈能夠降臨之所在。這一特徵又是靠一個什麼樣的觀念形成的呢？還得從中

⑧　俞孔堅：《理想景觀探索——風水的文化意義》，七八至八七頁，北京，商務印書館，二○○○。

國遠古的生存方式和環境特徵來理解。遠古中國，農業文化從八千年前（伏羲）到六千年前（黃帝）已經成為主流。人類學經過綜合測算，認為舊石器時代世界採集—狩獵群體平均規模是五十至一百人，新石器農業群體的平均規模是一百至一百五十人，上限可達三百五十至四百人。中國文化在八千年前進入農耕社會，這一時期的黃河流域河北磁山遺址的聚落人口是兩百五十至三百人。從圖騰時代到神帝時代到夏王朝，這麼小的一個個氏族部落星羅棋布在幅員廣闊的中華大地上，是怎樣達到一種文化共識的呢？地上是基礎而天上是核心，地上的農業方式使人更關注天，而天上的統一性使地上走向統一。正是在這一意義上，可以說，中國文化的文化共識不是來自地上，而是來自天上。

在北緯三十六度左右的黃河流域，天北極高出地面三十六度，形成一個以天北極為中心，以三十六度為半徑的圓形天區，這是一個終年不沒入地平線的常顯區域：「恆顯區」。北斗是恆顯圈中最重要的現象，由於歲差的原因，它的位置在數千年前的遠古比今天更接近北天極，因此終年長顯不隱，易於觀測，成為天天月月年年皆見的時間指示星。隨著地球的自轉，北斗圍繞天北極作周日旋轉，又隨著地球的公轉，北斗圍繞北極作周年旋轉，人們根據斗柄或斗魁的不同指向，瞭解四季的變化，建立了時間系統。⑨前面說過，中國人與神關聯的「示」包含的就是人與天象的關係，北斗七星就成了中華文化的核心。一萬年前山西吉縣柿子灘的朱繪岩畫，一位頭戴羽冠的女巫雙臂上伸，頭頂就是北斗七星（圖1-24）。七千年前內蒙古敖漢旗小山遺址中的尊形彩陶上，繪畫了雲

彩中的鳥、豬、鹿，這是天空三靈的遠古版，而豬是與北斗有關聯的。約同時代浙江餘姚縣河姆渡文化黑陶器中繪刻的豬，就是北斗，豬腹正中一顆星，就是天極星（圖1-25）。不變的天極星成了帝星。六千年前河南濮陽西水坡遺址中，又有以人骨作為斗柄的北斗形象。五千年前的紅山文化中的豬龍，其天文所指就是北斗。五千年前安徽潛山縣薛家崗遺址的七孔石刀，也是北斗七星。北斗星的不變性與其崇高的地位，一直在古代文獻和考古材料中出現。

這些不同的氏族呈現的北斗形象觀念是各不相同的，歸納起來大致有四類，一是星的自然之本相；二是豬形（源於圖騰，後朝豬龍演化）；三是刀形、斧形（與武器相連，為力量之源）；四是音樂

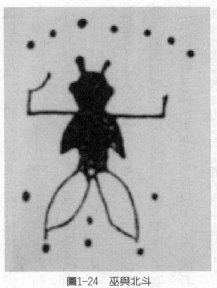

圖1-24 巫與北斗

圖1-25 豬腹中的北斗

⑨
馮時：《中國天文考古學》，八九至九〇頁，北京，社會科學文獻出版社，二〇〇一。

（與鳳凰相連，樂的神祕之源）。各氏族部落由此產生的觀念不同，但都尊崇北斗是一致的，北斗成為天上的中心，在漢畫像裡，北斗成為人形的天帝。杜甫〈登樓〉詩：「北極朝廷終不改，西山寇盜莫相侵」，說的也是北斗最高權威的永恆性。中國的各種氏族無論有多大的不同，都在自己對天象的觀察中，以北斗為中心，建立起了一個統一的天上世界。正是對天象的共識，對天之中（北斗）的共識，造就了地上的共識，使地上的四面八方的眾多氏族部落走向統一。共有天下，合天下為一。中文的「天」就是「人」在「一」下，這個「一」就是統一的「天」。人，無論東西南北，都是天下之人。這是一個地域給人帶來的結果，從北緯地區（歐洲、北美、中國）看天空，一切天體運動都圍繞著天極在運動。熱帶地區的天空則是另一番景象，星星的運動反映了地球的自轉，赤道地區儘管天極在地平線以下，但人能看到每一顆星星，星星升起，到達天頂，然後下落，最後沒入地平線以下，很少有天體的水平運動，對於更新世的非洲人來說，天上似乎並不存在明顯的天軸，星星好像從頭頂而過，他們感覺到自己位於世界的中心。許多大洋洲的文明建立起了標示星球升起的路線的線性星象。當人向北緯地區移動時，星球運動就成了垂直方向和水平方向運動逐漸增多的一種組合。天象的差異從零緯度到北緯五十度到北緯九十度可以典型地看出來（圖1-26）。現在的問題是，北緯地區的文化面對的是大致相同的天空，卻出現了不同理解，古埃及人將北極星視為通向永生的天道，在斯堪的那維亞和許多北歐文化中，其被稱為釘子星，被釘在空中固定不動。在這裡透露著中國人的而只有在中國，天極星與圍繞它運動的眾星緊密地聯繫在一起而成為帝星。

實踐方式和思維方式。

中國遠古文化理性化的結果是由圖騰到神帝到天。中國農業文化從八千年前伏羲女媧始，經過兩千年的生產實踐經驗和天文觀察，到六千年前的炎黃五帝時期，產生了共識中國觀念。共識中國的「中」來源於天上的北斗中心。而北斗中心的確認又是幾千年來對天象系統觀察的結果，而天象觀察最主要的方式是立中。遠古的天空是北極與日月星風雷雨的統一。農業社會，太陽的重要性突出，與太陽相關的「立桿測影」才在「中」上佔有了相當的地位。然而從「中」的各種來源可以知道，測日影只是其中的功能之一。這從鳳鳥與中的聯繫就可以知道。鳥是太陽，鳥也是風，風有八方風。《莊子·逍遙遊》一開始就講了鳥魚互換，半坡彩陶呈示了月與魚也是可以互換，日月落山，都經過「水」中，葉舒憲《中國神話哲學》一書對太陽經過「北冥」之水再由東方升起作了很好的研究，而月亮本身與水有很多的關聯，相關的故事一定是存在的。因此，立「中」是多種功能的統一。它是與北極日月星風雷雨都相關的。它是一種宇宙觀的集中體現。

從山頂洞人算起，有近兩萬年，從女媧、伏羲算，有幾千年，在時間

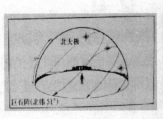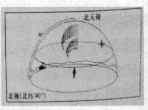

圖1-26　天象三圖（資料來源：約翰·巴羅《藝術與宇宙》）

漫長空間廣大的中華大地，立「中」的這個中，是多樣性的，半坡有羊角柱，良渚文化有鳥柱，「中」字本身也顯出多種來源和多種關聯。但有一個共同性，是中桿。

中，從字形上看，就是各種各樣的旗桿：

中 中 中 中

質，即天象和宇宙的統一性質仍在。立「桿」而知天，「桿」也就具有了一種神性，與神相關的本質，進入農業之後，太陽的作用明顯，「中」更多地與「立桿測影」具體實踐相連，但其原有本

「示」字，在甲骨文中，也被解釋為「設桿祭天」（丁山）。桿也就是一種圖騰桿柱，類似於今天的國旗，只是在理性思維中，國旗只有象徵意義，而在互滲思維中原始旗桿卻有實質內容：圖騰（祖先、神、帝）正降臨於此，顯靈於此。因此，帝、神、靈，這些字，都是與中桿相關聯的。

帝、神、靈就是中，求中，就是天人合一，合一為巫，巫在儀式中就成為帝、神、靈。作為中的桿、柱、旗，都有圖騰（帝、神、靈）雕畫於其上。立桿又是人的社會文化行為，立桿就意味著在圖騰（神、帝、祖）的名義下，人們有了本質，有了中心，因此，古文字中的姓、氏、宗、族，這些使人凝聚一心的字，都與中桿有關，族就是人在旗幟之下，這個旗幟當然文畫的是自己的圖騰、神、帝、祖的徽符。

桿柱名中，每為村落地理之中。地上的立中同時也是天上的立中，天上地下在「中」裡得到了合一。因此，對於遠古文化來說，儀式地點不是以空地、廟堂、壇台，而是以中桿為本質的。

以空地為儀式地點，那麼空地中的中桿是核心；以廟堂為地點，廟堂上的中桿是核心；以祭壇高

台為地點，壇台上的中桿是核心。在文字中與儀式地點相關的字有：在、土、社、封、豐、邦、方、邑、國、都、市、郊、岳、河……但只要理解了「中」為核心，就可以從邏輯上避繁就簡，理出「中」的發展邏輯。

從最簡單的形式——空地開始。姜寨村落遺址中（圖1-27），居住區的房子共分五組，每一組都以一棟大房子為核心，其他較小的房屋環繞中間的空地，村落佈局明顯地有一向心意圖，一種中心觀念。人們於此集合、議事、斷決、誓師。在中的圖騰桿柱下集合，就是集合在圖騰旗幟下，這「中」，是一種宗教神聖意義上的「中」，與神相和是以與氏族首領相和的方式表現的，首領是神的代表，神意由他發表出來。這「中」，又是政治之中。一切重要的事務在神聖的桿柱下進行，具有一種神的公正性。這「中」，又是全氏族的心理之中。「族」字，即：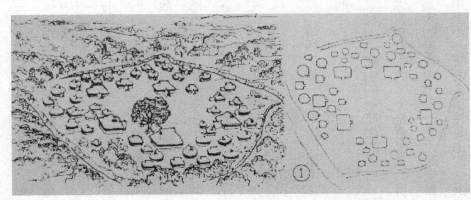就是排列在旗幟下。在同一的旗幟下，為同一族。

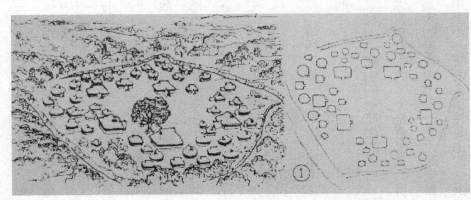

圖1-27　姜寨

「中」是全族之中。因此，一切事都應該「中」，一切事能夠「中」就中。

中有眾多的功能，其中最重要的就是觀察天象的「測影」。以用桿測日影為例，「中」為全投

影，♪為斜影。中桿的神聖，在於它報告著一天、一月、一年的時間。這樣中桿的建立，意味著

天上（天）與地下（人）關係的建立；四方空間的建立；四季時間的建立。這三方面共同構築了遠

古文化的天下概念，它包括中央與四方的空間意義，四季循環的時間意識，人在天地之中的天人關

係意識。同時，在中桿下仰天空，還構成了一個生動的感性直觀，使中桿成為天地之中。人生天地

時空之中的觀念因中桿而具體化、感性化、神聖化了。在這一意義，六千年前開始出現的「共識中

國」是與建立在生存實踐（農業）和天象觀察基礎上，通過集人、神、天地為一體的「中」產生出

來的。因此，中，從中桿始，就是宗教、政治、地理、心理之中的統一，也是時間、空間、天上、

地下的統一。

人處天地之間，從感覺上，大地任意一點，都像是「中」，通過一些「技術」，都可立中。

因此五帝、神帝們相互「爭帝」，也都相信自己的所在是宇宙的中心。

從理論上來說，何為中，在滿足一些感性條件（如從山中之高山，無山的平原中的高台）和觀

念條件（用儀式確信它為宇宙中心）之後，基本上就是以兩重因素來折中的，一是哲學上的容納萬

有的原則，一是現實中的政治—地理的原則。在中華民族從小到大的過程中，每一次大的變動，就

伴隨著政治—地理的變動，從而就意味著宇宙中心的變動。實用上大一統的合法性要由觀念上的合

天性來支持。

正是這二者的張力，使「大一統」的夏、商、周三朝，出現了三個不同的中心。依蕭兵先生的說法，夏人心中的宇宙中心是崑崙山，商人心中的宇宙中心是泰山，周克商後，從政治—地理上考慮，必須重立現實的政治中心和觀念的宇宙中心，於是在伊洛建立新的宇宙中心。

《書·召誥》說：「王來紹上帝，自服於土中，（周公）旦曰：『其作大邑，其自時配皇天。』」用了一套非常複雜而又鄭重的方式（佔卜、選址、儀式）建立起了新的都城（宇宙中心）。因此，中國建築的演進，就是以「中」為內容的儀式地點及其美學形式的演進。有了這一理解，就可以回到考古類型原點了。

前面說的姜寨的空地、牛河梁祭壇、大地灣的廟堂，可以看做遠古建築的三種基型，在各處不斷和反覆出現的，也可以看成三個發展的邏輯關節點。姜寨型的空地上的圖騰柱（桿）應該是最早的儀式地點，它與天空有一種最直接的聯繫，又是一種最自然的形式。而在這種空地形式的天人對話中，空的意義顯得特別豐富和深遠。老子哲學對「無」的體會，對「樸」的讚美，難道不與從山頂洞人儀式開始的近兩萬年的經驗積澱相關？姜寨居住區的房子共分五組，每一組都以一棟大房子為核心，而五組房屋群又共同轉繞著中間的空地。這一佈局正像《老子》所讚美的「三十輻共一轂，當其無，有車之用」，正是中間的空地，成了宇宙運轉的核心，成了天地規律的體現。「空」作為一個指導性原則也存在於壇台和廟堂之中，並且構成了中國壇台和屋廟不同於其他文化的特

徵。而且也作為一個核心的理念存在於中國建築之中，使中國建築具有了不同於其他文化建築的特色。壇和台從材料和景觀的角度看，是對空地的一種精緻化和觀念化。空地是自然場地形成，壇台則是用觀念形式建造的。

牛河梁的三環圓壇和三重方壇，象徵天圓地方。圓壇的拱式外形是天穹的象徵，三環表現了二分二至的日行軌跡，三個同心圓則分別表示分至日的太陽周日視運動的軌跡。石壇的三衡由淡紅色圭狀石柱組成，是古代表現黃道的慣用象徵。六千年前牛梁河的圓方二壇，其象徵手法與《周禮》及以後的文獻關於天地二壇的規定多有相合，也與明清北京的天地二壇多有相合。可知祭壇是作為宇宙的象徵形式出現的，祭者來於壇上，猶如行於宇宙之中，與天溝通，得到天命。壇的另一形式就是台。如果說壇以更嚴格的建築形式象徵天地，那麼台則以一種更靈活的原則體現著人與天的溝通。台與壇都有直接面對天空的建築形式，因此可以歸為一類。從類型學上看，它們都是起源於對空地的精緻化加工。但一方面大概是由於台的相對靈活性，所以在後代有廣泛的多方向發展，另方面在古籍中大概也突顯出了人的主動性而比壇佔有更重要的地位，從而作為一種基本類型和一種演化邏輯，台比壇具有更重要的意義。因此，我們選用台來講遠古建築的演進。

台是中國一種獨特的建築形式。《說文》云：「台，觀四方而高者也。」台，從歷史資料和考古發現看，在上古皆累土而成。其特點，一是高，二是台上無頂。台，可以說是中桿的一種主要功能——通天以獲得天命的發展形式。台與上古帝王緊緊連在一起：八千年前的女媧有璜台，伏羲進

行「仰觀俯察」以「通神明之德，以類萬物之情」，大概也是在台上；六千年前的黃帝有軒轅台，與黃帝爭帝的共工在崑崙山有以自己命名的共工之台。由此而講，有「帝堯台、帝嚳台、帝丹朱台、帝舜台」（《山海經・海內北經》）。到四千年前夏王朝建立者夏啟有鈞台，其最後一位終結者夏桀有瑤台。原始社會初期的圖騰世界觀是一個人神一體泛神泛靈世界。台的出現，意味著人的實踐活動已經使周圍土地風物的明顯靈性逐漸消去，人神已經分離，神已退居在人的力量不能達到的天上。天高不可及，巍巍高山該是與天相通的罷，崑崙山成了中國文化中第一個顯赫的宇宙中心，它既是神們居住之地，也是人獲得神性之地，這在理性化後的典籍中還可以見些端倪：「崑崙之丘，或上倍之，是謂涼風之山，登之而不死；或上倍之，是謂懸圃，登之乃靈，能使風雨；或上倍之，乃維上天，登之乃神。」（《淮南子・地形訓》）登之乃神的宗教目的是為了地上的政治目的：「帝顓頊生自若水，實處空桑（之山）乃登為帝。」（《呂氏春秋・古樂》）有山，山自然成為一種天然之中桿，無山的平原則建台，台是山的模擬，又是山的功能的延伸。台高，直接從平地拔起，衝向上蒼。它的聳立外形和意義指向透出一種神聖化的存在和象徵。台無頂而空，以建築的形式明確了與神交往的功能：人之登台而獲得神性或神之降臨而賜神性與人。就像對山登之乃靈，登之乃神一樣，「登台為帝」也成為上古神話不可或缺的一個組成部分。周欲滅商，文王就趕緊建造靈台。台的功能是與天上的神交往，與神交往的目的是了取得地上「為帝」的合法性，將政治上的王位爭奪塗上神聖的天命色彩。台之形，其上四面皆空，在與神交往中，培養、構成了中國人觀的

察和思維的邏輯理路和審美視線：仰觀俯察，遠近遊目。如果說，彩陶圖案以禮器的形式突出了中國思維和審美視線的

中國思維審美的「遊目」特徵，那麼，台則作為儀式地點建築的形式突出了中國思維和審美視線的「遊目」特徵。

台，在從原始向理性的演化中，沿兩個方向變異。一是保持著與神交往的功能，仍為按時祭祀的場地，這就是天壇、地壇、社稷壇一類。但其外觀形式與神靈在整個理性文化中的地位相一致。與皇宮一道構成天下之中的皇城體系之一部分。二是轉為純粹的審美享樂。春秋戰國時期大量建造的台就是這一方向的產物。齊有桓公台，楚有章華台，趙有叢台，衛有新台，秦穆公有靈台，吳有姑蘇台，魯莊公一年之內連築三台等。《荀子·王霸》說天子的威風，除了「飲食甚厚，聲樂甚大，台謝甚高，園囿甚廣」之外，就是「台榭甚高」。春秋戰國之台，追求的是「崇高彤樓」之麗。台作為一種審美／享樂設施具有兩方面的效果。一是以下觀上，觀賞者與高台形成大與小的對比。從純心理／生理層面看，在以下觀上中，人的內心活動，在感覺上一下就被提高了。二是以上觀下，站在台上，仰可觀天，俯可觀地。既可觸發一種深邃的宇宙人生意識，也可產生一種人在天地中的親和感受。台四面皆空，人在台上，可以移動觀看，遊目四面，「楚王登強台而望崩山，左江而右湖，以臨彷徨，其樂忘死」（《戰國策·魏策二》）。這種台的觀賞在以後的歷史發展中精緻化為亭台樓閣觀賞體系。其基本原則仍為以下觀上和登高的仰觀俯察。王羲之登蘭亭「仰觀宇宙之大，俯察品類之盛，所以遊目騁懷，足以極視聽之娛，信可樂也」（《蘭亭集序》）。王勃在滕

王閣上「披繡闥，俯雕甍。山原曠其盈視，川澤紆其駭矚……天高地迴，覺宇宙之無窮」（〈滕王閣序〉）。這些，就其觀賞方式而言，不就是包犧氏的仰觀俯察嗎？只是神祕意味全然消退，審美愉悅充溢盎然。

不從建築的類型學，而從建築演化的邏輯史看，台，從伏羲的「仰觀俯察」開始居於建築的中心，到炎黃五帝時爭帝者們紛紛「登台為帝」最為輝煌，然後就退居文化的次要位置了。在立「中」的天人宇宙裡，是由廟屋形式發展而來的宮殿成為了遠古社會從原始到理性的終端。

大地灣的大房子是較成熟的廟堂的範例。整座房子有兩百九十平方公尺。前有殿堂，後有居室，左右各有廂房，前堂有三個，正堂內有左右對稱直徑九十公分的大圓柱，正中有直徑超過二．五公尺的火塘。距前堂四公尺左右，有兩排立柱，柱前有一塊青石板，增加了進入堂內的威嚴。該大房子坐落於近千平方公尺的廣場上。比較建築三基形，可以知道，空地是一個面向天空的核心，在空地上可以立柱，或桿，或旗，就成為姜寨類型；也可以建壇，或台，成為類似牛梁河但應比它更典型的一種類型。也可以建廟堂，就成為大地灣型。中國遠古文化從村落到宗邑，空地的主題是面向天空的立「中」，在空地廣場上建廟堂又如何面向天空而立「中」呢？

戰國後期出土的一件銅質建築模型為此提供了一條珍貴的線索，此模型「通高十七公分，平面接近方形，面寬十三公分，進深十一．五公分。面寬和進深均為三開間，正面明間稍寬。南面敞開，立圓形平柱兩根，東西兩面為長方格透空落地式立壁，北牆僅在中央部位開一長方形小窗。屋

頂為四角攢尖形，頂心立一根八角形斷面的柱子，柱高七公分，柱頂臥一大鳥，柱各面飾S形勾連雲紋〕⑩（圖1-28）。這個房頂正正中的大柱，從現代建築學看，沒有任何結構上的理由，從遠古的文化邏輯看，卻正是一個立桿測影的「中」。柱面的八角形是八方，柱頂的鳥正是太陽形象，柱的S紋飾，正是中國宇宙的本質。因此，當如大地灣那樣要在空地中建廟堂時，中桿上移到屋頂。這屋廟仍嚴格地保持著文化意義上的「中」。由此可見，建築三基型有一個一以貫之的核心：「中」。但廟屋與空地和台又是不一樣的，它在成為「中」的同時，又成為了人的居所。人在空地中桿和壇台上穿戴服飾面具與神交往而獲神性，一離開空地和壇台，其神性就不顯著了。而一旦居住在「中」裡，身上就一直閃耀著神的光芒。因此不難想像，在空地中心、壇台中心和廟堂中心這三種建築基型性的相互競爭中，最後是廟堂取得了勝利。廟堂中心，一方面使人更增加了神性，另方面使神更增加了人性，所以在以後的演進中，人間的王終於成了人間之「帝」；另方面神人化了，所以在以後的演進中，作為天上的「帝」最後終於成了人間之「帝」。廟堂中心本是要走向人的，廟堂中心經過一系列的發展，這一發展由一相輔相成邏輯所推動。廟堂神化方面做得越完美，廟堂的由神向人的轉化就越成功。這個宇宙象徵又是人的居所，從而在把廟堂神化方面做得越完美，使整個廟堂成為宇宙的象徵。屋子在古籍上的反映就是「明堂」。台與伏羲女媧有關，明堂則與黃帝相連。《管子‧桓公問》說：「黃帝立明堂之議。」《漢書‧郊祀志下》說黃帝時的明堂「四面無壁，以茅蓋，通水，水圜宮垣」。這可

能是最初的廟堂。「以茅蓋」很簡陋，「四面無壁」既說明來源於「空」，又顯示仍強調「空」。

漢代按照古代思想資源建造出的明堂是「上圓下方，九室重隅十二堂」（《水經注‧卷十六‧轂水》）。其象徵意義如桓譚《新論‧正經第九》所說：「上圓法天，下方法地，八窗法八風，四達法四時，九室法九州，十二堂法十二月，三十六戶法三十六雨，七十二牖法七十二風。」

總之在古人的眼中，明堂是一個小宇宙，宇宙是一個大明堂。這裡最有建築重要意義的是明堂平面佈局的「井」字形。它構成了一個九宮格的房屋空間，文獻上說，帝王在這九宮格的明堂裡，必須按照與天道相一致的方式，一年四季十二月，分別在不同的房間居住。在西安半坡的大屋子中，平面中央四個巨大的柱子使房子成為「井」字平面。王

⑩ 王魯民：《中國古代建築文化探微》，五一頁，上海，同濟大學出版社，一九九七。

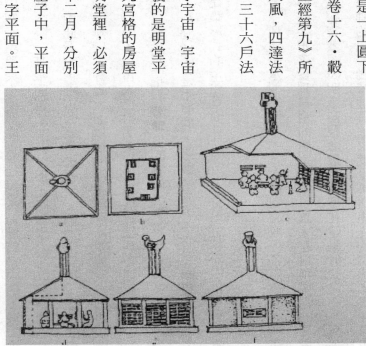

圖1-28　戰國建築模型（資料來源：王魯民《中國古代建築文化探微》）

魯明先生說，女媧補天「立四極」，就是指的形成「井」字形的四根大柱。河圖洛書的九宮格，是由井字形成的圖案，古文字中出現的非常神聖的「亞」形，也就是「井」形。《禹貢》的九州，把整個中國看成一個「井」形；西周的井田制，讓農業生產形成「井」形；《周禮》中的王城，也是一個「井」形；中國民居建築最典型的四合院，其平面也是「井」形。在哲學上，九宮格裡包含了五行八卦，已經是一個完整的哲學體系。由此看來，遠古的廟堂最初是一個宇宙模型，在建築形式上是以觀念為主，如屋頂有柱（中），四面無壁，等等。而以後的演化則逐漸根據實際的需要改變建築形式。因此有關明堂的記載很多，既反映了遠古人在對明堂究竟怎樣最好的多種探索，也反映了明堂在歷史演化中的各個階段的形貌。明堂的演化朝著理性的方向，宇宙的象徵意義與建築形式之間的聯繫也為實際服務而不斷改變，但其核心是不變的，這就是「中」的意義和「井」字平面。明堂的演化終端是帝王的宮殿，建築形式的主題是理性的帝王，皇宮當然仍有著宇宙象徵形式，但這種形式服務顯示天子之威。

在空地中心、台壇中心、大室中心這三種建築基型的競爭中，大室中心取得了最終的勝利在於兩點，一是中國文化的實用理性，必然要讓宇宙落實到日常的居室之中，讓人在日常生活的房屋中去體會宇宙，中文「宇」、「宙」兩字都有寶蓋，表明宇宙觀念最終定型在建築形式之中。而宇宙能夠落實到房屋之中，又在於中國人關於神的另一獨特理解。這就是神與祖先的關係。人死為鬼，而作為王的人，在儀式中是神，死後仍有神性，因此在遠古的觀念中「神鬼一體」。前面講了，中

國的最高神是虛體的，而日月星風雷雨等，只是這一虛體的外顯，正像外在於人的神是最高虛體的外顯一樣，人的祖先（鬼）同樣是這一最高虛體的外顯。因此祖先具有了神的性質。因此對神的崇敬最直接轉化為對祖先的崇敬。

祖先曾是人，對祖先的崇敬需要的是他曾在的房屋（廟）。大概正是這種廟的需要使大室中心更適合中國人的心理氣質，從而最後不是空地，不是壇台，而是大室（廟）中心得到最後的發展。

從古籍中看到，以祖先崇拜為中心主題的廟曾經佔據過宮殿的中心。《呂氏春秋·慎勢》說：「古之王者，擇天下之中而立國，擇國之中而立宮，擇宮之中而立廟。」這就是一個以廟為中心的廟、宮、國的三個層套結構。以廟為中心，突出的是祖先神的至高地位。由此可以推想，明顯的象天法地的上圓下方的明堂到具有後來宮殿形式廟堂的演進，是由以天神為主的政治到以祖宗神為主的政治所推動的，體現的是遠古有關神的觀念的又一次演化。從天神到祖鬼，雖然人的因素得到了進一步的突出，但畢竟還是神性佔著主導地位，因此建築演進到理性的終端時，是人主之宮而不是祖宗之廟成了京城的中心。

在空地、壇台、大室三種建築基型的競爭中，雖然大室中心在中國文化的京城模式中取得了最後勝利，但與青銅中的綜合形象一樣，大室中心並不排斥空地和壇台，而是將之納入自己的體系之中，京城結構內的華表，是原來空地中的「中桿」，天地日月壇、社稷壇和觀象台和宮殿前的日晷，就是以前的壇台，其作用一樣非常重要。同樣，在廟為中心和宮為中心的選擇中，雖然是宮為

中心取得了勝利，但廟仍然很重要，是京城模式的重要組成部分。

把漫長的歷史簡化，略去枝蔓和反覆，作為儀式地點的中國建築演進可以作如下的歸納：從空地中心到壇台中心到大室中心，大室中心又從宗廟中心到王宮中心。從這一建築形式的演變中，也可以看到儀式人物的演化，從以神為主體的巫師／首領到以鬼（祖宗）為主體的巫師／首領，再到以人為主體的帝王。在這一轉變中，天神、祖鬼、人主是三個主項，遠古的理性化過程，雖然是這三個主項的重心轉移過程，但這種轉移並不是一個否定一個，而是每當後一個取得中心地位後，還是對前者保持著最大的尊敬，並且依靠前者來加強自己的權威。而這又是與文化的擴大發展相聯繫的，空地、壇台、大室、宗廟中心和宮殿中心的發展，同時就是從家到家族到宗族，從氏族到酋邦到國家，從古國到方國到朝廷，從村落到宗邑到王城的發展過程。作為獲得中心地位的家、族、國，既要靠自己的智慧和力量，又要靠祖宗的歷代積累，還要靠天命的保佑，因此，在天（神）、祖（鬼）、人（王）的三合一中，既有突出現實的力量，又要強調歷史（祖）與天命（神）。可以說，天／祖／王的歷時演變關係和共時權威結構構成了中國文化的一大特色。而這一特色就體現在王朝的京城模式之中。

作為從原始到理性的終端，京城模式有如下的特點：

其一，居天下之中的宇宙胸懷。前所引《呂氏春秋》的話，已經說明了京城要建在天下之中。《荀子·大略》說：「王者必居天下之中，禮也。」這樣既便於四方的貢賦，又有利於控制四方。

《韓非子》說：「事在四方，要在中央。」然而，何為天下之中，正如夏商周三代不同一樣，秦以後的兩千年，都城的選擇，往往是按政治─地理觀念來進行的，從而折射出一個朝代對帝國疆域和天下概念的觀念。選都於長安的朝代，如西漢、唐，西域總在其天下的視野之中，通使西域和討伐西域成為朝廷政策的重要部分。選都於北京的朝代，廣大的北方地域，包括外蒙古、黑龍江以北，都是其天下的一部分。選都於洛陽和開封的王朝，如東漢和北宋，對中原以外的地區，缺乏宏偉的氣魄。選擇南京的王朝，更多的是無可奈何的偏安。然而，從西安到北京，政治─地理上的巨大距離並沒有影響人們對京城作為「天下之中」的信念。這是因為，至少從周代始，中，已經凝結為一種建築象徵形式。無論從地理上「擇中」於何處，一套與中國的宇宙─天下觀一致的建築象徵形式已經呈出了自己的合天性性與合理性，它可以與任何政治─地理「擇」中相配合。因此，中，作為王朝體系的核心觀念，是原則性與靈活性的統一。靈活性取決於現實政治，原則性凝結為建築象徵形式。

京城─皇宮以一種建築形式呈出了一個與天象合一，體現中的感性空間。

其二，以宮殿為中心的帝王氣象。京城的建築模式既體現在《考工記》的文字中，也體現在明清京城的現實中，為：前朝後寢，左祖右社，前官後市，壇台四環。帝王臨朝的宮殿放在中央，前朝（從大清門到太和殿）體現君臣關係，後寢的三宮六院體現的是帝王的家庭關係，前朝後寢是家／國的統一，居住／政治的統一。左祖右社是帝王能夠擁有天下的最接近的保佑者：祖宗（鬼）和社稷（地神與穀神）。天地日月四壇是帝王擁天下的最高的保佑者。作為帝王行政的官署在天安門外

對稱兩側。大臣和市民的居宅則在後宮以外的北面。整個京城把中國文化天／地／人，神／祖／王，君／臣／民的結構關係以一嚴整的建築形式表現了出來。皇城以南北縱軸線為中心對稱排列，左祖右社，前朝後市，構成了一個有起伏有節奏而又嚴謹蕭穆的整體。

其三，天下樣板的建築法度之中。中，凝結為皇城的建築形式之「中」，它是天下的樣板。無論建於何地，都是「中」，一個重要的原因，在於它是天下的建築形式之「中」。《考工記·匠人》將城邑分為三級：一級為王城，天子的首都；二級為諸侯城，諸侯封國的首都；三級為「都」，宗室和卿大夫的采邑。王城以下的城邑，依爵位尊卑，以王城為基準，按一定的差比依次遞減。如城隅高度，王城九雉，諸侯城七雉（等於王城的宮城城隅的高度），都五雉（等於王宮的阿門的高度）。這就是所謂：王宮「門阿之制，以為都之城制，宮隅之制，以為諸侯之城制」（《周禮注疏·考工記·匠人》）。又如道路寬度，三級城邑經緯塗寬度為：王城九軌，諸侯城七軌，都五軌。也可以這樣說，諸侯城的經緯塗寬度，相當於王城的環塗寬度，卿大夫采邑──都的經緯塗寬度，相當於王城野塗的寬度。以此類推，各級建築的各個部分和細節都有嚴格的禮制規定。這種等級的遞減原則，與職位服飾圖案的原則是配套一致的。秦以後，只是把諸侯、大夫之地換為州、府、縣而已，嚴格的等級性並沒有改變。由於等級規定，全國城市和建築都統一化、標準化，構成錯落有致而又尊卑有序的全國建築網。無數小的眾星拱月圖匯成一幅大的全國眾星拱月圖。天下的一切建築以有尺度的等級形式圍繞著「中」──皇城。

遠古的儀式地點，經千年的演化，最後成了帝王君臨天下的行政中心。中國文化的觀念內容和形式特點，都可以在這一京城模式中去體悟。

音樂源變

儀式過程是儀式中人的活動過程，這人是「巫」，過程就是「巫」之「舞」，因此巫舞一體，巫在舞中成為巫，舞因巫而成為舞。舞的境界是「無」。巫、舞、無三字在詞源上的相通性，使中國文化的特徵又一次顯示了出來。但給舞以秩序的是樂。

樂的具體情況已經被湮沒在悠長的時間之中，當我們從《周禮》和《詩經》中的「頌」尋找樂的記載時，依憑的是公元前三千年到公元前兩千年的東西。再往上溯就只有考古發現的樂器了。從河南舞陽縣賈湖八千年前的早期裴李崗文化發現了由鶴翅骨做成的二十二支骨笛始（圖1-29），從八千年前到四千年前這四千年間發現的樂器有：笛、哨、塤、鐘、鈴、鐃、鼓、磬、號角、搖響器……樂器材料有石（石磬）、木（木鼓）、骨（骨笛）、皮（鼉鼓）、陶。從這些樂器，可以得到如下的結論：

第一，打擊樂佔主導地位，這與古籍相符。《尚書・堯典》講堯時是「擊石拊石」，《呂氏春秋・古樂》講堯時是「以麋鞈置缶而鼓之」，《禮記・禮運》講「蕢桴而土鼓」，都強調打擊樂。

圖1-29　舞陽骨笛（資料來源：余甲方《中國古代音樂史》）

第二，各種材料都與神相關，骨（神獸之骨）、木（立中建木）、皮（神獸之皮），但最多和最主要的陶，陶塤、陶鐘、陶鼓、陶鐃、陶搖響器……從八千年前到四千年前正是一個陶器時代。

第三，樂器之材質、形狀與觀念的聯繫。舞陽的骨笛為什麼用鳥骨做樂器呢？鳥與太陽相關，是圖騰，太陽又與氣候相關，風就是鳳。因此這骨笛蘊藏著一種原始文化的整體關聯。骨笛多為七孔，顯示了七聲音階的發現，也與北斗七星相關聯，在骨笛中已有中國十二律中的八律（黃鐘、大呂、大蔟、姑洗、蕤賓、夷則、南呂、應鐘）。這又讓我們想到了鳥的多重意義。陶塤的

魚形讓我們想到了龍。

怎樣從這些個別的樂器去想像原始儀式的整體原貌呢？可以通過後代文獻，用理論去分析，以盡可能地還原為原初的內容。從理論上說，原始儀式活動中，人（巫）是主體，但人（巫）的活動，是在「樂」中進行的。樂，不僅是音樂，而是詩歌（咒語）、音樂、舞蹈的合一。音樂的節奏，舞蹈的程式，咒語抑揚頓挫指導著儀式的整個過程，神的降臨，就是在樂中具體體現出來的，人也是在樂中獲得神性的，因此儀式的性質本身就使樂具有了神性。從文獻上看，有兩段話

較為重要。

一是《周禮・宗伯・大司樂》的話：「大司樂……分樂而序之，以祭、以享、以祀。乃奏黃鐘、歌大呂，舞《雲門》，以祀天神。乃奏大蔟，歌應鐘，舞《咸池》，以祭地示。乃奏姑洗，歌南呂，舞《大韶》，以祀四望。乃奏蕤賓，歌函鐘，舞《大夏》，以祭山川。乃奏夷則，歌小呂，舞《大濩》，以享先妣。乃奏無射，歌夾鐘，舞《大武》，以享先祖。」這裡已經是樂（儀式）的成熟狀態，豐富狀況，定型形態。從這後來的形式中，還可以看見中國式儀式的一些特點：其一，儀式的發展軌跡：從天，最高神的確立；到天地，一種整體觀和等級秩序觀的出現；到先妣先祖，最親近的神是祖方位空間觀的產生；到山川，具體性和經驗性的重要，神的具體化；到先妣先祖，最親近的神是祖舞《大濩》，以享先妣。乃奏無射，歌夾鐘，舞《大武》，以享先祖。其二，中國對神的整體觀和層級觀。其先（鬼），先妣先祖，母系「王」在先，隨後父系王確立。其二，中國對神的整體觀和層級觀。其三，詩樂舞的合一。其四，儀式的從整一性到專門化。

二是《尚書・舜典》的話：「帝曰：夔，令汝典樂，教胄子，直而溫，寬而栗，剛而無虐，簡而不傲，詩言志，歌詠言，聲依詠，律和聲，八音克諧，無相倫奪，神人以和。夔曰：於，予擊石拊石。百獸率舞。」這段話混雜了從圖騰到神到帝（從山頂洞到伏羲女媧到炎黃五帝）的漫長歷史中不同時代的各種因素，但卻反映了原始儀式的主要特點：其一，詩樂舞的和諧是儀式活動過程能順利進行的要求。其二，詩樂舞的和諧對人具有塑造作用，讓人成為文化之人。其三，詩樂舞之和與人格之和，是為了達到儀式的整體目的：神人以和。儀式如果用於具體目的，是要人達到與那個

作為具體事物的主宰的神相和，如果用於整個宇宙，是要人與作為整個宇宙代表的神相和。總之，原始儀式的目的是「和」。儀式是事物和世界的「規律」的反映，通過儀式之和，就能達到事物和宇宙之和。把儀式（禮）作為「和」來理解和把握，這是中國文化非常重要和十分值得研究的特點。其四，最初的樂是節奏性強的打擊樂（擊石拊石）。其五，最初的神是圖騰：獸。

樂之所以在禮（儀式）中具有至關重要的作用，似在於列維·布留爾（Lucien Lévy-Bruhl）在《原始思維》（La Mentalité Primitive）一書中所闡述的原始社會人類思維的互滲規律。在原始人看來，世界上的一切都是相互聯繫、相互滲透的。原始社會人的力量十分弱小，但是人通過圖騰觀念讓自己歸屬於一個強有力的圖騰，從而在需要強大自己的時候就互滲（即自己成為圖騰的一部分，圖騰的神力附著到人的身上）而獲得超常的信心和力量。獲得互滲的主要方式是儀式，儀式中促成互滲的手段是樂（音樂、咒語、舞蹈的合一）。音樂訴諸聽覺，不可見而可感，直接打動情感，瞬間改變人的心理狀態，很容易被神祕化。世界各種神話中都有關於音樂創造奇跡的故事。古希臘有阿波羅用琴治瘋病，埃菲翁用號角吹塌城牆；中國有「瓠巴鼓瑟而流魚出聽，伯牙鼓琴而六馬仰秣」，皆為原始神話的痕跡。但音樂的神祕功能確為中國上古的一貫觀念。

樂，除了樂音的神祕，還在於依樂而舞的儀式舞蹈的神祕。舞能使人在模仿對象時彷彿變為對象，舞的節奏也能改變人的心理狀態。在儀式的樂舞中，人確確實實地感受到人神的互滲。舜之時「苗民逆命……帝乃誕敷文德，舞干戚於兩階，七旬有苗格」（《尚書·大禹謨》）。舜的舞干

戚，並非如後人所附會的什麼「誕敷文德」，蓋乞求獲取神祕力量的儀式舞蹈。武王承命興師伐紂，渡盟津，「前歌後舞，發揚蹈厲」（編按：「前歌後舞」，「發揚蹈厲」見《禮記・樂記》），是同一心理觀念的延續。《山海經・海外西經》中「刑天與帝至此爭神，帝斷其首，葬之常羊之山，乃以乳為目，以臍為口，操干戚以舞」。這刑天也是在樂舞中達到與神祕力量的互滲而重獲信心與神力。因此，樂是儀式的靈魂，從而無禮不樂的遠古，也就禮樂不分，在這一意義上，樂可以代表禮，樂就是禮。

音樂在遠古從原始到理性的演化，大致可以從兩方面予以把握。一是音樂創造者的變化：從圖騰作樂到帝王（聖人）作樂，到民間作樂。二是樂的功能的變化：從神人以和到樂以調風，到帝王享樂。

音樂在原始文化中如此重要，音樂的創造者必然是文化中最為重要的人物。在最初的圖騰階段，音樂只應與圖騰相連。然而由於先秦理性化過程對原始狀況的重新書寫，此階段在文獻中已經顯得零亂而模糊，但其基本的輪廓還是保留了下來。上古的原始部落有一個龍和鳳形象的形成過程，而龍鳳的主要基型是蛇和鳥。有關古樂的記載一般都與龍蛇鳳鳥相關：

帝，伏義女媧在漢畫像中皆有人面蛇身）

伏義作瑟……伏義作琴。（《世本・作篇・庖犧》）女媧作笙簧。（《世本・作篇・黃

帝顓頊命飛龍作效八風之音，命之曰承雲。（《帝王世紀》）

簫韶九成，鳳凰來儀。（《尚書・益稷》）

帝嚳命咸黑作為聲歌……因令鳳鳥、天翟舞之。（《呂氏春秋・古樂》）

昔黃帝令伶倫作為律。伶倫自大夏之西，乃之阮隃之陰，取竹於嶰谿之谷，以生空竅厚鈞者，斷兩節間，其長三寸九分而吹之，以為黃鐘之宮，吹曰「舍少」。次制十二筒，以之阮隃之下，聽鳳皇之鳴，以別十二律。其雄鳴為六，雌鳴亦六，以比黃鐘之宮，適合。黃鐘之宮，皆可以生之，故曰黃鐘之宮，律呂之本。（《呂氏春秋・古樂》）

從青銅饕餮形象的演化（先是獸本身，後來獸口中有人，最後是人乘獸），可以類推出，先是龍蛇鳳鳥創造音樂，後來龍蛇鳳鳥變為帝王，或帝王效法龍蛇鳳鳥，最後是帝王命令龍蛇鳳鳥。圖騰作樂的進一步演化就是帝王作樂。上面所引的資料已屬帝王作樂階段對圖騰時期的重寫。

而帝王直接作樂也比比皆是：黃帝創《咸池》，少昊創《九淵》，顓頊創《五莖》，又創《承雲》，舜創《簫韶》……再進一步演化就是帝王命令屬下作樂，《呂氏春秋・古樂》就全是如此：「黃帝令伶倫作為律」，「顓頊……令飛龍作效八風之音」，「帝嚳命咸黑作為聲歌」，「堯……命質為樂」，「舜立，仍延乃拌瞽叟之所為瑟」，「禹……命皋陶作為夏籥九成」，「湯乃命伊尹作為《大濩》，歌《晨露》」，「武王……命周公為作《大武》」。再發展，到《詩經》時代，樂作為《大濩》，歌《晨露》」，

變為「風」、「雅」、「頌」三分天下。「頌」為帝王之作，或與帝王有密切關聯，「雅」為官員之作，「風」則為民間所主宰，而風詩最多。到戰國，由民間創作的俗樂新聲成為音樂的主潮，不但下層由《下里巴人》所主宰，一人唱，萬人和，在各國宮廷裡俗樂新聲也紛紛擠掉雅樂的地盤，為王侯們所鍾愛。從圖騰作樂到帝王作樂到民間作樂的演化過程，是音樂由神性到帝性到理性的過程，也是神性的消解過程。這一消解過程從音樂功能的變化來看會更好地顯示出來。

樂的功能變化，大致說來有三個發展階段：一是人神以和；二是樂以調風；三是天人合一。三階段顯出了人要與之相合的對象（客體—自然—宇宙）在實踐中不斷地理性化。前面所引《尚書・堯典》描述的內容就屬於「神人以和」階段，要嚴格區分，還有從人與圖騰之和到人與神和兩階段，只是圖騰與神在人之外的神祕上是一樣的，因此在與後面兩段的比較可以歸為一類。在「人神以和」中，神是自然的代表和主宰，人通過儀式與神和並與自然和。人神是所有原始文化的共同現象，很好理解。但在原始文化人神以和的共性中，中國文化有什麼特點呢？可以從「人神以和」演化出「樂以調風」中體察出來。因此「樂以調風」代表了中國文化的特點，需要細講。很早就進入農耕社會的中國古人在對自然的細心體察中確悟到音樂與氣候的一些對應關係，在農業社會裡，氣候集中表現了自然的變化、運動、規律和威力。當人們的觀察隨實踐能力的增長而漸漸理性化時，由神代表的自然界也轉為以「風」為代表的自然界。音樂的功能也由「人神以和」轉為「樂以調風」。

上古觀念由神到風的演化在資料中也有跡可循。《左傳》記載了一大群風姓的部落，即以風為

圖騰。甲骨文裡也有關於四方風的記載。根據七千多年前的河姆渡文化的四時日鳥圖、楚帛書、

《山海經》等資料，分守四方的四鳥是四方神，又是四時神，是伏羲、女媧的四個兒子，正像春分

秋分夏至冬至源於太陽，四子概念似應源於金烏負日神話，伏羲即太陽神。古文字風與鳳是一字。

鳳所涉及的範圍更廣，從帝俊到舜，從少昊、后羿、蚩尤到商契都與鳳鳥有關。從風鳳一體可以知

道以前風是以神（圖騰、神、帝）來代表的。神系的進一步豐富發展，鳳成為天帝的使者，《荀

子·解蔽》「有鳳有凰，樂帝之心」，《龍魚河圖》「鳳者，天之使也」。思想的進一步演化，鳳

鳥也曾成為管歷的官員。《左傳·昭公十七年》：「鳳鳥氏，歷正也。」（孔疏：曆正，主治曆

數，正天時之官）甲骨文中有四方風，也有四方神。東、南、西、北四方神為析、因（遲）、彝、

宛；東、南、西、北四方風為協、微、彝、役。《山海經》裡，風神一體，後來，風漸漸從鳳中分

離出來而自然化了。《說文解字》、《淮南子·天文訓》都有名有姓地提到八方風，但已沒有了八

方神。但這種自然化了的風仍然帶有非自然的神性，這一直是中國思維的特點和有意思之處。風，

不但總領著自然氣候，又決定著生活在自然環境中的人的面貌：風俗，有什麼樣的風，就有什麼樣

的俗，你要改變俗，首先要改變風，通過移風來易俗。從感性上看，樂不可見而可感的是通過風來

的。自然之風也同樣不可見而可感，由風所到之處事物的搖動而表現出來。二者的相通性決定

了樂在溝通人和以氣候（風）為代表的自然之關係的重要性。

從文字學上看，樂，一開始就是與風相聯繫的，最早代表樂器的文字是般，般發展為加上木、

石、皿、金，是樂器自身的發展，但一般寫作「凡」，在甲骨文裡，凡、風、鳳，可以通用，這不正是顯出了樂器、風、鳳（圖騰、神）的同一關係嗎？樂靠風來傳達，風為鳳所主宰，《山海經》凡談到歌樂，必稱鸞鳳。鳳與音樂的密切聯繫，在古籍裡屢屢出現。可以推測，在最早時，人們的觀念裡，樂、風、鳳被視為是一回事，社會發展，三者分離，各有其性，但仍有同一性，因此，樂可以調風。樂以調風的原貌因先秦的理性化已經消失在歷史之中，但從先秦的一些典籍裡，還可以窺到一點基本特徵。《晉語·國語》上有一段詳細的省風記載。說立春之前，陽氣充滿而上升，土地化解而鬆動。司管氣象農事的各官員密切地注視著星宿日月和氣象風土的變化，不斷地把情況報告君王，後者督促各官做好籍田的準備。這時，樂官的一項職責，就是通過樂器的音響效果聽測風土的變化，判斷協風是否到來。[11] 風從樂（儀式）上可以感知，反過來，樂（儀式）也可以影響風，通過樂去達到風調雨順。《左傳·昭公二十一年》：伶州鳩曰：「夫樂，天子（由古代巫、祭司演化而來）之職也，夫音，樂之輿也，而鐘，音之器也，天子省風以作樂。」《淮南子》說：「夔合六律，調五音，以通八風。」（編按：此為《北堂書鈔》及《太平御覽》引文。《淮南子·泰族訓》原文為：夔之初作樂也，皆合六律而調五音，以通八風。）《國語·晉語》說：「夫樂，樂以開山川之風。」《國語·鄭語》史伯說：「虞幕能聽協風，以成樂物生者也。」古人看來，樂以

⑪　這一點從二十世紀八〇年代初就由劉長林指出。

調風，不僅是氣候的問題，而更是整個宇宙萬物的和諧問題。《國語‧周語下》伶州鳩就很清楚地說明了這一點：「夫政象樂，樂從和，和從平，聲以和樂，律以平聲，金石以動之，絲竹以行之，詩以道之，歌以詠之，匏以宣之，瓦以贊之，革木以節之，物得其常曰樂極，極之所集曰聲，聲應相保曰和，細大不逾曰平。如是而鑄之金，磨之石，系之以絲木，越之以匏竹，節之鼓而行之，以遂八風。於是乎氣無滯陰，亦無散陽，陰陽序次，風雨時至，嘉生繁祉，人民和利，物備而樂成，上下不罷，故曰樂正。」樂，這裡明顯講的是詩樂舞合一但以樂為主的儀式。在這「樂以調風」中，最有意思的是樂與風的互動關係。在這裡，雖然從詞彙上給人的是一種理性關係，但是在內容上，卻幾乎相同於原始儀式中巫師與神的關係。

樂以調風的原始／理性，神性／自然的二重合一，顯示了中國文化的重大特點。其一，風，顯出了理性的走向（最後終於使神的宇宙變成了氣的宇宙）；其二，風與鳳的關係，是理解中國人的主宰──天所具有的自然──神性合一而顯隱而互換的關鍵；其三，風在神性自然合一的範式中，具有四方四分的時空合一內容，把空間的四方與時間的四季整合起來，這裡包含了中國之和的特殊內容；而在這個後面，其基礎是中國式的農耕文化。

第三階段就是用樂來體現「天人合一」，用《禮記‧樂記》的話來說就是，「樂，天地之和也」。即通過音樂的和諧表現天地的和諧，天人合一在樂以調風的理性／神性二重合一中大大地降低了神的因素，大大地增加了理性因素。更重要的是，這時遠古的儀式已經進化為朝廷的典章制

度，禮已經發展分化為禮、樂、刑、政。樂在天人合一這一文化理想的功能中，已從原始儀式中的以神為中心地位移置到為制度服務（區分等級的功能）和心理塑型（社會認同的教化功能）上了。

從《尚書・堯典》中已經透出中國原始之樂就突出了教化作用，而從周代的禮樂制度中，可以看到這種作用在理性化時代的具體落實。《周禮》裡，用於祭祀和典禮的雅樂和用於一般宴饗賓客的燕樂都有嚴格的等級規定和規模定型。如成套成組樂器編鐘編磬的使用，「正樂縣（即懸）之位，王宮縣，諸侯軒縣，卿大夫判縣，士特縣」（《周禮・春官》）。又如樂舞的隊列規模，「天子用八（即八佾，一佾八人，八佾即六十四人），諸侯用六，大夫四，士二」（《左傳・隱公五年》）。

這樣的等級化、模式化、定型化的音樂是不容改動和混用的，違論創新。而樂的功用，不僅在於等級外觀的確認，更在於一種內心的遵守禮制的道德人格塑造。孔子說：「興於詩，立於禮，成於樂。」（《論語・泰伯》）何以如此？《荀子・樂論》講得很清楚：「樂在宗廟之中，君臣上下同聽之，則莫不和敬；閨門之內，父子兄弟同聽之，則莫不和親；鄉里族長之中，長少同聽之，則莫不和順。故樂者，審一以定和者也，比物以飾節者也，合奏以成文者也。足以率一道，足以治萬變，是先王立樂之術也。」把音樂的功能定位在培養道德行為的專一上，而不是情感的多樣性上。

這樣的樂是守成的，而非發展的。這種在原始古樂基礎上的天人合一的樂，成了一種模式化的儀式音樂，只是在祭祀活動中才出現。

春秋伊始，禮崩樂壞，「樂壞」的具體表現就是突破樂由禮規定的等級制。如晉侯用只有天子享

元侯才能用的樂《肆夏》來招待穆叔（《左傳・襄公二十四年》），季氏用只有天子才能用的六十四人的舞隊（八佾）演出（《論語》）。音樂在當時主要具有兩種功能，一是等級符號，二是感性享樂。在禮制中，等級符號壓倒了享樂。在春秋以來的僭越行為中，壞禮者既有僭越的野心，又有享樂的追求。隨著政治形勢的演變，僭越的意義愈來愈模糊，享樂的傾向愈來愈明顯。到《墨子》就明確地把以音樂為代表的一切美和藝術都定義為享樂：「樂（以音樂為代表的審美對象）者，樂（以樂感為代表的審美愉快）也。」（《禮記・樂記》）這成為戰國以來上下一致認同的思想。《左傳》、《國語》中思想家們對樂的態度與《戰國策》中思想家對樂的態度的區別，就是樂作為等級符號和樂作為享樂工具的區別。《孟子》也與戰國所有思想家的觀點一致，在〈梁惠王上〉談到快樂時，孟子說：「為肥甘不足於口與，輕暖不足於體與，抑為采色不足視於目與，聲音不足聽於耳與，便嬖不足使令於前與？」音樂與美食、美衣、美色、美女一樣，都是享樂，沒有政治倫理意義。在〈梁惠王下〉裡，孟子對梁惠王的「非能好先王之樂也，直好世俗之樂耳」，回答是「今樂猶古樂也」。這裡孟子不是要賦予俗樂以古樂一樣的政治倫理意義，而是認為古樂與俗樂一樣只有享樂性質。在樂的意義從政治倫理轉為純粹享樂的過程中，俗樂新聲大量興起，俗樂新聲作為流行音樂最能表達當時人的情感，而且沒有教條的限制，具備創新的可能。當時的民間歌手如王豹、綿駒等，能推動一個地區民俗歌詠的展開。宮廷王侯，如晉平公、魏文侯、趙烈侯等，也非常喜愛新聲。由此產生了中國音樂的兩種傾向，一是民間音樂，包括兩種形式，一為民俗慶典中的熱鬧，二為感於哀樂，緣事

而發的樂府民歌。二是宮廷舞樂。二者雖然相互推動，但都被定義為享樂。而在文化哲學意義上音樂也存在於兩個方面，一是保留原始儀式形式的與禮相關的儀式音樂，太神聖也太陳舊，二是士大夫在老莊思想影響下的重情輕技的音樂情趣，由於與享樂主題的朝廷舞樂和民間俗樂相對立，《老子》主張「大音希聲」，《莊子》認為「至樂無樂」。因此，儀式音樂和士人音樂雖然都與一種文化的宇宙意義相連，但都不注重音樂的以技術為主的藝術進步。這構成了中國音樂史上的一種極有意義的現象：重技術的兩種樂潮沒有文化宇宙意義的支持，重文化宇宙意義的兩種樂派卻輕視音樂以技術為主的藝術進步。宋朝南戲以來特別是元雜劇以來中國戲曲，才改變了這一狀況。

從現象上看，中國音樂，在從遠古向理性的演化中，由於快樂和意義上的分裂，使其在相當長的時間內，與其他藝術門類比較起來，少了輝煌，但是遠古音樂演化最重要的成果，並不是表現為這四種音樂現象。而是一個使中國的宇宙成為一個音樂的宇宙。《尚書・堯典》談到能使「人神以和」的音樂境界是「八音克諧」。八音，首先是八方之音，也就是宇宙之音，它體現為八方之風（自然大化），也體現為八方之鳳（有規律之神），是一種宇宙的音樂。鳳風一體就是宇宙之風（自然大化），也體現為八方之鳳（有規律之神），是一種宇宙的音樂。鳳風一體就是宇宙音樂的統一性。八風在理論上的提煉，就是五音（在五音階中的五個主音）和十二律（音調），十二律，是十二半音，但十二律又分成陰陽，六律為陽，六呂為陰，構成了具有中國特色的音樂理論。八音其次表現八種樂器：金（鐘、鈴等金屬樂器竹之音）、石（磬等石器樂器之音）、絲（琴瑟等絃樂器）、竹（簫龠等竹管樂器發出之聲）、匏（笙竽等葫蘆一類樂器發出之聲）、土

（塤等土製樂器發出之音）、革（瞽等鼓類樂器發出之音）、木（祝語之類）。八種樂器的音與宇宙的八方之音具有一種統一性，在文獻上可以看到樂器與鳳鳥的關係，在考古中，可以看到樂器的鳥形，呈出的都是天地人之間的音樂統一關係。《莊子》裡講到了人樂（樂器）、地樂（鳥蟲溪河）、天樂（風與萬物）的關係，關鍵在於人樂如何反映天樂，天樂與人樂如何達到和諧共振。中國音樂的演進在春秋戰國的具體行進中，造成了這音樂四潮流的分裂。但是一個音樂化的宇宙在先秦哲學中建立了起來，並在漢代哲學中得到了體系化。正是這個音樂化的宇宙給了中國藝術以巨大的影響。

《詩經》內外

中國藝術從原始到理性的演化，其文學終端是《詩經》，《詩經》又不僅是終端，它還包含著整個演化的蹤跡。詩，作為在詩、樂、舞合一的原始儀式中的咒語，具有神祕的巫術功能。從《彈歌》、《蠟辭》中，可以感受其咒語的味道：

斷竹，續竹，飛土，逐肉。（《彈歌》，《吳越春秋‧勾踐陰謀外傳‧勾踐十三年》引）

土反其宅，水歸其壑，昆蟲毋作，草木歸其澤。（《蠟辭》，語見《禮記‧郊特牲》）

前者是對狩獵活動中從製造弓箭到最後獲得獵物的過程描述的勝利預言，後者是對水土草蟲生態失衡而令其恢復平衡的咒語。《呂氏春秋・音初》講述了從遠古到夏到周到春秋的一些帶有經典性的感於哀樂，緣事而發，產生詩歌的故事。但這些資料經過已經理性化了的先秦人的頭腦轉述出來，已經很難清楚地看到歷史演化的階段性和關節點。而這，卻為《詩經》所蘊涵。《詩經》是對古今和四方的詩歌進行理性化和規範化工作的成果，中國詩歌及其包含的文化觀念從原始到理性的演化更多地在這裡透露出來。

《詩經》包含三個部分：風、雅（包括大雅和小雅）、頌。風雅頌都是樂調名。[12] 之所以如此，命名中亦含有理性規範在其中。風，是各國的民歌土調。前面講過，在古人觀念中，風是氣候的主宰，它統治著一方的自然環境和主要由自然環境所決定的社會狀況。有什麼樣的風，就有什麼樣的俗。反過來，有什麼樣的俗，也就有什麼樣的風。古人看來，音樂與風最為相關，音樂靠風傳播，通過音樂可以探測風，也可以調節風。所謂樂以開風，移風易俗。因此，風作為樂調，既反映一方的自然環境，又反映該方的風俗習慣和民情心理。從而，風是多方面的統一：從音樂上講，是樂調；從歌詞上講，是體裁；從內容上講，是民俗人情。雅，是秦地樂調。周秦同地，雅即代表周代首都的樂調。首都為王化的中心，風俗最純正，雅者，正也。雅音為正音，是雅即代表周代首都的樂調。首都為王化的中心，風俗最純正，雅者，正也。雅音為正音，其詞亦正。雅與風一

[12]
程俊英：《詩經漫話》，七至一一頁，上海，上海人民出版社，一九八三。

樣，是多方面的統一。頌，也是樂調，但用於宗廟，通過歌舞表演來表達到祖先和神靈的盛讚崇拜。在先秦的文化氛圍中，頌具有天人合一的最高境界。頌與風和雅一樣，是多方面的統一。《詩經》的編集，似應為朝廷官員的工作。風、雅、頌的排列顯出一種規範化的觀念。風乃各國之風，必然色彩繽紛，有邪有正。藝術既是現實的反映，又是對現實的把握。通過藝術把握（從個人的創造到朝廷的採詩編詩）使之歸於正。風之後是雅，即達到正，達到風俗的純正，天下安和。然後由雅而頌，進一步達到人神（祖先）的和諧和人與自然（天）的和諧。

風、雅、頌的排列體現了一種理性的規範，同時也顯出了一種世界觀。風、雅、頌是一種等級秩序，也是一種天人關係。原始的神祕內容，人神的相互溝通，什麼「天作高山，大王荒之」（〈天作〉），「天命玄鳥，降而生商」（〈玄鳥〉），都蘊涵在頌裡，變成了後來一直延續的敬祖敬神敬天的思維模式和儀式制度。一般情況下，祖、神、天是不介入人事的，它本已在儒家的精神和禮儀中體現了出來，同時也在農業社會的與自然交往中體現出來。從而風和雅基本上是人世喜怒哀樂的吟唱。

《詩經》對原始思想的理性化不僅在於外在的編排，更在於一種內容的重釋。而內容的重釋又集中體現在藝術形式的革新上。《詩》有六義：風雅頌，賦比興。前者為體裁，即外在形式編排；後者為藝術手法，即內在形式構架。歷代對賦比興的解釋中，賦和比都講得很清楚：「賦者，敷陳其事而直言之者也」（朱熹《詩集傳》）。即要吟詠何物，抒發何情，開門見山，直接道來。如

〈氓〉，「氓之蚩蚩，抱布貿絲，匪來貿絲，來即我謀」，「比者，以彼物比此物也」（朱熹《詩集傳》），就是比喻。如〈碩鼠〉，「碩鼠碩鼠，無食我黍，三歲貫汝，莫我肯顧」，只有興，眾說紛紜，爭議頗多。關鍵在於興包含著《詩經》的核心精神，又包含著《詩經》的原始內容，還包含著先秦的理性化變革。正可以從中追探中國藝術從原始到理性的演化軌跡。

在《詩經》中，興，有著人神交感互滲的內容。

興，古文字為 ，商承祚認為它像兩人或更多的人共抬一件 H 形物；郭沫若認為所托之物為「槃」，意即盤牒或盤旋。後來金文有 ，添了口。學者認為「興」為初民合群舉物旋遊時所發出的聲音（陳世驤〈原興〉），在原始人的遊行儀式中，有一種狂熱的興發感動的力量，使內心激情達到最高點。這種內心激情貫穿於整個儀式活動之中，並外化為儀式活動本身。如果以整個原始儀式來考察詩歌，它既可以在原始儀式之中，也可以在原始儀式之外。但在原始文化的氛圍中，詩歌的產生，必有一種興發感動的力量，因而興關係到詩情的發動，這也是後來對興的主要解釋之一。劉勰說：「興者，起也。」（劉勰《文心雕龍‧比興》）李仲蒙說：「觸物以起情，謂之興。物動情也。」（王應麟《困學紀聞》引）發動起來的興發感動的力量將貫穿於整個詩歌之中。這也是後來對興的主要解釋之一：興象，即詩歌的形象是含著「興」的形象。詩歌並不僅是詩歌本身，它是與原始儀式、原始氛圍聯繫在一起的。以原始思想為依托，又指向原始思想，因此，詩歌之詞已盡，而所包孕和指涉的意味無窮。這也是後來對興的主要解釋之一：「文已盡而意有餘，興

也。」（鍾嶸《詩品‧序》）後人對興的探索在紛亂和偶然中，無意而又必然地向著三個方面——起興、興象、興味集中。這三方面恰為興的本義所具有。將這三方面統一起來，就正好回到《詩經》的原始氛圍中，並給予《詩經》中那些以興開篇，即現在看來似乎只是「先言他物以引起所詠之詞」（朱熹《詩集傳》）的詩以一完整渾一的詩魂。然而將這三方面的原始統一割裂開來又恰是《詩經》由原始氛圍轉為理性精神的關鍵。現在我們先進行興的原始還原。

西方有一種研究古代詩歌的帕利——勞德理論，由帕利（Milman Parry）和勞德（Albert Lord）兩位學者創立。這個理論認為，口頭文學的重要特點是大量運用「現成思路」，即指經常出現的某些景物帶來的聯想。用這些景物引出某種固定的情緒。《詩經》中很多起興的形象，也可以說就是運用現成思路以引起某種固定的情緒：

燕燕于飛，差池其羽。之子于歸，遠送于野。瞻望弗及，泣涕如雨……（〈邶風‧燕燕〉）

慘痛的離情，以燕子起興，就是運用現成思路。《呂氏春秋‧音初》說：「有娀氏有二佚女，為之九成之台，飲食必以鼓。帝令燕往視之。二女愛而爭搏之，覆以玉筐。少選，發而視之，燕遺二卵，北飛，遂不反。二女作歌一終，曰：『燕燕往飛』，實始作為『北音』。」原始文化氛圍在燕子身上凝結著離情別緒的深厚力量，又在人內心形成了一定的心理反應定式，一定的

審美心理反應圖式。〈邶風·燕燕〉以燕子起興，不是偶然的靈感觸發，而是具有必然性的藝術衝動，是在心理深層結構暗中支配下的直覺湧現。在具體的歷史／心理反應圖式中，燕子不僅是詩情起興的引發物，而且作為離別悲痛情緒的主旋律，灌注融會在整個詩中。這種後人看來只是起興的或比擬的形象，在當時卻實為整個詩篇情感的中心和靈魂。

學者們考證出，《詩經》中屬於現成思路形象的，有鳥類形象系列、山澤系列、魚斧薪楚系列等。鳥類形象在懷念父母和祖先的詩篇中往往出現。如〈小雅〉中的〈小宛〉、〈黃鳥〉、〈伐木〉、〈鴻雁〉、〈沔水〉、〈小弁〉、〈綿蠻〉及〈邶風·凱風〉、〈唐風·鴇羽〉等。其背景是前面已經提到過的原始社會中大量的鳥圖騰。陰風陰雨大都象徵男女合歡。《周易》卦辭爻辭中常用「不雨」以示男女不諧；談婚媾之事，有「遇雨則吉」。〈小雅·谷風〉、〈邶風·谷風〉、〈鄭風·風雨〉、〈衛風·伯兮〉等都顯出這一現成思路。[13]魚斧薪楚系列也與男女之事有關。古代民俗認為，魚是偶的隱喻，打魚釣魚等行為是求偶的隱語。《周易·說卦》說：「乾為天……為父……為木果，坤為地……為釜……為柄。」馬瑞辰在釋〈綢繆〉時說，詩人多以薪喻婚姻，〈廣漢〉「翹翹錯薪」以興「之子于歸」，〈南山〉「析薪如之何」，以喻娶妻。關於山澤系列，古代民俗學啟示：山象徵男，澤（隰）象徵女，在遠古觀念中，山澤是天地和雄雌器官的象徵，

⑬
趙沛霖：〈鳥類興象的起源與鳥圖騰崇拜〉，載《求是》，一九八三（五）。

《淮南子‧墜形訓》說：「丘陵為牡，溪谷為牝。」⑭進入原始觀念世界網絡，《詩經》中有關

篇章的情感意緒就顯得貫注全篇，無比濃烈了，如：

山有苞櫟，隰有六駁。未見君子，憂心靡樂。（〈秦風‧晨風〉）

彼澤之陂，有蒲與荷。有美一人，傷之如何？（〈陳風‧澤陂〉）

通過現成思路的語義還原，呈現了《詩經》形象的內含網絡以及與之相適應的遠古時期的歷史—心理感受圖式。而從《詩經》編撰所體現出來的先秦理性化目標，正是要抹去包含在興中的現成思路中的原始聯繫網絡，使興成為與所詠之詞沒有內在靈魂聯繫的他物。不讓人從「睍睆黃鳥，載其好音」，定式地聯想到「有子七人，莫慰母心」（〈邶風‧凱風〉）；或者不讓人由「習習谷風，維風及雨」必然地引出「將恐將懼，維予與女。將安將樂，女轉棄予」（〈小雅‧谷風〉）。一句話，將興的形象系列中的原始因素洗掉，使之成為理性化了的比喻性形象。

另一方面，原始氛圍現成思路形象與審美心理同構關係的建立，又非完全由外在的歷史性（原始思維）決定，它還帶有更普遍心理基礎的一面，這就是自然事物與人類事物在某一方面或某些方面的同一性。如鳥的親子之愛與人的親子之愛在人心中感受的同一性，風雨如晦的天色給人的情緒感受與思念情人不見時的情緒感受的同一性。這種同一性是現成思路形象和審美感受圖式同構關係

形成的更具穩定性的基礎：

風雨淒淒，雞鳴喈喈。既見君子，云胡不夷！

風雨瀟瀟，雞鳴膠膠。既見君子，云胡不瘳！

風雨如晦，雞鳴不已。既見君子，云胡不喜！（〈鄭風・風雨〉）

這裡既有風雨形象的現成思路的原始網絡一面，又有天色給人的感受和思念情人的感受的相統一的一面。二者相互交織，相互深化。由此可見，審美心理感受圖式包含著一般心理的恆常性和這種一般心理在歷史文化條件下的具體形式兩方面。先秦的理性化動作一方面洗滌原始氛圍的歷史具體性，另方面極力突出在理性氛圍中人與自然物感受的同一性。本來現成思路一旦形成固定模式就容易流於機械和僵化。而人不僅是生活在已往的現成思路中，更是生活在豐富紛繁發展變化的世界裡。當現成思路的形象以其歷史規定性所容納不了的面貌出現的時候，特別是當所感所觸並非現成思路的事物時，人心與自然物色純樸的天然同構關係就以更普遍的形式展現出來：

⑭ 李湘：〈興法分類〉，載《中州學刊》，一九八三（五）。

昔我往矣，楊柳依依。今我來思，雨雪霏霏。（〈小雅・采薇〉）

相鼠有皮，人而無儀。人而無儀，不死何為？（〈鄘風・相鼠〉）

桃之夭夭，灼灼其華。之子于歸，宜其室家。（〈周南・桃夭〉）

這裡不從原始的現成思路，而從人與物的感受的同一性更能顯出詩歌情感的深度。先秦理性運動已經產生了一種新的宇宙觀、自然觀，它完全消解了原始文化歷史規定性的現成思路，而建構了一種新理性化的歷史—心理感受圖式，一種建立在人與物感受同構上面的文化—心理感受圖式。從先秦到清代，中國詩歌基本上就是依這種文化—心理感受圖式而發展、豐富而輝煌的：

山氣日夕佳，飛鳥相與還。此中有真意，欲辨已忘言。（陶潛〈飲酒〉之五下半闋）

願為西南風，長逝入君懷。（曹植〈七哀詩〉）

盈盈一水間，脈脈不得語。（《古詩十九首》之十）

自在飛花輕似夢，無邊絲雨細如愁。（秦觀〈浣溪沙〉）

這裡的「飛鳥」、「風」、「水」都已經脫盡了現成思路的原始規定，而保存了現成思路的心理感受的永恆性一面。

先秦理性化更體現在《詩經》的形式結構與心物同態這一問題上。

對《詩經》形象系列的理性轉換，使中國詩歌脫去原始內容，建立起了新的人與自然的感應模式。而《詩經》的形式結構更從外在形式上建構了先秦的理性精神。《詩經》的大部分詩篇，特別是理性色彩最為鮮明的《國風》和《小雅》，幾乎都是一種三段式結構。如：

標有梅，頃筐塈之，求我庶士，迨其謂之。（〈召南・摽有梅〉）

摽有梅，其實三兮，求我庶士，迨其今兮。

摽有梅，其實七兮，求我庶士，迨其吉兮。

《詩經》中這種重複很多的分段，一般被認為是樂章反覆演奏的需要。但古代之詩、漢樂府、宋詞、元曲等都合樂演唱，卻不是這種重複性很大的三段式結構。因此，對《詩經》的三段式結構應從拒斥原始思維後理性思想建立予以解說。它是先秦理性思想的一種藝術形式凝結。

以〈摽有梅〉一詩為例，三段中，重複詞彙很多，但在關鍵字眼上發生變化：「七」、「三」、「傾筐塈之」的變化顯示了自然景物的變化，由具體自然物的變化暗示了時間的進程，時間在飛快地流逝，少女長成，感物而動，追求青春幸福。這裡心情的感受觸發不是自律的，而是順應自然、效法自然、與自然一致的。隨著樹上梅子的稀少，姑娘尋找歸宿的心情愈來愈迫切，「迨其

吉兮」（在一個好日子），「迨其今兮」（就在今天），「迨其謂之」（只要說了就成）。心情隨自然物的進展變化而進展變化。通過幾個關鍵字眼、詞句的變化，形成了自然物和內心情感的同態進化結構。又如：

關關雎鳩，在河之洲。窈窕淑女，君子好逑。

參差荇菜，左右流之。窈窕淑女，寤寐求之。

求之不得，寤寐思服。悠哉悠哉，輾轉反側。

參差荇菜，左右采之。窈窕淑女，琴瑟友之。

參差荇菜，左右芼之。窈窕淑女，鐘鼓樂之。（〈周南・關雎〉）

首段用關雎起興，點出戀愛主題的普遍同一性。然後用採荇菜的活動來起興和比擬戀愛的追求進程。「流」、「采」、「芼」，雖同為採義，但又是有區別的。流，是採時荇菜在水中流動不定，難於採摘，或人在水中流動地採，困難很大，因而是「求之不得」。采，是能順利地採，故為「琴瑟友之」。芼，應為十拿九穩地採，故「鐘鼓樂之」進行迎親。關鍵字眼的變化，表現的是自然物──事件──心情的同態進化結構。人與自然的和諧，順自然規律而動，自然與心情的對應關係，在〈王風・黍離〉中有更充分的表現：

彼黍離離，彼稷之苗。行邁靡靡，中心搖搖。知我者，謂我心憂；不知我者，謂我何求。悠悠

蒼天，此何人哉？

彼黍離離，彼稷之穗。行邁靡靡，中心如醉。知我者，謂我心憂；不知我者，謂我何求。悠悠

蒼天，此何人哉？

彼黍離離，彼稷之實。行邁靡靡，中心如噎。知我者，謂我心憂；不知我者，謂我何求。悠悠

蒼天，此何人哉？

三段中，苗、穗、實，顯出自然物在時間中的變化。中心的「搖搖」、「如醉」、「如噎」，

則是心情的變化。隨自然物的生長，心情也加深加濃，而且情感的變化式樣與自然物的變化形態也

顯出一種對應。苗因風而搖，恰似心情的搖搖不能自持。抽穗的醉態正如憂心的沉醉，結實的高

粱，對應著詩人心憂難受好像高粱米噎在喉中。物景與心境相連，自然時間與心理時間同步，物貌

與心貌同態，呈出一個特定的心物同態結構。

如果說，以上三例皆以自然物的變化來展示時間的進程的心情變化，那麼《秦風·蒹葭》一詩

則不僅以自然物的變化，還以空間地點的變換來暗喻時間的流逝和心靈的哀傷：

蒹葭蒼蒼，白露為霜。所謂伊人，在水一方。溯洄從之，道阻且長。溯游從之，宛在水中央。

蒹葭淒淒，白露未晞。所謂伊人，在水之湄。溯洄從之，道阻且躋。溯游從之，宛在水中坻。

蒹葭采采，白露未已。所謂伊人，在水之涘。溯洄從之，道阻且右。溯游從之，宛在水中沚。

蘆葦形色的不斷變化，時間一天天地飛逝而去，地點不斷地從一處變為另一處。找啊，找啊，心上人始終忽遠忽近，具體而又飄渺。沒有直接寫心情的波瀾，但在迴環往復的結構中，景物的變動，地點的流異，卻使人感到內心的悲哀在逐漸地加深、加重。未直接寫情，情卻始終暗暗地統治著全詩，駕馭著景物的變化、空間的交換、時間的進程。

從這些詩中，可以看到一首中各段大致相同，顯示其靜；關鍵字眼不同，顯示其動。一段一層次為靜，幾段之靜相合形成整體的動態。這又正契合了先秦理性古樸的宇宙結構。中國古人的宇宙是靜中有動，雖動而靜的。天地大環境不變，而一年四季景物、色彩、氣候都在有規律而又五彩繽紛地變化。每天的活動總是日出而作，日入而息，年年皆為春種、夏忙、秋收、冬藏。往來有常，依時祭祀。但每天每季每年的工作生活的具體內容又有所不同，形成動靜有常的線條、節奏、韻律。中國人是講究效法自然、順應自然的。理性化了的藝術之興，感物而動，人的情志從自然中得到觸發、體悟、外化，與自然的變化交織在一起。但藝術作為人的文化形式，要體現自然最內在的氣韻。興，發於具體的自然又超越具體的自然，以藝術情感駕馭全篇，支配景物、人物、時間、

空間，形成暗含宇宙觀於其中的典型的藝術表現，既表現天地之心，又表現人的內心藝術情感之興。藝術以其獨立性和自由性的力量，不僅含著感物而動之興，也帶有托事托情於物之比，如〈周南·桃夭〉：

桃之夭夭，灼灼其華。之子于歸，宜其室家。

桃之夭夭，有蕡其實。之子于歸，宜其家室。

桃之夭夭，其葉蓁蓁。之子于歸，宜其家人。

它把景物事件的進展，放在祝福的願望和想像中。詩情之興，超越了具體物像的局限，用心理時間變異和伸縮著自然時間，在藝術的比興中，瀰漫著人與自然的繾綣溫情。

詩情之興，統帥著整首詩篇，詩的分段，作為客觀世界動態整體的藝術剪裁，在詩情的自由揮灑、靈活運用中，也可以化顯為隱，轉實成虛，從詩面上看，就成了比和賦：

誰謂河廣？一葦杭之。誰謂宋遠？跂予望之。

誰謂河廣？曾不容刀。誰謂宋遠？曾不崇朝。（〈衛風·河廣〉）

蔽芾甘棠，勿剪勿伐，召伯所茇。

蔽芾某棠，勿剪勿敗，召伯所憩。

蔽芾甘棠，勿剪勿拜，召伯所說。（〈召南‧甘棠〉）

在詩的興的充溢中，賦、比與興，酌而用之，顯隱互出，虛實相生，構成了多姿多彩的《詩經》。但這些內容有別，手法各異的詩篇，又都有共同的分段式結構，顯出了迴環往復、一唱三歎的線的藝術基調。中國原始彩陶以「抽象化」的主潮表現為一種向線的藝術的演進；中國書法終成一種線的藝術；線條在中國繪畫中具有最重要的地位；中國音樂以旋律為主，呈現的是線；中國建築，特別是園林，呈出為在地面空間徐徐展開的線；《周易》最後凝結為陰陽消長的太極曲線；中國的自然既是春夏秋冬循環往復的時間之線，又是日出而作、日入而息的生活之線。《詩經》的三段式結構既呈示了先秦理性精神的確立，又與各門藝術一道，顯出了中國藝術共有的特色。

秦漢氣魄

從先秦理性精神到秦漢宇宙模式

一、先秦理性精神

當孔子（圖2-1）收取從八方趕來的學生們的學費（束脩）開始非官方的開門辦學的時候，他並不知道，整個世界史正處在一個大變動的軸心時代，希臘、希伯來、波斯、印度正在同時出現改變以後世界史面貌的「哲學突破」。但他確實知道中國正處在一個禮崩樂壞的大變化時期。

圖2-1　孔子像

其實所謂「突破」云云，是以西方歷史和文化特徵進行的概括，希臘文化確實像是突然從天而降。如果從中國歷史和文化特徵看，春秋戰國的變化雖然確實是從經濟、制度、思想各方面的一個巨大質變，但是它與歷史的關聯卻是非常清楚的，而且其演變的方式也與遠古以來的演變方式是一樣的。中國文化從遠古到夏朝的演化，從原始文身到朝廷冕服，雖然是人（王）而不是神成為了文化的主體，但文身的本質部分，圖騰形象，仍然保留在朝廷冕服上，也仍然是其本質部分之一（帝王就是龍種）。從村落的中桿、祭神的壇台、祭祖宗廟到朝廷宮殿，雖然人的行政居所成為了文化的主體，但中桿、壇台、宗廟仍然存在於京城的結構之中，仍然作為一種本質發揮著作用。從這裡，可以知道中國文化的演化有自己獨特的規律，其核心的一點就是，對傳統的珍視、繼承、轉換，既保留其神聖性，又賦予新質。

一方面看，它是「尊舊」的，始終通向自己的悠久傳統，另方面又是「創新」的，不斷地面對現實，與時俱進。因此作為軸心時代在中國形成的先秦理性精神與古希臘文化在軸心時代形成的哲學、科學、文藝等理性形式構成了對比，也與印度文化在軸心時代的《奧義書》、佛陀、大雄等宗教形式形成對照。這不僅在對待傳統上，也在社會演進結果上表現出來。在社會結構上，古希臘的轉變是從原始血緣轉成城邦的公民，形成了以職業劃分等級的種姓制度，而中國則一直保存著血緣關係。炎黃五帝，是各個血緣氏族聯合起來的酋邦，夏商周，仍是建立在血緣基礎上的家天下，先秦的理性化，也仍然是在家之血緣基礎上的中央集權的大一統。「尊尊、親親、賢賢」是黃帝時代的精神，是夏商周的精神，仍是秦以後的中國精神。因此，在先秦理性化的過程中，一直保持著黃帝以來的傳統，這就是有著對以「中」為核心的大一統天下共識：中國（一個君王、一個朝廷、大一統）觀念。百家爭鳴，要爭的只是如何以一種符合現實又更符合理想的形式一統天下，以及什麼樣的人才可以一統天下。

春秋戰國五百年間，中國思想的變化，如果要進行一個最簡明的概括，可以分為四大階段：一是天人分離，即人們認為人間的事與神性的天沒有關係（「天道遠，人道邇，非所及也」（《左傳·昭公十八年》））。二是仁的人性，即孔子用「仁」來解釋人性，把人與人的關係進而與家國的關係建立在一種非神學的理性基礎上（「不言性與天道」，「不語怪力亂神」），以孔子為基礎，先秦儒家建立了新的倫理精神和最嚴密的倫理體系。三是道的宇宙，從比孔子還早的老子（圖

圖2-2　老子像

2-2）開始到戰國成書的《老子》，明確地用理性的「道」來重新解釋宇宙。完全去除宇宙的神性（如《荀子》後來概括的「天行有常，不為堯存，不為桀亡」（〈天論〉）），這個理性的宇宙是一個氣的宇宙（如《莊子》所說：「通天下一氣耳」）。以老子思想為基礎，先秦道家建立了新的宇宙模式和最精深的哲學思想。四是法的政治。韓非用「法」來建立一種新的政治關係，韓非總結了自商鞅以來的法家思想，為中央集權的大一統帝國建立了一套政治哲學和行政規則。第一階段的天人分離只是一個序幕，後三階段才是真正的展開，才是先秦理性精神的建立。這三階段是中國文化三個主要方面──人性、天道、政治制度的一個個的理性化演進。

先秦的理性化是在百家爭鳴中完成的。不從文化的各主要方面而以爭鳴本身過程來看，先秦百家爭鳴的相互鬥爭中在三個大的方面展開，並呈現為一個主流轉換過程。把這兩個方面結合起來講，可以歸結為：

一是儒墨之爭。儒墨都提倡「愛」，用愛來達到天下太平。儒家的愛是仁愛，仁是二人，任何一個人在人與人的關係即二人關係中，首先遇到的是家中的父子關係，仁愛具有最自然的基礎，最本能的情感，仁愛是從家出發的愛，是有等差的愛，先愛親人，再愛別人，再愛天下，「親親而仁民，仁民而愛物」。墨家的愛是兼愛，不分我家與他家，不管這國與那國，只要是人，都要一樣的

愛，即在愛面前人人平等。從歷史傳統看，儒家繼承的是氏族聯盟以來，各部落各家有區別以後的傳統，儒家所謂的堯舜禹湯文武周公。而墨家承傳得更古，是氏族時期，沒有家的區別，全族一家的傳統。從現實上看，墨家的兼愛具有最崇高的理想和最宏偉的胸懷，但儒家之仁愛卻最為人所理解，也最容易實行。因此在儒墨的論戰中，儒家最終成為文化的主流。

二是儒道之爭。墨家為了兼愛，是不愛己的，儒家和道家都是愛自己的。但儒家的愛己，是要把自己與政治性的家國天下聯繫在一起，修身、齊家、治國、平天下。道家的愛己卻是只愛己不愛政治性的家國天下，其最極端的（也許被其儒家論敵歪曲了）的一派認為，「拔一毛而利天下，不為也」。為什麼不為呢？因為道家認為，政治性的家國天下，並不是人的本性的實現，而恰好是人的本性的歪曲。人的本性來自於自然之天，只有拒絕歪曲人的本性的政治倫理性家／國／天下中的禮，回歸自然，才是真正的實現自己。儒家要的是政治倫理性的身家國一體的天下關懷，道家要的是否定家國的個人／宇宙關懷。從歷史的承傳來說，儒家是堯舜以來特別是周的政治倫理傳統，道家則是一種更久遠的遠古傳統，追溯到黃帝，追溯到彭古，追溯到互不往來的小國寡民，更進一步追溯到鯤鵬魚鳥，追溯到混沌。因此，儒道之爭，又是一種文化與自然，政治學與宇宙學之爭。儒家也有其宇宙學，但儒家的宇宙是政治化了的，道家也有其政治學，但道家的政治學是宇宙化了的。然而，春秋戰國的現實首先是一個政治的現實，因此儒道相爭其結果當然是儒家取得了主流的地位。

三是儒法之爭。儒家的出發點是家，充滿血緣溫情的家，法家的出發點是國，一個要求行政效率和現實功利的國。儒家講究的是道德，法家重視的是功利。儒家想把家的溫情帶到天下，它的理想是充滿愛的「仁政」。法家只想把國的秩序帶給天下，它的理想是獲得利益的行政效率。在儒家看來，法家以武力踐踏溫愛，在法家看來，儒以溫情擾亂法度。在家國矛盾時只有破家（私）才能全國（公）。從歷史傳統看，儒家承傳的主要是周代的禮樂文化。法家繼承的卻是春秋以來的新傳統，從子產、李悝，特別是商鞅以來功利哲學和法治理論，這是適合於戰爭時代的實用的理論，特別高揚了從戰爭歷史培養起來的對「人」的智慧和力量的自信。在春秋戰國的現實中，成就新的大一統，最後只能由武力來決定。當政治問題首先是一個軍事問題的時候，法家的功利優先和效率第一在儒法之爭中獲得了現實的勝利。

在春秋戰國的百家爭鳴中，一個有趣的現象就是，儒道墨法四大家，儒道墨三大家都依托著一種歷史傳統，道家和墨家是最久遠的氏族傳統，儒家是從堯到周的禮樂傳統，只有法家是時代的新秀。是從時代產生出來的新思想。韓非在〈五蠹〉說：「上古競於道德，中世逐於智謀，當今爭於氣力。」法家以厚今薄古的氣概，用武力和效率為秦皇取得大一統的最後勝利。然而，從遠古彩陶圖案的演化，各種圖案都抽象化為幾何型；從三代青銅形象的演化，各類動物融合成一個新的獸型；從遠古到三代的建築演化史，中桿、壇台、祖廟都被容納在宮殿的統一體中；我們就可以知道，百家爭鳴的結果，是一種新的整合。只是這個整合不是完成於秦，而是完成於漢。

正因為秦王朝不是建立於百家的整合中，因此它很快就失敗了。在先秦四大家中，只有法家是與新的大一統必然要產生的趨勢（一種中央集權的家國天下結構）相一致的。而從李悝到商鞅到韓非形成的正是這樣一種與新的政治體制相一致的新傳統。而其他三家儒、道、墨都是尊古的，但對於中國文化來說，必須清楚說明的是，儒、道、墨的尊古，不是原封不動的復古，而是用新的理性精神去釋古，從而使古能夠運用於今天。同時傳統的精華在今天得到全新形式的重生。道家重釋上古，新開出來的是一個宇宙之道。儒家重釋中古（一是把唐堯作為理想形象，二是把周代之文作為理想典章制度。但都灌注進了新的精神），新開出了一個社會人倫之道。墨家重釋上古，開出了一個在家國天下既一致又矛盾的結構中所需要的捨己為人、路見不平、拔刀相助的俠義精神。法家抓住時代需要，創造出了一套有效的帝國行政制度。秦以後兩千年來的中國文化，都是建立在這樣一個道的宇宙、仁的家庭、義的天下、法的帝國上面，並在這四方面不斷地精緻化和不斷地協調完善。

先秦理性精神是建立在春秋戰國以來的社會結構和階級變化之上的。對於周代的家國天下的一體結構來說，國的行政結構改變著，管理人員中士出現了，土地佔有方式改變著，自耕農出現了，城市的增加和擴大，消費從深度和廣度上發展，手工業者在增加，各國之間的交往增大，商人出現了。中國社會的基本階級士農工商都在這時出現了。原來的家國天下社會結構當然要在一個新的社會分層上重新整合。因此，站在什麼人的立場上去構築一個一統天下新思想，以什麼作為根本的基

礎的東西去構築一個新思想，這是百家爭鳴所爭的一個重要方面，也是各家持論不同的一個原因。

道家是超越社會和超越於人的宇宙天道，作為其思考的中心。《老子》第一章用「道可道，非常道，名可名，非常名」，呈示了其學說的宇宙哲理，《莊子》第一篇用鯤鵬之變，天地往還顯啟自己的哲學沉思。在道家思想中，有著非常深厚的傳統積累，繼承著從遠古以來對宇宙的思考和對自然的體會，同時又將之用現代的理性方式重思。這種思考又是從一種回歸宇宙與天合一的自然人的方式進行的。它建立在遠古儀式中與神合一的氣功實踐基礎上，在遠古就是《老子》中的「谷神不死，是謂玄牝」（第六章）之論，就是《莊子》中的「不食五穀，吸風飲露」（〈逍遙遊〉）之說，在現代就是《老子》中的「滌除玄覽」之說，就是《莊子》中的心齋坐忘之論。這種練功的個人在遠古是巫，即《莊子》中的所謂神人之類，在先秦則為士，即《莊子》中的所謂至人和真人之流。在道家中保存和繼續著中國文化最本質且最本真的內容。當道家成為政治學說的時候，也是要求一種無為而治，讓所有人都得到自然的修養。儒家是以道德為核心來思考家國天下的政治秩序和天下一統的。道德的核心又是在於家，這是一個以人的血緣親情之家，其中積澱著遠古的血緣到周代的血緣社會的內容。再加上當代的理性重思，構想了建立在日常天倫和日常情感基礎上的父慈子孝，兄友弟恭，夫婦合好的溫情之家。由家（以德齊家）而國（以德治國）而天下（行仁政而得天下）。一個以家為基礎的倫理—政治哲學。儒家是從家國天下內在一致的一面去思考安定天下的政治問題的。法家則是從家國天下的內在矛盾的一面去思考安定天下的政治問題的。雖然同樣考慮天

下太平問題，儒家是站在家的立場，如何使天下之家都溫暖，法家卻站在帝王的立場。如何讓天下之家者聽從朝廷的命令，服從朝廷的治理，保持朝廷要求的秩序。因此，法家的口號是明法度而得天下。道、儒、法都以某一種人為首先考慮的對象，道家的養身之士，儒家的道德之家，法的尊嚴之王，只有墨家是超越了一切階級，從人人平等這一最廣泛的立場去思考天下的安定。而在各個階級中，真正最需要關懷的是受壓迫受凌辱的弱勢群體。因此墨家理論上的兼愛在現實中就變成了對貧富不均社會的抗議，變成了路見不平、拔刀相助的俠風。它從對一切人的愛變成了對壓迫者的恨，從求人人平等的秩序變成反對不平等的秩序，成為法家批評的「以武犯禁」的俠。墨子的理論必然也果然走向自己的反面，墨家的作為理論形態的兼愛必然走向衰落，但其實際結果的俠卻一直在民間存在。

先秦理性精神總結起來，就是以氣為本源的宇宙，以家中之仁為本原的人性，師吏文合一的士人，大一統朝廷中的帝王。

在宇宙論方面，老子的「道」是理性化的完成。道，比起圖騰、神鬼、天帝來，用了一種理性的語言，但是它又不是與圖騰、神鬼、天帝截然對立的。而是通過「道」把理性與非理性、人與神、正常與反常作了一個統一的把握。有人之理，同時也有神之道；有君子之道，同時也有小人之道。道，作為宇宙論概念首先是與天相連的。先秦用道來解釋天，是一種理性語言，春秋以前用帝來解釋天，則是一種神學語言。但理性化以後的中國之道絕不像西方那樣，把天截然分為

自然之天（sky）與神學之天（heaven），中國之天，既是自然運轉的（sky），又是具有神性的（heaven）。因此，中國人一方面在正常時期以天為自然，理性地與天交往，依時耕作，經驗思考，另方面在反常時期又以天為神明，求天告地，呼天哀地。因此，中國的天雖然與道相連而理性化了，但又把前理性的神的一面包含在其中的。這正如在理性化的帝王身上蘊涵著「龍」的觀念一樣。可以說，中國的道包含了從圖騰到神鬼到天帝以來的內容。只是用一種統一的方式來言說這一帶有統一性的內容，並把這一內容進行了一種理性化的結構調配。中國的天道之所以如此，在於中國人是從幾千年的農業活動去認識、體會、領悟「天」。這是一個日往月來、晝夜交替、寒暑變化、四季循環的天，它既是有規律的，又是可變化的。理解了中國地理／文化中的農業實踐和由這種實踐產生出來的大一統血緣社會結構，就理解了中國人的天。農業實踐和大一統帶來的對天的包含著經驗性和整體性合一的理解，達到一種理性化的高度，就是先秦產生的「通天下一氣」（莊子）的氣論。中國的理性宇宙是一個氣的宇宙，氣化流行，衍生萬物，物死氣亡，又復歸於宇宙流行之氣。氣構成了中國宇宙統一性的基礎，人最根本的是氣，天上之日月星辰是氣，地上的山河動植是氣。人與天地的交往靠氣，人與萬物的相關也是氣。通過氣論，中國人把握了一個不可分的整體性宇宙。當然與天論一樣，氣論也把中國人千萬年的經驗包含在其中，圖騰、鬼神、天帝都可以在氣論中存在，人能成仙，在於練氣練神，動物植物變人，也在吸天地之靈氣，取日月之精華。因此，在宇宙論方面，道、天、氣與人性論上的仁一樣，是理性的，但又包含著傳統的。一

句話，是中國式的。

在人性論上，孔子的「仁」是理性化的完成。仁，就是愛，這愛首先是血緣之家的親子之慈（愛）和孝父之敬（愛）。然後由親及疏，由內而外，「老吾老，以及人之老，幼吾幼，以及人之幼」，「親親而仁民，仁民而愛物」，由家之愛引出其社會／政治邏輯：修身、齊家、治國、平天下。仁，是對人性的理性化解釋，但這種解釋仍是一種原始社會的血緣基礎，在維護血緣種性為目的。「孝」是仁的基礎，是對祖宗的孝，這不也就是對圖騰的崇敬的一種理性變體，不就是對炎黃以來的「家長」孝順的一種理性變體？在這一意義上，孝的神聖性就是來源於千萬年的氏族圖騰部落祖先的神聖性。孝是一種對傳統的崇尚敬畏，那麼「慈」則是對種族血緣保存和弘揚的一種理性化，由血緣的保存和弘揚而來的親親為先，在親親中以親子為先的珍視自然情感傳統。重血緣必然帶來一種血緣的細分，中國親屬稱謂的複雜性正是源於要知道「先與誰親」這一現實需要。

西方王朝的王位可以是外孫女繼承，而中國卻從夏朝開始就形成了王位的父系相傳，從商武丁開始實行父子相傳，從商康丁開始嫡子繼位，從周開始嫡長子繼位。仁，並沒有改變原始血緣之愛的基礎，而只是把這一基礎擴大到了一種天下胸懷。從父子之愛到愛家，愛國，愛天下。仁是一種講究人與從親人開始的他人的關係的學說，而這種人人關係既然是以血緣保存和姓氏繁榮為中心，必然是體現為一種家／國／天下一體的愛。

前面說過，與孔子建立在血緣基礎上的天下之愛不同的還有兩種人性之愛，一是不顧血緣姓氏

的惟己之愛，其極端形式是拔一毛而利天下不為也的楊朱，其常態是道家的全身遠離的退隱避世。

二是不顧血緣姓氏的天下之愛，這就是墨子的兼愛。這兩種愛都是離開人的血緣基礎和人的自然情感，建立在一種理想境界和思維推理上的。從而很難為大多數人所實踐。只有孔子建立在血緣基礎和自然情感上的仁最符合中國人的實用理性和經驗情感。而且，正如仁是對千萬年中國經驗的哲學總結一樣，仁，在其理論邏輯上和在其後來的發展中，都並不絕對拒絕道家的只愛己和墨家的只愛人，而是將之納入自己的範圍之中作為自己的補充形態。可以說，孔子的仁性和仁心構成了中國人的基本心態。

現在來看，這兩種人物類型（士人人格和帝王形象）的塑造。

在士、農、工、商的社會分層和家、國、天下的重新結構中，士人具有最重要的意義。士，既在四民（士農工商）之首，又是家國天下結構構成中央集權的朝廷中新出現的官僚階層的來源。因此，士人應該如何定性和定位，成了先秦理性精神的一個重要方面。中國文化的演化從人物的轉變來說，有兩個最重要的關節點。一是原始之巫在夏朝成為天下之王，二是在先秦成為士。從大的方面說，可以說巫轉為為王，又轉為為士，中國政治文化的兩大要素就完成了。從細說，當巫的政治功能轉變為政治領袖的王時，他的學術功能就轉變為王手下的巫（代表王朝神性一面）和王手下的史（代表王朝理性一面），這兩種職業都承傳著追求真理的傳統。在先秦，巫史進一步轉為士。新產生的士，是一個具有掌握真理（學）具有管理才能（吏）的智能階

層。新的國家天下的大一統結構需要一個調節整個社會的官僚系統。士人階層是為這個官僚系統的產生而存在的。士人來自於家（這是一種由儒家代表的深厚的傳統），但又服務於國（這是由法家代表的時代的新傳統），從而具有了雙重立場。還要有一種超越家國的天下胸懷（這是由墨家代表的深厚傳統），從而有了三重立場。

士人作為高知識階層，就會具備一種超越家國天下的個人意識和宇宙意識（這是由道家代表的深厚傳統），從而有了四重立場。這四方面的統一，正是先秦理性精神對士人的人格構造。士人既與各個方面（個人、家、國、天下、宇宙）都有聯繫，而構成一個圓轉的整體。在這個圓轉的整體中，因現實的需要強調某一方面，因個人的氣質傾向某一方面，因理論的邏輯走向某一方面，從而在百家爭鳴中出現了四種士人類型：重在個人修身養性、無為而治的道家型士人：隱士；以溫情之家為基礎由家而國而天下的充滿愛心的儒家型士人：儒士；以朝廷為中心而號令秩序的法家型士人：官吏；以人人平等為重，無視家規、不管國法，只求正義的墨家型士人：俠士。由於士調節四方面，因此又構成了士人性格的四面，或者說士人四面的互補。屈、玄、佛……由於中國歷史定型於家國天下的中央集權模式，而並在互補中出現一些中間類型。儒道互補，儒法互用，儒墨互成，士人有深厚的從遠古而來的文化傳統，士人性格就成為了儒、道、法、墨、屈原的互補。士人是為了調節家國天下而產生的，其主要的功能就是三面。第一，知識的掌握者、解釋者、傳播者，這構成了士人的師的一面，所謂的學統。第二，社會的管理者，中央集權的官僚機構是由士人擔

任的。他們為帝王治理天下，這構成了士人的吏的一面。第三，文的創造者。中國的知識形式是一種藝術的方式呈現出來的，從這方面來說，士人應該是一個文人。中國的朝廷也是以一套典章制度藝術地呈現出來的，從這方面來說，士人也應該是一個文人。因此，士在中國是師、吏、文三方面的統一。

三代家天下與秦漢家天下的不同，是三代為家國合一，最典型的是周代分封制形成的天子、諸侯、大夫、士四層級的家族管理與行政管理的合一。秦漢家天下則是天子之家通過一個中央集權的官僚體系管理天下百家。士就具備了二重關係，一是進入朝廷體系為天子之臣，這是為大一統的需要，一個以生產週期長的農業文化需要安定平和的政治環境，這只有由大一統的王朝來提供。而中國政治體制的演進一直是向著一個更加穩定的大一統王朝這樣一個方向進行的。士人的政治理想就是進入朝廷治國平天下。一個多於官僚人數的士人階層是使官僚群眾隊伍時常更新的條件，因此士人是在共同的學統中具有統一思想的人所構成。這樣另一方面，士人又是要處於在「家」的狀態。

一是入朝做官之前的在家，一是離朝辭官之後的在家。在這一二重關係中，士人是為大一統的治國平天下而設計出來的，因此具有一種理想性。這就是誠意／靜心／修身／齊家／治國／平天下的有機統一。而這一理想人格又必須進入一種在世的天道循環（王朝的治亂盛衰，天下的分合循環、君王的昏明交替）之中。這裡充滿了人生的變數。這樣作為一個士人，應該怎樣思考定位自己人生，形成一種士人人格，成為中國理性的一個重要方面。先秦奠定的士人四種類型在以後就開始發揮靈

活效應。一是在盛世明君和治世賢王時代，做孔孟的理想型，積極入仕，修身齊家治國平天下。二是在亂世或盛世昏君的時代，做道家隱士型，超越社會，面向自然，以高潔之身和高尚之心，做社會純潔的表率，或持道以待政（政治清明）。三是在亂世或盛世昏君的時代，做屈原式的抗爭者，絕不退隱，捨身進諫，攻擊奸佞，在體制範圍內持道以論政。四是在亂世、衰世，朝廷上下一片黑暗的時代，做墨子式的俠士。路見不平，拔刀相助，以體制外的方式，堅持天下的正義。士人人格的四類型都是以大一統理想在天道循環的具體在世來設計的，都是以文化的基本結構為基礎，以一個不變的天下太平理想性為目的的。士人人格的四種類型是中國藝術多姿多彩的一個重要基礎。秦漢以來的兩千年間，既不斷地看到對這四類形象的藝術歌頌，又不斷看到這四類形象發散出來的藝術光芒。

在中國遠古的演化中，從五帝到三代，從文獻上看，是帝轉化為王，從實質上說是巫轉化為王，從社會學來說，就是原始後期的酋邦的首領。但從中國的具體情況來說，這首領是以巫的方式用原始儀式進行治理的，而中國原始型的巫方式就是一種天上地下人間的統一的關聯方式，因此這首領在儀式中是「帝」。從五帝到三代的變化是從「帝」到「王」的變化。「王」表明兩點，一是天人的分離。天帝是天帝，人王是人王。從而王是以人的面貌出現的，而不是以巫的面貌出現的。二是天（帝）人（王）分離後，人是天（帝）在地上的（血緣）代表，是天子。王雖然體現了人的基質，但主要是在具有巫風的天（帝）的權威下進行治理的。春秋以後，諸侯、大夫不顧天（天道

遠，人道近〉，不怕神（國將興，聽於民，將亡，聽於神——見《左傳‧莊公三十二年》），紛紛崛起，從齊桓公開始稱霸，到戰國七雄先後稱王，與周王在稱謂上平等，這時的王的出現不是由一種神聖儀式來宣告，而是在人的智慧的運作中出現，因此戰國之王明顯地區別於三代之王，就是人的力量得到突出的體現。人的作用在秦國的變法中得到最好的體現，也在秦國的軍事勝利中得到明顯的確證，是人的作用。用韓非的話來說，就是「當今爭於氣力」。這氣力完全是人的氣力，完全因此，到秦王一統天下，秦國之君就自己把自己由王上升為「帝」。從原始時期的五帝到三代時的王再到秦朝的皇帝，初看起來是一個循環：帝——王——帝。但前一個帝是一個戴著原始神裝的巫／帝，後一個帝是穿著朝廷冕服的人主。一個靠著法家式的赤裸裸的暴力和明白的功利而登上皇位君臨天下的理性化的帝王。雖然從孔子開始就宣揚「禮樂征伐自天子出」的天下秩序，從孟子開始就宣揚「誰行仁政誰就可以得天下」，到荀子就完備地設計著天子應有的威儀，並把真正的天子想像成為依天而行的充滿無比智慧、具有寬大胸懷、擁有巨大力量的聖人，並且具有最美最好的感性形式：「夫為人主上者，不美不飾之不足以一民也。故必將撞大鐘，擊鳴鼓，吹笙竽，彈琴瑟，以塞其耳；必將雕琢刻鏤，黼黻文章，以塞其目；必將芻豢稻粱，五味芬芳，以塞其口；然後使眾人徒，備官職，漸慶賞，嚴刑罰，以戒其心。使天下生民之屬，皆知己所願欲之舉在是於也，故其賞行；皆知己之所畏恐之舉在是於也，故其罰威；賞行罰威則賢者可得而進也，不肖者可得而退也，能不能可得而官也。若是則萬物得其

宜，事變得應，上得天時，下得地利，中得人和」（〈富國〉）。然而，帝與聖的矛盾是糾纏著中國古代文化始終，永遠也解決不了的問題。歷史是讓秦皇來完成中國第一個中央集權的大一統帝國的。現實中的秦皇，相信的只是法家式的力量。這種力量使秦皇擁有天下，他欣賞著、誇耀著、宣揚著、使用著自己的力量，在中國歷史上這也確實是前無古人、驚天動地的一件偉業，秦皇的威風被漢帝們繼承，正是這一個新的力量世界，給秦漢藝術帶來了一種空前絕後的氣魄。

二、從先秦理性向秦漢宇宙模式的演化

從先秦向兩漢思想主潮的演化歷程正好與先秦的理性化思想主潮的歷程形成有趣的對比。先秦理性化運動，在思想啟蒙方面，先是儒家以「仁」從人性論上開其先，繼而道家以「道」從宇宙論上隨其後，最後法家以「法」完成了新的大一統。其歷程是從儒家到道家到法家。秦皇以法家的霸道完成帝業，但很快便垮台了。漢初用道家的無為而治進行社會恢復，到武帝獨尊儒術達到帝國的高峰，並從此奠定了儒家在以後兩千年的統治地位。從秦皇到漢武的變化，是思想主潮從法家到道家再到儒家的變遷。在社會結構方面，如果以家、國、宇宙（人的自然本性）構成一個穩定三角，那麼秦依帝國行政系統作用過分的嚴刑峻法破壞了天人平衡（人勞累不堪）和家國平衡（家受國的壓迫），漢初以道家無為來恢復天人平衡（休養生息），在經濟復甦之後採取了儒家的家國平衡（文治武功）。家開始成長，形成士族。在士人的形象上，可以向上追溯到西周，向下擴展到東漢來進行比較。西周的士，是隱存諸侯、大夫、士這樣一種政治家族合一的管理人員之中的，實際上

包括著師吏文功能的統一。到先秦，士可以說分裂為儒家之師、道家之隱、法家之吏，在秦皇時士僅成為吏，在漢武時儒生抬頭，進入師位，王莽時達到「道」的理想，後漢從光武帝起，士已是師吏文統一。這裡仍然要清楚的是，兩漢的道家和儒家不是先秦的道儒，而是在大一統的新基礎上的道（黃老之道）和儒（漢代經學）。同樣，漢代士人師吏文的統一也與西周時管理階層功能統一不同，是在中央集權大一統中的功能統一。

再來看春秋到秦到漢的思想體系的演化。西周是神性的天人合一，到春秋理性化開始是天人分離。傳統的天道作為一個背景被時而拒斥，時而以新方式出現。孔子的「天」，墨子的「天」，莊子的「天」，屈子的「天」。戰國的大一統趨勢，一個新宇宙論的天人合一開始出現，這就是《周易》、《呂氏春秋》、《荀子》。漢代，一個新宇宙從《淮南子》、《黃帝內經》和《禮記》中的〈王制〉、〈郊特性〉、〈禮器〉、〈玉藻〉、〈明堂〉、〈月令〉，到董仲舒《春秋繁露》、司馬遷《史記》加上《白虎通》完全完成了。一個神祕的天又重新出現了，不過是以陰陽五行的結構出現的。

從某種意義上說，秦皇和法家是顯示人的力量的頂峰，但就是在這個頂峰裡，也仍然可以感到一種傳統的影響，這從秦皇的向天帝比附和與天帝相競爭表現出來，他確實認為有一個天帝，並認為自己就應該類似於天帝。其實，就是孔子用理性去整合傳統的神性，老莊用理性去編織傳統的神性，墨家用理性運用傳統的神性的先秦理性精神的主潮中，神性思想也並沒有消失，只是被時代的

主流壓抑著。當法家讓一種行政理性代表一切的時候，原始思想已經開始在民間大為流行。漢初的

無為而治，人民在休養的同時，原始思想同時在民間滋長。另一方面，大一統在結束春秋戰國的政

治分裂的同時，也要結束學說分裂，新的政治統一需要思想的統一，這種思想統一需要把神性思想

組合到理性思想中來。於是我們看到，當漢武帝尊崇儒家時，這個儒家已經是一個整合了各種思

想，並且包含著神性思想的儒家了。李斯在使秦強大的〈諫逐客書〉裡的一段話，正可以用來形容

漢代的思想一統：「泰山不讓土壤，故能成其大；河海不擇細流，故能就其深。」漢代的思想一統

包容了從遠古以來的各種傳統，從原始社會中的神話、傳說、歷史到先秦理性中的道、墨、法、陰

陽。但這種包容，既不是向先秦的回歸，也不是向原始的回歸，而是當代性的創造。這個當代性就

是一個容納萬有的氣——陰陽——五行的宇宙。一切思想，無論來自何處，一切材料，不管來自何

時，統統被整合進漢代新創的陰陽五行結構之中。

因此，對於漢代，真正要把握的是兩個東西。一是新的社會結構的建立：這就是從三代的家國

合一到秦漢的家國同構。二是漢代的由陰陽五行建構起來的大一統宇宙。

中國社會結構，遠古時的眾氏族是一類，五帝時的眾酋邦是一類，夏商周的朝廷又是一類。三

代之中，夏商的朝廷與萬國關係是不牢固的家國天下合一。其中，各國內部，家與國是合一的。各

國與朝廷則是不合一的，而是朝貢關係。王朝與眾國處在不斷的征伐之中，周的封建制以分封同姓

諸國為基礎，建立起了真正的家國天下的合一。這是天下秩序的最優結構（表2-1）：

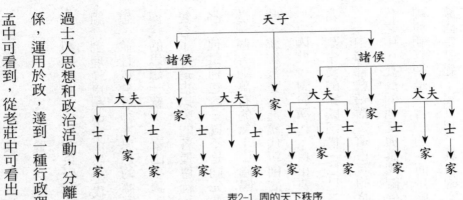

表2-1　周的天下秩序

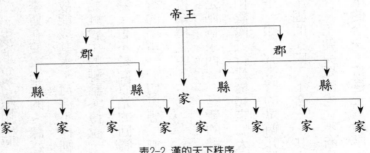

表2-2　漢的天下秩序

秦王強化了行政系統（法），卻忽略了家的血緣力量，同樣無視天的自然規律。漢初通過道家的無為而治恢復對自然規律的尊重，武帝通過獨尊儒術恢復對家庭之愛的尊重。一個新文化結構就完全建立起來了（表2-2）。

遠古（女媧伏羲）的宇宙是人神互滲的，炎黃五帝的人神互滲開始了一個有中心的系統化演進，夏商周開始一種神性為主的天人關係，春秋戰國的理性化通過士人思想和政治活動，分離天人而從人開始啟動理性思維，擴及於天，確立一種理性的天人關係，運用於政，達到一種行政理性。但先秦理性精神並沒有也不想徹底排除打倒神性思想，這從孔孟中可看到，從老莊中可看出，從墨子中可看出，從屈原中也可看出，而只是讓理性和神性各有自

表 2-3　宇宙的相互聯繫

	木	火	土	金	水
色	青	赤	黃	白	黑
味	酸	苦	甘	辛	鹹
音	角	徵	宮	商	羽
季節	春	夏	長夏	秋	冬
方位	東	南	中	西	北
位置	左	上	中	下	右
情	怒	喜	思	憂	恐
內臟	肝	心	脾	肺	腎
道德	仁	禮	信	義	智
神	句芒	祝融	后土	蓐收	玄冥
帝	太皞	炎黃	黃帝	少皞	顓頊

已的領域。秦漢的統一，同時就意味著理性思想和神性思想的統一。而這個新的天地人的統一就是

漢代的氣——陰陽——五行的宇宙結構表現出來了。「天地之氣，合而為一，分為陰陽，判為四

時，列為五行。」（董仲舒《春秋繁露·五行相生》）「天有十端，十端而止已。天為一端，地為

一端，陰為一端，陽為一端，火為一端，金為一端，木為一端，水為一端，土為一端，人為一端。

凡十端而畢，天之數也。」（《春秋繁露·官制象天》）整個宇宙可以從整體上把握為一，又可以

從基質上把握為二（陰陽），還可以把握為四（四時、四象）、五（五行）、擴展為八（八卦）、

為十（十端），衍展為六十四（六十四卦），為萬物。整個宇宙構成了一個有秩序、邏輯、層次，

又可伸縮、加減、互通、互動的整體。這特別明顯地在五行層次上透露出來（表2-3）：

這是我們看到一張宇宙的相互聯繫網絡圖。既有豎向的種類事物（天文、地理、時間、空間、

顏色、聲音、氣味、人體、道德、鬼神等）的分門別類的聯繫，又有橫向跨越事物分類而從根本性質（五行）上的互通，正是在這個基礎上，構成了生理與心理的情感與道德的互滲，色、聲、味的趨同，自然與社會的互動，時空的合一，抽象與具體的互轉，人與鬼神帝的同質，一句話天人的互感。特別要強調的就是董仲舒的這套宇宙體系，不純是一個自然界的體系，而是把社會、政治、道德、法律、文藝融入其中的天人互動體系：

王者配天，謂其道。天有四時，王有四政，四政若四時，通類也。天人所同有也，慶為春，賞為夏，罰為秋，刑為冬。慶賞罰刑之不可不具也，如春夏秋冬不可不備也。（《春秋繁露・四時之副》）

夫木者，農也。農者，民也。不順如叛，則命司徒誅其率正矣。故曰金勝木……夫土者，君之官也，君大奢侈，過度失禮，民叛矣，其民叛，其君窮矣。故曰木勝土……金者，司徒。司徒弱，不能使士眾，則司馬誅之，故曰火勝金。（《春秋繁露・五行相勝》）

天有五行，木火土金水是也。木生火，火生土，土生金，金生水。水為冬，金為秋，土為季夏，火為夏，木為春。春為生，夏為長，季夏主養，秋為收，冬為藏。藏，冬之所成也。是故父之所生，其子長之；父之所長，其子養之；父之所養，其子成之。（《春秋繁露・五行對》）

在《史記・天宮書》和《黃帝內經》裡，我們可以看到氣、陰陽、五行、八卦、萬物在天文和人體中詳盡的展開。漢代的這種氣、陰陽、五行、八卦、萬物互感互動的宇宙圖式，既為漢代藝術容納萬有的特點提供了哲學基礎，又為其大氣磅礡奠定了內在的邏輯構架。

秦漢藝術的基本因子

秦始皇以法家的武力建立了前所未有的大一統。漢武帝（圖2-3）一方面上承了秦始皇的大氣雄風，並將之推向輝煌的頂點，另方面，又把思想中心調整更適於整合家國天下的儒家上，開啟了兩漢的基本格局。也奠定了以後兩千年的文化面貌。但是兩漢儒學以經學形式表現出來，不同於以後儒學的其他形式，因此大講陰陽五行、天人感應的兩漢儒學對一個新宇宙的描繪、欣賞、自豪，仍是建立在一種獨特的秦漢氣度上的。要細分，秦漢精神，可以分為兩段，從秦皇到漢武是一段，顯示了最宏偉的氣魄，漢武以後是另一段，表現了武帝上承秦皇，又後啟兩漢的大氣雄風。以兩段論，可以看到秦漢思想首先表現為一種建立在法家行政效力上的人的力量的頌歌。這就是從秦皇到漢武的建

圖2-3　漢武帝像

築營造。一個比天、效天、顯威、誇富、明禮、求仙的空前絕後的建築呈現。漢武既是這一法的力量的頂峰又是儒家風采的開始，既是一種片面呈威的頂點，又是全面綜合的開始，秦皇漢武的區別可以從雕塑上強烈地反映出來。這是兩種強調力量的方式風格，秦皇兵馬俑是人的力量的累積，是威風的誇耀，漢武時的霍去病墓石雕是宇宙的氣魄，天人的感應。漢武帝的儒家中心、包容百家、囊括宇宙的氣魄最典型地體現在漢大賦這一藝術形式中。儒家精神，百家光彩，漢人心態在這裡交融一體。自漢武以儒家為尊，在秦皇時遭到限制的儒家式的父慈子孝的「家」開始抬頭，先秦的遊士秦皇漢初的文吏也從武帝以後成長為士族。家的增長，孝的高揚，產生了一種漢特有的藝術形式：畫像。這一基本上從武帝以後直至漢末的藝術形式，最典型地表現以儒家為中心的天人感應、生死交匯、古今一體、人神共存的漢代思想模式和宇宙圖景。因此，秦漢的四門藝術，建築、雕塑、漢大賦、漢畫像，從不同的角度呈現秦漢四百年的藝術風貌和文化精神。

在中國藝術史上，秦漢藝術顯出了最偉大的氣魄。先秦以禮為核心的藝術可以說是一種美，秦漢藝術則可以稱之為「大」。秦漢藝術，從秦兵馬俑到萬里長城，從宮殿園苑到漢大賦、漢畫像，無一不顯出大的特徵。先秦思想家孔子、孟子、莊子都論述過與美不同的大：

充實之謂美，充實而有光輝之謂大。（《孟子・盡心下》）

大哉！堯之為君也。巍巍乎，唯天為大，唯堯則之。（《論語・泰伯》）

美則美矣，而未大矣……夫天地者，古之所大也，而黃帝堯舜之所共美也。（《莊子・天道》）

但秦漢的大，顯出的是一種胸懷之大，力量之大，氣魄之大，趣味之大。漢代賈誼在形容秦的抱負時用過一段排比文字很能恰當地用來表現秦漢藝術的特點：席捲天下，包舉宇內，囊括四海，併吞八荒。秦漢藝術的這種大氣魄，來源於和勃發於一種文化的新現狀和新結構之中。它主要包含三個方面：

第一，新統一的現實力量。秦始皇統一中國，建立了完全不同於夏、商、周宗主封國制的高度中央集權體制。它具有把中央的政令貫徹到全國各地去的力量。一聲令下，「改年始，朝賀皆自十月朔；衣服旄旌節旗皆上黑；數以六為紀，符、法、冠皆六寸，而輿六尺，六尺為步，乘六馬」（《史記・秦始皇本紀》）。統一制度，統一文字，統一度量衡。秦始皇能隨時調集全國力量進行重大工程和軍事活動，建馳道，修長城，築宮殿，造陵墓……前所未有的巨大力量從講究行政效率的新制度中產生了，又為一種巨大的雄心和任性所驅使。秦始皇一揮手，可以「使蒙恬將三十萬眾，北逐戎狄，收河南。築長城，因地形，用制險塞，起臨洮，至遼東，延袤萬餘里。於是渡河，據陽山，逶蛇而北」（《史記・蒙恬傳》）。可以一下「徙天下豪富於咸陽十二萬戶」，或一下「徙黔首三萬戶琅邪台下」，可以不斷地巡視四方，祭祀山川，封泰山，禪梁父，刻石琅邪，刻石之罘，登碣石，不斷地向上蒼和天下宣揚威德，還不斷地遣人入海求仙。

秦亡漢興，漢一方面改秦制，已如上述，另方面又承秦制，這「承」，表現在藝術方面，就是漢與秦一樣地擁有、體會、賞玩著人間現實的巨大力量。

第二，與前所未有的巨大現實力量共生的是一種容納萬有的想像心靈。這種心靈，就其發源生長來說，有遠古以來的伏羲蛇身、黃帝四面的深厚傳統。春秋以來，一方面先秦理性精神風起雲湧，另方面遠古傳統又在新的形勢下重新組合，在新舊矛盾、衝突、互動、交融中產生的奇葩，最突出的是齊文化和楚文化。齊，地處海濱，具有與內陸的周魯不同的自然景觀。海市蜃樓，海外奇談，最易滋潤人的想像力。齊的經濟因工商業、技術、交通、海上生產而富於列國。戰國時文化上以稷下為中心，凝聚了一大批各方面的人才。如齊宣王時，「騶衍、淳于髡、田駢、接予、慎到、環淵之徒七十六人，皆賜列第，為上大夫，不治而議論，是以齊稷下學士復盛，且數百千人」（《史記・田完世家》）。有著各種思想的碰撞、融合、創新。而且創造了獨具特色的蓬萊神話系統。《莊子・逍遙遊》說「《齊諧》者，志怪者也」，可以表明齊文化的世界圖式和思維方式是有別於周魯，又有別於荊楚的。顧頡剛〈《莊子》與《楚辭》中崑崙和蓬萊兩個神話系統的融合〉論述了前周的崑崙神話與齊的蓬萊神話在楚地的碰撞。時間的流逝使我們已經看不到齊國海濱文化的全貌，但《楚辭》、《莊子》、《山海經》、《天問》確實展現了一個非周的世界。而除了理解這些著作與周文化的差異外，要理解《楚辭》、《莊子》、《山海經》之間的差異，就必須注意齊與楚之間的差異。齊文化最明顯影響了秦漢思想的，如謝松齡先生特別指出的，就是鄒衍用於整個宇

宙、歷史、人生的五行學說。

　　楚文化的顯著特點就是因其歷史和地理環境而留存著的大量原始巫風，展現了一個浪漫驚艷的世界。〈九歌〉顯示了一個神的譜系。葛兆光認為：「最尊貴的萬神之神是東皇太一，而東皇太一之下，是八位神祇，他們剛好分為天地兩組……雲中君、雲神，它駕車匆匆而過，在空中周巡大地，大概它與降雨等氣候有關。大司命、少司命……這是靠近文昌的兩顆星，一主死，一主生，分別為男覡、女巫扮演。東君：這是日神。大概在楚人的心目中，除了北辰星，就屬太陽最為尊貴，所以祭祀時要鳴鼜吹竽，展詩會舞地熱鬧一番。以上是天神。河伯：這是北方黃河之神，它從崑崙而來，『乘水車兮荷蓋，駕兩龍兮驂螭』，激風揚波。湘君、湘夫人：這是南方湘水之神。山鬼：這是山神，他『乘赤豹兮從文狸，辛夷車兮結桂旗』，獨立山阿。以上是地祇，一共九個神，除了東皇太一之外，天上四神（其中有大司命、少司命一對），地上四祇（其中有湘君、湘夫人一對），配置成了一個整齊的譜系。」① 按照何新先生的說法，屈原在〈九歌〉裡已把楚國神祇按陰陽五行圖式進行了編排（表2-4）② ：

　　依葛說，〈九歌〉神祇為楚文化系統，照何論，則為楚文化融合周文化、齊文化的結果。無論

① 葛兆光：《道教與中國文化》，六二至六三頁，上海，上海人民出版社，一九八七。

② 何新：〈揭開〈九歌〉十神之謎〉，載《學習與探索》，一九八七（五）。

北方水

```
國殤（男）
山鬼（女）
少司命（男）東皇太一（陽）河伯（男）
中央土
大司命（女）雲中君（陰）東君（女）
湘君（男）
湘夫人（女）
```

西方金　　　　　　　　　　　　　東方木

南方火

北方水

```
顓頊（陽）
玄冥（陰）
少昊（陽）黃帝（陽）太昊（陽）
中央土
蓐收（陰）后土（陰）句芒（陰）
炎帝（陽）
朱明（陰）
```

西方金　　　　　　　　　　　　　東方木

南方火

表2-4 楚國神祇

是齊是楚，這裡展現的其實是一個從遠古就存在於立中之後的天地四方觀念在先秦結合著具體的風俗而新變出來的景觀。這裡真正重要的不僅是一種古已有之在漢又精緻化的結構，還有在這個結構基礎上所想像出來的那些東西和能夠想像出那些東西的心靈。

在屈原〈招魂〉裡，我們仍然看到一個天地四方的結構，真正使我們心靈搖蕩的不是這一結構，而是從這一結構中生發出來的鬼魅精怪：

（天上）虎豹九關，啄害下人些。一夫九首，拔木九千些。豺狼從目，往來侁侁些。

（地下）土伯九約，其角觺觺些。敦脄（古同「脢」）血拇，逐人伂駆駆兮。參目虎首，其身若牛些。

（東方）長人千仞，惟魂是索些。

（南方）蝮蛇蓁蓁，封狐千里些，雄虺九首，往來倏忽，吞人以益其心些。

（西方）赤蟻若象，玄蜂若壺些。五穀不生，叢菅是食些。

（北方）增冰峨峨，飛雪千里些。

在〈離騷〉、〈遠遊〉中，天上與地下、歷史與今天、神人與世人完全並列在一個完整的敘述故事裡，已經依稀而大致地透出了與漢賦、漢帛畫、漢畫像相一致的編織宇宙萬物，打通天上地下人間，共時古今的心靈思路。《山海經》裡，山山水水、神神怪怪的一一羅列，很容易聯想到漢大賦的鋪陳細列的手法。《莊子》中，一個一個單獨的故事串聯粘貼為一個具有統一思想的篇章，也不免使人體會出漢代帛畫、壁畫和畫像磚石的藝術構思。

保持著濃烈巫風的楚文化可以看做一個象徵，是整個中國文化在理性化進程中的一種象徵，一方面在理性的發展中有了一個理性邏輯結構（在先秦表現為諸子百家，在漢代表現為陰陽五行），另方面在這個理性結構的下面又有著很深的原始情結。屈原的作品，可以說是這個象徵的典型，一方面有著儒家的君臣理想，另方面又把這個理想以神話的方式表示出來。當秦皇以法家的理性一統天下，使眾多的「家」服從於「國」，以更為師只講法令而拒斥各種非法家理性的文化傳統，以暴力（焚書坑儒）壓制傳統思想時，確實凸顯了人王的力量，而秦政失敗，漢家興

起，重振文化時，傳統的強大馬上顯示出來。漢人用一種傳統的方式整合著整個社會，產生了一種獨特的由漢賦、漢畫像代表的新的時代風貌。

就詩歌而言，屈賦的帶有楚文化特色的詩歌形式無疑起了從先秦的經典文學形式《詩經》轉為漢代的經典文學形式大賦之間的橋梁作用。與《詩經》的簡練不同，屈賦顯得繁富鋪麗。《詩經》一句一般為四字，屈賦基本為七字，但又在兩句一組中的前一句加一「兮」，從語氣上使人覺得這句未完，從而使兩句構成一個完整的意義單元，無形中拉長了句子（「路漫漫其修遠兮，吾將上下而求索」）。由於有「兮」字在情感和音節上的頓挫，一句之字還可以增減，短則可在一字之後加「兮」（「魂兮歸來」），長則可至十字（「苟餘情其信姱以練要兮」），句式的豐富多樣既使得對外物的描繪可曲盡其貌態，也使得心靈的抒發可曲盡其意緒。

第三，先秦文學的另一經典形式是諸子散文。北方文化的宇宙是理性的，《詩經》是簡潔的四言詩，它表現的宇宙的心物同態和三段式的整體結構也顯出嚴謹的思想情味；南方文化在巫風的神話氛圍中，屈賦是鋪陳的六言、七言，這種形式描繪的宇宙雖然也含有一種分類和敘述邏輯，但是一個「充滿了幻想、神話。巫術觀念，充滿了奇禽異獸和神祕符號象徵的浪漫世界」（李澤厚），這樣一個世界以及對這個世界的把握和表述方式又恰因在歷史的實際演化中而構成了漢代藝術思維的一個主要因子。李澤厚說得好：「楚漢不可分。儘管在政治、經濟、法律等制度方面『漢承秦制』，劉漢王朝基本上是承襲了秦代體制。但是，在意識形態的某些方面，又特

別是在文學藝術領域，漢卻依然保持了南楚故地的鄉土本色。漢起於楚地，劉邦、項羽的基本隊伍和核心成員大都來自楚國地區。項羽被圍，『四面皆楚歌』；劉邦衣錦還鄉唱《大風歌》；西漢宮廷中始終是楚聲作主導，都說明了這一點。漢楚文化（至少在文藝方面）一脈相承，在內容和形式上都有其明顯的繼承性和連續性。」③

然而在說明漢藝術受楚藝術的影響的同時，又必須注意到它不同於楚藝術的一面。一個構成漢藝術核心內容的東西需要考慮進來了，這就是漢代宇宙觀的核心：氣陰陽五行思想。這前面已經講過了。

秦漢建築：象天法地

秦漢氣魄首先在巨大的建築活動中物質地表現出來和藝術地凝結起來。「秦王掃六合，虎視何雄哉。揮劍決浮雲，諸侯盡西來。」（李白《古風五十九首》之三）秦王統一天下的過程，同時也就是建築營造過程：

秦每破諸侯，寫放（測繪）其宮室，作之咸陽北陂上，南臨渭，自雍門以東至涇、渭，殿屋複

③ 李澤厚：《美的歷程》，七〇頁，北京，文物出版社，一九八一。

道周閣相屬。（《史記・秦始皇本紀》）

秦始皇的「寫放」諸侯宮室，是一種藝術的、也是現實的象徵活動，把它席捲天下、佔有四海的現實業績從建築中藝術地表現出來。秦初建築就是這種巨大雄心和現實業績的物態化凝結（圖2-4）。這種通過建築來佔有天下、統治天下、威懾天下的心理也是漢初建築營造的內在動機。

蕭何治未央宮，立東闕、北闕、前殿、武庫、太倉。上（劉邦）見其壯麗，甚怒，謂何曰：「天下匈匈，勞苦數歲，成敗未可知，是何治宮室過度也？」何曰：「天下方未定，故可因以就宮室。且夫天子以四海為家，非壯麗亡（無）以重威，且亡令後世有以加也。」（《漢書・高帝紀》）

壯麗的宮殿建築是要體現帝王的威風。然而這樣威風的建築是遵循怎樣一種美學原則的呢？秦國在戰國七雄中文化上相對落後，因此初期對六國的模仿可以理解。但顯然模仿並不能滿足秦始皇的龐大雄心，於是有與歷代聖王競爭之心。

圖2-4　秦咸陽宮（資料來源：蕭默主編：《中國建築藝術史》）

始皇以為咸陽人多，先王之宮廷小，吾聞周文王都豐，武王都鎬，豐鎬之間，帝王之都也，乃營作朝宮渭南上林苑中。（《史記·秦始皇本紀》）

這有與很久以前的聖王較勁的意思。由於古跡已湮沒，無從參考，而變成了一種全新意義上的建築創新。

先作前殿阿房，東西五百步，南北五十丈，上可以坐萬人，下可以建五丈旗，周馳為閣道，自殿下直抵南山，表南山之巔以為闕，為復道，自阿房渡渭，屬之咸陽，以象天極閣道絕漢抵營室也。《史記·秦始皇本紀》

以阿房為前殿的朝宮（即阿房宮）正是絕對的秦代特色，其巨大、壯麗、威風確為一代精神的體現。然而從「以象天極閣道絕漢抵營室」這句話中體現出來的美學原則，又正是最能體現秦漢宇宙觀的建築美學原則：法天象地。

秦朝是一個永遠充滿一種青春活力不停地運動著的王朝，不但以發動征戰來揚威，以創建制度來示功，以巡視四方來稱雄，也以自始至終的建築活動聞名於史冊。一批批的宮殿出現在京

城及其四周。建信宮、建朝宮，然後上林苑、甘泉宮、興樂宮……「咸陽之旁二百里內，宮觀二百七十，復道甬道相連，帳帷鐘鼓美人充之」，「關中計宮三百，關外四百餘」（《史記・秦始皇本紀》），「北至九嵕、甘泉，南至長揚、五柞，東至河，西至汧渭之交，東西八百里，離宮別館相屬望也」。木衣綈繡，土被朱紫，宮人不徙。窮年忘歸，猶不能遍也」（《史記正義・秦始皇本紀》引《廟記》）。其中最著名的阿房宮（朝宮），其規模之宏大，成為後代文人墨客進行誇張的典範，成為語言中代表巨大的一個成語。

漢承秦制，而且歷時四百餘年，其宮殿建築更是華靡偉大，遍於大地。西漢之初，建築有長樂宮、未央宮。到漢武帝開始了大建宮苑的高潮。首先在秦上林苑的基礎上加以擴大，「周袤三百里」（《漢書》），佔地超過三千五百平方公里。其中有可以進行大規模狩獵活動的林地，有可以進行大型水上遊覽活動的湖池，各種文獻記載上林苑中的離宮別苑之名有一百多個：什麼鼓簧宮、承光宮、宜春宮、池陽宮、黃山宮、長平宮、望仙宮、長揚宮、集靈宮、延壽宮、祈年宮、通天宮、林光宮、甘泉宮、龍泉宮、首山宮、交門宮、明光宮、五柞宮、萬歲宮、竹宮、壽宮、太乙宮、思子宮、棠犁宮、望遠宮、昭台宮、蒲桃宮、長平宮、桂宮、谷口宮、龍淵宮……「漢代的『宮』的概念是大宮中套有若干小宮，而小宮在大宮（宮城）中各成一區，自立門戶，並充分地接合自然景物。這些宮殿的規模與所佔面積之大……其莊嚴的格局和宏偉的氣魄」④，充分顯示了秦漢精神。

宮、殿、門、闕、台、池、湖之多，面積之廣大，還僅是一種地上的空間之「大」，不能夠表現秦皇漢武的巨大胸懷，秦漢人是通過地下與天上的聯繫來充分表現自己的雄偉。因此，法天象地是秦漢建築的基本美學原則，通過以建築的法天象地，秦漢囊括宇宙的胸懷就得到了淋漓盡致的體現。先看秦朝：

更命信宮為極廟，象天極。（《史記・秦始皇本紀》）

築咸陽宮，因北陵營殿，端門四達，以制紫宮，象帝居，引渭水灌都以法天漢，橫橋南渡以法牽牛。（《三輔黃圖》）

（阿房宮）表南山之巔以為闕，為復道，自阿房渡渭，屬之咸陽，以象天極，閣道絕漢抵營室也。（《史記・秦始皇本紀》）

再看漢代：

對於漢初的未央宮，《三輔黃圖・卷三・未央宮》曰：「蒼龍、白虎、朱雀、玄武，天之四靈，以正四方，王者制宮闕殿閣取法焉。」武帝時的建章宮，也有大量的象天之處，如「圓闕聳以

④ 劉敦貞主編：《中國古代建築史》，四九頁，北京，中國建築工業出版社，一九八○。

造天，若雙碣之相望」（張衡〈西京賦〉）。漢代的文學作品也把法天象地作為漢宮殿建築的基本原則：

其宮室也，體象乎天地，經緯乎陰陽，據坤靈之正位，仿太紫之圓方。（班固〈西都賦〉）

復廟重屋，八達九房，規天矩地，授時順鄉。（張衡〈東京賦〉）

其規矩制度，上應星宿。（王延壽〈魯靈光殿賦〉）

秦漢的天象本就是按地上帝王制度來體認的。中宮（北極）、四宮（二十八宿）、七曜（日月金木水火土七星）被按照地上的等級碼進行體認。北極星周圍的十五顆星形成紫微垣，既然北極星是帝星（太一），其餘的星就成了他的臣妃之屬，而紫微垣也就成了帝星所居的宮殿，所謂紫宮。正如《史記·天官書》說的：「中宮天極星，其一明者，太一常居也；旁三星三公，或曰子屬，後句四星，末大星正妃，餘三星後宮之屬也。環之匡衛十二星，藩臣。皆曰紫宮。」但一經這樣體認之後，地上的建築佈局又按照星象來進行設計。如前面講的阿房宮「像天極閣道絕漢抵營室」一段，意思是：「秦以十月為歲首。十月初昏，銀河橫陳於天極星之前，天極星中的帝星（即小熊座β）是代表帝位的，從它那裡向南通過閣道星渡過銀河（天漢），正好達到營室，營室在〈天官書〉中被稱為離宮。於是秦人根據這個星位，在咸陽之南的渭水上架設復道，過渭水之南建阿房

宮，以形成天地譬喻的情況。天上是，從天極星通過閣道星渡過銀河達到營室；地上是，從咸陽通

過復道渡過渭水達到阿房宮。」⑤

秦漢建築象天法地，不僅僅是地上建築在外在佈局上模擬天象，更主要的在於天人在內在法則

和根本規律上（陰陽五行）上的同構對應，互動互感。因此地上的建築結構代表了對宇宙的整體把

握。人把握了規律，掌握了宇宙，獲得了世界。建築的營造已不僅是物質空間的營造，而是一種精

神和氣度的營造。下面，我們通過幾個例子來看漢人的物質／精神運作。

西漢末年王莽時在長安南郊建築的明堂，就是以遠古理論為基礎，再根據漢人的理解而創造出來

的建築。從東漢在其首都洛陽南城牆與洛水之間建立的明堂、辟雍、紫台、靈台可知，這是漢人一以

貫之的思想凝結。前面說過，明堂是遠古巫師型領袖在原始儀式的形式中行政之處。漢人卻將之作為

當代的理解。《淮南子・泰族訓》說：「昔者五帝三王之涖政施教，必用三五。何謂三五？仰取象於

天，俯取度於地，中取法於人，乃立明堂之朝，行明堂之令，以調陰陽之氣，以合四時之節，以辟疾

病之菑，俯視地理，……中考乎人德，以制禮樂，行仁義之道，以制人倫，而除暴亂之

禍，……此治之綱紀也。」按照這一指導思想，這座漢末禮制建築群中的明堂結構，正如《大戴禮

記》所載：明堂九室，「上圓下方。」上圓下方是建築外形的法天象地，內部九室就依河圖之數與方

⑤ 范正國、鄭慧生：〈當今書刊中古文誤讀誤釋舉例〉，載《河南大學學報》，一九八七（四）。

位排列，「凡九室……二九四，七五三，六一八」（《大戴禮記·明堂》）。這種內部結構正合於

《禮記·月令》的要求：孟春，天子居青陽左个，仲春，居青陽太廟，季春，居青陽右个。孟夏，

居明堂左个，仲夏，居明堂太廟，季夏，居明堂右个。中央土，居太廟太室。孟秋，居總章左个，

仲秋，居總章太廟，季秋，居總章右个。孟冬，居玄室左个，仲冬，居玄堂太廟，季冬，居玄堂右

个。青陽、明堂、總章、玄堂四個太廟是明堂東南西北四方的廟堂。「个」是毗鄰廟堂的爽室或廂

房。這樣，帝依據十二月的時序，循著東南西北的方位來變換居住或施政的位置，與自然（天）變

化同步，在與天合一的觀念中，以感性形式表明帝王的政令是秉承天意，正確無疵的。

明堂建築是法天象地、天人感應、陰陽五行的簡括，但正像陰陽五行公式本身一樣，因其簡

括，雖已表現出秦漢建築的內在的意味，但還未從感性上對秦漢精神以具體的彰顯，就這方面來

說，王延壽的《魯靈光殿賦》是一個好例子。靈光殿是漢景帝程姬之子恭王余建造的。該殿從三個

方面讓我們看到漢代建築的特有風采。

第一，照自己封王地位的魯地與天上星辰的對應造型：「配紫微（天極星）而為輔，承明堂於

少陽（殿在天下的方位），昭列顯於奎（對應和關於魯的星辰）之分野。」

第二，在棟、梁、椽、楹、楣、窗之中，雕刻有各種姿態生動的虯龍、奔虎、朱鳥、蟠螭、白

鹿、狡兔、玄熊以及胡人、神仙、玉女等。整個宮殿展現了一種牢籠萬有的企圖。

第三，牢籠萬有的胸襟又從宮殿的壁畫上表現出來。這裡的「圖畫天地，品類群生」以一種邏

輯分類的方式有秩序地展現出來：⑴靈怪世界：「雜物奇怪，山神海靈。」⑵上古神話：「五龍比翼，人皇九頭，伏羲鱗身，女媧蛇軀。」⑶遠古帝王：「黃帝唐虞……淫妃亂主。」⑷「忠臣孝子，烈士貞女」。漢人往來天地，打通古今的心態至此已鮮活地敞出了。至此，秦漢的法天象地和人的與天地相參的特色，即要把一個陰陽五行天地古今合一具體地把握玩賞的心態，在建築的營造中鮮明地反映出來了。

秦漢囊括宇宙的朝氣雄心更從對仙人的渴望和對仙境的模擬佔有上表現出來。

自從齊文化依據自己臨的地理特點創造了蓬萊神話系統之時，也引起了人對海外仙山的嚮往。先秦的齊威王、齊宣王，甚至燕昭王就曾派人入海去尋找蓬萊、方丈、瀛洲三山。其動機主要不在於尋仙人本身，而是因為仙人有不死之藥。秦漢王朝一統天下之後，對海外仙山的擁佔成了必不可少的一部分。秦皇臨位這一年就使「徐市發童男女數千人，入海求仙」，過了四年又使燕人盧生入海羨門和高誓兩位仙人，不久，又「使韓終、侯公、石生求仙人不死之藥」（以上皆《史記‧秦始皇本紀》）。秦皇數次巡遊天下不是以登山，而是以臨海作為高潮，很能說明他的心跡。

漢武帝與秦始皇一樣把尋找仙山作為真正擁有四海的一部分。他多次東臨大海，大規模地遣船入海，並派專人守候海邊以望蓬萊之氣。對秦皇漢武來說，天空雖然浩瀚，但天象畢竟確定且可以由肉眼看到。建築的象天有實在的根據，對象天建築的營造具有一種實在的天人合一的互仿互感的滿足。而海外仙山卻在一望無垠的海洋之外，未曾親睹。這更激起了尋求和佔有的慾望。儘管現實的

海外仙山佔用了：

追求未有滿意的回應（他們深信終有回應的），秦漢人已經通過自己的想像在宮廷園林中實際地把

（《三秦記》）

秦始皇作蘭池，引渭水，東西二百里，南北二十里，築土為蓬萊山，刻石為鯨魚，長二百丈。

屬。（《三輔黃圖‧卷四》引《漢書》之語）

建章宮北治太池，曰太液池。中起三山，以象瀛州、蓬萊、方丈。刻金石為魚龍奇禽異獸之

始皇都長安，引渭水為池，築為蓬、瀛。（《史記正義‧秦始皇本紀》引《秦記》）

建章宮北有池以象北海，刻石為鯨魚，長三丈。（《三輔黃圖‧卷四》引《關輔記》）

天，人不能到，秦漢人在建築中模仿。海外仙山，人未能到，秦漢在建築中去欣賞。至此，我

們可以體會到秦漢建築容納萬有的兩種基本方式：現實的模擬和非現實的想像。

秦皇漢武對仙人的渴望也在其建築行為中表現出來。秦皇聽了盧生的話，「自謂『真

人』不稱『朕』」。乃令咸陽之傍二百里內，宮觀二百七十，復道甬道相連，帷帳鐘鼓美人充之，各

案署不移徙。行所幸，有言其處者，罪死」（《史記‧秦始皇本紀》）。漢武帝的建章宮內有神明

台，「祭仙人處，上有承露盤，有銅仙人舒掌捧銅盤玉杯，以承雲表之露，以露和玉屑服之，以求

仙道」（《三輔黃圖·卷三》引《廟記》）。秦漢建築納海境仙島於其中，讓建築有求仙得道的設施和功能，更增加了其容納萬有的色彩，也更彰顯了秦漢的偉大氣魄。

秦漢建築空前絕後的兩大特點：一是空間之大，二是空間之滿。

先看其大。西漢長安城面積約三十六平方公里，其中宮苑面積佔二分之一以上。是明清紫禁城面積（約○·七平方公里）的約二十倍。秦時阿房宮（朝宮）僅是一個前殿即阿房殿，從現存的基址看，東西長一千餘公尺，南北五百公尺至六百公尺，面積與紫禁城相當。漢初的長樂宮，是在秦的興樂宮舊址上復修的，宮城周長一萬公尺，城牆厚達二十餘公尺。未央宮，每面兩千公尺許，周長八千八百公尺，面積近五平方公里。漢建章宮「周回三十里」（《三輔黃圖·卷二》引《三輔舊事》），漢昆明池「周匝四十里」（《三輔黃圖·卷四》引《三輔舊事》）。《廟記》說：「池中後作豫章大船，可載萬人，上起宮室，因欲遊戲，養魚以給諸陵祭祀，餘付長安廚。」（《三輔黃圖·卷四》引《廟記》）而清代圓明園的太液池，「南北匝四里，東西二百餘步」（《載司成集》）。考古發現也證明了秦漢建築的巨大。陝西興平縣田阜鄉侯村秦漢宮殿遺址的主體部分長一千二百公尺，南北寬四百公尺。從侯村宮殿遺址區「沿渭水向西探去，每隔七·五公里或十公里便發現一處類似內含遺址區，目前共找到六處，連結興平、武功、揚陵兩縣一區」。「六處秦漢宮殿遺址區皆位於古都咸陽城周圍兩百里範圍內，分別距渭水一公里至二·五公里，形成交通地理上的『姊妹』連結關係。沿渭水西去可直接通秦漢兩代皇帝祭天之處——

秦故都雍城。」⑥一九九三年考考古工作者在「關中盆地中發現了一條貫串漢長陵和漢長安城等大型古代建築，長達七十公里的西漢初期南北向建築基線。這條筆直的基線與天文學上子午線的平行達到了極高的精確度」⑦。

滿，是秦漢建築的第二個特點。秦漢建築巨大的空間裡總是塞得滿滿的。據《三輔黃圖》，未央宮裡就有金華殿、神仙殿、高門殿、增城殿、宣室殿、承明殿、鳳皇殿、明陽殿、鈎弋殿、武台殿、壽成殿、萬歲殿、廣明殿、清涼殿、永延殿、玉堂殿、壽安殿、平就殿、東明殿、椒房殿、宣德殿、通光殿、高明殿等三十二殿。建章宮有二十六殿。杜牧〈阿房宮賦〉說阿房宮「五步一樓，十步一閣，廊腰縵回，簷牙高啄，各抱地勢，勾心鬥角。盤盤焉，囷囷焉，蜂房水渦，矗不知其幾千萬落」。是否誇張，已無從考據，但卻準確地抓住了秦漢建築「大」而「滿」的特點。漢代建築之滿，一體現在長安內外的宮之多，二體現在一宮之中的殿觀樓閣之多，三體現在一殿一樓從基座到頂部的雕刻縷畫裝點之多，四體現在建築內部的鏤畫裝飾之多。漢代建築，從內到外，從空間的容納到時間的流動，無論你是行走，是駐足，是仰觀，是俯視，是遠望，是近察，是前瞻，是回道，是進殿，是出閣，都能看到一個琳琅滿目的世界。

秦漢建築的巨大與爆滿，體現的是對囊括宇宙、容納萬有後的細細的玩賞。而就在這具體的細緻賞玩中，一種巨大的時代精神氣魄洋溢了出來。

秦漢建築的「大」與「滿」在中國，在世界，都是空前絕後的。在秦漢的對照下，明清建築被

襯照得「小」不必說，唐代長安城東西九千七百二十一公尺，南北八千六百五十一多公尺，面積八十四平方公里，雖比秦漢大（這是與人口相當的），但其宮殿如太極宮東西二千兩百八十五公尺，南北一千四百九十二多公尺，面積一‧九二平方公里；大明宮，南一千六百四十七公尺，西兩千兩百五十六公尺，北一千一百三十五公尺，東一千二百六十加三百加一千零五十公尺，總面積三‧二七平方公里，已經比不上未央宮和長樂宮，就更談不上與秦的阿房宮和漢的建章宮比了。至於宮殿之多和宮殿之滿，就更不可能與秦漢相比了。

為什麼會這樣呢？其實，不要說唐，就是東漢在宮殿的大與滿上，都不能與秦和西漢比了。其原因，不僅是願望和財力，而是建築資源問題。中國文化，建築人住之處，是用木材而不能用石頭，木屬生，石屬死，石頭是做陵墓的，活人居住需用木材。秦漢建築的大與滿的直接後果，就是黃河流域及其相關地區的森林遭到了毀滅性破壞。杜牧〈阿房宮賦〉講得很清楚：「六王畢，四海一。蜀山兀，阿房出。」連四川山上的樹都被砍光了。秦皇漢武之後，唐宗、宋祖、忽必烈、朱元璋、康熙、乾隆，就是再想用大與滿的建築來象天法地也不可能了。

⑥〈乾縣發現秦甘泉宮和梁山宮遺址〉，載《光明日報》，一九八八‧○五-一九（三）。

⑦〈天之臍座於我國大地圓點〉，載《文匯報》，一九九三-一二-二○。

秦俑漢雕：虛實之韻

秦俑漢雕是秦漢氣魄的又一藝術體現。中國雕塑從產生之日起，就是與禮器緊密相連，並由此而有自己獨特的雕塑觀。因此，我們既看到稱得上純雕塑的東西，如紅山文化中的女神像和河姆渡文化的陶塑小豬；也看到依附在器型上的半雕塑。如彩陶中的一些動物（如魚）、植物（如葫蘆）造型和在陶器口部的人形，如青銅器的各類造型，這類半雕塑，不是從雕塑的角度去造型，而是以器皿為整體去雕塑。是原始儀式把這兩種雕塑整合在一起。而這種整合就造成了中國文化創造和看待雕塑的方式。從遠古至漢，雕塑多與墓葬有關。馳名世界的秦兵馬俑和漢代的雕塑精品也是秦漢陵墓建築的一個有機組成部分。

在古代中國，陵墓和宮殿具有同等重要的意義。距今一萬八千年的山頂洞人，就有了公共墓地，死者的身上散佈赤鐵礦粉粒，隨葬以燧石、石器、石珠和穿孔的獸牙。生產工具、生活用具和裝飾品都在其中。可見下葬的死者與地上的活人具有相同的生活方式與價值。這種觀念不斷地在遠古遺址中出現，如寶雞北首嶺、西安半坡、華縣元君廟等，經過夏、商、周的漫長歲月，從社會等級象徵更系統化的周代開始，出現了封土墳頭。《周禮·春官》記載：「以爵等為丘封之度。」即按照官爵的等級來定墳頭封土的大小。春秋戰國以後，墳上封土逐漸高大，形狀好似山丘，除了築土象山的墳丘，還有豪華堅固的地下宮殿和佔地面積驚人的地上建築群體。⑧在中國文化中，陵墓和宮殿一樣反映著時代精神。

在秦始皇的眼中，自己的陵墓與長城、馳道、阿房宮具有同等重要的地位。秦陵從始皇登基之時就開始興建，統一天下後又徵集全國刑徒七十餘萬人進行營造。至秦皇死後兩年才竣工。前後費時四十餘年。秦陵南居驪山，北臨渭水，佔地五十六平方公里，是明代西安城的五倍。不僅是中國的帝王陵墓之最，也是世界的帝王陵墓之最。

由秦始皇陵開始，確立了設園建寢制度，即為祭祀已逝的帝王，在墓旁建造寢廟，廟內放置死者的衣冠、牌位，又圍繞塋墓建築城垣，以備守護。秦始皇陵的核心部分「具有內外兩重城垣，呈現這一介南北較長的『回』字形。經勘察得知，外城南北長兩千一百七十三公尺，東西寬九百七十四公尺，周長可達六千多公尺。當時，陵園洞開四門，在四角還建有警衛的角樓。四稜台式的墓塚坐落在陵園的南半部，正當東、南、西三面的兩重城的六個門的交匯點上」⑨。這是一種莊嚴雄偉的地上佈局，但陵墓的匠心既在地上，也在地下，對秦皇陵來說，地下更為重要。「陵塚下有『四出』的墓道，分別由東南西北四個方向通往地宮。墓道的建築，結構宏大，佈局奇特。像陵西墓道的一個配房中，就埋著成組的馬車，既有丹漆的華蓋木車，又有彩繪的銅車馬。車單轅，雙輪，駕有四匹馬。一九八〇年十一月出土的銅車馬是由駟馬安車和駟馬高車組成的兩乘鑾輿。高車在前，由戴燕尾冠、穿袍背劍的御手（車俠）立在地面上駕馭，安車隨後，由坐在車前軫的御手

⑧　羅哲文、羅揚：《中國歷代帝王陵寢》，二至二三頁，上海，上海文化出版社，一九八四。

⑨　羅哲文、羅揚：《中國歷代帝王陵寢》，四八頁。

執轡驅使。其大小約是真人真馬的一半，造型生動，是極為珍貴的青銅藝術品。」[10]地宮的佈置顯出秦漢藝術的典型特色。它深邃堅固，砌築上「紋石」，堵絕地下的泉流，又塗上「丹漆」以防潮。「墓中作宮觀及百官次，奇器珍怪，陳列殆滿。墓地上築成全國的地理模型。『以水銀為百川江河大海。機相灌輸』，又以奇花異木點綴其間。並有金銀鳧雁、蠶、雀之類。室頂上又作天體狀，以明珠為日月，又以人魚（鯢魚）為燭（或曰以鯨魚膏為燭），以期久而不滅。」[11]這裡我們看到的是與漢代壁畫、帛畫、畫像磚石相類似的包容天地的整體構思。但秦陵中最具特色而且空前絕後的是陵墓東面規模巨大的兵馬俑。

兵馬俑坑共三個，方位是南一北二，均坐西面東，考古編號為第一、第二、第三號，後兩坑東西相對，都在前坑北側二十多公尺處，「已發現的三個兵馬俑坑的總面積近兩萬平方公尺，據專家估計三個坑的武士俑有七千左右，陶馬一百多匹，駟馬戰車一百多輛。有關專家根據現已出土的兵馬俑排列狀況推測認為，三號坑是象徵統一三軍的指揮部；二號坑是由一個弓弩手等四個小軍陣組成的以戰車和騎兵為主的曲形軍陣。一號坑最大，是步兵、戰車相間排列的長方形軍陣，其中有兩百多名弓弩手以三列橫隊組成這個長方形軍陣的前鋒，其後是由三十八路步兵及駟馬戰車組成的軍陣主體」[12]。這是一支龐大的守衞秦陵的御林軍。

秦兵馬俑的特色主要表現在以下方面：

其一，大。這首先表現為人馬的形體高大。俑人高約一‧八五公尺，馬高約一‧七公尺，這是

秦以前的陶俑未曾有過的，也是秦以後的陶俑未曾有過的。更重要的是兵馬俑整體所形成的大。近萬尊高大的塑像構成一個宏大的整體，其氣勢之磅礴，也只有萬里長城和秦漢宮殿才能與之相比，具有一千五百多年歷史的敦煌莫高窟，現存的塑像才兩千四百多尊，而秦短短十五年歷史，在創造了一系列驚天動地的地上奇跡的同時，還創造了這一地下奇蹟：一個最龐大的地下雕塑群。

其二，寫實。秦秦以前的雕塑，與繪畫一樣，帶有很強的「寫意」成分。這從其對人物軀幹特別是腰部的繪與塑可以明顯地看出，秦以後的漢俑和漢畫也與秦以前同調。而秦俑則採用了更接近於現實的寫實手法。這不但體現在豐富的臉部表情上，也表現在束起的髮髻上、微微上翹的小鬍子上、戰袍的甲釘上和裹腿布的層疊紋路上。既體現在馬的比例適度、肌肉骨骼筋脈清晰，更體現在對頭部各部位、鬈頭和神態的塑造上。對秦俑的個性特徵和類型特徵，專家們已有眾多的描述。

這批陶塑，所塑造的人物形象是活生生的。雕塑家採用了種種描寫手段，或從容貌、姿態等外部特徵去刻畫他們，或從內心的思想感情、心理特徵去刻畫他們。有的是把每個戰士的個性展現出來。例如強調形體的厚重感和簡單明快的體態，是為了襯托戰士的沉著而威武的英勇氣概。為了更

⑩ 羅哲文、羅揚：《中國歷代帝王陵寢》，四九頁，上海，上海文化出版社，一九八四。

⑪ 朱杰勤：《秦漢美術史》，一六頁，北京，商務印書館，一九五七。

⑫ 王可平：《凝重與飛動：中國雕塑與中國文明》，七六至七七頁，北京，國際文化出版公司，一九八八。

好地突出生氣勃勃的鬥爭風貌，因此那挺胸矗立、目視前方的戰士，顯得剛毅勇猛，那虎背熊腰的戰士，顯得雄壯威武。在表現人物性格的時候，關鍵性的細節是十分重要的。例如兩片髭鬚作激動的狀態，都十分寫實而洗鍊地表現出來。關鍵的誇張也是十分重要的。作者為了強調戰士不畏強暴、機智勇猛的性格，就合理地誇張戰士的濃眉大眼、闊口寬腮的特徵。抓住表情的活動來表現性格，也是一種極其重要的描寫手法，作者抓住微笑的神態，以表現戰士充滿信心的樂觀主義精神，或從容開朗的容顏中，表現戰士生氣盎然、活潑爽朗的性格。修長的面孔和低頭沉思的神態，是要表現戰士足智多謀的內心狀態。雙唇緊閉，圓睜大眼，凝視前方，是為了突出他久經戰爭鍛鍊，沉著勇敢的性格。⑬

這是側重於強調秦俑個性特色的描述。

秦俑的面貌「有的是方圓臉（圖2-5），大顴骨，濃眉，闊鼻，厚唇，整個造型統一於『渾厚』；有的是圓潤臉（圖

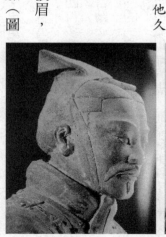

圖2-7

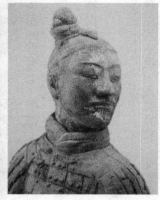

圖2-6

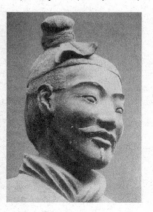

圖2-5

2-6），彎彎的眉，流暢的鼻輪廓線，頗帶韻味的嘴角，整個造型統一於「柔潤」；有的則是長臉（圖2-7），尖下巴，薄弓眉，窄鼻樑，薄嘴唇，整個造型統一於「薄」」。⑭這是側重於總結秦俑的類型特徵。

然而總的說來，秦俑的「寫實」主要是與秦以前和以後的塑俑相比較而鮮明地突現出來的。如果放在世界雕塑的範圍，特別是與西方雕塑比較，它仍具有很強的中國特色。一是講究整體性而不管各局部的精確比例。這特別表現在人俑的身軀結構的體形特徵和各部分的比例和交結點的不清上。無甲兵俑尤為明顯。二是畫意突出。著裝的很多筆觸明顯帶有畫的線條痕跡，而略少雕塑的立面意味。而且秦俑是上了色彩的。雕塑上色的功能之一，就是以繪畫的色彩線條來補雕塑的立體造型之不足。這兩點一直是幾千年來中國雕塑的特點，它與中國文化的整個審美情趣相連，自有其獨具的情韻。

因此，如果要用「寫實」一詞來形容秦俑的話，是在於：只有用近於真人比例的高人大馬，才能脫離藝術的玩賞而進入現實威懾的似真之境；只有用如此眾多的真人般高大的兵馬匯成的龐然整體才真正地顯出了秦王朝巨大的力量和宏偉的氣勢。

⑬　張光福：《中國美術史》，六三頁，北京，知識出版社，一九八二。

⑭　劉驍純：《致廣大與盡精微》，見中國藝術研究院研究生部編：《中國藝術研究院首屆研究生碩士學位論文集》（美術卷），北京，文化藝術出版社，一九八五。

如果說秦兵馬俑以細緻的刻畫、寫實的風格和整體的氣勢顯出了秦漢精神，那麼霍去病墓的石雕則以一種與秦俑完全相反的方式——簡略的筆畫、寫意的手法和象徵的氛圍，表現了秦漢氣魄。

霍去病墓是漢武帝墓茂陵整體景觀的一部分，茂陵從漢武帝即位的第二年（公元前一三九年）開始修建，歷時五十三年始成。這也是秦漢藝術的一個宏偉巨著。「如果把陵土堆成高寬各一米的長堤，就可以繞西安城八周。」「陵墓室裡的金錢財物，鳥獸魚鱉牛馬虎豹生禽，凡百九十物，盡瘞藏之，以致到武帝死時，竟再也也放不進東西了。」⑮和秦秦皇陵一樣，陵園內建有祭祀的便殿、寢殿以及宮女、守陵人員的房屋。茂陵的周圍是二十多個大大小小的陪葬墳，多為武帝及西漢時期的功臣、名將、外戚、后妃之類。霍去病墓就是其中之一。霍去病是武帝時的大司馬、驃騎將軍、冠軍侯。他十八歲統帥軍隊，先後六次出兵塞外，立下了赫赫戰功。二十四歲病故。為紀念其生平勳績，墓的封土用天然石塊堆積，象徵祁連山，並雕刻各種大型動物石像，置於墓前及墓塚上。霍去病墓就像霍去病本人的生平一樣，本就是秦漢席捲天下，併吞八荒精神的一種體現。因此當這種精神用一種象徵的藝術手法表現出來的時候，就給墓塚中的石雕帶來了一種空前絕後的境界。

中國的石雕藝術源遠流長。在殷墟中就有石虎石人出土。秦漢時期，石雕已普遍運用。但其功能，仍主要為第一章所分析的，是原始的巫師型首領轉為王朝的帝王之後，動物形象作為帝王朝廷體系的一個組織成分，在朝廷門前、官府門前、陵墓之前增其威懾與雄偉的效果。其傑作，

一般是用寫實手法鏤寫想像中的怪獸。洛陽出土的石辟邪和咸陽出土的類似獅虎混合的石獸，都可稱為東漢時期墓前護衛獸的典型，其韻味明顯不同於霍去病墓的石雕。再把霍去病墓石雕放入整個漢代雕塑環境，如與甘肅武威出土的青銅奔馬，漢中勉縣的陶獨角獸，四川出土的陶說書俑，江蘇銅山縣的雙舞俑等並觀，雖然可以感到有漢代的整體風格，但霍去病墓石雕的獨特性依然顯而易見。大概主要在於霍去病的生平體現了秦漢時期天下胸懷的昂揚一面。

霍去病墓石雕現存十七件，分別為：(1)馬踏匈奴（高一‧六八公尺，長一‧九〇公尺）；(2)躍馬（長二‧六〇公尺）；(3)臥馬（高一‧一二公尺，長二‧六〇公尺）；(4)牤牛（長二‧六〇公尺，寬一‧六〇公尺）；(5)伏虎（長二‧〇〇公尺，寬〇‧八四公尺）；(6)野豬（高一‧六三公尺，寬〇‧六二公尺）；(7)蟾（長一‧五四五公尺，寬一‧〇七公尺）；(8)石魚（長一‧一〇五公尺，寬〇‧四一公尺）；(9)臥象（長一‧八九公尺，寬一‧〇三公尺）；(10)蛙（長二‧八五公尺，寬二‧一五公尺）；(11)怪獸吃人（長二‧七四公尺，寬二‧〇二公尺）；(12)猿與熊，也說野熊吃人（高二‧七七公尺，寬一‧七二公尺）；(13)石人（高二‧二二公尺，寬一‧二〇公尺）；等等。這些石雕數量雖少，卻構成了一個對祁連山這一奇特環境的象徵系統：通過（虎牛等）陸地動物系列和（魚蛙等）水中動物系列象徵了祁連山的基本成分：山與水。蛙這種水陸兩棲運動象徵了

⑮
羅哲文、羅揚：《中國歷代帝王陵寢》，六〇頁，上海，上海文化出版社，一九八四。

圖2-8　人與熊

山與水的互通；通過（馬、牛、羊等）溫順動物與（虎、熊、野豬等）兇猛動物（圖2-8）象徵了生命的兩種基本形態，一陰一陽之謂道；通過稀少動物（象）和帶有神性的動物（蟾）象徵了異域的神祕情調；通過單個動物的自在存在（如伏虎、魚、牡牛）和兩類動物斯鬥一體的雕像，象徵了世界的兩種基本生存狀態：和平與鬥爭。遺憾的是現在已經無法得知這些石雕在墓塚上的原來位置，不然就可以將其整體佈局與漢代帛畫、畫像石進行比較，以使其象徵結構更準確地顯示出來。

石雕作為象徵祁連山的墓塚的部分，大概與其整體的象徵風格一致，從而達到了漢代藝術的極臻。

簡潔是石雕基本特徵之一。幾乎所有石雕都是從大處著眼，以意選石，因石立意，循石造型，使其神態畢肖，生動異常。石雕蛙，僅在石頭的尖端以線刻法刻出蛙嘴和眼睛就完成了點石成蛙的傑作。

渾樸古拙是石雕的又一藝術特徵。它不屑於精雕細鏤，不願意謹毛失貌。躍馬石雕（圖2-9）堪為典範，僅抓其大輪廓，在關鍵處施以斧鑿，抬起頭部，突出前腿的前躍之勢，其動態就躍然而出了。石

圖2-9　躍馬

雕是馬，但馬頸項下的石料並不剔去，而讓其保存，既增加了馬的動態，又加深了古拙的韻味。在所有的石雕中，馬踏匈奴（圖2-10）是核心主題。它既象徵了霍去病傳奇的生平和驚人的功績，又象徵了劉漢王朝囊括宇宙的氣概。有了這一石雕，就使所有石雕有了統帥的核心。這座石雕運用了多重的對比來敘述主題；形體上，馬的大與人的小的對比；位置上，馬在上方與人在下方的對比；力量上，馬的強大與人的衰老弱小的對比；神態上，馬的自如安詳與人的驚恐凶態的對比。雖然表現的是征服，但顯示的卻是信心和力量。

漢賦：總括宇宙

從秦皇到漢武，一種共有的力量和氣魄從建築中表現出來，秦皇的更崇「力」和漢武的更重「氣」，又在秦俑漢雕中呈現出來。從秦皇到漢武，時代的主潮已從尚「法」，經過尊「道」而轉向了崇「儒」。新的時代精神很快就從文學上反映出來，這就是漢大賦。建築、雕塑，還有後面要講的畫像，都是以一特定的空間形式去表現時代意識，而漢賦卻以時間性的文學來呈現時代精神。

漢畫像作為陵墓的一部分更多地展現了天地古今生死的廣闊聯繫，漢賦作為對現世景觀人物的摹寫和欣賞，主要以文人學士的個人創作方式表現出來。在同一宇宙觀的背景和同樣容納萬有的審美原

圖2-10　馬踏匈奴

則的指導下，顯出更多的理性精神。文學以其特有的描摹、反映和表現的自由，使漢代審美藝術的廣容性和細緻性得到了充分的發揮，而且由漢賦產生出來的特有的面面俱到、立體審視、精觀細賞的審美視線，成了中國藝術審美的又一種基本方式。

中國文學，《詩經》用分段式結構來表現宇宙的循環和人心的動態，以四言的形式表達著一種北方的理性精神和人文性格，《楚辭》以上天入地的想像展示了一個浪漫世界，用七言為主而錯落有致的句式表達細膩奔放的情感，呈現了南方文化的精神氣質。戰國的散文，縱橫家用繁辭華句，對事、物、景的極力鋪陳而放射出來的宏大氣勢，孟子用問答形式來展開自己的思想，把自己的邏輯理路用洋恣的文字、自如的氣勢和一串的故事表達出來；莊子的文章忽魚忽鳥，從地到天，忽蝶忽人，可夢可醒，一會飄向古代的黃帝，一會回到當時的現實，把宇宙的玄思融化到一個個的故事和議論之中。各種以前的文學形式都被漢人在大一統的世界中吸收進來，並用體系化了的世界圖景和邏輯模式予以重新組合，而創造出了一種最能表現自己時代精神的文學形式：賦。

賦自被漢人創造出來之後，在後來又有一系列發展與變化，六朝出現了俳賦，唐宋出現了律賦和文賦，為了與後來的賦相區別，漢賦被命名為古賦。但無論賦在後代怎麼演變，都基本上源於漢賦的內核。賦在漢代有四言賦、騷體賦和散體賦。如果說，從名稱就可以知道，四言賦受《詩經》的主要影響，騷體賦主要與《楚辭》有關係，那麼，散體賦則是多方面的繼承和綜合性的創造。因而正如萬光治先生所總結的，「散體賦是在漢建立起大一統政權後，隨著南北文化交匯而崛起的一

種綜合性文體。它汲取了先秦各文體之所長，不拘篇制，時空容量大，句型豐富，富於韻律美，因此，散體賦是漢代賦體文學最具代表性的文體」[16]。

使漢大賦形成時代特徵的是枚乘，達到高潮的是司馬相如，呈現整體模式的是班固。從這三人的代表作，可以顯出漢大賦的形式和意義。先來看枚乘的〈七發〉，它在基本方面為漢賦的寫作奠定了基礎。首先，它以用楚太子與吳客的對話作為框架，呈現了漢賦的主客問答形式。這樣一種形式框架，第一，可以讓事物在主觀的敘述中出現，就把現實與想像、實際與應該結合在一起，能夠任其所願地盡情恣意漫遊想像，從而使漢賦追求的絕對的「大」，得到非常自由的表現。〈七發〉中的七類「大的極致」是在吳客與楚太子的對話中出現的，司馬相如的〈子虛賦〉、〈上林賦〉的愈來愈巨大的恢宏景致是在子虛、烏有和亡是公三人的對話裡出現的，班固的〈西都賦〉、〈東都賦〉的京都之壯是在西都賓與東都主人的對話中出現的。第二，這種對話形式又可以把這種恣意浪漫的自由想像放到一種主流文化的規範之中。一方面放縱情感、慾望與想像，顯出了大一統的豪氣；另方面又用理性規範情感、慾望與想像，呈出了大一統的理性、計算、思考的一面。枚乘〈七發〉把以老子孔子為核心的容納百家的思想境界作為最高境界凌駕於物質境界之上，司馬相如的賦中，一方面以「大」的等級不同來「明君臣之義，正諸侯之禮」，另方面以儒家的安天下，樂

⑯　萬光治：《漢賦通論》，五七至五八頁，成都，巴蜀書社，一九八九。

萬民作為比物質巨麗更高的境界。班固也把自己「極眾人之所眩曜」的〈兩都賦〉作為「抒下情而通諷諭，宣上德而盡忠孝」的一個組成部分，有「雍容揄揚，著於後嗣」功能。

〈七發〉用「七」，是以一種數的規律來給文體一種宇宙的力量。漢初各種思想復興，在數的規律裡，五、六、七、八這些都曾有深厚傳統的數字先後扮演過重要的角色，「六」在漢初佔有過重要的地位，武帝以後，陰陽五行使「五」居於核心。「七」有北斗七星的傳統，自有其宇宙規律的力量，漢時有〈七發〉、〈七諫〉、〈七辨〉、〈七激〉等，漢以後，曹植有〈七啟〉，劉廣、李尤、桓麟、崔琦、劉梁、桓彬等，都有過「七」體之作。武帝以後，比如對司馬相如和班固之賦，其宇宙力量在數的表現就以陰陽五行為背景了。因此〈七發〉之「七」讓我們體會的是漢所具有的一種宇宙力量。這種宇宙力量是充滿在整個漢賦之中的。

〈七發〉開啟了漢賦對「極致」的追求。〈七發〉裡，楚太子臥病不起，吳客前來探看。太子之病是因生在富貴的聲色犬馬之中產生的，吳客治病，不用靈丹妙藥，而用語言描繪各種「極至景致」來治病。吳客分別描繪了：第一，天下至悲的音樂；第二，天下至美的飲食；第三，天下最好的遊治車馬；第四，天下最好的景觀宴樂；第五，天下最壯觀的校獵；第六，天下怪異詭觀之最：廣陵曲江之濤；第七，天下最好的要言妙道。這七項中每一項都是一種綜合性的結果，又都是一種最高的極至，如音樂，它的樂器材料是天下最好的龍門之桐，而龍門之桐又是由千仞之峰、百丈之溪、冬之飛雪、夏之雷霆、朝有種種靈鳥、夕有靈鳥種種，桐身有珍貴輪菌滋潤，

這樣一種環境中產生的。

然後，用最好的野繭之絲為弦，最好的孤子之鉤為隱，最好的九寡之珥為約，這種琴完成之後，讓最好的樂師師堂來撫琴，有最好嗓子的伯子牙來歌唱，漢代音樂以悲為美，他們演唱的是世上最悲的音樂。七項中的每一項，都是超越日常的極至，不同日常的壯美。從第一到第三的由音樂（聲）到飲食（味）到遊冶（色），雖然都是一種集天下最美為一體的綜合物，但還是一種單項。

到第四就進入到綜合性景觀，包括帶著知識淵博的學者一道在高聳之最、景觀最好的高台上浮遊觀覽並在最美的宮殿裡，去最好的林苑中，與最美的女人，看著由最美的樹木花草雀鳥構成的最美的景色，飲酒，聽曲，觀景，賞人。第四的綜合是一種悠然的，緩閒的，雅致的。而第五項進入一種動態，在最好的天氣裡，用最好的馬，駕著最好的車，拿著最好的弓，最利的箭，去最好的獵苑，進行一場最驚心動魄而又最心暢意快的狩獵。說到這裡，太子開始有了精神，於是狩獵向著大的壯景方面發展：帶著大批車隊，旗幟招展，火把一片，人與獸鬥，刀光血影，最後大獲成功，賞賜勇士，大宴賓客，放聲高歌，驚心動耳。如果說，第六項是一種人為的壯美，那麼，第七項曲江之濤就是一種自然的崇高。枚乘用了最多的字句來形象這天下怪異詭觀之最。從一到七，既看到了漢人審美的全面，又看到了漢人審美的等級，對「動」的追求，對「大」的渴望，希望刺激沖蕩的場面，願獲驚心動魄的效果。從一至七，心靈一步步地放蕩，然而最後呢，是天下最有智慧者的「要言妙道」，這些最有智慧者，是莊周、魏牟、楊朱、墨翟、孟子、老子和孔子。真可謂曲終奏雅。

對世界之最的追求就是漢賦的追求，也是漢人追求。

〈七發〉中已經包孕了後來漢賦寫作的基本程序。如：寫景緻是東南西北上下左右；寫遊樂的順序是：山水→狩獵→登台→女樂→休息；寫快樂等級是一項高於一項，達到極致然後進行思想反思。

司馬相如的〈子虛賦〉、〈上林賦〉使漢賦對「大」的追求達到了「巨麗」的極致。同時又使這種巨麗服從於大一統的等級尊卑，服務於儒家的天下安和。如果說枚乘〈七發〉的終極理想是一種思想的哲學境界，那麼，司馬相如的終極理想則是儒家的政治境界。如果說，從秦俑（兵馬俑）到漢雕（霍去病墓雕刻）暗顯了從秦皇到漢武的一歷史時期宇宙觀方面的變化，即從質實的力量宇宙到神祕的陰陽五行宇宙的變化，那麼，從秦俑到司馬相如則隱呈了從秦皇到漢武的政治思想的變化，即從對霸道的誇耀到對王道的頌揚。因此，〈子虛賦〉、〈上林賦〉二賦具有一種二重結構，一是呈現「大」的等級，高揚帝王的「巨麗」；二是對「大」的價值的思考，要求符合儒家天下安和的政治目的。二賦以齊、楚、天子三種壯景的比較來進行的，先是齊王的自誇其壯，然後是楚使子虛誇楚比齊更大，最後亡是公講天子上林苑的「巨麗」。在這「大」與「巨」一一遞進的描述中，展現了漢人最為崇高巨麗的一面。同時，〈子虛賦〉在誇耀了楚地雲夢之大與壯之後，就用烏有先生的口，質問這種大的意義，一從大一統的政治秩序問這種大與壯與諸侯國本位的關係，二從大一統的道德秩序問這種大與壯與道德和正義的關係。〈上林賦〉在頌揚了上林苑的巨麗之後，寫

天子樂極而思，幡然有悟。回歸王道：

於是歷吉日以齋戒，襲朝服，乘法駕，建華旗，鳴玉鸞。遊於六藝之囿，馳騖乎仁義之途，覽

觀《春秋》之林……修容乎禮園，翱翔乎書圃，述易道，放怪獸，登明堂，坐清廟，恣群臣，奏得

失。四海之內，莫不受獲。於斯之時，天下大悅。鄉風而聽，隨流而化，卉然興道而遷義，刑錯而

不用，德隆於三皇，而功羨於五帝。

然然而，作為漢賦的特點和由漢賦所表現的漢代的特點，不在後一個方面，而在前一個方面，

即對巨麗的追求。由於兩賦中有一等級的比較，這就既呈現了賦在描繪大與壯的一般方法，又呈現

了極大極壯的巨麗的特殊規律。〈子虛賦〉寫方圓九百里的雲夢澤，其全景，其中有山，山是形狀

最好最大最壯的……山中有土，土是最好的，山中有石，石是最好的。其東如何，其南如何，其西如

何，其北如何。帶什麼人，拿什麼東西，用什麼裝飾去狩獵，過程如何？當然這種「什麼」和「如

何」都是最好的。然後是與美女一道遊玩，然後與雅男一道遊玩，最後登陽雲之台。總的說來是兩

點，一是過程：景色→活動→帶女人玩→帶男人玩→登台；二是每一過程中的景與人如何寫細。前

一點表明了漢人認為的快樂和巨麗是什麼，有一二三……後一點說明了對每一點應該怎麼表現才能

構成整體的巨麗。〈上林賦〉寫天子上林苑的巨麗，是：水→山→建築→植物→動物→狩獵→登台

享樂。巨麗表現在如何把每一項都寫得多、寫得全、寫得美、寫得奇。比如寫水，這裡有八條河，水有各種樣態和流態，水中有魚，林林種種的魚，水中有草，各種各樣的草，水中有寶石，各色各樣的寶石。比如寫樂：

置酒乎顥天之台，張樂乎轇輵之宇；撞千石之鐘，立萬石之虡；建翠華之旗，樹靈鼉之鼓。奏陶唐氏之舞，聽葛天氏之歌。千人唱，萬人和，山陵為之震動，川谷為之蕩波。巴渝宋蔡，淮南干遮，文成顛歌，族居遞奏，金鼓迭起，鏗鎗鐺鞈，洞心駭耳。荊吳鄭衛之聲，韶濩武象之樂，陰淫案衍之音，鄢郢繽紛，激楚結風，俳優侏儒，狄鞮之倡，所以娛耳目樂心意者，麗靡爛漫於前，靡曼美色於後。

這裡可以知道最好，既是一種空間中的最好，如巴渝宋蔡、荊吳鄭衛，而且是一種時間中的最好，有遠古的陶唐氏、葛天氏，有現今的俳優侏儒，因此，天子之巨麗，是擁有時空中的一切。這種擁有一切的全面性，最典型地體現在班固的〈西都賦〉裡。因此，我們以〈西都賦〉來看漢賦的巨麗是怎樣凝結為一種形式結構的。〈西都賦〉中西都賓向東都主人言西都之制的內容。具體如下⑰：

第一，地理位置、歷史沿革。地理位置：「漢之西都，在於雍州……則天地之陜區焉。」歷

史沿革：「是故橫被六合，三成帝畿……秦以虎視。」漢西經營……「及至大漢，受命而都之也……故窮泰而極侈。」（以上一百八十八字）

一開始的西都方位，就顯出了賦的特點。它是周圍山川形勝（「左據函谷二崤之阻，表以太華終南之山，右界褒斜隴首之險，帶以洪河涇渭之川」），天上的星象分野，及人的順應天地而努力的結果（「周以龍興，秦以虎視，及至大漢，受命而都之也，仰悟東井之精，俯協河圖之靈。……天人合應，以發皇明」）。這是時空合一的方位，是天地人相參的結果，這是以陰陽五行圖式描繪地理方位的典範。

第二，城市描繪。城市佈局：「建金城而萬雉……閭閻且千。」繁榮富庶：「九市開場，貨別隧分……既庶且富，娛樂無疆。」都市人物：「都人士女，殊異乎五方……騁騖乎其中。」京畿人物：「若乃觀其四郊……隆上都而觀萬國也。」（以上一百九十九字）

第三，京畿環境描繪。「其陽（南）則崇山隱天，幽林穹谷……郊野之富，號為近蜀。」「其陰（北）則冠以九嵕，陪以甘泉……五穀垂穎，桑麻鋪棻。」「東郊則有通溝大漕……與海通波。」「西郊則有上囿禁苑……離宮別館，三十六所……殊方異類，至於三萬里。」（以上兩百四十八字）

⑰ 對〈西都賦〉的結構分析採用萬光治先生的研究成果，參見萬光治：《漢賦通論》，二三四至二三七頁。

都城分兩部分描寫，一是城內的各類事物結構，顯得五彩紛呈；二是都城的四周。內外在氣勢上相滲相佐，更進一步突出了對方。內盡呈人文之靈，外畢顯自然之寶，內是動的人文的陽剛之氣韻，外是靜的山川百物的陰柔之美姿。

第四，群體建築描繪。總體風格：總體風格：「其宮室也，體象乎天地……光燭朗以景彰。」裝飾特點：「金華玉堂，白虎麒麟……乘茵步輦，惟所息宴。」後宮之制：「後宮則有掖庭椒房，后妃之室……蘭林蕙草，鴛鴦飛翔之列。」（以上三百二十四字）

第五，重點建築描繪（昭陽殿）。裝飾特點：「昭陽特盛……珊瑚碧樹，周阿而生。」美人風姿：「紅羅颯纚，綺組繽紛……處乎斯列者，蓋以百數。」佐命之臣：「左右庭中，朝堂百僚之位……膏澤洽乎黎庶。」典籍之府：「又有天祿、石渠……講論乎六藝，稽合乎同異。」著作之庭：「又有承明金馬……啟發篇章，校理祕文。」其他司職：「周以鉤陳之位……陛戟百重，各有典司。」其他建築之空間關係：「正殿崔嵬，層構厥高……若遊目於天表……」（以上六百五十字）

第六，狩獵、遊樂描繪。準備工作：「爾乃盛娛游之壯觀……列卒周匝，星羅雲布。」天子儀生氣的美人、大臣、典籍。整個建築描繪充滿了大與小、靜與動、高與低的對比。

美；二是重點建築描繪。這裡不僅是建築結構本身，而且是建築內，作為建築之一部分而又給建築對建築也分兩部分描寫。一是整個建築群體，顯出結構組合裝飾配置的物質之美和自然植物之

仗：「於是乘鑾輿……歷上蘭。」狩獵場面：「六師發逐，百獸駭殫……草木無餘，禽獸殄夷。」論功行賞：「於是天子乃登屬玉之館……舉烽命釂。饗賜畢，勞逸齊。」泛舟之樂……「大路鳴鑾，容與徘徊……沉浮往來，雲集霧散。」觀女樂、釣魚射鳥：「於是後宮乘輅……方舟並騖，俯仰極樂。」四方遊樂：「遂乃風舉雲搖……第從臣之嘉頌。」（以上六百零七字）

以前的整個西都描寫基本上是偏於靜態的，這裡就完全顯出動態的熱鬧和生氣。既使整個篇章形成動靜之互襯，又畫龍點睛，使西都在漢代的陰陽五行宇宙圖式中成為一個符合天定位而又生氣盎然的存在。

最後，以頌揚盛世之德結束全篇。（八十八字）

〈西都賦〉比較經典地呈現了漢賦的基本審美方式，體現在以下三方面。

第一，與漢代宇宙觀相一致的審美構圖方式去描繪事物。一開始就是對西都的天地四方進行描繪，然後是人在其中的定位，再描寫京畿環境，南如何、北如何、西如何、東如何，顯出縱橫上下、四面八方、天地萬物相互交織的一幅立體全圖。這是遠古以來的仰觀俯察、四面遊目、溯古追今的審美方式在漢賦中與陰陽五行結合後的面貌。這一直為後來的賦的方位描寫所承傳。如唐代王勃〈滕王閣序〉「南昌故郡（歷史），洪都新府（現在）。星分翼軫（天象），地接衡廬（地理），襟三江而帶五湖，控蠻荊而引甌越（以近及遠）。物華天寶，龍光射牛斗之虛；人傑地靈，徐孺下陳蕃之榻（天地相就，人相參之）」。又如蘇軾〈前赤壁賦〉：「壬戌之秋，七月既望

（時間），蘇子與客泛舟於赤壁之下（地點）……少焉，月出於東山之上，徘徊於斗牛之間（天象），白露橫江（地下），水光接天（天地相合）。縱一葦之所如，凌萬頃之茫然（人在天地中的情景）。」而在這天地人四方的立體全景中又總是貫串著一陰一陽的應和，講西都大方位，天地相對，山川相對；談西都本身，內與外，人文與自然，結構與氣勢，一高一低；敘西都內建築，又是天地相對，內外有別，有高殿崔嵬，隨即有池水湯湯，最後講人在美好的環境中娛樂，也是具有陽剛雄風的狩獵與呈現陰柔美態的泛舟觀樂相映成趣。

第二，〈西都賦〉的整個描寫顯出了由大到小又由小到大的循環視線。整篇的敘述順序是由大到小，即由天地人大環境中的西都→西都本身→西都中的建築→建築中的昭陽殿→人的活動。但是，鏡頭每縮小一次，則要向原初進行大回應和擴射，顯出由小到大的回逆。西都本身比天地大環境小了，但通過物產和遊士作了向外的擴展（「州郡之豪傑，五都之貨殖，三選七遷，充奉陵邑……隆上都而觀萬國」）。又通過四圍環境，北擁有世界最珍貴的物產，南有最日常的物產，東可以與海通波，西有可以逾崑崙越巨海的動物飛禽，又一次向大擴展。建築本身比城市小了，但通過體象天地又回到了大。也通過建築內八方萬國的珍寶動植而顯出大。昭陽殿只是建築的一部分，小了。但通過典籍著作進行了時間的擴充，通過美人大臣進行人文擴展，又通過在崔嵬正殿上的登高遊目顯出了向天地四方的空間擴張。娛遊本是西都的一次活動，但通過天下百獸（猿、豺、狼、虎、豹、獅、熊、兕……）的顯現，各種飛禽（玄鶴、白鷺、黃鵠、鳽鸛、鴻雁、鳬鷖……）的出

場，明顯地有了宇宙萬物的代表性。這種審美敘述一方面不斷地由大到小，另方面又不斷地由小到大，正如太極圖，以黑白任何一色為主，由大到小，小到最後化入另一色，又由小到大。一種宇宙的根本視線在這裡得到體現。

由以上兩點，很自然地得出了審美方式的第三個特點：按照漢的立體全面方式進行細細的「步步移，面面觀」的仰觀俯察、四面遊目的鋪陳排列。〈西都賦〉從一開始就見到這種鋪陳排列迎面而來，然後是隨著敘事對象的轉移一套接著一套不斷地出現。所有的漢賦都是這樣，只是有繁簡之別。

漢賦鋪陳排列是在漢代宇宙圖式形成的軀幹綱目上進行細節的添加，這裡，各類事物都有一個題材庫，寫到哪一類事物，就從庫中選取該文所需的素材羅列上去就行了。

漢賦的趣旨，與秦漢的容納萬有的精神一樣，是要窮盡事物。由此，它在鋪陳排列事物的時候，是現實加想像。它的鋪采摛文最後成了容納萬有的象徵體系。〈西都賦〉就是如此，它的西都城描繪，就是天地人合一、天人相感、天人相通的人文象徵。它的宮殿描繪是一種法象天地、容納萬有的宇宙象徵。它的狩獵描寫的是一種囊括宇宙、併吞八荒的征服象徵。它的泛舟觀樂描繪，通過樂的天地人合德本質，與觀時的「俯仰樂極」，表現了天人合一的象徵。

漢賦的鋪陳排列，也顯出了「滿」的效果。通過「滿」來達到對天地萬物的窮盡。但漢賦作為一種文學樣式，它的窮盡萬物的滿的鋪陳，是通過文字來實現的。因此漢賦對萬物的佔有就表

現為一種對文字的佔有。如司馬相如的〈上林賦〉，在描寫上林苑水的時候，出現在字面上的是大量的三點水旁的字，特別是在對水進行仔細描摹形容時，幾乎每個四字句中都有兩個帶水旁的字，甚至四字全為水旁。中國字有表事物屬性的字，有表事物狀態形貌聲響的字。前一類字愈多而種類愈多，後一類愈多而形態愈多。一片一片帶水旁的字，還未細讀，就使人感到水的千種流態，萬種聲響。水的聲態被洋洋灑灑地寫完，馬上是水中的動物，我們又看到一排排帶魚旁的字出現了。魚寫了就寫水中的珍寶奇石，然後就寫水鳥，帶石旁、玉旁和鳥旁的字又魚貫而出。讀漢賦就像讀百科字典，更像進博物館，真是琳琅滿目，令人目不暇接。它是漢人要佔有萬物、窮盡宇宙的具體體現，但是這種佔有不是抽象的把握，哲學的體味，而是具體實在地佔有，慢慢地品味，仔細地賞玩，這就造成了建築的大，容納的眾，畫像和漢賦的滿，一種恢宏博大的時代氣派就在這滿中體現出來了。

漢畫像：一體古今

漢畫像（包括畫像石和畫像磚）幾乎可以算是漢代特有的藝術類型。它於漢武帝以後不久出現，幾乎風靡兩漢，最傑出的成就在東漢，在漢末三國時才衰退下來，魏晉南北朝就不多見了。因此漢畫像作為漢代精神的藝術體現就有了特殊的意義。

漢畫像石、畫像磚是陵墓的一個組成部分，它一是出現在墓的碑闕之上，二是在作為墓的一部

分的祠堂裡，三是在地下的墓室中。所謂畫像石、畫像磚，類似於壁畫，但它以石、磚為壁，以雕刻代替筆墨，因此是一種石刻畫。中國的宮殿建築和民居建築以木結構為主，而陵墓建築以磚石為主，自有其文化觀念。但磚石從材料上具有堅固恆久的性質，多方面契合了文化對陵墓的分類觀念。在磚石上刻畫，把有漢一代的宇宙觀念、生活觀念、審美觀念藝術地永恆地保存了下來。

兩漢石刻畫像三百年間遍於全國，山東、河南、陝西、山西、河北、安徽、湖北、四川、甘肅，雲南等省。主要分佈在四大地區，一是山東、蘇北、皖北、豫東區；二是豫南、鄂北區；三是陝北、晉西北區；四是四川、重慶、滇北區。但其數量和藝術成就之最，應屬河南、山東、四川。此三地皆為工商業最發達地區，而且河南洛陽乃東漢首都，南陽是光武帝的家鄉，諸侯王封國多在山東。雄厚的財力和崇尚厚葬的時代風尚相契合，就出現了王符在《潛夫論‧浮侈篇》裡所描繪的情景：

今京師貴戚，郡縣豪家，生不極養，死乃崇喪，或至刻金鏤玉，檽梓楩柟，良田造塋，黃壤致藏，多埋珍寶偶人車馬，造起大塚，廣種松柏，廬舍祠堂，崇侈上僭，寵臣貴戚，州郡世家，每有喪葬，都官屬縣，各當遣吏齎奉，車馬帷帳，貸假待客之具，競為華觀。

這種普遍厚葬的結果之一，就是空前絕後的漢代石刻畫的蓬勃發展。秦俑漢雕是從秦皇到漢武時朝廷的威壯在陵墓藝術中的體現，而漢畫像則是儒家思想佔據主流後，家族的親情在墓葬藝術中的凝結。儒家強調三綱五常的人倫溫情。家是國和天的基礎。家的墓室就成了表達和顯示對「孝」的看重和對祖的崇敬的一種最好的方式。因此漢畫像從武帝以後出現，正是漢代思想變遷的表徵。

從武帝始，在儒家思想的影響下，到西漢末，士人已經從先秦的游士和漢初的吏士成長為與家緊密相連的士族。東漢的開國皇帝光武帝就是依靠士族而重建漢家天下的。因此漢畫像與士族一道在東漢興盛，是漢代家文化重新勃起的產物。正如漢代儒家充滿了陰陽五行、讖緯思想、天人感應一樣，與家墓祠堂相連的漢畫像同樣瀰漫著陰陽五行、讖緯思想、天人感應。魏晉以後，以士族為代表的家仍在發展，但讖緯思想和天人感應的漢代宇宙觀消失了，畫像失去了題材和結構的依據，也就消失了。從這個角度看，可以說，漢畫像是家文化與漢代天人感應宇宙觀結合的產物，二者缺一不可。

秦俑漢雕是陵墓的一個有機部分。雕塑的性質（個體獨立，由個體組成的群體依然僅具這一群體性）使之僅僅作為部分而存在，雖然它也反映和折射出整體的精神，而繪畫以二維空間平面來呈現形象比雕塑有了更大的靈活性。中國繪畫從彩陶時起就樹立的散點透視、仰觀俯察的美學法則，也使繪畫更傾向於去表現一種觀念的整體性。祠堂與墓室不像紙帛那樣是單一的一幅，而是好幾面整壁。它為容納萬有的整體性藝術營造提供了誘人的物質基礎。墓室和祠堂的實際功用本身，又決

定了在其中的石刻畫一定要展現一個比現實社會更廣闊的世界。

現講一講漢代的祠堂功能。吉南先生指出，祠堂是用於祭祠的墓上建築，最遲產生於漢武帝，石祠堂主要流行於東漢。「古不墓祭」（編按：見蔡邕〈獨斷〉、《後漢書‧祭祀志下》），武帝以後，墓祭盛行。祭祀的功能有二：一是，「感物思親，故祭祀也」（王充《論衡‧譏日》）。二是，「祭之為言察也。察者，至也，言人事至於鬼神也」（《藝文類聚‧卷三十八‧禮部上》引《尚書大傳》）。總之，祭祀既有思念又可祈求已進入鬼神世界的祖先，祭祀必然意味著生者與死者的交往，意味著一個與死者相連的世界的呈現。這種呈現一方面已由當時的意識形態灌輸，已存在於人的頭腦中，另方面由於祠堂的特殊功能需要，又以圖畫的形式在祠堂的牆壁上生動地展現出來。「石祠的周圍環境是一片寧靜的墓地，石祠之後為墓塚，有的石祠之前建置墓闕，或『廣種松柏』或刻石獸，或安排守墓人。所謂『驅車上東門，遙望郭北墓，白楊何蕭蕭，松柏夾廣路』，那是詩意的墓地環境。還讓墓地井然有序，合科禮制，以左昭右穆來確定長幼子孫的墳墓序列……墓地的空間意識從石祠外部確定了石祠的內涵。而且石祠與墳墓要有一致的朝向，事關凶吉，以五音來定奪。」[18] 祠堂與墓室一樣都是要呈現一個非人事而大於人世的世界。但與墓室不同的是，祠堂不像墓室那樣一旦封墓就自我封閉，而是要讓活人感受到這一世界。它強化著一種世界觀的現世

⑱ 吉南：〈東漢石祠藝術功能的觀察〉，載《美術研究》，一九八七（三）。

循環。這種世界觀通過石刻畫藝術而得到具體的表現，石刻畫藝術又因為要表現這一世界觀而採取

了一種獨特的方式。

讓我們較為詳細地考察一個祠堂——山東孝堂山郭氏祠。石室是用大石塊築成的單簷硬山式建

築。從內部測量，東西寬為三・八〇五公尺，南北深為二・〇八公尺，由地面至頂高約兩公尺，前

簷之中央有八角柱，柱頭大斗至後牆有三角石梁直承屋頂將石室分為兩間。畫像即雕刻在石室內部

的東、西、北三個牆面與石梁的兩面之上。

北壁畫像分上下兩層，上層刻王者車馬出行行列，其東部有導騎十六匹，二馬駕車兩乘，每車

有御者一人乘者二人，西部也有導騎十六匹，另有鼓樂車一乘和四馬蓋車一乘，鼓車之內有四人在

奏樂，中央樹一健鼓在車蓋之上，左右各一人雙手執拊擊鼓……下層並排刻有三座殿宇，殿宇內雙

層單簷廡殿頂，左右兩闕也是雙層建築，殿頂、闕頂各有鳳凰、禽鳥和猿猴異獸作裝飾，殿宇之內

各有朝拜參謁圖像，樓上各坐人物一排。

東壁石牆上部三角部分，是屬於神話題材之畫像。有人身蛇尾持矩的伏羲氏與持弓坐於屋下的

東王公以及吹奏樂器、挽車、頂物等人物；其下有輜車、騎乘、步行持戟以及迎迓人物等。其中值

得注意的是，有二人騎駱駝和三人騎一象的場面——此圖之下一排人物為歷史故事，其中有「周公

輔助成王」圖，再下為庖廚、舞樂、雜技、車獵等圖。庖廚圖中有井灶、宰殺禽獸、各種腥味的懸

架等；雜技有擊鼓、弄九、載桿等；騎獵有漁獵、車馬人物、禽獸、魚鱉之屬俱在。

西壁也分三區：上部三角部分也是神話題材，有蛇身人首持規的女媧氏、西王母以及其他人物與禽獸。中間一區（三角牆之下）的上部有兩列車騎出行圖，下部有一帶人物，當也是歷史故事之類。最下一區為戰爭圖，有步戰與馬戰，雙方對陣攻擊極激烈。值得注意的是，這個《戰爭圖》中，在戰場之後有一個二層樓殿建築，內中從一王者，其前後各有拜謁人物，殿前空地上有一人跪坐，北題「胡王」二字；胡王之前有三個被綁跪的人物，當是戰俘，又有一個斧架，架著兩個人頭……

石梁的東面是《撈鼎圖》描寫的故事並非「泗水撈鼎」，而是劉道錫使人在熙安山下水中打撈南越王尉陀的沉鼎故事。西面是橋上墜車圖，石梁底部刻日月星辰圖像。[19]

郭氏祠對整個漢代畫像具有典型意義：漢代畫像基本都是這種從上到下的神話、歷史、現實的畫面結構；有的由神話人物、歷史故事、現實生活與現實事件構成的三大系統。縱觀整個漢畫像，這三個系統的具體成分很容易排列出來：

神仙靈異系統：伏羲、女媧、東王公、西王母、青龍、白虎、朱雀、玄武、山神、海靈、奇

[19] 李浴：《中國美術史綱》上卷，三三八至三四二頁，瀋陽，遼寧美術出版社，一九八四。

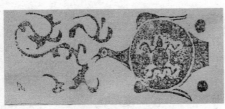
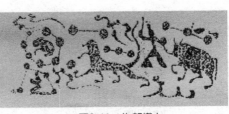

圖2-12　日月交食　　　　　　　　圖2-11　牛郎織女

禽異獸、風伯雨師、仙童羽人、各種天象（圖2-11、圖2-12）。

這個神話靈異系統具有多重意義，第一，它是世界人類的本原，這特別由伏羲、女媧、東王公、西王母表現出來。第二，它仍是現今世界的主宰，如天上的青龍、白虎、朱雀、玄武及山神、海靈都要具象可見，它們構成世界的深層秩序，並時常通過徵兆、示吉和懲戒的方式與現實相關聯。山東武梁祠裡神異動物的題榜就透出這點，如「白虎，王者不暴虐，則白虎至，仁不害人」，「玉馬，王者清明尊賢則至」，「赤羆，仁奸明則至」，等等。

歷史系統：第一，古代帝王（圖2-13），如神農、黃帝、顓頊、帝嚳、堯、舜、禹、文王、武王；第二，古代聖賢，如周公、倉頡、老子、孔子，七十二賢人；第三，孝子系統，曾參、閔子騫、老萊子、丁蘭、韓伯瑜、邢

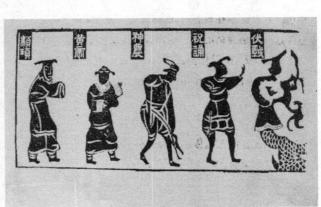

圖2-13　上古帝王

渠、董永、朱明、衛姬等；第四，節婦系統，如梁節父、齊義母、京師節女、無鹽醜女、梁高行、秋胡妻、魯義姑、楚真妻、李善等；第五，忠系統如管仲、藺相如、程嬰、蘇武、齊侍郎等；第六，義系統，曹沫劫齊桓、專諸刺王僚、荊軻刺秦王（圖2-14）、要離刺慶忌、豫讓刺趙襄、聶政刺韓王等。歷史系統顯示了歷史運轉的基本規則和支柱，同時又是現代社會政治倫理日常生活的典範。

社會生活系統：包括日常生產的狩獵農事，日常起居的樓閣人物，日常享受的庖廚宴飲，日常娛樂的車騎出行、田獵、舞樂百戲，當代事件的胡漢戰爭，等等，社會生活系統是當時生活方式的主要方面，仍在當世循環運轉，又具體化為墓中主人生前生活記錄的典型畫面，同時包含著其在地下仍繼續這種生活。因此是歷史（墓主人的歷史）、現在（仍存的生活模式）和未來（墓主人的地下生活）的統一互滲。

以上三個系統構成了漢畫像內容的生存機制的題材庫。每一祠堂的墓室則根據自己空間的多少、尺度的大小，按照三層的基本架構，從題材庫裡選取題材並根據題材庫的機制加減一些，畫像整體就產生出來了。這樣當我們觀看各個祠堂

圖2-14　荊軻刺秦王

的時候，既有總的統一感，又有具體的差別。墓室的空間格式如與祠堂相仿，那麼畫的佈局也相仿，如沂南畫像石墓。倘空間格式不甚相同，那麼其佈局基本如董旭先生所述：「墓門柱繪有執戟小吏——看門人，很像後來的門神——秦瓊、尉遲敬德之類。墓門繪有鋪首啣環——鎮邪避妖，消災避難。進門後的甬道兩側多繪有墓主人的生活：主人尊嚴至上，恣意歡樂，賓客傭人，惟命是從；府闕宅第高大寬闊，糧食用具豐富繁多，牛馬牲畜膘肥體壯。卷頂多繪有升仙與打鬼；方相打鬼，方士引路，作羽成仙……」⑳

漢畫像三個系統共生於一壁或幾壁，構成了時空合一、天上地下共存、過去未來現在互通的囊括宇宙的風神，這種共存合一反映在一壁之中，漢畫像一是用縱向的層級分隔，這樣神話、歷史、現實有一個相對的秩序，但又因共存一壁而帶來互通；二是用了橫向的並置，人物的並置和故事的並置。分，可為一個個的單體形象，合，又可為整體的系列形象。縱向層級與橫向並置可以具體為多種不同的手法，但又都是為了達到一個藝術目的，以我（墓主人）為主線，盡可能表現在宇宙中的多層聯繫，盡可能多地表現一種容納萬有的思想。宇宙之大，萬物之眾，而祠墓有限，按宇宙模式進行典型總括和依「我」之特性予以加減很有必要。在這兩條原則的指導之下，形成了漢畫像的一個特點：以滿代多。

滿是漢畫像的特點。任一石，任一磚，總塞得滿滿的。不但整個畫面要填滿，畫面中任一行格也要填滿。古代聖王一排，要排滿，車馬出行要從一端拉到另一端。四川畫像的《弋射圖》，右下

角的池塘有大面積的荷花與一條條的大魚將其塞滿。神話

歷史現實，其成分之多，豈能盡寫，但一旦畫滿，寫盡的

感受就出來了。滿是代替多，是代表無限。人物一直排過

去，給人以無限之感，車馬從頭走到尾，給人以無限之

感。《弋射圖》（圖2-15）中，大魚一條條滿滿地橫著。

給人無限之感，天上的鳥一行行向許多方向飛去，給人無

限之感。四川《宴樂歌舞雜技圖》中，其實總共只有兩

組，四人觀看，四人舞蹈，但由於把畫面填得滿滿的，也

給人以無限多之感。滿表明漢的審美趣味是盡量地多，多

多益善，有一種佔有的興奮。滿也意味著漢人對無限的把

握，不是一種虛靈的體味，而是一種具體的玩賞，因此儘

管是神話，也畫得如此具體，儘管是歷史傳說，也如在目

前，栩栩如生。

滿是漢畫像的特點，但漢畫像雖滿卻不呆滯、不僵

⑳ 董旭：〈漢代畫像形式初探〉，載《河南大學學報》，一九八七（二）。

圖2-15　弋射圖

硬，反而顯得非常生動，非常活潑。漢代美學是講究「神」的。《淮南子·說林訓》有對「畫者謹毛而失貌」的批評，《淮南子·說山訓》又強調了「君形者」的重要性，君形者，就是形體的主宰者（君王），也就是形神關係中的「神」。漢畫像的滿而不滯，多而不板，就在於它使畫面顯得有神。這「神」從藝術技巧講，主要是通過「動」顯示出來的。因此可以說，以動顯神是漢畫像的第二個特點。

以動顯神從技法的基點講，是由線條來表現的。「南陽畫像裡，有一幅表現『虹』的線條（圖2-16），整個畫面僅有一根中間拱起的弧線『⌒』，兩端為龍頭，造型極簡。就其本身講，這種弧線具有三角形的穩定性，又具有弓形的彈性的動感，如果賦予它具體形象，如龍虎牛馬之類，立即就『活』了起來，若將其倒置過來『⌣』，又有一種伸展性，故此畫像裡的朱雀羽人多採用這一同線手法。若將這種弧線豎起來『)』，會出現一種向上升起的不安動感（圖2-17）。所以畫像裡不少的女媧、嫦娥的形象採用了這一形式法則。在四川的漢畫像裡，有一幅王暉石棺的『青龍』，龍身呈上面所說的那種弧線，佔據畫面的大部分，龍頭向上仰起，顯然是弧線的一種發展，可概括為波浪形『S』。我們將前面所說的兩種曲線與漢畫像

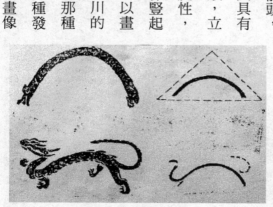

圖2-16　漢畫中的線

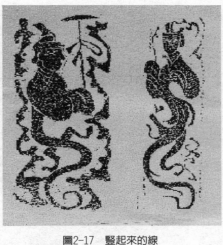

圖2-17　豎起來的線

㉑
董旭：〈漢代畫像形式初探〉，載《河南大學學報》，一九八七（二）。

裡的大多數形象相對照，諸如虎、牛、馬、象、山巒、雲氣，等等，就可以發現，這兩種曲線的具體化運用，不僅這些形象本身，甚至包括他們的運動形態，都是這兩種曲線在起著主導作用，都是這兩種曲線的具體化運用。

同樣，我們再去對照一下畫像裡有關表現運動的場面，就會發現，它起著『動勢線』與『主旋律』的作用。」㉑漢畫像裡佔主導地位的線，不是表現安定靜謐的平行線和垂直線，而是表現運動、不定、騰躍、行進的曲線與斜線。因此，漢畫像雖滿，卻滿壁飛動，一片生機，也正是在這飛動活躍裡，天上地下過去未來的互滲互通既內在地又外在地表現出來了。

漢畫像不是帛畫那樣，用毛筆在帛上細細地畫，而是雕刻在石面上，就琳琅滿目、生動靈透而言，從馬王堆帛畫中也可以感受得到。但漢畫像表現出來的一股力量卻是帛畫裡沒有的。畫像磚石不可能刻畫得細緻如此，而只能從面積與動勢中顯出神韻，漢畫像的力量和古拙主要從形體塊面中表現出來。注重形體塊面的必然結果是追求整體的視覺效果和對形體作變通的變

圖2-18　肥馬

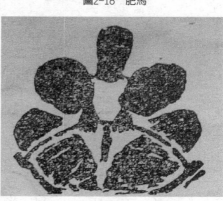

圖2-19　蹶張

形誇張，這又顯示出漢畫像特有的韻味。因此，可以說漢畫像的第三個特點是：以塊求力，以塊呈韻。「漢畫像中，可以找到不少臂長於身，腰細如頸的形象——為了強調『鮮車肥馬』的馬的肥胖，馬屁股處理得又圓又大近似球體，四肢卻細如繩

絲，闊頸仰首，既肥且壯。」（圖2-18）「漢畫像裡表現『蹶張』（圖2-19）的形象不少，其中四川柿子灣的一幅蹶張很有代表性。畫面描繪的是一蹲坐武士，踩弩上射，整個武士由五塊橢圓形組成，衣著面部沒有刻畫，但武士的神態已躍然畫面。」㉒整個形象稚樸拙氣，飽滿有力，韻味十足。

漢畫像古拙的力量，稚氣的韻味和飛動的生氣一樣，都完滿地服務於漢人要求表現的那個天地互滲，古今一體，時空合一，陰陽消長，五行循環的琳琅滿目的鮮活生動的世界。

㉒、董旭：〈漢代畫像形式初探〉，載《河南大學學報》，一九八七（二）。

六朝風韻

六朝藝術的文化氛圍

「六朝」① 在這裡被用來指三國、晉、南北朝。

六朝的藝術，從王羲之、王獻之的字到顧愷之、陸探微、張僧繇的畫，從曹植、阮籍、謝靈運的詩到嵇康、桓伊、丘明的曲，從吳均、酈道元的散文到洛陽和南朝的寺院，從戴逵、戴顒的雕塑到雲岡、龍門的造像……展現了一個完全不同於先秦兩漢的丰采世界。這個藝術世界產生於令人眼花繚亂的歷史時空之中：黃巾飄舞，三國紛爭，八王之亂，五胡亂華，南北朝分裂，政治風雲變幻，王朝快速更迭……這是一個文化重組的時代；這是一個人口死亡特多的時代，又是一個最混亂的時代，又是一個文化重組的時代；這是一個人心最痛苦的時代，又是一個民族仇殺的時代；這是一個最感壓迫身不由己的時代，又是一個民族融合的時代；這是一個人才輩出的時代，又是一個智慧大迸射的時代；這是一個最感壓迫身不由己的時代，又是一個精神最為自由放任的時代……各種各樣帶著矛盾的特點和帶著特點的矛盾不斷呈現出來，但對藝術來說，正是從這裡開始了它的「自覺時代」。

打開通向這一歷史之門的，是漢末動亂帶來的整個舊世界的崩潰。舊世界是指從戰國經秦到漢，由漢人精緻地建立起來的以儒家為中心把一切傳統因素、民間信仰、神話內容、讖緯迷信緊密地結合在一起的漢代意識形態，以及與這個意識形態同形同構的政治制度、日常行為規範方式、話語形式。在注重整體的中國文化裡，由漢代意識形態講述的宇宙秩序結構的變化意味著在這個結構中並由之決定的各因素也會發生變化。在舊意識形態消散和新思想觀念構造的嬗變中，魏晉玄學和

六朝佛學和道教建立起了新的精神空間。其中對六朝藝術風貌有極大的影響，或者說與之有極大關聯的有三：一是與宇宙論相關的有無之辨和色空理論；二是與個體獨特性相關的有情無情之辨；三是與事物構成論相關的形神之論。

一、有無色空與藝術風韻

漢代思想是一個氣陰陽五行的嚴整網絡結構。它雖然也承認氣是根本，但更強調陰陽五行網絡本身和由這個網絡帶動的天地相通、天人感應以及宇宙各部分的對應相感本身。因此它更注重的是現存秩序和事物在宇宙網絡中的定位。氣在中國文化中本兼有有與無兩種屬性，它可感而不可見，又不可固定，似無；但它又確實存在，似有。漢代思想由於注重網絡和具體事物，是重有，因而氣也偏於有。這種對現存秩序和具體事物的重視既表現為對綱常倫理的強調，又有思維邏輯的編造。一旦這種「編造性」隨社會結構的崩潰愈來愈多地暴露出來，該思想作為宇宙整體框架也就破產了。魏晉玄學填補了漢代觀念破產後的思想真空。與漢代重網絡和具體事物的宇宙觀不同，魏晉玄學用有與無這對概念來概括具體事物和事物後面的本體及其相互關係。

① 六朝在古代主流含義是指在金陵（南京）建都的六個朝代：東吳、東晉、宋、齊、梁、陳。而這六個朝代又基本上與三國、兩晉、南北朝相對應，因此「六朝」又可以像王國維先生一樣用來指這一時代。

魏正始中，何晏、王弼等祖述老莊，立論以為：天地萬物皆以無為本，「無也者，開物成務，無往而不存者也。陰陽恃以化生，萬物恃以成形，賢者恃以成德，不肖恃以免身。故無之為用，無爵而貴矣」。（房玄齡《晉書・王衍傳》）

天下之物，皆以有為生。有之所始，以無為本。將欲全有，必反於無也。（王弼《老子注》第四十章）

面對社會不斷變化，事物生生滅滅，人生禍福不定，玄學抬高了決定事物之為事物的「無」的地位，降低了具體事物之「有」的尊格。漢代思想所注重而且近乎固定的網絡在從無到有和從有到無的轉化中被懸置了。漢代氣陰陽五行宇宙網絡是把最初的圖騰、原始的天帝、現世的鬼神，總之，一切非理性的東西都包羅在其中，並給予了確切定位。而在魏晉的以無為本的玄學宇宙中，這些非理性「天道與性」和「怪力亂神」被推了出去。當然，這被推出去，並不是不存在，而是不以漢代的方式存在，即不被編織在主流思想之中。這樣它一方面像先秦一樣，重新退回到廣大的民間之中，我們看到，兩漢居於主流地位中的讖緯，在六朝變成了邊緣地位的「志怪」，以一種美學的形式出現。另方面它進入佛教和道教，在一種宗教的形式裡重新定型。陰陽五行讖緯感應思想的衰落正好與佛教這一外來宗教和道教的浮出地表有一種時間上的重合，裡面有非常豐富的文化內容和

意義，漢代的「天道與性」、「怪力亂神」在舊形態的崩潰中散落開來需要有一安頓之處，佛教西來、道教萌生需要生長的土壤和營養元素，而整合在漢人思想中、蘊涵了六千年傳統的神性、神話因素，正好零落出來被佛道二教消化吸收。

在魏晉，中國思想一方面在士人領域被重新理性化，另方面，各種成分又開始重新組合。認識到這一點，對理解中國思想史的演變將會非常重要。因此，六朝的理性接近於先秦而不同於兩漢。認識這種不同，不是因為六朝人比兩漢人更理性，而是兩漢以經學容納理性和神性為一體，而六朝則以玄學、佛教、道教把理性與神性相對地分開來了，這種分開的結果是理性在士人思想中凸顯了出來。在排除了怪力亂神的無和有的構架裡，一方面作為具體事物、現世生命「有」的有限性特別凸顯了出來：「對酒當歌，人生幾何。譬如朝露，去日苦多。」（曹操）「生年不滿百，常懷千歲憂，晝短苦夜長，何不秉燭遊。」（《古詩十九首》）另方面作為本體的無，沒有陰陽五行的網絡中介，沒有仙鬼神靈的介入，顯得特別虛靈。無正因為不是有，才能成為本體。然而既是無，就不能說成有。於是，宇宙的終極，宇宙的本源，顯為一片虛靈，也相通於佛學的「空」。宇宙本空，四大皆空，一切皆空。僧肇〈不真空論〉開宗明義就是說：「夫至虛無生者，蓋是般若玄鑑之妙趣，有物之宗極者也。」當人的有限生命被突出，人從理論上認識到個體生命的可貴以及和個體生命相關聯的我的時間的可貴；無的本體的突出，截斷了向上仙路，沒有了後世的延續，「人生似幻化，終當歸空無」（陶潛〈歸園田居〉之四），又使人從理論上有了一種對永恆和無限的新的追求

形式。因此，有無之辨和色空之論從兩個方面對六朝藝術產生了深刻的影響。一是它應和了漢末以來由神仙信仰崩潰而產生的人生飄忽、人壽苦短的生命珍貴意識，並進一步推動深化了這一意識，使得六朝藝術一開始就展現一種生命的關懷。二是它啟顯的虛靈的本體世界為藝術開創了一種不同於秦漢的新的形而上追求，使重「有」、重實、重滿的漢代藝術轉為體「無」、味道、重韻的六朝藝術。

二、有情無情與藝術自覺

漢末以來人生多艱、生命珍貴意識引發的是多情的文藝。劉勰在《文心雕龍・時序》談建安文學時，說：「觀其時文，雅好慷慨，良由世積亂離，風衰俗怨，並志深而筆長，故梗概而多氣也。」人生多艱、生命珍貴也反映為玄學的演進，玄學之玄是以三種「玄」書為經典：《周易》、《老子》、《莊子》。漢末玄學以《周易》為主，以虞翻、宋忠、荀融等為代表，正始玄學以《老子》為主，以王弼、何晏為主流，元康玄學以《老子》、《莊子》並重，嵇康、阮籍為領袖，永嘉玄學以《莊子》為主，郭象、向秀為代表。玄學從《周易》經《老子》到《莊子》，到王、何的《老子》時，完成以無為本的虛靈宇宙論，到《莊子》時，完成了士人的主體人格。從竹林七賢的「任達」到郭象的「獨化」，都可以被看成是莊子精神的具體化。莊子不是先秦而是在魏晉才成為中國文化的重要形象。

不過對於魏晉士人來說，理想的形象，除了莊子，還有屈原。莊與屈，一是哲學的極致，一

是文藝的極致。莊子在無情中蘊涵著宇宙的大情，正契合於玄學在超世的姿態中內含的入世的內心。屈原對現世的一往情深，不能自拔，知其不可能為之，雖九死而未悔的一顆純心，正相合於士人處亂世而正視自己個性的胸懷。「王孝伯言：名士不必須奇才，但使常得無事，痛飲酒，熟讀《離騷》，便可稱名士」（《世說新語·任誕》），道出了屈原在魏晉時的巨大影響。可以說，屈騷傳統的一往情深進入老莊，造就了魏晉風度，或者說，老莊加上屈騷構成了玄學的美學，沒有屈騷，道家只有全身遠害的形而上的超脫，加上屈騷，形而上的超脫就轉化成既獨立於朝廷，又獨立於鄉村的魏晉士人情懷，屈騷的一往情深使老莊「不食五穀，吸風飲露」的至人、真人、神人轉化為嵇康的剛腸疾惡和處難不驚，轉化為阮籍式的不為禮役和歧路大哭，轉化為陶潛的「採菊東籬下，悠然見南山」的田園境界。因此，魏晉的人格自覺可以說是莊子與屈原的合一，是莊子的自由和忘情與屈子的浪漫和深情的合一。老莊與屈子的碰撞，在魏晉清談的話題裡表現為「有情無情」的爭論：

何晏以為聖人無喜怒哀樂，其論甚精。鍾會等述之。弼與不同，以為聖人茂於人者神明也，同於人者五情也。神明茂，故能體沖和以通無；五情同，故不能無哀樂以應物。然則，聖人之情，應物而無累於物者也。今以其無累，便謂不復應物，失之多矣。（晉·何劭〈王弼傳〉）

玄學中關於聖人有情無情的爭論，實質上是要為時代和個人的多情心態尋找最後的哲學根據。肯定聖人也有情，人之多情就得到了一種神聖的認同。儘管還有聖人常人用情的差別，但情在根本上被肯定了。另方面聖人無情論也一直有相當的影響。而相信此論的人，最後的結果不是努力讓自己除去情感而趨向聖人，而是與聖人劃清界線而大膽地肯定自己。

王戎喪兒萬子，山簡往省之。王悲不自勝。簡曰：「孩抱中物，何至於此？」王曰：「聖人忘情，最下不及情，情之所鍾，正在我輩。」簡服其言，更為之慟。（《世說新語·傷逝》）

情帶有更多的個性特徵。多情任情帶來的是一種個性的自覺。六朝藝術的自覺首先就是建立在個性自覺的基礎上的。成復旺先生說：「先秦兩漢時期，我們知道很多人的姓名、職業、學說、業績乃至履歷，卻不太清楚他們的性格、愛好和日常生活。他們是個體的人，卻似乎並沒有意識到自己是個體的人，沒有想到在自己的職業、學說、業績之外，還應該有獨立的興趣、性格，沒有想到在公共生活之外，還應有僅僅屬於自己的日常生活。一般人是如此，連詩人也是如此。例如屈原，他似乎除了忠君愛國關心政治之外什麼都沒有想過。魏晉以後就不同了，我們看到許多人都各有自己的秉性、愛好，都在過著自己的與眾不同的日常生活，以至於，我們可能不大知道他們的社會角色和社會活動，卻清楚他們的儀容風度，個性特徵。就是說，在這個時期我們才看到了許許多多活

活生生的、血肉豐滿的個體的人。」②這段話有些地方還可以討論，但個性的自覺的確在魏晉湧現為一種文化的主色。這種個性自覺的主色究竟是怎麼來的呢？余英時先生講了兩點，一方面是東漢後期的士大夫在與宦官外戚鬥爭中形成的群體意識，而群體為了抬高自己的力量和聲望則標榜自己的頭面人物，這裡領袖人物特殊品質和個人風範得到了突出。另一方面漢代選拔官吏的推薦制度使人物品藻風行，自己要被人注意，脫穎而出，需要一種個人風格。③這還只是為了一種政治的或個人的目的而去突出個性，突出個性只是一種方式，而在魏晉與漢末具有本質上的不同，就是魏晉人是為個性而個性，是自覺的個性，是個性的自覺。

桓公少與殷侯齊名，常有競心，桓問殷：「卿何如我？」殷云：「我與我周旋久，寧做我。」

（《世說新語・品藻》）

阮籍嫂嘗還家，籍見與別。或譏之。籍曰：「禮豈為我輩設也。」（《世說新語・任誕》）

王仲宣好驢鳴，既葬，文帝臨其喪，顧語同遊曰：「王好驢鳴，可各作一聲以送之。」赴客皆一作驢鳴。（《世說新語・傷逝》）

② 成復旺：《中國古代的人學與美學》，一八四至一八五頁，北京，中國人民大學出版社，一九九二。

③ 余英時：《士與中國文化》，二八七至四〇〇頁，上海，上海人民出版社，一九八七。

諸阮皆能飲酒，仲容（阮咸）至宗人間共集，不復用常杯斟酌。以大甕盛酒。圍坐，相向大酌。時有群豬來飲，直接去上，便共飲之。（《世說新語・任誕》）

寧做我！社會上的聲望和排名高下是不重要的，做一個獨特的人，做我自己才是重要的。不為禮所役！重要是做自己情感上想做的事，心靈不應該被外在規定奴役。學驢鳴送終！重要的不是按照禮節表達哀思，而是要按照死者最喜歡的方式表達哀思。與群豬共飲！飲酒就是飲酒，怎樣飲得痛快就怎樣飲。這種對個人特點的固持，對情感的放任，這種多情心態的展開，為各種帶有個性特色的興趣情懷。

王子猷嘗暫寄人空宅住，便令種竹。或問曰：「暫住何煩耳？」王嘯詠良久，直指竹曰：「何可一日無此君。」（《世說新語・任誕》）

顧長康自會稽還，人問山川之美。顧云：「千巖競秀，萬壑爭流，草木朦朧其上，若雲興霞蔚。」（《世說新語・言語》）

王子猷嘗暫寄人空宅住，便令種竹。或問曰：「暫住何煩耳？」王嘯詠良久，直指竹曰：「何

諸名士共至洛水戲。還，樂令問王夷甫曰：「今日戲樂乎？」王曰：「裴僕射善談名理，混混有雅致；張茂先論史漢，靡靡可聽；我與王安豐說延陵、子房，亦超超玄箸。」（同上）

個性、情趣、風格的日常追求和自然展示反映到文藝上顯現為文如其人，書如其人，畫如其人。個性的重要必然意味著文藝的重要。在漢人眼中，獨立的文是沒有重大意義的。因此漢人在儒家教化論的思想氛圍裡，對表達了一代精神的賦的意義爭論不休。而魏晉由於個性的自覺，從而表達個性的文藝的重要性一下就凸顯出來。正是在個性的張揚中，為藝術而藝術成為時尚。漢代文藝基本上是類型化的，很少呈個人的特有風格，就是以個人署名的漢賦，也不易顯出行文遣詞的個人方式。而六朝文藝從曹丕開始，就感受到了個性的顯露：「文以氣為主，氣之清濁有體，不可力強而至……雖在父兄，不能以移子弟。」「王粲長於辭賦，徐幹時有齊氣……應瑒和而不壯，劉楨壯而不密。」（曹丕〈典論‧論文〉）情感、個性、文藝相互關聯地展開。由魏晉開始的多情任情不是一種一般的感情，而是一種強於日常感受的、最與審美接近的對宇宙人生、對一草一木、一人一事特能體驗特有專注的深情：

桓子野每聞清歌，輒喚「奈何！」謝公聞之曰：「子野可謂一往有深情。」（《世說新語‧任誕》）

衛洗馬初欲渡江，形神慘悴，語左右曰：「見此茫茫，不覺百端交集。苟未免有情，亦復所能遣此！」（《世說新語‧言語》）

王子敬云：從山陰道上行，山川自相映發，使人應接不暇。若秋冬之季，尤難為懷。（同上）

桓公北征，經金城，見前為琅邪時所種柳皆已十圍。慨然曰：「木猶如此，人何以堪！」攀枝

執條，泫然流涙。（同上）

對人和世界的一往情深，對美好事物的深邃體驗，對有限人生的銘心把握，這種對個性的自覺同時也就是藝術的自覺，它直接地影響到六朝藝術的外貌與內涵，結束了漢代代表集體意識的類型化藝術，而敞開了六朝的呈現個性色彩的有情致的藝術。

三、形神之論與藝術作品結構

形神之論既是魏晉玄學的論題，又在人物品藻中被透澈地討論。對藝術來說，人物品藻更有意思。

形神論在先秦就是一個人體學概念。漢代選拔官吏的推薦制度興起了政治人才學的人物品藻，對人的品評從此逐漸深入，到劉邵《人物誌》已整然系統。人「含元一以為質，稟陰陽以立性，體五行而著形」（〈九徵〉）。人體的木金火土水對應著生理的骨筋氣肌血，又與社會品質的仁義禮信智相連。進一步的全面考察還可詳為：神、精、筋、骨、氣、色、儀、容、言，即所謂「九徵」。從神的平陂、精的明暗、筋的勇怯、骨的強弱、氣的躁靜、色的慘懌、儀的衰正、容的態度、言的緩急綜合起來，就可以斷定一個人是何樣才性。九方面可以歸為三：神與精一類，屬神；筋與骨一類，屬骨；色、儀、容、氣、言一類，屬肉。神、骨、肉又可以簡化為神—形。這是一個由二到三到多的整體功能結構，它是中國宇宙結構氣—陰陽—五行在政治人才學上

的演繹（正如《黃帝內經》是生理人體學上的演繹）。隨著魏晉之際的權力傾軋，政治氣氛日益

嚴酷，學術空氣的主潮由政治學的清議轉為形而上的清談，人物品藻的主潮也由政治上的裁量人

物演為審美的人物欣賞。在政治人才中，人物的形神、神骨肉及九方面都要落在實處，要揭示

才性的性質，長短何在？如：

家，管仲、商鞅是也……（《人物誌·流業》）

若夫德行高妙，容止可法，是謂清節之家，延陵、晏嬰是也；建法立制，彊國富人，是謂法

剛略之人，不能理微……故其論大體，則弘博而高遠，歷纖理，則宕往而疏越。抗屬之人，不能

迴繞：論法直，則括處而公正，；說通變，則否戾而不入……（《人物誌·材理》）

有漫談陳說，似有流行者；有理少多端，似若博意者；有迴說合意，似若讚解者……（同上）

而在審美的人物品藻中，就不一樣，雖然人體結構神骨肉是一樣的，同樣最神，什麼「神

理雋徹」、「神衿可愛」、「神鋒太雋」之類。也講骨，「王右軍目陳玄伯：壘塊有正骨」

（《世說新語·賞譽》）。「舊目韓康伯：將肘無風骨。」（《世說新語·輕詆》）亦談肉，

「蔡叔子云：『韓康伯雖無骨幹，然亦膚立』」（《世說新語·品藻》）。但這時的形神——或

神骨肉、或九方面，不是要求得出人物才性類型的確切答案，而是對人物姿態、體貌、儀容、神

氣、風采、韻度的賞玩：

王戎云：「太尉神姿高徹，如瑤林瓊樹，自然是風塵外物。」（《世說新語·賞譽》）

王公目太尉：「巖巖清峙，壁立千仞。」（同上）

有人歎王公形茂者，云：「濯濯如春月柳。」（《世說新語·容止》）

殷中軍道韓太常曰：「康伯少自標置，居然是出群器。及其發言遣辭，往往有情致。」（《世說新語·賞譽》）

以上第一例突出神，第二例突出骨，第三例突出肉，第四例突出言辭，但都是既突出特點，特點又包含在整體形象中的品藻。審美的人物品藻產生出了一套與文化宇宙觀相合的審美對象人體結構理論。它的由二到三到多的整體功能結構成為中國藝術的基本範式。書法上，王僧虔〈筆意贊〉說：「書之妙道，神采為上，形質次之。」這是從兩層談。衛夫人提出意、骨、肉，蕭衍〈答陶隱居論書〉：「肥瘦相和，骨力相稱……稜稜凜凜，常有生氣。」即生氣、骨力、肌膚，皆為三層。蘇軾〈論書〉說：「書必有神、氣、骨、肉、血。」這是多。繪畫上，顧愷之說：「四體妍蚩，本無關于妙處，傳神寫照，正在阿堵之中。」（見《世說新語·巧藝》）這是形神兩層。張懷瓘評畫云：「張（僧繇）得其肉，陸（探微）得其骨，顧（愷之）得其神。」（《歷代名畫

記・第五卷》）這是三層。荊浩《筆法記》說：「筆有四勢，謂筋、肉、骨、氣。」謝赫繪畫六法，除了傳移摹寫之外，氣韻生動，骨法用筆，應物象形，經營位置，隨類賦彩，既是氣韻、骨法、形色，（三層）又可為：氣、韻、骨、形、色（多）。文學上，劉勰的情與文，風與骨是從兩層講，王國維在《人間詞話》說：「溫飛卿之詞，句秀也，韋端己之詞，骨秀也，李重光之詞，神秀也。」這是從三層談。劉勰論文章：「以情志為神明，事義為骨髓，辭采為肌膚，宮商為聲氣。」（《文心雕龍・附會》）姜夔的《白石道人詩說》云：「大凡詩，自有氣象、體面、血脈、韻度。」這是多。

藝術被作為一種人體結構來理解，一種以神為主、兼顧骨肉的生命體來把握，從而給六朝藝術以一種特殊的面貌。

一種生動的藝術作品結構觀，加上一個有情的世界，一個虛靈的宇宙，六朝藝術的風韻就在這三維中被規定下來，顯現出來，飄蕩起來。數不過三，三原色的變化卻生成、衍化出萬紫千紅。

四、生命的關切：一身三相

虛靈的宇宙，有情的世界，人體結構的藝術都加深和突出了六朝人一個特有的心態：對生命的關切。

對生命的關切在漢末，隨漢代意識形態的崩析，一下子迸射出來。《古詩十九首》是一道璀

璨的光亮。「人生天地間，忽如遠行客。」「人生非金石，豈能長壽考。」「萬歲更相送，聖賢莫能度。」「四時更變化，歲暮一何速。」「出郭門直視，但見丘與墳。噫嗟我白髮，生亦何早」（曹丕）。「人生處一世，去若朝露晞……自顧非金石，咄昔令人悲」（曹植）。阮籍有「人生若晨露，天道邈悠悠……孔聖臨長川，惜逝忽若浮。」劉琨有「功業未及建，夕陽忽西流。時哉不我與，去乎若雲浮。」王羲之有「生死亦大矣，豈不痛哉！固知一生死為虛誕，齊彭殤而妄作。後之視今，猶今之視昔，悲乎！」陶潛有「悲晨曦之易夕，感人生之長勤。同一盡於百年，何歡寡而愁殷……」他們唱的都是這同一哀傷，同一感歎，同一音調。④ 然而這種對生命的關切在不同的社會群體中又具體表現為不同的形態。在士大夫階層中，是對玄學和佛理的智慧與析理。審美的風采在智慧的通達中展現出來：

何晏為吏部尚書，有位望，時談客盈座。王弼未弱冠，往見之。晏聞弼名，因條向者勝理語弼曰：「此理僕以為極，可得復難不？」弼便作難，一座人便以為屈。於是弼自為客主數番，皆一座所不及。（《世說新語·文學》）

支道林、許掾諸人共在會稽王（簡文）齋頭。支為法師，許為都講；支通一義，四座莫不厭

心；許送一難，眾人莫不抃舞。但共嗟詠二家之美，不辨其理之所在。（同上）

客問樂令「旨不至」者，樂亦不復剖析文句，直以塵尾柄确几曰：「至不？」客曰：「至。」樂又因舉塵尾曰：「若至者，那得去？」於是客乃悟服，樂辭約而旨達，皆此類。（同上）

生命關切在士大夫階層中的另一面表現就是前面所講的對人對物的深情。在宮廷裡，生命關切表現為對「麗」的追求。曹丕《典論・論文》說：「年壽有時而盡，榮樂止乎其身，二者必至之常期，未若文章之無窮。」在對人生苦短的巨大悲痛中，把自己的永恆寄托在文章的不朽上，而文學的特點是什麼呢？「詩賦欲麗。」從魏的第一位正式登上帝位的曹丕開始，就把「麗」作為文學最重要的特點。六朝君王多愛文學，曹氏父子樹立了典範，到梁朝諸帝達到了高峰。如果說，在曹丕時代，還只是講「詩賦欲麗」，其他文體則有自己的準則：「奏議宜雅，書論宜理，銘誄尚實。」那麼到了梁代，「麗」已經擴漫到一切文體，駢文成為寫作的普遍形式。東漢以來的士家大族在魏晉形成了門閥制度，大家士族的家族傳統文化教育構成了六朝文化的主潮。皇族與大家士族構成了求麗的社會基礎。魏晉以來的諸多時尚，如人物品藻、玄言清談等，從內容上說，包含的是智慧，從形式上說，呈現的是求美。審美風尚在求麗傾向推動中、在宮廷趣味的主導下，終於形成了整個

④李澤厚：《美的歷程》，八八至八九頁，北京，文物出版社，一九八一。

時代的綺麗文風。

對生命的關切在民眾裡是通過對佛教的信仰表現出來的。漢末的動亂帶來的就是「白骨露於野，千里無雞鳴」（曹操）的慘景。在五胡亂華中，屢屢發生集體殺戮，永嘉五年（三〇五年），石勒在苦縣圍晉兵，十萬人被殺，同年攻洛陽，殺晉軍三萬人，陷洛陽，殺士民三萬人，焚宮室、掘陵墓。其後，石虎、苻生、赫連勃勃皆殘酷好殺，漢人被屠殺以十萬計，驅逐遷移者以十萬計。東晉永和六年（三五〇年），後趙大將冉閔令殺胡羯，死二十萬人。由蔑視生命和生死無常而產生的生命珍貴意識，凝結在敦煌、雲岡、龍門、麥積山石窟的造像和壁畫裡。中國佛教藝術在南北朝達到一個輝煌的高峰，是以廣大民眾對生命的關切為基礎的。智慧通向玄遠的境界，綺麗加重感性的愉悅，信仰落進宗教的迷狂。三個階層對生命關切的昇華，構成了六朝藝術內在的統一和外形的多姿多彩。

書法呈韻

書法在漢末魏晉終於以藝術的形式呈現出來，而且成為六朝最有代表性的藝術門類。近人馬宗霍甚至認為：「書以晉人為最工，亦以晉人為最盛。晉之書，亦猶唐之詩，宋之詞，元之曲，皆所謂一代之尚也。」（馬宗霍《書林藻鑑》）

書法是最具中國特色的藝術形式。世界上只在兩個文化中，書法成為藝術，一個是伊斯蘭文

化，另一個就是中國文化。早在六千多年以前的仰韶文化，就出現了一些刻畫符號和象形文字，與其他原始文化比起來，這並沒有什麼特殊之處。然而漢字演化到殷商甲骨文和青銅銘文，就顯出了不同於其他文化的獨特方向。未走向拼音化，而定型為方塊字。方塊字天然有一種結構之美。殷商文字出現在甲骨和青銅器中，是具有與當時宗教意識形態相關的神聖性的。但就其字形本身來說，它又是按照美的方式來刻勒每一個字和安排整個章法佈局的。你看殷商時期的銘文（圖3-1），同後照應，違而不犯，和而不同，字斷神連。這顯示了中國文字在作為文字的同時就具有藝術性質。

正如第一章所講，遠古之時，禮即文，文即美。

是一橫一豎，一字之中，字字之間，皆有差別，字字之流動，行行之排列，也是上下前

特別是在青銅器中出現的文字，是整個青銅文飾的有機組成部分，由於文字在遠古的神祕性和神聖性，它甚至是最重要的一部分。青銅銘文又稱金文，其字形通稱篆字。篆字由商經周到秦，秦統一各國文字，創造小篆。學者總結秦代篆書（圖3-2）的特點為：「結體變

圖3-1　商代銘文

繁雜為整齊一致，分排勻稱，體勢縱長，用筆變大篆的粗細不一為均勻，變收斂為伸展，秀

麗、整齊、端莊。」⑤ 殷周的文字之美主要與神聖性相連，理性化之後，文字除了日常實用之外，有兩方面的運用是追求美觀的，一是建築上的匾額，一是碑刻。這時的書法消失了宗教的神聖性，卻具有了世俗的展示性。秦皇出巡，屢屢在重要之處立碑勒石，是為流芳萬世。時至漢代，篆體漸漸消沉，隸書在實用方便的推動下興起。衛恆〈四體書勢〉說：「秦既用篆，奏事繁多，篆字難成，即令隸人佐書，曰隸字……隸書者，篆之捷者也。」學者論隸書的特點為：「結體變為方，使轉曲為直，由縱長的小篆變為正方或橫長，體勢由中心向左右伸延，筆畫有波勢，俯仰磔尾，波磔彎曲上揚。」⑥ 在東漢的摩崖石刻、石經和大量的碑刻（圖3-3）中，美的追求是顯而易見的，然而這仍屬於實用的工藝性。這一局面到漢末有了質的徹底改變。在哲學上，兩漢的剛硬宇宙結構網絡走向沒落，渡向虛靈的魏晉玄學；在藝術上，兩漢的集體的類型性創造漸轉為個人的靈性抒發。於是帶著個人標記的書法出現了：有將漢隸

圖3-3　東漢碑刻

圖3-2　秦篆書

發展到最高境界的蔡邕，有開拓出一片燦爛草書境界的杜度、崔瑗和張芝。

草書也產生於秦漢。蔡邕說：「昔秦之時，諸侯爭長，簡檄相傳，望烽走驛，以篆隸難，不能救速，遂作赴急之書。」（張懷瓘《書斷·卷上》引）這是隸草，純為實用。而杜度把隸草發展成為章草，則是審美因素在起作用。「杜操（後為避魏武帝諱，魏晉人改操為『度』）字伯度，京兆人，終後漢齊相。章帝貴其跡（字寫得好），詔上章表，故號章草。」（唐·竇臮〈述書賦〉）章草的字樣被西晉楊泉〈草書賦〉描繪為：「字要眇而有好，勢奇綺而分馳。解隸體之細微，散委曲而得宜。」章草崛起，很快興盛，但歷時未久而衰。而章草的大家張芝（？至一九二年）於章草極盛欲衰之時，予以革新，在章草的基礎之上省減點畫波磔，創出今草。張懷瓘《書斷·卷上》說：「伯英（張芝），學崔、杜之法，因而變之，以成今草，轉精其妙。字之體勢，一筆而成。偶有不連，而血脈不斷。及其連者，氣候通其隔行。」張芝的創造，開始了從隸書中蛻變出正、行、草這一今體書系。因張芝既為章草大家（圖3-4），又為今草之創始人，而被後人譽為「草聖」。

緊接張芝，鍾繇（一五○至二三○）創楷書，劉德升等創行草。羊欣〈采古來能書人名〉云：「鍾（繇）有三體：一曰銘石之書，最妙者也；二曰章程書，傳秘書，教小學者也；三曰行

⑤　楊辛主編：《青年美育手冊》，六五八頁，石家莊，河北人民出版社，一九八七。

⑥　楊辛主編：《青年美育手冊》，六五八頁。

圖3-4　張芝書法

狎書，相聞者也。三法皆世人所善。」銘石即在最莊重的用途上，沿用隸體，如他的《受禪表》。章程書等，即章表啟奏，啟蒙篇章以及典籍傳寫等。鍾繇在這方面用的是由他自創的楷書，如《薦季直表》、《力命表》之類（圖3-5）。鍾繇「將楷變隸，從『法』字上改變尚扁平的字體，從章法上改變行近字遠的布白，從筆法上改變蠶頭雁尾的書寫方式，把隸書的整齊方正美變為縱橫可象的力度美」⑦。行狎書即行書，馬敘倫〈書體考始〉說：「鍾繇為行書法，非草非真，離方遁圓。入真者謂之真行，帶草者謂之草行，是行書者在真草之間。蓋德升為行書，視章草加正焉；而繇為楷法，視行書又加正焉。」「由正變草，草體因剛剛開始變化，與正體比較沒有太大的不同，這就是行書。而變化較大，明顯不同的就是草書。由草書轉入正書，草體中比較偏於

圖3-5　鍾繇書法

認識作用，使人看了還容易認識的，這是行書。而偏於欣賞作用，使人看了不容易認識的，這便是草書。」⑧

從實用的觀點看，楷書作為隸書的正寫，減省了波勢，增強了骨力感，更顯堂堂正正。草書難識，曲高和寡，幾流於書家藝事。行書既便寫又便認，在日常運用中最受青睞。

從文化和審美思潮看，草書的崛起正同步於漢末的大變動。《古詩十九首》中「生年不滿百，常懷千歲憂。晝短苦夜長，何不秉燭遊」，置個人的社會宇宙責任於不顧；「昔為娼家女，今為蕩子婦，蕩子行不歸，空床難獨守」，置綱常倫理於不屑，不就是一種草書精神嗎？楷書蛻化於隸書，與隸書相比，骨力增強，肌膚多樣化了，每個字顯出獨特個性風神的可能性增加了，其風韻更接近人物品藻中的神、骨、肉結構。如果說，楷書的風神更多地接近人物品藻中的政治人才學一極，那麼，行書的風采則更多地契合於人物品藻的審美一極，而且上流社會的綺麗追求和士人圈的玄學風氣都匯通於行書的神韻。因此，在晉代，不是草書，也不是楷書，而是行書，最為風行昌運。

漢字書體演變到漢末魏晉，以正、行、草，從隸書中蛻變出來，形成篆、隸、正、行、草五體定型而結束。「這時期又可分為前後兩個階段。漢末晉前為急劇蛻變，體式初成階段，兩晉為體式

⑦　朱仁夫：《中國古代書法史》，一三二頁，北京，北京大學出版社，一九九一。
⑧　朱仁夫：《中國古代書法史》，一三二頁。

趨於定型，法度日趨完備的階段。」⑨前期的代表是鍾繇，後期的代表是王羲之。鍾書有三體，隸、正、行，其成就在隸與正。王書有三體，其成就在行與正。自鍾繇到王羲之的變化，從書法方面代表了六朝藝術的定型。

鍾繇本長於隸書，他的正書「因直接脫胎於漢隸，還明顯地保留著較多的漢隸遺法。具體說來，首先，其書多以橫向取勢，故而其筆畫多以橫向舒展，結體則以偏平之構為主，間有正方形。而其撇、捺、勾筆畫多表現為近於隸書的形態。結體上的聚散關係尚不似後之正書那麼富於鮮明而強烈的節奏對比，字之重心也高低不定，而多在中稍偏下的位置。再加上用筆比較凝重、沉厚，其書給人的總體印象則顯得雅拙天真，頗多古樸之趣。讀《薦季直表》、《張樂帖》可知。

王羲之書法承鍾書而又一步演化而成新體。雖然流傳的王帖為唐人摹本，不能盡傳真墨之風采，但由此探求其書法淵源及其筆勢、筆法，仍是可信的。我們從其臨鍾繇《宣示表》可知其與鍾書的血脈淵源。又如《姨母帖》其用筆之沉厚含蓄，結體之拙樸天真，直接鍾繇。有些詞還以橫向取勢，但撇、捺、勾之隸筆形態已很少見。再看王氏正書的代表作《樂毅論》，其取勢已變橫向為縱向，字之結構縱橫聚散，伸縮收放之節奏鮮明，重心一般居中，並常見稍偏於上方，近所謂『黃金律』，正開唐代法度之先河。撇捺已無隸筆，勾筆畫也變平出為直接對應後寫筆畫。即以王氏眾多的行、草書跡與鍾對照，亦可見其新筆勢。其《平安帖》、《喪亂帖》、《二謝帖》、《得示帖》、《頻有哀禍帖》等已完全脫盡鍾法，筆勢包括結體完全為縱向取妍，巧妙多變，尤其是《蘭

亭序》更為妍巧之極品了。」⑩

漢魏兩晉，書法成為人們自覺的藝術追求，這從如下幾方面顯示出來：

其一，成批書法家的出現。從蔡邕到張、鍾到二王（王羲之、王獻之），書法成了個人化的專門的藝術追求。

其二，對書法藝術的研學達到最高度的熱愛。張芝學書法「家之衣帛，必書而後練。臨池學書，水為之黑」（《後漢書·張奐傳》引南朝·宋·王愔《文字志》）。傳說鍾繇欲借韋誕珍藏的蔡邕筆法不得，氣得嘔血昏死。趙壹〈非草書〉談到後世人對杜度、崔瑗、張芝書法的學習狂熱時說：「夫杜、崔、張子，皆有超俗絕世之才，博學餘暇，遊手於斯，後世慕焉。專用為務，鑽堅仰高，忘其疲勞。夕惕不息，仄不厭食。十日一筆，月數丸墨。領袖如皂，唇齒常黑。雖處眾座，不遑談戲。展指畫地，以草劌壁。臂穿皮刮，指爪摧折，見鰓出血，猶不休輟。」

其三，書法理論著作大量出現。書法理論著作大量出現。如崔瑗〈草書勢〉、趙壹〈非草書〉、蔡邕〈筆論〉、〈九勢〉等，不斷湧現。

其四，對書法各要素有嚴格的美學要求。衛夫人〈筆陣圖〉說：「筆要取崇山絕仞中兔毫，

⑨ 徐黎明：〈試論兩大筆勢類型及其流變〉，載《書法研究》，一九九○（二）。

⑩ 徐黎明：〈試論兩大筆勢類型及其流變〉。

八九月收之，其筆頭長一寸，管長五寸，鋒齊腰強者。其硯取煎涸新石，潤澀相兼，浮津耀墨者。其墨取廬山之松煙，代郡之鹿角膠，十年以上，強如石者為之。紙取東陽魚卵，虛柔滑淨者。」整個魏晉時期，書法成了上流人士、門閥貴族和士大夫圈的有代表性的藝術。在魏晉以來的家族文化和家族教育中，正像產生了文學世家一樣，也產生書法世家。具有卓越藝術成就的有：衛氏世家，衛覬、衛瓘、衛恆、衛鑠（衛夫人）；索氏世家，索靖、索紞、索永；陸氏世家，陸機、陸雲、陸玩；謝氏世家，謝尚、謝安、謝萬；郗鑑、郗愔、郗曇、郗璿；庚氏世家，庚亮、庚懌、庚冰、庚翼；郗氏世家，最為著名的就是王氏世家，其組成人員如下表3-1所示。

書法世家呈現出了父子相傳，兄弟爭勝，家家有其風格，代代呈其殊韻的藝術奇觀。然總起來看，二王書法作為時代風格的典範，風靡了東晉以下的宋、齊、梁、陳。宋朝羊欣、齊朝王僧虔（圖3-6）、梁朝蕭子雲、陳朝智永（圖3-7）四位大家都以二王為楷模。

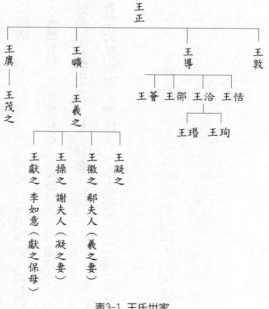

表3-1　王氏世家

圖3-6（齊）王僧虔書法

圖3-7（陳）智永書法

西晉八王之亂以後，北方處於五胡十六國的混亂之中。東晉偏安，文化南移，書法上就形成了朱仁夫先生《中國古代書法史》所說的「南北書法四大差異」。其一，南士北民（南朝書法是士人創造，北朝書法是工匠製作）；其二，南帖北碑（南朝為縑素簡牘，北朝為碑誌）（圖3-8）；其三，南行北楷（南朝行書為主潮，北朝楷書更普遍）。由以上三點，構成第四點，書法風格上的南秀北雄。

從歷史和文化的發展看，南朝承接魏晉，隨源演化，成為文化發展的主調。雖然北朝藝術如民歌碑刻自有其地位和影響（僅龍門石窟中北魏的楷書造像題記就有兩千塊餘，對其中的精品，章太

圖3-8　北朝碑刻

炎選五十品，康有為選二十品），但當時的審美主潮在於魏晉南朝。

書法從遠古殷商的神聖性和秦漢的展示性，都使其在文化中佔有重要的地位，可以說是文化美文性的一個必不可少的組成部分。然而只有在漢末魏晉，書法才在文化意識中成為一門舉足輕重的藝術，這是多種因緣遇合的結果。

用筆寫字，書法是一種最簡單的線的組合。這線，是用軟的毛筆蘸墨寫出，就有了濃淡、乾濕、瘦肥、豐瘠、粗細、疾徐的豐富變化。線之流動猶如天地間氣之流行。氣之流行而成物，線之流動而成字。書法之線的世界與宇宙之氣的世界有了一個相似的同構。比起文學、繪畫、音樂、建築來，書法更簡單，又更虛靈，書法作為一種藝術的出現，正好與虛靈的玄學宇宙的出現相應和，玄學的形而上本體是無味之大味，希聲之大音，無形之大象，無言之至言，這正好與形簡神豐的書法同韻味。玄學的虛靈宇宙最能用書法來體現，又最能從書法去體會。書法以線之流動而成字。中國字，點、橫、豎、挑、撇、捺，形

態多樣，且點有大小，橫分短長，豎可粗細，撇區啄掠，因而字字自成一個獨體，一字可寫成不同的樣態。文字的書寫正與「我與我周旋，寧做我」的個性思潮相應和，而個性的表現也正好有書法來展開。人以氣為主，以氣作文，文如其人，以氣寫字，字如其人。魏晉人用筆墨寫字以展現字之美與人之美。人稟天地之氣而生，字之美又是宇宙之美。書法的構成本身就契合了中國宇宙的構成。紙為白，字為黑，一陰一陽。紙白為無，字黑為有，有無相成。紙白為虛，字黑為實，虛實相生。魏晉人寫書法，觀書法，評書法，以此為榮，為之入迷，從藝術哲學的觀點看，宇宙一大書法，書法一小宇宙也。用筆寫字，不是西畫的硬筆和西人的鵝管、鋼筆、鉛筆、圓珠筆，靠了毛筆和墨，書寫的美學法則本身就是宇宙法則的典型表現。書法的起筆，特別是在楷書裡，就是「逆鋒落筆」。逆者，反也，一橫不是直接地橫過去，而是先反回一下，所謂「欲右先左」，一豎不是直接地劃下來，也是先反回一下，所謂「欲下先上」。篆體的裹鋒，本質上也是「逆」。

《老子》云：「反者，道之動。」《周易》講：「無往不復，天地際也。」（〈泰卦·象辭〉）

「翟伯壽問於米老（米芾）曰：『書法當如何？』米老曰：『無垂不縮，無往不收。』」此至精至熟，然後能之。」（姜夔《續書譜》）笪重光〈書筏〉云：「將欲順之，必故逆之，將欲落之，必故起之……書亦逆數焉。」逆鋒落筆，重在藏頭、蓄勢、圓轉，藏頭是力的孕育，蓄勢於中，「能使鋒毫在畫中不著單一方向的進行，而做到上、下、左、右四面勢全，從而使點畫的開端筆意

豐富，形象豐滿，饒有變化，多姿多彩」⑪。藏頭的意味，如「天何言哉，四時行焉，百物生焉」（《論語》），如帝王居中而八方從焉。藏頭包含著多種可能，以靜待動，順勢演化，行其所當行，止其所不可不止。在橫豎撇捺的行進中，或「藏鋒以內含氣味」，或「露鋒以外耀精神」。如陰陽之轉化，似五行之克生。

由於起筆的藏頭蓄勢，書法的行筆不是直截了當地寫過去，而是行中有留，也就是蔡邕〈九勢〉中說的澀：「澀勢，在於緊駃戰行之法。」劉熙載《藝概》解釋澀筆說：「惟筆方欲行，如有物以拒之，竭力而與之爭，斯不期澀而自澀矣。」行意足，流暢活潑，留意顯，活潑中有了凝重。行與留相反相成，「如推若引行且留」（晉・無名氏〈白紵舞歌詩〉。原辭作：如推若引且行）。產生了書法行筆的萬千氣象：「或輕拂徐振，緩按急挑，挽橫引縱，左牽右繞，長波郁拂，微勢縹紗」（成公綏〈隸書勢〉。編按：〈隸書勢〉又稱〈隸書體〉，《太平御覽》引作〈隸勢〉）。使毫的行留再加上行墨的輕重使得書法的線條更加契合於宇宙之氣化流行，更加適合於表現萬物之象（在古人的觀念中，形和象是有所區別的，形是質實具體的，象則是在事物之中又不能質實以求的東西）。「為書之體須入其形，若坐若行，若飛若動，若往若來，若臥若起，若愁若喜，若蟲食木葉，若利劍長戈，若強弓硬矢，若水火，若雲霧，若日月，縱橫有可象者，方得謂之書矣。」（蔡邕〈筆論〉）也更易於表達內心的情感的個性。

起筆須藏頭，行筆兼行留，收筆則要護尾。起筆藏頭，不見入之跡，運筆行留，始顯線之

姿，收筆護尾，未睹入之跡。蔡邕〈九勢〉說：「藏頭護尾，力在字中，下筆用力，肌膚之麗。」又說：「護尾，畫點勢盡，力收之。」這樣，一畫形盡而力、意未盡。就一字之中來說，一畫形盡而力意未盡，又轉入下一畫；就字字相隨來說，此字最後一筆之護尾，又接入下一字頭筆畫之藏頭。如太極圖，陰陽各半，其旋轉，從小到大，從大到小，任何一方從大到小都化入另一方，連綿不斷。

遠古伏羲氏得天道的過程，「仰則觀象於天，俯則觀法於地，觀鳥獸之文與地之宜，近取諸身，遠取諸物，於是始作八卦，以通神明之德，以類萬物之情」（《周易・繫辭下》），幾乎與中國文字的創造過程是一致的。字由倉頡所創：「頡首四目，通於神明，仰觀奎星圓曲之勢，俯察龜文鳥跡之象，博采眾美，合而為字。」（張懷瓘《書斷》）因而，書法家作書的創造過程，同時也可以是領悟中國文化之道的過程。中國文化的宇宙是一個氣化萬物、生生不息的宇宙。人也是稟天地之氣以生，《禮記・禮運》說：「人者，其天地之德，陰陽之交，鬼神之會，五行之秀氣也。」欲書先散懷抱……夫書，先默坐靜思，隨意所適，言不出口，氣不盈息，沉密神彩，如對至尊。」王羲之〈題衛夫人《筆陣圖》後〉云：「夫欲書者，先乾研墨，凝神靜思，預想字形大小、偃仰、平直、振

⑪ 金學智：《書法美學談》，七二頁，上海，上海書畫出版社，一九八四。

動，令筋脈相連。意在筆前，然後作字。」天之氣通人之氣，人之氣通書之氣。「書之氣，必達乎道，同混元之理。七寶齊貴，萬古能名。陽氣明則華壁立，陰氣太則風神生。把筆抵鋒，肇乎本性。」（王羲之〈記白雲先生書訣〉）對非質實而虛靈的宇宙的模擬用書法運筆的濃淡枯濕周流運轉來表現是最易令人體悟的了。書法上的所謂「一筆書」，「血脈不斷」，「氣脈不斷」，「筆斷氣連」，「跡斷勢連」，「形斷意連」，都因中國文化「氣」的性質而具有了一種形而上的境界。

書法從漢末魏晉起，成為與中國文化宇宙觀極相契合的藝術門類。然而中國的宇宙觀在整體一致下隨不同的時代又有具體的不同。六朝的主潮是玄學和雜有較多玄學成分的佛學。五種書體中，與玄學的本體論最為契合的，就是行書。書法從漢末魏晉起，也成為很能表達個人性格情感的藝術門類。魏晉審美的人物品藻推崇的理想人格為標個性、重深情、尚通脫、崇飄逸。五種書體中最能表現這種人格性情之美的，是行書。宗白華先生說：「晉人風神瀟灑不滯於物。這優美的自由心靈找到了一種最適宜於表現他們自己的藝術，這就是書法中的行草。行草藝術純係一片神機，無法而有法，全在於下筆時點畫自如，一點一拂皆有情趣，從頭至尾，一氣呵成，如天馬行空，遊行自在……這種超妙的藝術，只有晉人蕭散超脫的心靈，才能心手相應，登峰造極。」⑫晉以後，行書為書法的主流之一。正是在這浩瀚的潮流中，王羲之成了中國書法的書聖，他的《蘭亭集序》（圖3-9）成了天下第一行書。

繪畫暢神

從遠古至漢，繪畫都是朝廷的事務。《周禮》記載：「設色之工：畫、繢、鐘、筐、㡛。」（〈冬官·考工記〉）「司常：掌九旗之物。」（〈春官·宗伯〉）「梓人……張五彩之侯。」（〈冬官·考工記〉）總之繪畫是朝廷提出要求，匠人負責實施，屬於朝廷藝術系統的活動。漢末，士大夫畫家開始出現，記載於書的有：張衡、蔡邕、趙岐、劉褒，還有侍詔畫官劉旦、楊魯。他們的文化修養無疑有助於繪畫技術的提高，但其功能還是屬於朝廷繪畫系統。人物畫是其主題。所畫人物的類型也與先秦無大差異，其功能大體也不離曹植、陸機輩所言：「丹青之興，比雅頌之述作，美大業之馨香。宣物莫大於言，存形莫善於畫。」（張彥遠《歷代名畫記》卷一記陸機語）「觀畫者，見三皇五帝，莫不仰戴；見三季暴主，莫不悲惋；見篡臣賊嗣，莫不切齒；見高節妙士，莫不忘食；見忠節死難，莫不抗首；見放臣斥子，莫不歎息；見淫夫妒婦，莫不側目；見令妃順后，莫不嘉貴。是知，存乎鑑戒者，

⑫　宗白華：《美學散步》，一八〇頁，上海，上海人民出版社，一九八一。

圖3-9　王羲之《蘭亭集序》

圖畫也。」（曹植〈畫贊序〉）然而士大夫畫家的出現預示了很快將至的繪畫意識的轉變，即士大夫繪畫系統在藝術上的出現。正像人物品藻從政治人才學向審美的轉變標誌士人審美意識進入主潮，在人物審美品藻中大顯繪畫才能的顧愷之（約三四五至四〇九年）的出現表徵了士人繪畫系統的成熟。

朝廷繪畫只須類型，士人審美要求個性和情趣。顧愷之評《列士圖》，不滿意其未能把藺相如和秦王的性格、情感寫出。觀《小列女圖》，一看就能識出人物的出身。正像人物品藻的標準一樣，顧愷之作畫，追求畫出人物的「神」。他畫嵇康像，全都畫好，僅剩眼睛未點，但他一拖就是數年，人問之，他答道：「四體妍蚩，本無關於妙處，傳神寫照，正在阿睹之中」（劉義慶《世說新語‧巧藝》）。對神的追求就是對人的個性、風采、情趣的追求。要達到個性的鮮明，顧愷之提出了「遷想妙得」，就是抓住甚至營造對象的本質特徵。他畫謝琨，將他畫在巖中間，因為謝自認為在對山水的體會上比別人更強。畫裴楷的肖像時，在其頰上加三毛，觀者一看，反覺「神明殊勝」。顧愷之對人物個性神采的追求又是通過繪畫來表現的，具體體現為一種繪畫語言的創造。

為了表現具有魏晉風度的人物，顧愷之創造了與之相適應的線條：春蠶吐絲，一種既雄勁又連綿的優美而富於韻律感的線條。為了使神不僅是一人之神，而是人物所在的整個畫面之神，他提出了「實對」的理論：「人有長短，今既定遠近以矚其對，則不可改易闊促，錯置高下也。凡

生人亡有手揖眼視而前亡所對者，以形寫神而空其實對，而傳神之趨失矣。空其實對則大失，對而不正則小失，不可不察也。一像之明昧，不若悟對之通神也。」（張彥遠《歷代名畫記‧五》）這實際上就是談的人物畫中各個人物和各種成分的相互呼應。線條和構圖的講究，構成了顧愷之「以形寫神」的主要內容。這從他的名畫《洛神賦圖》中典型地表現出來。

《洛神賦圖》是對曹植〈洛神賦〉中所寫的人神相戀故事的圖畫演繹。整個畫為長卷，分為八段：第一，相遇洛水，畫曹植與眾侍從來到洛水，洛神出現；第二，神人生情，通過洛神的欲走還留畫出神女有情；第三，洛水定情，畫洛神立於兩旗旛之中與曹植確定情感；第四，洛水之歡，畫洛神召喚眾神女前來為曹植表演；第五，人神殊道，畫洛神與眾神怪離去；第六，駕舟追女，畫曹植駕著大舟去追趕洛神；第七，別情惆悵，畫曹植追不著後回到岸邊惆悵難捨。第八，無奈歸去。畫曹植不得不乘車馬歸去。其構圖不是如漢畫像那樣滿，又特別注意人物與人物之間的呼應。洛神姿態的飄逸（圖3-10），曹植與侍從幾種不同造型組合的韻律感（圖3-11），人物的面部特徵其實並不明顯，但結構上的線條、塊面、色彩構成一種深得〈洛神賦〉神韻的畫味。

圖3-10　洛神

圖3-11　曹植

顧愷之以後，士大夫的人物畫朝幾個方面發展，一是劉

宋時期以陸探微（？—約四八五）為代表的畫家群在線條和

人物理想形象上的開拓。在線條上，把顧的「春蠶吐絲」轉

為銳拔剛勁；在人物造型上，確立了「秀骨清相」的士大夫

理想形象。對象（理想形象）和方法（剛勁線條）的契合，

使陸的群體特別地突出了「筆法」的作用。在人物畫的創造

上，顧得其神，陸得其骨。重神是一種天才境界，神是難於

把握的，顧愷之會遇上幾年都完不成嵇康像的情況。一天一

天一月一月地面對著畫面無可奈何是很痛苦的。重骨就把神的境界轉會為一種筆法技術。在陸之群

體中，可以看以這種對技術的強調：江僧寶「用筆骨梗」，毛惠遠「縱橫逸筆，力遒韻雅」，張則

「動筆新奇」，劉紹祖「筆跡利落」，陸綏「體韻遒舉，風采飄然」。但筆法技術用「骨」字來表

現，突出的又是一種具有風格流派性質的技術，這是一種與體現士大夫理想形象——秀骨清相相適

應的技術。

齊梁畫家謝赫將由顧而來的士人畫學觀念引入宮廷。話又說回來，自魏晉以來，帝王也深受士

人的影響，在趣味上已經不同程度地士大夫化了。兩種觀念系統的相互影響使得宮廷走的是追求美

的「綺麗」一路。謝赫作為宮廷畫家，具有特殊天賦。他「寫貌人物，不俟對看。所需一覽，便工

操筆」。一是記憶力特別好，二是人物特徵抓得特別準。而且，宮廷時裝的快速變化，他也在繪畫

上緊緊跟上，所謂「點刷精研，意在切似。目想毫髮，皆無遺失。麗服靚妝，隨時變改。直眉曲

鬢，與世事新。別體細微，多自赫始」（姚最《續畫品錄》。編按：又名《續畫品》、《後畫品

錄》）。可見謝赫的宮廷多畫的是宮女，最出名的也是宮女。

謝赫雖將魏晉畫法引入宮廷，但他在觀念上仍保持並且進一步完善了魏晉畫法。他提出的「繪

畫六法」，全面總結了中國畫的基本特色：氣韻生動第一，骨法用筆第二，然後是中國式的寫形

（應物象形），中國式的構圖（經營位置），中國式的著色（隨類賦彩）。

在審美文化竭力翻新創奇的時代，張僧繇（五○二至五五七）對顧、陸模式進行了重大的改

變。梁代審美時髦的發源地主要在兩個方面：一是宮廷創新，二是佛教新潮。張僧繇既是宮廷畫

師，又是佛教壁畫能手。「（梁）武帝崇飾佛寺，多命僧繇畫之。」（張彥遠《歷代名畫記》卷

七）在謝赫那裡已經主要畫宮女了，魏晉以來文藝求「麗」，在視覺領域最能體現「麗」的，當然

就是漂亮女人了。麗的追求自然地要使畫的題材從秀骨的男性士大夫轉向漂亮女性題材。漂亮女性

在兩個地方最多，一是皇帝的宮廷，一是佛教的藝術。宮廷收集了天下美女於其中，佛教的天女是

按照最美的人加上最好的想像畫出來的。作為士大夫男人可以秀骨清相為美，作為女人大概豐腴更

具有美感，最主要的是印度佛教的天女是豐腴型的，藝術上的理想型天女當然會到現實中宮廷的女

性選美產生影響。

這兩個「麗」的領域，現實的宮中美女和佛寺的菩薩飛天相互刺激、相互影響，使六朝畫風從顧、陸人物畫的瘦逸型轉為梁代張僧繇的人物畫的豐腴型，「張筆天女、宮女，面短而艷，顧乃深靚，為天人相」（米芾《畫史》）。所謂「像人之美，張得其肉」（張彥遠《歷代名畫記》卷五引張懷瓘語）。張僧繇在畫一乘寺門時，傚效天竺（印度）畫法，以朱青綠三色畫成了有立體感的花紋。據說他還創造了一種無骨的畫法，即不顯輪廓線，全用色彩。這也是在求「麗」中的推進。在吸收西域文化，融成新的人物畫法方面，北朝曹仲達同樣著名，他畫的線條，緊貼體身，被稱為「曹衣出水」。這種畫法正符合西域傳來的佛教人物畫的衣姿風態。其形神兼新使之廣泛受寵。曹的畫法成為一種人物畫模式：曹家樣。張僧繇的豐腴型天女和宮女代表的時代主潮的演進，但張僧繇卻是一個全面的畫家，他也畫士大夫畫，畫佛像，也畫孔子像，梁武帝想念在外的兒子，還為其畫像。如果說顧愷之用筆細密，是密體，那麼張僧繇用筆簡練，是疏體，「張公思若泉湧，取資天造，筆才一二，而像已應焉」（《歷代名畫記》卷五引張懷瓘語）。疏體的風采大概更多地在士大夫畫像中表現出來。張僧繇同樣是以繪畫傳神聞名於世的。他在金陵安樂寺畫了四白龍，未畫龍眼，為什麼不畫呢，他說，畫上後就會飛走。人不信，非要他畫。結果，他點了兩條龍之眼，一會兒，雷電破壁，二龍乘雲，飛騰上天。這當然只是傳說，但卻說明他對神的重視和傳神的能力。不過，他最大影響也應是著力最多的是豐腴的天女和宮女，而這代表的又是時代的主潮，因此，張得其「肉」成為其代表性的標誌。

南朝有張家樣，北朝有曹家樣。這一方面是六朝人物畫的演進更新過程，另一方面又是人物畫逐漸減少士大夫氣，而融入宮廷系統和民間系統的過程。人物畫就畫類而言就是描寫各類人物。隨著描畫對象大面積地向宮廷和寺廟轉移，人物畫負載士人意識的能力就越來越弱。在這從大轉小的過程中，產生了繼續士人意識並且使之發揚光大的畫類：山水畫。

先秦以前，山水是作為一種附帶裝飾出現的。漢代，如四川畫像磚中的庭院和金雀山帛畫的仙山瓊閣，透出了一點山水畫躍躍欲出的信息。山水的真正出現並獲得較高地位是魏晉之事，而且主要是與士人意識相連的。前面主要講了士人系統的確立表現為審美的人物品藻。其實還表現為另一種形式：山水鑑賞。在《世說新語》中有這些記載。

許掾好遊山水，而體便登陟。時人云：「許非徒有勝情，實有濟勝之具。」（〈棲逸〉）

孫興公為庾公參軍，共遊白石山。衛君長在坐。孫曰：「此子神情都不關山水，而能作文。」（〈賞譽〉）

王司州至吳興印渚中看，歎曰：「非唯使人情開滌，亦覺日月清朗。」（〈言語〉）

袁彥伯為謝安南司馬，都下諸人送至瀨鄉。將別，既自淒惘，歎曰：「江山遼落，居然有萬里之勢。」（〈言語〉）

先秦兩漢一直有隱逸之士。孔子曰：「天下有道則現，無道則隱。」（《論語‧泰伯》）隱，純粹是一種心靈的苦意追求。隱的環境對隱者來說是痛苦艱澀的。而自魏晉山水鑑賞潮流的興起，隱逸不但是一種志向的實現，更是一種趣味的獲得。隱逸和山水之趣加在一起，相互抬高，更增山水的地位。魏晉玄學本就融合儒道。儒家山水自「仁者樂山，知者樂水」，「歲寒而知松柏之後凋也」以來，就有「比德」的性質。玄風高揚，比德成分漸漸消弭，「味道」、「觀道」、「體道」意識日益濃厚。佛教傳入，高僧們建寺於名山勝水，更增強了山水的形而上意味。晉人孫綽〈遊天台山賦〉寫道：「遊覽既周，體靜心閒；害馬已去，世事都捐；投刃皆虛，目牛無全。凝思幽巖，朗詠長川……渾萬象以冥觀，兀同體於自然」，代表了「以玄對山水」的鑑賞方式。高僧慧遠的〈盧山記〉和盧山諸道人的〈遊石門詩序〉表達的「徘徊崇嶺，流目四矚。九江如帶，丘阜成垤。」（〈遊石門詩序〉），突出了「以禪對山水」的趣旨。

因此而推，形有鉅細，智亦宜然」山水的魅力日益增大的過程，亦是山水畫產生和發展的過程。依文獻記載，顧愷之有《雪霽望五老峰圖》、《盧山圖》、《山水》等，夏侯瞻有《吳山圖》，戴逵畫《剡山圖卷》，徐麟畫《山水圖》，宗炳作《秋山圖》，謝約作《大山圖》，陶宏景創《山居圖》，張僧繇創《雪山紅樹圖》……這些畫的真跡今已失，但唐人張彥遠說：「魏晉以降，名跡在人間者，皆見之矣。其畫山水，則群峰之勢，若鈿飾犀櫛；或水不容泛，或人大於山，率皆附以樹石，映帶其地，列植之狀，則若伸臂布指。」張彥遠（《歷代名畫記》）從顧愷之的《洛神賦》中所繪山水和敦煌壁畫中的山

水看，確乃「水不容泛，人大於山」。山水之美，世人共談，名家共畫，但技巧卻處於草創階段。

雖然如此，六朝的山水畫卻是士人意識的最具潛力的負載之具。顧愷之時代，人物畫還在山水畫之上，顧說：「凡畫，人最難，次山水。」（〈論畫〉）人之難，當然是難在傳人之神。這裡的人之神，主要是士人的風神氣韻和與士人風神相通的繪畫之神。它吸引著畫家的追求與精力。到了宗炳、王微時代，與士人精神相通的繪畫之神就大都轉移到山水畫上面了。六朝的山水畫總體而言雖屬草創，但卻已經開創了為以後山水畫的發揚光大所需要的最基本的原則，這鮮明地表現在宗炳〈畫山水序〉和王微〈敘畫〉二文之中（圖3-12）。

「山水質有而靈趣。」（〈畫山水序〉）構成上就具有宇宙的形而上意味，所謂的「山水以形媚道」（〈畫山水序〉），要表現山水的這種境界，立意上是「以一管之筆，擬太虛之體」（〈敘畫〉）。具體的方法就是以大觀小，上下遠近流動的散點透視：「且夫崑崙山之大，瞳子之小，迫目以寸，則其形莫睹，迴以數里，則可圍於寸眸。誠由去之稍闊，則其見彌小。今張絹素以遠映，則崑、閬之形，可圍於方寸之內。豎劃三寸，當千仞之高，橫墨數尺，體百里之迴。」（〈畫山水序〉）這類的全景山水，主要強調的是心靈的作用，所謂「應目會心」，「動變者

圖3-12　畫中屏風可見當時的山水

心也」。由於是散點透視，當然也就只能是平面色彩，所謂「以色貌色」。山水畫的結構和創作都契合了一種士人的境界。因此宗炳「凡所遊履，皆圖之於室，謂人曰：『撫琴動操，欲令眾山皆響』」（《宋書・宗炳傳》）。

園林適心

園林作為藝術是魏晉的產物。朝廷宮殿之園或離宮之園，上古以養禽獸為圍，秦漢則是空間巨大的為苑。魏晉以前，苑退隱而園登台，開始了中國的園林時期。也可這樣說，魏晉以前，雖有園，園結構如苑；魏晉以後，仍有苑，苑的境界似園。園林一出現就成為藝術，並上升到審美文化的重要位置，在於它從私家園林發生而來，一開始就與士大夫的情趣相連。

魏晉以來，審美風氣變化，講情致、講風神、講個性，皇家園苑多了一種魏晉風度。魏之時，「文帝（曹丕）、陳思（曹植），縱轡以騁節；王（粲）、徐（幹）、應（瑒）、劉（楨），望路而爭驅；並憐風月，狎池苑，述恩榮，敘酣宴」（劉勰《文心雕龍・明詩》）。「述恩榮」是政治性的，但又把政治轉為一種審美形式和娛樂方式。「憐風月，狎池苑」就是一種純娛樂的抒發性情。後一種方式漸漸在遊園活動中佔了主導地位：

高談娛心，哀箏順耳，馳騁北場，旅食南館。浮甘瓜於清泉，沉朱李於寒水。白日既匿，繼以

朗月，同乘並載，以遊後園。（曹丕〈與朝歌令吳質書〉）

公子敬愛客，終宴不知疲。清夜遊西園，飛蓋相追隨。明月澄清影，列宿正參差。秋蘭被長阪，朱華冒綠池。潛魚躍清波，好鳥鳴高枝。（曹植〈公宴詩〉）

園成為娛情悅性的場所，而且是多樣（音樂、飲食、詩文、景物）的綜合，有一種帝王的豪華奢樂於其中。如前所述，漢末魏晉一種人生苦短、人世飄忽的思想普遍存在。曹植〈名都篇〉云：「歸來宴平樂，美酒斗十千……白日西南馳，光景不可攀。」其〈箜篌引〉亦云：「置酒高殿上，親友從我遊……驚風飄白日，光景馳西流。」在這種人生苦短、江山長存的心境下，在皇室園林的享樂中，對自然景物的欣賞興味日益高漲。但這種趣味的轉移還未構成園林結構的根本變化，只是為這種變化準備了一種主觀條件。但這種趣味在士大夫階層中卻以更快的速度增長。應璩在〈與從弟苗君冑書〉中寫道：

逍遙陂塘之上，吟詠菀柳之下。結春芳以崇佩，折若華以翳日。弋下高雲之鳥，餌出深淵之魚……何其樂哉！雖仲尼忘味於虞韶，楚人流遁於京台，無以過也。

徜徉山水之樂已在孔子聞韶樂和楚君登高台之樂之上了。這是政治之樂與自然之樂重分高下、

再定等級的轉折。由此而下，到劉宋時，王微的「望秋雲，神飛揚，臨春風，思浩蕩。雖有金石之樂，珪璋之琛，豈能彷彿之哉！」已成士人審美等級論的普遍思想。

自然山水處於審美的高位得力於玄學的氛圍。山水客觀上被認為是道的顯現，所謂「以形媚道」，士人主觀上又竭力在「以玄對山水」、「澄懷觀道」。將山水玄學化和將玄學山水化的一種最好方式就是造園。魏晉以來，私家園林的興起是士大夫文化興起後的新的審美趣味和美學原則的產物，特別是在東晉，造園是士大夫階級的一個普遍的生命活動。「從庾闡、謝安、王羲之、許詢、孫綽、郗超、謝靈運等高門名宦，一直到『飢來驅我去，不知竟何之』的陶淵明，當時的士大夫幾乎無不悉心經營著自己或大或小的園林。」⑬由此開始，造園之風，吹拂宋齊梁陳，影響北方諸朝。

魏晉以來，審美主潮的轉移可以歸納為幾個大的環節。最初，園苑的主角是魏晉中的王侯宮苑，曹氏父子的園苑是其代表。然後，士人名流將園林賞玩的重心從朝廷皇室轉移到城市邊緣地帶和士人自己的私園之中，其代表是嵇康、阮籍等七人聚會的「竹林」一類的地方。進一步，園林之趣進入城外的自然山水之中，這就是東晉士人們的蘭亭之會。王羲之的〈蘭亭集序〉有詳細的記載。蘭亭集會，來自於古俗，「古代習俗，於三月上旬巳日，官民並潔之於東流水上，祓除不祥。」後來這一儀式發展為暮春之初的河邊宴飲嬉遊。而王羲之等士人的集會，已把民間的宴樂形式轉化為一種士人的情懷。王羲之「雅好服食養性，不樂在京師，初度浙江，便有終焉之志。會稽

有佳山水，名士多居之，謝安未仕時亦居焉。孫綽、李充等皆以文義冠世，並築室東土，與羲之同好，嘗與同志（共四十二人）宴集於會稽山陰之蘭亭。」（《晉書・王羲之傳》）

蘭亭所在之景是什麼樣的呢？「此地有崇山峻嶺，茂林修竹，又有清流激湍，映帶左右。」在韻味上與竹林相同，但其景更闊大，更自然。他們是怎樣玩的呢？「引以為流觴曲水，列坐其次，雖無絲竹管弦之盛，一觴一詠，亦足以暢敘幽情。」蘭亭的飲酒，沒有了竹林士人的沉痛，而顯得優雅。沒有盛大的絲竹管弦，區別於朝廷趣味。士人們列坐在江水彎曲處的水邊，在江水上游放酒觴於水中，酒觴順流而下，觴飄流到誰面前，誰就取而飲之，並立即賦詩一首。不能賦詩者，則罰酒三斗。當時取觴飲酒又賦詩者二十六人，有十一人成四言五言各一首，十五人各成一首，十六人詩不成。這樣玩樂之後有什麼感想呢？「仰觀宇宙之大，俯察品類之盛，所以遊目騁懷，足以極視聽之娛，信可樂也。」仍有一種中國士人俯仰天地的胸懷，但突出的是山水。這是一種新的審美趣味。這種趣味不同於魏晉清談的「夫人之相與，俯仰一世，或取諸懷抱，晤言一室之內」，也不同於竹林七賢的「或因寄所托，放浪形骸之外」，但得到的快樂感受是一樣的：「當其欣於所遇，暫得於己，快然自足，曾不知老之將至。」快樂之後的感歎也是一樣的：「及其所之既倦，情隨事遷，感慨系之矣。向之所欣，俯仰之間，已為陳跡，猶不能不以之興懷。況修短隨化。終期於盡。

⑬ 王毅：《園林與中國文化》，八八頁，上海，上海人民出版社，一九九〇。

古人云『生死亦大矣。』豈不痛哉！每覽昔人興感之由，若合一契，未嘗不臨文嗟悼，不能喻之於懷。固知一生死為虛誕，齊彭殤為妄作。後之視今，猶今之視昔。悲乎！故列敘時人，錄其所述。雖世殊事異，所以興懷，其致一也。」竹林也有自然景色，但重在飲酒之醉境，蘭亭也要飲酒，但重在山水之佳景，但無論是竹林還是蘭亭，仍未擺脫魏晉以來存藏在士人心中的深厚的人生苦短、意義何在的心境。

最後，是士人造園活動的進一步深入，把山水與園林緊密結合於一體，把生活與人生意義的探討密切地打成一片，一方面造就了中國的園林新境，另方面使魏晉以來的士人心靈得到了某種質的安頓和定型。晉宋以來的園林有大有小。園之大者如石崇的金谷園和謝靈運的別業。石崇的《金谷園》代表了園林的富貴類型：

（金谷園）有別廬在河南縣界金谷澗中，去城十里，或高或下，有清泉茂林，眾果、竹柏、藥草之屬，莫不畢備。又有水碓、魚池、土窟，其為娛目歡心之物備矣……晝夜遊宴，屢遷其坐。或登高臨下，或列坐水濱，時琴瑟笙筑，合載車中，道路並作，及往，令與鼓吹遞奏，遂各賦詩，以敘中懷。或不能者，罰酒三斗。感性命之不永，懼凋落之無期。（石崇〈金谷詩序〉）

謝靈運的別業則表徵了大園中的士人情調：「移籍會稽，修營別業。傍山帶江，盡幽居之

美。」（《宋書‧謝靈運傳》）具體而言：

九泉別澗，五谷異巘，群峰參差出其間，連岫復陸成其阪，眾流泝灌以環近，諸堤擁抑以接

遠。遠堤兼陌，近流開湍……還回往匝，枉渚員巒。（謝靈運〈山居賦〉）

既入，東南傍山渠，展轉幽奇，異處同美。路北東西路，因山為障。正北狹處，踐湖為池。南

山相對，皆有崖谷，東北枕壑，下則清川如鏡……去潭可二十丈許，葺基構宇，在巖林之中，水衛

石階，開窗對山，仰眺曾峰，俯鏡浚壑。（謝靈運〈山居賦〉自注）

如果說在石崇《金谷園》中，還可以看到秦漢園苑容納萬有、鬥奢誇多的遺風，那麼在謝氏莊

園，已全是依法自然、盡山水自身之美的魏晉風韻了。園越小而士人風韻就越突出。陶淵明之園

「方宅十餘畝，草屋八九間。榆柳蔭後簷，桃李羅堂前」（〈歸田園居〉）。江淹之園僅「兩株樹

十莖草之間」（〈草木頌十五首〉序）。庾信之園「欹側八九丈，縱橫數十步，榆柳兩三行，梨桃

百餘樹」（〈小園賦〉）。園雖小，但由於注意園內門窗的對景位置和園與周圍環境的藝術性關

係，再加上園中人內懷一顆審美之心，已經既把小園融入了整個自然，同時又把整個自然納入了自

己的小園。陶淵明之園雖小，卻有情致：「眄庭柯以怡顏……園日涉以成趣。」（〈歸去來兮辭並

序〉）園雖小，房屋的門窗和園之空闊又與外界景物相連，可以「採菊東籬下，悠然見南山」，可

見「曖曖遠人村，依依墟里煙」（陶淵明〈歸園田居五首〉之一），可觀「雲無心以出岫，鳥倦飛而知還」（〈歸去來兮辭並序〉）。士大夫的人格和趣味完全由此表現了出來：「倚南窗以寄傲，審容膝之易安。」（〈歸去來兮辭並序〉）

從謝靈運的大園到陶淵明的小園，可以看出東晉以來的私家園林完全異於秦漢宮廷的園苑，而新創出另一種審美天地。它不是漢代宮苑的法象天地、佔有萬物的盡多的收羅和盡可能的象徵，而僅是要依其自然、得其天趣，就在這自然和天趣中體現出宇宙的情韻。它的構造和佈局不依朝廷的等級禮制，沒有森然的法規限定，可大則大，可小則小，不拘一格，隨緣而安。但無論大小，都講究趣味天然。私家園林不像皇家園苑，雖為娛樂也講其制度，講其威勢，盡其奢華，它的樂是士大夫性格的一種表現，是一種人格的自然流露。

園林是士大夫文化的一種創造，而園林的創造同時意味著士人文化定位的完成。中國文化需要一個士的階層作為整合力量，把宗法血緣的廣大鄉村的「家」與以朝廷為代表的「國」整合為一個大一統的天下。而士人的自身定位自先秦以來一直處在一種矛盾之中。士人出自「家」，但不能只有「家」，而必須有天下胸懷。為天下服務的主要方式就是入朝做官，上為天子下為蒼生做大一統王朝的行政工作。中國文化的政治關係被認為是與以家庭關係同構的，君臣如父子，士入朝為臣，就自稱臣子。臣是其政治定位，子是其政治本質。朝廷中關於「臣」的一系列規定是按照家庭中關於「子」的規定而來的。但臣畢竟不是子。政治有自己的內在規律和運行法則。士既要遵守政治法

則，但又從天下的胸懷來看待這一法則，因此士人一直處在有家的背景而又超越家，有臣的位置而又不是「子」的境地中。正是這種聯繫兩面而又超離兩面的天下胸懷使士人具有一種相對自由的選擇和相對獨立的個性。從這一意義上看，魏晉士人的個性自覺其實正是士人對自己在文化中的定位自覺的完成，而這一完成正是依靠著與天下胸懷相一致的天地自然來達到的，當士人把自然與家居藝術地結合為園林，並以園林的藝術形式表現出一種獨特的個性趣味的時候，士人的文化定位就達到了質的完成。

園林也是先秦以來一直困擾著士大夫階級的內心矛盾的一種完滿解決。士人在家與國之間的理想設計在本質上的親合關係而現實中老是呈現的遊離狀態，使士人從產生之日起就呈為仕與隱的兩面人。孔子說：「天下有道則現，無道則隱。」（《論語・泰伯》）「用之則行，舍之則藏。」（《論語・述而》）「邦有道則知，邦無道則愚。」（《論語・公冶長》）孟子也說：「達則兼濟天下，窮則獨善其身。」仕與隱的循環實際上是作為全社會整合力量的士人階層，依其在具體境遇中能否正常發揮其社會整合功能的程度而採取的常規對應方式。因其能仕，士人發揮治國平天下的社會整合功能；因其能隱，士人能在政治變味的時候抽身出來，以保持其形象的理想性和純潔性。但隱從先秦以來，意味著陷入一種貧困化地生活方式。孔子和弟子顏回，就「一簞食，一瓢飲，在陋巷」（《論語・雍也》）。《莊子・達生》說：「魯有單豹者，巖居而水飲。」漢代的隱士，東方朔描繪為「遂居深山之間，積土為室，編蓬為戶」（《漢書・東方朔傳》），揚雄敘述為「離俗獨

處，左鄰崇山，右接曠野。鄰垣乞兒，終窮且寠」（〈逐貧賦〉）。總之，吃、喝、穿、住，基本生活很差。在古人看來，一般人的心性是「飽暖思淫慾，飢寒起盜心」。士則應能「富貴不能淫，貧賤不能移」。但從概率上講，貧窮的生活狀況使得能真正下決心隱的人很少。從學理上說，結果必然是相當一部分人因不能忍受隱之清苦，或與權貴同流合污，或投入政治間的爭奪傾軋。魏晉以來私家園林的興起，極大地改變了隱的生活樣式。從經濟方面說，士自東漢以後，已不是先秦的無恆產僅有恆心的「遊士」，而變為有相當經濟實力的士族。他們隱，已經沒有了經濟貧困的問題，但隱的真正的問題不在於經濟，而在於心理。當魏晉以來的造園活動把隱與一種藝術創造結合在一起，在人物品藻以來的傳統中，藝術創造又是一種個性的表現，而在玄學與佛教的思想裡，這種與山水相關聯的藝術創造又是與形而上的觀道味道一體的，因此，園林不僅是在政治污濁的時候保持一種士人應有的潔操，而且有把這種高潔之心轉化為一種建築的藝術，從而使隱變成了完全可以與仕相比美的生活方式，園林之隱甚至比廟堂之仕更有意味，更得自然之真趣。

王毅先生把魏晉南北朝士人園林的特點歸為三條：第一，以山水、植物等自然形態為主導而構建園林景觀體系；第二，紆餘委曲的空間造型；第三，詩歌、繪畫等士人藝術與園林的結合。士人園林的特色確是由多種因素的相互契合而產生。東晉過江，文化南移。士人面臨了與北方完全不同的江南山水。造園不用大量人工雕琢，往往依山順水，因其地情，略微點染就可以創造一段「紆餘委曲，若不可測」（《世說新語·言語》）的雅致空間。江南之山，峰巒嶺壑，自然給園林的內外

之景以天然風姿；江南之水，澗潭溪泉，自然給園林的營造以柔美意趣。再加上有選擇地種植各類

植物，因地形高下而建造房屋亭台。以人工去點化突出自然之美，同時，人工之後卻更接近於與士

人的玄學山水觀融為一體的自然。

園林裡的植物，一方面具有表現情操的「比德」意趣，如松、竹、柏、菊的突出，「峭蒨青蔥

間，竹柏得其真」（左思〈招隱〉詩之二）。「秋菊有佳色，裛露掇其英。泛此忘憂物，遠我遺世

情。」（陶潛〈飲酒〉之四）另方面植物又成為分隔景物創造環境的藝術手段。東晉許詢「憑樹構

堂，蕭然自致」（余嘉錫《世說新語箋疏·言語》引《建康實錄·卷八》之文），劉宋王敬弘「所

居舍亭山，林澗環周」（梁·沈約《宋書·王敬弘傳》，亦見《南史》卷二十四），謝的小園「池

北樹如浮，竹外山猶影」（謝朓〈新治北窗和何從事詩〉）。園林的建築物，特別是門窗，也與植

物一樣講究與自然的呼應：「雲生梁棟間，風出窗戶裡」（郭璞〈遊仙詩〉之二），「窗中列遠

岫，庭際俯喬林」（謝朓〈郡內高齋閒望答呂法曹詩〉）。植物和建築都是為了把自然之景以一種

更美更理想的形式顯示出來，又都含一種朝向自然真味的趣旨。這種不同於秦漢園苑的自然之美又

契合於、反映了士人的新的自然觀。園林處於朝廷和山水之間，它是建築，但又不依宮殿、民居的

等級尺度，它是自然但又明顯地有了人文的營造。它的藝術匠心除了園內的自然之趣，還總是力圖

納園外的自然於其中，創造一個與朝廷相對的山林（自然）審美境界。魏晉以來名教與自然的爭

論，朝廷君權思想與士人相對獨立意識的衝突，終於由士人園林的產生而得到了一種解決。園林的

營造就是以自然為依托的士人審美趣味的營造。這樣就可以理解何以詩、畫、樂會在園林裡匯融。

正像山水之美是產生名詩迴句的地方一樣，園林之美也是如此：

池塘生春草，園柳變鳴禽。（謝靈運〈登池上樓〉）

白雲抱幽石，綠筱媚清漣。（謝靈運〈過始寧墅〉）

紅葩擢新莖，翔禽撫翰遊。（《蘭亭集詩·三：司徒左西屬謝萬》）

回沼激中逵，疏竹間修桐。（《蘭亭集詩·六：前餘姚令孫統》）

當以詩來表現園林的時候，著重的就是園林的自然美。如果把園林景物詩與自然山水詩相比較，可以說幾乎沒有什麼差別。且看晉湛方生的〈遊園詠〉：

諒茲境之可懷，究川阜之奇勢。水窮清以澈鑑，山鄰雲而無際。乘初霽之新景，登北館以悠矚。對荊門之孤阜，傍魚陽之秀岳。乘夕陽而含詠，杖輕策以行遊。襲秋蘭之流芬，槵長狖之森修。任緩步以升降，歷丘墟而四周……

本來園林之妙就在於它納山水之趣，得自然之理，因此園林的創造，必然會衍出山水詩。詩與

園林的結合又使園林與士人趣味更加融一。

音樂從魏晉始，就是士人體驗玄理、鑄造人格的一種方式。竹林七賢多半都是嗜音樂的。阮籍能簫，善彈琴，著有《樂論》。阮咸「妙解音律，善彈琵琶」（唐・房玄齡《晉書・阮咸傳》），著有《律議》。嵇康也精通音樂，其詩云：「目送歸鴻，手揮五弦。俯仰自得，遊心太玄。」〈贈兄秀才入軍〉之十四（共十八首）嵇康在被極刑之時，仍以音樂表達出一種士人的精神境界：

嵇中散臨刑東市，神氣不變。索琴彈之，奏《廣陵散》。曲終，曰：「袁孝尼嘗請學此散，吾靳固不與。《廣陵散》於今絕矣。」（《世說新語・雅量》）

竹林作為正始七賢聚會的園地，一開始就伴隨著音樂（圖3-13）。士人之樂，已不是朝廷的宗廟和儀式音樂，也不是宮廷歡宴、民間節慶的艷麗熱鬧音樂，而是表達士人性情和形而上境界的音樂，所謂「遊心太玄」。中國古人的宇宙本來就具有一種音樂性，玄學與音樂本就易於與山水園林相應和。蕭思話「嘗從太祖登鍾山北嶺。中道有磐石清泉，上使於石上彈琴，因賜以銀鍾酒，謂曰：『相賞有松石間意』」（《宋書・蕭思話傳》）。宗炳「凡所遊履，皆圖之，皆圖之於室，謂人曰『撫琴動操，欲令眾山皆響』」（《宋書・宗炳傳》）。最能顯出士人音樂特色的

圖3-13　竹林七賢圖（局部）

要算陶潛了，他「不解音聲，而蓄素琴一張，無弦。每有酒適，輒撫琴以寄其意」（《宋書・陶潛傳》）。園林的藝術構思本就近於詩，近於樂，近於畫。而詩、樂、畫，都與園林本身一樣是一種情趣，一種性格。但詩、樂、畫因園林而來，在吟詠、描繪、樂化園林中，詩樂畫自身也園林化了，士人化了，玄學化了。在朝廷廟堂、自然山水和園林三者的關係中，園林是接近於自然山水的。宗炳飽遊山水最後還是歸於園林，謝靈運性嗜山水，也休息於園林。園林是自然，又是居所；是居所，又納入了自然。園林之創造，由於士大夫在知識上的地位和在審美上對社會的極大影響，又契合於當時的宇宙結構模式，影響了整個社會的建築藝術面貌。乃至皇家之苑也按照士人之園的方式來建造了，帝王的情趣也跟著士大夫運轉：

簡文入華林園，顧謂左右曰：「會心處不必在遠，翳然林水，便自有濠濮間想也，覺鳥獸禽魚，自來親人。」（《世說新語・言語》）

朝廷園苑的園林化、士人化，開創了中國藝術中宮殿建築與園林的分流。前者主要體現政治的等級和莊嚴，後者著重表現生活的情趣和哲學的審美化。

詩文欲麗

漢末魏晉的藝術流變在詩歌上就是五言詩的出現，更具有文化意味的是，《古詩十九首》以成熟的五言詩形式和組詩方式，使人耳目一新，並流傳開來，明確地顯示了一種與正統思想不同而與魏晉風度同調的士人意識：

生年不滿百，常懷千歲憂。晝短苦夜長，何不秉燭遊……

……何不策高足，先據要路津。無為久窮賤，坎坷長苦辛。

……昔為娼家女，今為蕩子婦。蕩子行不歸，空床難獨守。

王國維說，《古詩十九首》最大的特點和優點就是情感的真。自此以下，曹氏父子、建安七子掀起了詩歌的第一個高潮，五言詩是其主要形式，曹植是光輝代表。正始文學，嵇康、阮籍大領風騷，阮籍詩作使五言詩又一次大放光芒。

明月照高樓，流光正徘徊。上有愁思婦，悲歎有餘哀。（曹植〈七哀〉）

夜中不能寐，起坐彈鳴琴。薄帷鑑明月，清風吹我襟。孤鴻號外野，翔鳥鳴北林。徘徊將何

見，憂思獨傷心。（阮籍〈詠懷〉之一）

《古詩十九首》與曹、阮的詩，一直露，一蘊藉，代表了相輔相成的兩種風格。如果說，

建安正始中，四言詩依然佳作甚多（如曹操、嵇康），那麼，西晉詩壇，三張（張載、張協、張

亢）、二陸（陸機、陸雲）、兩潘（潘岳、潘尼）、一左（左思）相繼揚名，最佳詩作已幾乎全是

五言詩了。四言詩一直還有人寫，到梁代，劉勰仍固守傳統的觀念，認為：「四言正體，則雅潤為

本。五言流調，則清麗居宗。」（《文心雕龍・明詩》）明顯地把四言視為正體，將五言看做時

髦，位低一等。與之同時的鍾嶸，在理論上把這種排列顛倒過來：「夫四言文約意廣。取效風騷，

便可多得。每苦文繁而意少，故世罕習焉。五言居文詞之要，是眾作之有滋味者也。故云會於流

俗。豈不以指事造形，窮情寫物，最為詳切者耶。」（〈詩品序〉）這段比較準確地把四言詩的衰

微和五言詩的興起與詩歌的歷史演進聯繫起來，五言詩是由新時代的審美需要而產生出來並由實踐

所證明了的一種新的藝術形式。

詩文在古代的藝術體系中，一直擁有最重要的地位。詩的發展總是表現為一種朝廷、士人、

民間的互動。魏晉南北朝士人的地位佔了審美地位的核心，在詩風的流向中具有前衛作用。詩歌的發展除了自身的形式變更要求之外，又受到人物品藻開始的新的審美潮流所推動。前面說過，人物品藻形成了一套突出情的神骨肉的審美對象結構模式，而詩歌形式本包含語言美的追求和表現對象的神情氣韻這兩方面於其中。因此，魏晉伊始，「詩賦欲麗」（曹丕）、「詩緣情而綺靡」（陸機）就一直是詩歌新的追求目標。在時代審美潮流的推動下，詩歌的演進基本上顯出兩處方向：一是在神韻意味方面，主要以士大夫為骨幹，捲托起三座詩歌高峰：玄言、山水、田園。二是對與人生性情相連的形式美的追求，它融合朝廷、士人、民間的共同風尚，形成了異而趨同的審美範型：聲律、駢麗、宮體。這兩股潮流正好有一大致的時間承接，展顯了整個時代的審美潮流從內容向形式的遞進。

玄言詩的出現是哲學對詩歌影響強大的產物。《文心雕龍·時序》說：「自中朝貴玄，江左稱盛，因談餘氣，流成文體。是以世極迍邅，而辭意夷泰。詩必柱下之旨歸，賦乃漆園之義疏。故知文變染乎世情，興廢繫於時序。」鍾嶸〈詩品序〉說：「永嘉時，貴黃老，稍尚虛談，於時篇什，理過其辭，淡乎寡味。爰及江表，微波尚傳。孫綽、許詢、桓（溫）、庾（亮）諸公詩，皆平典似道德論。」本來玄學中有一種言外之意的理趣，而詩歌中也可含著一種非語言所能道盡的滋味。二者的匯通處很容易吸引人們進行專注於此的探索，在玄風成為普遍風氣的東晉，詩的創造和玄理的探索兩種興趣的合一，必然造成亦玄亦詩的興盛，加之魏晉以來佛學與玄學的日益交融，著名玄學

家皆熟悉佛學典籍，而著名僧人全諳知《周易》、《老子》、《莊子》⑭佛經講唱中的唱，就是在講故事中插入詩歌，稱為「偈頌」。詩也成了講解佛學的一種方式。

心山育明德，流熏萬由延。哀鸞孤桐上，清音徹九天。（鳩摩羅什〈贈沙門法和〉）

萬物可逍遙，何必棲形影。勉尋大乘軌，練神超勇猛。（張翼〈贈沙門竺法頵〉）

而名僧支遁的佛理詩完全應和著玄學詩，還點綴著不少「玄」字：「遐想存玄哉，沖風一何敞。」（〈詠大德〉）「端坐鄰孤影，眇罔玄思劬。」（〈詠懷〉詩五首之二）「恬智冥徹妙，縹眇詠重玄。」（〈彌勒贊〉）

詩是表達性情的，當士人的性情都集中在玄學上，而且又認為玄學是可以通過詩歌來表達的時候，玄言詩就一下子被重視和推崇起來，成為一種時髦風氣。而詩歌在魏晉以來重麗重味的轉化中，對意味的追求在這時也被認為就是對玄學理趣的追求。似乎通過玄學就可以直達詩的本體，顯出詩的滋味。但由於哲學之理從根本上說並不就是詩學之味，當整個詩都成為理的解說之時，連詩的特質本身也失去了，成了「理過其辭，淡乎寡味」的東西。以至曾經風風火火時髦一時的玄言詩幾乎全都失散了。梁代詩人江淹是一個模擬大家，他擬的陶潛詩能以假亂真，他擬的孫綽詩〈孫廷尉綽雜述〉，王瑤先生認為較接近玄言詩的面貌。

太素既已分，吹萬著形兆。寂動苟有源，因謂殤子夭。道喪涉千載，津梁誰能了。思乘扶搖翰，卓然凌風矯。靜觀尺棰義，理足未嘗少。炯炯秋月明，憑軒詠堯老。浪跡無蚩妍，然後君子道。領略歸一致，南山有綺皓。交臂久變化，傳火乃薪草。矗矗玄思清，胸中去機巧。物我俱忘懷，可以狎鷗鳥。（江淹〈孫廷尉綽雜述〉）

江淹這首詩能留傳下來，不在於它的內容，而在於它的模仿技巧。

「淡乎寡味」、「似道德論」的玄言詩很快顯出其非詩的性質而轉入低潮，使其如此的一個主要原因是沿著詩歌神韻意趣方面的探索在山水詩那裡找到了符合詩性的方式。劉勰說：「宋初文詠，體有因革，莊老告退，而山水方滋。」（《文心雕龍‧明詩》）許多學者業已指出，莊老告退，不是莊老思想在詩中的告退，而是把莊老思想釋為詩歌形式的玄言詩的告退。山水方滋的最主要的特點，就是用山水詩的形式來體悟表現一種與莊老、也與佛學同調的宇宙意識。自從魏晉以來發現山水之美，玄學也將之作為深化自己思想的一種方式。山水之美和它的「以形媚道」已經在士人心中或深或淺地聯繫起來。玄言詩領袖孫綽寫的〈遊天台山賦〉就是一篇「以玄對山水」的山水

⑭
張偉伯：《禪與詩學》，一二八至一三七頁，杭州，浙江人民出版社，一九九二。

與玄學相互開啟的傑作。佛教呢，從釋迦牟尼開始，其冥思的地點就是河畔樹下。自然是觀照宇宙實相和顯啟智慧的很好方式。佛陀曾在經集中這樣訓示：

對於此中的消息，最好是通過在深沼中與在淺溝中的水來瞭解。山川的水啊，激起聲浪而流著；大河的水啊，則無聲無臭地流著。

智慧的人，一心一意追尋精神的安定；他在森林中漫步，在樹叢下冥想，感受到很大的滿足。

你是修行的人，應該跑到閒靜的地方棲身啊。⑮

佛教對自然的偏好，「青青翠竹，總是法身；鬱鬱黃花，無非般若。」（《指月錄·卷六》）於是我們看到了慧遠與一批僧人優遊於盧山石門，共作遊石門詩，抒發其「以佛對山水」的情思和因山水之美而來的感悟。

山水可以使人獲得形而上的理趣。這使得藝術在神采方面的挺進，可由山水來獲得。山水本身又具有形質之美，這又使得對詩歌形式方面麗的追求也可在山水中顯出。這樣「窺情風景之上，鑽貌草木之中」（《文心雕龍·物色》）的山水詩成為新的詩歌潮流。謝靈運，既諳玄學，又通佛理，且是富家大族，成為山水詩的代表。通玄懂佛使他深化了詩的形而上意味，富貴氣質使他增進了詩歌麗的風采。謝詩顯出三大特點：第一，寫景用詞的富麗精工。他「肆意遊傲」，

「寓目則書」，景物一一羅列、出現、轉換，但又非常講究用美的組織方式，「儷采百字之偶，

爭價一句之奇」（《文心雕龍‧明詩》）。「名章迥句，處處間起，麗典新聲，絡繹奔會。」

（《詩品‧卷上》）他的詩句非常優美：

白雲抱幽石，綠筱媚清漣。（〈過始寧墅〉）

初篁苞綠籜，新蒲含紫茸。（〈於南山往北山經湖中瞻眺〉）

密林含餘清，遠峰隱半規。（〈遊南亭〉）

昏旦變氣候，山水含清暉。（〈石壁精舍還湖中作〉）

謝詩的第二個特點，是一種固定的結構。如林文月先生所說：記遊—寫景—興情—悟理。這

一過程又暗契於佛教的禪數。⑯謝詩開篇總是顯出主動追求如「晨策尋絕壁」（〈登石門最高

頂〉）；「策馬步蘭皐」（〈郡東山望溟海〉）；「杪秋尋遠山」（〈登臨海嶠初發強中作與從弟

惠連見羊何共和之〉）；「裹糧杖輕策，懷遲上幽室」（〈登永嘉綠嶂山〉）。進入山水之後，是

⑮　張偉伯：《禪與詩學》，一六三至一六四頁，杭州，浙江人民出版社，一九九二。

⑯　張國星：〈佛學與謝靈運的山水詩〉，載《學術月刊》，一九八六（一一）。

按照中國歷來的審美視線左右顧看，仰觀俯察，遠近遊目：

山桃發紅萼，野蕨漸紫苞。（〈酬從弟惠連詩〉）

俯視喬木杪，仰聆大壑淙。（〈於南山往北山經湖中瞻眺詩〉）

近澗涓密石，遠山映疏木。（〈過白岸亭〉）

在展示了令人賞心悅目的景色之後，來兩句（有時是四句）亦玄亦禪的總結：

觀此遺物慮，一悟得所遣。（〈從斤竹澗越嶺溪行〉）

恬如既已交，繕性自此出。（〈登永嘉綠嶂山〉）

慮澹物自輕，意愜理無違。（〈石壁精舍還湖中作〉）

未若長疏散，萬事恆抱朴。（〈過白岸亭〉）

這亦玄亦禪的總結構成了謝詩的第三個特點，顯示經過山水之遊、山水觀賞之後心靈的昇華。

正像園林一樣，山水也是構成士大夫文化體系的一大境界。園林是一種人工的自然美，山水卻是純粹的自然美。園林本身就是藝術，山水卻是在詩畫中成為藝術。山水的自然性使之成為詩歌形

而上追求和人格自由的顯現的頂峰。

在六朝詩歌中沿著性情一路奔去的還有以陶淵明為代表的田園詩。田園也和山水一樣是士大夫文化體系的一部分。與園林不同，它沒有人工的華美；與山水不同，它不僅是遊，而且是居住與生活，從而趨向一種平淡天真（圖3-14）。

少無適俗韻，性本愛丘山。誤落塵網中，一去三十年。羈鳥戀舊林，池魚思故淵。開荒南野際，守拙歸田園。方宅十餘畝，草屋八九間。榆柳蔭後簷，桃李羅堂前。曖曖遠人村，依依墟里煙。狗吠深巷中，雞鳴桑樹顛。戶庭無塵雜，虛室有餘閒。久在樊籠裡，復得返自然。（〈歸園田居〉之一）

結廬在人境，而無車馬喧。問君何能爾，心遠地自偏。採菊東籬下，悠然見南山。山氣日夕佳，飛鳥相與還。此中有真意，欲辨已忘言。（〈飲酒〉之二）

種豆南山下，草盛豆苗稀。晨興理荒穢，帶月荷鋤歸。道狹草木長，夕露沾我衣。衣沾不足惜，但使願無違。（〈歸園田居〉之三）

圖3-14（明）張鵬《淵明醉歸圖》

陶淵明的但求適意真率的田園詩和田園之趣一樣，完全脫去了豪華、工巧，沒有一點兒做作。

對於求「麗」的時代來說，他的高潔受人崇敬，但詩的形式卻不太受欣賞，連與時髦保持距離的鍾嶸也說：「世歎其質直。」（《詩品‧卷中》）

魏晉玄學分為三段：正始的王（弼）、何（晏），竹林的嵇（康）、阮（籍），元康的向（秀）、郭（象）。玄學對詩文的影響到陶、謝可以說發展到了極至。而隨著時代的演進，士人趣味與宮廷趣味在雙方的相互調節中不斷趨同，詩歌發展的重心日益轉入形式方面，其成就就集中表現在隸事、聲律和駢化上。

詩文要用最少的字表達盡可能多的內容，運用典故就成了一種好方式，用典即隸事。隸事僅寥寥幾字，就包含一個故事。在詩文中，隸事的內容與詩文文本的內容會有或多或少的差異和偏離，二者的張力使詩文的意義更豐厚。隸事還帶有包含古今知識的魅力。鍾嶸〈詩品序〉說：「顏延、謝莊，尤為繁密，於時化之，故大明泰始中，文章殆同書抄。近任昉、王元長等，詞不貴奇，競須新事，爾來作者，浸以成俗。遂乃句無虛語，語無虛字，拘攣補衲，蠹文已甚。」此時風氣，《南史‧王摛傳》說：「尚書令王儉嘗集才學之士，總校虛實，類物隸之，謂之隸事，自此始也。儉嘗使賓客隸事，多者賞之。事皆窮，唯廬江何憲為勝，乃賞以五花簟白團扇。坐簟執扇，容氣甚自得。摛後至，儉乃以所隸示之曰：『卿能奪之乎？』摛操筆便成，文章既

奧，辭亦華美，舉座擊賞。摛乃命左右抽憲簞，手自擎取扇，登車而去。」文壇與士林兩相推動，隸事之風又特別為駢文的發展奠立了基礎。

中國文字是單音節，很容易形成對偶。對偶有一種對稱均衡美。劉勰還從宇宙觀的角度講出現對偶的必然性，「造化賦形，支體必雙。神理為用，事不孤立。夫心生文辭，運裁百慮。高下相須，自然成對」（《文心雕龍‧麗辭》）。六朝詩文麗的追求，一是表現在駢文達到很高的水平，二是表現在詩文中對偶句的大量出現：

餘霞散成綺，澄江靜如練。（謝朓〈晚登三山還望京邑〉）

風光蕊上輕，日色花中亂。（何遜〈酬范記室雲〉）

蟬噪林逾靜，鳥鳴山更幽。（王籍〈入若耶溪〉）

行舟逗遠樹，度鳥息危檣。（陰鏗〈渡青草湖〉）

這些工穩的對偶句，直接開啟了唐人之詩。而駢文除了大量用典隸事的美文（尤其以徐摛、庾信為代表）外，也湧現了不少流麗清新之作。如吳均〈與宋元思書〉：

風煙俱淨，天山共色。從流飄蕩，任意東西。自富陽至桐廬，一百許里，奇山異水，天下獨

絕。水皆縹碧，千丈見底；游魚細石，直視無礙。急湍甚箭，猛浪若奔。夾岸高山，皆生寒樹，負勢競上，互相軒邈。爭高直指，千百成峰。泉水激石，泠泠作響。好鳥相鳴，嚶嚶成韻。蟬則千轉不窮，猿則百叫無絕。鳶飛戾天者，望峰息心；經綸世務者，窺谷忘返。橫柯上蔽，在晝猶昏；疏條交映，有時見日。

與隸事的含蘊，駢偶的對稱同時並進的是聲律的發現。《南史·庚肩吾傳》說：「齊永明中，王融、謝朓、沈約，文章始用四聲，以為新變，至是轉拘聲韻，彌為麗靡，復踰往時。」漢語四聲平上去入的發現和研究，使詩文的音韻之美更強烈地被感受、被運用。「夫五色相宣，八音協暢，由乎玄黃律呂，各適物宜。欲使宮羽相變，低昂互節；若前有浮聲，則後須切響。一簡之內，音韻盡殊；兩句之中，輕重悉異。妙達此旨，始可言文。」（《宋書·謝靈運傳》）聲律的講究推動了詩文的音樂化。音韻美的標準規定出來了，同時不美的標準也條理化了，這就是「八病」：平頭、上尾、蜂腰、鶴膝、大韻、小韻、旁紐、正紐。至於八病各項應當怎樣解釋，八病是否合理，雖頗有爭議，但它的出現確實反映了音韻美的高位和追求音韻美的時尚。

如果說，隸事、駢偶和聲律使南朝詩文「麗」的追求在形式上達到頂峰，那麼，宮體詩的出現則是「麗」在形式和內容兩方面同時躍向極至。

《梁書·簡文帝紀》云：「（簡文帝）雅好題詩，其序云：『余七歲有詩癖，長而不倦。』」然

傷於輕艷，當時號曰『宮體』。」《隋書・經籍志・集部序》云：「梁簡文之在東宮，亦好篇什，清辭巧制，止乎衽席之間；雕琢蔓藻，思極閨闈之內。後生好事，遞相放習，朝野紛紛，號為『宮體』。」《梁書・徐摛傳》云：「摛幼而好學，及長，遍覽經史。屬文好為新變，不拘舊體……摛文體既別，春坊盡學之，『宮體』之號，自斯而起。」時髦約一百年的宮體詩自梁興起，是多方面匯合的結果。一是，魏晉名士為顯其獨立性的任誕行為（如劉伶的裸體）影響朝野。模仿者們雖未得其精神卻學到了外形。「惠帝元康中，貴遊子弟相與為散髮倮身之飲，對弄婢妾。」（《晉書・五行志上》）《宋書・明恭王皇后傳》說：「上嘗宮內大集，而裸婦人觀之，以為歡笑。」二是，整個社會形成了對美貌的欣賞和對醜形的厭惡。潘岳貌美，婦人們爭相去看，左思容醜，被人唾棄。三是，民間一直流行著質樸的愛情歌詠，雖清新但也直露。如：

高堂不作壁，招取四面風。吹歡羅裳開，動儂含笑容。（《子夜四時歌》之夏歌二十首之一）

開窗秋月光，滅燭解羅裳。含笑帷幌裡，舉體蘭蕙香。（《子夜四時歌》之秋歌十八首之四）

四是，佛經裡充滿了艷詩。梁代的君王和大臣在生活方面大都是嚴肅的，但宮體詩恰從梁代興起。這與梁代君王出名的信佛不能說沒有關係。佛教典籍大量的香艷露骨描寫，而又教人如何看破、抵禦，作所謂的「不淨觀」，確給對香艷的理解提供了多方面的可能。

總之，帝王官僚們本就處在一種香艷的生活氛圍中，詩要表情達性，他們的性情本就充滿了對香艷的唯美欣賞。詩要麗采，宮中香艷又給詩歌麗的追求提供了最好的表現題材。宮體詩都充斥著對女性美的細膩描寫，結尾也盡量做到有餘味：

北窗聊就枕，南簷日未斜。攀鈎落綺帳，插捩舉琵琶。夢笑開嬌靨，眠鬢壓落花。簟文生玉腕，香汗浸紅紗。夫婿恆相伴，莫誤是倡家。（蕭綱〈詠內人晝眠〉）

……粉光猶似面，朱色不勝唇。遙見疑花發，聞香知異春。釵長逐鬢髮，袜小稱腰身。夜夜言嬌盡，日日態還新。工傾荀奉倩，能迷石季倫。上客徒留目，不見正橫陳。（劉緩〈敬酬劉長史詠名士悅傾城〉）

魏晉詩文從吟詠性情和麗采追求兩方面演進，經過士人文化的不斷創新，頗得新景，但到了宮體，卻轉為朝廷的閒適藝術了。只有庾信的北去，為詩歌保存了一股蒼勁。整個六朝詩文作為唐代文學的鋪墊，也算是盡力了。

石窟流彩

佛教雖於漢代傳入中國，但只是到了魏晉南北朝才顯出了自己的獨特面貌。佛教又是一種與藝

術緊密相連的宗教，因此佛教在中國彰顯的同時，又是一種新的藝術形式在中國的滾動。北方以敦煌、雲岡、龍門為代表的石窟藝術就是在這股巨大的宗教／藝術潮流中產生，並永遠光照後人。

佛教的顯形和興盛在於應和了當時社會各階層迫切的精神需要。

魏晉是士大夫自我意識興起的時期。士人自塑了一套人格理想，施展而任自然」，玄學既可作士人獨立的精神武器，又可是一種生活情趣。與玄學的思辨內容和析理方式有很多契合之處的佛教理論很快便在士人中傳播。名士與名僧共同研習唱和，「三玄」和「大小品」互相註釋、互為闡發，成了三百餘年的時髦。佛教對士人的影響明顯地體現在士人的生活情趣的文藝創造（詩文園林）之中。

「修、齊、治、平」，也可以退而獨善其身，尋求一種任自然的生活情趣。這就是所謂的「越名教

在士人與朝廷保持距離，朝廷的審美趣味大受士人影響的時代，鞏固王朝和社會整合都需要一種統一各階層的思想，而佛教的超越單個階級利益和普渡眾生的趣旨，特別適合王朝的口味。尤其是東晉以後北方少數民族入主中原，更要乞求一種神的護佑。於是大江南北，佛教風靡。

三國以下，歷史常演的是亂篡征伐，其受害最先和最深的是廣大民眾。面對生死無常、禍福交替，最能給大眾以精神安慰的就是佛教編織的生老病死、人生苦海、捨欲修行、超脫輪迴的一串凄麗而神聖的故事了。而佛法無邊又契合了廣大鄉村宗族巫風傳統。在這個征伐亂篡、南北分裂的時代，佛教恰好成為貫通滲入各階層各方面的社會整合力量。一大批高僧在這時產生了：佛圖澄、

道安、鳩摩羅什、慧遠、僧肇……一大批漢譯佛經和漢人佛著出現了，對藝術來說，是佛教的機構

化帶來的集建築、雕塑、壁畫為一體的佛寺的建立。劉宋有寺廟一千九百一十三座，三萬名僧尼；

蕭齊有寺廟兩千零一十五座，僧尼三萬兩千五百人；蕭梁有寺廟兩千八百四十六座，僧尼八萬兩

千七百人；陳有寺廟一千兩百三十二座，僧尼三千兩百人。機構的興盛與皇室的提倡有關，梁代是

最信佛的時代，梁武帝曾三次捨身入寺，因而梁代佛教的機構化程度為南朝之最。五胡十六國以來

的北朝統治者更需要佛教。寺廟一直多於南朝。雖然出現過北魏武帝和北周武帝兩次滅佛，但其後

繼者又很快以更大的規模興佛，魏末寺廟最多時達三萬座，僧尼兩百餘萬人。如此多的寺廟羅布大

江南北，構成了一種獨特的人文藝術景觀：

南朝四百八十寺，多少樓台煙雨中。（杜牧〈江南春〉）

昭提櫛比，寶塔駢羅，爭寫天上之姿，競摸山中之影。金剎與靈台比高，廣殿共阿房等壯。

（楊衒之《洛陽伽藍記》）

江南遠不止四百八十寺，這早已為人所指出。如果說佛寺的建造很快地與中國建築傳統相融

合，其木結構使之陷入了與中國一般建築一樣的盛衰廢建循環，那麼，承傳印度佛風的石窟建築則

以其石的恆久而與時間同流。

北方略遜南朝土人的情趣，統治者的審美欲求更多地向佛教傾斜，北方民眾有更多更大的苦難，培養了更深更強的宗教情愫。印度石窟沿絲綢之路，穿新疆而達中土之時，北朝統治者需要神化自己和民眾苦心需要宗教安慰產生了對西來宗教的最熱烈的回應，激發出了巨大的石窟創造熱情。先是河西四郡（今甘肅）出現了敦煌莫高窟、西千佛洞、榆林窟、天水麥積山、永靖炳靈寺等二十多處石窟。莫高窟是其中的明珠。緊接北魏都城平城創造了雲岡石窟，第二顆明珠。魏孝文帝遷都洛陽，石窟藝術的又一顆明珠——洛陽石窟——燦然而出。圍繞著這三顆明珠，盪開了一朵朵石窟藝術的浪花：河南鞏縣石窟寺、澠池鴻慶寺石窟和湯陰石窟，山東濟南黃石崖和龍洞石窟，遼寧義縣萬佛洞，河北邯鄲響山石窟，山西太原天龍山石窟，等等。在北朝石窟中，皇室和民間的二重奏最為明顯。敦煌是民間自發創造力的碩果，雲岡、龍門則為帝王倡導的結晶。皇家意識耀射石窟顯而易見。在現實中，一方面，佛教領袖帶頭禮拜皇帝，「法果每言：『太祖明睿好道，即是當今如來。沙門宜應盡禮。』遂常致拜。謂人曰：『能弘道者人主也。』我非拜天子，乃是禮佛耳』。」（《魏書‧釋老志》）另方面，皇室也運用權力介入石窟的創造。魏文成帝即位（公元四五二年）就下詔令：「有司為石像，令如帝身。」（《魏書‧釋老志》）五胡（匈奴、羯、鮮卑、氐、羌）亂華，相互爭戰，先後共十六國（成漢、前趙、後趙、前涼、後涼、西涼、南涼、北涼、前燕、後燕、北燕、南燕、前秦、後秦、西秦、夏），最後是鮮卑族的北魏統一了北方。南北朝兩百六十多年中，由民族紛爭到民族融合，其基礎主要是由北魏奠定的。

統一了北方的鮮卑人做了兩件大事：一是通過崇佛提高了自己的民族自信心，極大地增強了凝聚北方各族的思想力量；二是進行漢化提高自己的文化自信心，為統一全國奠定了文化基礎。雲岡石窟的創建正是前一種政治運作和藝術創造的最重要的組合部分和最光輝的體現。曇曜五窟的五座大佛像，正是北魏五位皇帝：始祖神元皇帝拓跋力微（十六窟）、太祖道武皇帝拓跋珪（十七窟）、世祖太武皇帝拓跋燾（十八窟）、高宗文成皇帝拓跋濬（十九窟）、文成以後未來世的拓跋諸帝（二十窟）。⑰這五窟經過千年的歷史過程，現在我們能看到的是這樣的面貌：「十六號窟雕釋迦接引佛本尊，高十三・一五公尺，立於蓮花座上。周壁塑有千佛和佛龕。十七號窟主像是三世佛，正中為交腳彌勒坐像，高十五・六公尺，東西兩壁各雕佛龕，東為坐像，西為立像。十八、二十號三窟都是以三世佛為主像。第十八窟下中披千佛袈裟的釋迦佛，高十五・五公尺，東壁上部雕弟子群，刀法純熟，線條簡潔，堪稱傑作。東立佛和窟門、明窗也極具特色。第十九窟中雕釋迦坐像，高十六・八公尺，是雲岡石窟的第二大像。窟外東西鑿出兩個耳洞，各雕一身八公尺的坐像。第二十窟前壁大約在遼代以前已經崩塌，造像完全露天。下中雕釋迦坐像，高十三・七公尺。這座像面部豐滿，兩肩寬厚，造型雄偉，氣魄渾厚，藝術成就極高，

圖3-15　雲岡佛像

為雲岡石窟的代表作（圖3-15），已成雲岡石窟的象徵。」[18]曇曜五窟的共同特點是窟小佛大。一

進窟感受到的就是佛的大和自己的小。觀者完全接近了佛但看不到全佛，卻全為佛所見。佛又為帝

像，帝即是佛，佛即是帝。人間王朝和宗教聖地一下匯通起來，帝王由於佛而獲得了普天下的神聖

性，佛由於帝王而得到了一種最具有民族性關懷的具體呈現。曇曜五窟顯示了帝王和民眾的雙重滿

足。

　　更多地表現了民眾宗教意識特點的，是敦煌北朝石窟。敦煌石窟中，佛塑仍是主體，它處於

石窟的正中微笑地俯視一切。石窟的四壁滿斥著壁畫，壁畫的內容傳達出了由佛在關注並啟悟人們

超脫出來的這個現世的主要特點。中國的佛教壁畫主要交織著本生故事（釋迦牟尼生前事跡），經

變故事（佛經中的故事），因緣故事（講佛教的因果報應）等。北朝壁畫著重表現、渲染和突出的

是：現世的苦難（多以因緣故事和本生故事表現），人面對苦難的態度（本生故事最為典型），善

惡的鬥爭（以降魔經變和本生故事傳達）。由印度佛教傳來的各種本生和因緣故事最大地契合了南

北朝飽受戰亂的人生痛苦。摩訶薩埵太子用自己的肉體去飼餵餓虎，月光王把自己的頭顱施給婆羅

⑰　關於曇曜五窟是哪五帝，說法不一，這裡採趙一德說，參見趙一德：《雲岡石窟文化》，九八至一○六頁，太原，北岳文藝出版社，一九九八。

⑱　李濤：《佛教與佛教藝術》，二六五頁，西安，西安交通大學出版社，一九八九。

門，快目王剜出自己的眼給婆羅門，屍毗王割身上的肉與鷹而救鴿子，五百強盜被捕後遭挖眼……

敦煌壁畫所呈現的悲慘世界是一個充滿惡勢力的世界。鷹因本性而要吃鴿，虎的本性是吃肉，婆羅門開口就要別人的頭、要別人的眼、要別人的親子（須達拿太子本生），九色鹿救了溺水人，這人卻為了賞金出賣九色鹿……這個世界又是一個矛盾無法調和、和平難存的世界。鷹要吃鴿，屍毗王要救鴿，鷹說：我不吃鴿，我就要死，你何以只可憐他，而不可憐我呢？這是一個非常具有典型性的提問，也是這個世界令人傷心至極的現實。面對這樣的公理，屍毗王只有捨身救鴿了，他拿一桿秤，一端放上鴿，一面用刀割自己的肉放在另一端，他要用與鴿同等重量的肉來換鴿的生存權。然而故事的發展非常有意思的是，整個股肉都割盡了，還是不夠重，他於是用盡全身氣力，把整個身體投在秤盤上……突然，大地震動，鷹鴿全都消失了。原來這是神對屍毗王進行的一次考驗。這個故事苦難的殘酷、血腥推到了極端。當人獻出自己血肉的時候，仍得不到公平，嚴酷無情的現實要求的是不斷的獻出，直至最後的生命。然而就是在這悲慘的極至、不盡情理的極至，翻轉出了通向宗教人格塑造的光輝榜樣和超離塵世的大解脫聖境。敦煌兩百五十四窟的割肉貿鴿壁畫（圖3-16），屍毗王身軀巨大，為其他人的數倍，居畫面正中，盤腿端坐，一隻手心站著小鴿，一手抬在胸前，作類似佛的「施無畏相」，面色安詳，下視著矮小凶狠的人在割自己的肉。他的身軀兩旁是兩排各色人等的各種表情，以襯出割肉場面的恐怖和動人心魄。頭頂上方兩邊是飛舞著伎樂天，允諾了結局的光明。

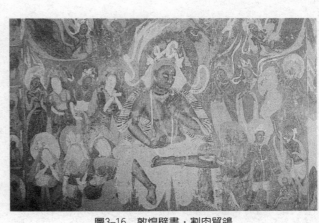

圖3-16　敦煌壁畫・割肉貿鴿

敦煌壁畫北朝系列展示了兩種面對苦難的態度和歸宿。一是凡人之路。這裡充滿了巨大的苦難，而這苦難又與人自身的塵世貪慾密不可分。沙彌守戒自殺緣品（兩百五十七窟，兩百八十五窟、兩百九十六窟）講一長者女愛慕來乞食的小沙彌。後者為抵抗內心慾望和外在的誘惑，守戒自殺。長者女因愛而使被愛人死，非常悲痛，微妙比丘尼現身說法，講了婚姻的連連不幸，終使長者女醒悟塵緣，剃度為尼。五百瞎盜成眼（兩百八十五窟、兩百九十六窟）描繪五百強盜被官兵捕獲，遭挖眼失明，悲慟不已，大聲嚎哭。佛聞其聲，使強盜之眼重見天日，強盜皈依佛法。這類故事向尚在塵世的罪惡和欲求中，或已因罪與慾而處於被罰之中的芸芸眾生指出了一條解脫之路。

二是英雄之路。面對苦難、悲境、不可調和的巨大衝突，主動地犧牲自己、捨去自己以成全他人，去彌合矛盾，這就是一系列的本生故事。其典型的，除了施眼、割肉、去頭之外，須達拿太子本生和摩訶薩埵太子本生算是從兩個方面表現了這種「捨去」和「施予」的主體性。

太子須達拿性好施捨（四百八十二窟、兩百九十四窟），有求必應。這求應之超出常理在於無

論何人有求，哪怕是敵人，無論求什麼，哪怕是自己最珍貴的東西，甚至親人，也必應。後來因他把國寶白象施予敵國，被國王逐出。他帶著妻兒四口坐馬車入山。走不久，有人乞馬，給。隨後車被乞，給。然後衣服、錢財一一因乞而施出。婆羅門（壞人的象徵）又來乞小孩，兩個孩子躲起來，被太子找出，捆起來送給乞者，孩子不肯走，婆羅門用鞭抽打，鮮血流出，終於被牽走。這故事宣揚了人生就是不斷的施捨，主動的施捨，建立一種可怕的施捨人格。

壁畫中講了摩訶薩埵太子（兩百五十四窟、四百二十八窟、兩百九十九窟、三百零一窟）捨身飼虎的故事。摩訶國三位太子出遊，見巖下七隻初生小虎，圍著飢餓欲死的母虎。小王子就決定捨身飼虎。他讓兩位兄長先回，然後投身虎口。但虎餓得連吃他的氣力也沒有了，他就刺身，使之出血，然後從高巖跳下，墜落虎旁，虎舔他的血，恢復了氣力，就把他吃了。

這兩個故事還有前面講的割肉貿鴿的故事本來呈現的一種獨特的印度式心靈邏輯。在割肉貿鴿故事中，屍毗王一旦決定割肉貿鴿，雖然看到割了如此多的肉還不夠一隻小鴿的重量，絕不去考慮鷹是否設計在害他。在樂善好施故事中，須達拿一旦決定了要施，雖然明知敵國和壞人在利用他這一願望，也照樣按自己的初衷去施捨。摩訶薩埵一旦決定要施，施本身和自己投入施的實踐才是重要的，它不應由對象的善惡來決定施。這就是印度式的心靈。不管客觀形勢、外在條件、他人動機的差異和變化，只求主體心靈的絕對向善，在日常意識看來是那樣的愚蠢，在思辨智慧看來是那如此的迂腐，而正是在這愚蠢和迂腐的同時，閃現了一種童心的大勇和至純的大善。以一種悲劇性的

執著而超越了悲劇，在其他文化的人看做悲劇性的地方，在印人眼中已昇華為一種宗教的寧靜。

而在北朝的苦難現實中，這樣的本生故事卻被體現為一種中國式的意義。在須達拿故事中，敵

國和敵人本來就想佔有你的東西，你卻主動施予。後一個故事，虎本是要吃人的，人卻主動地想方

設法讓虎吃。故事的極端不近人情，起的是一聲猛喝的作用。讓人拋棄人情、人世、人生，投入佛

境。現實中充滿了這種財產被剝奪，生命被殘害事件。這些本生故事極大地集中了這些苦難，同時

又提出了對苦難的承受能力。這些故事是佛的故事，佛之成佛，就在於他前身有如此多的苦難。當

凡人也遇上這些苦難的時候，他已接近於佛的遭遇和佛的體驗了。壁畫的故事再與龕上的佛像相映

襯，那端正從容、洞悉一切的佛正好啟示了壁畫中捨去自己、貢獻痛苦、忍受殘酷的終極意義。一

方面佛賦予了壁畫的內容以新的意義，另方面壁畫的內容又使佛的微笑顯得特別意味深長。

除了佛像、壁畫之外，窟內的圖案也顯示了一個超越塵凡的世界。在中心柱窟中，窟頂前部，

起脊人字坡、椽、枋、斗拱、望板，特別是窟頂後部的「平棋」（即天花板）上，還有四壁上部的

天宮樓閣的平台與下部的壁帶，以及中心柱的塔基枋沿，龕楣，佛像背光處，等等，都是圖案（圖

3-17）。在覆斗頂形窟中，「圖案裝飾主要是在窟頂的藻井，以及壁帶，龕楣，龕沿，佛背光等部

分」⑲，圖案紋飾有弧線型的忍冬紋，顯得活潑；有曲線型的雲氣紋，呈出流暢；有直線型的幾

⑲ 寧強：〈敦煌早期圖案研究〉，載《新疆藝術》，一九八八（五）。

圖3-17　石窟藻井

何紋，產生謹嚴。特別是平棋上的藻井圖案，以蓮花為中心，編織各種紋飾，構成一個個明麗的頂部世界。在佛經裡，蓮花不僅象徵佛，而且「金色金光，大明普照」。（《大悲經‧禮拜品第八》）「兩百四十八窟窟頂平棋上的藻井圖案：中心是一朵圓形大蓮花，蓮花周圍是漩渦紋，小方形結構上飾雲氣紋，套疊的大方形結構上飾散點花葉紋；在兩個藻井圖案間的間隔裝飾帶上飾忍冬紋。佛經中常用草木『以譬受教法雨潤之一切眾生』。綜合起來分析，敦煌早期藻井圖案的寓意是：佛（蓮花表示）之『金色金光』普照四面八方，『雨潤』天地間一切眾生。方井內的藍色則表現『淨土』的『綠池』。（四方套疊呈八角的形式當與道家的『八極』觀念有關，以喻四方八極，天地萬物，皆沐佛光？）實際上寓示著一個『佛國世界。」[20]

敦煌石窟的佛像、圖案、壁畫構成了一個宗教／審美的寓意世界。壁畫是帶著血肉情感，充滿悲涼殘酷的二元對立的塵世景象。佛像和圖案則為寧靜、包容、無限的宗教境界。壁畫的人間激情變形到了極至，就昇華為佛像的寧靜和圖案的天國般的韻律。圖案的律動自上而下，佛像的感召從中到邊，壁畫的內容獲得了一種定向的滲透。每一個石窟都是一個獨特的世界。它以簡練的藝術筆觸，概括的宗教思想，一下子就抓住了、表現了當時的社會心理感受，並把這普遍的社會心態轉換

為一種獨特的藝術風韻。

佛教石窟文化起源於印度，當其從印度經中亞抵漢地的時候，顯出了中國文化對印度佛教石窟

文化的接受—抵抗—創造。對此問題，可以從石窟藝術進入漢地後在廣大空間是怎樣變化的來考

察，即從敦煌到炳靈寺到麥積山到雲岡到龍門，北至萬福堂，東到孔望山，南及大足。也就可以在

一個空間點上看其在時間的行進中是怎樣變化的。敦煌就是這樣一個典型的空間點，這裡從北涼到

元的四百多個洞窟，具體而生動地展現了漢文化對印度石窟藝術的接受—抵抗—創造的活劇。

當漢文化面對石窟文化東湧的時候，它接受了什麼呢？建築形式上，接受了中心柱窟型，在雕

塑上，接受了像中心，在壁畫上，接受了本生故事，這三大方面，它基本上照搬西域石窟，而西域

的又來源於印度。它絕不能接受的是什麼呢？就是雕塑和繪畫上的裸體形象。讓一切形象，無論是

聖界的佛、菩薩、諸天，還是俗界的國王、王后、大臣、民眾，穿上衣裝，成了敦煌石窟作為漢文

化的邊防文化檢查站的最本質的表現。裸體與衣裝，對印度文化，不是一個重要的問題，特別是與

社會道德和個人品德無關，但對某些人物，裸體或裸露某些部位，是重要的，比如，佛的裸體是重

要的，佛最重要的表徵，就是他身體的三十二種相或八十種相，不裸，這異於常人的偉大身體特徵

的大部分就無法表現出來。德高貌美的女性，包括神與人，裸體也是重要的，不裸，美的最重要的

⑳ 寧強：〈敦煌早期圖案研究〉，載《新疆藝術》，一九八八（五）。

方面——體態——無從表現出來。印度佛教南下，從斯里蘭卡、泰國、緬甸直到印度尼西亞，其裸體形象勝利而美麗地遍佈各處。佛教石窟北上中亞，其裸體形象同樣通行無阻。西域石窟，裸體之態，美不勝收，至今猶稱一絕。但一到敦煌，佛教文化的裸體一面，受到了最堅決的拒斥。漢文化拒絕佛像的裸體，並不是歪曲佛教，而是維護佛教，他們不可能想像，最偉大的宇宙之神，怎麼會赤身裸體地出現在神聖的殿窟中呢？他們讓佛陀穿上衣裳，以保持佛陀的神聖，他們要確保佛陀的神聖，因此讓佛陀穿上了衣裳。

敦煌接受了西域的中心窟形、單體雕塑、本生壁畫，並不是要接受這類窟形、雕塑、壁畫本身，而是要得到由這類窟形、雕塑、壁畫中所包含的一種宗教理想。因此，漢文化在擁抱這種新的宗教理想的同時，就同時在思考著如何使它保持理想和更加理想。佛陀作為一個宇宙之神，對漢文化大眾，是具有魅力的。但是在佛陀的印度型顯現形式中，其理想性和精神力量，在漢文化中人看來，並沒有理想地展現出來。什麼樣的感性形象才讓人感到是真正的有力量，這是一個文化在歷史的長期演化中按照自己的感受和實際情況形成的，漢文化中最有力量的是帝王，其感性形式是，前後有侍從衛擁，左右有文臣武將，宮殿上有神獸，柱上有龍雕。由帝王以下，隨權勢力量的等級而按照帝王威風的基本模式依級遞減，但是這一種由群體所形成的左右對稱，前後上下裝飾的基本格局是不變的。

漢文化的神仙世界和地獄世界裡具有力量的形象同樣是以這樣一種感性形式出現的。因此，當

漢文化把佛陀作為宇宙之神接受下來以後，一定要讓自己從感性真正感受到他是宇宙的主宰。正是這一點，決定了漢文化的石窟不能滿足於西域石窟的原樣，而一定要發生變化，而且一定要按照漢文化所認為的理想的方式變化。因此，敦煌石窟中的塑像，從北朝到隋代，從以單體佛陀（圖3-18）

圖3-18　敦煌248窟

為主演變為以佛陀二弟子或佛陀二菩薩的三體為主，進入唐代，就成了佛陀、二弟子、二菩薩的五體，又加上二天王的七體，甚至再加上二金剛的九體。這主要依據石窟的空間大小而定，空間不大，五體就佈滿了整壁，空間大些，要九體才能佈滿。總之，根據石窟的空間尺度，形成一組與石窟空間尺度適合的、能充分顯出佛陀內在力量的群體塑像。從群體結構上，他們是中土的人間力量組合方式，在形體和服裝上，又是西土的仙人，正是這二者的結合，使西方的佛陀在中土獲得了真正的感性力量而趨向理想形象，使中土具有了適合於中土的西方信仰而使這種信仰牢固地扎下根來。

與佛陀的群體塑像相適應的空間結構不能是中心柱式石窟。中心柱式空間無法使群像很好地展開。而不按照一種左右對稱的嚴整結構展開，佛陀的威嚴和力量就無從很好地展現。漢文化在使佛陀形象理想化的同時，就必須使石窟空間理想化。因此在敦煌石窟中，從北魏末西魏初的兩百四十九窟發端，覆斗式窟

型出現，並在隋唐居主流地位。以初唐的兩百零五窟開始，覆斗式慢慢轉為背屏式，並在五代和宋佔了主導的地位。覆斗式是一種適於將佛作為一種帝王式群體排列的窟型，而背屏式更易使群體排列的等級尊卑關係顯現出來。在漢地石窟中，中心柱窟型必然要向覆斗式窟型和背屏式窟型轉化。

這種轉化來源於漢文化對保持佛陀理想性的神聖願望。只有轉變窟型，才能保持佛陀的神聖和威力；只有保持佛陀的神聖和威力，佛教才能夠進入漢人的心中，在漢文化中不斷地發展。

當漢文化在有意和無意中改變佛陀塑像和石窟空間形式的時候，它也改變了佛陀的性質，使佛陀向人間的偶像和宇宙的主宰發展。在敦煌石窟所表現出來的走向，正是把佛陀按漢文化主宰的地位在石窟藝術中確立的時候，也同時改變了觀佛者的角色，使觀佛者成為一個純粹的宇宙主宰的膜拜者。被主宰者面對主宰者，又是一個人間幸福的乞求者。而求福避禍正是漢文化大眾求神拜佛的主要心態，也是他們對佛陀的主要訴求。在這意義上，民眾理解的宇宙主宰的方向推進。當佛陀從單體塑像到群體塑像而得到定型，佛陀作為漢文化宇宙主宰者是同時產生的。主宰者和被主宰者是同時產生的。

又可以說，是拜佛者的心態促使了佛陀的角色改變和石窟空間形式的改變。

佛像結構和空間形式已經變成了宇宙主宰者的空間和世間求福者的寶地，與以前的單體佛像和中心柱空間相一致的以哲學和人生沉思為主的本生故事就不合適了。對作為給予者的佛來說，應該顯出它能給的最好的東西，對於求福者來說，應該看到他想得到的最好的東西。因此，敦煌石窟壁畫從北朝到唐代的變化就是從本生故事演化為西方淨土和東方淨土的極樂世界圖，是多

重邏輯的必然結果。淨土極樂圖是佛像結構和石窟空間形式的要求，是佛陀宇宙主宰角色的必然體現，是佛教信仰者的主要心理要求。敦煌石窟中三大要素：佛像、壁畫、窟型的轉變所帶來的石窟藝術的整體轉變，包含著非常豐富而又意味深長的內容，讓人們不斷地去思考。

讓我們還是回到六朝，在早期敦煌石窟中，壁畫是中印藝術交融的最輝煌的結晶。漢畫磚（石）包容天地、並置古今於一壁的畫法，為敦煌壁畫的敘述性提供了基本框架。但漢畫有內容題材而乏豐富的情節和過程。而佛教故事以其詳細的敘述過程和生動的細節從而催生出了遠比漢畫像包容方式更為豐富的、融時空為一壁的奇異創新。敦煌壁畫的構圖，有從左至右敘述故事的，又有從左至右的同時一上一下的（二七五窟，圖3-19），兩百九十七窟的九色鹿壁畫，從兩頭開始，到中間結束（圖3-20）。最有意思的是兩百五十四窟的「捨身飼虎」壁畫，從中間開始，轉一圈向右，又向左，最後向上作為結束（圖3-21）。多姿多彩的構圖方式，很好地配合了故事本身要想達到的情感效果。九色鹿故事顯示的矛盾性和最後的解決，由從兩頭開始讓人眼光來回跳躍及最後在正中完滿結束下相應和。捨身飼虎故事的扭曲性和內心的自忍殘酷，與故事的方向線條的展開形式，也正好具有一種同構關係。

圖3-19　一上一下構圖

圖3-20　九色鹿構圖

圖3-21　捨身飼虎的構圖

唐代氣象

唐代藝術的文化氛圍

如果把秦以來的古代中國文化分為前後期，秦至唐的一千年為前期，宋至清的一千年為後期。

那麼，唐代是中國前期藝術的高峰，又是中國古代藝術從前期轉向後期的關鍵。宋至清的後期文化嚴格地說，起源於中唐。葉燮說：「貞元、元和之際，後人稱詩，胸無成識，謂為『中唐』，不知此『中』也者，乃古今百代之中，而非有唐之所獨，後此千百年，無不從是以為斷。」（〈百家唐詩序〉，見《己畦文集》）前期的頂峰和後期的初源交織在一起，交匯成了唐代藝術的萬千氣象。

唐代不但是中國古代文化前期的頂峰，而且是當時世界文化的極致。唐代國祚約三百年，從公元六一八年至九〇七年，西方正是中世紀初期，印度在戒日王統一北印的光芒一閃後，隨即陷入分裂，繼而遭伊斯蘭入侵，又遭突厥入侵，非洲、美洲不用說，當時世界閃耀輝煌的，一是君士坦丁堡為中心的拜佔庭帝國，一是以巴格達為中心的阿拉伯帝國。這二者都遠不及大唐的盛況。唐代的版圖，東到朝鮮半島，西北至蔥嶺以西的東亞，北括蒙古，南抵印度支那。唐初借統一之雄風，東征西討，南掃北伐，培養起了一種昂揚向上、意氣風發的民族心態，而且造就了壯氣獨存的唐代邊塞詩：

寧為百夫長，勝作一書生。（楊炯〈從軍行〉）

感時思報國，拔劍起蒿萊。（陳子昂〈感遇詩〉之三十五）

萬里不惜死，一朝得成功。畫圖麒麟閣，入朝明光宮。大笑向文士，一經何足窮。（高適〈塞下曲〉）

男兒生世間，及壯當封侯……少年別有贈，含笑看吳鉤。（杜甫〈後出塞〉五首之一）

黃沙百戰穿金甲，不破樓蘭終不還。（王昌齡〈從軍行〉七首之四）

然而，最能代表唐代輝煌的不是軍事，而是文化。三百年的唐代基業由隋而來，隋朝（五八一至六一八年）三十七年。隋與唐，正好與秦與漢形成一個奇妙的對照。秦為中國創造了萬里長城，用建築的形式象徵了中國文化大一統的事實上形成，也標誌了中國文化圈農耕文化與遊牧文化的一種循環不已的關係形態。隋為中國開出一條千里運河，象徵了農業文明中南北之間的新型經濟關聯。中國新的經濟增長和文化增長都預蘊在這一條人工的運河之中。秦之前的周是世襲貴族時代，秦用軍功創造了一種人人可平等地用「知識」獲得高位；唐之前是門閥世族的時代，隋用科舉為人人可平等地用「氣力」獲得高位。漢承秦制，唐繼隋風，在長城與運河，軍功與科舉的對照中，唐代的經濟力量和文化輝煌的特色已經顯示出來了。東起長安的絲綢之路在把唐文化播向遠方的同時，也帶來了南亞的佛學、醫學、曆法、語言學、音樂、美術，中亞的音樂、舞蹈，西亞的祆教、景教、摩尼教、伊斯蘭教、醫術、建築、藝術、馬球運動等，在這些東西的後面，是印度笈多文化、薩珊波斯文化、拜佔庭文化，以及暗滲於其中的埃及、亞述、希臘、羅馬文化。在東海上，木

船帶來又送去了一批批日本使者。王維的詩句「九天閶闔開宮殿，萬國衣冠拜冕旒」（〈和賈舍人早朝大明宮之作〉），既寫出了唐代的盛境，又表現了唐人包容天下的胸懷（圖4-1）。西域服飾風行宮廷內外，中亞舞蹈、音樂，天竺雜技、魔術娛樂社會各層，對外來新風氣的驚異、歡迎、效法、創造，為唐代藝術雄奇艷采提供了一個競爭環境。「語不驚人死不休」，不僅是對詩歌的現象描述，而且是唐代的創作心態，也不僅是對詩歌的現象描述，而且是唐代整個藝術活動的寫照。

從內在來說，最使唐代社會充滿生氣的是士人階層的新風貌。中國古代社會，士人階層作為全社會的整合力量具有特別重大的意義。魏晉是士人獨立意識的興起期，同時又是高門士族崛起政壇、壟斷高官的時期，衍成一種「上品無寒門，下品無士族」（《晉書・劉毅傳》）的格局。高門士族的特權壟斷，削減著士人的社會整合功能，膨脹了與皇族和鄉村宗族同質的家族力

圖4-1　閻立本《步輦圖》

量。隋唐的歷史更替，南朝大族業已衰微，北朝的門閥在唐初就受抑制。唐太宗令修《氏族志》，宣佈：「我今特定族姓者，欲崇重今朝冠冕……不須論數世以前，止取今日官爵高下作等級。」（《舊唐書·高儉傳》）高宗時修改《氏族志》為《姓氏錄》，規定凡在唐朝「得五品官者，皆升士流。於是，兵卒以軍功致五品者，盡入書限」（《舊唐書·李義府傳》）。武則天主權，以皇室為中心的關中門閥又遭到沉重打擊。庶族寒士迅速上升，他們更有朝氣，更有進取心，也更具有社會整合能力。可以說從魏晉到唐是士人階層作為全社會的整合力量走向完全成熟的時期。杜甫、韓愈的勇儒型，李白、張旭的豪放型，王維的禪道型，白居易的中隱型，分別代表了士人階層的四個角度。同時也是士人的人格四面。唐代的藝術風貌，從某種意義上說，就是士人風采的藝術顯現。

士人階層成熟最明顯的標誌是以機構化的形式表現出來的，即由隋產生、由唐最終確立下來的科舉制。科舉制大大地增加了官僚人員的多元性，也增強了社會上升道路的流動性和開放性。唐代科舉以考詩賦為主，無形中推動了「全民」的詩歌風氣。科舉本是選拔管理人才的，主考卻以詩，說明對管理人員主要看素質、靈性、創造性和變通能力。詩從《詩經》始，就是個人修養高低的一個標誌，現在又成了獲取功名利祿的途徑，在一定程度上造就了唐文化性格的藝術取向。詩，由於科舉，使士人的形成方式和思想方式標準化了；其三，表情達意，這是從秦漢以來就提倡的；其二，科舉，使詩歌在唐代明顯地具有三方面的功能：其一，教化，這是從秦漢以來就提倡的；其二，科舉，使詩歌在唐代明顯地具有三方面的功能：其一，教格律規定，對偶要求，也有法度的一面，因此，詩歌在唐代明顯地具有三方面的功能：其一，教個標誌，現在又成了獲取功名利祿的途徑，在一定程度上造就了唐文化性格的藝術取向。詩，由於性，這一點又構成前兩點的基礎，並使詩歌的創作和欣賞普遍化了。詩歌上的成就就是唐代藝術的最

輝煌成就，雖然在各個藝術領域，唐代都作出了傑出的貢獻。

在思想上，唐代的重要性和獨特性可以從更廣闊的角度來看待。在中國思想史上，兩漢是儒家把一切思想，包括原始神話、民間信仰、陰陽五行、諸子百家，都納入自己的體系中，形成一個容納萬有的大一統意識形態體系。魏晉六朝，漢代思想體系分崩離析，玄學盛行，佛教道教崛起，儒、釋、道三分。宋代以後，儒家吸收釋道而建成新的思想體系，佛教、道教也向儒家靠攏，形成了新的三教合一中國思想體系。以漢的整合為一端，以宋元的整合為一端，六朝、唐代處於中間的過渡。唐繼六朝的儒、釋、道三分而來，對三家採取了寬容開明的政策。

唐太宗奉行三教並行政策。雖然有唐一代，不同君主由於不同的原因而在三教之中各有所偏重，武宗甚至一度滅佛，但就總情勢而言，三教基本並行不悖，形成如下景觀：

道教風行。唐代道教在上層統治者中格外得寵。李唐王室奉老子李耼為先祖，故唐高宗封老子為太上玄元皇帝。東都洛陽的玄元皇帝廟「山河扶繡戶，日月近雕梁」，氣派格外宏大。長安的太清宮中，先是玄宗雕像，後又有高祖、太宗、高宗、睿宗，五帝侍立老子左右，畢恭畢敬。追求仙人羽化的道觀發展勢頭高漲，《唐六典・卷四・尚書禮部》記載：「天下觀總一千六百八十七所。」天台山、茅山、華山、青城山、王屋山等名山幽谷無不香霧瀰漫，仙樂繚繞。

佛教興旺。初唐、盛唐也是佛教扶搖直上的時代，京畿長安，寺廟薈萃，城中坊里的百分之

六十都設立了寺廟。其中規模大者，『窮極壯麗，土木之役逾萬億』。長安城內的佛塔更難以備數，它們造型優美，引人入勝：大雁塔雄偉巍峨，小雁塔俊秀婀娜，善導塔玉玉亭亭……長安城內的和尚們也春風得意，他們『街東街西講佛經，撞鐘吹螺鬧宮廷。』在東都洛陽，武則天大規模開窟造像於龍門，據說她曾命僧徒懷義造夾紵大像，一個小拇指上就能站數十人。舉世聞名的盧舍那大佛高十七點一四公尺，端坐正中，神王、金剛、菩薩、弟子侍立左右，如眾星拱月，當人們在群像環顧中瞻仰大佛，不由產生一種渺小之感。」①

佛道作為社會整合力量是跨越階層的，其宗教內容為皇室所歡迎，其思想資源為士大夫所欣賞，其巫風法術影響了廣大民眾。佛道的生成與發展都是與機構實體相同步的：一種以寺廟為中心的綜合體。這又決定了它與各門藝術的關聯。每一寺廟都是區別於普通民居的藝術建築。寺廟必有塑像，為中國雕塑的發展提供了用武之地；必有壁畫，促進了繪畫的發展，吳道子的大部分繪畫都是為寺廟而作；大都有院落，構成了一種寺廟型園林景觀；還有民俗娛樂場所，不僅是說唱文學的固定傳播點，且為各種民間藝術提供了演出場地；佛道思想也為唐代的藝術精品提供了境界上的推

① 馮天瑜、何曉明、周積明：《中華文化史》，五六四頁至五六五頁，上海，上海人民出版社，一九九〇。

動力。李白被稱為道教詩人，又稱為詩仙，王維被稱為詩佛，都顯示了宗教與文化的相互作用。然而從思想成果來說，正是在唐代，佛教達到了思想的高峰，天台宗、法相宗、華嚴宗推出一座座思想體系，特別是禪宗在宗教的領域開創了具有整個文化意義的思想解放運動，對中國文化從前期向後期的轉變產生了非常重要的影響。對中國後期美學和藝術趣味產生重大影響的白居易的中隱理論，正是在禪宗的思想背景中，才是可能的。

唐代是中國古代文化前期的最高峰，因而，在藝術上創造了一系列前人無法創造、後人又無法企及的極境。從大的藝術門類說，唐詩是空前絕後的，從個性類型講，李白、杜甫、王維的境界是後人再也無法達到的，顏真卿、柳公權的正書，成為後世永遠的榜樣，張旭、懷素的草書，後人再也無法寫出。吳道子有筆無墨、氣勢飄逸的畫也是無法模仿的。

把古代社會看成一種整體，以上各大家永遠成為後人效法的範本。把中唐作為古代社會的一個轉折點，唐代藝術又為後期社會奠定了一系列藝術類型和藝術境界的根基。韓、柳的古文，白居易的園林觀念，王維等的水墨畫，為後期士人的藝術境界提供了方向性指導，詞為後期士人的苦悶心態提供了最恰當的藝術表達形式，傳奇和說唱文學徵兆了中國藝術主潮在後來的轉變。

舞樂精神

舞樂在原始時期與禮（儀式）聯繫在一起，具有崇高的地位。舞與樂皆與宇宙人心的最深意蘊

相關聯。先秦以後，詩文入主文藝高位，舞樂或者停滯，如儀式舞樂，或者邊緣化，如宮廷和民間舞樂。時至唐代，呈現了一個普泛的舞樂潮流。從宮廷皇帝到朝中將相到鄉村小民無不喜愛舞樂。

另方面，詩歌經過魏晉以來的形式化追求，藝術特徵日益彰顯。就教化而言，詩歌高於其他藝術，從藝術來說，詩歌又與其他藝術平等。如果說，詩與書、畫、園林等一道在魏晉南朝的士人文化體系裡獲得了同等的地位，那麼，在唐代的包容精神中，詩與書、畫、樂、舞具有了一種貫通社會各階層的普遍性。《全唐詩》裡的作者有帝王、士大夫、平民、農夫、漁夫、樵夫、木工、征人、乞丐、僧道、隱士、少兒、婦女，等等。詩很多時候又是與舞樂連在一起的，因為舞是以音樂為節奏來進行的，而音樂又多為聲樂，以歌詞來規範音樂。因此舞的興盛與詩的興盛相互支持。「三百內人連袖舞，一時天上著詞聲」（張祜〈正月十五夜燈〉），這是城市：「春江月出大堤平，堤上女郎連袂行……新詞宛轉遞相傳，振袖傾鬟風露前」（劉禹錫《雜曲歌辭‧踏歌行》），這是鄉村。

就舞樂作為與詩歌不重合的獨立系統來說，它也與詩歌一樣，擁有流行全社會的普遍性。然而，在唐代，舞與樂既可分，又難分。從音樂的角度看，唐代宮廷則有十部宴樂，樂與舞完全合一。鄉村有各種山歌，如《竹枝歌》、《紇那歌》、《踏歌行》、《摽乃曲》、《採菱曲》等，城鎮有各種小曲，如《五更轉》、《十二時》、《雀踏枝》、《長相思》、《漁歌子》、《南歌子》、《虞美人》、《拜新月》、《內家嬌》、《楊柳枝》、《竹枝歌》等，並多為舞樂合一。

唐代舞樂經常性的有：其一，節日歌舞遊樂，如多次由宮廷組織的皇帝與民同樂。「踏歌」是

廣泛流行的類似交誼舞的歌舞。「公元七一三年，宮廷組織了幾千女子的「踏歌」隊伍，除上千宮女外，又從長安（今西安）、萬年（今臨潼）兩地選出千餘婦女，衣羅衣錦繡，騎著駿馬，飾金銀珠翠，在燈輪燈樹下，踏歌三日三夜。」②「潑寒胡戲」也一度盛行。人們穿著胡服，盡情歌舞。齊聲唱奏《蘇莫遮》，成旗幟飄揚，有人戴著獸面，有人裸露著身體。相互潑水嬉戲，盡情歌舞。齊聲唱奏《蘇莫遮》，成群結隊舞《渾脫》。其二，寺廟舞蹈，唐代寺廟集宗教活動與娛樂活動為一體。寺院設有戲場，各階層人士，包括皇室公主，都可到戲場看戲。表演大都與社會上流行的相同，為歌舞百戲。也多有按施主意願演出的，如《敦煌曲》錄文有「盡情歌舞樂神祇，歌舞不緣別餘事，伏願大王乞一個兒」。其三，祭祀舞，即巫舞，也稱儺舞。一般有化裝和面具。王維〈祠漁山神女歌〉迎神詩有「坎坎擊鼓，漁山之下……女巫進，紛屢舞」。（編按：此辭共有兩曲，一為〈迎神曲〉，一為〈送神曲〉。《河嶽英靈集》題為「漁山神女智瓊祠歌」，《楚辭後語》作「魚山迎送神曲」，《樂府詩集》稱「祠漁山神女歌」。作者所引為其中的〈迎神曲〉）王睿〈祠神歌〉迎神詩有「蓮草頭花椰葉裙，蒲葵樹下舞蠻雲。」劉禹錫〈陽山廟觀賽神〉云：「荊巫脈脈傳神語，野老婆娑起醉顏。」儺舞不但民間普遍，而且宮廷每年除夕之夜也舉行規模宏大的「大儺」③。其四，歌舞藝人在街頭、廣場、酒肆獻舞。常非月〈詠談容娘〉寫街頭表演的聲勢：「馬圍行處匝，人壓（一作「簇」）看場圓。」李白〈前有樽酒行〉寫酒肆「胡姬貌如花，當爐笑春風。笑春風，舞羅衣，君今不醉將安歸」。

唐代舞樂的中心是宮廷。這是一個容納萬有、面向八方、吞吐宇宙的中央王朝。舞樂也同樣成為時代精神的表徵形式之一。各地方的舞樂藝術在這裡薈萃。據《唐會要》載，唐初的宮廷散樂藝，都是由各州藝人，按照規定時間，輪流到宮廷當番（值班），這實際上具有了各地輪流獻技觀摩的意味。唐代也常有各地進獻藝人入宮的事，「如新豐獻女伶謝阿蠻，善舞《凌波曲》；浙東獻飛鸞、輕鳳入宮，歌喉婉轉，舞姿輕盈飄逸」④。全國舞樂的精華在這裡集中，世界各地的舞樂也在這裡競美。唐玄宗時，各國獻樂舞之事十分頻繁，康國、半國、史國、骨咄、波斯、室利佛逝等都曾派使者到長安獻胡旋女、歌舞、侏儒、舞筵等。唐代的宮廷十部樂可以說就是世界舞樂精選。它包括清商樂、西涼樂、天竺樂、高麗樂、龜茲樂、安國樂、疏勒樂、康國樂、高昌樂、燕樂。這裡除了「清商樂」是漢魏六朝陸續採入的「吳聲」和「西曲」，「西涼樂」是周、隋所用的北方舊樂，「燕樂」為唐代新創之外，其餘都是外國舞樂。從十部的選定可以看到唐代舞樂大氣魄的開放創造精神。「燕樂」本身就是一種創造，舞形上是如此，音樂上也是如此。燕樂的基本音階不同於古代的雅樂，也沒於前世新聲的清樂，而是把龜茲樂調和中國傳統的古音階、清音階完全納入一個體系之內的綜合創造。

② 王克芬：《中國舞蹈發展史》，一七三頁、一八四頁，上海，上海人民出版社，一九八九。

③ 王克芬：《中國舞蹈發展史》，一八八頁。

④ 王克芬：《中國舞蹈發展史》，一七三頁、一八四頁。

宮廷舞樂一方面具有嚴格的規範，如舞者人數、服裝、樂工人數、樂隊編制及何種樂曲都有規定，顯出一種制度的嚴整。另一方面又有相當大的自由創造和變通精神。如著名的《霓裳羽衣曲》就有多種形式：獨舞，雙人舞，群舞。楊貴妃和她的侍兒張雲容表演過雙人舞，玄宗生日由眾宮女表演過大型群舞，文宗開成元年（八三六年）宮中用十五歲以下少年三百人演此舞。

在時代舞樂精神的浸染下，受舞與自舞成為一種普遍的社會風尚。李世民宴武功仕女於慶善宮南門，酒酣，君臣談憶往事，老人們相繼起舞，爭向皇帝敬酒。唐玄宗善作曲，長擊羯鼓和指揮，親自參加內宮樂排練，親自演奏樂器伴舞。楊貴妃以善舞《霓裳羽衣曲》和《胡旋舞》著稱。玄宗的另一寵妃江采萍不但會詩擅文，而且能歌善舞。高宗女太平公主曾在皇帝前起舞求嫁。安祿山善舞《胡旋》。中宗集宴令臣下即興表演，工部尚書張錫舞《談容娘》，將作大匠宗晉卿舞《渾脫》，左衛將軍張洽舞《黃獐》。僖宗宰相李尉，為向韋昭度請罪，曾親自舞《楊柳枝》引韋入席。御史大夫楊再思，曾在公卿集宴時，神情自若地跳起了「高麗舞」。舞樂被視為一種很高的娛樂方式，表情方式，也是一種很高的人生境界。「李白乘舟將欲行，忽聞岸上踏歌聲。桃花潭水深千尺，不及汪倫送我情。」（李白〈贈汪倫〉）汪倫歌舞《踏歌》送別詩人，使離情友誼達到很高的境界。「驪宮高處入青雲，仙樂風飄處處聞。緩歌慢舞凝絲竹，盡日君王看不足。」楊玉環的舞蹈使唐玄宗達到了人生快樂境界的極至，以至忘了天下。敦煌唐代壁畫中的西方淨土變和東方藥師變，全是用舞樂來表現佛國淨土的至樂境界（圖42）。

唐代的舞蹈和整個中國的舞蹈一樣，重視服裝的作用。舞巾、風帶、披帛、長袖，造成了身體體積的無窮變化，而且這些帶狀物在舞動中構成了柔曼婉暢、飄逸變化的線的特徵。「斂翠凝歌黛，流香動舞巾。」（白居易〈題周皓大夫新亭子二十二韻〉）「虹暈輕巾掣流電。」（元積〈胡旋女〉）「風帶舒還卷。」（謝偃〈踏歌詞〉）「翩翩舞袖雙飛蝶。」（白居易〈夜宴醉後留獻裴侍中〉）「裊裊腰疑折，褰褰袖欲飛。」（張祜〈舞〉）胡旋舞舞蹈在唐代享有盛譽，它以連續多圈快節奏的旋轉動作為特色。「左旋右轉不知疲，千匝萬周無已時，人間物類無可比，奔車輪緩旋風遲。」（白居易〈胡旋女〉）「萬過其誰辨始終，四座安能分背面。」（元積〈胡旋女〉）在各類旋轉中，舞巾、風帶、披帛、長袖都飄蕩起來，形成各種線的動態，這時，舞變成了華美的書法，舞的精神與書法的精神重合了。宗白華先生說過，中國音樂相對詩、書、畫而言，不算發展，但音樂的很多功能體現在書法裡。然而，唐代音樂與舞的結合，構成了一種舞樂精神。舞樂也有趨向書法的一面，但舞的特質，

圖4-2　敦煌壁畫：舞樂

圖4-3　張旭書法

它的昂揚奔放和迷狂如醉的一面，與唐代氣象的最輝煌的頂端相一致，應和了一種書法的奇跡：狂草。舞的特徵與書法相暗通，自舞的精神與狂草的精神相契合。

唐代狂草的代表張旭（圖4-3）在河南鄴縣時愛看公孫大娘舞西河劍器，從而書法大獲長進。唐代之劍已融實用與觀賞為一體，既是武藝表現，又是藝術的精華，還為精神的風采。「昔有佳人公孫氏，一舞劍器動四方。觀者如山色沮喪，天地為之久低昂。霍如羿射九日落，矯如群帝驂龍翔。來如雷霆收震怒，罷如江海凝清光……」（杜甫〈觀公孫大娘弟子舞劍器行並序〉）。

舞起源於原始儀式，本有溝通宇宙的力量；書，作為線的藝術的精華，亦有象徵天人的功用。韓愈〈送高閑上人序〉評張旭說：「往時張旭善草書，不治他技。喜怒、窘窮、憂悲、愉佚、怨恨、思慕、酣醉、無聊、不平，有動於心，必於草書焉發之。觀於物，見山水崖谷、鳥獸蟲魚、草木之花實、日月列星、風雨水火、雷霆霹靂、歌舞戰鬥、天地事物之變，可喜可愕，一寓於書。故旭之書，變動猶鬼神，不可端倪，以此終其身而名後世。」狂草通於舞樂精神，又把舞樂精神發揮到了極至。張旭性嗜酒，每喝得大醉，就呼叫狂走，然後落筆成書，有時竟以頭髮濡墨而書，酒醒之

後，連自己也覺得神妙，故人稱之為：張顛。

唐代的另一狂草大家懷素也具有與張旭同樣的精神風采。懷素「負顛狂之墨妙，有墨狂之逸才。狂僧前日動京華，朝騎王公大人馬，暮宿王公大人家。誰不造素屏？誰不塗粉壁？粉壁搖晴光，素屏凝曉霜，待君揮灑兮不可彌忘。駿馬迎來坐堂中，金盆盛酒竹葉香。十杯五杯不解意，百杯以後始顛狂。一顛一狂多意氣，大叫一聲起攘臂。揮毫倏忽千萬字，有時一字兩字長丈二……」（唐·任華〈懷素上人草書歌〉）（圖4-4）。

圖4-4　懷素書法

舞樂精神反映於繪畫，就是吳道子的氣概。吳道子的畫（圖4-5），以線為主，尤其是意存筆先，滿壁飛動，如帶當風，又正與狂草風韻相契合。「開元中，將軍裴旻居母喪，請道子畫鬼神於天宮寺，資母冥福。道子使旻屏去縗服，用軍裝纏結，馳馬舞劍，激昂頓挫，雄傑奇偉，觀者數千百人，無不驚慄。而道子解衣磅礴，因用其氣以壯畫思，落筆風生，為天下壯

圖4-5　吳道子《送子天王圖》

觀。」（《宣和畫譜》）此時張旭也在場，寫了一壁書法。所謂：「吳生與裴旻、張旭相遇，各陳所能：裴劍舞一曲，張書一壁，吳畫一壁。都邑人士，一日之中，獲睹三絕。」（《太平廣記·畫三》）公孫大娘和裴旻的劍舞，張旭和懷素的草書，吳道子的畫互通互映，表現的就是一種與盛唐氣象相一致的舞樂精神。這是一種天馬行空似的天才藝術。如果說這也基於才能的話，那麼更重要的是超越才能。「明皇天寶中忽思蜀道嘉陵江水。遂假吳生驛駟，令往寫貌。及日回，帝問其狀，奏曰：『臣無粉本，並記在心。』」後宣令於大同殿圖之。嘉陵江三百餘里山水，一日而畢。時有李思訓將軍，山水擅名，帝亦宣於大同殿圖，累月方畢。明皇云：『李思訓數月之工，吳道子一日之跡，皆極其妙也。』」（朱景玄《唐朝名畫錄》）這裡「數月之工」反映的是唐代氣象中法度的一面，「一日之跡」表現的是唐代氣象中的天才一面。「吳生畫（慈恩寺）中門內神，圓光最在後，一筆成。當時坊市老幼，日數百人，競候觀之。縛闌，施錢帛與之齊。及下筆之時，望者如堵，風落電轉，規成月圓，喧呼之聲，驚動坊邑，或謂之神也。」（《太平廣記·畫三》）

詩文在中國藝術中處於最高位，詩成為唐代藝術中最有代表性的藝術。狂草、吳畫和舞樂精神在文學上的表現，就是李白的詩。李白的詩是唐代氣象最豪放的迸射。橫掃六合的氣概，自由天地的精神，笑傲萬物的情懷，鑄成了李白詩的無跡可求，一片神機（圖4-6）：

我本楚狂人，鳳歌笑孔丘。（李白〈盧山謠寄盧侍御虛舟〉）

堯舜之事不足驚，自餘囂囂直可輕。（李白〈懷仙歌〉）

天子呼來不上船，自稱臣是酒中仙。（杜甫〈飲中八仙歌〉）

這是一顆無顧忌無拘束的詩人之心。這種盛唐豪氣貫串在李白的一切方面。「酒後競風采，三杯弄寶刀。殺人如剪草，劇孟同遊遨。」（〈白馬篇〉）「托交從劇孟，買醉入新豐。笑盡一杯酒，殺人都市中。」（〈結客少年場行〉）「子房未虎嘯，破產不為家，滄海得壯士，椎秦博浪沙。」（〈經下邳圯橋懷張子房〉）這是俠風中的豪氣。「仰天大笑出門去，我輩豈是蓬蒿人。」（〈南陵別兒童入京〉）「天生我材必有用，千金散盡還復來。」（〈將進酒〉）這是濟世立功的豪氣。

「把酒顧美人，請歌邯鄲詞……我輩不作樂，但為後代悲。」（〈邯鄲南亭觀伎〉）「木蘭之枻沙棠舟，玉

圖4-6　梁楷《李白行吟圖》

簫金管坐兩頭。美酒樽中置千斛，載妓隨波任去留。」（〈江上吟〉）這是尋歡作樂的豪氣；

「傍人借問笑何事？笑殺山翁醉似泥。鸕鷀杓，鸚鵡杯，百年三萬六千日，一日須傾三百杯！」（〈襄陽歌〉）

「主人何須言少錢，盡須沽取對君酌。五花馬，千金裘，呼兒將出換美酒，與爾同銷萬古愁。」（〈將進酒〉）這是醉境中的豪氣。

「花間一壺酒，獨酌無相親。舉杯邀明月，對影成三人。」（〈月下獨酌〉）「獨酌勸孤影，閒歌面芳林……手舞石上月，膝橫花間琴。」（〈獨酌〉）這是孤獨中的豪氣；

「金樽清酒斗十千，玉盤珍饈直萬錢。停杯投箸不能食，拔劍四顧心茫然。」（〈行路難〉）「棄我去者昨日之日不可留，亂我心者今日之日多煩憂……抽刀斷水水更流，舉杯澆愁愁更愁。人生在世不稱意，明朝散髮弄扁舟。」（〈宣城謝朓樓餞別校書叔雲〉）失意中也仍然充滿豪氣。李白作為盛唐氣象的代表典型地表現在他對大自然壯美的描繪，特別是他有關黃河的詩中：

明月出天山，蒼茫雲海間。長風幾萬里，吹度玉門關……（〈關山月〉）

登高壯觀天地間，大江茫茫去不還。黃雲萬里動風色，白波九道流雪山。（〈盧山謠寄盧侍御虛舟〉）

黃河落天走東海，萬里寫入胸懷間。（〈贈裴十四〉）

黃河西來決崑崙，咆哮萬里觸龍門。（〈公無渡河〉）

西嶽崢嶸何壯哉，黃河如絲天際來。（〈西嶽雲台歌送丹丘子〉）

黃河之水天上來，奔流到海不復回。（〈將進酒〉）

這些詩句的寫出不是靠一種最佳視角。它超越任何一種固定視點，需要一種吞吐宇宙的氣魄。它表現出的容納萬有、俯仰天地，也不是靠一種自先秦以來就有的對天上地下、四面八方的遊目與羅列。由遊目與羅列而來的是主體外在於世界的宏偉，而減輕了內在的氣魄。李白的詩有一種化我為宇宙的氣概。我就是宇宙產生出來的磅礴氣勢，它超越了一切技巧、法則和功力，與時代最偉大的精神相匯通。

當唐代舞樂精神的精華表現為李詩、張書、吳畫的時候，盛唐氣象最宏偉最輝煌的一面已經凝結在藝術之中而永垂不朽了。

恢宏法度

唐代的時代精神體現為豐富的藝術創造，而豐富的藝術創造又凝結為一系列形式法則。在眾多的領域中，唐代藝術給後人留下了偉大的典範。「唐人尚法」，就是從唐代藝術在形式、法則、創造上的巨大成就來總結唐代藝術特點的。當然，唐代藝術絕不止一個法度的問題，但唐人法度之恢宏又確是唐代藝術非常重要的一個方面。

唐代藝術的偉大形式創造可以從各種藝術門類中看出：

唐代的都城長安是唐代建築的樣板。長安城東西長九千七百二十一公尺，南北寬八千六百五十一‧七公尺，面積有八十四平方公里，成為中國歷代王朝中的都城之最。長安城嚴整地由北向南，同時由裡向外，分為三大部分：宮城，皇城，外廓城。「帝王居住的宮城如同北極星周圍的紫微垣，皇城象徵著地平線以上以北極星為圓心的天象，從東、西、南三面衛護皇城與宮城的外廓城則象徵大周天。」⑤這裡我們看到漢代「象天設都」的影響，宮城內的「太極宮是皇帝聽政和居住的宮室，位於全城中軸線的北端，其中心部分的佈局，依據軸線與左右對稱的規劃原則，並附會了《周禮》的三朝制度，沿著軸線建門殿數十座，而以宮城正門承天門為大朝，太極、兩儀二殿為日朝和常朝，兩側又以大吉、百福等若干殿和門組成左右對稱的佈局」⑥。這顯示長安城承傳了《周禮》以來的傳統，「那皇城外南北排列的十三坊象徵十三州，東西十坊則比擬全國十道，最寬的朱雀街是全城的中軸線，它直通宮城承天門，宛如一條綵帶，把天上的九野千門與地下的九州萬戶聯成一線」。「依地勢的高下，長安城內的建築依住宅主人的等級身份依次展開：宮殿最高，政府機關次之，寺觀和官僚住宅又次之，一般居民等而下之。」⑦宏大的氣派、明確的象徵、嚴格的等級秩序和精密的形式佈局，在這裡得到了鮮明的體現。然而中國建築的法則式樣是坐北朝南，而長安城的地勢是南高北低。這一觀念與地形的矛盾雖由建築的等級高度予以彌合，但畢竟是美中不足。公元六三四年開始建造的大明宮真正體現了唐都的創造性（圖4-7）。大明宮位於長

安城外東北的龍首原上，從平面看，位置稍偏，不是正中，但從立面講，它居高臨下，俯瞰全城，又正得其「中」。即使不算太液池以北的內苑地帶，仍相當於明清故宮紫禁城總面積三倍多的大明宮，成了高宗以後唐代的政治中心。大明宮不但「神」統全城，又以宮內的建築形式，強調和突出了自己的中心地位。北面太液池，池中有蓬萊山，是容納宇宙的象徵；西面的麟德殿和在南面作為正殿的含元殿，其造型和氣勢都超過明清故宮的太和殿。含元殿「利用龍首山作殿基，現在殘存遺址還高出地面十餘公尺。殿寬十一間。其前有長達七十五公尺的龍尾道，左右兩側稍前處，又建翔鸞、棲鳳兩閣，以曲尺型廊廡與含元殿相連。這個「□型平面的巨大建築群，以屹立於磚台上的殿閣與相前引申和逐步降低的龍尾道相配合」⑧，表現了雄偉的盛唐氣象。大明宮作為長安城的巧妙延伸，使整個長安顯出了一種繼承與創新、規範與變通的完美統一。唐代都城面積是歷代之

⑤馮天瑜、何曉明、周積明：《中華文化史》，五八九頁，上海，上海人民出版社，一九九○。

⑥劉敦楨主編：《中國古代建築史》，一○七頁，北京，中國建築工業出版社，一九八四年。

⑦馮天瑜、何曉明、周積明：《中華文化史》，五八九頁。

⑧劉敦楨主編：《中國建築史》，一○七頁。

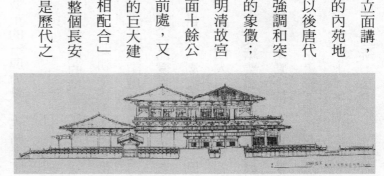

圖4-7　唐大明宮（資料來源：蕭默主編《中國建築藝術史》）

圖4-8　顏真卿書法

東晉以後書法的南行（書）北楷（書）形成了不同的書法文化。但北朝始終視南朝文化為正宗。魏孝文帝的漢化政策加速了南風北浸。北周以後南北書風開始融合，所謂融合實際上是南風領導全國潮流。二王（王羲之、王獻之）書風瀰漫南北。大唐開國，唐太宗酷愛書法，尤崇王羲之。潮流上仍是二王風勁。

在機構上，翰林院有侍書學士，國子監設書學博士，科舉也設有「書科」。在這濃厚的學書氛圍，產生了初唐四大家：歐陽詢、虞世南、褚遂良、薛稷。四人宗師二王，又各有所得，自成一家。但正如詩歌上初唐四傑王勃、楊炯、盧照鄰、駱賓王，成績斐然，而仍未脫盡六朝風氣一樣，歐、虞、褚、薛也未曾離去二王風采。歐之正書「纖濃得中，剛勁不撓，有正人執法，面折廷諍之風」（朱長文《續書斷‧上‧妙品十六人‧歐陽詢》）。虞之正書「氣秀色潤，意和筆調。然而合含剛特，謹守法度。柔而莫瀆，如其為人」（朱長文《續書斷‧上‧妙品十六人‧虞世南》）。褚之「真書甚得其媚趣，若瑤台青鎖，窗映春林」（張懷瓘《書斷‧卷中》）。薛之書綺

最，但宮殿卻不如漢代，漢有近二十平方公里的宮殿，唐皇城和宮城總面積是九．四一平方公里。唐長安之大，全在於里坊佔了巨大的面積，約七十多平方公里。正是在這裡顯出了唐代城市的新興力量，也暗示了中國城市轉型要從中唐開始。

恢宏法度在書法上就是顏真卿的楷書（圖4-8）。

麗嬋娟又瘦勁灑灑。四人都是一方面已有唐代大家的力量氣度，另方面又有二王的姿媚氣韻。從前一方面說，四大家既顯獨創又在走向顏真卿。到了顏真卿這裡，唐代精神才在書法上得到了完全的體現。

馬宗霍《書林藻鑑》說：「唐初脫胎晉為息，終屬寄人籬下，未能自立。逮魯公（顏真卿）出，納古法於新意之中，生新法於古意之外，陶鑄萬象，隱括總長……卓然成為唐代之書。」顏真卿的書法藝術分為三個時期：五十歲以前，是顏書風格的醞釀期，有《多寶塔碑》等；五十歲至六十五歲是顏書風格的形成期，代表作有《大唐中興頌》等。顏書也是繼承和創新的典範，「顏書在結構上採取篆書的平整和正面視人，又採取隸書中宮緊密，四肢開展的結構；筆法上吸取篆書中鋒藏鋒的圓轉筆法，很少用側鋒偏鋒；布白上採用篆書茂密與充實的佈局；字形上則受《瘞鶴銘》的影響。而外拓法，橫輕豎重，蠶頭燕尾使筆畫富有變化，富有浮雕感，造成雄強遒勁的氣勢」⑨。總的說來，顏書左右對稱，正面而出，厚實剛健，既如含元殿之雄偉，又如周、張仕女畫之豐腴；堂堂正正，整齊大度，既如帝國秩序，又似盛唐氣象。使唐代書法完全不同於二王之典雅秀媚，創鑄呈現出深契時代精神的雍容偉壯。

⑨　王景芳：《顏真卿》，二二頁，北京，紫禁城出版社，一九八八。

恢宏法度表現在舞樂上，一方面是張文收和祖孝孫對隋代鄭譯創立的「八音之樂」和「八十四調」的進一步推進；另方面是大型舞蹈的編導。張、祖二人通過把龜茲樂調和龜茲樂調的「閏」音作宮音，把「變」音作徵音處理，從而諧和了龜茲樂調和古音階，為把龜茲樂調和中國傳統的古音階、清音階完全歸納到一個理論體系之內的成功畫上了句號。從此以後，「所謂的燕樂，就不再是單指具有龜茲樂調風格的樂曲，而是泛指所有的教坊俗樂了」⑩。

唐代的宮廷燕樂，屬固定節目。人數、服裝、樂隊、表演程序，都是經過編導，作為制度定下來的。如「立伎部」，「共八部樂舞：《安樂》：繼承北周獸面舞。舞者八十人。《太平樂》：又稱五方獅子舞。扮五色獅子舞蹈。《破陣樂》：頌唐太宗武功，一百二十人披甲執戟而舞。《慶善樂》：頌唐太宗文德，六十四兒童舞。《大定樂》：頌高宗而作，一百四十人披甲執槊（矛）而舞。《上元樂》：高宗時作，一百八十人，穿五色畫雲衣而舞。《聖壽樂》：武后時作，一百四十人舞隊擺字。《聖光樂》：頌玄宗而作，八十人戴鳥冠，穿畫衣而舞」⑪。這些表演都是較複雜的，如「破陣樂」：「兩邊隊勢不同，左圓形，右方形。舞隊的順序是前戰車，後軍士隊伍，隊形變化，地位調度大。還有如『魚麗陣』如魚群相比次而行的橫隊式。也有『鵝鸛陣』前後相隨的縱隊式。還有如『箕張翼舒』舞隊收攏後，成放射形散開伸展。舞隊似犬牙交錯，前進後退，然後來一個大包抄，首尾相連。」⑫這些歌功頌德的宮廷燕樂，作為唐代精神的一種反映，同樣包含著一種藝術法度。

如果說唐代舞樂只是從宮廷氣象上反映了時代風采，那麼，張萱、周昉的綺羅人物畫則既有宮廷氣象，又有繪畫本身的意義。中國的宮廷仕女畫，從資料上看，可以追溯到漢代的宮廷畫家毛延壽。自此而下，司馬昭、荀勗、衛協、張墨、顧愷之、陸探微、解倩、楊子華……鋪了一條流向唐代的彩線。唐代審美，中原與西域趣味相交融，對女性美的追求的欣賞形成了一個丰采的領域，呈現出一種獨特的趣味。這從無數的墓室壁畫、唐三彩塑像、詩歌和相當多的仕女畫中表現出來。張萱、周昉是仕女畫的典型代表。二人的畫已經擺脫了唐以前婦女題材充斥烈女、孝女的道德範圍，而作一種宮廷富麗閒適優美的生活情趣的營造。張萱留下來的作品《虢國夫人遊春圖》（圖4-9）、《搗練圖》（圖4-10），周昉遺存的作品《簪花仕女圖》（圖4-11）、《執扇仕女圖》、《聽琴圖》仍使我們能窺見當時以「周家樣」聞名於世的張、周的綺羅人物畫的特點：其

⑩　夏野：《中國音樂簡史》，九六頁，上海，上海音樂出版社，一九八九。

⑪　王克芬：《中國舞蹈發展史》，上海，上海人民出版社，一九八九，一七六至一七七頁。

⑫　王克芬：《中國舞蹈發展史》，二二四頁。

圖4-9　《虢國夫人遊春圖》

一，濃麗豐肥的女性形象。臉型圓潤豐滿，體態肥碩悠然，酥胸著團花長裙，從披紗中露出豐滿的玉肌，頭上的裝飾和衣裳的花紋顏色精美綺麗。人物透出溫潤香軟之感。其二，結構和諧溫馨。《搗練圖》、《簪花仕女圖》顯出了作者在構圖和氣氛營造上的藝術功力。人物之間的互相呼應構成了和諧綺麗的整體，各種鮮艷色彩的相互配合造成了意趣天成的香軟境界。其三，筆墨的創新。張萱的設色用筆工整濃麗，以朱暈耳根成為他的獨創絕活。張、周二人為了表現唐代的女性美，吸收了顧愷之、吳道子線條的優點，創造出了能最好地表現女性肌膚和綺麗衣飾的「琴絲描」。可以說是「鐵線描」與「游絲描」的結合。這種線條細而含力，流利活潑，典雅含蓄。「周家樣」在表現富貴閑雅的宮廷女性生活和創造與這種生活相適應的藝術形式這兩方面都應和了唐代藝術精神恢宏法度的一面。

恢宏法度在佛教藝術上體現為，佛教寺廟建築在唐代達到了關鍵的一步：以塔為中心的寺院變為以殿為中心的寺院。以塔為中心象徵印度佛教的終極關懷和涅槃的最後超脫境界；以殿為中心，顯示了中土的習慣，宗教信仰服務於現實的生活秩序。塔默默地指向蒼天，啟示著超世

圖4-10　《搗練圖》

之路，殿在外觀上與朝廷宮殿和達官府第無大的差別，呈現一種地上的秩序。以塔為主，現實服務於宗教，以殿為主，宗教服務於現實。佛教建築的中國化是一個漫長的故事，它的最後定型到明代才完成，即「以南北為中軸線，自南往北，依次為山門，山門的左右為鐘鼓樓，山門的正面為天王殿，後為大雄寶殿，法堂，再後為藏經樓（寺院圖書館），兩側廊廡，氣勢莊嚴。正中路左右兩側的東西配殿，有伽藍殿，祖師堂，觀音殿，藥師殿等。有的大寺還有五百羅漢堂……寺院的東側（左側）為僧人生活區，建有僧房，職事堂（庠房），香積廚（廚房），齋堂（食堂），茶堂（接待室）等；西側（右側）主要是雲會堂（禪堂），以容四海雲遊僧人而名」⑬。形成多層院落的寺院整體。這只是基型，具體的寺廟全依地形和需要所建造，小可以兩殿，甚至一孤廟，大可以十多院，殿也可高至三層閣樓。在整個發展中，以殿為中心這一轉變是至關重要的。它意味著寺廟形式與中國的朝廷—家族秩序的內

⑬ 方立天：《中國佛教與傳統文化》，一六九頁，上海，上海人民出版社，一九八八。

圖4-11　《簪花仕女圖》（局部）

在認同。寺廟無論大小，都以大雄寶殿為核心組織起一個秩序化的對稱、嚴正、有節奏的空間。同樣，殿外觀的秩序化，也要求殿內塑像在排列上的秩序化。佛、菩薩、天王、羅漢的排列，不管以何種方式，都要顯出一種與朝廷—家族同調的等級制。

佛教的普遍化在藝術上的結果之一，就是佛教壁畫的普遍化。佛教具有神聖的一面，又有普通的一面，從而從事佛教繪畫的既有大量畫工，又有傑出畫家。魏晉以來名家多作佛教壁畫，顧愷之、陸探微、張僧繇都有不少佛教壁畫的佳作留傳。他們的畫風也對佛教藝術起著不小的影響。然而在佛教壁畫中最具影響力的卻是「曹家樣」。「曹衣出水」衣紋緊貼身體，突出的是雕塑性，更具佛教藝術之原味：由雕塑統帥繪畫，造成人物的立體感。這本身與佛教寺廟的教義氣氛營造是相一致的。然而中土精神卻是繪畫統帥雕塑。平面與立體，線與形的衝突形成的印度藝術與中國藝術的差異，在南北朝，就是陸家樣、張家樣與曹家樣的不同。在唐代佛教壁畫的興盛中，吳道子容納中外，包舉古今，創造了具有中國特色的佛教壁畫模式：吳家樣。吳畫，從《送子天王圖》（圖4-5）可見，已把佛教人物完全中國化了。這不僅表現在臉形上，更主要表現在服飾衣冠上。印度的形象和服飾是曹衣出水的基礎，而中國的寬衣大帶促成了「吳帶當風」的產生。曹衣出水突出的是形，吳帶當風突出的是線。但吳之線已不是平面輪廓之線，而是要用來造成立體感之線。「宋代畫家米芾研究了吳的畫，說吳畫『行筆磊落，揮霍如蒓菜條，圓潤折算，方圓凹凸』。米芾用『蒓菜條』對吳畫的線型作了形象化的解釋，就是說這種線型不同於六朝初唐的細線。而把線條加粗加

厚，形成波折起伏的線型，也就是湯所說的『蘭葉描』……根據這種線條加粗加厚的特點，同時要用線的輕重來表現面的轉折，行筆便不如六朝以來細若游絲的鐵線描那麼慢，那麼受限制，而是可以『立筆揮掃，勢如旋風』，由於用線條的組織規律，描繪出物體的凹凸面、陰陽面，表現出衣紋的高、側、深、斜、捲、折、飄舉的複雜變化，能夠收到飄逸、柔軟的效果……根據這些複雜的要求，用筆的起伏就需要有節奏，就要抑揚頓挫，運轉的變化就要是考慮線本身的速度與壓力的變化。」⑭ 中國畫既不是西方式的立體三維，又不是原始繪畫的平面二維，它別有一種境界，主要包含了三個因素：一是，用散點透視組織空間；二是，用線來表現立體；三是，用皴法、墨、染來表現明暗。宗炳、王微從理論上明確了第一個因素，吳道子則明確地貢獻了第二個因素。吳的畫既無墨暈，又無色彩，就形成了人物的立體感，既革新了佛畫傳統，又符合了佛畫傳統。吳道子創造了一個純粹的線的世界。他的線滿壁飛動，正是一個與書法相契合的世界。他的線顯示了一種不同於一般人物畫的巨大氣魄，所謂吳帶當風這「當風」二字很好地表達出了這種氣魄。

在唐代，李白詩、張旭書與杜甫詩、顏真卿書明顯地構成兩個不同的境界，而吳道子則橫跨了這兩個境界。就吳畫「當其下手風雨快，筆所示到氣已吞」（蘇軾）的氣魄風采來說，他與李白、張旭相通；就其「筆勢圓轉」（郭若虛）、「力健有餘」（張彥遠），創造一種線條模式和繪畫規

⑭ 張光福：《中國美術史》，二二四頁至二二五頁，北京，知識出版社，一九八二。

圖4-12　李思訓《幸蜀圖》

則來說，又與杜甫、顏真卿同調。正因為有吳家樣這個「樣」，所以後來蘇軾把杜詩、顏字、韓文、吳畫並提，為百代之師。又因為吳道子有超越「樣」的一面，對蘇軾的將吳道子與杜、顏、韓並提，在定義上也確有不妥的一面。清人就把四人縮小為三人，王文治《論書絕句》（三十首之十四）云：「曾聞碧海掣鯨魚，神力蒼茫運太虛。間氣古今三鼎足，杜詩韓筆與顏書。」

前面講過，吳道子和李思訓共畫嘉陵山水，一速一遲，各盡其妙。李思訓（六五一至七一六年）是山水畫「北宗畫法」的開創者。在唐代，最能與華麗服飾、宮廷舞樂、張、周仕女畫、唐三彩泥塑、宮廷建築相匯通的，就是以李思訓為代表的金碧山水

（圖4-12）。《繪宗十二忌》說：「設色與金碧也」，各有輕重。輕者，山用螺青，樹石用合綠染，為人物不用粉襯。重者，山用石青綠，並綴樹石，為人物用粉襯。金碧則下筆之時，其石便帶皴法，當留白面，卻以螺青合綠染之，後再加以石青綠，逐摺染之，然後間有用石青綠皴者。樹葉多夾筆，則以合綠染，再以石青綠綴。金泥則當於石腳沙嘴霞彩用之。此一家只宜朝暮及晴景，乃照耀陸離而明艷也。人物樓閣雖用粉襯，亦須清淡。除紅葉外，不可妄用朱金丹青之屬。」總而言之，金碧山水是把山水繪得既生機一片又富麗堂皇，是山水與廟堂在藝術上的一次彌合。從北周就

有了用金色著山水，在隋代又產生了展子虔這樣的大家，而李思訓之所以獨步唐代，為法後人，在於：其一，他把山水、人物、建築完美地結合起來，使山水人間化了，又貴貴化了，給山林之趣和朝廷之麗以雙重滿足。這在他的《江山漁樂》、《春山圖》、《江帆閣樓》中明顯透出。特別是山水中畫建築，構成了中國山水畫中獨有的特色。其二，在筆法上改變了前人僅鉤勒填色的程式，而開創了北宗畫法。在設色上有了突破性進展。其三，由於畫建築，總結豐富了界畫的技法。由於金碧山水契合於唐代的昂揚富麗氛圍，從而使李思訓在唐代山水畫中處於至高無上的地位。

在文學上，韓（愈）柳（宗元）的古文運動開拓了恢宏法度的另一境界。六朝以來駢文風靡天下。這種詞必對稱，句必偶出，講究音韻，推敲色彩的文體誠然平衡、優美、富貴、從容，但有明顯的人工性和唯美味。韓柳的古文運動，打著復興古文的旗號，以先秦兩漢的散體文章為榜樣，與六朝以來的駢文相對抗，但實際上是要為時代精神創造出一種新的文章規範。駢文雖麗但人為性強，技巧很重，拘於形式，矯揉造作，遮蔽本心，阻撓真情。古文之散，就是要撤除文字形式的阻撓，直指本心，直抒真情，歸於自然，可長則長，需短則短，要對偶也不迴避，散句足也絕不增減。如果說駢文帶有更多的宮廷和唯美趣味，那麼古文則標出了一種痛快淋漓的士人精神：

世有伯樂，然後有千里馬，千里馬常有而伯樂不常有，故雖有名馬，祇辱於奴隸人之手，駢死於槽櫪之間，不以千里稱也……（韓愈〈雜說‧四〉）

大凡物不得其平則鳴。草木之無聲，風撓之鳴，水之無聲，風蕩之鳴……人之於言也亦然，有不得已者而後言，其歌也有思，其哭也有懷。凡出乎口而為聲者，其皆有弗平者乎？（韓愈〈送孟東野序〉）

韓柳古文運動的背景與元（稹）、白（居易）在詩壇上的「新樂府運動」的背景一樣。一是危機四起的中唐時期士大夫強烈的憂患意識。二是中唐以後中國文化的社會轉型。但元白面向的是民眾，走的是通俗，韓柳面向的是士人，走的是文雅。古文運動是一個關係到中國文化從前期向後期轉型的運動。這就是古文運動「文以明道」中的「道」的問題，我們在「轉型初瀾」一節中主談，這裡主要從文章方面講。韓柳不但追求道，而且與之相應要求文的創新。「唯陳言之務去」，對語言美狠下了一番錘煉之功。韓與柳又是有區別的，柳宗元既奉儒又入佛，屬於進退平衡型士人，這就使他的散文進入清新自然一路，特別是在山水散文中達到了很高的境界。韓愈是一個完完全全的勇儒，屬於知進不知退，持道以論政的士人類型，從而使他的散文有一種道已在握，不得不發的崇高壯美和一種汪洋恣肆的氣魄。正像在他的周圍，形成了一個道統—古文集團，他的一篇篇文章也形成了一片氣勢磅礡的海洋。人稱韓愈文章「開合怪駭，驅濤湧雲」（唐・李翱《李文公集・祭吏部韓侍郎文》），「及其酣放，豪曲快字」（皇甫湜《皇甫持正文集・韓文公墓志銘》），「如長江大注，千里一道，沖飆激浪，紆流不滯」（皇甫湜《皇甫持正文集・諭業》）。就文章氣勢

講，韓文已與李白詩、張旭書有所同調，但韓愈是儒，他不會、也不可能進入無跡可求的李、張之境，他的氣勢可以具體化為形式法則，他說：「氣盛，則言之短長與聲之高下皆宜。」（〈答李翊書〉）正是包含了韓文的宏偉氣勢和語言法則兩個方面。也正因此，韓愈及其古文運動，既給人們指出了作文的根本（志於道的人格和勇氣），又給了人們寫文章的方法範本。羅萬藻《此觀堂集・代人作韓臨之制藝序》說：「文字之規矩繩墨，自唐宋而下所謂抑揚開闔起伏呼照之法，晉漢以上絕無所聞，而韓、柳、歐、蘇諸大家設之……故自上古之文至此而別為一界。」

唐代藝術恢宏法度的最典型的代表是杜甫。杜甫與韓愈一樣，信奉儒家，但他比韓愈有更廣闊的社會涵蓋面，更寬厚的宇宙胸襟，又專攻唐代最有代表性的藝術：詩。「致君堯舜上，再使風俗淳。」（〈奉贈章左丞丈二十二韻〉）「窮年憂黎元，歎息腸內熱。」（〈自京赴奉先縣詠懷五百字〉）作為積極向上的士人，他對朝廷懷著不變的忠心，又對國家人民充滿不懈的關懷，這使他的詩成為詩史。他一輩子都未曾實現自己的抱負和願望，這使他的詩洋溢著一種具有宇宙人生高度的悲愴情懷。他能夠在貧賤困苦的生活中保持孔顏的心境，從未轉入過佛道，但寫出了完全可以和觀念上轉入佛道的士大夫寫的山水田園詩相媲美的清新、明麗、生動、溫情的山水詩篇。在思想意態上，杜甫包融了朝廷、士人、民眾三大層面。在藝術上，他「不薄今人愛古人」（〈戲為六絕句〉之六）。「上薄風騷，下該沈宋，言奪蘇李，氣吞曹劉，掩顏謝之孤高，雜徐庾之流麗，盡得古今之體勢，而兼昔人之所獨專矣……則詩人以來，未

有如子美者。」（元稹〈唐故檢校工部員外郎杜君墓係銘〉）杜詩達到了一種最高的宇宙人生境界，但這種境界又是通過艱苦的藝術努力得來的。所謂「讀書破萬卷，下筆如有神」，由法度而超法度。這首先使杜詩顯得「有規矩，故可學」（宋・陳師道《後山詩話》），胡應麟《詩藪》說：「盛唐句法渾涵，如兩漢之詩，不可以一字求；至老杜而後，句中有奇字為眼，才有此句法。」唐代是中國詩歌的成熟、全盛、開花結果時期，五律和絕句從初唐開始就有傑出的成就，以後更是大家迭起。相比之下，七律成熟最遲。胡震亨《唐音癸簽》卷三說：「近體之難，莫難於七言律。五十六字之中，意若貫珠，言如合璧。其貫珠也，如夜光走盤，而不失迴旋曲折之妙；其合璧也，如玉匣有蓋，而絕無參差扭捏之痕。纂組繡繡相鮮以為色，宮商角徵互合以成聲。思欲深厚有餘而不可失之晦，情慾纏綿不迫而不可失之流……莊嚴則清廟明堂，沉著則萬鈞九鼎；高華則朗月繁星，雄大則泰山喬岳；圓暢則流水行雲，變幻則淒風急雨。一篇之中，必數者兼備，乃稱全美。故名流哲匠，自古難之。」而正是杜甫對七律運用自如，成為人們效法學習的榜樣：

群山萬壑赴荊門，生長明妃尚有村。一去紫台連朔漠，獨留青塚向黃昏。畫圖省識春風面，環珮空歸月夜魂。千載琵琶作胡語，分明怨恨曲中論。（〈詠懷古跡〉五首之三）

朝回日日典春衣，每向江頭盡醉歸。酒債尋常行處有，人生七十古來稀。穿花蛺蝶深深見，點水蜻蜓款款飛。傳語春風共流轉，暫時相賞莫相違。（〈曲江〉二首其二）

對仗工穩，透出精細的匠心；用字講究，充滿張力；思想沉鬱，意味深厚。這豐厚的意蘊又都能從字、句、聯中一一分析得出。以詠王昭君的第一首為例，一開始「群山萬壑」顯出充塞天地的「滿」，一「赴」字，使群山萬壑都動了起來，猶如電影鏡頭的搖，從大（群山萬壑）到中（荊門）到小（小村），引出了王昭君的誕生，「生長」二字，顯出了王昭君由出生到長成到入宮的動態過程，是由小到大。第一句的由大到小，第二句由小到大是虛寫。首聯就暗含了兩種圓意，由大到小和由小到大的圓和虛實互含之圓。其中還有景與人形成的對稱與反諷。生於如此氣勢雄闊之地，應為貴人，果為貴妃，然而命運卻是壯慘：遠使外域。由於有由「生長」帶出來的虛寫的從出生到長成以入宮的由小到大，使第一聯與第二聯的關係極好理解。「一去紫台連朔漠」，「連」既是地理的連，又是心理的連，地理的連是身體離紫台（皇宮）經邊疆到朔漠，心理的連是情感從朔漠經邊疆往紫台（皇宮）。這一心理的連，一直到死，死也仍連，因此有黃昏青塚那含情之「向」，進而有那月夜靈魂的「歸」，月圓之時應是團圓之時，中國詩歌寫離情的難耐總有月亮意象的出現，月亮的出現總意味著情感的極致。在由情感衝動而引發的歸來中，當然會有對命運的沉思：當年用圖畫來識辨美人，難道沒有漢家君王自身的糊塗？而今人鬼之隔還能續前情？人已死，歸何用？歸而空歸，空歸仍歸，仍是空歸。此情何堪，漫天塞地，只有胡語琵琶一年一年地彈著。那淒涼的樂聲中，不分明有明妃的千古人生命運之怨恨？

一套整嚴的形式法則從杜詩裡顯出，與韓文、顏字、吳畫一道，構築了唐代藝術形式美的典範。「故詩至於杜子美，文至於韓退之，書至於顏魯公，畫至於吳道子，而古今之變，天下之能事畢矣。」（《蘇東坡集・書吳道子畫後》）

唐代藝術之中，詩具有最高地位，也具有最普泛的擴散力。中國詩在唐代達到頂峰。唐代藝術的恢宏法度及其所包含的意蘊也最集中地內蘊在律詩的形式之中。因此似可說，律詩的形式是整個中國文化宇宙觀的濃縮。

律詩是音韻、詞句、意義的多層統一。

先從音韻看，律詩具有嚴格的音韻要求。現以平起不入韻式為例（從道理上各式相通）：

（平）平（仄）仄平平仄

（仄）仄（平）平仄仄平

（仄）仄（平）平平仄仄

（平）平（仄）仄仄平平。

（平）平（仄）仄平平仄

（仄）仄（平）平仄仄平

（仄）仄（平）平平仄仄

（平）平（仄）仄仄平平。

（平）平（仄）仄仄平平。

律詩首先得講音的平仄。一切漢語字音歸為平上去入四聲，上去入合為仄聲。正如一切萬物歸於八卦五行，八卦五行又總歸於陰陽。講平仄則語音之理得矣，正如講陰陽則萬物之理得矣。一陰一陽之謂道，一平一仄形成詩。律詩是要押韻的，押韻使語言的平仄結構形成旋律。正如一年有春夏秋冬分為四段，律詩由每雙字的末一字押韻形成四聯。正像一年中每一個節氣既表示一個氣候型的完成（節，停頓，休息），又表示新一段氣候型的開始（氣，貫通，運行），詩中每一韻腳既含一聯完成的停頓，又意味馬上有新的一聯開始，一個韻腳的出現，展開了一種期待，當隔句之後另一同韻字出現時，期待就得到了應答。押韻和平仄一道，形成了律詩和諧整體的基礎。律詩音韻的第三個要求是對與粘，一聯之內必須對，上句第幾字是平聲，下句該字必須是仄聲，平仄相對。特別是五言的二、四兩字，七言的二、四、六三字絕對不能含糊，必須對。而聯與聯之間（如第二句和第三句）必須相粘，即上聯末句第幾字是平聲，下聯起句該字必須是仄聲，同樣二、四、六三字絕不含糊。對，講究對稱與豐富；粘，顯示連續與同一。從而使律詩中一聯一聯，聯聯相生，又聯聯相應，不變而變，變而不變，呈出一個秩序整嚴、韻律華美、氣韻生動的整體。詩的音韻美就是宇宙之道的象徵。

音律是嚴格的，但也允許通變，上面有括號的字，就允許靈活運用，就是規定必須遵守的地方，

由於音、字、意的矛盾，有時不得不違反規定，也可違反而變成「拗」，但律詩音的規律本身具有調節功能，稱為「救」，可以本句自救（如杜詩「蜀主窺吳幸三峽」第五字拗，第六字救，仄仄平平仄仄改為仄仄平平平仄），也可以對句相救（如杜詩「鴻雁幾時到，江湖秋水多」，「幾」字拗成仄聲，在對句中使「秋」字成平聲來救）。拗的承認通行暗契於中國文化性格的靈活性、實用性、通變性，而救的調節，在靈活通變中仍保持了秩序、節奏及整體的和諧，拗體的產生，拗體仍是和諧的。在拗與救中，呈出了中國文化的獨特性格，對於西方人來說，命運一旦定了就不可改變，命運決定讓伊底帕斯殺父娶母，無論他盡多大的努力也改變不了自己的命運。而中國人的命運卻是可以改變的，中國人去算命，算命先生說，你今年有什麼什麼難，中國人的反應一定是提出疑問：用什麼方法可以解除此難？而中國的算命先生又總是能給出一個解除救的方法。對西方人來說，可解救的命運就不是命運，對中國人來說，沒有一種命運是不可以解救的。律詩的音韻規律形成了一種境界，藝術地顯示了中國文化的生活節奏、生命情調和宇宙觀念。當人作詩和吟詩的時候，不自覺地就按音韻規律進入了這種節奏、情調和觀念之中。

現在看律詩的字句。律詩的字數，五言八行四十字，或七言八行五十六字，不像絕句那樣少，沒有展開就要結束，只好意在言外，純以含蓄勝；也不像長律，可以任意拉長，流於故事和細節，以鋪陳勝。律詩的字數量恰到好處，很中和。律詩每一句為單數，一聯和整詩又為偶數，陰陽錯落之美由此而生。它的形式不像四言詩、六言詩偏於「板」，也不似長短句流於「柔」，而以整齊方正之形，

顯出顏書似的雍容大度之美。律詩的核心在中間兩聯，這兩聯必須有對偶，這是構成整體莊嚴大度的基礎，但更重要的是，對偶顯示了中國文化的核心精神。對偶把宇宙萬物容納進一個和諧有韻的整體之中。對，可以同類相對，「一二三四，數之類也，東西南北，方之類也，青赤玄黃，色之類也，風雪霜露，氣之類也，鳥獸草木，物之類也」（遍照金剛《文鏡秘府錄‧議對》），也可以異類橫向相對：天與人、有與無、凶與吉、喜與憂。還可以大項與小項對（即個別與一般，如「有（弟）皆分散，無（家）問死生」）。

通過對的方式，一下子就可以感受到宇宙的整體網絡以及這個網絡的虛實顯隱、運轉流動、和諧節律。通過天這個詞，求「對」思維可橫向風雲雷雨，又可以豎向地理山川，還可以對以人倫人事。求對而又對上，不僅產生一種對稱的秩序感，還有追求的滿足感，認同後的歸屬感，宇宙的穩定感。有往必有來，有遠必有近，有禍必有福，有分必有合，對的思路和對的成功，正是中國文化生活節奏、生命情調、宇宙規律的藝術體現。律詩中間二聯必是對偶，而前後兩聯可為散句，猶如內在天道不變，具體現象可變，天地自然，君臣父子萬古不移，而具體過程又變通生動。

律詩是音韻與詞句的二重複合，從音韻層面看，句句有平仄，聯聯有對偶，從詞句層面看，頭尾兩聯皆為不對之散體。從詩的整體看，音韻是隱層，詞句是顯層，正好象徵了文化宇宙兩種一分為二的實情。音句句皆對，猶如本質層面，道的無所不在，詞句有所不對，恰似在具體現象上，道又有所不在。文化整體是和諧的，但對個人來說又是有缺憾的。體會了道的無所不在，因此古人常有「水流

心不競，雲在意俱遲」（杜甫〈江亭〉）的悠然，經驗了道的有所不在，因此古人不斷地「溯洄從之，溯游從之」上下求索。

從律詩的意義層面看，中間兩聯具有核心地位，須在對仗工穩之中顯出「頂天立地」的氣概。如果詩人具有儒家的胸懷，這二聯就要寫出「與天地同流」的氣象，如「星垂平野闊，月湧大江流。名豈文章著，官應老病休。」「錦江春色來天地，玉壘浮雲變古今。北極朝廷終不改，西山寇盜莫相侵。」（杜甫〈登樓〉）如果詩人具有悠然的禪心，這兩聯要顯出宇宙的悟境，如「江流天地外，山色有無中。郡邑浮前浦，波瀾動遠空」（王維〈漢江臨眺〉）。「白雲依靜渚，芳草閉閒門。過雨看松色，隨山到水源。」（錢起〈尋南溪常山道人隱居〉）如果詩人心懷人間世情，這兩聯應充滿人生的感慨，如「浮雲一別後，流水十年間。歡笑情如舊，蕭疏鬢已斑」（韋應物〈淮上喜會梁川故人〉）。「雨中黃葉樹，燈下白頭人。以我獨沉久，愧君相見頻。」（司空曙〈喜外弟盧綸見宿〉）

這意義上的漫天塞地是律詩的形式使詩人的運思自然地向之靠攏的。就描寫來說，詩總是具體的，但律詩形式本身要求具有普遍性，所謂從有限上升到無限。這功能主要是由最後一聯來承擔，所謂「終篇結渾茫」。最後一聯要有言外之意，把字詞的完結變成意義的未完結，而且這未完結，還要指向一種深沉和豐富的宇宙人生之韻。

律詩從音韻、字句、意義多層面地象徵了中國文化的宇宙結構。

禪道境界

本節講的禪道境界不是佛教、道教作用於民眾的宗教境界，而是佛道思想作用於士人產生的一種思想和藝術境界。它又區別於士人思想中建立在文化轉型背景中的與禪宗思想相關聯的白居易式的都市園林境界。這種禪道境界集中地體現為王維詩、水墨畫和絕句。

儒釋道在唐代都得到了極大的發展，中國士人的獨立意識是靠綜合儒釋道而獲得的。儒與釋道兩種成分的互滲，兩條軌道的循環，使士人在進退出處、通塞窮達之間保持著作為社會整合力量的性質。士人偏於儒，就是杜甫、韓愈、顏真卿的境界。偏於禪道，就是王維詩、水墨畫和絕句的境界。不偏不倚，就是白居易的境界。五彩繽紛的唐代藝術把每種境界都發揮到了極至。杜、韓、顏的勇儒境界前一節已經講了，白居易的境界會在「轉型初瀾」一節中講，這節主要展示一下王維型的境界。這兩種境界從根本上說是一種境界，即禪道契合於士人從現實的禮法中抽身超離出來而且還能自得其樂的境界。王維的詩「一生幾許傷心事，不向空門何處銷」（〈歎白髮〉），最能從社會學角度解釋士人禪道境界的引發根源。在唐代，禪道境界開放出了三朵藝術奇葩：山水詩、水墨畫和絕句。

園林作為一種獨特的藝術形式，自魏晉興起，經三百年的積累，到唐代從廣度到深度都得到了極大的發展。李浩《唐代園林別業考》（編按：此篇文章收錄於作者的《唐代園林別業考論》，上篇為《唐代園林的文化語境》，此為下篇）據現在資料統計，為五百零六處：關內道一百七十二處

（其中京兆府一百五十七處），河南道一百零一處（其中河南府七十九處），河東道六處，河北道五處，山南道三十一處，淮南道十三處，江南道一百六十處，劍南道十二處，嶺南道五處，隴右道一處。主要集中在關內、河南、江南三道。江南道中的園林數量，各州基本平均，大概主要在於南朝的基礎，關內與河南和兩京相關，基本上都集中在長安、洛陽周圍。這種分佈使我們看到了園林營造的兩種意向，一是園景的追求，二是與政治的關聯。園林藝術的興起很大原因在於東晉南遷，地處江南，山水秀麗。唐代園林也顯示了圍繞著山水的深入，據李浩統計：與山相連的園林五十八處（終南山十處，驪山兩處，華山一處，玉山兩處，太白山一處，伊闕山三處，嵩山四處，緱氏山四處，陸渾山五處，女兒山一處，王屋山四處，中條山兩處，廬山八處，陽羨山六處，天台山兩處，茅山兩處，羅浮山一處），與水相連的園林三十處（灞水三處，灃水四處，滻水三處，渭水兩處，藍溪一處，濟水一處，汝水一處，氾水一處，淇水一處，漢水一處，江水四處，太湖兩處，鏡湖兩處，苕溪三處，漓水一處）。

以山水為主，除了景觀的追求外，就是對隱逸思想的追求，山水園林更能表現一種禪道意緒。

園林以山為主和以水為主會有不同的景觀，在這基礎上園林還有自己的特點，這些特點可以因山水而顯示出來。也可以無山水而營造出來。因此，唐代園林有很多的名稱：園林、林園、別業、別墅、別館、別廬、山林、山莊、山池、山亭、山齋、山第、山邸、山園、山居、幽居、閒居、溪

居、隱居、林亭、林館、園亭、水亭、溪亭、池亭、水閣、亭子、草堂、茅茨、茅堂，等等。⑮
這些名稱，如山、水、亭、幽、隱，等等，顯出的都是與朝廷、事務、都市、熱鬧的對立，因
此是與隱逸思想相聯繫的。

唐代山水詩中有很多流向，但最強的指向就是禪道境界：

清晨入古寺，初日照高林。曲徑通幽處，禪房花木深。山光悅鳥性，潭影空人心。萬籟此俱
寂，唯聞鐘磬音。（常建〈破山寺後禪院〉）

一路經行處，莓苔見履痕。白雲依靜渚，芳草閉閒門。過雨看松色，隨山到水源。溪花與禪
意，相對亦忘言。（劉長卿〈尋南溪常山道人隱居〉）

道由白雲盡，春與青溪長。時有落花至，遠隨流水香。閒門向山路，深柳讀書堂。幽映每白
日，清輝照衣裳。（劉昚虛〈闕題〉）

澹然空水對斜暉，曲島蒼茫接翠微。波上馬嘶看棹去，柳邊人歇待船歸。數叢沙草群鷗散，萬
頃江田一鷺飛。誰解乘舟尋范蠡，五湖煙水獨忘機。（溫庭筠〈利州南渡〉）

⑮ 李浩：《唐代園林別業考》，三〇至三五頁，西安，西北大學出版社，一九九六。

這些詩人雖不見得以奉信佛道見稱，但一寫山水，禪道意味總漂浮其中。山水詩最得禪境的是王維，他也被稱為詩佛。王維確實要在自然中獲得一個不同於世俗和政治的人生，要在自然中去體察宇宙的本心。世俗與政治充滿了擁擠和傾軋，自然中卻是另外一番情味：

　人閒桂花落，夜靜春山空。月出驚山鳥，時鳴春澗中。（〈鳥鳴澗〉）

　空山不見人，但聞人語響。返景入深林，復照青苔上。（〈鹿砦〉）

　獨坐幽篁裡，彈琴復長嘯。深林人不知，明月來相照。（〈竹里館〉）

這裡，人是孤獨的，是自我選擇的孤獨，是離開世俗，超脫政治後的孤獨。其實並不孤獨，他與自然為侶。桂花、山鳥、幽篁、明月都是他的侶伴，他在這孤獨裡體味著自然和自我，他的自我也漸漸融入自然之中，與自然一體，達到一種無我的境界：

　木末芙蓉花，山中發紅萼。澗戶寂無人，紛紛開且落。（〈辛夷塢〉）

　颯颯秋雨中，淺淺石溜瀉。跳波自相濺，白鷺驚復下。（〈欒家瀨〉）

以無我之心觀物，才在一片靜謐幽寂中體味到自然的生機、生動和熱鬧。自然甚至可以是火熱

鬧艷的……

秋山斂餘照，飛鳥逐前侶。彩翠時分明，夕嵐無處所。（〈木蘭柴〉）

雨中草色綠堪染，水上桃花紅欲燃。（〈輞川別業〉）

漠漠水田飛白鷺，陰陰夏木囀黃鸝。（〈積雨輞川莊作〉）

這是自然本身的火熱鬧艷，完全不同於塵世和政治的喧囂熱鬧，它再火熱鬧艷也是靜謐幽寂的。人由自然的靜幽冷寂體會到自然的生動鬧艷，進而體味到這極大的動鬧之中的極大的靜。由此，他獲得了一顆宇宙之心，同時也獲得了人生的情趣。人自身和自然一樣即使在動鬧中，也可以顯出感受到極大的靜寂幽邃：

輕舸迎上客，悠悠湖上來。當軒對樽酒，四面芙蓉開。（〈臨湖亭〉）

自然界就是在色彩、音響、運動、節律中顯出自己莊嚴而閒散、神祕而可親的寧靜幽邃。而處於這樣的自然之中，在神祕的靈靜幽邃氣氛的熏陶下，人自然就放下了爭逐之心、功利之念、貪慾之情，而達到一種與自然純然合一的閒散境界。人從自然中體會到宇宙的禪意，又以禪意去體會自

然和人生，就達到一種超越塵世和政治的哲理，進入一種自然真趣之中：「桃紅復含宿雨，柳綠更帶春煙。花落家僮未掃，鶯鳴山客猶眠。」（〈田園樂〉七首之六）這是他的靜。「興來每獨往，勝事空自知。行到水窮處，坐看雲起時。偶然值林叟，談笑無還期。」（〈終南別業〉）這是他的動。無論動與靜，都含著一片禪機，一份悠然，一種超然。

禪道境界在繪畫上的表現，就是水墨山水畫的出現。在禪道境界的山水詩裡，是要在一個主觀心靈的靜寂裡使自然顯出自身的生動，在禪道境界的水墨山水畫裡，是一切外在的色彩都淡化，而在這淡的本真狀態中顯出自然的最高境界的「濃」（圖4-13）。

盛唐以來，一大批畫家從事水墨山水畫，包括盧鴻一、鄭虔、王維、張藻、劉方平、齊映、朱審、畢宏、楊公南、張涇、陳曇、劉商、張志和、吳恬、王墨，等等。這些投身於水墨山水畫的人明顯地具有三個特點：一是都屬於士人階層。二是

圖4-13　王維《江干雪霽圖》

都是士人階層中偏於釋道趣味者，有不仕之人，如劉方平、張志和，有被罷了官的人，如鄭虔、齊映，有著名的隱士，如盧鴻一。三是有較高的文化素養和豐富的內心情感世界。第一、二點使他們必然要走山林的解脫之路。第三點決定了會共同形成水墨畫風。儒家的進取講究社會秩序，而色彩既是社會秩序的符號象徵，又是朝廷富麗和生活多彩的生動顯現，這就是閻立本（帝王重臣人物畫）、周昉（宮廷生活畫）和李思訓（金碧山水畫）一直處於高位的基礎。吳道子的名望在於他以線條的勁健飛動既合於朝廷的昂揚精神，又同於士人的奮發心態。而對水墨的喜愛，必須要有禪道哲學的知識和修養。老子說：「大音希聲，大象無形。」於色彩，當然是：大色無色。老子又說：「五色令人目盲，五音令人耳聾。」（《老子》十二章）佛教要人明白：空即是色，色即是空。因此，唐代著名繪畫理論家張彥遠解釋水墨畫的意蘊時說：「夫陰陽陶蒸，萬象錯布。玄化無言，神工獨運。草木敷榮，不待丹綠之采；雲雪飛揚，不待鉛粉而白；山不待空清而翠，鳳不待五色而綷。是故運墨而五色具，謂之得意。意在五色，則物象乖矣」（《歷代名畫記‧卷二》）。這清楚地表明了水墨的方式是捨去現象而直抵本體。在達到本質的基礎之上，墨會顯出自身的「絢麗多彩」來：「運墨而五色具」。墨的五色（焦、濃、重、淡、青）是一種比色的五色（青、赤、白、黑、黃）更有意味的五色。水墨山水是從一種很高的哲學思想認識著眼的。為了達到其特殊的內心效果，有些人甚至以一種特殊的方式作畫：

（張藻畫樹）嘗以手握雙管，一時齊下，一為長枝，一為枯枝，氣傲煙雲，勢凌風雨。（朱景玄：《唐朝名畫錄·張藻》）

員外（張藻）居中，箕坐鼓氣，神機始發。其駭人也，若流電擊空，驚飆戾天；摧挫斡掣，撝霍瞥列；毫飛墨噴，捽掌如裂，離合恍惚，忽生怪狀。及其終也，則松鱗皴，石巉巖，水湛湛，雲窈眇。投筆而起，為之四顧，若雷雨之澄霽，見萬物之情性。（《唐文粹·卷九十七》）

（王墨）凡欲畫圖幛，先飲。醺酣之後，即以墨潑……或揮或掃，或淡或濃，隨其形狀。為山為石，為雲為水，應手隨意，倏若造化。圖出雲霧，染成風雨，宛若神巧，俯觀不見其墨污之跡。（《唐朝名畫錄·王墨》）

畢宏……其落筆縱橫，變異常法，意在筆前，非繩墨所能制，故得生意為多。（《圖繪寶鑑·卷二》）

（王宰）十日畫一水，五日畫一石。能事不受相促迫，王宰始肯留真跡。（杜甫〈戲題（王宰）畫山水圖歌〉）

這批水墨山水畫家都擅長書法。盧鴻一「頗善籀篆揩隸」，張洎善草隸，張志和書跡狂逸。能寫詩對水墨畫家來說當然更是不在話下，張洎「詩格高古」，張藻「衣冠文學，時之名流」，張志和詩有逸趣，蘇軾說：「味摩詰之詩，詩中有畫；觀摩詰之畫，畫中有詩。」（《東波題跋·卷

五・《書摩詰藍田煙雨圖》）這也是水墨山水畫家總的特點。鄭虔的詩、書、畫，被唐玄宗稱為「鄭虔三絕」，這也是水墨畫家的總體指向。水墨山水畫所得以成立的文化修養，使之在中國繪畫線條的運用上進一步豐富，王維畫的線條就是吸收李思訓的密體和吳道子的疏體而自成一家。不同於李的精工雕刻，也不似吳的粗狂豪邁，而是與禪道境界相契合的秀潤、悠閒、靜逸。最重要的是他們對墨的創造。徐復觀先生說：「金碧青綠之美，是富貴性格之美……李思訓完成了山水畫的形象，但他所用的顏色，不符合山水畫得以成立的莊學思想的背景；於是在顏色上以水墨代青綠之變，仍是於不知不覺中，山水畫在顏色上向其與自身性格相符的、意義重大之變。」⑯水墨畫使士人的禪道傾向在繪畫上有了最完美的表現。在中國文化中，儒家思想是支持文化的大構架，在於它理想的文化設計，即它的形而上層面。然而儒家思想一進入實際的操作，即進入禮法，就受到皇權的牽制而往往出現變味，這就破壞了文化設計中士人作為獨立整合力量的正位。禪道境界的出現，既不破壞士人對皇權的忠心，又確保著士人的獨立性和理想性。從山水畫到水墨畫，不但標誌著中國繪畫各主要因素（構圖、線、墨）的最後完成，同時也是士人性格中禪道境界的最後完成。

唐代最重要的藝術是詩，禪道境界在藝術上的凝結，從純粹形式上講，除了王維詩和水墨畫之外，就是絕句這種藝術形式了。絕句五言四句二十字或七言四句二十八字，相當短小，要在這樣少

⑯
徐復觀：《中國藝術精神》，二一九至二二○頁，長春，春風文藝出版社，一九八七年。

的字數裡開拓一種完整的藝術境界，決定了它必須蘊涵豐富，意味深長，力爭文短而情長，字少而意多，形簡而神豐。在創作方式上發掘道家「無」的意境和佛學「空」的精義。《老子》說：「埏埴以為器，當其無，有器之用。鑿戶牖以為室，當其無，有室之用。」器皿下因為有中間的空無，才成其為器皿；房屋正因為有門和窗的空無，才成為房屋。事物的構成在於「有無相生」。佛教也講究「空不自空，空即是色，色不自色，色即是空」。因此要領悟事物和世界的真諦，一定要從有無色空兩方面一起把握才能得到。這也一直是中國藝術一個越來越強大的走向。書法上要「筆不周而意已周」，繪畫上要「虛實相生，無畫處皆成妙境」。絕句由於字少，藝術形式本身就要求從有無虛實兩方面同期進行，盡量做到「無字處皆其意」。也就是說，正像律詩的藝術形式本身就要求恢宏大度一樣，絕句這種藝術形式本身就要求與禪道相似的思維。

絕句的模式：一是，在前兩句中把要寫的事情簡約精練地寫完；二是，第三句發生意義上的「轉」；三是，轉之後一定要在一個有多重意義的意象上停下來，突出言不盡意的空白之美。

秦時明月漢時關，萬里長征人未還。但使龍城飛將在，不教胡馬度陰山。（王昌齡〈出塞〉）

折戟沉沙鐵未銷，自將磨洗認前朝。東風不與周郎便，銅雀春深鎖二喬。（杜牧〈赤壁〉）

兩首詩都在敘述完事實之後，轉出一個假設，事實與假設的對比使詩停留在一個多重意味的歷

史和現實的沉思之中。

獨在異鄉為異客，每逢佳節倍思親。遙知兄弟登高處，遍插茱萸少一人。（王維〈九月九日憶山東兄弟〉）

君問歸期未有期，巴山夜雨漲秋池。何當共剪西窗燭，卻話巴山夜雨時。（李商隱〈夜雨寄北〉）

在敘述完事實之後，前詩轉為設想對方在思念自己，後詩轉為設想一個未來的場面，都停頓在從另一場景來觀看此景的多重豐富的情思和想像的懸念上。

揚子江頭楊柳春，楊花愁殺渡江人。數聲風笛離亭晚，君向瀟湘我向秦。（鄭谷〈淮上與友人別〉）

故國三千里，深宮二十年。一聲何滿子，雙淚落君前。（張祜〈何滿子〉）

兩首詩都在描述完事實之後，用一個最能總結和揭示所述事實的深度的事情來轉折，最後停頓在一個無限深情的、無法用語言來表達的情懷上。

所有的絕句都充滿了與禪道境界同調的空白之美。

大千世界

唐代藝術千姿百態，詩是唐代藝術中最有代表性的藝術門類，詩裡包含著與各類藝術的聯繫、反映著各種藝術潮流的興衰，從唐詩的形式類型和時代流變也可以通向唐代藝術的大千世界。

在唐詩的時間波濤裡，從初唐四傑（王勃、楊炯、盧照鄰、駱賓王）和杜審言、宋之問的詩，既可以看到六朝詩風的餘緒，又可以強烈地感到新時代的濤聲。與這片濤聲匯流的有繪畫上的閻立本、閻立德、尉遲乙僧、尉遲跋質那；有書法上的歐（陽詢）（圖4-14）、虞（世南）、褚（遂良）、薛（稷）。這是藝術在時空交替互激中捲托起的精美的浪花，一朵朵，一朵朵，美奐、感傷、孤獨、深遠、流麗，像天地自然的多聲部合唱：

今年花落顏色改，明年花開復誰在？……年年歲歲花相似，歲歲年年人不同。（劉希夷〈代悲白頭翁〉）

圖4-14　歐陽詢書法

前不見古人，後不見來者。念天地之悠悠，獨愴然而涕下。（陳子昂〈登幽州台歌〉）

……畫棟朝飛南浦雲，珠簾暮卷西山雨。閒雲潭影日悠悠，物換星移幾度秋。閣中帝子今何在？檻外長江空自流。（王勃〈滕王閣詩〉）

春江潮水連海平，海上明月共潮生。灩灩隨波千萬里，何處春江無月明……江畔何人初見月？江月何年初照人？人生代代無窮已，江月年年祇相似。（張若虛〈春江花月夜〉）

閻立本的《歷代帝王圖》（圖4-15），尉遲乙僧的《降魔圖》、《西方淨土變》就在這詩的旋律中呈現，歐、虞、褚、薛的筆墨就在這詩的節奏裡流出。

盛唐詩歌，百花盛開，美麗天地。高適、岑參、王昌齡、王之煥的邊塞詩，威武、雄壯、氣勢、深曠。王維、孟浩然、儲光羲的山水田園詩，流麗、自然、清新、韻

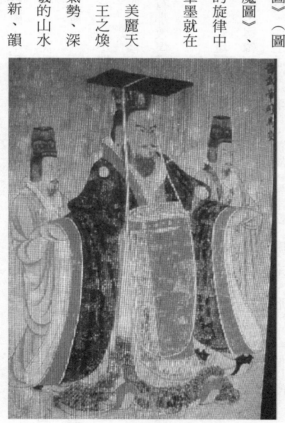

圖4-15　閻立本《歷代帝王圖》

長。李白的橫放飄逸，往來無礙，上天入地，氣勢磅礡。杜甫沉鬱頓挫，胸懷日月，民間疾苦，筆底波瀾，歷史興衰，字生風雲，在詩歌的萬道光芒中，不難體會到朝廷宮殿的氣象…「九天閶闔開宮殿，萬國衣冠拜冕旒」（王維）。不難體會到唐舞的風采：「飄然轉旋回雪輕……斜曳裾時雲欲生」（白居易〈霓裳羽衣歌〉）。不難體會到畫之神韻，吳道子、李思訓、張萱、周昉、曹霸、韓幹。不難體會到書之淋漓，張旭、懷素、顏真卿、柳公權。還有那陵墓建築，昭陵的浮雕六駿，乾陵石雕飛馬，順陵石獅，還有那敦煌盛唐洞窟的雕像、壁畫，一幅幅西方淨土變：歌舞管弦，滿壁飛動。

中唐詩歌，展現了另一番五彩斑斕。白居易、元稹的新樂府運動，一方面介入政治，「文章合為時而著，歌詩合為事而作」，與韓、柳的古文運動同調。另一方面走向民間，追求淺顯易懂，呼應了變文和民歌。以韓愈為首，加上孟郊、李賀、賈島、皇甫松、盧仝等，形成了一個以醜、奇怪為美的詩潮。這裡我們可以聯想到中唐園林對醜石的鍾愛，聯想到唐傳奇中的奇異故事，聯想到佛畫中的降魔變、地獄變。大曆十才子之詩多姿多態，應和、推動唐以來的各種風格，以韋應物、劉長卿、錢起等突出的「竊佔青山、白雲、春風、芳草等以為己有」（皎然《詩式·齊梁詩》），加上柳宗元冷淒晶涼的山水詩，加上白居易的閒適詩，共謀了中唐特有的園林境界。

晚唐詩歌，「夕陽無限好，只是近黃昏」。唐王朝晚期，社會矛盾已明顯難以彌合。聶夷中、杜荀鶴、羅隱等，描繪了幅幅揭露苦難、諷刺現實的圖畫，與中唐元（稹）、白（居易）以俗為美

同韻，但更加激烈和憤懣：

官倉老鼠大如斗，見人開倉亦不走。健兒無糧百姓飢，誰遣朝朝入君口。去歲曾經此縣城，縣民無口不冤聲。今來縣宰加朱紱，便是生靈血染成。（曹鄴〈官倉鼠〉）

（杜荀鶴〈再經胡城縣〉）

孫家兄弟晉龍驤，馳騁功名業帝王。至竟江山誰是主？苔磯空屬釣魚郎。（杜牧〈題橫江館〉）

江雨霏霏江草齊，六朝如夢鳥空啼。無情最是台城柳，依舊煙籠十里堤。（韋莊〈台城〉）

黃昏夕陽，從詩的藝術講，更深地跌進了精工、淒婉、綺麗一路。杜牧、李商隱、溫庭筠開拓了晚唐詩的「婉」的境界：

來是空言去絕蹤，月斜樓上五更鐘。夢為遠別啼難喚，書被催成墨未濃。蠟照半籠金翡翠，麝熏微度繡芙蓉。劉郎應恨蓬山遠，更隔蓬山一萬重。（李商隱〈無題〉）

銀燭秋光冷畫屏，輕羅小扇撲流螢。天階夜色涼如水，臥看牽牛織女星。（杜牧〈秋夕〉）

這裡的境界明顯地相近於詞的境界。詞，從中唐顯露風光，到溫庭筠、韋莊達到了一個高峰，其中包含著重大的歷史動向信息，通向宋人的審美心態。

唐詩的初、盛、中、晚，各有境界，唐詩的形式樣式同樣包含著獨自的特色。前面講過，律詩顯示的是上升的皇家氣象和士人的豪邁氣概，絕句通向的是與禪道境界同調的言少意長的含蓄滋味，那麼，長律的形式負載的是什麼呢？

從音韻的角度講，應區分平仄音韻有嚴格講究的長律和不講究的古體。但從字句層面講，又可以把二者統一起來看待。它不受字句的束縛，可以任意加長。本來詩的含蓄簡練，是由受字句限制而產生的特有的詩境，而一旦可以任意加長，鋪陳和敘事就可以納入進來，詩就會演變出新的職能：述說故事。這正是唐詩中長詩演進的一個方面。

從初唐張若虛〈春江花月夜〉開始，可以看到敘事的苗頭。詩一開頭，就有對月亮從海上浮出升到中天的詳細的、多方面的描繪，然後又是對征夫思婦的細膩情感思念苦相的詳細描寫。整個詩離呼出具體的人物來就只差一步了。也是還差這一步，它還是典型的詩，而且是很偉大的詩。長詩的發展，到杜甫的三吏三別，成了以一典型場景為基點的小故事，再到白居易的〈琵琶行〉（圖4-16）、〈長恨歌〉，敘事傾向尤為顯著。雖然用詩寫故事和用小說寫故事有很大的不同，但〈琵琶行〉、〈長恨歌〉屬於小說題材則是一見就明瞭的。當然，南北朝長詩〈孔雀東南飛〉、〈木蘭辭〉也是小說題材，但在整個南北朝詩中，這類詩是有限的，而在唐代的長詩中，故事傾向

大量地出現了。這似乎暗示了一種歷史發展的動向：詩歌文學向敘述文學的轉移。從這一角度看問題，那麼，詩的敘事性的增強與唐傳奇的出現就可歸為同一內因。

唐傳奇的出現，在中國藝術史上具有重要的意義。六朝以前的小說，基本上是講一些神怪故事，大致與存留在各階層、特別是鄉村的巫風文化相連繫。唐代的變化，因佛教為吸引大眾，採用了接近民間的通俗化方式，一方面是經文的敷衍擴大，如《維摩詰經變文》、《降魔經變文》；一方面也講一些非佛經故事的變文，如《伍子胥變文》、《秋胡變文》，但這些故事主要在民眾之間留傳。唐代隨城市的發展，已經有了市人小說。在這三種潮流的推動下產生了唐傳奇，意味著士人階層有意地介入了敘述文學領域，並且拓出了一種新貌。首先是敘事藝術性大幅度提高。魯迅說：「傳奇者流，源蓋出於志怪，然施之藻繪，擴其波瀾，故所成就乃特異。」（《中國小說史略》第八篇）明人胡應麟說：「凡變異之談，盛於六朝，然多是傳錄舛訛，未必盡幻設語。至唐人乃作意好奇，假小說以寄筆端。」（《少室山房筆叢·二酉綴遺·中》）唐人傳奇，結構上大都完整謹嚴，情節波瀾變化，人物形象栩栩如生，造辭遣句也十分考究，文采斐然，優美動人。

敘述性作品不同於詩，與前者比起來，詩是概括的，而敘述更

圖4-16　版畫《琵琶行》

講究細節的描繪，情節的編造，人物的總體把握。敘述更貼近生活，更傾向於對社會、生活、歷史進行一種「認識型」的掘進。敘述是與詩的思考方式不同的另一種思考方式。士人進入敘述文學，意味著在士人中產生了一種新的審美趣味。唐人傳奇由六朝的志怪轉為更靠近社會生活的故事，這是與受市人小說的影響分不開的。當唐代士人在結構傳奇的時候，市民的因素已經不知不覺地潛入了他們的運思之中，這已預含了中國士人趣味分化，更為重要的是，它與中國文化前後期的轉型緊密相連。

轉型初瀾

中國古代文化從前期轉入後期，中唐是一個發源地。兩稅法開始的按畝徵收田稅和按財產徵收賦稅正是經濟層面向貨幣化方向演進的初瀾。以寺廟為中心的說唱文學的興起，包孕了一種新的審美趣味，預示了這種通俗趣味形式在宋代城市形成了自己的世俗據點：勾欄瓦子。中國後期才興盛的諸多藝術形式，詞、傳奇、說唱、古文、中隱園林，都是在中唐以後出現或在中唐以後才形成自己的特色的。思想上最能代表文化轉型的是三大思潮，儒學、禪宗和由傳奇代表的社會新趣味。從思想與文藝的互動來說，儒學復興引出的是古文運動，禪宗思想產生的是中隱園林，社會趣味產生的是唐代小說形式：傳奇。

前面從藝術形式上著眼把韓愈之文與杜詩、顏書放到一起，這裡則從文化轉型的角度把韓愈與

柳宗元放在一起講古文運動的文化轉型意義。杜詩和顏書都是空前絕後的，而韓柳文章在唐代卻只是一個初瀾，到宋代才形成高峰，韓柳只是唐宋八大家中的前兩家。因此韓愈的意義不僅是唐代藝術形式的意義，而有著更為深刻的內容。

以韓愈為標誌的古文運動（圖4-17），既是一個回到過去的運動（復古），又是一個開拓未來的運動（明道）。中國的宇宙是一個循環的宇宙，光復舊物與開創未來是一回事。中國的士人是師、吏、文的統一。師，是人之所以立於天地間的思想，是對宇宙之道的承當。吏，是入仕而實踐道的職位，也可廣義地理解為行道的行為。文，是體現著道的美學形式，孔子就主張「有德者必有言」，道德必然外顯於文學。文在先秦散文中很好地體現了這種統一。漢代經學與辭賦使這種統一有所分裂，魏晉六朝對麗的文學性追求使「文」進一步離開了經而走向了麗，淪為孔子所反對的

圖4-17　韓愈像

「有言者不必有德」。因此，古文運動的歷史不但可以從中唐追溯到初唐，排列出柳冕、梁肅、獨孤及、李華、賈至、蕭穎士、陳子昂，還可上溯到隋的王通，上溯到六朝的諸人。有唐以來，對思想的重視表現為三教並重。對儒家的重視體現為朝廷對孔穎達「五經正義」、顏師古「五經定本」的頒定，又有陸元朗的《經典釋文》。在容納萬有的官方學術工程方面，還有覆蓋天地人等一切領域的

《藝文類聚》、《文思博要》、《三教珠英》。然而，安史之亂以及此後的一系列演變，包括朝廷始終解決不了藩鎮割據的問題，都使士人重新思考整個文化和現實解救之道。對於韓愈來說，一是要高揚儒家之道，以儒家思想重新統一整個社會的思想，二是要把儒家思想貫徹到日常生活中，對於士人來說，這就是師（道）、吏（行為）、文（美學）的統一。也就是道與文的統一。

古文運動反對兩個傳統，一是把道只理解為書本經典的兩漢經學的注經傳統以及這個傳統在唐代具體表現——官方五經解釋學。二是把文主要看做美的體現的六朝傳統以及這個傳統在唐代的具體表現——王、楊、盧、駱以來一直佔據文壇主流的駢麗文風。對韓愈來說，道不僅是書本，更是心靈，因此明道體現在明心上，體現在個性上。余英時說，韓愈其實有受禪宗思想影響的一面，這是相當有見地的。只有理解了這一面，韓愈作為堯、舜、禹、湯、文、武、周、孔、孟的直接繼承者的時代意義和在中國文化轉型中的意義才凸顯出來。儒家之道不是書本、不是偶像，而是就在活生生的日常百用中，就是浸透在日常生活中的綱常倫理和以綱常倫理為基礎的豐富生活。對士人來說，明道在文學上就體現為一種與道相適應的寫作方式，這就是古文。六朝駢文確實很漂亮，但卻用這種漂亮的形式和規律把人的性靈束縛住了，從而也把道遮蔽了。古文運動在文學上就是要恢復美學形式的自由性。應駢可駢，應散則散，句之長短與聲之高下都要與心相合。初看來，古文運動把魏晉六朝三百年努力的立身（道德）與做文（審美）的區分重新捏合到一塊。進而察之，它是在把道、人、文的統一性重新認識之後以文的方式來明心和明道。這樣，在韓愈那裏，理論上的道統

很快就具體體現為文章寫作中的人與文的關係。因此，在韓愈的文中，既有道貌莊嚴的〈原道〉、〈師說〉，也有情感充沛、形式華麗的〈送李願歸盤谷序〉、〈送孟東野序〉，還有以文為戲的〈毛穎傳〉。古文在文體，確實是一種更接近本心的審美樣式。它雖然把政論、書記、遊歷、銘誄、雜感都統一為「文」，但這種統一又正好打破各種知識的外在區分而把各種「文」都統一於人。人在於心，心在於道，文以明道，道在日常實踐之中，文在日常實踐之中。因此，古文運動以一種寫作方式和文體樣式來開創一個新的時代。只有理解了古文運動中道、人、文的關係，理解了由這種關係生發出來的韓愈的人與文的多樣性，才能理解柳宗元與古文的關係。

雖然柳宗元心中之道與韓愈有所不同，但在作為古文運動基礎的道、人、文的關係上卻是一致的。而且與韓愈一樣，柳宗元在道、人、文的關係中注重心靈與文字的關係，這種對心靈、個性、感情、觸發、體悟的看重，使柳宗元寫下與韓愈一樣優秀的古文篇章：有〈貞符〉、〈封建論〉、〈天說〉這樣的議論文，有〈捕蛇者說〉、〈種樹郭橐駝傳〉、〈梓人傳〉這樣的記敘文，有以〈永州八記〉為代表的明麗清新的山水遊記。從文學史來說，柳宗元因其對古文的呼喚並寫下了具有典範意義的古文作品而緊列韓愈之後而為古文運動的代表，但古文運動又是以儒道復興為主要內容的，因此，在儒道與古文合一中，是一個以韓愈為首的道統集團：歐陽詹、李觀、張籍、李翱、李漢、皇甫湜、沈亞之、樊宗師……在這樣一個集團的映襯下，崇敬儒家但同時出入佛道的柳宗元顯得很孤單。正是這兩個方面，顯出了古文運動的豐富內容。因為有了一個以韓愈為首道統集團，

古文的儒學復興意義得以突出，因為有了一個韓柳並列中的「柳」，古文的超出儒學復興的意義得到思考。當古文發展到宋代，產生了歐陽修、蘇洵、蘇軾、蘇轍、王安石、曾鞏六大家時，古文所代表的文化轉型意義得到了一種更豐富的凸顯。在中唐，正是韓與柳的張力將古文的文化轉型意義呈現了出來，古文運動的出現展示的，是在文化轉型中，中國文化要重新以儒家為主在新的形勢下容納萬有的文體形式。當然，它的完全展開，則是一個宋代的故事了。

如果說，古文顯示的是人與文的關係，即從寫作方式和文學樣式上來適應新的歷史境遇，那麼，中隱園林則是從人與園林的關係，即從生活情趣和居住樣式上來表現時代的新要求。在園林中表現士人的情趣、性格、趣味，從東晉以來，在謝靈運、陶淵明那裡形成了一種模式，到王維，以其融自然與園林為一體的景色優美的別業，並在其中詠山水詩、畫水墨畫，達到的隱則是這種園林觀念的極致。自中唐以來，私家園林雖然在總體指向上仍是禪道境界，然而在功能、韻味、形式上卻轉出了一種新境。白居易用一道一佛兩種說法來概括這種園林境界：「壺中天地」和「芥子納須彌」。前者出自《後漢書・方術傳下》中的一個故事，講一賣藥老翁，懸一壺於肆頭，及市罷，輒跳入壺中。結果壺裡面「玉堂嚴麗，旨酒甘餚盈衍其中」。後者出自《維摩所說經・不思議品》的一段話：「若菩薩住是解脫者，以須彌之高廣內芥子中，無所增減，須彌山王本相如故。」兩個故事講的是一個意思，即在一個最小的空間裡表現一個最大的世界。這就是「壺中天地」的境界。中唐以後，壺中天地成了園林的新潮和主潮。士人們更多地不是像謝靈運、王維那樣在相對純粹的自

然景色中去體悟禪道境界，而更多的是就在自己的都市宅院、庭園中去獲得這種境界，從自己身邊的小空間去體會大宇宙的情韻。這本是東晉南朝私家園林產生之時起就有的現象，只是中唐以後成為士人中的普遍追求，從而影響了整個文化的趣味，因此其「劃時代」的意義特別突出。中唐以後士人的宅院園林，猶如老翁之壺，盡可體得禪道境界。中唐士人特別醉心於這種壺中天地：

嵬嵬小山石，數峰對窊亭。窊石堪為樽，狀類不可名。巡迴數尺間，如見小蓬瀛。（元結〈窊樽詩〉）

疏為回溪，削成崇台。山不過十仞，意擬衡霍；溪不袤數丈，趣侔江南。知足造適，境不在大。（獨孤及〈琅琊溪述〉）

初疑瀟湘水，鎖在朱門中……何言數畝間，環泛路不窮。（孟郊〈遊城南韓氏莊〉）

君住安邑里，左右車徒喧。竹藥閉深院，琴樽開小軒。誰知市南地，轉作壺中天。（白居易〈酬吳七見寄〉）

要在小小的宅院庭園中見出無限的宇宙，在有謝靈運、王維的宏大氣象之後，必須進行一番藝術上的營造，才能與之相媲美，因而，人工的精雕細刻在園林中出現了。從韓愈〈奉和虢州劉給事

使君三堂新題二十一詠〉中可知該刺史的小小宅園中就有新亭、流水、竹洞、月台、渚亭、竹溪、北湖、花島、柳溪、西山、竹徑、荷池、稻畦、柳巷、花源、北樓、鏡潭、孤嶼、方橋、月池諸景。柳宗元的〈愚溪詩序〉寫自己的宅園，百步之內，已是溪、丘、溝、池、堂、亭、島、花木、山石等。白居易的宅園同樣是規模雖小而諸景皆備：

紫菱白蓮，皆吾所好，盡在我前。（白居易〈池上篇〉並序）

狹，勿謂地偏，足以容膝，足以息肩。有堂有亭，有橋有船……如蛙居坎，不知海寬。靈鶴怪石，一，竹九之一，而島、樹、橋、道間之……十畝之宅，五畝之園，有水一池，有竹千竿，勿謂土（洛陽履道里）西閈北垣第一第，即白氏叟樂天退老之地。地方十七畝，屋室三之

要在小小的宅園中安排如此豐富的景觀、景點，相應的就是對園內的各種部件成分進行精思細琢。其一，置石。特別是對奇形怪石的愛好。「長松萬株繞茅舍，怪石寒泉近巖下。」（元結〈宿洄溪翁宅〉）「嘉木怪石，置之階廷，館宇清華，竹木幽邃。」（《舊唐書·牛僧孺傳》）「蒼然兩片石……古劍插為首。勿疑天上落，不似人間有」（白居易〈雙石〉）。其二，疊山。園內壘土造山，更多的是疊石構山。「堆土漸高山意出，終南移入戶庭間。」（白居易〈和元八侍御升平新居四絕句·累土山〉）「巖谷留心賞，為山極自然。孤峰空迸筍，攢萼旋開蓮……樹暗壺中月，花

香洞裡天。」（許渾〈奉和盧大夫新立假山〉）牛僧孺園中之湖石「三山五嶽，百洞千壑，覼縷簇

縮，盡在其中。百仞一拳，千里一瞬，坐而得之」（白居易〈太湖石記〉）。其三，理水。園中理

水「刻意追求的基本目標是以尺寸之波盡滄溟之勢」⑰。李德裕的平泉莊「引泉水，縈迴穿鑿，

像巴峽洞庭十二峰九派」（王讜《唐語林・補遺》）。白居易草堂「堂東有瀑布，水懸三尺，瀉階

隅，落石渠，昏曉如練色，夜中如環珮琴筑聲。堂西，倚北崖右趾，以剖竹架空，引崖上泉，脈分

線懸，自簷注砌，纍纍如貫珠，霏微如雨露，滴瀝漂灑，隨風遠去」（白居易〈廬山草堂記〉）。

其四，養蒔花木。李德裕平泉莊園林中「木之奇者有天台之金松、琪樹，稽山之海棠、榧、檜，

剡溪之紅桂」。「水物之美者：荷有蘋洲之重台蓮，芙蓉湖之白蓮」（李德裕〈平泉山居草木

記〉）。這是從奇、稀、貴作眼的，也有從比德作眼的，如白居易「厭綠栽黃竹，嫌紅種白蓮」（白

居易〈憶洛中所居〉）。「竹性直，直以立身，君子見其性……故君子人多樹之，為庭實焉。」

（白居易〈養竹記〉）

（圖4-18）。白居易型與王維型是有所不同的，前者是人工的，後者是自然的；前者是生活型

中唐庭園通過一系列手段達到了以小見大，於有限體味無限的目的。白居易是其典型代表

⑰　王毅：《園林與中國文化》，一五四頁，上海，上海人民出版社，一九九○。

圖4-18　白居易像和白居易書法

的，後者是隱逸型的的；最重要的一點是，前者也是在城市中的，後者是在自然中的。從二者都趨向禪道境界來說，前者也是隱。白居易自稱為「中隱」。他的〈中隱〉說：「大隱住朝市，小隱入丘樊。丘樊太冷落，朝市太囂喧。不如作中隱，隱在留司官。似出復似處，非忙亦非閒。不勞心與力，又免飢與寒。終歲無公事，隨月有俸錢。君若好登臨，城南有秋山。君若愛遊冶，城東有春園。君若欲一醉，時出赴賓筵。洛中多君子，可以恣歡言。君若欲高臥，但自深掩關。亦無車馬客，造次到門前。人生處一世，此道難兩全。賤即若凍餒，貴則多憂患。惟此中隱士，致身吉且安。窮通與豐約，正在四者間。」這首用詩歌形式表達出來的中隱理論典型地道出了中唐以後園林藝術的基本內核：是士大夫的一種生活態度、處世方式的表現。通過園林，體悟到了宇宙的深意，他是超脫的。但這體悟又是在都市園林中的體悟，本含著生活的情趣，他又不是出世的。既悠然意遠，又怡然自得，既進入了禪道的境界，又沒有脫離都市的現實生活與享受，呈出了一種特殊的風采。中隱理論的核心是為了適意。隱本是為了悟道，既然為了悟道，又何必非得到山水中去呢？從這種隱於市、隱於官的潮流中可以感受到禪宗的「平常心是道」的背景。大概因為從王維的山林型到白居易的城市型時間間隔不長，為了強調中隱的意義，也是為

中隱園林鳴鑼開道，白居易用貶低小隱和大隱的方式來提倡中隱。本來，就士人在漢文化中的地位和功能來說，中隱是人們最適當最自然的選擇，是他們坐住行臥的日常方式，也是與他們的社會地位相當的既不刻意地離開社會隱入山林，也不苦心地擠進朝廷而可以表現隨緣不執的心域。

但一旦以中隱為惟一的好，以小隱大隱為不足，在境界上又落入「執」，未得上境。正像城市園林中的壺中天地執著於以各種人工方式去「以小見大」，雖然也使人獲得了不在山林而如山林甚或勝似山林的境界，但人的生活畢竟不是出世的，沒有擺脫現實生活與享受，故而這一境界仍不免執著於世俗的功利之心。如果說東晉園林是士人從都市走向山林的關鍵一步，從此開創了山林境界，那麼，壺中天地是士人從山林回到都市的關鍵的一步。雖然它在宋代才達到完成，但是，完成這一境界的宋人卻是因了白居易的先導才走向輝煌的。

宋代洪邁的《容齋隨筆》和明代桃源居士的《唐人小說・序》都把唐代的小說和詩歌並列，作為有唐一代之「奇」。他們對這「奇」的定義並不見得正確，但卻道出唐傳奇在中國歷史上的重要性。對我們來說，這一重要性要從文化轉型上去予以解說。如果說，古文顯出了一種要返回到「道」而重獲得道、人、心、文的大統一，中隱園林顯出了要從山林回到都市以山林之心面對都市的新形勢。那麼，唐代傳奇則是士人在美學類型上的創新舉措，這就是對敘事的關注。在中國文化中，敘事之「事」始終是被作為歷史事實來看待的。《春秋》用了一種道德的觀念去把握「事」。事件只能在道德的框架中出現。《史記》把「事」按照文化等級制體系化了。「事」始

終是在「本紀、世家、列傳、表、書」這樣一個結構中出現的。沒有在「史」中出現的事，就是野史，因其「野」，其「史」的地位就低下得多。魏晉之後，隨士人的自覺，士人的主流文化與民間文化產生了距離，被士人主流文化排斥的語怪力亂神就以「志怪」的形式出現了。歷史之「事」是大說，志怪之「事」為小說。但志怪的小說仍是被看做是出現的事實之事，而非僅由口中筆下產生出來的虛構之「事」。唐代的傳奇對於敘事的重要性，就在於它在求事之奇的同時，為了奇而開始對事予以增減，乃至於虛構。而這增減和虛構，是為奇而來，為戲而來，應和的是一種由城市生活而產生的趣味第一的觀念。唐代傳奇是文言寫的，用一種高雅的美學樣式去應和一種民間的說唱傳統。由佛經的說唱文學引發的市場趣味逐漸把說明理論的寓言變成了脫離理論的故事。唐傳奇對這種傾向的應和則是以一種美學的形式把這種「事」作了與歷史之事不同的文學上的高揚。

程國賦先生把唐傳奇作了如下的分類：神怪、婚戀、逸事、佛道、俠義等五類。⑱這一分類僅就分類本身從類型學的角度呈出了唐傳奇的意義內涵。

在以上五類中，逸事具有一種區分性意義。逸事本來是事實，如李傑斷案事（《朝野僉載》）、尉遲恭三奪槊事（《紀聞・裴胄先》）、王維事（《集異記》）、雷海青事（《明皇雜錄》），等等，但這些事實進入唐傳奇，關鍵之處在於，其著眼點不在於這事本身，而在於這事的「奇」，也就是事本身就具有文學性。傳奇是為了「奇」（文學性）而找上了這些事來寫。由這一

「奇」的目的性，進一步就可以為了「奇」（文學性）而增減、改變原來的「事」。這些故事在宋、元、明、清的漫長時間裡被不斷地重寫、改編。重寫和改編者遵循的也同樣是文學性原則。因此，逸事這一類型使我們看到了唐傳奇是如何把中國文化中的「事」從歷史角度轉變到文學角度上來的。而這種文學角度又主要是以一種新的趣味為基礎而不是與一種歷史之道相關聯。

神怪和佛道這兩種類型講述的是中國文化中的一個主要內容的兩個方面。神怪是佛道要對之給予秩序化的世界。唐傳奇中，神怪故事有寫猿的《補江總白猿傳》、寫狐的《靈怪集·王生》、寫龍的《續玄怪錄·李靖》、寫樹精的《玄獎》、寫花精的《崔玄微》、寫夢幻的《枕中記》，等等。佛道故事有〈梁武帝〉（載《朝野僉載》）、〈杜子春〉（載《玄怪錄》）、〈張老〉（載《玄怪錄》）、〈定婚店〉（載《續玄怪錄》）、〈藍采和〉（載《續神仙傳》），等等。這兩個世界的相通在於神怪總可以從佛道來予以把握，佛道又總與神怪相關聯。二者同時出現在傳奇、文學趣味性的背景中，顯出了魏晉六朝期間主要存在於民間的思想以一主要因素進入了社會大結構之中。

民間文化中，佛道則是把神怪的內容體系化。可以說，佛道構成了神怪中的秩序，神怪存在於廣大的婚戀類型包含了更多的思想訊息。婚戀，包含著從人最本能的原欲到人最神聖的理想中的諸多

⑱　程國賦：《唐代小說嬗變研究》，廣州，廣東人民出版社，一九九七。

關聯，本是一個最容易出意外出奇事的領域，社會的變動、思想的變遷、歷史的暗轉，意識的矛盾，都會聚光到婚戀上來。唐傳奇中的婚戀故事有：〈河間男子〉（載《法苑珠林》）、〈離魂記〉、〈任氏傳〉、〈柳毅傳〉、〈李娃傳〉、〈鶯鶯傳〉、〈霍小玉傳〉、〈長恨歌傳〉、〈崔戶〉（載《本事詩》），等等。這些故事中既有婚戀與禮教和習俗的衝突，如〈鶯鶯傳〉，也有性愛與命運的關係，如〈長恨歌傳〉，更多的是性愛與精怪的關聯，故事中充斥著魂魄與身體的民間化中的襄王之夢和洛神之戀進入了民間世情之中。把一種基本上是可愛而不可能的艷情轉變為普遍觀念。一種異於主流文化的思想得到了最深切最動情的呈現。唐傳奇中的婚戀故事意味著，傳統文可能和經常發生的人間故事。在這裡包含了最重要的歷史動向。

俠義類型，和婚戀類型一樣，是社會變動的最敏銳最本能的反映。唐傳奇中的俠義故事和唐傳奇中的婚戀故事一樣，是寫得最好和最動人的。它表現在〈謝小娥傳〉、〈虬髯客傳〉、〈聶隱娘〉、〈崑崙奴〉、〈紅線〉等作品中。俠義包含兩個方面，一是犧牲自己以完成義。這種義可以是社會的也可以是道德的，還可以是宇宙的。犧牲自己以完成義，可以在體制內進行，也可以在體制外進行，對俠義者來說，在體制外、不是他（她）們考慮的，對他（她）們說，義的完成才是重要的。二是在俠義類型中，用體制外的方式來解決本應由體制本身來解決的義的問題，卻有了重要的意義。因為正是在這裡，俠才顯得出「奇」。也正是在這裡，俠把文化轉型中的矛盾暴露了出來。

總而言之，逸事類型是一種敘事的美學性宣言，神怪和佛道類型意味著民間思想在一種複雜的思想重組中進入思想領域。婚戀和俠義類型則呈出了文化轉型中的內在矛盾。由於這個五種類型具有深刻的文化意義，因此唐傳奇中這五個方面的故事具有了文化基型的作用，而被後世不斷地重講。據程國賦先生統計，唐傳奇中，逸事類型有二十三種，神怪類型有二十八種，佛道類型有二十二種，婚戀類型有二十五種，俠義類型有二十四種，在宋、元、明、清的白話小說、文言小說、雜劇、戲曲中不斷地被講述、改編、重寫。唐傳奇的意義正是在這裡透了出來。

宋人心態

宋代藝術：文化氛圍與四大基點

在中國文化中，宋代包含了最多的謎團。宋代是中國文化從前期轉入後期最關鍵的時期。它的境遇、實踐、創造極大地影響了中國文化的進程。這是一個很難用一種單一的理論或邏輯解釋得清楚的朝代。而宋人的藝術活動和藝術創造同樣是這些文化謎團的一個有機組成部分。

首先，宋的開國定都於汴京從歷史上看是奇特的，宋之前，秦、漢、隋、唐都定都長安，很穩定；宋以後，元、明、清定都北京，也很穩定。從歷史上溯下望，北宋的汴京，有意為之而曇花一現，南宋的臨安，臨時暫安，是屬於無奈。這個有意為之的汴京，外城、內城、子城（大內）三城相套，仍為傳統的格式，但外城周長為兩萬九千一百八十公尺，是唐代長安的五分之三，不及明清北京城（三萬兩千七百公尺）。而宮城（子城）僅是唐太極宮宮城（一．九二平方公里）的百分之十幾，比明清紫禁城（〇．七平方公里）也小得多。然而，大與小在於用什麼標準看，兩宋都城面積雖小，而經濟的繁榮卻非漢唐長安和明清北京所能望其項背的。宋代都城改變了唐代的坊（居民所居之處）與市（商品交易之處）的區分制度。任何街道都可以開店營業。也取消了商業活動的時間規定，晚間有夜市開放。正是這種京城結構是區分中國文化前後期的標誌。宋代汴京開創了中國後期的京城模式。因此，宋代京城從面積上看是最小的，從經濟上看，又是最大的。

孟元老《東京夢華錄》描述汴京說：「僕從先人……崇寧癸未到京師……正當輦轂之下，太平日久，人物繁阜。垂髫之童，但習鼓舞；班白之老，不識干戈。時節相次，各有觀賞。燈宵月夕，

雪際花時，乞巧登高，教池遊苑。舉目則青樓畫閣，繡戶珠簾。雕車競駐於天街，寶馬爭馳於御路。金翠耀目，羅綺飄香。新聲巧笑於柳陌花衢，按管調弦於茶坊酒肆。八荒爭湊，萬國咸通。集四海之珍奇，皆歸市易；會寰區之異味，悉在庖廚。花光滿路，何限春遊。簫鼓喧空，幾家夜宴。伎巧則驚人耳目，侈奢則長人精神。」（〈自序〉）南宋臨安，同樣是一派繁華景象。《夢粱錄》說：「大抵杭城是行都之處，萬物所聚，諸行百市，自和寧門杈子（編按：即拒馬。古時置於官府宦宅前阻攔人馬通行的木架，又稱行馬；或設於酒肆門前用以裝飾的欄柵）外至觀橋下，無一家不買賣者，行分最多……前所罕有者悉皆有之……每日街市，不知貨幾多也。」（卷十三‧團行）

「杭城之外城，南西東北各數十里，人煙生聚。市井坊陌，鋪席駢盛，數日經行不盡。各可比外路一州郡，足見杭城繁盛矣。」（卷十九‧塌房）宋代都城之「大」，是與整個宋代城市體系的變化相聯繫的。北宋東京的人口大約一百三十六萬，南宋臨安人口二百五十萬。除京城之外，十萬人口的城市有二十個以上。如果再進行一下世界史的平行比較，當時西方最大的城市威尼斯和巴黎只有十萬，宋代都市為世界之最的輝煌就顯出來了（圖5-1）。

宋代都城是對中國都城從遠古至唐的政治—軍事型轉向了加上濃厚的商業—消費因素的一個劃時代的開始。它的基礎是宋代經濟力量的巨大變化和空前高漲。讓我們先來看作為主流經濟形態的農村經濟結構的變化。以中唐兩稅法為標誌，土地國有制—均田制瓦解，庶族地主經濟和小農經濟迅速發展。土地佔有方式由以前的靠官僚等級世襲佔有變為以買賣方式來佔有。宋代是這個結構

轉變的完成。生產力也在這新的鄉村經濟形式中得到很大發展。「僅以農田開墾為例，從公元九六六年到一○二一年的二十五年中，農田便增加了約兩百萬頃以上，農田單位面積產量亦大大提高。」①宋代具有當時世界上最高產、技術最發達的農業。也是世界上最富裕的農業國。②「與此同時，商品經濟也有長足發展。北宋每年鑄錢三百多萬貫，世界上最早的紙幣『交子』就出現在這一時期。南宋的商業更發達。紙幣日益盛行，交子、會子廣泛流通。海外通商的地區和國家達五十多個，市舶歲收兩百萬貫，佔政府全年收入的五分之一。」③從經濟收入看，宋代朝廷的財政收入也是史無前例的，宋太宗時「國家歲入財賦，兩倍於唐」（《續資治通鑑長編》卷三十七）。南宋時「十倍於漢、五倍於唐」（章如愚《群書考索續集》卷四十五）。看到這一幅宋代在農業、商業、金融、歲收、城市化等眾多領域領先世界的圖景時，按照一種

圖5-1　《清明上河圖》

社會學邏輯，你會想到它應該出現什麼樣的社會關係的變化呢？這種變化不是從任何理論，而只有從中國文化自身的邏輯和中國文化的文化理想才會推導和想像得出來。歷史的事實是，在農業生產和社會經濟大發展的同時，卻是鄉村宗法共同體的形成。家文化是中國文化最深厚的傳統。

中國的宗法社會周代的政治宗法，西漢以來的豪門宗法到宋代，繼豪門宗法於唐末完全消失之後，又在新的經濟形式下自發地形成了以男系血統為中心的宗族共同體。它是以族長為首的等級倫常分明的結構組織。其規模大自「十世同居」、「十一世同居」，以至「一門之中，隱然成小都聚」[1]。一個宗族共同體就像一個小王朝，族長主持統帥全族，有「司法權」。有道德規範，倫常秩序，還有互助、扶弱、濟貧的相當於現代的社會保障制度的功能。正是這種遍地開花的宗族共同體，成為儒家倫理綱常的社會細胞，成為宋代意識形態重建而產生的宋代理學的社會基礎。

農業、商業、金融、財政、城市化等經濟領域的巨大變化意味著中國文化走向轉型，並好像使中國文化敞開了向商品生產高級形態躍進的可能，然而與之並生並作為社會普遍基礎的宗法共同體的形成卻使中國文化的文化轉型要走向自己應走的方向。

在今天看來，宋人的經濟繁榮無非是暫時的世界領先罷了，沒有什麼太可誇耀的，但宋人的科

① 馮天瑜、何曉明、周積明：《中華文化史》，七〇四頁，上海，上海人民出版社，一九九〇。

② 參見劉子健：《中國轉向內在》，五頁，南京，江蘇人民出版社，二〇〇一。

③ 馮天瑜、何曉明、周積明：《中華文化史》，七〇四頁，上海，上海人民出版社，一九九〇。

技創新卻是無論怎麼為之驕傲也不過分。對整個世界史具有改革性影響的人類發明，活字印刷、火藥、航海羅盤，都產生於宋代。活字印刷傳到歐洲使西方在文化領域產生了決定性的改變，知識能夠迅速普及和傳播，很快地改變了西方人思想狀態；火藥傳到歐洲立刻改變了戰爭的面貌，為西方人征服世界提供了軍事技術上的保證；航海羅盤傳到歐洲，為哥倫布橫渡大西洋也為歐洲人以後的海外擴張和殖民征服奠定了科技基礎。而這三項偉大發明的發明者在宋代卻沒有高位，無非就是一個聰明一點的工匠而已。而今全靠了一個好奇的士大夫沈括在其隨意的《夢溪筆談》的平心靜氣的記錄，我們才知道活字印刷的發明者叫畢昇。而其餘兩大發明者為誰，因為他們未遇上一個像沈括那樣的對平凡的工藝技術感興趣的士人，也就永遠地埋名地下了。三項推動世界史發生大跨越的發明都在宋代出現了，它們雖然並沒有對中國文化產生先鋒性的意義，但卻呈現出了宋代在中國歷史上所具有的一種獨特的使它們得以產生的社會、經濟、文化氛圍。其中最明顯的，就是市民文化的興起。

宋代都市在結構、因素、人口上的「質」的變化，出現了一個新的「階層」──市民。宋代都市人口構成以臨安為例，一百五十萬人口中，官吏百分之二十三，文教人員百分之十，工商業百分之三十三，餘下為軍士、流動人口。可見，除了官吏和文教人員有較高文化的文化修養外，百分之六十七即一百萬人居住在繁華的都市，當然會產生一種與自己的文化水平相適應的生活方式和趣味形式，這就是一種新的都市娛樂方式。這裡有承傳以往民間流行的歌舞雜技，但最主要的是說話與

雜劇從百戲中分離出來而日常化了。唐代的說話和講唱主要是在寺廟，演出的時間和性質都帶有宗教、節慶或者趕集的味道。宋代都市除了有流動演出外，更有了固定的場所：瓦子勾欄以及茶肆酒樓。瓦子是一種遊藝性場所的總稱，勾欄是用欄杆圍成的一座演藝場所。《東京夢華錄》記載了新門瓦子、桑家瓦子、朱家橋瓦子、州西瓦子、保康門瓦子、州北瓦子等。其中「街南桑家瓦子，近北則中瓦、次裡瓦。其中大小勾欄五十餘座，內中瓦子、蓮花蓬、牡丹棚、裡瓦子、夜义棚、象棚最大，可容數千人。自丁先現、王糰子、張七聖輩，後來可有人於此作場。瓦中多有貨藥、賣卦、唱故衣、探博、飲食、剃剪、紙畫、令曲之類。終日居此，不覺抵暮」（《東京夢華錄·卷二·東角樓街巷》），就市民文化而言，最重要的是說唱。《西湖老人繁勝錄·瓦市》說：「惟北瓦大，有勾欄一十三座。常是兩座勾欄，專說史書，喬萬卷、許貢生、張解元。」「小說……蔡和、李公佐……小張四郎，一世只在北瓦，不曾去別瓦作場，人叫小張四郎勾欄。」說唱通過具體的人物故事表現了一種與以往文藝不同的生活經驗和審美趣味。含有歷史新動向因素的市民階層和市民趣味已經產生了，但卻被作為傳統社會繁榮的一個因素來誇耀和理解。士大夫階層享受著都市的繁華，又反感著市民趣味的「俗氣」。市民趣味圈的形成，對整個宋代文藝格局，產生了不小的影響。從某種意義上說，不瞭解宋代文人面臨的市民文化的巨大壓力，就很難理解宋代的文藝創造和文藝走向為什麼是這樣的。

中國的文化創造，從遠古到宋，都是由士人來承當的。在宋代，士人階層作為社會整合力量在

國家管理上的作用，達到了極至。士，從魏晉六朝的門閥主導，到唐代的科舉功名，不斷地走向才能的公平化，也不斷地擴大著社會的廣泛性，到宋代這一趨向達到一個質的關節點。中國文化後期的士的社會學特徵，即天下的宗法共同體的學子構成士的階層，他們中通過科舉程序進入官僚隊伍，在宋形成。趙宋政權一開始就宣佈：「（本朝）與士大夫治天下」（《續資治通鑑長編》卷二二一）。從隋唐開始的科舉制度到宋代發展得更完備，也更公平。「宋代君主常常親自主持考試，並嚴格把關，限制勢家子弟在科考中取得任何特殊待遇。如宋太祖親自規定：『食祿之家，有登第者，禮部具姓名以聞，令複試之。』又言：『昔者，科名多為勢家所取，朕親臨試，盡革其弊矣。』對寒士參加考試，朝廷則大開綠燈：一方面予以經濟補助，『自起啟以至回鄉費，皆給予公家』。另方面則擴大取士名額。如北宋末年一次取士達八百人，超過唐開元全盛期二十九年取士總數。在學校制度上，宋代學校不僅擴大學生的名額，而且放寬學生入學品級等次，如太學生，唐代規定是五品以上及國公子孫，但宋代則規定是『八品以下子弟若庶人之俊異者』。國子生在唐朝是以文武三品以上及國公子孫為之，但宋代則是『以京朝七品以上子孫為之。』」④宋朝以優待士大夫為國策，文官，相對於武將，更好的待遇，更高的地位，更多的勢力。而且宋太祖有「勒不殺士大夫之誓以詔子孫」，宋代士人從未有過殺頭的危險。整個士大夫階層的社會管理和文化創造都處於最佳的歷史時期。然而宋代士大夫始終未能解決時代的兩個重大問題，一是面對北面強悍的西夏、遼和金，一敗再敗，一直未能擺脫困境；二是面對強大的商品經濟和市民俗氣，全不曉其中包含的

歷史動因。對於前一個問題，涉及宋代的體制改革的長期性成功和暫時性失敗的歷史天命。這兩方面的迷惘使之重新高揚道德主體，內心情操；大肆提倡士人的雅趣，文人的韻味。前者表現為理學的建立，後者表現為文人畫的產生。但這二者仍然擺脫不掉客觀壓力，於是最能準確地反映宋人心態的，就是纏綿悱惻的詞了。

大致說來，宋代藝術的風貌是受四個藝術功能場所影響的。

一是，畫院。畫院正式產生於五代的南唐和西蜀。兩宋得到了進一步的發展。畫院代表一種皇家的審美趣味，從而對整個社會的審美標準和畫風的興衰都有很大的影響。由於畫院的標準具有舉足輕重的地位，文人圈和社會上的各種風氣和變化也反映到畫院裡面來，從而引起全社會的注目。

科技發展在畫院的表現，一是畫類界畫地位的提高，二是美學原則謹細擬物的出現。這兩點使畫院表現為一個講究藝術技巧的中心。畫院作為皇家機構之一，又是一個服從權威的中心。帝王的愛好會影響到畫院，並以國家權威的方式，通過繪畫考試制度而影響到全國。儘管是皇家機構，但又是繪畫機構，它的權威又是以繪畫形式表現出來的。因此，畫院中的美學爭論和畫風變化，反映了宋代藝術趣味的基本面貌。

二是，書院。書院是士大夫獨立於官學的講學場所。宋代書院脫胎於南北朝以來的佛教禪林制

④　馮天瑜、何曉明、周積明：《中華文化史》，六三五頁至六三六頁，上海，上海人民出版社，一九九○。

度。有人據各種通志統計，宋代書院共三百九十七所，其中著名的有白鹿洞書院、石鼓書院、岳麓書院、嵩陽書院、應天府書院和茅山書院。書院的宗旨是傳道育人。傳道，即傳理學之道。宋代的理學通過書院向廣大的士人階層傳播。育人，進行一種與官學有明顯的實際利益不同的，與理學思想相一致的道德人格教育。朱熹住過崇安的武夷山，有武夷精舍和建陽雲谷，有一系列建築：晦庵草堂、鳴玉亭、懷仙亭、揮手台、雲社、赫曦台、休庵等，樓居在寒泉精舍，並在這裡講道、著述。為政期間，修復廬山五老峰下的白鹿洞書院。陸九淵在江西貴溪的應天山（象山）中建一排房院，名象山精舍。

朱熹在〈白鹿洞書院揭示〉中說：「熹竊觀古昔聖賢所以教人為學之意，莫非使之講明義理，以修其身，然後推己及人。非徒欲其務記覽，為辭章，以釣聲名，取利祿而已也。今人之為學者，則既反是矣。然聖賢所以教人之法，具存於經，有志之士，固當熟讀深思而問辨之。」陸九淵在白鹿洞講學也說：「學者之志，不可不辨也。科舉取士久矣，名儒鉅公，皆由此出。今為士者，固不能免此。然場屋之得失，顧其技與有司好惡如何耳，非所以為君子小人之辨也。而今世以此相尚，使汨沒於此而不能自拔，則終日從事者，雖曰聖賢之書，而要其志之所向，則有與聖賢背而馳者矣。推而上之，則又惟官資崇卑，祿廩厚薄是計，豈能悉心力於國事民隱，以無負於任使之者哉。」（《陸九淵集·白鹿洞書院《論語》講義》）書院的講授核心是在理學的理論建構和人格塑造，但和整個中國古代一樣，詩文作為意識形態的核心的一部分，仍在講授範圍之內。這樣書院從

兩方面影響了文壇，一是理學家的詩文理論對文學家的詩文理論進行批判。如程頤說：「古之學者，惟務養情性，其他則不學。今為文者，專務章句，悅人耳目。不知聖人亦攄發胸中所蘊，自成文耳⋯⋯古人詩云：『吟成五個字，用破一生心。』又謂『可惜一生心，用在五字上。』此言甚當⋯⋯能言詩無如杜甫，如云『穿花蛺蝶深深見，點水蜻蜓款款飛。』如此閒言語，道出做甚？」（《二程語錄》卷十一）又如朱熹說：「予謂老蘇（軾）但欲學古人說話聲響，極為細事，乃肯用功如此，故其成就亦非常人所及。如韓退之、柳子厚輩，亦是如此。其答李翊、韋中立之書，可見其用力處矣。然皆只是要作好文章，今人稱賞而已，究竟何預己事，卻用了許多歲月，費了許多精神，甚可惜也。」（《晦庵先生朱文公集・滄洲精舍諭學者》）二是理學家高揚的形而上精神和論理說理的風氣構成了一種意識形態氛圍。前一個方面遭到文學家們的迎頭痛擊，後一個方面卻程度不同地影響了宋詩宋文的風格和面貌。

三是，文房。中唐白居易開拓了亦官亦隱的園林境界，宋代士大夫獲得了優裕的生活待遇。士大夫的情趣更集中地在文房中表現出來。三類高雅的藝術：詩、書、畫都是最後在文房中寫定的。與詩、書、畫創作密切相關的文房四寶：筆、墨、紙、硯，越來越講究，向裝飾性、賞玩性方面發展，並形成了系統的審美標準。文人在園院中，文房內，抒情表性，仍有傳統的容納萬有的胸懷，但這擁有胸懷的人在文房中，又浸染著文房，於是形成了與文房融為一體的對古物金石的廣泛愛好。歐陽修好集古，「三代以來至寶，怪奇偉麗，工妙可喜之物」和「詭怪所傳，莫不皆有」

（《歐陽修全集·居士集》卷四十二）。李公麟「好古博學，長於詩，多識奇字，自夏商以來鐘鼎尊彝皆能考定世次，辨測款識，聞一妙品，雖捐千金不惜」（《宋史·李公麟傳》）。如果說，園院中的假山象徵了空間上的包容世界，那麼文房中的古玩金石則表現了時間上的佔有古今。飲茶品茗也是文房的一大風氣。品茶與詩、書、畫、棋、琴一道，是士人不可或缺的修養。茶的淡泊而味深，與宋代的白瓷一樣，最能從感受上體會到宋代士大夫的審美趣味。文人畫、文人書之成為潮流已經在文房的氛圍中預示出來了。

四是，瓦子勾欄。前面說過，瓦子勾欄就是代表市民和民間趣味的小說百戲的固定場所。這裡是說話的中心，除此之外，說話還衍射到較廣的空間，包括茶肆酒樓、露天空地、街道、寺廟、鄉村、私人府第和宮廷。關於宮廷對小說的喜愛多有記載：

小說起於宋仁宗時，蓋時太平盛久，國家閒暇，日欲進一奇怪之事以娛之。故小說得勝頭回之後，即云話說趙宋某年……（郎瑛《七修類稿》卷二十二）

宋孝皇以天下養太上，命侍從訪民間奇事，日進一回，謂之說話人。而通俗演義一種，乃始流行。（抱甕老人《今古奇觀·序》）

孝宗奉太皇壽，一時御前應制多女流也，棋為沈姑姑，演史為宋氏、強氏，說經為陸妙靜、陸妙慧，小說為史亞美，隊戲為李端娘，影戲為王潤卿。（《太平清話》）

說話已成為上自宮廷，下至城鄉的普遍愛好。宋太宗設業崇文館，積書八萬餘卷，命儒臣編修。其成果《太平御覽》、《文苑英華》、《太平廣記》三書，充滿野史、傳記、小說、神仙志怪、傳奇故事。說話的普遍接受氛圍產生了專業的說話人和話本作者。這些人或是賣藝人，或是不第的舉子。胡士瑩《話本小說概論》統計，《東京夢華錄》載北宋汴京瓦子勾欄中的說話人在姓名者十四人，講五類故事。《西湖老人繁勝錄》、《夢粱錄》、《武林記事》及其他筆記載南宋臨安瓦子勾欄及宮廷中說話人一百一十人。從南宋始，有了專門替說話人和戲劇演員編寫話本和腳本的文人，而且還形成了行會組織——書會。臨安城中，市民和民間文藝普遍有了行會組織：「雜劇有緋綠社，影戲有繪革社，唱賺有遏雲社，耍詞有同文社，清樂有清音社，說話則有雄辯社。雄辯社與書會不同，書會是文人們編撰劇本和話本的組織，有些是業餘或半職業性的藝術團體，也有些是職業性的組織（成為伎藝人之一）；雄辯社則是說話人自己磨礪唇舌訓練技術的組織，純粹是一種職業性團體。」⑤

我們看到，四個藝術中心顯出一幅相互區別，又相互纏繞，相互排斥，又相互對流的圖景。

⑤ 胡士瑩：《話本小說概論》（上），七一至七二頁，北京，中華書局，一九八〇。

園林心境

前面說過，唐代的中隱園林，是在禪宗思想的影響下出現的。禪宗思想有三重境界：一是由凡入聖，二是由聖入凡，三是非聖非凡、亦聖亦凡。以此來看中國的園林境界，陶潛、王維的園林是從都市到山林，屬由凡入聖；白居易的園林是從山林到都市，屬由聖入凡。而宋代士人園林，在園意觀念和園境實踐兩方面都沿著白居易的「中隱」方向進一步發展，進入了非聖非凡、亦聖亦凡的境界。一方面，在理論上，宋人同樣普遍地肯定和實踐著「中隱」，有如張去華、龔元宗輩在園中直接取名「中隱堂」、「中隱亭」的，有如蘇軾、范成大、張孝祥輩大做中隱詩的。另方面，並不在理論上僅僅揚中隱而貶大、小隱。王安石〈祿隱〉（《臨川文集》卷六十九）說：「餓以顯高，祿隱之下，皆跡矣，豈足以求聖賢哉？唯其能無係累於跡，是以大過人也。……《易》曰：『或出或處，或默或語』；言君子無可無不可也。」蘇軾〈靈璧張氏園亭記〉說：「古之君子，不必仕，不必不仕，必仕則忘其身，必不仕則忘其君……今張氏之先君……築室藝園於汴泗之間……使其子孫開門而出仕，則跬步市朝之上；閉門而歸隱，則俯仰山林之下。於以養生治性，行義求志，無適而不可。」大、中、小隱都無不可，朱熹有屬小隱的武夷精舍，「武夷山上有仙靈，山下寒流曲曲清。欲識個中奇絕處，棹歌閑聽兩三聲。」（〈九曲棹歌〉）黃庭堅讚揚隱於朝的心境：「佩玉而心若槁木，立朝而意在東山。」（黃庭堅《豫章黃先生文集・蘇李畫枯木道士賦》）大、中、小隱都一樣好，猶如西湖景色，「水光瀲灩晴方好，山色空濛雨亦奇。欲把西湖比西子，淡妝濃抹總相

宜」（蘇軾〈飲湖上初晴後雨〉），關鍵是不要刻意追求。陶潛以「雲無心以出岫，鳥倦飛而知還」（〈歸去來辭〉），「羈鳥戀舊林，池魚思故淵」（〈歸園田居〉之一），表明了歸隱山林，由凡入聖的決心。蘇軾用「白雲出山初無心，棲鳥何必戀舊林。道人偶愛山水故，縱步不知湖嶺深」（蘇軾〈贈曇秀〉），道出了宋人非聖非凡的不執和隨緣。山林、鬧市、朝廷、小隱、中隱、大隱都是跡，對於士人來說，與之經常有緣分的是中隱，那就隨緣而安，因此蘇軾在〈六月二十七日望湖樓醉書五絕〉之五說：「未成小隱聊中隱，可得長閒勝暫閒。」一個「聊」字，把士人們雖處中隱之境又不執於中隱的一種更高的心靈境界表現了出來。

由於有觀念上的「不執」，雖然中隱仍是觀念和事實上的主流，在園境上，也仍然沿承中唐以來的置石、疊山、理水、蒔花，但更加注重和強調「心靈」的作用。邵雍〈和張子望洛城觀花〉（《伊川擊壤集》卷六）說：「造化從來不負人，萬般紅紫見天真。滿城車馬空繚亂，未必逢春便得春。」關鍵在於有無會領會的心靈，他的〈清夜吟〉（《伊川擊壤集》卷九）說：「月到天心處，風來水面時。一般清意味，料得少人知。」蘇軾的名篇〈記承天寺夜遊〉最精彩處就是：「何夜無月，何處無竹柏，但少閒人如吾兩人者耳！」（《東坡志林》卷一）宋人園林中最重要的就在於人能否體悟，理學家們「看花，異於常人，自可以觀造化之妙」（《二程集・河南程氏文集・遺文》引）。對窗前砌上生出的小草，不芟去，從中「常欲見造物生意」；對盆池中的小魚，從中「常欲觀萬物自得意」（張九成《橫浦文集》附〈橫浦日新〉）。文學家們跟著贊悟：「盆池雖小

亦清深，要看澄泓印此心。」（張孝祥〈和都運判院韻，輒記即事〉）「水流空，心不競，門掩柳陰早……但教春氣融融，一般意思，小窗外，不除芳草。」（張炎〈祝英台近・為「自得齋」賦〉）以心路為主，可見到中唐以來壺中天地園林境界入宋以後的分途。外在方面表現在園境上的創造與完善，主要體現在皇家園林上，從北宋的民岳到清代圓明園的九州清晏。內在方面心靈的提升則表現為士人園林對主體內涵的新創。

當然士人意境也反映在園林的實境上，如色彩上以白牆青瓦、粟色門窗表現的淡雅追求，如植物中以蓮、梅、竹、蘭包含象徵意義，在造境上如文人畫境以少總多的寫意追求。但更主要的，一是把園境山水草木變為心靈的有機部分，如周敦頤的蓮，「出淤泥而不染」，如林逋的梅，「暗香浮動月黃昏」。二是把完全與心靈緊密相連的因素變為園林的內在因子，也就是王毅先生總結過的繪畫、書法、詩詞、音樂、文玩、品茗、棋局等內涵很高文化修養的人的因素成為園林不可分割的一部分。這些種類裡面，品茗與文玩是宋代園林的新境。

茶，其性淡，其味長，雖然中唐以後就成為士人的愛好，但更多的是了發揮一種生理功能，如白居易「午茶能散睡」（〈府西池北新葺水齋，即事招賓，偶題十六韻〉之七），「渴嘗一盞綠昌明」（〈春盡日〉）。而茶作為園林的一個部分，更主要的是作為園林的士人心靈的一個部分，則是宋人的創意。士人們「把《茶經》、《香傳》，時時溫習」（劉克莊），把分茶、著棋、寫字、彈琴、品詩、賞畫、玩古視為一律。因此我們看到文同「喚人掃壁開吳畫，留客臨軒試越

茶」（〈北齋雨後〉），看到陸游「每與同舍焚香煮茶於圖書鐘鼎之間」（《渭南文集·心遠堂記》）。品茶是園林中的雅趣，更是園林中人心靈的一種意境，「城居可似湖居好，詩味頗隨茶味長」（周紫芝《太倉稊米集·湖居無事日課小詩》）。

文玩，其中一個重要內容就是對古器的賞玩，是宋代才形成「學士大夫雅多好之」的局面。歐陽修對「湯盤孔鼎岐陽之鼓，岱山鄒嶧會稽之刻石，與夫漢魏以來聖君賢士、桓碑彝器、銘詩序記，下至古文籀篆、分隸諸家之字書，皆三代以來至寶，怪奇偉麗，工妙可喜之物……好之已篤」（《集古錄·自序》）。李公麟「好學博古，長於詩，多識奇字，自夏商以來鐘鼎尊彝皆能考定世次，辨測款識。聞一妙品，雖捐千金不惜」（《宋史·李公麟傳》）。古器能引發超越當下的幽思，能表現收藏者的學識，能凝結玩賞者的高雅。它呈出的是一種胸懷、一樣情性、一片趣味，一顆心靈：

（袁文）有園數畝，稍植花竹，日涉成趣。性不喜奢靡，居處服用率簡樸，然頗喜古圖畫器玩，環列左右，前輩諸公筆墨，尤所珍愛，時時展玩。（袁燮〈先公行狀（代叔父作）〉）

（金應桂）晚居西湖南山中，築蓀壁山房，左弦右壺，中設圖史古奇器。客至，撫摩諦玩，清談繩繩。（厲鶚《南宋雜事詩》卷五引）

文玩之「文」，意味著是與文化修養相關的東西，玩之時，即樂之時，同時也是心靈透亮呈出之時：

吾輩自有樂地，悅目初不在色，盈耳初不在聲。嘗見前輩諸老先生多蓄法書、名畫、古琴、舊硯，良以是也。明窗淨几，羅列佈置，篆香居中，佳客玉立相映，時取古人妙跡以觀，鳥篆蝸書，奇峰遠水，摩挲鐘鼎，親見商周。端研湧岩泉，焦桐鳴玉珮，不知身居人世，所謂受用清福，孰有踰此者乎。（趙希鵠《洞天清錄集·原序》）

文玩之「玩」，其重要，不僅在於玩古器文物，更主要在於，玩所代表的一種方式，同時也是以詩、詞、書、畫、樂在園林中的方式。朱長文的樂圃園中「岡上有琴台，琴台之西隅有詠齋，此予嘗撫琴賦詩於此，所以名云。見山岡下有池，水入於坤維，跨流為門，水由門縈紆曲引至於岡側，東為谿，薄于巽隅。池中有亭，曰墨池，余嘗集百氏妙集於此而展玩也。池岸有亭，曰筆谿，其清可以濯筆」（《樂圃餘藁·樂圃記》）。王詵「博雅該洽，以至弈棋圖畫，無不妙造。寫煙江遠壑，柳溪漁浦，晴嵐絕澗，寒林幽谷，桃溪葦村，皆詞人墨卿難狀之景，而詵落筆思致，遂將到古人超軼處。又精於書，真行草隸，得鐘鼎篆籀用筆意。即其第乃為堂曰：寶繪。藏古今法書名畫。嘗以古人所畫山水置於几案屋壁間，以為勝玩，曰：要如宗炳、澄懷臥遊耳」（《宣和畫譜》

卷十二）。在這裡可以明顯地看到「玩」所包含的意趣，可以用來泛指文玩、品茗、詩詞、書畫、琴樂所呈現出的人的活動在其中的境界，玩給宋人園林帶來的一種動感，使園林成為一種心園。本來詩、書、畫、琴於自土士人園林呈潮於東晉以來，就是園樂的一組成部分，但宋人之園，園的置石、疊山、理水、蒔花之實境與人的詩、詞、書、畫、琴、茶、文玩之雅態已經以後者為主而交融一體。詩心、詞義、樂情、茶韻、書趣、畫境構成了宋代士人園林的主態。

在宋人園林中，中國士人容納萬有的胸懷有了一種新的方式。宋代的園林，造就了集詩、文、書、畫為一身的文人，蘇軾、米芾、黃庭堅就是這樣的人物。這是唐代所沒有的。

園林中的賞玩，集置石、疊山、理水、蒔花和詩、詞、書、畫、琴、茶、古董為一體，同時就影響到對藝術創作的態度，也成了一種表達高雅胸襟的一種賞玩。它表現為歐陽修的「學書為樂」、米芾的「以墨為戲」。文學上是以「文章為娛」。歐陽修非常欣賞蘇舜欽關於「人生一樂」的思想，並在《試筆》一文多處發揮（圖5-2）：

蘇子美嘗言：明窗淨几，筆硯紙墨，皆極精良，亦自是人生

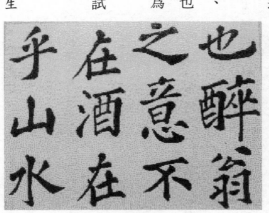

圖5-2 歐陽修書法

一樂……余晚知此趣，恨字體不工，不能到古人佳處，若以為樂，則自是有餘。（〈試筆‧學書為樂〉）

作字要熟，熟則神氣完實而有餘，於靜坐中，自是一樂事。（〈試筆‧作字要熟〉）

蘇軾也極同意石蒼舒醉墨的意態，同樣多處發揮：

自言其中有至樂，適意無異逍遙遊。近者作堂名醉墨，如飲美酒消百憂。（〈石蒼舒醉墨堂〉）

筆墨之跡，托於有形，有形則有弊。苟不至於無，而自樂於一時，聊寓其心，忘憂晚歲，則猶賢於博弈也。（〈題筆陣圖〉（王晉卿所藏））

米芾對於書，對於畫，都講「戲墨」，其〈答紹彭書來論晉帖誤字〉說：「要之皆一戲，不當問拙工。意足我自足，放筆一戲空。」

黃徹《𥖄溪詩話‧自序》：「平居無事，得以文章為娛，時閱古今詩集，以自遣適。」陳俊卿在為該詩話作序也說：「時取古人詩卷，聊以自娛。因筆論其當否、且疏用事之隱晦者，以備遺忘。」（《𥖄溪詩話‧序》）

這是在宋代園林基礎上的藝術的生活化，同時又是生活的藝術化。園林之「玩」成了宋人對文學藝術的一種基本態度。蘇軾說：「詩不能盡，溢而為書，變而為畫，皆詩之餘也。」（〈文與可畫墨竹屏風贊〉）把握「玩」是理解宋人藝術的一個關鍵。但是這「玩」不是一般的玩，而是以一種胸襟為憑借，以一種修養為基礎的「玩」。它追求的是高雅的「韻」，它的對立面是「俗」。正是在這宋人心園的意義呈現了出來。

宋代士人的心園，相對於六朝和唐代的山林園林來說，是由聖入凡而後的非聖非凡，但相對於宋代都市的市民趣味來說，又保持著自身的聖潔，堅持著「出淤泥而不染」的雅趣。因此，有趣的是，宋人心園在歷時的山林與都市的比較中高揚了禪宗的「不執」思想，但在共時的士人雅韻與市民趣味的對立上，又很「執」，不符合禪宗境界。中國文化轉型的矛盾性，已經內蘊在宋代心園所處的二重關係中了。

詩文境遇

詩文在中國藝術門類中具有最高的地位。詩文又隨著時代的變化而變化。宋代社會的轉型特徵和士人的特殊心態使宋代的詩與文朝著同一方向轉變：平淡。

宋初的詩文風尚，承傳晚唐五代。文方面，韓（愈）、柳（宗元）的古文成就由於後繼者的偏頗，不斷滑坡，綺麗駢文已成為文壇主流。詩方面，李商隱、杜牧的艷麗一面與溫庭筠、韋莊的詞

相應和，成為詩壇時尚。這種浮艷藻麗的文學潮流在宋初形成了以楊億、錢惟演、劉筠等為首的西崑體。楊、錢、劉的《西崑酬唱集》大煽浮艷之風，流傳天下。楊、劉的駢文也稱「崑體」，廣為流傳，「號為時文，能者取科第，擅名聲，以誇榮當世」（歐陽修〈記舊本韓文後〉）。西崑之風，籠罩宋初文學三十餘年。然而，宋代社會的方方面面都不應和支持這種對晚唐五代遺風的承傳。文章上，自柳開提倡韓愈式散文始，響應者越來越多。與柳開同時的有王禹偁，後來又有穆修、范仲淹、張景、宋祁、尹源、尹洙、石介、蘇舜元、蘇舜欽等，到歐陽修，新古文運動取得了決定性的勝利。在詩歌裡，先是王禹偁堅持寫與西崑體不同的詩，警秀平易，氣息新鮮。後有梅堯臣、蘇舜欽有意識地反對西崑體。他們的主張和創作得到了在政治上和文壇上都影響極大的歐陽修的支持和加盟。宋代詩歌變革的成功同時在歐陽修這裡展顯了具有標誌性的景觀。古文在歐陽修這裡已經斐然有成，而詩卻要經王安石，到蘇軾那裡才高峰聳立。然而，歐陽修、梅堯臣已經在理論上給出了宋詩的理想境界，並為後來詩人所接受。

在詩文革新運動中，詩由於有魏晉以來的無數典範，其進展是很順利的。文雖以韓、柳為旗幟，然而對古文而言，韓、柳是未完成的。韓愈文章本就包含兩層矛盾，一是「文以載道」，這一根本思想中對道文關係的理解上可生出不同的向度；二是追求創新中文從字順和奇怪生澀的不同趨向。這兩個方面的矛盾決定著古文運動的前進軌跡。在前一問題上，柳開、孫復、石介等「否定文的獨立地位，甚至以道統代替文統。〈怪說·中〉（石介）提出要以『周公、孔子、孟軻、揚雄、

文中子、吏部之道」反對『楊億之道』，其實就是以周、孔、孟、楊、文、韓之文反對楊億之文，在行文上已經文道不分了，以道統代替文統也就是並文於道，那麼不合於道的就得排斥」⑥。歐陽修反對文道不分，「在〈送徐無黨南歸序〉中，他舉顏淵為例，說明所謂德行之士不一定有文章表現。可見道能充文，但不能代替文」⑦。另外歐陽修認為，道不是教條，就在日常百事之中，而且文是心靈個性的表現，「其為道雖同，言語文章未嘗相似……各由其性而就於道耳」（〈與樂秀才第一書〉）。在第二個問題上，不少古文家繼承了韓愈文章求怪的一面，看不明白，甚至於有「窮荒搜幽入無有，一語詰曲百盤紆」（歐陽修〈絳守居園池〉）。歐陽修堅決反對奇怪一面而大力提倡文從字順的一面。「歐云：孟（子）、韓（愈）文雖高，不必似之也，取其自然耳」（曾鞏〈與王介甫第一書〉）。文章的標準，在歐陽修看來，就是「其道易知而可法，其言易明而可行」（歐陽修〈與張秀才棐第二書〉）。歐陽修以自己的大量文章，樹立了「易知易明」的榜樣。「歐公文章……只是平易說道理，初不曾使差異底字，換卻那尋常底字」（朱熹《朱子語類‧論文上》）。「執事（歐陽修）之文，紆徐委備，往復百折，而條達疏暢，無所間斷，氣盡語極，急言竭論，而容與閑易，無艱難勞苦之態」（蘇洵〈上歐陽內翰第一書〉）。前一段話偏

⑥　成復旺等：《中國文學理論史》，第二冊，三一二至三一三頁，北京，北京出版社，一九八七。

⑦　四川大學中文系古文室：《宋文選》，六頁，北京，人民文學出版社，一九八○。

於從文章邏輯上講，後一段話著重從文氣文采上看，這兩方面的共同特點都是：平易。歐陽修作為一代儒宗、文壇領袖、文章大家，又鼓勵後學，提攜人才，王安石、曾鞏、蘇軾都是他的門生，從而為兩宋文章的風格奠定了基礎，被蘇軾稱為「宋之韓愈」。也就是說，韓愈的寫作，為中國文化開出了古文這樣一種審美形式；歐陽修的寫作，為古文開出了一種宋代範型。宋文走向平易，宋詩則走向平淡。梅堯臣有兩句為大家都欣賞的詩：「做詩無古今，唯造平淡難。」（〈讀邵不疑學士詩卷〉）平易與平淡，基本意思相同，文在體裁上更需要貼近現實，因此，「平易」的「易」很為這種文體傳神，詩在體裁上更講究形式美法則，因此「平淡」的「淡」呈出詩意。如果從詩文的共同走向上來把握宋人的美學風格，那麼在詞彙的選取上，「平淡」更適合用作美學風格的概念。在這一意義上，可以說，宋代詩文革新的勝利，是以詩文的「平淡」理想境界的提出為標誌的。

平淡的文學風格，至少在三個層面上與宋代的文化氛圍和歷史動向相契合。

第一，與理學家的文風相契合。宋代理學家的講學，用的是淺近的、幾乎與口語一致的「語錄體」。這樣做的目的，是為了把道理講得更清楚，讓學生更明白。理學家重道，同時重道的理論構架和講述的邏輯思路。而擺脫了駢文和古文，以平淡為風格，更注重思想傳達的清晰。擺脫了西崑體的詩，要走向教化、社會和生活，同樣以平淡作為自己的出路。宋詩與唐詩比，更重說理。大理學家們的詩和大文學家們的詩同在理路上共耀爭輝。

第二，與話本小說的貼近。與市民趣味相一致的話本小說，運用的主要是口語。話本對全社會

的影響，是任何人都不能忽視的，它構成了社會張力的一極。宋代的古文運動以學韓愈開始，又終於擺脫韓愈晦澀奇怪的一面，沿著韓愈的文從字順而發揚光大，走向平淡風格。從交流理論看，是在一種社會場心的支配下，向話本小說採取接近姿態。宋文的易知易明與話本小說的通俗口語在風格取向上有一致的一面。宋文使書面語言更接近口語已是不爭的事實。宋詩從反對西崑體的晦澀綺麗而走向平淡也暗合於話本小說和實際說書對詩歌的運用。話本小說的開頭、結尾和中間的重要之處，都是要以詩這一藝術的最高門類來點綴的。為了要聽眾能懂，除了人人皆知的經典之作，都是平易淺顯，一聽（讀）便知的。而這些詩由於在話本中的特殊地位，又都是要述說一個道理的。宋詩的平淡和說理顯出了與話本小說相匯通的意趣。

第三，表徵了士人的普遍趣味。平淡風格是士人畢生著意進行的一種高雅的審美追求。它與繪畫的遠逸、書法的簡古一樣，體現的是一種內容很深的文化取向。因此，詩文的平淡不同於話本的平易，也不同於理論的明晰，而是一種很高很高的意蘊。梅堯臣的「唯造平淡難」，一個「難」字，已把平淡的審美風格和日常生活的平淡區別點了出來。王安石說：「看似尋常最奇崛，成如容易卻艱辛。」（〈題張司業詩〉）詩文境界顯出的尋常和容易實際上是經過一番奇崛的道路和艱辛的努力才達到的。如果把詩文境界比作三段，那麼是：平淡──艱辛──平淡。而作為審美境界的平淡不是前一個平淡，而是後一個平淡。

歐陽修《六一詩話》引梅堯臣的話，講詩的平淡，其標準是「狀難寫之景如在目前，含不盡之

意見於言外」。既講出了獲得平淡的艱辛，又道出了平淡作為詩文境界的根本特徵：要有豐厚的言外之意。蘇軾的兩句話很能代表宋人平淡的涵義：「發纖濃於簡古，寄至味於淡泊。」（〈書黃子思詩集後〉）看似平淡，其實包含著纖濃，包含著至味。一切豪華纖濃綺麗至味，都應以平淡的方式顯出。所謂：「外枯而中膏，似淡而實美。」（蘇軾〈評韓柳詩〉）這種平淡——艱辛——平淡，在理論模式上，又正與禪宗的理路相通。禪宗認為，禪學的修養就三種境界：第一境界是看山是山，看水是水；第二境界是看山不是山，看水不是水；第三境界是看山還是山，看水還是水。

在宋代各種因素的制約下，宋代詩和文都走向了「平淡」，但是由於在中國藝術門類的總體發展中，詩與文具有不同的階段性，從而詩文同時走向平淡卻得到的是很不同的結果。

宋詩面對的是光輝燦爛的唐詩。宋詩當然也抒宋人之情，言宋人之志，表現宋人的心態。但詩作為藝術門類，已在唐代達到了頂峰，詩的各種境界都被開拓、描繪、完善了。在藝術史已經使詩走向下坡路的必然趨勢中，詩的創造是很艱難的事情。宋詩經過歐陽修、蘇軾，到黃庭堅時，形成了聲勢浩大的江西詩派。呂本中《江西詩派宗派圖》列了二十五人。這個詩派的宗旨就是要與唐詩爭高下。怎樣爭呢？他們要面對唐詩，學習唐詩，超越唐詩，通過對唐詩的爛熟於心而在運用中「奪胎換骨」，「點鐵成金」。

老杜作詩，退之作文，無一字無來處，蓋後人讀書少，故謂韓、杜自作此語耳。古之能為文章

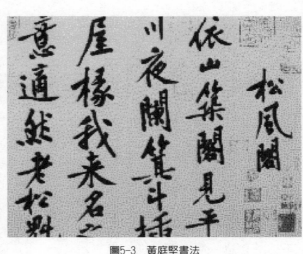

圖5-3　黃庭堅書法

樣思考和這樣實踐。杜甫詩有「沙暖睡鴛鴦」（〈絕句二首〉之一），王安石化出「水明魚中餌，沙暖鷺忘眠」（〈舟夜即事〉）。白居易詩有「臨風杪秋樹，對酒長年人。醉貌如霜葉，雖紅不是春」（〈醉中對紅葉〉），蘇東坡化為「小兒誤喜朱顏在，一笑哪知是酒紅」（〈縱筆三首〉之一）。鄭谷詩有「自緣今日人心別，未必秋香一夜衰」（〈十日（一作月）菊〉），黃庭堅化出：「千花萬卉凋零後，始見間人把一枝。」（《冷齋夜話·換骨奪胎法》引）奪胎換骨、點鐵成金，

者，真能陶冶萬物，雖取古人之陳言入翰墨，如靈丹一粒，點鐵成金也。（黃庭堅〈答洪駒父書〉）

山谷云：詩意無窮，而人才有限。以有限之才，追無窮之思，雖淵明、少陵不得工也。然不易其意而造其語，謂之換骨法；規摹（編按：四庫全書本作「窺入」）其意而形容之，謂之奪胎法。（釋惠洪《冷齋夜話·換骨奪胎法》）

江西詩派這樣總結（圖5-3），宋代大家都多多少少在這滿了前人的典故和對古人詩句的化用。不僅是黃庭堅和這樣做的結果，實際上只是在古人書堆裡翻新，充

不一定要從古人那裡去「奪」和「點」，今人之間一樣可以進行。王安石有詩「端能過我論奇字，亦復令君見異書」，蘇東坡由此「點」出「未許中朗得異書，且共揚雄說奇字」（《苕溪漁隱叢話・前集・半山老人一》引《王直方詩話》。編按：《王直方詩話》早佚，惟後人多有引錄，並輯佚。其文散見於各詩話、文集中，如《觀林詩話》、《詩話總龜》、《詩林廣記》、《百家類說》、《能改齋漫錄》等）。

在錢鍾書看來，宋人中「最明目張膽」地「集中作賊」的人是王安石，「每遇他人佳句，必巧取豪奪，脫胎換骨，百計臨摹，以為己有；或襲其句，或改其字，或反其意」⑧。而在理論上把這種大掉書袋的「點鐵成金」和名為「不易其意」實為「偷意」的「奪胎換骨」，說得正大光明，提升到為時代爭光的理論高度的，就是前面講的黃庭堅和江西詩派了。這樣做當然不可能真正超越唐人。南宋的中興四大詩人陸游、楊萬里、范成大、尤袤，都是或走出、或不依江西詩法，而以自己的特殊感受吟詠性情、反映現實，從而蜚聲一時的。當然，超越唐人是不要想的了。

整個宋詩要與唐詩比起來有自己的特點，那就是在「理趣」上了。重理趣，一方面使很多宋詩味同嚼蠟，另方面也確實產生了不少佳作，特別是用絕句這種言少意長的藝術形式來表現，增強了說理的蘊藉和厚味，使理趣大大地詩意化了：

橫看成嶺側成峰，遠近高低各不同。不識廬山真面目，只緣身在此山中。（蘇軾〈題西

林壁）

莫言下嶺便無難，賺得行人空喜歡。正入萬山圈子裡，一山放出一山攔。（楊萬里〈過

松源晨炊漆公店〉）

有感）

半畝方塘一鑑開，天光雲影共徘徊。問渠那得清如許？為有源頭活水來。（朱熹〈觀書

安邸）

山外青山樓外樓，西湖歌舞幾時休？暖風薰得遊人醉，直把杭州作汴州。（林升〈題臨

園不值）

應憐屐齒印蒼苔，小扣柴扉久不開。春色滿園關不住，一枝紅杏出牆來。（葉紹翁〈遊

與宋詩的歷史境遇大為不同的是，宋文面對的唐文，還是一個有待開拓、完善、深入的領域。

詩到宋，已進入歷史的下坡階段，文到宋，卻正值歷史的上坡階段。所謂上坡路，是指宋文作為古

文，是適應文化轉型的需要而產生的。當文化轉型以古文的形式表現出來時，包含了兩種內容，

一是用以儒家思想為核心的古代精神來重新整合背後出現的複雜的轉型社會，這就是古文強調的

⑧　錢鍾書：《談藝錄》（補訂本），二四五頁，北京，中華書局，一九八四。

「道」。二是把古代精神以一種用適合現實的方式表現出來，這就是古文強調的「文」。道與文的完美結合在歐陽修身上取得了與宋代實踐相適應的成功，立刻帶來了大家迭出。王安石、蘇洵、蘇軾、蘇轍、曾鞏、歐陽修，加上韓、柳，構成了古文領域的唐宋八大家。也意味著，古文的經典範式，經宋代六大家而得到完成。今人吳孟復先生在其專著《唐宋古文八家概述》中詳細分析了宋代六家的文章風格特點：

歐陽修：一，平易流暢，意能曲達。二，紆徐柔婉，吞吐抑揚。三，散文詩化，風味曲包。

四，用語純熟，豐富多彩。

王安石：一，政論文能因時制宜，推闡入深。二，論學之文詞氣芳潔，風味邈然。三，短小論文簡勁峭折，尤為難得。四，傳志之文，法度謹嚴，筆力簡峻。

蘇洵：一，析理精微，語言朗暢。二，論如折薪，貴能破理。三，論貴圓通，彌縫無隙。四，明爽駿快，踔屬風發。

曾鞏：一，論學之文，善於盡意。二，敘事詳贍，數據精確。三，描寫人物，簡而有法。四，用筆柔婉，細意熨帖。五，柔中有剛，散中有駢。

蘇軾：一，文有實用，語必明達。二，運思宏遠，論事明晰。三，說理抒情，文有詩味。四，寫人寫事，白描傳神。

蘇轍：一，議論之文，一波三折。二，寫景之文，富有詩意。三，描寫人物，亦能傳神。

從這些概括裡，既可以看到宋代六家的不同個性特點，又可以感到其共同的傾向，與唐代韓文的宏健氣勢相比，宋文偏向柔性（這暗通於唐詩與宋詞的區別），與韓文的濃烈丰采相比，宋文偏於平易、明晰（這暗通於唐傳奇與宋話本的區別）。宋文在說理上更透澈、更細密、更注意作品的「文有詩味」。

環滁皆山也。其西南諸峰，林壑尤美，望之蔚然而深秀者，琅琊也。山行六七里，漸聞水聲潺潺，而瀉出於兩峰之間者，釀泉也。峰迴路轉，有亭翼然而臨於泉上者，醉翁亭也……（歐陽修〈醉翁亭記〉）

這裡寫景猶如電影方式，由大到小，由外向裡，山路、峰巒、泉水，最後到亭，明晰，流暢，婉麗，韻味盎然。這是宋文的寫景。

世皆稱孟嘗君能得士，士以故歸之。而卒賴其力以脫於虎豹之秦。嗟呼！孟嘗君特雞狗盜之雄耳，豈足以言得士？不然，擅齊之強，得一士焉，宜可以南面而制秦，尚何取雞鳴狗盜之力哉？夫

議論。

議論說理，「語語轉，字字緊」，不斷地出人意外，而又始終以嚴密的邏輯推動。這是宋文的

臨川之城東，有地隱然而高，以臨於溪，曰新城。新城之上，有池窪然而方以長，曰王羲之之

墨池者，荀伯子《臨川記》云也。

義之嘗慕張芝臨池學書，池水盡黑，此為其故跡。豈信然邪？方羲之之不可強以仕，而嘗極東

方，出滄海，以娛其意於山水之間；豈其徜徉肆恣，而又嘗自休於此邪？羲之之書，晚乃善，則其

所能，蓋亦以精力自致者，非天成也。然後世未有能及者，豈其學不如彼邪？則學固豈可以少哉，

況欲深造道德者邪？

墨池之上，今為州學舍。教授王君盛恐其不章也，書「晉王右軍墨池」之六字於楹間以揭之。

又告於鞏曰：願有記。推王君之心，豈愛人之善，雖一能不以廢，而因以及乎其跡邪？其亦欲推其

事，以勉學者邪？夫人之有一能而使後人尚之如此，況仁人莊士之遺風餘思，被於來世者何如哉！

慶曆八年九月十二日，曾鞏記。（〈墨池記〉）

雞鳴狗盜之出其門，此士之所以不至也。（王安石〈讀孟嘗君傳〉）

之，事物都啟顯著意義，說理又變得親切生動，這就是宋文的記事。

元豐六年十月十二日，夜，解衣欲睡，月色入戶，欣然起行。念無與樂者，遂至承天寺，尋張懷民。懷民亦未寢，相與步於中庭。庭下如積水空明，水中藻、荇交橫，蓋竹柏影也。何夜無月？何處無竹柏？但少閒人如吾兩人者耳！（蘇軾〈記承天寺夜遊〉）

用筆簡潔而涵義深長，事件平淡而韻味豐厚。這就是宋文的平淡，宋文的蘊藉。

宋文作為古文的完成，完全代替了駢文作為運用於朝廷政治公務的主要工具和士人的抒情達意的主要文體，它比駢文更貼近現實，更貼近心靈，能自如地應付各種各樣的場合、心緒、情感、邏輯，它既是現實的，與現實相同步，又是典雅的，將轉型心態統合於中國基本精神，它可以描寫各種現實事物和現實心緒，與轉型社會相契合，但一定要在描寫這些現實事物和現實心緒的同時得出一個意味深長的道理，將轉型心態符合於中國基本精神的邏輯運思。正因為由宋代六家為代表的宋文完成了古文的基本風格，並成為文化主流文體，從而使宋文達到了古文的頂峰，造就了一代的輝煌。

宋詩與宋文作了相同的努力，有著共同的取向，得到的卻是完全不同的結果。後世之人「苟稱

記事準確、平易，又由事生發出一種道理，然後反覆唱吟。記事、狀物、聯想，以說理而統

其人之詩為宋詩，無異於唾罵」（葉燮《原詩·內篇·上》）。而宋文卻成為後世作文的典範。宋詩宋文的相同運作和不同境遇構成了中國藝術史上饒有趣味的篇章。

畫院風采

宋代畫院在中國藝術史上具有重要的意義。它於宋太祖時設立，先有西蜀畫家黃居寀、黃克亮、高文進、高懷節、趙長元、厲昭慶、趙光輔等，繼而又有南唐畫家蔡潤、董羽、徐崇嗣等入院供職。自此以後，它一直擁有一批批第一流的畫家。宋代畫院開始了較正式的專業分工和專門訓練，並承擔官方的繪畫任務。宋初繪畫主要分為三類：花鳥畫、道釋人物畫、界畫。到寧熙時，山水畫也成為宮廷繪畫的一個重要門類。南宋時，歷史畫、風俗畫也在畫院畫家中引起了興趣，院中一些高手，如李唐、蕭照、蘇漢臣、李嵩、劉松年等，都畫出了這方面的傑作。畫院的這六大畫類，基本上覆蓋了宋代繪畫的所有領域，並在其中發揮了重大影響。

花鳥畫不僅代表了一種較高的文化修養情趣，而且也被作為宮廷、寺觀建築物的內部裝飾。畫院花鳥用黃派風格畫出，既富麗輝煌，又閑雅典趣。釋道人物畫大受重視與宋皇帝一開始就篤信宗教有關，許多較大型的官邸和寺廟的建造，都要繪製政教宣傳畫。宋太宗時重修開封最大的寺院大相國寺之時，畫院名家高益、高文進、王道真、李用和、李象坤都為之進行壁畫創作。真宗時修建玉清昭應宮之時，畫院畫家領導從全國招募來的三千多位畫師進行大規模的壁畫工作。界畫在宋代

達到高峰，從社會原因上說，是與社會轉型、市民興起和對技術興趣的高漲相聯繫的。但從藝術體制上說，卻與畫院的提倡相關。在《宣和畫譜》中，界畫排在畫譜十門類的第三位，後於道釋、人物，而前於山水、花鳥。《宋史·選舉志》界畫也是四大畫種之一，與人物、花鳥、山水並列。界畫主要用來繪建築物，產生很早，《漢書·郊祀志》記載有《黃帝明堂圖》就為界畫。界畫主要是畫工之事。顧愷之說：「台榭（界畫），一定器耳，難成易好，不待遷想妙得也。」（〈論畫〉）難成，因毛筆作畫，橫豎要畫直，比例須不差，不容易，得用界尺引筆畫成。正因此，它完全是靠一種結構之美，而不是筆墨之美，因此地位不高。但宋代的市民傾向和科技氛圍，使界畫閃現出一種特殊的魅力，從市民的眼光看，畫得好不好一看就明白的，就是界畫；從科技的觀點看，界畫最講程序和規矩，最好用一個客觀標準來衡量。正是這一背景下，界畫在宋代成了一門「顯學」，被列入畫院的入院考試科目，也是院內學生的必修課。《宣和畫譜》說：「（界畫）自晉宋迄於梁隋，未聞其工者，粵三百年之唐，歷五代以還，僅得衛賢以畫宮室得名。本朝郭忠恕既出，視衛賢輩，其餘不足數矣。」（卷八）宋代界畫名家除郭忠恕外，還有王士元、趙伯駒、趙伯驌、李嵩等。宋代界畫講究精工細密，計分計寸，向背分明，不失繩墨，往往結合金碧山水，亦為人物畫的背景。如趙伯駒兄弟就以擅長金碧山水、界畫閣樓著名。由於界畫最傾向於技術性，也最容易比較，被有些人目為院體的代名。「取工細刻劃，號為院體。」「後人從事界畫，稱為院體。」鄧椿也說：「畫院界作最工。」（《畫繼·雜說》）西方文藝復興是以繪畫為代表的，而繪畫是以科技

為基礎的，這與中國的界畫在宋代顯學有相似之處，然而，西方油畫卻成為當時的最重要的示範學科，並自此以後成為西方文化最重要的方面之一。宋代界畫雖然在畫院中也形成了重視客觀世界的謹細擬物畫風，但中國文化的基本精神一方面在畫院裡以重詩意的形式表現出來，另方面，也是最主要的一面，以文人畫的產生形成與界畫精神的完全對立，因此界畫終於未能上升到文化的高度，而這，正如宋代科技在古代的命運一樣，以一種方式暗示了中國文化的轉型性質。回到畫類上來，山水畫代表士人的修養趣味，風俗畫、歷史畫與現實社會風氣相連。這三類畫，特別是風俗畫，進入畫院透出了宋代畫院具有一種開放的性質。

五代以來，著名的山水畫大家荊浩（圖5-4）、關仝（圖5-5）、范寬（圖5-6）、李成（圖5-7）、董源、巨然，都在畫院之外。到熙寧、元豐年間，宋神宗喜歡李成和李成畫傳人郭熙的山水畫，李派山水因此入主宮廷。裝飾宮廷殿壁，成了郭熙、李成、符道隱的任務。神宗對郭熙的畫特別喜愛，一所大殿全掛滿了郭畫。郭熙被任命為負責考校天下畫生和鑑定

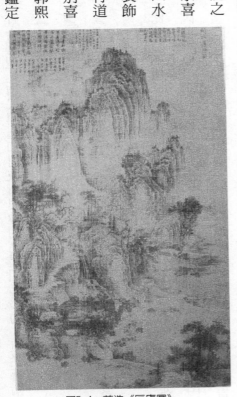

圖5-4　荊浩《匡廬圖》

整理藏畫的工作。這對全國上下畫風的影響是可想而知的。

然而郭熙身在畫院之中，其趣味又是超越畫院的。他不是畫表現宮廷富貴的金碧山水，甚至也不像荊、關、李、范、董、巨等大家那樣以水墨為主，在水墨中滲以少量的色彩，而是全用水墨。他崇拜前賢，但更主張面向自然：「嵩山多好溪，華山多好峰，衡山多好別岫，常山多好列岫，泰山特好主峰。天台、武夷、盧霍、雁蕩、岷峨、巫峽、天壇、王屋、林盧、武當，皆天下名山巨鎮，天地寶藏所出，先聖窟宅所隱，奇崛神秀，莫可窮其妙要。欲奪其造化，則莫神於好，莫精於勤，莫大於飽遊飫看，歷歷羅列於胸中，而目不見絹素，手不知筆墨，磊磊落落，杳杳漠漠，莫非吾畫。」（郭熙《林泉高致集・山水訓》）這是他藝術創造的奧祕之一。「他畫山用雲頭皴，

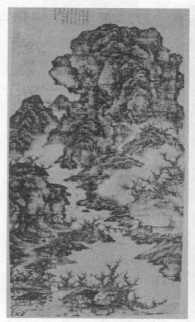

圖5-6　范寬《溪山行旅圖》

圖5-5　關仝《關山行旅圖》

圖5-7　李成《讀碑窠石圖》

作了經典性的總結，他用理論和作品一道推進了宋代山水畫的遠逸追求。正像歐陽修在詩文中的平淡追求一樣，奠定了宋代審美的基本色調：淡雅。

王世貞談中國山水畫的發展時說：「山水大小李一變也，荊、關、董、巨又一變也，李成、范寬又一變也，劉、李、馬、夏又一變也，大癡、黃鶴又一變也。」（《弇州山人四部稿·說部·藝苑巵言·附錄四》）李（唐）、劉（松年）、馬（遠）、夏（圭）為南宋四大家，又是畫院名家。荊、關、董、巨、李、范是以構圖宏偉的全景山水為特點的，李唐畫風出於范寬，但在北宋時，也與范寬拉開了距離，南渡後，從小斧劈皴一變而為大斧劈皴，以化繁為簡的風格，開轉變之先，劉松年以「茂林修竹，山清水秀」的江南風光為描繪對象，其山石的皴法，或似李唐的大斧劈皴，或似郭熙的雲頭皴，但更加簡樸

山水畫的重大變化是從在畫院外進行轉入了在畫院內進行。

與荊、關、范相比，減少了山勢的硬度，然而並不失去雄偉之勢。他描寫的樹，具有「蟹爪式」的特點，和李成的枯樹硬枝顯然有了區別。很像棗樹，另外在表現手法上，他吸收了「南方山水畫派」的特點，表現出一定水分的飽和度，因此比李成等人的畫更加秀潤。」⑨郭熙為畫院的權威，在其專著《林泉高致集》中，對中國山水畫

率真，他的代表作《四景山水》顯示了由李唐猶存的全景山水轉為小景山水，並直接通向馬遠（圖5-8）、夏圭（圖5-9）。馬、夏總是畫山水的一部分，所謂馬一角、夏半邊。但馬、夏之畫卻能通過這些有限的部分，傳達表現出無限的深意，比起荊、關、董、巨的全景山水來說，馬、夏的一隅山水、邊角之景具有更多的空白，也具有更多的意味。如果說在荊、關、董、巨、李、范的畫中可以體會到律詩似的宏壯，那麼在馬、夏的畫中則可以感受到絕句的韻味。

畫院的山水畫顯示了宮廷與士大夫的溝通，畫院的風俗畫、歷史畫則表現了宮廷與市民的民間交流。

圖5-9　夏圭《松溪泛月圖》

圖5-8　馬遠《梅石溪鳧圖》

⑨ 張光福：《中國美術史》，三三四頁，北京，知識出版社，一九八二。

李唐的《伯夷叔齊採薇圖》、《晉文公復國圖》，蕭照的《中興瑞應圖》、《光武渡河圖》，劉松年的《中興四將》等，表達了畫院畫家對歷史，以及通過現實對歷史的思考。李嵩的《貨郎圖》、《服田圖》、《耕織圖》表現了畫家對鄉村生活的關懷，蘇漢臣的《百子嬉春圖》、《孩兒》、《十歲嬰兒在水邊遊戲圖》更接近近年畫性質，而北宋張擇端的《清明上河圖》可以說是畫院風俗畫的傑作。這是一幅長五百二十五公分，寬二十五·五公分的長畫卷。中國繪畫散點透視在描繪宏大場面時的優點，在這裡又一次展現出來。該畫構圖從城郊開始到繁華的保康門止，以城郊、河道、城街三部分來展現汴京的繁華。城郊是引子，簡略而又必要地點出了都市繁華之根。從河邊到拱橋形成一個高潮：從繁忙到擁擠，從從容到喧雜，橋上橋下，船上船邊，多少對照呼應、矛盾統一。然後從橋和酒樓起，大街直通城內，各種店鋪、酒樓、茶肆、香鋪、弓店、當鋪，大大小小。各色人等，官員騎馬，闊婦坐轎，軍士、中小商人、手工業者、攤販、苦力、腳夫、奴僕、尼姑、道士、江湖郎中、佔卜先生、乞丐……進入第二高潮。然後到城內第二條街，畫面戛然而止，餘味無窮。有了橋上和第一條街的景象，已為觀者對整個城市的繁華提供了一個很好的想像基礎。餘下之處留給觀眾的想像比全畫出來具有更大的藝術魅力。此無畫勝有畫也。

畫院一方面具有向外的開放的溝通性，另方面又是嚴格的秩序化和專業化的。這特別是在宋徽宗趙佶於一一○四年設立畫學，即繪畫專業學院後，尤為典型。入學有入學考試，進行命題創作。命題其命題方式和評分標準顯示了畫院最看重的是畫與詩的匯通，注重畫的詩意，講究畫外之畫。命題

總是一首詩，如「嫩綠枝頭紅一點，動人春色不須多」（宋·陳善《捫蝨新話·書畫類·畫工善體詩人之意》引）。考生若從畫花上構思就落入二流。第一名是畫一美人倚欄而立，朱唇一點，綠柳相映。又如命題「亂山藏古寺」（見《畫繼·聖藝》），照字面無論以何種高妙構圖畫出古寺之實，哪怕只有古寺一角，也難佔高位。第一名是：在滿幅荒山之中，只畫一根作為佛寺標誌的幡竿。又如命題「踏花歸去馬蹄香」（編按：此詩句散見各處，但未知出處。宋·蔡夢弼《草堂詩話》引《古今詞話》謂為唐人作品）。第一名畫的是一群蜂蝶，正追逐飛奔的馬蹄。這裡，既顯出了畫院與文人意識的匯通。詩意入畫的同時也是詩歌如畫，強調詩意就會乾脆把詩書放進畫中，讓詩味與畫意相互深化，詩是用書法寫的，詩歌入畫同時又是書法入畫。從趙佶畫中的詩書畫的統一，可以知道郭熙畫入主朝廷的巨大意義，影響了宋代畫院在文化層面上的行進目標和主要構成。當然詩意追求在畫院中始終會落入一種畫院特有的標準化程式裡。在繪畫學院裡，設有專業實踐課、專業創作課和必修的文化課。必修的文化課有說文、爾雅、方言，這些都是幫助學生提高詩文修養的基礎知識。專業有釋道、人物、山水、鳥獸、花竹、屋木（即界畫）六大類。徽宗趙佶作為畫院院長，親自任教。他的標準，就是畫院的標準。畫院裡一旦要講標準，必然引入可以客觀考量的東西，在當時的多種因素的相互作用中，這個標準落實成為：嚴格按照描繪對象的客觀規律，描繪出對象的神采風韻。如月季花一年四季花蕊枝葉都不一樣，而且每季中早中晚又不一樣。當趙佶看到一少年新進畫春季日中時的月季，姿態一毫不差，就大為誇獎，並「厚賞之」。又如，「凡孔雀升

墩，必先左腳」（元・湯垕《畫鑑》），那些畫右腳在先的，就受到批評。畫院教學中，要求先有

起稿構圖和稿樣，滿意了，「然後上真」。在這嚴格的過程中，「上（趙佶）時時臨幸，少不如

意，即加漫堊，別令命思」（鄧椿《畫繼・聖藝》），對繪畫標準化的推行是很苛嚴的。通過考試

和教學，我們可以推知畫院的最高等級——神品——是什麼樣的了。

中國繪畫的高下，唐代張彥遠《歷代名畫記》分為：自然、神、妙、精、謹細，五等。張懷瓘

《畫品》分為神、妙、能，三品。朱景玄後來又加上逸品，但未談逸品與三者的關係。宋代黃休復

在《益州名畫錄》中卻把逸品置於神品之上，形成了逸、神、妙、能的等級排列。而宋徽宗特地把

逸神關係重排，讓神品第一，逸品第二。這種神逸之爭變成了士人審美標準與朝廷審美標準之爭。

什麼是神品呢？「大凡畫藝，應物象形。其天機迥高，思與神合。創意立體，妙合化權……故

目之曰神格爾。」逸品呢？「畫之逸格，最難其儔。拙規矩於方圓，鄙精研於彩繪。筆簡形具，得

之自然，莫可楷模，出於意表，故目之曰逸格爾。」（黃休復《益州名畫錄・益州名畫錄目錄》）

從黃休復的這兩段定義般的描述中，我們看到，所謂逸，就是超朝廷，越世俗，拙規矩，輕法度，

以神寫形。只要得神得意，不管形似與否。「意足不求顏色似」（宋・陳與義《和張規臣水墨梅五

絕》其四。亦見金・密璹〈黃華畫古栢〉），「筆不周而意已周。」（《歷代名畫記》卷二）所謂

神，就是以形寫神，從規矩開始，由法度做起，入法度而超法度。顯為法度整嚴，由形顯神，形神

兼備。這也就是趙佶對繪畫的最高要求。具體來說，就是在形方面，要謹細擬物，在神方面要有詩

意。二者融會，就形神兼備了。趙佶領導畫院，一面親授技法，一面「每旬日蒙恩出御府圖軸兩匣，命中貴押送院以示學人」（《畫繼・聖藝》），要學生多看多臨。

神與逸的對立，在宋代的複雜氛圍中，表現為多重涵義。它是儒家標準和道家標準的對立，又是朝廷標準和士人標準的對立，還是社會轉型期的技術實用傾向和古典的空靈境界的對立。當然，後一種對立是以非常複雜曲折的形式點滴浮露出來的。

總的說來，趙佶的神居第一，一方面是反對士人標準，另方面也是便於標準化的尋求。但就趙佶本人而言，他對中國繪畫風格的多樣化，作出了自己的貢獻。他收集古今名畫，編成《宣和睿覽集》共一百帙，分十四門，達一千五百件，包括從三國曹不興到宋黃居的名畫。又下令編撰了《宣和書譜》，《宣和畫譜》。後者有二十卷，總計兩百三十一家、六千三百九十六件作品。他創作的《芙蓉錦雞圖》、《池塘晚秋圖》、《聽琴圖》造詣極高，可謂神品。

然而畫院標準的尋求在當時的體制中，又必然要表現為皇帝的獨尊和整個畫壇看風使舵的現象。宋初，皇帝喜愛黃派花鳥畫，於是黃家畫法成為標準風格。與黃派對立的徐熙花鳥畫風就一直成為排斥對象。宋初一百多年，「祖宗以來，圖畫院之較藝者，必以黃筌父子筆法為程式」（《宣和畫譜・崔白》），連徐熙孫子徐崇嗣為了個人出路，也不得不放棄徐家畫法，轉學黃家風格。熙寧、元豐年間，隨著皇帝愛好的轉變，郭熙、崔白等人在花鳥畫上顛覆了黃派的高位。郭熙山水又成了天下樣板，世人爭學。宋徽宗時，謹細和詩意又成為天下效法的畫境。到南宋紹興畫院，郭熙

畫風漸漸衰微。馬遠、夏圭又成為範本，以使大量的效法者徒得外形而陷入末流。

綜觀宋代畫院，可以看出四大特點。

第一，富貴氣象。這主要體現在宋初一百年的黃氏花鳥畫風格中。黃派繪畫的選題多在宮廷禁苑的珍禽瑞鳥，如金盆鵓鴿，純白雉兔，桃花雛雀，孔雀龜鶴，牡丹、御鷹，瑞鹿……這與徐熙派的園蔬藥苗，汀花野竹，蒲藻水鳥等形成富貴與野逸的鮮明對照。在技巧上，黃家重色，類似於大小李的金碧山水。如沈括所說：「諸黃畫花，妙在賦色。用筆極新細。殆不見墨跡，但以輕色染成。」（《夢溪筆談·書畫》）從而色彩豐富濃艷，筆致工整細膩，這又與徐畫的「落墨為格，雜彩副之，跡與色不相隱映也」（郭若虛《圖畫見聞志·徐熙》）的以墨為主形成麗彩與淡韻的明顯對比。為追求富麗而「不見墨痕」，再進一步就是不用墨線勾輪廓，純用五彩布繪成。這就是所謂的「沒骨花鳥畫」，更加柔媚，也更加富麗（圖5-10）。

第二，閒情詩意。隨著士人趣味在宮廷內外的影響越來越大。郭熙山水畫入主畫院，宮廷的主調由富貴轉為閒情詩意。其實，黃派花鳥以花鳥為題材，本就在富貴中包含了閒情。郭熙之風把宮廷的富貴閒情轉為與士大夫的趣味更加合拍的淡雅閒情。正如郭熙在《林泉高致集·山水訓》中所說：「君子之所以愛夫山水者，其旨安在？丘園養

圖5-10　黃家花鳥

素，所常處也；泉石嘯傲，所常樂也；漁樵隱逸，所常適也；猿鶴飛鳴，所常觀也。塵囂韁鎖，此人情所常厭也。煙霞仙聖，此人情所常願而不得見也。直以太平盛日，君親之心兩隆。苟潔一身出處。節義斯繫，豈仁人高蹈遠引，為離世絕俗之行，而必與箕潁埒素黃綺同芳哉。白駒之詩，紫芝之詠，皆不得已而長往者也。然則林泉之志，煙霞之侶，夢寐在焉。耳目斷絕，今得妙手，鬱然出之。不下堂筵，坐窮泉壑，猿聲鳥啼，依約在耳，山光水色，滉漾奪目。此豈不快人意，實獲我心哉！此世之所以貴夫畫山之本意也。」所謂外王而內聖，身在廟堂之上，心存江湖之遠。隨著郭熙山水的淡泊閒情，是崔白、崔慤、吳元瑜等把黃派風格徹底推翻的。崔白等喜畫沙汀蘆雁，秋冬蕭疏，蘆汀葦岸，風鴛雪雁，而且全用徐派水墨。可以說代表了徐家野逸閒致的上升，但又不全是徐家原樣。針對黃氏的改革，一個很大的特點，就是對「寫生」的強調。這從趙昌、易元吉、崔白一條線貫下來。把他們放在黃、徐對立的背景中，他們確實像徐派，但把他們和趙昌相聯繫，就可以看到：寫生，對事物的仔細觀察，走向的是謹細擬物。

第三，謹細擬物。趙佶的畫，明顯地包括兩種風格，一是精工綺艷的黃派傳統，如《芙蓉錦雞圖》（圖5-11）、《聽琴圖》；一是水墨瀉渲染、色彩淡泊的崔白、吳元瑜傳統，如《柳鴨蘆雁圖》、《鬥鵪鶉圖》。但無論用那一種風格，他都追求謹細擬物，不會有姿態、數目、季節上的差錯（圖5-12）。

第四，程式化。這是畫院追求評判標準的明晰必然要產生的一個結果，也是畫院等級制的必然

要求。對於兩宋畫院程序的演化，前面已經講過了。

以上四大特點，分而論之，富貴氣象呈現的是朝廷面貌，閒情詩意體現的文化精神，謹細擬物和程式化暗含了宋代的科技背景和市民趣味氛圍。合而言之，宋代畫院以繪畫的形式體現了中國文化轉型時的複雜性。這裡，謹細擬物曇花一現，只是到後來，在清代的西洋畫東漸中才找到了自己的回聲。而閒情詩意作為繪畫的最高境界對中國繪畫的發展具有重要的意義，它與中國文化的負載者，士人趣味緊密相連。

士人意境

士人趣味主導著中國文化轉型在審美方面的主要流向。

宋代士人面臨著轉型期複雜的矛盾。他們的心靈流向在藝術中漸漸地浮現出來。這就是文人書畫的出現。這裡有他們獨特的意識、情感和藝術追求。

宋初藝術，因循唐代的宮廷特色，詩文上西崑派佔據要位，繪畫上是黃家風格領導潮流。士人

圖5-12　無名《出水芙蓉》

圖5-11　趙佶《芙蓉錦雞圖》

的藝術意識從宮廷之外開始抬頭而逐漸邁進宮廷。在詩文上就是從柳開起到歐陽修達到完成的詩文革新運動。繪畫上就是徐熙畫風的朝廷外生成，然後以崔白為標誌轉入宮廷。然而，更重要的是在宮廷之外發展得如火如荼的山水畫巨流。時至宋代，很多藝術門類，如賦、詩、建築、雕塑、人物畫等，都走過了高峰期，而作為最重要藝術門類之一的山水畫，卻是在五代和北宋才開始進入高潮。相對於具有跨階層的廣闊覆蓋面的詩和帶著閒情逸趣的徐熙花鳥，水墨山水畫凝結了更多的士人情趣。一時間，荊浩、關仝、范寬、李成、董源（圖5-13）、巨然（圖5-14），大家迭起，群星燦爛。

荊浩是使水墨山水畫走向成熟的關鍵人物。他曾自信地說：

「吳道子畫山水有筆而無墨，項容有墨而無筆。吾當采二子所長，成一家之體。」（《圖繪寶鑑》卷二）一方面他筆墨兼重，在山水的技法皴、擦、點、染的完備上，作出了劃時代的貢獻。更主要的是他的全景式構圖，以中原地帶為實景，大山、大樹、雲煙、峰巒，創造了山水畫的宏大氣魄。「石蒼蒼，連峭峰，大山巍峨雲霧中。老松瘦樹無筆蹤，巧奪造化何能窮。古絹脆裂再黏續，氣象一似高高嵩。」（《宛陵先生

圖5-13　董源《瀟湘圖》（局部）

集·卷五十》）荊浩之風為他的後學關仝、李成、范寬所發揚光大。關仝之畫，「上突巍峰，下瞰窮谷，卓爾峭拔者，同能一筆而成。其竦擢之狀，突如湧出，而又峰巖蒼翠，林麓土石，加以地理平遠，磴道邈絕，橋彴村堡，杳漠皆備」（宋·劉道醇《五代名畫補

圖5-14　巨然《層巖叢樹圖》

遺》）。范寬之畫，「山水，崟崟如恆、岱。遠山多正面，折落有勢」（米芾《畫史》）。「峰巒渾厚，勢狀雄強，搶筆俱均（一作勻），人屋皆質。」（《圖畫見聞志》卷一）李成之畫，「營丘作山水，危峰奮起，蔚然天成，喬木倚磴，下自成蔭……用墨頗濃，而皴斫分曉，凝坐觀之，雲煙忽生」（趙希鵠《洞天清錄集·古畫辨·李營丘》）。荊、關、范、李共同展現了北方山水的雄偉，又因地域本身的差異而各具特點。荊浩、關仝為正北山水，范寬為西北關陝山水，李成為東南齊魯山水，關仝峭拔，李成曠遠，范寬雄傑（童書業語）。北方四大家創造了宏偉山水中的陽剛一派，南方二家，董源和巨然，則開拓出宏偉山水中的陰柔一派。正如荊、關、李、范畫的是北方實景，董、巨所繪全為江南風光：連綿山林，映帶無盡，江水行船，沙磧平坡，蘆汀沙洲。董源之畫「寫山水江湖，風雨溪谷，峰巒晦明，林霏煙雲，與夫千巖萬壑，重汀絕岸。使覽者得之，真若寓目於其處也」（《宣和畫譜·卷十一·山水二·董元》）。巨然之畫，「筆墨秀潤，善為嵐氣

象，於峰巒嶺竇之外，至林麓之間，猶作卵石、松柏、疏筠、蔓草之類，相與映發。而幽溪細路，屈曲縈帶。竹籬茅舍，斷橋危棧，真若山間景趣也」（《圖繪寶鑑》卷三）。正像荊浩為了表現北方山水之剛健而創造了斧劈皴的技法，董源為了繪出江南山水之秀麗而發明了披麻皴的技法。董、巨的江南山水，比起北方畫派來雖然顯得柔麗，但總體觀之，特別是與南宋的馬遠、夏圭比起來，依然是重山雲巒，填滿全幅，容納眾山，寫盡林壑，氣魄宏大。正如古人所評：「元（源）所畫山水，下筆雄偉，有嶄絕崢嶸之勢。重巒絕壁，使人觀而壯之。」（《宣和畫譜‧山水二‧董元》）

在現存的畫跡中，從荊浩的《匡廬圖》，關仝的《山溪待渡圖》，李成的《茂林遠迪圖》，范寬的《溪山行旅圖》，董源的《瀟湘圖》，巨然的《秋山問道圖》，幾乎能讓人感受到一個漢賦、杜詩、顏字、韓文的氣概。這是從不同的藝術門類所達到的共同境界上看的。從山水畫本身說，它又表現了五代宋初的一種特有的士人風貌：雄偉的胸懷和高潔的心境。荊、關、范、董、巨，同為大氣魄的全景山水，具體分之，又為三重畫境。荊、關、范，雄健而堂堂正正，李成已多了平遠的幽淡和清曠，到董、巨，則轉為柔淡而秀逸。這三重境界又恰恰顯示了宋代士人的藝術意識在與整個時代的交匯中的三個演進階段。

當宋初的藝術主流為黃畫和西崑詩文的時候，徐畫的野逸，柳開等對韓文的模仿和荊、關、范、李的全景山水所顯出的士人的張力，在荊、關、范的雄健氣概中達到了最優秀的表現。然而，宋代藝術歷史走向的幽跡，已在宋宮廷的書法審美趣味中有所透出。宋太宗「於筆硯，特中心好

耳」（《續書斷・宸翰述》），收集宮廷內外的各種歷代墨跡，進行編次，共為十卷。第一卷，歷代帝王法帖；第二至第四卷，歷代名臣法帖；第五卷，諸家古法帖；第六至第八卷，王羲之書；第九、第十卷，王獻之書。《閣帖》中二王書法佔了一半，而唐楷，甚至顏真卿書法一字未收入，明顯地透出了拒斥唐代法度、崇尚晉人風韻的意向。《閣帖》的完成，開啟了書法史上一直奔騰到明代的帖學潮流。宋代對筆墨進行重輯、翻摹，產生了《大觀帖》、《修內史帖》、《潭帖》、《絳帖》、《二王府帖》、《泉州帖》、《澧陽帖》、《鼎帖》、《戲魚堂帖》、《紹興蘭帖》等數十種。正像宋詩面對唐詩的壓力，走向理趣，宋代書法面對唐楷的壓力，轉向晉人的高風絕塵，實際上是開拓著宣情尚意的宋代行書。《閣帖》的出現預含了宋代審美趣味的走向，也預含了西崑詩文和黃家畫法的失勢。宋代書風，從李健中到蔡襄，一種崇尚平淡厚蘊的士人趣味在宮廷內得到了普遍的認同。「宋世稱能書者，四家獨盛。然四家之中，蘇（軾）蘊藉，黃（庭堅）流麗，米（芾）峭拔，皆令人斂衽，而蔡公又獨以渾厚居其上。」（明・盛時泰《蒼潤軒碑跋》）所謂蔡襄的深厚，就是士人所推崇的溫和、太平、淡泊之美。鄧肅說：「觀蔡襄之書，如讀歐陽修之文，端嚴而不刻，溫厚而不犯。太平之氣，郁然見於豪楮之間。當時朝廷之盛，蓋可想而知也。」（《栟櫚集》卷二十）今人朱仁夫先生評蔡襄書法說：「以蔡襄為代表的宋人行草，用筆上近唐人，以中鋒為主，輕靈跳躍，動感強烈，往往連綿而下，如行雲流水，表面看來似晉人之風韻，仔細端詳，則溫潤含蓄，骨氣洞達。」⑩

蔡襄書法，歐陽修詩文，再加上郭熙的山水畫，形成了士人趣味入主朝廷，躍居主流，影響全國的第一個高峰。郭熙師法李成，前面說過，李成比起荊、關、范來，顯得沖淡平和。這就接近蔡襄書法、歐陽修文章的韻味，從而受到宋神宗的青睞。而郭熙比李成更具沖淡，更多平和。畫中平遠構圖居於主位，完全與蔡書、歐陽文同調了。如果說，杜詩、顏書、韓文代表了唐代士大夫的儒家主流，那麼，歐陽修文、蔡襄書、郭熙畫就是士大夫儒家主流的宋代典範。在唐代，杜詩、韓文、顏書是與李詩、張書、吳畫和王維詩、水墨畫一道相互輝映的，在宋代，歐文、蔡書、郭畫卻獨領風騷。唐代的杜詩、韓文、顏書是儒家的藝術代表，顯出了唐代儒者的堂堂正正、恢宏法度、精神力量，宋代的歐文、蔡書（圖5-15）、郭畫（圖5-16）卻顯示出宋人的雍容大度、優遊不迫、平和沖淡的平易景象。

歐陽修、蔡襄、郭熙的趣味成了全社會的普遍趣味。最主要的是，為朝廷所接受並推為正宗主流，成為效法的樣板。但這樣一來，又使這種趣味從一種士人胸懷漸漸蛻變為一種習俗、一種技術、一種套路。因此，一方面士人的趣味成為朝廷的趣味和普遍的趣味；另方面在成為普遍趣味的同時，就遮蔽了士人趣味本身的獨特性。而士人趣味的獨特性正如士人地位在社會結構中的獨特性一樣，是非常重要的。由此可以理解，當士人趣味成為普遍趣味的時候，又就是士人必須更新自己

⑩ 朱仁夫：《中國古代書法史》，三四七頁，北京，北京大學出版社，一九九一。

圖5-15　蔡襄書法

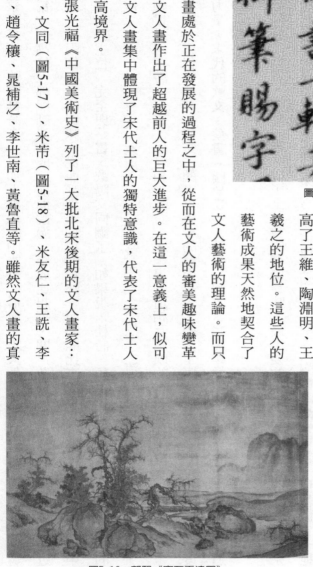

圖5-16　郭熙《窠石平遠圖》

的趣味的時候。文人書畫就是在這種背景下產生了出來。

本來，文人學士們是文人詩、文人書、文人畫全面推進者。但從實績上看，文人詩在唐詩高峰的映襯下，並未在創作上有所超越。書法在二王、張旭、懷素的巨影下，也少有偉大建樹。結果是文人詩、書、畫的理論大大地抬高了王維、陶淵明、王羲之的地位。這些人的藝術成果天然地契合了文人藝術的理論。而只

有繪畫處於正在發展的過程之中，從而在文人的審美趣味變革中，文人畫作出了超越前人的巨大進步。在這一意義上，似可說，文人畫集中體現了宋代士人的獨特意識，代表了宋代士人的最高境界。

張光福《中國美術史》列了一大批北宋後期的文人畫家：蘇軾、文同（圖5-17）、米芾（圖5-18）、米友仁、王詵、李公麟、趙令穰、晁補之、李世南、黃魯直等。雖然文人畫的真

正完成是在元代，文人畫的豐富展開有待明清，但是宋代文人畫家創作和言論構成了文人畫的基本之點，而這些要點匯合成的一種美學式樣，它又是構成宋代繪畫邏輯演進整體中的一個必不可缺的環節。因此，這裡主要圍繞著宋代文人畫總結出它的四大基點，儘管這些基點還要在元代予以定型，在明清進一步變異和豐富。

第一，逸品追求。文人畫把歐陽、蔡、郭的平淡厚蘊更向前推進了一步。文人畫以前，董源是不受重視的。山水畫壇是荊、關、范、李的天下。《聖朝名畫評》以李、范為神品；《五代名畫補遺》以荊、關為神品，董源根本挨不著邊。文人畫家米芾則抬高董源為「近世神品格高，無與比也」（米芾《畫史》）。其實質在於董源山水畫中江南秀色的柔性，平遠構圖的曠達，披麻皴技法的沖淡秀麗更接近文人畫家追求遠逸的審美趣味。自文人畫出，荊、關降位，董、巨上升。文人畫家宋迪的八景表達了典型的文人情趣，分別為：平沙落雁，遠浦歸帆，山市晴嵐，江天暮雪，洞庭秋月，瀟湘夜雨，煙寺晚鐘，漁村落照等。這實際上

圖5-18　米芾畫

圖5-17　文同畫

是一種對逸的崇尚。黃休復的逸品第一，在文人畫中得到了充分的體現。

第二，意趣崇尚。文人畫把士人的意趣與畫工的技術嚴格地區分開來。宋迪八景雖不斷為人模仿，但文人畫本身是超模仿的。「士子胸次有丘壑者，若能遊戲水墨間，作平山遠水，固非畫工所及。舊傳宋復古八法，謂之活筆，想見風味。」（張元幹《蘆川歸來集》卷九）對此蘇軾講得最清楚：「觀士人畫，如閱天下馬，取其意氣所到。乃若畫工，往往只取鞭策皮毛槽櫪芻秣，無一點俊發。看數尺許便倦。」（蘇軾〈又跋漢傑畫山〉二首之二）這正是黃休復「逸品」所強調的「拙規矩於方圓，鄙精研於彩繪……得之自然，莫可楷模，出於意表」（《益州名畫錄・益州名畫錄目錄》）。一方面，一種思想情趣總會凝結成一種藝術門類、藝術形式、藝術技法。另方面，一旦這種藝術門類、形式、技法定型下來，又會成為眾人模仿的對象，從而又模糊、混淆，甚至解構了原來的思想情趣。文人畫也有一些藝術形式和技法上凝結，從而成為評判標準的外在表徵。例如，畫種上，青綠與水墨，顯然水墨之淡色接近文人畫意。構圖上，全景山水與一隅山水，後者的空景更與文人畫同韻。皴法上，斧劈皴與披麻皴，後者的柔質更與文人畫相通。然而，對文人畫來說，最根本的一點是超越技術，以神似反形似，用以神寫形的「逸」對抗以形寫神的「神」，後者是可模擬的，前者是不可模擬的。文同畫竹，蘇軾畫怪石，李公麟畫人，宋迪畫松，米芾畫山水……其妙處都在意之所到而不可模擬。

蘇軾（子瞻）作墨竹，從地一直起至頂。余問何不逐節分。曰：「竹生時何嘗逐節生」……子瞻作枯木，枝幹虯屈無端，石皴硬，亦怪怪奇奇無端，如胸中盤鬱也。（米芾《畫史》）

（文同說：）夫予之所好者，道也，放乎竹矣……此則竹之所以為竹也。始也余見而悅之，今也悅之而不自知也。忽乎忘筆之在手與紙之在前，勃然而興，而修竹森然。雖天造之，無朕亦何以異於茲焉。（蘇轍《樂城集·墨竹賦》）

公麟以立意為先，佈置緣飾為次，其成染精緻，俗工或可學焉；至率略簡易處，則終不近也……公麟歎曰：「吾為畫，如騷人賦詩，吟詠情性而已。」（《宣和畫譜·卷七·李公麟》）

（米友仁）天機超逸，不事繩墨。其所作山水，點滴煙雲，草草而成，而不失天真。其風氣肖乃翁也。每自題其畫曰：墨戲。（《畫繼》卷三）

超越形式，法無定法，一切皆從胸中流出。文人畫講究的就是這個「胸中」，就是胸中的文人品格，所謂「所好者，道也」。所謂「吟詠情性」，也是強調的文人品格。「人品既高，氣韻不得不高」就成了文人畫的信仰。一方面，由於文人品格的特定內涵，他們的畫更多地表現為水墨，表現為空白多的構圖，表現與為披麻皴同調的柔逸筆法。但更重要的是，不使這些技術變為規則，而是以超形式的任心而行，逸筆草草，不求形似。這就把文人畫與畫工畫、畫院畫嚴格地區別開來，而保持了士人的自由心靈和高潔情性。

第三，尚簡。重神輕形，講究情趣和品味，落實到技術，就是筆墨的個性化和畫面的簡化。

米芾可以說是明顯的個性化筆墨。他「信筆為之，多以煙雲掩映樹木，不取工細」（《畫繼》卷三）。蘇軾（圖5-19）的以紅色畫竹也是典型的個性化方法。這正如王維的雪裡芭蕉，早已超越形似，擺脫具體時限，而直達本意。而超形越似最容易造成簡的構圖。逸品中「筆簡形具」，不僅是筆墨之簡，也是畫面之簡。畫面之簡，就是要突出空白的意味。蘇軾說：「欲令詩語妙，無厭空且靜，靜故了群動，空故納萬境」（〈送參寥師〉）。雖然是講詩，但蘇軾認為，「詩畫本一律」，也通於畫。按照格式塔心理學（完形心理學），審美心理本有「完美機能」，對於畫的空白，觀者自會按一種最美的方式去填補。這樣，畫的空白不僅帶來一般的餘味，而且產生使各種類型的觀者都滿意的餘味。南宋馬遠、夏圭山水畫的構圖，留下一大片空白，從而改變了北宋的全景山水，這不能說與文人畫的理論沒有關係。

宋代畫家中，深得文人畫尚簡之趣的是梁楷和法常。「梁楷，東平相義之後，善畫人物、山

圖5-19　蘇軾像

水、道釋、鬼神，師賈師古。描寫飄逸，青過於藍。嘉泰年畫院待詔。賜金帶，楷不受，掛於院內。嗜酒自樂，號曰梁風子。院人見其精妙之筆，無不敬服。但傳於世者皆草草，謂之減筆。」

（《圖繪寶鑑》卷四）他的減筆畫《李太白行吟圖》、《六祖截竹圖》、《潑墨仙人圖》呈出了筆簡圖簡、神深韻遠的風采。「僧法常，蜀人，號牧溪。喜畫龍、虎、猿、鶴、禽鳥、山水、樹石、人物，不曾設色，多用蔗渣草結。又皆隨筆點墨而成，意思簡當，不費妝綴。」（《松齋梅譜‧畫梅人譜》。編按：此書在中國已失傳，惟流傳於日本。上海書畫出版社《中國書畫全書》第三集收有此書。）法常的《柿子圖》真是簡拙而韻長。梁楷和法常也被稱作禪宗畫家。文人畫的思想與禪宗的思想本來在很多方面就是相通的。

第四，詩書畫的匯通。中國藝術一直有一種超越具體門類的局限而拓寬表現，直趨最深的文化宇宙意識的趨向。到宋代，文人畫把詩、書、畫統一在繪畫裡，成為了眾所公認的繪畫的一種正常規範。本來，書畫同源一直為古人的共識。而文人畫則自覺地運用書法筆法入繪畫筆法。被文人畫家奉為「祖師」和「權威」的王維就是詩中有畫，畫中有詩。詩意本是畫趣之所在，直截了當地把詩寫入畫面，進一步深化了畫意。引詩入畫，詩又是用書法寫的，實際上就是引詩書入畫。從文人畫形成的一個重要動機，即區別於畫工和畫院來說，這是很成功的。畫工，畫可以畫得好，但書法不一定行；畫院中人，書法或許行，但詩不一定寫得好。而詩書入畫，這不僅是詩隨便寫入，而且要成為畫面的一個有機組成部分。在位置上有一個構圖的問題，在藝術上有一個書畫筆墨統一的問題，這都進一步提高了繪畫的藝術深度。但更重要的是，詩境與畫境的互為補充。詩加深對畫的理解，畫直現了詩的韻味。再加上題跋、印章，實際上文的因素和篆刻工藝也進入畫中。這些非畫因

素既有自己的審美特殊的功能，又是繪畫構圖的一個有機部分。繪畫的審美內涵被極大地豐富起來。這是一種多層次的融和，從構圖到筆法、意境。前面說過，文人的書房本就是一個藝術世界。

文人畫的詩書畫的融一是這個世界中生長出的最美的花朵。

文人畫一方面高揚了士人的獨立意識，另方面突出了士人在宋代由外在轉入內心，強調一種擺脫客觀、唯任主觀的自由追求。這其實還包含著一種受歷史具體性壓迫的巨大矛盾。這一矛盾心態的敞露，不是在文人畫中，而是在詞中，最充分地表現了出來。文人畫在宋代只是開始，它的發展是在元、明、清。元代是文人畫內心遠逸傾向的頂峰，明清則是文人畫向一種浪漫激情的轉向，到揚州八怪時，高遠逸氣和浪漫激情又與日常生活巧妙地融會在一起。

詞人心態

詞，成為宋人各階層，特別是士人專心從事的一門藝術。士大夫完全瞭解和掌握了詞的特性，並進行著熟練的創作活動。從主觀上說，士人並不把詞看成是最重要的，至少不比詩文重要。但客觀效果卻是：詞，成了宋代藝術最有代表性的種類，成了最能反映宋人心態的藝術門類。

詞起源於唐，最初似為民歌的一種式樣，這從《敦煌曲子詞》中可以看出。在《敦煌曲子詞》裡，「邊客遊子之呻吟，忠臣義士之壯語，隱君子之怡情悅志，少年學子之熱望與失望，以

及佛子之讚頌，醫生之歌訣，莫不入調。其言閨情與花柳者，尚不及半」（王重民《敦煌曲子詞集‧敍錄》）。這時的詞有兩個特點，一是長短句形式，與詩比，偏於柔。二是語言心態的民間性，淺曉直露。（如〈望江南〉：「莫攀我，攀我太心偏，我是曲江臨池柳，這人折去那人攀，恩愛一時間。」）

隨著中晚唐社會和文化的變動，詞進入士人生活，但主要是士人生活的綺艷一面，成為宴樂歌唱、紅唇香袖的必要組成部分。「綺筵公子，繡幌佳人，遞葉葉之花箋，文抽麗錦，舉纖纖之玉指，拍按香檀。不無清艷之詞，用助嬌嬈之態。」（歐陽炯〈花間集序〉）這一方面使詞朝雅的方面發展，從而成為典型的士人藝術；另一方面又使詞朝著最符合其形式本性的方向發展，即寫柔情和香艷。一句話，寫美人之意態。這正好與詩，特別是律詩形成鮮明的對照。詩的句式整齊，適於宏大莊嚴；詞的長短參差，契合情意纏綿。正如一則古代故事所說，僅把詩的排列改變一下，就可以有詞之味：

以有詞之味：

黃河遠上白雲間，一片孤城萬仞山。羌笛何須怨楊柳，春風不度玉門關。（王之渙〈出塞〉）

一位臣子將此詩寫給皇帝，不小心把「間」字寫掉了。皇帝問他寫的什麼詩，他一看，立即說，他寫的是詞：

黃河遠上，白雲一片，孤城萬仞山。羌笛何須怨，楊柳春風，不度玉門關。

當然，要完全化詩為詞，還須進行一番詞彙和情感的變更。如詩：「昨夜三更雨，今朝一陣寒。海棠花在否？側臥捲簾看。」（韓偓〈懶起〉）變為詞，成了：「昨夜雨疏風驟，濃睡不消殘酒。試問捲簾人，卻道海棠依舊。知否，知否，應是綠肥紅瘦。」（李清照〈如夢令〉）

詞，由於句式的長短參差，最宜表現內心的情感，尤其是那些複雜、矛盾、深厚、纏綿、難言之情。例如〈更漏子〉的開頭句式：三字、三字、又六字（三三六，「柳絲長，春雨細，花外漏聲迢遞」：溫庭筠詞），就好像：說不出來，說不出來，突然說了出來。〈滿江紅〉的結尾，長達八字，突然變為三字（八三，「又怎知人在小紅樓，簾影間」：姜夔詞），猶如說了很多很多，突然不知道怎麼說。〈浣溪紗〉上闋為三句（七七七，「一曲新詞酒一杯，去年天氣舊亭台，夕陽西下幾時回」：晏殊詞），好像說了一半，就不知道怎麼說了。〈聲聲慢〉二字一組，一連七出（「尋尋、覓覓、冷冷、清清、淒淒、慘慘、慼慼」），儼然如一位意有所失的婦人的嘮嘮叨叨。然而，單從個別來說，是長短參差，就整首詞看，又非常和諧。如〈江城子〉上闋七三三，四五七三三，下闋七三三，四五七三三，上下闋完全對稱，各闋本身頭尾也是對稱的，和諧之美立刻顯出。各類詞牌句式，展出了和諧的多樣序列。〈浣溪紗〉七七七，七七七，很嚴整。〈踏莎

行〉四四七七七，四四七七七，較嚴整。〈菩薩蠻〉七七五五五，五五五五，是另一種嚴整。〈憶秦娥〉三七三四四，七七三四四，錯落而又和諧。〈如夢令〉六六五六二二六，音樂一般地錯落和諧。因此，詞，既易於表現豐富複雜的情感，又保持了中國詩中固有的和諧。從句式特徵上，我們馬上可以體會到前人對詩詞區別的提綱挈領：「詩言志，詞抒情。」（李清照）這裡，志是豪情壯志，情是纏綿柔情。詩亦可抒情，但詩情不如詞情。詞也言志，但詞志不如詩志。「詩莊詞媚，其體元別。」（清·王又華《古今詞論·李東琪詞論》）莊，宏闊大度也；媚，陰柔之美也。媚也就是張炎《詞源》所說：「簸弄風月，陶寫性情，詞婉於詩，蓋聲出鶯吭燕舌間，稍近乎情可也。」「詞之為體如美人，而詩則如壯士也。」（清·田同之《西圃詞說·曹學士論詞》。編按：此說原出於清·王晫《峽流詞·曹爾堪序》）美人心態，纏綿情感，最適合的句式，就是可以描摹情感起伏轉折迴環的長短句式。同樣，美人心態也要求相應的詞彙色彩。詞與詩一樣的寫天地山川，鳥獸草木，居室樓台，然在詞裡「言天象，則微雨、斷雲、流星、淡月；言地理，則遠峰、曲岸、煙濤、漁汀；言鳥獸，則海燕、流鶯、涼蟬、新雁；言草木，則殘紅、飛絮、芳草、垂楊；言居室，則藻井、畫堂、綺疏、雕檻；言器物，則銀缸、金鴨、鳳屏、玉鍾；言衣飾，則彩袖、羅衣、瑤簪、翠鈿；言情緒，則閒愁、芳思、俊賞、幽懷。即形章況之辭，亦取精美細巧者，譬如，亭樹，恆物也，而曰風亭月榭（柳永詞）則有一種清美之境界矣。花柳，恆物也，而曰柳昏花暝，（史達

祖詞）則有一種幽約之景象矣」⑪。由於詩與詞的體制要求，就是一些相同的句式，也顯出內質的差別，「無邊落木蕭蕭下，不盡長江滾滾來」詩也：「無可奈何花落去，似曾相識燕歸來」詞也。《詞林記事》卷三說：無可奈何二句「情致纏綿，音調諧婉，的是倚聲家語。若作七律，未免軟弱矣」。

詞以寫美人之心，纏綿之情為根柢，也決定了詞之景，以綺柔閨房為核心。寫美人必寫閨房。第一個使詞獲得高聲譽的溫庭筠，就主要是以閨房為景的。繆鉞先生說，詞有四個特點：其文小，其質輕，其徑狹，其意隱。都是以閨房之景聯繫在一起的。閨房佳人，這就是詞的核心意象。佳人是詞的柔情的核心。閨房是詞之景的核心。寫任何人之情，只要用詞來寫，就意味著必須寫出纏綿，就意味著要帶上女性色彩。王安石變法圖強失敗了，以詞寫情。蘇軾推崇陶淵明，嚮往魏晉的高風絕塵，但自己絕做不到那份超然，也以情入詞。辛棄疾、陸游有回天之志，但壯志難成，也遣情入詞。這一方面拓寬了詞的境界，另一方面又使一些本非詞的領域染上了詞的色彩⋯⋯女性的柔情色彩。從而完全可以看做佳人心態的置換變型。只要以詞寫景，必須帶上閨房的意味。正如沈義父《樂府指迷》所說：「作詞與詩不同，縱是花卉之類，亦須略用情意，或要入閨房之意⋯⋯如只直詠花卉，而不著些豔語，又不似詞家體例。」在此意義上，一切非閨房之景都因其有閨房之意而可看做閨房的置換變型。

閨房佳人作為詞的核心意象是從溫庭筠、韋莊開始，即從詞在士人中取得地位時就確立了。經

過唐中宗、馮延巳、李後主，只是把閨房佳人一層層推進豐富罷了：

小山重疊金明滅，鬢雲欲度香腮雪。懶起畫蛾眉，弄妝梳洗遲。

照花前後鏡，花面交相映。新貼繡羅襦，雙雙金鷓鴣。（溫庭筠〈菩薩蠻〉）

簾外雨潺潺，春意闌珊，羅衾不耐五更寒。夢裡不知身是客，一晌貪歡。

獨自莫憑欄。無限江山，別時容易見時難。流水落花春去也，天上人間。（李煜〈浪淘沙令〉）

前者是佳人，後者是男士，但明顯帶有女性纏綿之情。前者是閨房，後者非閨房，但明顯染有閨房之韻。前者為室內，後者由室內而欲外望。但外望心態明顯是女性的。入宋以後，詞成為皇帝和士人的普遍愛好。閨房佳人的詞境當然是越寫越多，越寫越好。壯懷激烈「先天下之憂而憂，後天下之樂而樂」的范仲淹也寫一些「黯鄉魂，追旅思，夜夜除非，好夢留人睡。明月樓高休獨倚，酒入愁腸，化作相思淚」（〈蘇幕遮〉）之類的詞。平淡深厚、雍容大度的歐陽修，也大寫「寸寸柔腸，盈盈粉淚，樓高莫近危欄倚。平蕪盡處是春山，行人更在春山外」（〈踏莎行〉）之類的

⑪　繆鉞：《詩詞散論》，五六頁，上海，上海古籍出版社，一九八二。

詞。道德彬彬、老成持重的司馬光也會填寫「相見爭如不見，有情還似無情。笙歌散後酒初醒，深院月斜人靜」（《西江月》）。由此可想，北宋大家從張先到周邦彥，從大小晏到秦觀，從宋祁到賀鑄，當然是一片軟語，豐富、深化、展開、彩麗著閨房佳人的境界：

漠漠輕寒上小樓，曉陰無賴似窮秋，淡煙流水畫屏幽。

自在飛花輕似夢，無邊絲雨細如愁，寶簾閒掛小銀鉤。（秦觀〈浣溪沙〉）

曲闌干外天如水，昨夜還曾倚。初將明月比佳期，長向月圓時候、望人歸。

羅衣著破前香在，舊意誰教改。一春離恨懶調弦，猶有兩行閒淚，寶箏前。（晏幾道〈虞美人〉）

前者仍為閨房內之情緒，寫得空靈輕柔，境幽味長。後者也是徘徊於室內室外，柔情綿綿，一波三折，晶瑩柔美。

南宋以下，姜夔、史達祖、吳文英，閨房佳人的核心始終未變：

燕雁無心，太湖西畔隨雲去，數峰清苦，商略黃昏雨。

第四橋邊，擬共天隨住。今何許，憑欄懷古，殘柳參差舞。（姜夔〈點絳唇〉）

聽風聽雨過清明，愁草瘞花銘。樓前綠暗分攜路，一絲柳，一寸柔情。料峭春寒中酒，迷離

西園日日掃林亭，依舊賞新晴。黃蜂頻撲鞦韆索，有當時纖手香凝。惆悵雙鴛不到，幽階一夜

苔生。（吳文英〈風入松〉）

（編按：另本作「交加」）曉夢啼鶯

這兩首詞都不是女性口吻，但都有很濃的女性情調。吳詞一讀便知，自不必說。姜詞上闋以清苦的山峰和欲煙的黃昏，下闋以柳條零落、迎風柔柔飄動來暗示的情感自合於女性的柔情。而燕雁離去顯示當下的無奈和憑欄懷古隱出的過去的無奈亦深契於女性的纏綿。兩首詞之景，吳詞之園本合於閨之外延，姜詞之景，橋邊湖畔，黃昏朦朧，殘柳飄飄，遠峰清苦，已含一派閨房之意了。

閨房佳人是宋詞的核心，其音韻、詞彙、句法、意境都圍繞此展開。然而詞在宋代又不是一片與社會和其他文藝式樣截然隔離開來的淨土。作為文藝的一種，又與其他藝術門類相互交流、滲透、交迭，因此詞又與其他藝術門類，特別是在當時具有重要影響的門類——詩文和話本說唱大有交接。或者，換個說法，一方面有兩股重要力量，市井俗趣和文人儒氣，要在詞中來表現；另方面，詞在拓寬境界中又有佔領兩個重要領域之意向。於是出現了詞的兩種主題變奏：一是柳永的市

井走向；二是蘇軾的以詩為詞和辛棄疾的以文為詞。正如《四庫全書提要‧東坡詞提要》所說：

「詞自晚唐五代以來，以清切婉麗為宗。至柳永而一變，如詩家之有白居易。至軾而又一變，如詩家之有韓愈。遂開南宋辛棄疾等一派……與花間一派並行。」

柳永指出了詞的向下一路：

昨宵裡，恁和衣睡。今宵裡，又恁和衣睡。小飲歸來，初更過，醺醺醉。中夜後，何事還驚起？霜天冷，風細細。觸疏窗，閃閃燈搖曳。／空床展轉重追想，雲雨夢，任欹枕難繼。寸心萬緒，咫尺千里。好景良天，彼此空有相憐意，未有相憐計。（〈婆羅門令〉）

當初聚散，便喚作無由再逢伊面。近日來不期而會，重歡宴，向尊前閒暇裡斂著眉兒長歎，惹起舊愁無限。／盈盈淚眼，漫向我耳邊作萬般幽怨。奈你自家心下，有事難見。待信真個，恁別無繫絆。不免收心，共伊長遠。（〈秋夜月〉）

把柔情纏綿轉輾為直抒胸臆，詞的蘊藉變成了情感的直白坦露，詞味的托物寓景換成了小說般的白描敘事和寫景，閨房幽院的典雅香艷被市井般的平淡房室所替代……濃濃的市民味在詞中出現了。⑫實際上這已經不是詞的境界，而是曲的境界了。柳詞預示了中國詩歌形式要由詞變為曲。

蘇辛詞指出了詞的向上一路。所謂「以詩為詞」，是想要詞承擔詩的功能，「以文為詞」，是

想要詞發揮文的作用，一句話，以詞言志，以詞說理，形成豪放一派。《詞林紀事》卷五引樓敬思云：「東坡老人故自靈氣仙才，所作小詞，衝口而出，無窮清新，不獨寓以詩人句法，能一洗綺羅香澤之態也。」胡寅《酒邊詞‧原序》說：「眉山蘇氏，一洗綺羅香澤之態，擺脫綢繆宛轉之度，使人登高望遠，舉首高歌，而逸懷浩氣，超然乎塵垢之外。」吳衡照《蓮子居詞話‧卷之一》說：「辛稼軒別開天地，橫絕古今。《論》、《孟》、〈詩小序〉、左氏《春秋》、《南華》、〈離騷〉、《史》、《漢》、《世說》、選學、李杜詩，拉雜適用，彌見其筆力之峭。」這裡的比較，其實僅在豪放詞與婉約詞之間進行。後者的如柔美佳人，顯出了前者的似關西大漢。但把豪放詞與豪放詩文放在一起比較，豪放詞作為詞的屬柔本性隱然而顯了。

大江東去，浪淘盡，千古風流人物。故壘西邊，人道是，三國周郎赤壁。亂石崩雲，驚濤裂岸，捲起千堆雪。江山如畫，一時多少豪傑。／遙想公瑾當年，小喬初嫁了，雄姿英發。羽扇綸巾，談笑間，檣櫓灰飛煙滅。故國神遊，多情應笑我，早生華髮，人生如夢，一樽還酹江月。（蘇軾〈念奴嬌〉）

可憐今夕月，向何處，去悠悠？是別有人間，那邊才見，光影東頭？是天外空汗漫，但長風萬

⑫ 關於柳詞的向下特徵，請參見曾大興：〈柳永詞的市民文學特徵〉，載《中南民族師院學報》，一九八八（一）。

里送中秋？飛鏡無根誰繫？姮娥不嫁誰留？／謂經海底問無由，恍惚使人愁。怕萬里長鯨，縱橫觸破，玉殿瓊樓。蝦蟆故堪浴水，問云何玉兔解沉浮？若道都齊無恙，云何漸漸如鈎？（辛棄疾〈木蘭花慢〉）

蘇詞寫一種闊大的歷史人生感受。然而突然，出現了一代美人小喬，再加上人枉多情和人生如夢，詞的味道已從中透出。辛詞對「宇宙何以是這樣」進行詢問。也較典型地反映了以文為詞的特點。然而充滿了出人意外的浪漫想像，又出現了嫦娥，一如蘇詞中小喬的功能。但主要的是一個個地提問，前問未答，後問又起，透出了詞的纏綿情韻。

豪放詞以詩以文為詞，寫得好的，總帶有詞味，從而使豪放之情複雜、豐富、纏綿了。但詞又畢竟不是詩，不是文。因此蘇軾的一些「詞詩」，辛棄疾的不少「詞論」，讀起來味同嚼蠟。至於效法蘇辛的末流，則如陳延焯《白雨齋詞話》卷一所說：「不善學之，流入叫囂一派。」豪放之詞就境界言，處於詞與詩之間。然而詞畢竟不是詩，所以陳師道說：「子瞻以詩為詞，如教坊雷大使之舞，雖極天下之功，要非本色。」（《後山詩話》）

然而蘇辛輩之為詞之大家，不僅在於他們創立豪放一派，使詞在觀念和境界上與當時的最高文藝形式詩文一致，從而抬高了詞的地位。更主要的是他們本身就是寫婉約詞的高手，他們寫起閨房佳人情調來絕對是第一流的。

十年生死兩茫茫，不思量，自難忘。千里孤墳，無處話淒涼。縱使相逢應不識，塵滿面，鬢如霜。／夜來幽夢忽還鄉，小軒窗，正梳妝。相顧無言，唯有淚千行。料得年年腸斷處，明月夜，短松岡。（蘇軾〈江城子〉）

寶釵分，桃葉渡，煙雨暗南浦。怕上層樓，十日九風雨。斷腸片片飛紅，都無人管，更誰勸啼鶯聲住。／鬢邊覷，試把花卜歸期，才簪又重數。羅帳燈昏，哽咽夢中語。是他春帶愁來，春歸何處，卻不解帶將愁去。（辛棄疾〈祝英台近〉）

這才是詞，深厚、蘊藉、纏綿、柔美。同樣，柳永之為大詞人，也不在他的俚俗詞，而在他的「草色煙光殘照裡，無言誰會憑欄意」（〈蝶戀花〉）；「今宵酒醒何處，楊柳岸、曉風殘月」（〈雨霖鈴〉）；「斷雁無憑，冉冉飛下汀洲」（〈曲玉管〉）。從藝術門類的宏觀演進看，俚俗詞和豪放詞屬於邊緣類型、交叉類型。俚俗詞是向前走的，它預示了元曲。而且作為詞的一類，也在明清小說裡有自己獨特的地位和功能。豪放詞是向後擠的，它要去搶奪詩文的高位。結果是既豐富了詞，又豐富了詩。它使詞纏綿中有了豪氣，又使詩豪氣中多了纏綿。

然而，詞之為詞，詞成為一代藝術的象徵，除了音律、句式，主要在於閨房佳人的核心意象。

中國文化的穩定結構之一是三綱（君為臣綱，父為子綱，夫為婦綱），其中夫婦與君臣是同構的。

婦女都處於被支配只能忠心，不能造反的柔弱地位。臣和子也被規定為同質的地位。廣大婦女的個人不幸與文化規定的理想結構相結合，就構成了纏綿悱惻、極怨而又極忠的最動人、最感人的婦女形象。廣大忠臣的個人不幸與文化規定的理想結構相結合，產生了同樣動人的棄臣形象。然而臣之怨君比婦之怨夫更難公開直說，於是從屈原始，怨臣就以怨婦的形象出現。中國文化宇宙的基本結構是天人合一。正如夫婦之合、君臣之合一樣，天人之合是人聽命於天，千方百計去觀察、揣摩天而順從於天。因此，人，包括君在內，在天人對子中就像婦、臣一樣，是柔順的。婦心柔、臣心柔、人心柔，構成了中國文化的柔性，也形成了中國文藝的柔性。這意味著中國文化要產生、而且果然產生了一種特殊的、最能表現柔性的藝術形式：詞。而宋代，一方面是士人地位處於最高的朝代，一方面是面對強敵，最無可奈何的朝代，中國文化自宋起開始了歷史轉型。面對文化轉型和歷史的新動向，有識之士有強烈感受，而又最不清楚，最無可奈何。這是人對天（歷史動向）最為困惑的朝代。一種帶有時代特徵的天之棄人的心態出現了。中晚唐面對盛世的衰落，發出的是「天若有情天亦老」（李賀〈金銅仙人辭漢歌〉）的悲歡；宋代面對歷史的轉型，顯出的是「天意從來高難問」（張元幹〈賀新郎〉送胡邦衡待制赴新州）的惶惑。詩文的平淡追求，書法的淡泊標榜，繪畫的遠逸境界，都從某一方面表現了這種棄人心態。然而最能表現這種建立在天人合一基礎上的棄人心態的，莫過於纏纏綿綿、哭哭啼啼的詞了。於是，詞成了宋代士人都要寫的文藝形式。而要表現棄人心態，最藝術的形象就是棄婦。（棄婦，

作廣義的理解，不僅為已婚的怨婦，還包括欲求理想郎君而不得，或而未得的未婚佳人）於是，政治結構的君臣之情，宇宙結構和歷史動向的天人之情都匯入夫婦之情，閨房佳人成了最能代表時代心態的藝術境界。

閨房佳人的核心在宋詞裡主要演化為兩類心態：傷春和登高。

在中國的文化結構中，春屬喜，秋屬悲。「悲落葉於勁秋，喜柔條於芳春」（陸機〈文賦〉）是普遍形態。這是從天人關係講，這裡「人」主要是處尊的男人。如果從男女關係講，則為「春，女悲；秋，士悲；感其物化也」（《詩·豳風·七月·傳》）。秋天的落葉在一年將盡的時候以一種剛勁的方式顯示了生命的隕落，春天的落花在一季將盡的時候以一種柔軟的方式呈現出生命的隕落。中國文化傷春意識從《詩經》開始不斷出現。因為夫婦、君臣、天人同構，傷春意識又不斷擴大。「西宮夜靜百花香，欲卷珠簾春恨長」（王昌齡〈西宮春怨〉），這是宮怨；「春心莫共花爭發，一寸相思一寸灰」（李商隱〈無題〉二首之二），這是愛情之悲；「花近高樓傷客心，萬方多難此登臨」（杜甫〈登樓〉），這是時難；「燕語如傷舊國春，宮花一落旋成塵」（李益〈隋宮燕〉），這是悲亡；「春風自是人間客，主張繁華得幾時」（晏幾道〈與鄭幾夫〉），這是悲盛；「春風似舊花仍笑，人生豈得長年少」（王安石〈胡笳十八拍〉第十八首），這是人生苦短；「春色如愁」（辛棄疾〈新荷葉〉）、「春恨十常八九」（晁補之〈水龍吟〉）次歟林聖予惜春）才成為一種普遍現象。春之愁，本在於暮春與落花，宋詞中的「春色如愁」卻幾乎

用了一整套模式來把春變為愁。不管你是暮春，還是初春、仲春，它給你安排在黃昏、殘陽，或者加上細雨、淡煙、曉寒、輕霧，春是不得不愁。或者，給你來個春夢、春淚，加上詩，加上酒，看春從愁人眼中看去愁不愁。或者，空中飛來個雙燕或孤雁，使你睹物生情，再不就是讓你登樓、倚欄、憑欄、拍欄，讓你從宇宙人生之感去觸引悲情。總之，黃昏夕陽、細雨淡煙、雙燕孤雁、詩酒夢淚、登樓倚欄……成了宋詞傷春的基本因子。宋詞的傷春，最是傷得五彩繽紛。有春色本愁：「自在飛花輕似夢，無邊絲雨細如愁。」（秦觀〈浣溪沙〉）「春慵恰似春塘水，一片縠紋愁。」（范成大〈眼兒媚〉）有春因人而愁：「算春長不老，人愁春老。」（晁補之〈水龍吟〉次歆林聖予惜春）有「夕陽西下幾時回，無可奈何花落去」（晏殊〈浣溪沙〉）的傷春；有「留春不往，費盡鶯兒語」（王安國〈清平樂〉），「送春春去幾時回，臨晚鏡，傷流景」（張先〈天仙子〉）的惜春；有「淚眼問花花不語」（歐陽修〈蝶戀花〉），「把酒送春春不語」（朱淑真〈蝶戀花〉送春）的問春癡情；有「怎知他、春歸何處？」（劉辰翁〈摸魚兒〉）酒邊留同年徐雲屋），「春歸何處，寂寞無行路，若有人知春去處，喚取歸來同住」（黃庭堅〈清平樂〉）的尋春癡怨；還有「細看來、不是楊花，點點是離人淚」（蘇軾〈水龍吟〉次韻章質夫楊花詞），「想佩環月夜歸來，化作此花幽獨」（姜夔〈疏影〉）的奇艷聯想；更有那怨春、恨春的一片唏噓：「東風又作無情計，艷粉嬌紅吹滿地。」（晏幾道〈玉樓春〉）「問春歸，不肯帶愁歸，腸千結。」（辛棄疾〈滿江紅〉）傷春心態顯出了典型的女性化心態、詞人心態。

登高望遠，是中國一種獨特的審美趣味，從來是悲樂共存。登高容易使人驟然而生宇宙意識。

在這種意識中，一方面「天高地迥，覺宇宙之無窮」，另方面「興盡悲來，識盈虛之有數」。因此王羲之登蘭亭，始而「仰觀宇宙之大，俯察品類之盛，所以遊目騁懷，足以極視聽之娛，信可樂也」，繼而「所至既倦，情隨事遷，感慨系之矣」（〈蘭亭集序〉）。然而，無論是純樂，純悲，或悲樂互出，總顯出一種男人的豪氣。登高豪情在唐人那裡表現得最明顯：

> 登高壯觀天地間，大江茫茫去不還。黃雲萬里動風色，白波九道流雪山。（李白〈廬山謠寄盧侍御虛舟〉）

> 會當凌絕頂，一覽眾山小。（杜甫〈望嶽〉）

> 欲窮千里目，更上一層樓。（王之渙〈登鸛雀樓〉）

> 登萬仞之巖，自然意遠。（張懷瓘《書斷·卷中》）

然而一到宋詞，登高臨遠，卻是一片愁苦：

> 傷高懷遠幾時窮，無物似情濃。（張先〈一叢花令〉）

> 煙波滿目憑欄久，一望關河蕭索，千里清秋，忍凝眸。（柳永〈曲玉管〉）

憑欄久，疏煙淡日，寂寞下蕪城。（秦觀〈滿庭芳〉曉色雲開）

寂寞憑高念遠，向南樓，一聲歸雁。（陳亮〈水龍吟〉春恨）

宋詞的憑高望遠，明顯地帶有佳人閨房外望的意味。就房室外望來說，中國文化也是男女有別。男人胸懷宇宙，深悉文化天地為廬的宇宙觀。人雖不出戶，但房有門窗。門窗不僅是為了人的進出和光線，更根本的是從門窗體會外界的生命、自然的運動、宇宙的節奏，要從門窗與天地自然相交流。士人的外望於是就有了重大的文化審美意義：

窗中列遠岫，庭際俯喬林。（南朝·齊·謝朓〈郡內高齋閒望答呂法曹〉）

棟裡歸雲白，窗外落暉紅。（南朝·陳·陰鏗〈開善寺〉）

南山當戶牖，灃水映園林。（唐·祖詠〈蘇氏別業〉）

窗含西嶺千秋雪，門泊東吳萬里船。（杜甫〈絕句〉四首之三）

山翠萬重當檻出，水華千里抱城來。（唐·許渾〈晨起白雲樓寄龍興江準上人兼呈竇秀才〉）

士人們不出戶就能感到自然的親切，天高地遠，通過門窗就能移遠就近，四季更迭，通過門窗就可以體會到宇宙的盈虛與節律。中國人不是像浮士德那樣向外追求著無限，而是「反身而誠，樂

莫大焉」（孟子）。足不出戶，而宇宙萬物親人自來。然而對閨房的佳人來說，外望則意味著男人的遠離。因此從《詩經‧君子於役》始，寫佳人閨房外望的詩，毫無例外地一片愁苦。她們通過外望所得，非思即悲，非悲即怨，慘慘感戚。而宋詞的登高心態，正同調於佳人的閨房外望心態。然而最能表現宋詞中傷高懷遠心態之佳人柔性的，是一股強烈的「怕登高」心態：

明月樓高休獨倚。（范仲淹〈蘇幕遮〉懷舊）

樓高莫近危闌倚。（歐陽修〈踏莎行〉）

不忍登高臨遠，望故鄉渺邈，歸思難收。（柳永〈八聲甘州〉）

怕上層樓，十日九風雨。（辛棄疾〈祝英台近〉晚春）

有明月，怕登樓。（吳文英〈唐多令〉惜別）

宋代經濟的高漲、都市的繁華、市民的興起、科技的創造，顯出中國歷史上未曾有過的「春意」。士人對這「春意」的不解和迷惘，很像宋詞中主人公對美麗春天的感傷。宋代的文化轉型面臨了前所未有的外部環境，而轉型本身所含的歷史動向對中國文化宇宙結構的無形衝擊，已為宋代士人所強烈感受，宋人對自己的歷史境遇作了最大的現實努力，王安石變法，司馬光著《資治通鑑》，朱熹創立理學，雖然這樣做了，但他們對朦朧未形成的大化規律仍然感到一片模糊、充滿迷

惘，很像宋詞中主人公的外望心態。

詞，因其最典型地反映了宋人心態的無意識層面，而成為一代文藝的代表。

元明清趣味

元明清藝術：文化氛圍與三大境遇

如果說宋代像是中國古代文化轉型的一塊意味深長的路標，那麼，元代則是重看中國古代歷史的一座高台。遠古以來中國歷史的演化，在元代這座高台上，呈現出一種新的意義景觀。蘇秉琦先生指出，至少從六千年前開始，中國的宇宙實際上是一個農業／游牧共享的世界。正如地中海地區，開始的蘇美、埃及、亞述、西台等文化，後來的希臘、希伯來、腓尼基、波斯等文化共享一個統一的地中海宇宙一樣。中國歷史反覆出現一個有趣的規律：一方面游牧文化不斷地侵入農業文化，在表面上打敗和佔領農業文化；另方面農業文化又不斷從內容上教化、改變、最後同化了游牧文化。在中國歷史的許多重大關節點上，都是文化相對落後的後發國家的勝利：秦，隋，元，清。一種不斷重複的歷史景觀在元時發生了一個前所未有的變化。一是元代的世界性。蒙古人征服的不僅是中國，而且是比中國大得多的歐亞世界。蒙古人像世界史上的急風暴雨，一劃而過，然而，它卻帶來了中國與外部世界的真正的訊息接通：馬可・波羅來了。這預示了明清傳教士將臨。二是清的大一統。蒙古人的世界一統失敗了，滿族人的中國一統卻成功了，而且是一個疆域幅員最為廣大的中國。滿人入關，像鄉下人進城，每一種東西對它都是「新」的，思想上，從先秦諸子，漢代經學，隋唐佛學，程朱理學，到晚明思潮；文藝上，詩，詞，曲，畫，書，園林，騈文，小說……從伏羲以來的古物，到宋代以來的新質，還有戲曲、小說、版畫、年畫，一道得到了流行和總結。清代也因此呈出了一個「總結」的特徵。

元明清三代，在作為從宋代開始的中國社會轉型的曲折起伏的發展時期和作為中國文化整體的歷史邏輯展開的二重性中，中國藝術發生了顯著而嶄新的變化。顯著主要表現為新的文藝門類小說、戲曲實際地佔據了藝術的中心，完成了事實上的藝術重心的轉移和審美趣味的變遷。嶄新既表現為新的藝術門類所包含的新的思想情趣，也突出在舊的藝術門類的演化變形上，如詩向曲的轉變，文朝小品的蛻變，文人畫轉為狂怪，轉為古典，也轉為世俗……而中國社會在總的性質上又沒有變化。詩文在表面上還是各門藝術的中心，原有的藝術門類和審美趣味還具有很大的勢力和影響。因此前面所講的兩種因素與原有的形態形成了一種既相互對立，又相互影響，且相互滲透的張力。它一方面劃分出一種新與舊界線，同時又不斷地模糊和抹去這種劃分和界線。舊的東西不斷地向新的方面邁進，如詩、文、畫的演變；新的東西又不斷地向舊的東西回復，如戲曲和小說中的境況。就是在這種對立和互滲中，呈出了元明清藝術的特殊風貌。

元明清藝術的新質是如何得以產生的呢？新與舊的張力又是如何演成的呢？元明清藝術在社會文化氛圍中的三大境遇可以提供一些解釋背景。

一是，藝術家和藝術門類的地位變遷。元代為蒙古族統治。上層階級整體文化素養不高，文人的地位空前降落。「九儒十丐」，儒士在社會地位上排行第九，僅高於乞丐。社會地位本低的文人來寫作一直被視為低等藝術門類的戲曲，絕沒有掉份的問題。然而，蒙古人又對歌舞戲曲特別愛好，因此戲曲在他們的眼中地位高於詩文，這又造成了戲曲在藝術門類中地位的上移。戲曲地位

上移和文人地位下移的結合，使文藝中最優秀的人才進入戲曲創作。產生了關（漢卿）、王（實甫）、馬（致遠）、白（樸）這樣的大劇作家，出現了《竇娥冤》、《西廂記》這類大作品。明代以後，市民社會大為高漲，以李贄為首的新理論家群明確地指出小說、戲曲是當代的藝術中心門類。李贄說：「詩何必古選，文何必先秦，降而為六朝，變而為近體，又變而為傳奇，變而為院本，為雜劇，為《西廂記》，為《水滸傳》。」（李贄〈童心說〉）新的潮流，新的趣味，除繼續保持優秀人才的戲曲流向外（如湯顯祖、沈景），也促使大批優秀人才進行小說創作，羅貫中、施耐庵、吳承恩、笑笑生、馮夢龍等演出了中國小說的第一次大高潮：《三國演義》、《西遊記》、《水滸傳》、《金瓶梅》、三言二拍。至此以後，人才與戲曲小說的結合一直持續，從而推動著中國藝術新景觀的發展。

二是，新的思想裂變。前面說過，對文化轉型的思考，促使了宋代理學的形成。理學轉出陸（象山）、王（陽明）心學一支。再進一步演為王學左派（王艮、王畿）。再湧動，成就了李贄、徐渭、湯顯祖、公安三袁所代表的一種非儒非道的文化思潮。他們提倡童心、情感、性靈。「童心者，真心也……絕假純真，最初一念之本心也。」（李贄〈童心說〉）實際上就是強調人的本真感受。在他們看來，這種本真的感受，就是嬰孩還未受任何社會文化教育規範前的感受，就是對人的感性血肉之軀的感性、感受、慾望、衝動的一種重新肯定，就是對個體真實感受的一種理性張揚。童心情感是針對從歷史的角度看，這是在文化轉型中，以現實活的生存感受去否定舊的文化規範。

道理提出來的，「童心常存，則道理不行」（李贄〈童心說〉），「情有者理必無，理有者情必無」（湯顯祖〈寄達觀〉）。性靈是與格套相對立的，「獨抒性靈，不拘格套。非從自己胸臆流出，不肯下筆」（袁宏道〈敘小修詩〉）。新思潮提倡真，高揚我，就其歷史根源說，其社會依託是市民興起。因此，我與真必然首先歸結於對市民生活的肯定。新思潮是趨向俗、肯定俗、張揚俗的，「穿衣吃飯，即是人倫物理」（李贄〈答鄧石陽〉）。「市井小夫，身履是事，口便說是事。作生意者但說生意，力田作者但說力田。鑿鑿有味，真有德之言，令人聽之忘厭倦矣。」（李贄〈答耿司寇〉）新思潮對感性慾望、世俗生活的肯定，應和、鼓勵了各種藝術門類中以俗為美的新取向。它提倡的俗，與俗的本義有很大的交迭甚至同一；但同時又與之有根本上的差別。世俗的一個最大的特點是從眾，而新思潮的最根本的是有我，是獨立不依，堅持自己：「愚不肖之近趣也，以無品也。品愈卑故所求愈下，或為酒肉，或為聲伎，率心而行，無所忌憚。自以為絕望於世，故舉世非笑之而不顧也，此又一趣也。」（袁宏道〈敘陳正甫會心集〉）這種「率心而行」、「任性而行」，「抱情獨往」的「一世不可余，余亦不可一世」（湯顯祖《豔異編・序》）的個體生命的突出，在與現實的束縛和禮法的對立中，碰撞、激盪出一種特有的狂態和怪境。

新思潮不僅促使了新的文藝門類，戲曲、小說、版畫的高漲，而且造成了整個文藝面貌的變化。在正統文藝門類中，首先是詩。從徐渭、公安三袁到袁枚，可以說是把詩俗化的人物。他們把「詩言志」轉變爲用詩說話。袁枚說：「行止坐臥，說得著便是好詩。」（袁枚《隨園詩話・補

遺·卷五》）本來詩與生活打成一片從來就有，杜甫猶為明顯。關鍵是「生活」的內容起了變化，詩也就隨之而俗化了。最為明顯的是詩、詞在小說和戲曲中隨故事情節而產生的俚俗化和感官化（如用詩、詞、曲來形容描繪性過程和性感受）。詩在唐宋變為詞，在元代又變為曲，曲是詩歌形式本身的市俗化，這後面要專節詳講。其次是文，從唐宋八大家的典雅風韻現在轉變為貼近世俗生活，注重個人感受的小品文。繪畫，特別是宋代精英面對文化轉型而作出的新取向──文人畫，在明代突起的新思潮的推擁中，立即轉變為一種負載新的文化因子的狂飆姿態。從自稱「兩間東倒西歪屋，一個南腔北調人」（徐渭《青藤書屋圖》題聯）的徐渭將元代倪瓚「逸筆草草，不求形似」（《清閟閣全集·答張藻仲書》）的遠逸頂峰，一方面翻轉為潑墨大寫意的狂肆渾脫、痛快淋漓，並在石濤、朱耷為代表的四僧中得到了多樣性展開。另方面，文人畫畢竟是士人階層的一種藝術形式，它的純形式的演進，產生了從董其昌到四王的經典。而在揚州八怪那裡，文人畫與豐富現實的多方面對接，產生了一種五色斑斕的效果。他們既畫有高尚象徵意義的松、竹、梅、蘭，也畫日常生活中的大蒜、芋頭、蓮藕。宮廷畫馬，他們畫驢；宮廷畫仕女，他們畫乞丐和賣唱藝術；還有破盆、敗牆、蜘蛛、鬼趣……新思潮對新興藝術門類的推動更是明顯。戲曲從湯顯祖臨川四夢到孔尚任《桃花扇》，小說從《金瓶梅》、三言二拍（圖6-1、圖6-2）到《紅樓夢》，對社會、人生、人性、宇宙的新展示、新思考，已經明顯地湧現。與戲曲、小說緊密相連，而又帶有社會技術進步推動的版畫，同樣在新思潮的帶動下進入輝煌。

然而這股新思潮又是在中國古代文化總體性的背景中湧動的，其展開必然要受到這總體性的制約。因此，當它還未完全形成，就開始變異了。

從時間上說，它的輝煌是從明代萬曆年間到清代康乾盛世。從藝術門類說，書畫上從徐渭、唐寅到石濤、朱耷；詩文上，從李贄、公安三袁到袁枚；戲曲上，從湯顯祖到李漁；小說上，從《金瓶梅》到《紅樓夢》。對新思潮的決定性阻擊是清朝的入關。清代統治者決心靠著中國文化的深厚傳統，重振儒家禮法，整合轉型社會，最後的成功為康乾盛世。到此時，一方面有文字獄的思想鎮壓，另方面有現實成功的偉大業績。康乾以後，一方面新潮流日益弱化模糊，另方面世俗性繼續發展而被整合進文化的整體結構之中。

三是，古典的重新整合。清代康乾開始的文化整合，帶來了中國古典藝術的全面復興。在清

圖6-2　《二刻拍案驚奇》版畫（插圖二）　　　　圖6-1　《二刻拍案驚奇》版畫（插圖一）

一代，各門藝術都得到了大的發展。詩，先有錢謙益、王士禛，後有沈德潛、翁方綱，大名鼎鼎。詞，常州詞派在總結復興上取得成功。古文，在桐城派手中大為輝煌。駢文也波瀾重起，鋒頭強勁。書法，帖學派繼續風流，碑學派崛起，大家迭出：從金農、鄭板橋到鄧如石、伊秉綬、何紹基。繪畫上，四王（王時敏、王原祁、王鑑、王翬）吳歷、惲格，名重一時，還有焦秉貞、冷枚、郎世寧吸收西洋畫法，糅成新的風格。而新藝術門類，如版畫、年畫，由於市場需要也大為發展。戲曲、小說更是如此，但都被給予了新的整合定位。

本來，晚明思潮就是古典社會文化結構中的思想內部裂變。在各個藝術門類中，比較起來，最適合思想新裂變的，是戲曲、小說。由於新思想是在整體不變中的裂變，那麼負載這一裂變因素最多的戲曲、小說，雖已有奪目的新質，但在整體上還是舊的。就是說，它包含複雜內容，但具有可變性，而且已經處在一種變動之中。康乾盛世結束了這一裂變過程，使戲曲、小說作為思想裂變的負載功能大大減小。但戲曲、小說是宋代以來古典社會經濟和日常生活內部裂變的產物，歷史進入清代，經濟和日常生活的裂變仍在繼續進行，戲曲、小說仍與這種物質裂變大致同步。清代社會整合著這種物質新因素，同時也用古典思想整合著戲曲、小說。因此，戲曲、小說呈現為：既與古典思想相一致，又包含著裂變新質。一種豐富性在這裡顯示出來。一種由古典文化總發展所制約的新的階段性在這裡顯示出來。而戲曲和小說，正是在這樣一種複雜的文化境遇中，成了元明清文藝中最有代表性的藝術門類，成了元明清時代審美趣味的典型代表。

散曲：詩文的世俗化

中國詩歌，從先秦的《詩經》、《楚辭》，發展到唐詩而達到頂峰。然後一變而為詞，成為宋代文藝的代表。再變而產生曲，成為元代藝術的典型。曲，包括散曲和雜劇。但中國戲曲，主要是由一支支曲子構成。因此，作為詩歌之一的散曲，是形成戲曲的主要因子之一。散曲（包括小令、帶過曲和散套）可說是元代在北方民間興起的一種口語味比較濃的新體詩。它很快成為元代社會上層與下層的普遍愛好。元曲既是中國藝術從詩到敘事之戲的轉化的重要聯結點，又成了詩歌自身演化的新形態。詞何以轉為曲，由文化轉型帶動的審美趣味的變遷是一個最重要的原因。

宋以前的藝術總的傾向是追求雅。什麼是雅呢？「典雅」是「熔式經誥，方軌儒門」（劉勰《文心雕龍·體性》），這是儒家之雅。「典雅」是「玉壺買春，賞雨茅屋。坐中佳士，左右修竹……落花無言，人淡如菊」（司空圖《二十四詩品·典雅》），這是道家之雅。儘管儒道具體內容有異，但追求雅是共同的，反對俗也是共同的。陶淵明有「少無適俗韻，性本愛丘山」（〈歸園田居〉五首之一）。司空圖有「少有道契，終與俗違」（《二十四詩品·超詣》）。宋以前，俗，一是民間的新奇輕靡，二是習俗的機械刻板。宋以後，主要表現為市民性。雅俗之爭尤為激烈。嚴羽（〈詩法〉）（《滄浪詩話》說：「學詩先除五俗：一曰俗體，二曰俗意，三曰俗句，四曰俗字，五曰俗韻。」張炎《詞源》提倡雅正，反對俗。他的學生陸輔之《詞旨》也說：「凡觀詞，須先識

古今體制雅俗。」元代高雅畫家黃公望說：「作畫大要，去邪、甜、俗、賴。」（〈寫山水訣〉）宋代藝術特別推崇韻，什麼是韻呢？王定觀說：「不俗之謂韻。」范溫說：「夫俗者，惡之先；韻者，美之極。」（范溫《潛溪詩眼》）詩轉為詞雖由陽剛之美變為陰柔之美，但仍是雅。而詞演為曲，則標誌著雅變為俗。詩——詞——曲的嬗變，顯示了文化轉型的歷史湧動在藝術形式上的凝結。

從藝術形式的最外表看，詩與詞的差別可以由句法分別。詩整齊，詞參差，如上章所舉的「黃河遠上白雲間」一例。而詞與曲的不同則主要從詞彙上區分出來：

[新水令]大江東去浪千疊，引著這數十人，駕著這小舟一葉。又不比九重龍鳳闕，可正是千丈虎狼穴。大丈夫心別，我觀這單刀會似賽村社。（云）好一派江景也呵！（唱）

[駐馬聽]水湧山疊，年少周郎何處也？不覺的灰飛煙滅。可憐黃蓋轉傷嗟，破曹的檣櫓一時絕，鏖兵的江水猶然熱，好叫我情慘切。（帶云）這也不是江水。（唱）二十年流不盡的英雄血。

關漢卿《單刀會》中的這兩首曲，基本上是化用蘇東坡〈念奴嬌〉（大江東去）的意境，而且有很多詞句上的照抄，但明顯地可以感到，曲中有了俗字，形成了口語化一般的句子。俗字的增多，句子向口語化傾斜，構成了曲的一見就可感覺到的特點。另外，曲不像詞嚴格，可以隨意加

字，稱之為襯字。襯字一方面有以字合樂的需要，更主要的是使句子更接近口語。曲的詞彙是雅俗融一的。有時向雅一邊緊靠就與詞無甚分別，但往往是，看著看著像詞了，一會就暴露出本來面目。如張養浩〈山坡羊〉：

峰巒如聚，波濤如怒，山河表裡潼關路。望西都，意躊躇，傷心秦漢經行處。（到此為止，皆似詞。突然——）宮闕萬間都做了土。（一下「做了土」三字，露出曲的本色。）興，百姓苦，亡，百姓苦。

一曲中如此，套曲中又何嘗不是如此。

王實甫《西廂記》中「長亭送別」（圖6-3）：

圖6-3　《西廂記‧送別》

[正宮‧端正好]碧雲天，黃花地，西風緊，北雁南飛。曉來誰染霜林醉，總是離人淚。（這完全是詞

味。但緊接——

[正宮・滾繡球]恨相見得遲，怨歸去得疾。柳絲長玉驄難繫。恨不倩疏林掛住斜暉。馬兒遲遲的行，車兒快快的隨。卻告了相思迴避，破題兒又早別離。聽得道一聲去也，鬆了金釧。遙望見十里長亭，減了玉肌。此恨誰知？

這已是明顯的曲了。知道了詞和曲的交叉，就更容易知道曲的特點。曲在戲中可由各種人物來唱。當唱者不是大家閨秀、名門才子時，曲的重本色原則就使口語、襯字更顯俗氣。曲本來多為下層人士（市民和鄉民）所誦唱，要貼近生活、貼近群眾。俗不是難免，而是應該。因此，不避鄙俗、坦率直露、潑辣尖新成了曲的一大特色：

唐詩中講個人豪氣的有「二十解書劍，西遊長安城，舉頭望君門，屈指取公卿」（高適〈別韋參軍〉），在曲中就蛻成了「寧可少活十年，休得一日無權。大丈夫時乖命蹇。（有朝一日）天隨人願，（賽）田文養客三千」（嚴忠濟〈天淨沙〉）。

唐詩中講閨怨的有「打起黃鶯兒，莫教枝上啼，啼時驚妾夢，不得到遼西」（金昌緒〈春怨〉），在曲中就俗化成了「雲鬆螺髻，香溫鴛被。（掩）春閨一覺傷春夢。柳花飛，小瓊姬，一聲『雪下呈祥瑞』。團圓夢兒生喚起。誰，不作美？呸，卻是你」（張養浩〈山坡羊・閨思〉）。

唐詩宋詞，把男女相思寫得情深意長而且典雅無比的太多太多了。而到了曲裡，同樣的情感，卻真正下里巴人得很：「樂心兒比目連枝，肯意兒新婚燕爾。畫船開拋閃得人獨自，遙望關西店兒。／黃河水流不盡心中事，中條山隔不斷相思。當記得，夜深沉，人靜悄，自來時。來時節三兩句話，去時節一篇詩，記在人心窩兒裡直到死」（賈固〔中呂〕〈醉高歌過紅繡鞋〉寄金鶯兒）。

很明顯，功名、愛情、相思，還是詩和詞的主題，但從思想情感到遣句用詞都「曲」化了，俗化了。

從以上三例，也可以明顯見出，與詞提倡含蓄，以少勝多相反，曲講究直露，以多顯新。詞和曲都講究細膩，但詞於細膩中見精美，曲於細膩中顯俗奇。從細膩出發，可見出曲與詩、詞的另一大的不同：曲喜鋪陳。這一點似乎又與漢賦的手法相同。但漢賦的鋪陳，是在空間上盡量排列更多的事物，顯示出對更多東西的追求、佔有、玩賞，是一種對外擴張心態（參第三章）。而曲的鋪陳，只是在一點上（一件事物，一種情感）鋪陳很多的聯想和類比。好像是向外的，其實是向內的。漢賦是對「多」本身的追求和炫耀，曲是通過「多」來深化「一」，突出「一」，固守「一」，欣賞「一」。這種特殊的排比鋪陳，成為曲的顯著特點：

拽車，蚊子穿著兀剌靴，蟻子戴著煙氈帽，王母娘娘賣餅料。投到你做官，直等的炕點頭，人擺投到你做官，直等到那日頭不紅，月明帶黑，星宿目斬眼，北斗打呵欠。直等的蛇叫三聲狗

尾，老鼠跌腳笑，駱駝上架兒，麻雀抱鵝蛋，木伴哥生娃娃，那其間你還不得做官哩。（《朱太守風雪漁樵記》。編按：此為雜劇，作者不詳）

用了這麼多比喻要說的無非是一句話：你做不了官！這裡的排比鋪陳明顯地有許多民間俗語，充滿俚俗粗鄙的市民鄉土氣。曲的排比鋪陳，總的說來，洋溢民間性，但很多時候，也可以提煉翻轉得無比雅致：

滴不盡相思血淚拋紅豆，開不完春柳春花滿畫樓，睡不穩紗窗風雨黃昏後，忘不了新愁與舊愁。嚥不下玉粒金波噎滿喉，照不盡稜花鏡裡形容瘦。展不開的眉頭，捱不明的更漏。呀，恰便似，遮不住的青山隱隱，流不斷的綠水悠悠。（《紅樓夢‧第二十八回：蔣玉函情贈茜香羅　薛寶釵羞籠紅麝串》賈寶玉唱）

這首曲與前一首比明顯地有雅俗之分。然而藝術構思上共同的鋪陳排比方式又顯出了共同的曲的風格。用了這麼多比喻要說的無非是一句話：我好憂愁喲！在詩詞中也間或有排比鋪陳方式的，如蘇軾的「有如兔走鷹隼落，駿馬下注千丈坡。斷弦離柱箭脫手，飛電過隙珠翻荷」（〈百步洪〉二首之一），賀鑄的「若問閒愁都幾許，一川煙草，滿城風絮，梅子黃時雨」（〈青玉案〉）。但

一是沒有曲中的普遍性，二是沒有如曲中那樣與俗語結合而顯出的獨特風味。

因此，曲大致分為四類：第一，幾乎與詞沒有什麼區別的雅曲。除了從曲牌上可知其為曲，詞彙、句型、意境上庶可視之為詞。（如馬致遠〈天淨沙〉：「枯籐、老樹、昏鴉。小橋、流水、人家。古道、西風、瘦馬。夕陽西下，斷腸人在天涯。」）第二，少量雅曲。與第一類不同，它有曲特有的鋪陳排比方式，一見就知其為曲。（如前面所舉的《紅樓夢》「滴不盡相思血淚拋紅豆」。）第三，大量雅俗融一的曲。第四，大量完全充滿俗語、俗句、俗味的曲。第三、第四類使得曲之為曲，它們數量最多，構成了曲的主流。因此，曲是詩的俗化運動，也是中國古代詩的形式演變的終結。從中國藝術歷史演變的整體來看，曲的巨大意義，不僅在於作為詩歌之一類的散曲，更主要的是曲在戲曲裡作為戲曲整體的綜合效果所產生的藝術新境界。

小品文：文的生活化

作為一種詩歌形式的散曲，除了在戲曲中作為唱念做打中的「唱」而擔當著重要角色，在日常的抒情言志中，卻並沒有成為主流方式，而是與詩詞一道出現，而且往往沒有能擔任主角。小品文卻成了明清士人表情達意的一種主要形式。可以說，中國古代文化中的「文」有三種主要形式，駢文、古文、小品文。也可以說，中國古代文化在後期的轉型在「文」上的表現，以古文開始，形成第一個高峰，顯示了文化轉型的一種特點，以儒和禪為思想背景，以士大夫的雅文化為其方式，小

品文形成了第二個高峰，象徵了文化轉型的另一個特點，這個高峰從公安三袁到竟陵鍾惺，加上王思任、史震林、祁彪佳、張岱，形成明代的最亮色，有清一代，初有李漁、廖燕、陸次山、周工亮，中有袁枚、史震林、張潮、沈復、鄭燮，後有龔自珍等，共匯成小品文的洪流。晚明的激進思想高揚了一種新的個性和新的生活，明清的調和思維則把市民性與主流文化融會為一種既表現個人情懷而又不與主流思想對抗（「是非皆不謬於聖人」）的更深沉、更新鮮而又更複雜的人生趣味。從近處看，

小品文成為士人思想情感的一種主要表現形式，是晚明的激進思想和明清的調和思維相互作用的結果；從遠處想，小品文在晚明才大放光芒，而明初唐順之、歸有光的創作，使其先導，這是一個朝廷大力提倡儒學正統的時期，再往上溯，蘇軾嬉笑怒罵的隨筆、黃庭堅遊戲筆墨的短文，可視為小品文的前期呈現。但從明代上溯到宋代，都有一個市民背景存在，作為小品文出現的解釋基礎。再往上溯，有劉義慶《世說新語》中呈現的晉人風度的短小篇句，進一步往上溯，《論語》中「暮春者，春服既成，冠者五六人，童子六七人，浴乎沂，風乎舞雩，詠而歸」，已呈小品的風韻。可見，小品文還有更為永恆而深厚的人性基礎。然而，小品文畢竟在明清才大放光芒，因此，其主要特徵，當然要靠了明清的時代因素，才能充分說明。

小品文與駢文、古文鼎足而三，各有所勝。駢文是為藝術而藝術，首要的目標是求美，而這美又主要在麗，這麗的主要體現是句式的對稱，用詞的華美，音韻的和諧。古文是為載道而藝術，因此，只要寫古文，無論是儒、是道、是佛，其核心是要講一個道理。因此它需要的不是藝術的方式

而是道理的邏輯，因此，章、句、詞、韻都服從於如何講道、呈道、寓道。為了道的需要，應駢則駢，當散則散，可韻則韻，如果不押韻道理更顯豁，那就堅決不押韻。因這載道是古文的靈魂，所以古文家就是在不寫高頭講章，而是描述自然景色和寫記身邊小事的時候，一定要從中悟出一個道理來。古文作為文化轉型的產物，也有很強的貼近現實的一面，但它貼近現實的目的是為了提高現實，以道理為宗旨去指導現實，這種提高就是從現實中，講一個道理。由於道理所固有嚴肅性，因此古文用的是高雅語言。古文之「古」，要宣告的，就是他用的既不是賣弄文采的辭賦家的語言，也不是滿口俗語的老百姓語言，而是胸懷有道的士大夫的語言。而小品文是為生活而藝術，主要的目的是把個人的生活感受傳達出來。至於這種生活感受是否華美，是否包含著一個道理，那是不重要的，重要的是你是不是這樣經歷的，有沒有這種感受過。只要你這樣經歷了感受了，就可以這樣寫。因為以個人感受為旨歸，因此「但抒性靈，不拘格套」，「率性而行」，「抱情獨往」，要華美時就華美，遇古雅時則古雅，當遇俗、俚、淺、露、嗜、欲時，也絕不迴避，袁宏道〈敘小修詩〉說「任性而發，尚能通於人之喜怒哀樂嗜好情慾，是可喜也。」這裡關鍵的不是自古以來就被反反覆覆地寫著的「喜怒哀樂」而是很少被提倡寫的「嗜好情慾」。對代表時代風氣的小品文家來說，是什麼都可以寫的：「隨其意之所欲言，以求自適，而毀譽是非，一切不問！」（袁中道《珂雪齋集·吏部驗封司郎中中郎先生行狀》）正是最後的「不避俗」這一點，是駢文家和古文家最不願意做的，也是這一點，最容易一下子把小品與駢文和古文區別開來。由於小品注重

的不是美飾，也不是道理，而是鮮活的生活，生活在很多時候呈現為片段、隨感、偶見，因此小品文的一個形式上很容易看出來的特點就是「小」。不以求美為主旨，小品為顯出了一種貼近生活的日常性，不以悟道為中心，小品文用生活感受消解著「道理」。正因為不避「俗」，不講「道」，小品文在謀篇、遣句、用詞、狀物、敘事、寫人上有了自己的特色，不同於駢文和古文，顯示著明清風貌。這種特色如果要用一句話來表達的話，那就是：對生活的直接感受的鮮活性。

由於注重對生活直接感受的鮮活性，小品文首先表現為古典文化千年形成的客觀對象的深層和象徵意義暗中消解。比如，在植物形象中，松、竹、菊、梅，一直是高潔的象徵，而當張潮《幽夢影》中由日常人性和自然物性去直接感受時，植物的象徵內容就悄然隱去了，一個個體性靈的當下感受呈現出來，「花之宜於目而復宜於鼻者：梅也，菊也，蘭也，水仙也，珠蘭也，木香也……」。這不是從文化賦予花的意義，而是從花的物性本身與人感官的直接關係對花進行評價。作者不是不知道物在歷史中被文化賦予的象徵意義，但當他要從物中去體悟一種意義的時候，完全不是照搬已有的現成意義，而是從個人對人生的感受上去重鑄一種意義。在其《幽夢影》中：

天下有一人知己，可以不恨，不獨人也，物亦有之。如菊以淵明為知己，梅以靖和為知己，竹以子猷為知己，蓮以濂溪為知己，桃以避秦人為知己，杏以董奉為知己，石以米顛為知己，荔枝以太真為知己……

菊、梅、竹的價值不在其品德高潔和因為這品德高潔而成為君子的榜樣，而在於個人的生命的

意義：有一知己。物在有一知己中感到了生存的價值。這種超越，來自一種明清人對生活和生命的地方，不僅是感受上新鮮，更在於意義取向上的不同。這種超越，來自一種明清人對生活和生命中一切感性美的熱愛。袁枚〈所好軒記〉自道云：「袁子好味、好色、好葺屋、好遊、好友、好花竹泉石、好珪璋彝尊、名人書畫，又好書。」明清人的審美心理結構是色聲味體心的全面享樂。這是一種趣味的普泛化和人性化，既有宋代文人的名人書畫、珪璋彝尊、花竹泉石等雅趣，又有宋代市民心態成長以來的好色、好味、好遊、好友的俗趣。什麼是人生的快樂？袁宏道說有五快樂：

目極世間之色，耳極世間之聲，身極世間之鮮，口極世間之譚，一快活也。堂前列鼎，堂後度曲，賓客滿席，男女交舄，燭氣熏天，珠翠委地，皓魄入帷，花影流衣，二快活也。篋中藏萬卷書，書皆珍異，宅畔置一館，館中約真正同心友十餘人，人中立一見識極高，如司馬遷、羅貫中、關漢卿者為主，分曹佈署，各成一書，遠文唐宋酸儒之陋，近完一代未竟之篇，三快活也。千金買一舟，舟中置鼓吹一部，妓妾數人，游閒數人，泛家浮宅，不知老之將至，此四快活也。然人生受用至此，不及十年，家資田地蕩盡矣。然後一身狼狽，朝不謀夕，托缽歌妓之院，分餐孤老之盤，往來鄉親，恬不知恥，五快活也。士有此一者，生可無愧，死可不朽矣。（〈龔惟長先生〉）

這五快活，首先是各感官的極度享受；其次是極度的繁華艷鬧；再次是最高的精神創造愉快；

第四是享受艷遊；最後是體驗貧窮流浪。每一種都達到極端，為正人君子所不會做，又出人意外，

非凡夫俗子所敢於想。更要命的是，認為「有此一者，生可無愧，死可不朽」，置傳統文化中的人

生三朽「立德、立功、立言」於何地？袁宏道從人生的總體上總結出五大快活，金聖歎則曾在一個

「霖雨十日，對床無聊」（金聖歎批評本《西廂記‧拷艷》）的時候，與朋友斫山一道回憶，在兩

人已經歷的人生中，什麼樣的時候是感到快樂的時候，究竟什麼樣的時刻曾使二人感到「不亦快

哉」呢？當時想出了很多，卻未曾記錄，金聖歎事後反覆回憶，尚記三十三條。讓我們來看看明清

人心中的「不亦快哉」之事為何？

春夜與諸豪士快飲至半醉，住本難住，進則難進。傍一解意童子忽送大紙炮可十餘枚，便自取

身出席，取火放之。硫黃之香自鼻入腦，通身怡然，不亦快哉！（編按：語出金聖歎批評本《西廂

記‧卷七‧拷艷》記與斫山說快事，共三十三則。此為第五則。下引同）

飯後無事，翻倒敝篋，則見新舊逋欠文契不下數十百通，其人或存或亡，總之無還有理。背人

取火，拉雜燒盡，仰看高天，蕭然無雲，不亦快哉！（其九）

夏日於朱紅盤中，自拔快刀，切綠沉西瓜，不亦快哉！（其十七）

佳磁既損，必無完理，反覆多看，徒亂人意。因宣付廚人作雜器充用，永不更令到眼，不亦快哉！（其廿五）

身非聖人，安能無過，夜來不覺廁作一事，早起怦怦，實不自安，忽然想得佛家有布薩之法，不自覆藏，便成懺悔。因明對生熟眾客，快然自陳其失，不亦快哉！（其廿六）

把三十三條「不亦快哉」讀下去，都是生活間凡人俗心小事，但金聖歎卻津津樂道，不斷地「不亦快哉」，「不亦快哉」。

明清小品就是這樣用自己的心性去直接感受生活，古文講究心中的悟道，小品文注重感性的愉悅，駢文要求的是形式的美感，小品文需要的是感官的舒暢。明清小品文的另一個與駢文、古文的不同，是美色的嚮往。小品文家可以把什麼都看做美人，比做美人。讀讀黃汝亨〈姚元素〈黃山記〉引〉：「我輩看名山，如看美人，嚬笑不同情，修約不同體，坐臥徙倚不同境，其狀千變。山色之落眼光亦爾，其至者不容言也。」（見《寓林集》卷二十四）再讀讀袁宏道〈初至西湖記〉：

「從武林門而西，望保俶塔，突兀層崖中，則已心飛湖上也。午刻入昭慶，茶畢，即棹小舟入湖。山色如娥，花光如頰，溫風如酒，波紋如綾，纔一舉頭，已不覺目酣神醉。此時欲下一語描寫不得，大約如東阿王夢中初遇洛神時也。」《詩經》、《楚辭》以來山水的神性沒有了，魏晉六朝以來山水的哲學意趣消失了，唐宋古文中由山水引發的道理不見了，變成了一種道地的感官欣賞對

象。柔美的西湖如西子，雄偉的太和山則是一美丈夫。

大嶽太和山，一美丈夫也。從遇真至平台為趾，竹蔭泉界，其徑路最妍。從平台至紫霄為腹。過雲入漢，其杉檜最古。從紫霄至天門為臆，砂翠斑斕，以觀山骨，為最親。從天門至天柱為顱，雲奔霧駛，以窮山勢，為最遠，此其軀幹也。左降而得南崖，皴煙駁霞，以巧幻勝。又降而得五龍，分天隔日，以幽邃勝。又降而得玉虛宮，近村遠林，以寬曠勝。皆隸於山之左臂。右降而得三瓊台，依山傍澗，以淹潤勝。又降而過蠟燭澗，轉石奔雷，以滂拜勝。又降而得玉虛巖，凌虛嵌空，以蒼古勝。皆隸於山之右臂。合之，山之全體具焉。其餘皆一髮一甲，雜佩奢帶類也。（袁中道〈遊太和記〉）

體道的山水作美人看，載道的文章也被比做美人。陳仁錫〈冒宗起詩草序〉說：「嘗論文字如美人。」（見《陳太史無夢園初集・馬集三》）〈張澹斯文序〉說：「文章大概如女色，好惡只繫於人。」（見《陳太史無夢園初集・馬集三》）袁枚《隨園詩話補遺》卷六說：「詩文之作意用筆，如美人之髮膚巧笑，先天也；詩文之徵文用典，如美人之衣裳首飾，後天也。」駢文、古文都是用文去寫美人，寫美人一般也要寫出香草美人的象徵，秋水伊人的寓意，而小品文則讓文章自身成為美人，而這美人沒有了象徵、隱喻、比興、寄托，就是美人本身，就是讓人感到愉快的美人。

當然，也不妨說，這種讓人感到感官愉悅的美人，本身就是小品文家心態模式和審美方式的象徵。

小品文家確實拒絕了文化的套話和大話，真實地寫出了自己對眼之所見、耳之所聞、鼻之所嗅、口之所嘗、身之所受、心之所感的周圍世界和日常生活中的一事一物一時一心的鮮活而獨特的生命感受。

你看吳從先〈賞心樂事五則〉中談讀書感受和方式：

讀史宜映雪，以瑩玄鑑；讀子宜伴月，以寄遠神；讀佛書宜對美人，以免墜空；讀《山海經》、《水經》、叢書、小史，宜倚疏花瘦竹、冷石寒苔，以收無垠之遊而約飄渺之論；讀忠烈傳，宜吹笙鼓瑟，以揚芳；讀奸佞論，宜擊劍捉酒，以銷憤；讀騷，宜空山悲號，可以驚蟄；讀賦，宜縱水狂呼，可以旋風；讀詩詞，宜歌童按拍；讀鬼神雜錄，宜燒燭破幽。他則遇鏡既殊，標韻不一。

你看鄭板橋《板橋題畫·靳秋田索畫》（亦見《鄭板橋集·題畫卷·題畫蘭竹石》）對畫的感受：

什麼書都是可以讀的，只是一種書有一種書的閱讀方式，雖然並不一定有共性，但卻是自己體驗出來的。

終日作字作畫，不得休息，便要罵人。三日不動筆，又想一幅紙來，以舒其沉悶之氣，此亦吾曹之賤相也。今日晨起無事，掃地焚香，烹茶洗硯，而故人之紙忽至。欣然命筆，作數箭蘭、數竿竹、數塊石，頗有洒然清脫之趣。其得時得筆之候乎？索我畫偏不畫，不索我畫偏要畫，極是不可解處，然解人於此，但笑而聽之。

這種心態只有揚州八怪中最怪者鄭板橋才寫得出來，也只有他才有的獨特心態。

你看陳繼儒〈與王閬仲〉對七夕的體驗：

今日午後，屈兄過七夕。因思牛、女之會，當新秋晚涼，故不熱。女之外，無小星，故不爭亦不妒；一年一渡，故不老。容把杯共笑也。

僅是一次平常的消閒，引起一種偶然的感想，並無什麼大的意義，然而卻是一種很真實的生活片段。

就這樣，小品文展示了一種明清人特有的心態、性靈、情懷、趣味，呈現了一種特有的生活方式、生活態度、生活境界。

版畫、年畫：上下沉浮

中國版畫，指的是由雕版印刷而產生的畫類。從技術的角度講，版畫包括年畫，但從畫的實用目的看，版畫主要是書籍的插圖，為書籍的內容服務，而年畫則服務於節慶的氣氛和裝飾。對中國藝術史來說，更重要的是，版畫輝煌於明代，與新思潮的興衰關涉甚多，年畫盛行繁榮於清代，有很明確的民間定位。從而二者在藝術形式上，除了相對於其他畫類而言有共同的因素外，還有明顯的類別差異。

版畫雖然輝煌於明代，其起源卻早很多。如果從以刀代筆這一點來講，那麼漢畫像石和印章中的肖形印都與之有親緣關係。從技術條件講，雕版印刷術的發明，為木版雕畫提供了可能性。儘管在文獻記載中，可把版畫推到隋、甚至晉代。然而迄今為止發現的最早的版畫是唐代咸通九年（八六八年）雕印的《金剛般若波羅密多經》的扉頁畫《祇樹給孤獨園》，繪的釋迦牟尼佛在祇樹給孤獨園的經筵上說法的情景。扉頁畫長〇·二八公尺，高〇·二四四公尺。佛教傳入中國，大乘派獲得成功，在其胸懷「普渡眾生」的宏願，暗契於儒學的以天下為己任的進取精神。他們為爭取下層民眾的通俗化工作做得最好。通俗藝術說唱小說的興起與普及都與佛教大有關係，已於前敘。而對佛家經文配以版畫也是佛門人士諸多通俗化工作的重要一面。迄今發現的唐代版畫最多的是佛教的版畫，有「大聖毗沙門天王」、「大慈大悲觀世音菩薩」、「大隨求陀羅尼輪曼荼羅」，等

等。從宋金元到明代初期，版畫隨著書籍的多樣化，讀者的多樣化，由少數領域向眾多領域波推擴展，即由經卷佛畫擴為各種志書和實用書插圖。志書，如明初的《闕里志》、《石湖志》、《醴泉縣志》、《太岳縣志》等；實用書，如《武經總要》、《茶經》、《農書》等。對版畫來說，最重要的，就是對小說、戲曲、傳奇的插圖所包含的意義。從唐到明初的版畫發展過程並不是一個藝術的發展過程，就這一時間的藝術形式來說，幾乎沒有什麼變化。與其他藝術門類在形式上的探索創新形成了鮮明的對照。這一時期的版畫，是一個從宣傳品到商品化的過程。商品生產必然要造成：

第一，種類的多樣性；第二，大的商品生產基地的出現，如宋代的汴梁、杭州、四川眉山、福建建陽，這些都是雕版的中心區。明代最著名的出版中心是福建建安（即建陽）、江蘇金陵、安徽新安。版畫的大型作坊不斷提高和改進技術，先有繪與刻的崗位分工，繼有版畫藝術同彩印技術的結合，後於一六二〇年發明餖版術，使彩印達到較高的水平。

商品化程度的提高是市民社會的產物，而小說戲曲帶有更多的市民趣味。小說戲曲在明代的空前繁榮和普及，連帶的是小說戲曲插圖在量上的快速增長。如果統計一下明代所刻的插圖，其數量之大，應是驚人的。僅就金陵富春堂所刻的傳奇來說，約有十餘套，每套十種，這樣便有一百多種了，一種傳奇，少則三四圖，多則三四十圖，乃至百餘圖，即使以平均十圖計，富春堂一家組織的描圖創作，便達千餘幅。小說戲曲是一個五光十色、豐富多彩的世界，這造就了版畫題材的多樣化。多樣化的題材又極大地刺激了版畫的藝術進步。小說戲曲必然是以人和人的活動為主的，因而化。

版畫主要是人物畫，這與宮廷和士大夫高雅繪畫中山水花鳥的主流地位形成鮮明對照，也形成一種有趣的張力。小說戲曲大都帶著市民性和市俗氣，這自然也使得版畫也如影隨形。在歷史演義，如《三國演義》中，版畫進入帝王將相的高堂；在英雄傳奇，如《水滸傳》中，版畫呈出激烈、熱鬧、有趣的場面；在才子佳人，如《西廂記》中，版畫展示纏綿綺麗、溫情脈脈的韻味；在《金瓶梅》和其他艷情小說的插圖裡，半裸、全裸、甚至性交場面也出現了（圖6-4）。整個明代的風氣也使以前只在成人臥室保留的性知識祕圖變成公開發行的春宮版畫圖冊。這些圖冊大部分來自江蘇出版中心。南京及其周圍地區的風雅人士贊助和支持這類出版，著名畫家，參與了春宮畫的創作，並成為模仿者效法的榜樣。

明代後期市民性和新趣味高漲，新思潮在這時崛起壯大，版畫也是在這時期，即萬曆開始，進入輝煌。其主要原因，除了小說戲曲題材多樣化的推動之外，就是士大夫階層中著名畫家的參與。前面說過，士大夫審美趣味的下移創就了戲曲小說精品的產生，著名畫家介入版畫是這種潮流的進一步發展。有名的吳派畫家唐寅曾為《西廂》作插圖；仇英，這位傑出的風俗畫家，為《列女傳》插圖起了

圖6-4　艷情小說版畫

圖6-5　張琛之《窺柬》

稿。陳洪綬立志版畫，他的《博古葉子》、《水滸葉子》及《離騷》插圖，其成就為古今人所稱道。鄭千里、趙文度、劉叔寬、藍田叔等名家參與《名山圖》，顧正誼繪《百美圖詠》，汪耕繪《王季合評北西廂》，陳詢繪《小瀛洲社會圖》，劉明素、蔡元勳、趙壁等同畫《玉簪記》，阮武清繪《燕子箋》，程起龍繪「孔聖家語」，丁鵬繪《觀音變》……明代畫家對版畫創作的熱情和興趣，已形成一種時尚。①

如果說，版畫廣泛地表現小說戲曲內容，從而使它的題材大大地世俗化多樣化了，那麼，士大夫階層廣泛地參與版畫創作則意味著版畫在藝術形式上的優雅化。也就是說，版畫在構圖、用筆、意境上與士大夫繪畫的筆墨情趣更加接近。陳洪綬的《屈子行吟》、《東君》，阮武清的《燕子箋》插圖《酈雲飛像》，畫面的大量空白和對人物神韻的把握，達到了人物畫的一流水平。張琛之本《西廂記》插圖《窺柬》（圖6-5），《怡春綿》插圖《望雲》，《投桃記》插圖《幽會》，構圖巧妙和諧，筆法細膩有味，風格綺麗柔美，在人物與環境的結合上堪稱典範。描寫大場面，《海內奇觀》「北關夜市」，《金瓶梅詞話》「逞豪華門前放煙火」，可以說直追《清明上河圖》。而《春縷韻語》「天上銀河一色秋，梧桐疏影掛牽牛」（編按：此為景翩翩〈秋夜寄

張孝廉〉詩句），《吳騷合編》「曉天啼散樹頭鴉」（編按：《吳騷合編》是一部散曲選集，此書全名《白雪齋選訂樂府吳騷合編》。是合《吳騷一集》、《吳騷二集》、《吳騷三集》編選而成，故名「合編」。編者為晚明的張楚叔、張旭初堂兄弟。書中附有插圖）

按：《彩舟記》是一部明雜劇作品，作者為明朝汪廷訥，書中附有插圖十七幅。）以及《詩餘畫譜》中的諸畫，可以說深得山水畫的意境。正是這些畫標誌著版畫輝煌期的實績。它既是對士大夫畫的吸收，又是向士大夫畫的靠攏。

版畫作為一種商業行為，既需要提高藝術，也需要不斷地把藝術程式化、規範化，以便於大批量生產。這兩個方面的合一，使大量的版畫畫譜出現了：《高松畫譜》，《顧氏畫譜》，《集雅齋畫譜》，《詩餘畫譜》，《雪松畫譜》，《畫藪》，《十竹齋畫譜》（圖6-6），一直到清代的《芥子園畫譜》。畫譜是一個容納萬有、以備作畫時參考效法的範本，可以說是一種技術大全。《顧氏畫譜》，是古今名畫大全，它臨摹了

圖6-6　《十竹齋畫譜》

從顧愷之到董其昌、王庭策，自東晉到明代的歷代名家繪畫。《詩餘畫譜》，仿各代名家的筆法，來畫詞中的各種優美意境，如秦觀的「冬景」、「秋闈」、「贈妓」；賀鑄的「春暮」；歐陽修的「夏景」、「冬景」；蘇軾的「春別」、「佳人」、「赤壁懷古」，等等。除了這類集古今大成的原樣和創樣之外，更多的是各種具體事物的畫法和程序，包括各類人物、山石、花鳥、草木的種類、姿態、時令。例如梅，《十竹齋畫譜・梅譜》有二十幅不同的梅：芳信先傳（早梅），冰壺掩映（雪梅），君子之交（竹梅），暗香浮動（月梅），黃惹蜂腰（臘梅），東鄰窺宋（過牆梅），香夢沉酣（煙梅），玉骨同妍（水仙梅），幽人贈佩（蘭花梅），宮錦清班（杏花梅），飄飄欲仙（風梅），軟谷迴陽（枯梅），鐵幹支春（老梅），拾翠為鈿（松梅），額上元工（墨梅），盟堅寒素（倚石梅），冰妃寫照（臨水梅），疏影橫斜（疏梅），調脂弄粉（茶花梅），春陽點妝（落梅）。這二十圖，盡量窮盡梅花的各種境況。《雪湖梅譜》提供了折枝梅的二十四種姿態：一枝春杏，斗柄初升，西湖皓月，上林獨樂，雲月交輝，蒼海奮角，數點天心，鰲頭獨佔，東閣清風，一溪疏影，珠璣並燦，深谷回春，伏鹿回頭，珠胎乍裂，鶯羽分翔，瓊苑聯芳，千里同心，五星聚魁，狂風折翠，一庭春色等。又有畫梅花花朵的各種畫法：正陽，正陰，向陽，側陰，側陰半，頂雪，覆雪，蟹眼，隨風，迎風，摺瓣，椒眼，獨釣，二疏，三傑，鷹爪，判官頭，攢三，疊四，小鬼頭，孩兒面，骷髏面，銅錢眼，等等。

因此，從這方面說，版畫又從適應商業批量生產，盡可能增加品種和佔領各階層的消費需要出

發而達到了一種藝術的總結，一種技術化、程式化、知識化的運動。

明代的版畫，正像思想新潮從人性的根本來立論一樣，在俗的主題核心的統帥下有一個容納萬有的氣概。它有民間繪畫特有的滿的特點，它塞滿畫面而又明顯地不同於漢畫像的板拙，又鮮明地不同於清代年畫的裝飾性構圖。《水滸傳》的《火燒翠雲樓》（圖6-7），整個畫面都是房屋和人物，然而屋子呈不規則折線，正與主題的動盪相適應；屋子間的每一處都有人物在廝殺，一片混亂，但由於房屋與牆的分隔，混亂中又明顯地有秩序；下方左角的城門口梁山好漢正在持刀衝入，而上方左角城牆內，守將李成正擁著梁中書在奔走，勝敗已清楚顯出。這裡中國繪畫的散點透視、

圖6-7　《火燒翠雲樓》

以大觀小的法則，得到了可與在山水畫中相媲美的表現。由於士人畫家的參與，版畫又有了簡的空靈，《十竹齋畫譜》中的花草，陳洪綬《西廂記》的插圖，無不如是。版畫由於為書籍的內容所規定，主要是人物畫。但它的人物畫與從顧愷之到閻立本的人物畫有明顯的不同：版畫人物的大小不是由

地位決定的。畫中人物基本上一樣大小，官民、主僕一樣，人物按故事的戲劇性來構圖。它表現的是宋以來貼近生活與真實的市民傾向。

總之，從明萬曆年間勃起，到清康乾年間消退的、與新思潮流行時間大致同步的版畫新貌，閃爍過繪畫藝術發展中諸多歷史的新動向。當作為書籍插圖的版畫藝術在康乾之後流入老套、格式，比起輝煌期來明顯衰落之後，木版年畫卻在清代極大地興盛起來。

年畫即在春節張貼的畫，表達求福避害的願望，增添節日的喜慶。從傳說時代起，中國就有在門上、牆上畫神像的習慣，用於驅邪。貼於室內的，則偏於求福方面，有《四美圖》（元代），《壽星圖》（明代）。門牆上的年畫，格式相對固定，室內年畫則內容豐富。年畫的消費需求從這裡產生出來。清代社會的生產發展，人口激增，思想鉗制，社會穩定，給了年畫一個大發展的機會。全國湖南、河北、浙江、江蘇、福建、安徽、廣東、四川、貴州，都有年畫產地，其中最著名的中心是北方楊柳青（天津）和南方桃花塢（江蘇），其規模之大，以楊柳青為例，「其產地其實並不限於楊柳青鎮，周圍的如炒米店、泊頭、周季吳等三十多個村莊，也都從事年畫生產。在這個地區，幾乎男女老少都參加年畫製作，有的當作正業，有的當作副業，有的刻繪，有的染色，有的裝裱，形成了『家家都會點染，戶戶全善丹青』」②的景象。乾隆時的大作坊之一的戴廉增家，年產年畫一百萬張。

與明代版畫與圖書內容不同，清代年畫朝向的是相對穩定的民俗心態。它的目標就是貼近民

眾，為民眾喜聞樂見。年畫的製作基礎和它的消費對象的選擇，決定了它的題材範圍。

第一，賜福辟邪的神像。門神是驅邪的固定種類。最早是傳說中監督百鬼的神荼、鬱壘、虎（能吃鬼）、雞（能驅邪）；到唐代秦瓊、尉遲恭；後又有鍾馗、張天師、姜太公。除了驅邪類，還有保佑類，如灶神、倉神、財神、酒神、喜神、子孫娘娘、藥王神……總之是一些與民眾日常生活平安有關聯的神祇。

第二，美女娃娃。這表現了男性社會的日常世俗願望。一是有美麗嬌妻，二是有大胖兒子。最理想的享樂形象和最理想的傳代形象。年畫的美女類，有按固定程序畫的無名美女，有歷史上和戲曲中艷名遠揚的美女，如四美圖、金陵十二釵之類。年畫的胖娃，如楊柳青年畫中的《蓮笙貴子》、《蓮年有魚》（圖6-8）、《歡天喜地》皆為典型。年畫的另一類是美女與胖娃共畫一幅。這就產生了如楊柳青年畫的《福善吉慶》、《金玉滿堂》、《榴開百子》、《麒麟送子》（圖6-9）等傑作。

第三，吉慶花鳥。年畫中的花鳥不同於文人畫中的花鳥。一是形式上花花綠綠，熱熱鬧鬧，有裝飾的喜氣。二是它的象徵形式（如諧音）

圖6-8　楊柳青年畫《蓮年有魚》

② 鄭朝、藍鐵：《中國畫的藝術與技巧》，二八四頁，北京，中國青年出版社，一九八九。

和具體指向都是世俗的常人快樂。如桃花塢年畫中的《瓶花圖》，「在一隻瓶（平）裡，插著四季鮮花，就有四季平安的意思。《鯉魚圖》，畫一尾活蹦亂跳的大鯉魚，不僅惹人喜愛，而且魚與『餘』諧音，就有了『年年有餘』的涵義」③。其他如桃花塢年畫中的《花開富貴圖》、《佛手柑》、《石榴》、《枇杷》、《荔枝》《蓮花》、《松下歡鹿》，楊柳青年畫中的《安居樂業》、《荷塘躍鯉》、《四季平安》都是同一個象徵系統和表現程式。

第四，小說戲曲故事。一般民眾的審美趣味，除了自己的日常生活，就是從小說戲曲中得來的有關神話和歷史的知識和經驗。這類繪畫最能引起他們的共鳴和喜愛。繪畫是一種視覺經驗，關於歷史和神話，民眾已經在戲曲表演中獲得了視覺模式，因此，年畫裡的小說戲曲故事，完全按照戲台上表演程序畫出，包括服裝、翎帶、面具、背景……（這與明代作為書籍插圖的版畫形成鮮明對照）而山水樓台，房屋車船又實寫，形成了一種樸素、巧妙、富麗的程式性結合。例如從楊柳青年畫中的《白蛇傳·盜靈芝草》、《八仙過海》、《趙子龍單騎救主》、《慶頂珠》、《祝家

圖6-9　楊柳青年畫《麒麟送子》

莊〉……就會體會到這一點。

年畫的商品性質，世俗觀念，題材範圍決定了它的藝術形

式：第一，構圖充實飽滿，注重裝飾性，佈局對稱、均衡、呼

應，又極講究情味。楊柳青年畫《撫嬰圖》中，兩胖娃娃的謙讓

動態，《四藝雅聚》中人物的眼神朝向，《八門金鎖陣》中人馬

的有趣排列，《三岔口》（圖6-10）中的武打程序……都顯出了

表演性和裝飾性。第二，色彩強烈鮮艷。大紅大綠佔顯眼位置，

其他色彩多用亮色。無論服裝還是人體面部雙手，都是按照戲曲

舞台的色彩配合原則來設計的，顯得鮮艷富麗，五彩繽紛。第

三，程式化。從構圖、人物、面容、姿態、建築外觀、室內裝

飾、花草蟲魚……都是按程序而不是按個人經驗畫出的。如一圖

中四美人，面貌一樣，她們的眼睛大小、眼神、鼻、嘴、臉型全都雷同。美人如此，其他人物，英

雄、兒童也是如此。因此，年畫呈出的不是一種個人經驗，而是一種民間的集體經驗。

③
鄭朝、藍鐵：《中國畫的藝術與技巧》，二七五頁，北京，中國青年出版社，一九八九。

圖6-10　楊柳青年畫《三岔口》

小說：裂變與整合

中國小說從宋代開始進入一個新時期，發展到明清，以四大名著（《三國演義》、《水滸傳》、《西遊記》、《紅樓夢》）和三言二拍（《警世通言》、《醒世恆言》、《喻世明言》、《初刻拍案驚奇》、《二刻拍案驚奇》）為標誌，完成了從說書到案頭的轉變。這意味著中國審美文化的一種重大的形態變化。

第一，小說從一種勾欄瓦舍的娛樂活動變為一種文化的觀念形態。說書以聲音為媒介，以特定的觀眾為對象，其傳達範圍受人體聲音到達的極限所限制；案頭小說是通過圖書市場，可以流傳到社會的各階層，特別是為上層和士大夫所接受，從而達到了中國主流文藝的一個最基本的要求：通，即普遍性。說話是娛樂性的，速度由說話人決定，一次就完；閱讀中速度由讀者自己掌握，可以停頓、思考，成為一種面對語言，並由語言展開想像和思考的活動。

第二，從集體活動變為個人活動。說書的說——聽模式的集體性決定了說書的當下功利性和受制於觀眾趣味；而書籍的寫作——閱讀模式經過市場中介，又都擺脫了對方的直接控制和影響，一方面把自己提高到一種最普遍的層面，另方面又使自己進入了最個人化的領域。從前者說，小說擺脫了說書場地的趣味控制，而進入個人市民娛樂擴展了全社會的普遍文化活動，從後者說，小說為全社會各階層的觀念、情緒、慾望的大膽釋放、相互衝撞、整體組合趣味的自由選擇之中，小說為全社會文化轉型中最受歡迎，最能容納萬有的藝術形式。等，提供了可能，從而成為文化轉型中最受歡迎，最能容納萬有的藝術形式。

第三，小說成為案頭作品，標誌著中國文藝中一種審美模式和觀念的變動。具體地說，就是文化敘事方式的轉變。中國文化是一個極看重敘事的文化，但以前的敘事主要集中在兩方面，一是理論著作：《論語》、《孟子》、《墨子》、《莊子》都充滿敘事，但這些敘事是為了說明道理，尊崇的是「經」的原則，它不是從一條道理引出敘事，而是把一段敘事歸結為一條道理。二是歷史著作。中國的史書基本上是由敘事構成的，裡面充滿了各種傳說故事。史的敘事也暗織著各種微言大義（經的原則），但它不以理義改變敘事，必須保持敘事的原樣，堅持「史」的原則，經只是事的評論標準。在兩大類敘事中，簡括是其主要特徵，而明代大放光芒的小說在敘事明顯地轉出了不同於以往的新質。一是張揚了敘事的虛構原則（因文生事），把敘事投入到一個具有多樣可能性的場地；二是描繪的細膩，極大地拉大了敘事和道理的張力，使敘事具有了極大的彈性，從而可以容納轉型期的各種觀念和趣味。

第四，為了適合案頭欣賞的需要，小說本身進行了一系列審美形式轉變。扼要地說，從單個短篇集合成長篇，把單個故事匯成具有整體結構的故事，從話本演進為章回小說。這種新形式的變化，暗含了一種獨特的觀念的生成。

小說的高揚，使中國藝術的形象世界一下子顯得如此五彩繽紛。

中國歷史進入宋代以後，歷史、宇宙、社會、人生、觀念、情感……都開始進入一個大變化，產生了各種新狀態。明清小說以龐大的數量來展現和思考這一世界，其中具有很大聲勢的有：

歷史世界。以《三國演義》為代表（圖6-11）。從《武王伐紂平話》、《東周列國志》寫下來，加上可以作廣義歷史演義看的家將演義和種類歷史題材，一直寫到明、寫到清。歷史的古今之變，興亡之歎，已成為小說的一大敘事對象和思考對象。中國歷史，漢唐鼎盛以後，宋，雖然經濟和技術不斷進步，但局面呈弱，不斷遭到遼、西夏、金的攻擊，屢戰屢敗。元、清兩朝，少數民族入主中原。明代到中時以後，外患頻繁，蒙古曾直逼京師，俘虜英宗，後又有遼東威脅……這些構成了小說歷史世界的思考背景。《三國演義》中屬於正義一方的蜀漢，雖有劉備的大仁大義，諸葛亮的天下第一智，關、張、趙、馬、黃的勇武無敵，卻終於失敗了。小說敘事中透出了複雜的內心困惑。史是必須在結果上與歷史保持一致的。《三國演義》達到了藝術高峰，但多了困惑；暗契於新思潮，但略少了宣洩。於是從歷史世界中又傍出了——英雄傳奇和家將世界。前者介於歷史與世俗之間，後者與歷史扣得更緊一些。

家將世界，從藝術流源上講，是在《三國演義》的寫史和《水滸傳》的寫英雄的雙重影響下產生的。但它把英雄的命運放在歷史中去寫，從觀念看，又屬歷史反思一路。薛家將（唐代的薛仁

圖6-11　《截江奪阿斗》年畫

貴、薛丁山）、羅家將（唐代羅通）、楊家將、呼家將、岳家將……構成了一個英豪武勇的家將世界。錢采的《說岳全傳》在藝術上成就最高，而又最能反映明清的歷史心態。岳飛是一個理想的歷史英雄，但終於被奸臣所害，壯志未酬。這裡遵照了歷史事實，呈出《三國演義》式的困惑，但後來岳飛被朝廷建祠平反，其子岳雷掃平北方，金兀朮被笨牛皋活捉氣絕身亡，又明顯地回答了前面的困惑。後半部分純為文學虛構，具有一種情緒宣洩功能。按心理學，宣洩之後是平靜。明代《三國演義》是基於歷史的提問，清代的《說岳全傳》是基於虛構的回答。

歷史演義和家將演義都以江山爭奪為主線，以正統和非正統，侵略和反侵略，有道和無道，忠與奸為人物分類來刻畫歷史。英雄傳奇則一面寫歷史，一面寫社會。《水滸傳》是英雄傳奇的頂峰。它描寫了來自社會各階層的一百零八位好漢不同身世經歷，以及如何到梁山聚義造反，後來又歸順朝廷，征遼國（外辱），平方臘（內亂），最後走向死亡和離散的結局。書中社會的昏暗構成了英雄崛起的基礎，官逼民反在林沖、宋江、柴進故事中得到了有力的說明。造反正是英雄們有心無心的必然歸宿，江湖上的「義」的原則，比起朝廷和社會的禮法，獲得了更光輝的存在。然而正像《三國演義》一樣，《水滸傳》明顯地有一種英雄困惑。梁山聚義很輝煌，但仍然是非法的「盜」，不可能獲得天命的正統。於是有由義向忠的轉化，宋江帶著眾英雄受到招安，成了合法的官。作為官的英雄屢建奇功，但結果卻是有的被毒死（宋江、盧俊義），有的自殺（吳用、花榮），除了李俊等十餘人隱逃外，俱遭慘死。對這種英雄的困惑，《水滸後傳》算是一種回應，讓

害，但最後都有結果：佔穩了官的位置，又佔有了道義的位置，名垂青史。

英雄的後代再度輝煌並有了好結果。家將世界也算是對它的一種回應。楊家將和岳家將都是屢遭迫

不把英雄安置在官與盜之間，而讓英雄始終閃耀於江湖世界，這就從英雄世界中轉出了——武

俠世界。俠在中國社會由來已久。戰國時代的曹沫、專諸、豫讓、聶政、荊軻都是青史名俠。唐代

傳奇又產生了一批寫俠的作品，裴鉶《崑崙奴》、《聶隱娘》，袁郊《紅線傳》，杜光庭《虯髯客

傳》，李公佑《謝小娥傳》……元明清，湧出了白話武俠小說。但真正使武俠小說放出光彩來的是

清代。《三俠五義》、《兒女英雄傳》、《小五義》、《續小五義》、《施公案》、《彭公案》、

《于公案》、《七劍十三俠》、《仙俠五花劍》、《綠牡丹》……呈出了武俠小說的細貌。俠顯出

了官府之外的另一江湖法則，它濟困扶危，除暴安良，報仇酬恩。社會越黑暗，官府越無正義，俠

的行為就越光彩。由於江湖有一套可以無視官府的另一規矩，它又是可以任意而行的，如可以轉變

為盜的胡作非為。於是就出現了武林中的正邪之爭。俠的原則是國家正義的一種補充，這就使得俠

與清官結合起來了。從三俠五義與包公的結合，到各種各樣的公案故事，都顯出了這一模式。這樣

一來，明代水滸英雄的困惑，就在清代的俠義故事中得到了回答。

中國社會的轉型是以都市——市民——世俗的興起而產生社會——心理——觀念動盪的，小說

世俗世界的形成勢所必然。三言二拍已突出了世俗世界的五光十色，而將世俗世界用長篇來予以整

體把握的，是兩部不朽的名著《金瓶梅》和《紅樓夢》，前者寫一個下層的、商人／市民的、少文

化的「新」家庭，後者寫一個上層的、官僚／貴族的、有文化教養的「舊」家族。這兩個家庭都有廣泛的社會代表性。它們的存在形態、社會關係、實際運行和最後的毀滅，具有非常典型的轉型意義。

《金瓶梅》寫的是商人西門慶一家的興衰史。西門慶在家庭上通過各種正當和非正當的手段，得到了一妻六妾（加上春梅）；在生意上用各種方式大發其財，乃至先獨霸鹽市，又壟斷了朝廷在山東的香蠟和古董買賣；在官場上他拉上了朝廷權貴蔡京、楊提督和地方上的夏提刑、荊都監，自己又榮升正千戶掌刑；在社會上他有應伯爵十兄弟，成為地方上的頭面權勢人物。然而西門慶在社會上的一切都是靠錢而獲得的，以錢賄官，以錢買官，以錢藝佛，以財聚友，以財易色（王六兒）。《金瓶梅》裡，社會上的一切關係都是靠錢獲得和維持，男女關係是靠肉慾來獲得和維持。

李瓶兒是相對正面一點的形象，她不滿意蔣竹山而願意跟西門慶，一個主要的理由就是西門慶的床上工夫好（這一點構成了明清艷情小說的基本心理理論）。西門慶就是錢和慾的代表。他貪慾，最後死在慾上，貪錢，後來人去財散，整個家也隨之散亡。凡是西門家中的貪慾者（潘金蓮、春梅、陳經濟），都死在慾上。《金瓶梅》大膽地描寫了新的社會人心狀態：人慾橫流，金錢橫行，又苦心地警告了這種社會人心。

《紅樓夢》寫的是賈府的興衰史。《金瓶梅》呈出新的暴發戶，因此無一正面人物，《紅樓夢》寫的是舊的「鐘鳴鼎食之家，詩書簪纓之族」，因此有正面人物，情的代表是賈寶玉、林黛

玉，還有管理方面的正面才女探春。然而這些人無力回天。使賈家敗落的依然是《金瓶梅》中的主要問題：肉慾和金錢。賈府的敗落一開始就埋伏在賈珍的亂倫中，繼而突現在抄大觀園的起因——繡春囊裡，最後由賈赦的好色所引爆（依周汝昌說）。④本來賈府中的關鍵理家人物王熙鳳是可以支持局面的，但她貪財。為錢而樹怨於內，為錢而弄權於外，再加上性格上的弱點，最後四面楚歌。《金瓶梅》只是錢和色的消亡，《紅樓夢》卻是錢、色、權、文化的全面衰亡。賈家與王、史、薛三家相連，是世襲貴族，詩書門第。當其顯赫時，還是國戚。秦可卿喪禮的巨大排場，大觀園修建富麗高雅，元妃省親的堂皇富貴，然而，最終是「落了片白茫茫大地真乾淨」（《紅樓夢》第五回）。

《金瓶梅》、《紅樓夢》都沒有英雄，而是平常人，家常事。然而無論「新」的，「舊」的，都由盛而衰，而且是在日常活動中慢慢地走向滅亡，很富有轉型期的象徵意義。

《紅樓夢》以眾多美女的落難否定著《金瓶梅》，也以男人的污濁反抗著英雄世界。其主人公賈寶玉又是一個堅決的反科舉派。在這一點上又匯通於明清小說世俗世界中的另一景觀：科舉功名世界。《儒林外史》詳細地展現了這一功名世界以及依附在這個功名世界中儒林群像。這裡有周進、范進類的迂腐窮酸的腐儒科舉迷，被八股時文毒化了靈魂。他們人格卑瑣，性格迂拙，感覺麻木，舉止呆鈍，知識貧乏，家境窮酸，謀生無術。有婁三、婁四公子類的假名士和以趙雪齋為盟主的鬥文詩人。他們拉幫結伙，互相吹捧，招搖過市，附庸風雅，攀附權貴。有王惠、湯知縣類為官的

只想發財的毒官僚，有嚴貢生類無恥騙錢的紳士……《儒林外史》在描繪了群醜圖之後又想有些理想寄托，於是有杜少卿一夥人大祭泰伯祠，想學習禮樂以補救政教，有曹雲仙興水利，重農桑，辦學堂，有湯鎮台征苗擒賊，保境安邊。然而，這些都失敗了，於是最後由四大奇人的獨善其身來結束，給出了：「儒林：混濁；好人：逃逸」的結論。

在世俗世界的文學延續裡，《金瓶梅》的淫慾在眾多的艷情小說（如《肉蒲團》）中得到回應：男主公以性愉快為目的，獲得了眾多的美女後幡然悔悟，終於得道。《紅樓夢》的男女之情和《儒林外史》的功名曝光，在其前其後，已有一股才子佳人小說，與之形成對話與張力。《好逑傳》、《玉嬌梨》、《平山冷燕》、《定情人》、《夜如約》等，構成了才子佳人世界：「男慕女色，非才不韻；女慕男才，非色不名。二者具焉，方稱佳話」（拼飲潛夫《春柳鶯·序》）。這是一些唯美的故事，男女以才、色、情為標準自選配偶，歷盡曲折、阻撓，堅貞不二，最後是金榜題名或功成名就，而洞房花燭，終成眷屬。

明清小說還有一個引得注目的成就，就是超現實的神話鬼狐世界。超現實世界其實是與現實世界緊密相連的。前面對小說世界的總總劃分，又可以總歸為二：歷史演義、英雄傳奇、家將英雄、武俠世界可總為英雄世界；而世俗世界、科舉功名、才子佳人、艷情世界又可以世情統之。因此如

④

周汝昌、周倫苓：《〈紅樓夢〉與中國文化》，二一八頁，北京，工人出版社，一九八九。

果要強調超現實世界與現實世界的關聯，那麼，神話世界正好對應於英雄世界，而鬼狐世界恰可衡等於世情世界。

《西遊記》、《封神演義》、《東遊記》、《三寶太監西洋記》等構成了神話世界。《西遊記》最為有名。該書可以分為三部分：一是孫悟空出世，從鬧龍宮到鬧天宮，最後被佛壓在五行山下（第一至第七回）。二是取經緣起，寫唐僧出世成長傳奇到被觀音菩薩點化去西天取經（第八至第十二回）。三是取經過程，解脫孫悟空，收豬八戒、沙和尚，歷八十一難，包括四十一個小故事，戰勝了無數的妖魔鬼怪，取真經回到東土（第十三回至一百回）。《西遊記》前面部分孫悟空大鬧天宮的威風，很有點類似於《水滸傳》各路英雄反上梁山，累敗官兵。後面部分孫悟空一路收妖降魔，也類似於《水滸傳》的征遼、平方臘，只是想像世界可以更遠離現實的纏繞。唐僧師徒四人最後獲得了正果。

把鬼狐世界展現得最五彩繽紛的是蒲松齡的《聊齋誌異》。這裡才子佳人的癡情與堅貞，世俗小說中商人與貴族的日常感情，艷情小說中的男歡女愛，諷刺小說中種種醜惡，都得到了體現，所謂「出於幻域，頓入人間」（魯迅《中國小說史略・第二十二篇》）。只是人物打破了生死的阻礙，地點沒有了人世、天堂、陰間的隔絕，狐、仙、鬼、魅都可與人交往，故事離奇絢異，卻使世俗世界之情得到了更自由、更美麗的抒發和宣洩。現實中的冤屈可以通過陰間來獲公正，鬼女狐女比現實的女子更美麗、更多情。同樣，人間的不平也可以轉為仙都冥界的舞弊，人對人的殘害也可

以化為鬼狐害人。

明清小說世界林林總總，歸納起來，可以看到三個顯著的特點：第一，普遍地展現了舊的制度的內在不合理性；第二，熱情地歌頌肯定著對制度上不合理性的反叛的合理性。這兩點相反相成地突現了文化轉型期的社會、觀念、文藝的裂變。第三，從古典文化的根本原則出發，對裂變因素和反叛事實在制度內進行整合。

小說世界從方方面面顯出了制度本身的不合理性。《三國演義》開初是作為奸雄的曹操的成功，最後是作為陰謀家野心家的司馬氏的成功，暗敵了歷史的不合理性。《說岳全傳》、《楊家將演義》中，奸臣屢屢當權，屢屢得逞，君王一昏再昏。君與奸的不斷「合作」露出了體制本身的不合理性。武俠小說，靠俠這種體制外的力量來維護社會的正義，已經暗含體制本身的不合理性。《紅樓夢》中，官僚體系的貪贓枉法已經成為社會的普遍現象。《儒林外史》揭示了科舉制度巨大的負面效果，可算作給賈寶玉的反科舉言論一極有力的註疏。在明清幾乎所有的婚姻小說中，大都展示了婚姻不自主給當事人和家庭帶來的悲劇。在《西遊記》裡，一方面取經路上佈滿了妖魔鬼怪，另方面天堂裡從天兵天將到太上老君、王母娘娘、玉皇大帝，顯得很是無能。

舊制度普遍而巨大的不合理性給裂變的合理性以深厚的支持。明清小說中最輝煌的形象就是反叛形象。《西遊記》的孫悟空，如果只有取經路上降魔滅妖，就與《封神演義》中的正邪之爭差不多，是大鬧天宮的反叛，使孫悟空高於任何神話英雄。《水滸傳》完全靠了前半部各類英雄反上梁

山的故事，才成為名著的。才子佳人故事，人鬼姻緣、人狐戀愛故事的激動人心處，也在於否定父母之命、媒妁之言的禮教，堅持婚姻我選的非禮行為。縱觀汪洋一般的明清小說，它的一切亮色中最亮之處，都與轉型期裂變中的叛逆有關。

對在整體上處於古典氛圍中的明清小說來說，如何對叛逆思想既承認其合理性，又從體制內予以整合，成為一個重要的意識形態和審美形式問題。而明清小說之所以仍為中國古典小說，就在於它在整合上的巨大成功。明清小說的整合主要從兩個方面進行：表層整合與深層整合。

表層整合是通過文學形象本身的整合，它體現在人物和情節結構兩方面。在人物上，就是古典理想仁義形象的設立。從小說中有無這一形象，可以看出作者在表層意識中有無對整合的信心。從理想仁義形象在人物體系中處的位置（中心還是邊緣），可以看出表層意識中對整合信心的程度。依照這個標準，才子佳人們自身的操守和重情性格（區別於艷情小說中的亂與慾），以及最終的回歸於禮，是充滿信心的整合。武俠小說，把清官和義俠擺在核心，以正勝邪，也是充滿信心的整合。《三國演義》劉備作為核心之一（與曹操相對）是較有信心的整合。《水滸傳》宋江作為核心（與晁蓋、林沖、李逵比較），也是較有信心的整合。家將演義，岳飛、佘太君、楊六郎等處於核心（與昏君、奸臣、敵寇相對），也是較有信心的整合。《金瓶梅》、《紅樓夢》、《儒林外史》無理想仁人，只有好人，《金》中的月娘，《紅》中的平兒，《儒》中的杜少卿等，但都處於邊緣地位，顯出了整合信心的缺乏。特別是在《紅》與《儒》中出現了假仁假義之人，賈政似仁人而非

仁人，《儒》中的弄虛作虛假之流就更不用說了。以仁人為中心或邊緣，從有仁人到無仁人到假仁人，顯出了明清小說在表層整合中的矛盾和混亂。

在情節結構方面，對裂變的整合就是，凡有叛逆出現的地方，一定要一方面肯定其合理性，另一方面情節的發展到最後一定要使叛逆回歸正道。才子佳人最初的突破禮教私訂終身，一定要以金榜題名，事業成功，父母追認使之返回到禮。家將故事要在最後使英雄得到歷史的榮認，君王最終清醒過來顯出正義的最後勝利。武俠故事最後必然是正義勝邪惡，清官勝貪官。《水滸傳》一定要走向招安和立功，《西遊記》（圖6-12）一定要從大鬧天宮到返回正道，護唐僧打妖魔。《紅樓夢》本來的結局「落了個白茫茫大地真乾淨」，是情節結構整合的失敗，但高鶚續書又將之糾正了過來，成為具有整合涵義的定本。《三國演義》、《儒林外史》從情節結構來說，是整合的失敗，它們的整合努力就只有到深層方面去尋找了。

然而，人物和情節結構兩方面整合的運作是否成功，不應只看是否設立了仁義人物並處於中心，而還應看這些仁義人物是否寫活了，是否具有藝術的典型性。同樣，情節結構上，也不

圖6-12　《西遊記》大鬧天宮（局部）

應只看是否回到了禮。而應看對回到禮的描寫是否達到了相當的藝術成就。從這層標準看，在人物上，才子佳人、包公、武俠是成功的，劉備、宋江是不太成功的，《儒林外史》的正面人物是失敗的。在情節結構上，《西遊記》是成功的，西天取經寫得活靈活現。《水滸傳》是失敗的，招安以後的英雄故事不堪卒讀。因此，在人物和情節結構這兩方面，表層整合都顯出了複雜情勢。

然而，一個時期文化觀念的穩定性最主要地是表現在深層結構中的，明清小說的深層整合以多種方式表現出來。

第一，說話者的突出。明清小說與任何文化中的小說，甚至與中國其他時期的小說，比較起來，就是特別突出「說話者」。說話者不但常在小說的開頭和結尾亮相，而且在進行之中也常常插進來，對故事、人物、情節進行評論、解釋，甚至對讀者進行教訓。說話人基本上扮演的是正統觀念角色。這就使得故事的演進始終在說話者的控制之中，特別是通過說話人的議論、提醒、說教，把那些本具有多義性的情節、複雜性的人物引向與正統觀念相符合的意義。

第二，數的規律。每一文化都有自己獨特的對於數的崇拜，數內在地制約著宇宙內的活動，明清小說在結構故事時完全依靠和遵守這些數的規律。

「楊希枚先生對此（數）有精湛而深入的專門研究，他的學說裡最重要的一點是依《易·說卦傳》裡的『參天兩地而倚數』的立數原則，揭出『三』為圓天之數，『四』為方地之數，是最基本的，且與幾何學圓方周經之比有關。」

三——天數——圓天

參天兩地而倚數

四——地數——方地

『九』、『八』兩數則分別為基本天地數中的最大天數與最大地數，即『極數』，同時又是『天

三』（參天）『地四』（兩地）的倍數，此二數（九、八）之積就是最神祕的『七十二』。[5]

蕭兵先生就中國古代之數列舉了：

三——起源於天地人三才之說，或說源於天數。三結義，三打祝家莊，三進榮國府，三借芭蕉

扇。

四——源於四方，或說源於地數。四大天王，賈、王、史、薛，包公四衛士，唐僧師徒四人。

五——源於五行。五虎將，五義，小五義，

六——三的倍數，《周易》中陰的極數。六丁六甲，六宗，六部，六出祁山，六道輪迴。

七——源於七星七曜之類。七俠，七劍，七仙女，七星聚義，七擒孟獲。

八——源於八卦八方。八大錘，八大王，八仙。

九——最高個位實數，三的自乘積，陽數之極。十八，三十六，七十二，八十一，一百零八都

⑤ 蕭兵：〈中國古典小說典型群〉，載《明清小說研究》，第一輯，三一頁。

從中化出。

十——源於十指和十進法，記旬曆法，象徵圓滿。十全十美，十景，十美圖。

十二——源於月數和十二辰，十二生肖之神，十二金釵。⑥

不管數的起源和象徵意義有多大的爭論，數的作用是不爭的事實。數成為明清小說鴻篇巨製必須的深層結構方式。它從三方面表現出來：其一，章回之數；其二，人物群體之數；其三，情節進展之數。

明清小說無論故事本身需要多少章回，小說的章回結構總是傾向於把故事總體定在一個完滿的數目上。《西遊記》、《金瓶梅》、《水滸傳》皆一百回，完滿之數。《紅樓夢》、《三國演義》、《水滸傳》（另一版本）皆一百二十回。完整數。小說不是整數，一般都有其所依憑的深層意義。《紅樓夢》據考證原為一百零八回，與三十六和七十二一樣，是九的一個具有重要意義的倍數。也是組織群體時運用頻率較高的數。被腰斬的《水滸》是七十二回。在數字的意義上，已使它成為一完整系統了。《儒林外史》五十五回，五行之數。

人物群體也是靠數字顯出一種文化的整體性。劉、關、張三結義，賈、王、史、薛四大家族，唐僧師徒四人，五虎將，五義，七俠，七星聚義，八大王，楊家八子，金陵十二金釵，梁山一百零八好漢。而且，如蕭兵先生所研究的，很多人物群體由數字構成後有一損俱損、一榮俱榮的內在連帶關係。如劉、關、張，梁山好漢，《紅樓夢》四家族，《金瓶梅》西門慶（與七女

人）八口……

故事的進展也由數字控制。三打祝家莊，三借芭蕉扇，事到「三」而成；《紅樓夢》三進榮國府，顯出由盛而衰的過程。《儒林外史》五次大聚會，呈儒林的穩定由盛到消失。美國漢學家浦安迪研究出：《西遊記》、《金瓶梅》明顯的是每十回形成一個單元。一回至九回，十回至十九回，二十回至二十九回……一般百回本的小說總是在四十九回至五十回之間形成分界。《三國演義》雖是一百二十回本，也是這樣，因此浦安迪猜測，《三國演義》可能有一百回本。

另外，一般一百回本小說總是在第七十九或第八十回有一個大的轉折，如《三國演義》曹操死於第七十九回。⑦周汝昌先生也是根據中國文化數的規律來研究《紅樓夢》，認為原書為一百零八回。這個整體的一百零八回又分為前後兩扇，每扇各為五十四回書文，形成一個大對稱的格局。

並以此為根據推出了八十回以後的內容的情節進展。⑧這方面的研究還有待進一步深入，具體的結論還可以進一步討論，但明清小說用了一套數的規律來規範、駕馭故事整體、人物群體和情節的發展演進，則是可以總結出來的。不管它運用於小說中具體地產生了什麼樣的藝術效果，它的功用可以被理解為一種傳統的整合方式，把任何叛逆的故事、事件、人物都納入一種可理解的天

⑥ 蕭兵：〈中國古典小說典型群〉，載《明清小說研究》，第一輯，三二至三三頁。

⑦ 浦安迪：〈敘述學與中國古典小說〉，載《中國比較文學通訊》，一九九〇（一至四）、一九九一（一至二）。

⑧ 周汝昌、周倫苓等：《〈紅樓夢〉與中國文化》，下篇，北京，工人出版社，一九八九。

理運行之中。

第三，宿命控制。它與數的規律相輔相成。數是抽象的，宿命是具體的，它把任何事情都解釋為「天命」。《水滸傳》一開始，洪太尉誤走妖魔。鎮壓在深穴中的三十六天罡星，七十二地煞星被放出，轉入人間，成了一百零八梁山造反英雄。《紅樓夢》賈寶玉為石頭轉世，他和金陵十二金釵的命運已在太虛的冊令中被規定了。《西遊記》唐僧取經有九九八十一難，一難也少不得。

《金瓶梅》在書尾揭示出一切都由前生注定。《三國演義》頭尾的「天下大勢，分久必合，合久必分」，已定了宿命之調。諸葛亮多次夜觀天象而知後事，他的六出祁山，用盡人事，包括禳星延命，然而天命難違，終於隕亡五丈原。明清小說不管有無《水滸傳》、《紅樓夢》之類的總括性宿命網明述，在行文之中，敘述者（說話人）總是要不斷地用宿命觀評價、議論人和事。如「命該如此」、「難逃此劫」、「合當有事」之類的話不斷出現。宿命控制把一切變化，一切新質都納入中國文化「舊的」整體性中，納入「正」與「變」的永恆循環之中，使新因子仍成為舊的整體的一個組成部分。

第四，結果控制。它根據善有善報、惡有惡報的總原則來整合故事，對於歷史和現實的困惑給予了最根本的「合理」解答。這對於具有新的危險因素的敘事特別有用。《西遊記》孫悟空大鬧天宮，結果是被壓在五行山下。然後轉入正道，終獲善果。《三國演義》曹氏父子的一切篡逆行為都在司馬氏那裡得到了相應的回報。歷史的正義性就在這報應結果中顯示了出來。《金瓶梅》中西門

慶、潘金蓮、春梅，還有李瓶兒，其死亡都被描繪成自身不義的報應。報應成為文化整合的重要手段。明清小說中一切有違傳統和禮教的行為都被納入一個套子，一是幡然悔悟，棄舊圖新，重返正道。「叛逆」變為了有驚無險的歷史人生應有的劫難。二是執迷不悟，一意孤行，最後是命運的懲罰。所謂：不是不報，時候未到；時候一到，一切都報。

明清小說的四種深層整合方式的無意識運用，基本上把新因素納進了生生不息、通變互古的古典觀念體系之中。從整合的觀點看，《紅樓夢》本身就運用了四種深層整合手段，而高鶚的續本無非是想在深層整合的基礎上再加上表層整合，讓賈家復興，蘭桂齊芳。然而，由於明清小說的整合努力，使得作品充滿了繃緊的張力，幾乎都有一個從藝術上看前後不相稱的矛盾。除了《西遊記》之外，其他長篇名著都存在後半部不如前半部的情況。其文化根源大概應從轉型期裂變與整合的巨大緊張關係中去尋找。

明清小說就其凝結成的藝術形式來說，顯示為一種多樣性的合一，或者用個比喻：一塊藝術的

三明治。由五個層面組成：

第一層面，詩的統帥地位。在中國藝術各門類的地位等級中，詩文最高。在小說裡，詩仍處於核心地位。幾乎所有的小說都用「詩曰」、「詞曰」開頭，這首開場詩很多時候是用來點明主題的。而小說中故事進行到關鍵時候，或情節具有重要意義的時候，往往就用詩、詞、曲來進行描寫；或者以「有詩為證」來強調其重要性。回目一般也是帶詩的意味的對仗。由於詩出現在一系列

關節點和總論之處，因此也可以說，詩往往是宿命的體現。

第二層面，明清小說的數的規律和宿命控制又因故事本身的差異，凝結成各類藝術性結構。孫遜先生把它分為五類。第一類珠串似線型結構。以《水滸傳》為代表。它「主要是以單線發展，每組情節既有相對的獨立性，同時又是一環扣一環，互相貫連……就像算盤上的珠子，有一根木條把它們串在一起」⑨。第二類扇形結構。以《三國演義》為代表。它「採用了多頭緒、多層次的網狀結構形式，整部小說時間漫長，從物眾多，事件複雜，頭緒紛繁，但卻巧妙地以蜀漢為中心，以曹魏和孫吳為一個扇形體的兩端，縱橫交錯，並然有序地展開了三國之間的矛盾鬥爭。（說它是扇形而非圓形，因為它）所展示的僅是三國政權之間的軍事和外交鬥爭的側面，它並沒有也不想從更廣闊有範圍內去再現那個時代的經濟、思想、道德、宗教、家庭、風俗、人情等各個方面。因而它的結構只能說是一種扇形網狀式的」⑩。第三類串字結構。以《西遊記》為代表。它雖是單線發展的線型結構形式，但「總格局則是由『鬧天宮』和『西天取經』兩大部分構成，這兩部分之間甚至連思想傾向也不盡一致（它們只是統一在孫悟空這個英雄形象之下），因此，《西遊記》的結構可以說是一種『串』形結構。畫成圖如下：其中構成『串』這的兩個『口』分別代表了兩組不同的故事群，而貫串線則是主要的小說人物」⑪。明代短篇小說，入話故事和正話故事也正是這種串字型，只是貫串兩頭的不是同一人物，而是相同的思想和寓意。後面要講，明白了這一點，對理解明清小說的總的結構思想是非常重要的。第四類圓形網狀結構。以《金瓶梅》、《紅樓夢》為代表。

《紅》以賈府的興衰構成了縱主軸。賈府與社會上下平行聯繫構成一條條經線。賈寶玉及十二金釵的「命運好比橫的軸線，其他人物的命運構成了一條條緯線，經緯線相互交織，便形成了一種圓形網狀的結構形式」⑫。第五類框形貼子式結構。以《儒林外史》為代表。它沒有貫串全書的主要人物和中心事件。而是把眾多的人物和故事容納在一個總的框子裡面。這個框子按華德柱先生的研究，是一條理念之線（華氏稱之為「深層結構」）即：反科舉入仕──否定終南捷徑──做獨善其身的漢皋神女──企圖兼濟天下──回到獨善其身。⑬ 由於這類小說中，理念未外化為一以中心人物和事件來統領的藝術結構，而就表現為在接口處粘連在一起的一個個故事。所謂「如集諸碎錦，合為帖子」（魯迅《中國小說史略·第二十三篇》）。它「可開可合。如果把它合起來，就成為一個疊合的小方框。它的基本形狀是框形而不是線形的，但是比之一般把許多故事平行容納在一個框子裡面的結構形式，它又大大地發展了。」⑭

⑨　孫遜：《明清小說論稿》，五一頁、五二頁、五三頁，上海，上海古籍出版社，一九八六。

⑩　孫遜：《明清小說論稿》，五一頁、五二頁、五三頁。

⑪　孫遜：《明清小說論稿》，五一頁、五二頁、五三頁。

⑫　孫遜：《明清小說論稿》，五四頁。

⑬　華德柱：〈艱難的心靈歷程──關於《儒林外史》結構與主題的思考〉，載《長沙水電師院社會科學報》，一九八八（二）。

⑭　孫遜：《明清小說論稿》，五六頁。

這些藝術結構的分類是還可以討論的。但它顯示了明清小說藝術結構方式的多樣性。而林林總總的結構方式又可以說是數與宿命的具體體現。而這些結構方式與數與宿命的內在契合，構成了明清小說藝術結構的總體結構精神，這就是：圓。圓貫串於一切結構之中。《三國演義》以合到分開始，以分到合結束，構成合天道之圓。《水滸傳》由魔轉世始，到宋江等亡散終，前面造反，後面招安，構成英雄命運之圓。《西遊記》大鬧天宮與西天取經正好構成了相互說明、相互對照的圓。《金瓶梅》以錢和慾給主人公帶來歡樂始，以錢和慾給他帶來報應終。形成個人命運之圓。

《紅樓夢》按曹雪芹原著（依周汝昌探佚），是典型的盛衰對照之圓，按曹、高合本，仍為圓，盛衰循環，石頭遊歷一番又回到青峰埂下。《儒林外史》以王冕的高潔始，以四位奇人終，「回應楔子中的王冕，從而保持了結構的對稱和平衡⑮」仍是體現天道之圓。明清小說中藝術結構的圓的精神與具體結構的多樣性正好形成一種微妙的張力。

第三層面，社會寫真的生活邏輯。明清小說不同於以前的任何藝術形式的特點之一，就在於它是對於生活的具體描繪。這也就決定了它要按照生活自身的邏輯來進行。描繪的「細」本身就會產生一種巨大的藝術的思想力量。《水滸傳》、《金瓶梅》、《紅樓夢》、《儒林外史》都自然而然地顯出了巨大的生活邏輯力量。特別是《紅樓夢》對社會關係網絡和人物關係的描繪，達到了明清小說藝術的頂峰。生活邏輯越突出、強大，數與宿命的控制就越弱小、淡出。

第四層面，人物描寫的個性邏輯。小說是寫人的，它的成功在很大程度上在於把人物寫

活。在朝向寫活人物的努力中，以《三國演義》為代表的類型方式和以《紅樓夢》為代表的個性方式為手段。前者趨於整合，後者傾向裂變。從而，從《三國演義》到《紅樓夢》的小說史，也可以看做從類型方式到個性方式的曲折發展史。人物的個性越突出，數與宿命的控制就越弱小。

第五層面，細節描寫的趣味邏輯。小說與以前任何藝術的不同之處，在於它是通過生動的細節描寫來展開生活、故事、人物。而要把每一個細節都寫成功，在寫作時，作者必須改變自己的固有立場。施耐庵不是小偷、淫婦，但在寫小偷、淫婦時，「實親動心而為淫婦，親動心而為偷兒」（金聖歎《水滸傳・五十五回・總批》）。在明清小說中，特別是艷情小說，這種趣味邏輯一再突出而與宿命和數形成對立。

在明清小說的五個層面中，詩的統帥和圓的結構以數與宿命為背景，總是要把生活、人物、事件納入整體規範。而生活邏輯、個性邏輯、趣味邏輯又總是突出出來，作一種自然運作，要把數和宿命納入自身，成為自己的修飾。二者的對立、互滲、換位，激盪出了明清小說特別豐富、深厚、五彩繽紛、撲朔迷離的審美景觀。

⑮ 陳文新：〈從傳統的致仕途徑看《儒林外史》結構的完整性〉，載《江漢論壇》，一九八七（六）。

戲曲：蘊涵豐富的形式美

清代在很多時候被說成是帶有總結性質的朝代。就中國藝術而言，在明清成為普適性藝術門類的戲曲，確實含有「總結」的意味，它是一種把文化／藝術的豐富內涵提煉總結成為藝術的形式美。

戲曲大盛於明清，但從戲的角度看，它確有一悠遠的歷程。從遠古的原始儀式到漢百戲、唐代歌舞小戲和參軍戲，到宋雜劇，一個戲曲的初型已經出現。北宋末年，由於政治人文地理的變化，北宋雜劇在北方演變出金院本，流入南方轉變為南戲。蒙古滅金，在宋雜劇和金院本的基礎上產生了北曲，即元劇。前面說過，由於元代特殊的政治文化氛圍，文學優秀人才進入戲曲領域，使元雜劇結出了輝煌碩果。一大批傑出作家脫穎而出：關漢卿、王實甫、白樸、馬致遠、康進之、高文秀、紀群祥、楊顯之、石群寶、尚仲賢、李好古、李直夫、張國賓、李潛夫、鄭光祖、宮天挺、秦簡夫……一大批優秀劇目光照舞台：《竇娥冤》、《救風塵》、《拜月亭》、《西廂記》、《牆頭馬上》、《梧桐雨》、《漢宮秋》、《李逵負荊》、《趙氏孤兒》、《瀟湘雨》、《柳毅傳書》、《倩女離魂》……形成了北曲的美學規範。元滅明興，朱元璋建都南京，北雜劇南移而逐漸衰落。

明清傳奇在南戲的基礎上，以南曲為主，吸收北曲的成果，一躍為戲曲的主流。明初，得到皇帝肯定的《琵琶記》和四大樣板戲《荊釵記》、《劉知遠白兔記》、《拜月亭》、《殺狗記》大顯聲威。它們流傳各地，與各種方言和民間藝術雜交，逐漸形成了各種聲腔。

其中余姚、海鹽、弋陽和崑山最有影響。在四大聲腔中，弋陽和崑山自明代嘉慶始，勢頭越來越大，成為明清傳奇的主要代表。這時基本形成了中國戲曲的完整形態，表現在以下幾方面：一是，已有成系統而又靈活的宮調、曲牌。如崑腔的「借宮」、「集曲」、「南北合套」；弋陽腔的「幫腔」、「借用鄉語」。二是，角色分行已成系統。如崑劇的「江湖十二色」。三是，伴奏樂器已成體系，如崑劇分管樂、絃樂、打擊樂三類；弋陽腔則只用打擊樂，以顯其粗獷、豪放、明快的特色。四是，形成了舞台藝術的基本格局。五是，戲班組織的固定化和演出場地的固定化。「其表現形式有三種。第一種是家庭戲班。明清之際，凡有財勢者幾乎都有家班，以示主人的財富和風雅。到明末清初，北京、南京、蘇州、揚州、杭州等地的士大夫階級幾乎無日不觀劇。家班主要為主人服務，喜慶歡宴時，在庭院中鋪一塊紅氈子，演出就在氈子上進行。在那些大的庭園、王府，更建有專門的戲台，供家班演出。第二種是職業班社。主要在劇場、茶樓、廟會、廣場以及一些有戲台的祠堂、會館裡演出。有時也為達官貴人家演出。在農村則以弋陽班居多。第三種是宮廷演出。清代乾隆以後，戲曲不僅是宮廷日常生活的組成部分，還成了國家慶典的必備項目。由於有國家的財力作後盾，宮廷演出排場達到了空前的規模。」⑯

⑯　柳以真主編：《中國戲曲藝術教程》，三二頁，南京，江蘇人民出版社，一九九一。

清中葉，一個戲曲的分化過程開始了。那些進入宮廷的崑劇和京腔逐漸雅化，而在民間流行的崑劇和弋陽諸腔戲則向地方發展，並融入逐漸興起的地方劇種之中，最後演變成為一種多形態的群落。

就劇種而言，大致可以分為：其一，形態比較完整的大劇種。如崑劇、京劇、漢劇、川劇、贛劇、晉劇、豫劇、河北梆子等。其二，在民間歌舞基礎上發展起來的劇種。如崑劇、京劇、漢劇、採茶戲、花燈戲、黃梅戲等。其三，在民間說唱基礎上形成的劇種。如曲劇、隴劇、道劇、老劇、蘇劇、柳琴戲等。

戲曲本是一綜合藝術。從因素構成來看，是文學、繪畫、雕塑、舞蹈、音樂的合一。這個合一就是說，各種門類藝術在被戲曲進行綜合之時，也按照戲曲的規律，為完善戲曲而進行著一系列演化。這種演化的定型同時就是一種形式美的完成。戲曲之美，首先包含在各種構成因素的形式美之中。

文學進入戲曲有兩大成分：小說和詩。小說即故事性，戲曲的一個最大特點就是演故事。所謂傳奇，奇，即故事。演，即在舞台上。要把時間性的故事在空間性的舞台上呈顯，就得把整體分成段。這種分段在元雜劇中叫「折」，每部戲四折，加上楔子。宋元南戲和明清傳奇稱為「齣」。一部戲可以多至四五十齣。但戲曲的舞台，不把齣、折、場作為一個視覺焦點的塊面，如西方戲劇的「幕」，而是將齣、折、場呈現為一種時空靈活的線形的段，趨向了中國藝術的總體追求。京劇《空城計》馬謖上場，自白：說明他奉命鎮守街亭，不知誰是副帥！接著王平上場，自白：是副帥。然後，二人下令：發兵街亭！下場。這一場戲構成一個完整的情節段落。下面，司馬懿上場，

命張郃「帶領本部人馬，奪取街亭」，掩門。眾同下。這一場戲又完了。再後，馬謖、王平為紮營地點發生爭吵，結果是馬謖一人說了算。下場，又是一段。⑰這三場戲，總共不過十幾分鐘，換了三個環境，卻是連場表演，顯出線的特徵。一齣戲內容大，還可以再進行分段。如《牡丹亭》的「驚夢」在崑曲裡再分為「遊園」、「堆花」、「驚夢」。又如《坐宮》楊延輝唱完大段「西皮」，把思家想親之情抒發之後，一個情節段落就結束了。下接公主上場，環境沒變，卻另成段落。一方面，每一段主題明確，段落清楚，顯出理性特點，另方面又像中國畫一樣，點與點形成由散點透視而來的線型美。戲曲故事的演法，呈出點而線、線而點的點線結合，如行雲流水一般的斷而連、連而斷的線型動態之美。線在中國書法和繪畫中是異常豐富的。但總歸起來，不外陽剛陰柔。戲曲的線型美就是由陰陽的對立而又統一，相反而又相成的基本方式生發而出。如篇幅較長的《西廂記》，「從其大的情節段落看，主要是由四部分組成。第一部分是從張生遊寺到夫人賴婚……中心內容是表現張生和鶯鶯的愛情朝結婚發展，結果遭到破壞。第二部分是從他們暗傳書信至幽會、拷紅，旨在描寫崔張違背禮教同居，結果被揭穿了。第三部分從長亭送別到張生中舉榮歸，主旨寫二人的離愁別苦。第四部分寫張生擊敗對手鄭恆，夫妻團圓。綜觀全劇結構，實際是由悲、歡、離、合四大段落組成」⑱。

⑰　祝肇年：《古典戲曲編劇六論》，一二三頁，北京，中國戲劇出版社，一九八六。
⑱　祝肇年：《古典戲曲編劇六論》，一三八頁。

再以《琵琶記》為例，顯出「一陰一陽之謂道」的行進特色。「第一齣〈高堂慶壽〉（按傳奇的體制，第二齣才進入劇情）寫蔡家團聚，是平民百姓的生活。接第三齣〈牛氏規奴〉，寫相府禮法森嚴。這兩齣戲是全劇情節線索的端頭，一官一民，雙峰對峙。接下是兩線延伸，二水分流，先寫蔡家兩齣：〈蔡公逼試〉、〈南浦離別〉，蔡伯喈進京赴試。然後調轉筆鋒再寫牛家：〈丞相教女〉純是相府氣派！一官一民，兩相輝映。此後，劇情漸入佳境，齣目安排，開始了明顯的正反搭配。〈才俊登程〉、〈文場選士〉，兩齣寫蔡伯喈金榜高中，喜從天降。緊接一齣〈臨妝感歎〉，寫趙女思夫之苦。這樣，和蔡伯喈金榜之樂形成對比。再接〈杏園春宴〉寫蔡伯喈赴宴遊街、春風得意。接寫一齣〈蔡母嗟兒〉。先是夫妻間的苦樂對比，此處又是母子間的苦樂對比。下面，轉換情節，寫蔡伯喈辭婚不從，辭官不從。一共用五齣戲。可作為一個情節單元來看。這五齣戲的搭配也是正反相間的。〈奉旨招婚〉寫皇帝指婚，命牛相招婿，接一齣〈官媒議婚〉，寫蔡狀元拒婚。一招一拒，相映成趣。再接〈激怒當朝〉，寫牛相強婚，下齣如再寫伯喈拒婚就嫌重複了。怎麼辦呢？為了使齣目搭配形成正反關係，作者巧妙地插入一齣〈金閨愁配〉。讓牛小姐『表態』──不同意父親的強婚，這就構成與前齣強婚的另一種正反對比關係。既不重複，又增加劇情的跌宕。再下齣〈丹陛陳情〉寫伯喈辭官、辭婚都遭聖旨駁回。於是『洞房花燭夜，金榜題名時』。這又和前齣的辭官、辭婚形成對比。一椿公案，到此了結。令人動情的是，在蔡狀元喜上加喜的當兒，作者緊貼著上一齣安排了〈義倉賑濟〉，寫五娘家鄉遭荒旱。下面的齣目皆一苦一樂地交錯安排

而成：〈義倉賑濟〉之後，接〈再報佳期〉、〈強就鸞鳳〉寫伯喈成了相府女婿。又接〈勉食姑嫜〉、〈糟糠自厭〉寫五娘吃糠，婆婆餓死。接下去該是蔡公餓死，而作者偏不這樣安排，在極為悲苦的情節線索中，插入了一齣〈琴訴荷池〉。寫蔡狀元在榮華富貴的相府賞荷、彈琴。接著才寫〈代嘗湯藥〉蔡公餓死。極貧與極富形成耀眼的對照。所謂『戲』，就是從這種強烈的對比中映照出來的。請看它延伸的兩條線索：一是蔡伯喈進京趕考。得中狀元、入贅牛府，可謂不斷地錦上添花。一是趙五娘，家遭荒旱、吃糠咽菜、賣髮葬親，進京尋夫。真是苦上加苦。這一苦一樂，如果單線發展，就沒味道了。從第一齣就哭哭啼啼，一路哭下去，那觀眾非跑光不可。您把這些齣目交錯相間地搭配起來，戲劇性就從苦樂對比中發生出來了。」⑲

總之，戲曲故事的線型，是通過各種對立、起伏、頓挫，而有韻有味地展開的，這就是迴環往復之「曲」。因此可以說，戲曲故事的線型美是一種「陰陽互含」的曲線美。戲曲也像中國畫一樣，一方面以散點透視的點線串珠容納萬有，另方面又以大觀小，胸懷全局，具有整體性。因此戲曲的曲折起伏之線，是要講清一個故事，它有頭有尾，什麼事都須明白交代清楚。有話則長，用大場深入細緻地展開矛盾衝突。無話則短，以小場介紹情節，為大場鋪墊；甚至過場連台詞也沒有，「通過敘述事件的長短大小……各種不同場子的交錯變化，大場子，小場子，過場，圓場，串場等

⑲
祝肇年：《古典戲曲編劇六論》，一三一頁至一三三頁，北京，中國戲劇出版社，一九八六。

等，形成節奏起伏的變化。」⑳但最後矛盾都得以解決，以大團圓結尾。「圓」是戲曲故事的總體精神。因此可以說，戲曲故事可以用三字概括：線、曲、圓。

戲曲故事的線、曲、圓又是靠唱、念、做、打來具體完成的。四大要素中，唱居第一位。唱就是一套套的曲。戲曲之曲是詩的具體體現。戲曲作為表演藝術，從外貌上看是視覺的，但從本質上說，卻是內在的、表情的。戲曲凡是最重要之處，都是靠唱來進行的。戲曲特有的詩的語言的唱，使戲曲成為心靈的、抒情的。所謂故事性的有話則長，都意味著唱。戲曲各劇種的區別也以唱腔來區分。在這個意義上，也可以說，中國藝術門類中處於最高地位的詩，成了戲曲的靈魂。戲曲的故事是詩化了的故事。一方面，詩在劇中被戲曲化了，即詩需要符合人物的性格，成為代言體的「本色」。另一方面，詩按舞台的要求音樂化了。但詩化確實成了戲曲的一個重大特點。由於詩化的要求，戲曲的念白都包含著詩的節奏、意味。如《霸王別姬》中項羽的一段念白：

外無救兵，孤日後有何臉面再見江東父老。據孤看來，今日是你我分別（匡且匡）之日了！

呵呀妃子！想孤出兵以來，大小七十餘戰，攻無不取，戰無不勝，如今被困垓下，內無糧草，

這段韻白（不是唱）「通過強弱兩音的交替，語言上高低、長短、輕重、疾徐的相互易位，平仄聲的對立統一，將語言的節奏從內在的感覺到外在的形式，都表現得抑揚頓挫，起伏

和諧」[21]。具有了一種詩味。念白的詩化最主要是靠其接近音樂的朗誦來實現的。如《霸王別

姬》虞姬念：「思想起來，好不感傷人也。」《太真外傳》楊玉環念：「遙望宮牆，好不感傷

人也。」兩個「也」字，皆用拖腔，悠長徐緩，有延綿不斷之致，而詩味全出。

繪畫作為戲曲的因子表現在兩個方面，一是舞台構成，二是人物的面具服裝。

戲曲舞台「早期形式是一整塊台簾，後來分成三塊，中間一塊大的掛在板壁上，兩邊兩塊小的

掛在上下場門上」[22]。門簾台帳構成了戲曲的舞台。但它並不確定劇情地點，因而戲曲的背景是虛空

的。正因為它虛空，而能容納任何時空，猶如中國畫一大片虛空的韻味。人物一上場，就確立具體

時空，下場，新人物上場，時空自然隨之轉換。就是同一人物在場上，隨著他唱、念、做、打的演

進變化，時空也不斷變化。戲曲背景的「無」的虛靈，造就了舞台表演時「有」（具體時空）的千

變萬化。戲曲舞台自宋代以來的「勾欄棚」就是三面面向觀眾的。它的舞台區位劃分，「以地毯中

心為軸。劃出舞台中線和中橫線，然後與對角線相交，形成舞台米字格，劃為七個區位：中點，

中前，右中，左中，後中，右中後，左中後（圖6-13）」[22]這七區構成書法的米字格，可以寫任

⑳ 藍凡：《中西戲劇比較論稿》，四五〇至四五一頁，上海，學林出版社，一九九二。

㉑ 藍凡：《中西戲劇比較論稿》，四八四頁。

㉒ 柳以真主編：《中國戲曲藝術教程》，三〇六頁，南京，江蘇人民出版社，一九九一。

㉓ 藍凡：《中西戲曲比較論稿》，三五七頁。

（上場口）守舊（下場口）
（九龍口）　　　（下場口）
右中后　　后中　　左中后
后中
中
中前
右中　　　　左中

中國戲曲舞台區位劃分

圖6-13　舞台調度圖示
（資料來源：藍凡《中西戲劇比較論稿》）

何字。但任何字都是受其規定的。這七點構成的恰是中間八方，猶如八卦可以融會一切，舞台的空和暗含的內在規律，構成了舞台表現的多樣性和精美性。「比如用以行路、追趕、會陣、對打等等的舞台調度，如『內荷花』，『鑽煙筒』，『二龍出水』，『龍擺尾』，『挖門』，『鵪兒頭』等都帶有圖案味道。甚至演員的上下場路線調度，也講究美觀，呈龍擺尾似的S形曲線（圖6-14）」②。

戲曲舞台上一般的道具是一桌二椅。然而桌椅在舞台上是「泛道具」的，隨劇情的規定而變化。桌子「飲茶時當茶几；擺上酒杯，便是飯桌；陳列筆硯，變成書案；放上印匣，便是公案；擺出香爐，是供桌香案，只擺一個香爐，是皇帝臨朝的御案……」②③還可做山、樓、橋、船等具有一定高度的實物。再說椅子。戲裡的一切席位都用同一椅子，但有不同的擺法。也可代做它物。「將椅子放倒（名叫倒椅）坐，椅子是土台或石塊。還可用作監牢的門（如《竇娥冤》）。劇中人過牆，登高，汲水……用椅子來分別代表牆、坦、井台等。兩張椅子一併，也可作床榻。桌椅的各種擺列樣式所規定的演員的位置和他們之間的大致距離尺度……既可以用來表現長幼尊卑，也可以用來表現環境特徵，還可以表現人物心理的變化。如《三

擊掌》中王允父女在廳前敍話時用的是『小座單跨椅』，等到父女因婚事發生爭執，『跨椅』移作『門椅』，就是父女心理距離的空間表現。」[26]

門簾台帳，一桌二椅，構成了戲曲背景的虛靈性。而人物在這虛靈的背景中上場，使舞台轉虛成實。人物來到舞台，首先給人的印象是特有的臉譜和服裝，一下就把觀眾帶進戲曲的特定時空之中。戲曲的臉譜經歷了漫長的演化，在明中期至清中期這一段裡基本成熟，其後又向多樣化、精緻化、定型化方面發展，其中京劇臉譜譜式最豐富，藝術最完美，影響最巨大。臉譜有「整臉、碎臉、歪臉、老臉、破臉、元寶臉、六分臉、粉白臉、三塊瓦、十字門、豆腐塊臉等十幾種。整臉將整個面部塗成一種顏色，然後在上面勾繪眉、眼、鼻、嘴和紋理，如《單刀

㉔ 藍凡：《中西戲劇比較論稿》，三六一頁，上海，學林出版社，一九九二。

㉕ 中國藝術研究院戲曲研究所編：《中國戲曲理論研究文選》，下冊，四四至四五頁，上海，上海文藝出版社，一九八五。

㉖ 柳以真主編：《中國戲曲藝術教程》，三一一頁，南京，江蘇人民出版社，一九九一。

內荷花　　鑽煙筒　　二龍出水
龍擺尾　　挖門　　鷂兒頭

圖6-14　舞台路線調度
（資料來源：藍凡《中西戲劇比較論稿》）

圖6-15單刀會的關羽

中的鄭恩。老臉眼角下垂，兩道白眉往下勾至耳間，用於老年角色，如《群英會》中的黃蓋，《二進宮》中的徐延昭。破臉係在整臉略勾幾筆紋飾、圖案，以破其「整」，多用於反面人物或正面人物有可議之外者。如《天水關》中的姜維。元寶臉又叫半截臉，腦門保留皮膚本色，眉眼以下勾成花臉，成元寶狀，如《惡虎村》中的王棟，《鋤美案》中的馬漢。六分臉勾繪部分較一般臉譜低，上端只到額間，僅佔臉的十分之六，故名，如《敬德裝瘋》中的尉遲恭。粉白臉用白粉塗滿臉部，然後用墨筆勾出五官和肌肉紋理，用於奸妄之徒，如《打嚴嵩》中的嚴嵩，《野豬林》中的高俅。三塊瓦是在整臉的基礎上，突出眉、眼、鼻等顏面上的部位，在腦門和左右兩腮呈出三塊主色，平整得像三塊瓦一樣，多用於英雄武將，如《刺王僚》中的專諸，《收關勝》中的關勝。十字門又叫蝴蝶臉，從腦門至鼻尖畫一道長紋，再從兩眼上部畫一道橫紋，相配成『十』字，作為臉譜構圖的

會》中的關羽（圖6-15），《鋤美案》中的包拯。碎臉於描眉、勾眼之外，添勾臉紋，以一種顏色為主。其餘為副色，勾畫成極碎的花樣，如《金沙灘》中的楊七郎，《鎖五龍》中的單雄信。歪臉對五官作反常刻畫，繪成歪嘴、斜眼等形狀，多用於凶悍或醜陋的武夫，如《審七》中的李七，《打瓜園》

骨架，如《草橋關》中的姚期。豆腐塊在鼻眼之間塗一方塊白粉，形同豆腐，故名，是丑角臉譜，如《群英會》中的蔣幹。象形臉主要表現各種神、魔、鬼、怪和動物，或將整個臉畫成動物形狀，或在額頭飾以動物圖案，前者如《鬧天宮》中孫悟空的猴臉（圖6-16），《火焰山》中牛魔王的牛臉；後者如《白蛇傳》中的蝦精、蟹精、龜精等」[27]。臉譜以一誇張的手法，將面部轉成一種裝飾性的圖案，並成為一種人的道德品質和個性性格的固定象徵。所謂：紅忠，紫孝，黑正，粉老，水白奸邪，油白狂傲，黃狠，灰貪，藍凶，綠暴，神佛精靈，金銀普照，使看戲觀眾一見便知。

京劇服裝同樣也是圖案化、類型化的。從大類上有：蟒、帔、靠、褶、衣，再加上配件，每類裡，又可細分，有的還可二次分，如蟒就有近二十種：

紅團龍蟒：團龍紋樣嚴謹規整，裝飾性強，顯得文靜、沉穩，在佈局上呈對稱形式，全身計十個龍團，以流雲、八吉祥插作陪襯，為身份高、性格文靜的人物所用，如劉備（圖6-17）、陳世美、巡按王

圖6-16鬧天宮的悟空

㉗
顧樸光：〈臉譜藝術略論〉，載《貴州民族學院學報》，一九九三（四）。

金龍。

綠團龍蟒：一般為紅臉的忠義之士所用，如關羽、關勝、趙匡胤等。以服色之綠，與臉譜之紅形成補色對比。

黃團龍蟒：為帝王專用，繡活多採用俊雅清麗的絨繡，彎立蟒水。其紋樣，除龍紋以外，特在前後心顯著位置環擺八寶（寶珠、方勝、王磬、犀角、古錢、珊瑚、銀錠、如意），還在全身插底散擺八吉祥（花、罐、魚、腸、輪、螺、傘、蓋）。

白團龍蟒：一般用於英俊儒雅的青年武將或正直英武的中年武將，加用靠領。

黑團龍蟒：用於莊重氣派、剛直性格的人物（如包拯）和黑色臉譜、性格粗獷豪放的人物（如張飛）。

程式化、類型化、裝飾化的臉譜和服飾以一種鮮明耀目，錯采鏤金的美與背景的空白和虛靈配合成了戲曲舞台的視覺之美。

戲曲表演是流動的，為了讓觀眾在流動的表演中獲得更鮮明清楚的認識，戲曲經常採取「停」的手段，也就是上台時的「亮相」和表演中在關節點時的「定型」，這就造成了戲曲的雕塑效果。

圖6-17　甘露寺中的劉備

這些亮相和定型都有與臉譜和服飾一樣的誇張和裝飾意味，也很符合中國的雕塑傳統。另外，戲曲的雕塑性也表現在：當主要角色大段大段地唱時，次要角色常站（或坐）在舞台上一動不動，特別是從元曲到崑曲的推崇曲本位，以唱為主，更為明顯。

戲曲表演，除唱和念之外，就是做與打。源遠流長的中國舞蹈和武術在這裡戲曲化了。做，指演員的聲段動作和表情；打，指武打場面或翻、撲、跌、轉等劇烈的大幅度動作。打主要是情節行動，做既有情節行動（如開門關門、上樓下樓、乘馬划船、寫字刺繡），又有表情達性，如以翎子功來表現各種內心情感。「喜悅得意掏翎蝙蝠蹁躚形，氣急驚恐繞翎蜻蜓點水形，深思憂慮攪翎二龍戲珠形，憤怒已極抖翎蝴蝶飛翔形，施禮搭躬涮翎雙鉤釣魚形，指袖而去擺翎燕子穿檐形。」[29] 而捻髯功就與人的品格相連，「戴『三』髯的是捻腮旁長鬚梢，作思考狀的姿勢；戴『八字吊』的《盜書》蔣幹，捻鬚時是表示自鳴得意；《審頭》的湯勤撚鬚尖或吊梢，是表現小人得志、傲狂的形。武丑朱光祖等捻『二挑』（反八字）隨著眼神的轉動，是為了突出他性格上的機警多智」[30]。戲曲表演的做打，包含著「近取諸身，遠取諸物」的「萬物皆為我用」的博大胸懷。身體上，鬍子（髯口）、頭髮（水髮）、牙、眼；服飾上，帽翅、文帶、鸞帶、褶子、水袖、翎子；

㉘ 參見中國戲曲學院編：《中國京劇服裝圖譜》，二至一〇頁，北京，北京工藝美術出版社，一九九二。

㉙ 董維賢、曲六乙：《戲曲表演的十要技巧》，四頁、三一頁、九七頁，北京，中國戲曲出版社，一九六〇。

㉚ 董維賢、曲六乙：《戲曲表演的十要技巧》，四頁、三一頁、九七頁。

道具系列，扇子、笏、旗、馬鞭、刀槍箭戟；自然現象，火、雲、水，無不被挖掘、發揮、提煉為一套套精美的做工：「從蝙蝠的飛翔提煉出旋子，從猛虎的跳躍提煉出虎跳、撲虎、倒插虎；通過想像從龍的動作中提煉出烏龍絞柱、二龍戲珠；還有像劍舞中的秋風掃落葉，海底撈月，仙人指路。」㉛

戲曲中一套套精美的程序，五彩繽紛。但具體的每一次表演又要符合故事情節的規定，體現人物的性格和心理，所謂「技不離戲」，「技不壓戲」。如《十五貫》況鍾坐堂，提筆判斬，內心十分矛盾，既知被告冤枉，不判又無權，只見他「高舉筆管，手顫筆搖，在鑼鼓點中，緩緩地往下落筆，當筆尖接近紙面時，猛然一聲『冤』，緊跟一聲鑼，他忽地又把筆高抬起來，這種重複數次，把一支筆表現得有千斤之重，他的內心矛盾，就從一支筆的動作中表現得十分集中形象」㉜。又如《艷陽樓》中搶民女的花花公子高衙內，他表演的「各種拳腳，多是講究『賣派』、『賣份』，然而又處處顯露出輕浮的花架子，特別是三次上馬的動作，規定情境不同，技巧、節奏、尺度的掌握，也都有分別。後面的開打，用了石擔、石鎖等平時練武玩藝的器械以及花哨、輕飄、帥氣的招式，很符合這個人物的身份和性格」㉝。

戲曲的做打，從舞蹈原則上看，顯出：線、曲、圓的特點。線，舞蹈的行進是以線來標誌的舞蹈程序上顯出：山膀「做此動作時，舞蹈者平舉雙臂，兩腕有力地回扣。由於這種回扣，小臂自然彎曲。提襟，又稱提甲，雙手做握執衣襟成鎧甲（參前面講舞台的段落）。曲，首先從做打的

狀，大臂平抬，使手、小臂、大臂連為一彎曲弧線，雙臂形成的兩道弧線與肩部一起又形成環繞軀幹的半圓線。提襟和山膀有時會合二為一，成提襟山膀，即一臂成提襟，一臂做山膀。這三個動作是戲曲舞蹈中最常見的『亮相』姿態……『曲』同樣體現在側重下肢運動的姿態裡……『金雞獨立』即『端腿』，一腿直立，另一腿平而端起，膝關節呈銳角彎曲，踝關節用力內成第二道彎曲……『朝天蹬』……舞者以腳端天，大有氣派。姿態中上蹬的一腿筆直勁健，以表現舞者的勇力。但即便是在這時，踝關節仍然要求彎曲回扣，且尚需用一呈弧線的手臂扶持；更何況，上舉腿首先要在腰際彎曲平端才能舉起，動作過程之中仍為人留下『曲』的印象。

比之『曲』，更具普遍性和概括性的形態特徵是『圓』。

古典舞蹈家蘇祖謙曾概括過戲曲表演藝術家們的經驗，認為『圓』在古典舞中有多層涵義，如四肢運動的軌跡，人體在舞台上運動的軌跡大都要求圓形，或弧線形；做動作時，也要求人體的線條圓潤流暢。此外中國古典舞蹈強調肢體運動遵循『欲進先退，欲伸先屈，欲急先緩，欲起先伏，欲高先低，欲直先迂，欲浮先沉。欲左先右』即遵循動作從其欲達方向的反方向做起的原則，使動作與動作的連接中充滿了肢體弧線運動的軌跡，產生出一種圓滑、流轉的空間動態形象。

㉛　董維賢、曲六乙：《戲曲表演的十要技巧》，四頁、三一頁、九七頁，北京，中國戲曲出版社，一九六○。

㉜　祝肇年：《古典戲曲編劇六論》，一六頁，北京，中國戲劇出版社，一九八六。

㉝　柳以真主編：《中國戲曲藝術教程》，一四三頁，南京，江蘇人民出版社，一九九一。

就人體在舞台上的運動而論，走圓場最鮮明地表現出『圓』的特徵。走圓場時，人體，特別是雙腿得到了微妙有力的控制，向內收縮，行進中一腳腳掌緊隨另一腳腳跟，依圓形或8字形或蛇形路線交替碾行。為強化行進路線圓的意味，舞者運動時將軀幹盡力傾向圓心，彷彿受到了向心力的吸引。

在側重上肢運動的姿態中，山膀、提襟的動作都使手臂形成弧線或弓形線；雲手，小五花、大刀花則要求舞蹈者的手臂依一系列弧線、8字線運動。最有特點的是風火輪，舞蹈者不斷地變化：弓步、僕步，以腰為軸。兩臂平伸，分別在胸前背後依8字形揮動，每一臂都依次在體前體後劃出圓形，圓與圓相疊相襯，此起彼伏，大約正是這種視覺效果，使人們以『風火輪』來為它命名。

側重於下肢運動的姿態，蹁蓋腿、飛腳、旋子變可為例。蹁腿要求舞蹈者踢起的腿由內向外，在空中劃出半圓線；蓋腿則要求踢起的腿由外向內，在空中劃出半圓線。如果將二者結合起來，舞蹈者一腿同內向外踢起劃半圓，一腿由外向內踢起劃半圓，並同時使身體跳起騰空，以手掌擊打內蓋腿腳底，這便是所謂飛腳。做旋子時，舞蹈者擰動腰部，使軀幹平騰空中，同時，兩腿交替在空中劃出弧線」[34]。

總之，正如歐陽予倩先生在《一得餘抄》中說的：「京劇的全部舞蹈動作可以說無一不是圓的……是劃圓的藝術。」把戲曲做打放在中國文化的大背景中，不難體會，戲台方而靜，象徵地，舞蹈（演出）（做打）圓而動，象徵天，戲曲的演出過程，猶如天地之合，呈現天地之道。

戲曲做打的線、曲、圓與戲曲故事的線、曲、圓在主旨的韻味上的重合，很能透出一種文化精神。

戲曲故事以唱、念、做、打的方式在戲台上進行，是以音樂將之總體連貫起來的。中國戲曲音樂，可以從不同的角度去劃分。從聲腔上分，在歷史的發展中形成了四大聲腔：崑腔、高腔、梆子腔和皮黃腔。同種聲腔可以被不同的劇種使用，如崑腔被崑劇、京劇、川劇、湘劇使用。一個劇種又可以使用不同的聲腔，如京劇中兼用西皮、二黃、高撥子、吹腔等。從音樂結構方式看，可基本分為曲牌聯套體和板式變化體。前者是根據劇情的需要在眾多豐富的曲牌中，依照一定的格局，選擇組合成一套戲曲音樂。後者是以一種曲調聲腔為基礎，經過節拍、節奏、旋律、速度的各種變化而產生出各種不同板式聲腔的戲曲音樂。從音樂構成上看，以聲樂和器樂兩部分組成。就戲曲以唱念為主來說聲樂是主體，但戲曲音樂是以行當（老生、小生、花臉、青衣、小旦）來分類的，「不同的行當不僅在唱腔上常常選取不同的曲牌、板式唱腔，而且在演唱的發聲音區、唱法等方面也都以旋律進行的節奏、落聲等差異而具有不同的風格色彩，甚至為有利於不同行當的發音，在唱詞詞韻的選用上也形成了相應的習慣與原則」[35]。戲曲器樂的功能主要是伴奏唱腔，配合表演，渲染環

[34] 謝長岩：《人體文化》，九八至一〇三頁，成都，四川人民出版社，一九八七。

[35] 柳以真主編：《中國戲曲藝術教程》，二四〇頁、二四一頁、二四五頁，南京，江蘇人民出版社，一九九一。

境氣氛，控制舞台節奏。就伴奏、配合、渲染功能來說，幫助表演，使之盡善盡美是其目的。「一個渾厚的大嗩吶牌子（水龍吟），可以把將帥的大帳烘托得更威嚴；而一個清麗的胡琴曲牌（柳青娘），則可以把孫玉姣閨中的生活氣息點綴得十分生動；甚至一聲輕擊的小鑼，也能形象地通過對『風聲』的模擬而使朱買臣的陋室顯得格外地寒冷」㊱。但就控制表演來說，器樂中的打擊樂則處於戲曲的核心地位。「戲曲鑼鼓雖然僅有節奏、音色的對比而無旋律上的變化，但它自身的性能發揮得很充分，音響、節奏變化極為豐富，且有一套完整嚴密的組合方式，藝術表現力很強。」㊲它把握統帥著全劇的節奏，引接過門和唱腔，既配合又引導著動作和情緒。從「引導」二字看，它的核心地位更易透出。一個準確的鼓點，便能立即將演員打入規定情景。花旦「踩著」小鑼上場，自然進入輕盈，一陣「亂錘」，人物當然進入思慮焦急之中。京劇《六月雪》縣令帶衙役下場用（急急風），緊接便是滯緩凝重的（撞金鐘），頓時就把竇娥由兩劊子手押上，陰冷之氣隨之而出。崑劇《爛柯山》朱買臣最後高官得中，前呼後擁，唱（新水令）用嗩吶。再加大鑼，氣勢大出。然後大鑼打下，此時緊接小鑼輕擊，崔氏上場，小鑼自然使之淒涼悲苦。戲曲，就是戲與曲的完美結合。戲（故事）通過服飾、道具、唱、念、做、打、舞蹈化、情節化、節奏化地在一小小舞台上表演出來，而樂中的鑼鼓以其特有的多重性能，統一和統帥了整個演出過程。

戲曲裡，各藝術門類，文學、繪畫、雕塑、舞蹈、音樂都完美地按戲曲的方式融會為一個整體，它最主要的特色就是：整個中國藝術的原則在這裡得到了一種形式美的定型，這種形式美的定

型用理論術語來表達，就是程式化和虛擬化。

角色的分行是程式化的：生、旦、淨、武、丑。每基本行又可再，生可再分為老生、小生、武生。小生又可分為中生、冠生、窮生……以角色分行為基礎，臉譜、服飾也是程式化的，隨之的唱、念也是程式化的。在唱法上，老生用本嗓，響亮的「膛音」或用「雲遮月」，小生大小嗓並用，文小生須剛柔相濟，武小生要剛健有力，老旦本嗓，寬亮膛音，青衣旦小嗓，發音圓潤，飽滿明亮，閨門旦小嗓，圓潤中略顯巧嫩，淨用本嗓，位高望重者要寬亮沉雄，架子花臉則不時夾以「炸音」，丑則唱少而念白做工多。打，更是程式化的。

程式化一方面是類型化，使觀眾一眼就可以認識領會；另一方面又是虛擬化，通過演員在台上的一些程式化動作，就可以實現戲台時空的轉換：由屋內到屋外，由一地到另一地，觀眾隨著程式化的動作而由虛入實，想像出戲台沒有的東西。用揮鞭程式表騎馬，用划槳程式表行船，彷彿真有重物的搬東西，彷彿真有花在身旁的嗅的動作……戲台表演越虛擬化，表演動作就越程式化。正是在虛與程式的相互推進中，中國戲曲創造了最具文化意味的形式美。

㊱ 柳以真主編：《中國戲曲藝術教程》，二四〇頁、二四一頁、二四五頁，南京，江蘇人民出版社，一九九一。

㊲ 柳以真主編：《中國戲曲藝術教程》，二四〇頁、二四一頁、二四五頁。

文人畫：五彩斑斕的形式和意蘊

文人畫代表了中國繪畫的最高成就，同時以一種獨特的藝術語言顯示了中國古代文化後期——

宋、元、明、清的豐富意蘊。文人畫，在北宋出現。從文化角度說，文人畫在元代成為主流，並從此左右了元、明、清三朝的畫壇。文人

作為這種士人獨立意識最典型的代表，是士人在文化轉型期的獨立性意識在藝術上的反映。如果把蘇軾

現。蘇軾作為古文的代表之一，體現了開創宋初綺麗文風的藝術高峰；作為豪放詞的開創者，樹立

了與主流的婉約詞派的不同新意；作為小品隨筆的開拓者，鮮明地顯示了與在宋代取得主流地位的

古文不同的寫作方式，是明清小品的重要源頭；最重要的是作為文人畫的主將，形成了一種與士人

獨立性最相契合的繪畫形式和繪畫理論。

這不但是一種從美學上來說深刻的藝術理論，也是一種最具有包容性的理論。正是這種包容

性，使文人畫具有了廣大而又多方向的發展潛能。在元代，呈現出了元四家（黃公望、吳鎮、倪

瓚、王蒙）所代表的別具一格的山水境界，在晚明清初，迸發出從徐渭到清四僧（特別是八大山

人）的狂放之風，同樣是由明至清，一種古典風格，從董其昌到四王、吳、惲，洋洋灑灑地流溢出

來。而在清中後期，揚州八怪一方面繼承著徐渭以來狂放一路，另方面又把這種狂放之風借石濤的

橋，糅合進日常生活的凡物俗事之中。文人畫生發出的不同流向、多樣風格，內蘊了相別相通相異

相同的諸多美學意義。從中國歷史的大處著眼，如果說，散曲、小品、版畫、年畫、小說、戲曲都

是以一種新而俗的藝術形式，在迸發新思想新趣味新美學的同時，包進了舊思想舊趣味舊美學，而展現了中國後期思想的複雜而豐富的內容，那麼，文人畫則以一古而雅的藝術形式，在發揚舊思想舊趣味舊美學的同時，呈現了新思想新趣味新美學。因此，在瀏覽了散曲、小品、版畫、年畫、小說、戲曲之後，再從文人畫的五彩繽紛上思考元明清中國社會、思想、文化的複雜性和豐富性，會對中國藝術和中國文化產生更為意味深長的體悟。

魏晉以來，中國繪畫主潮的邏輯演進，大處著眼，可以總結為：從人物畫到山水畫，從彩墨畫到水墨畫，從院體畫到文人畫。在宋代，院體畫和文人畫從藝術上象徵了文化轉型中的兩個重要傾向，前者是在科技背景中的重技術重現實傾向，後者是在哲學背景中的重思想重靈性傾向。而文人畫在元代成為繪畫的主流，就有了一種超越繪畫的重要文化意義。這一轉折得從宋末元初的特殊人物趙孟頫講起。

「文人畫起自東坡（蘇軾），至松雪（趙孟頫）敞開大門。」如果說蘇軾以對中國藝術門類的全面掌握為基礎為文人畫的觀念提供了主要框架，那麼趙孟頫同樣以一種精於詩、文、書、畫、琴、棋、音律的全方位的藝術造詣則使文人畫得到了理論上的定形。這主要表現在：

第一，文人畫藝術程式的創造。中國畫人自顧愷之始，就注重書法與繪畫的關係，但這種關係一直處在繪畫作品的背後，在文人畫出現的宋代，書法進入繪畫作品之中。而趙孟頫不但把書法進入畫中成為其繪畫構圖的一部分，定式為一種畫的基本格式，而且把書法與畫法在藝術形式上的

匯通作了理論上的總結：「石如飛白木如籀，寫竹還應八法通。若也有人能會此，須知書畫本來同。」（《秀石疏林圖》卷自題詩）對於書畫用筆的相同，唐代張彥遠以人物畫作過論述，宋代郭熙以山水畫作過論述，趙的同時代人柯九思總結過蘇軾、文同畫竹就是用書法的方式畫的。㊳趙的偉大處在於他不但贊同柯九思的說法，用精練的絕句形式將之提綱挈領地總結出來，成為後來畫人不斷引用的名句，而且更將之體現在自己的藝術創作之中，其《秀石疏林圖》「畫石用側鋒飛筆為之，折帶皴痕歷歷在目。幾株棘木枝幹則以濃墨中鋒篆書法為之，古拙蒼勁。竹及草叢則以八分法為之，筆情墨趣味發揮殆盡。墨白虛實交錯舞動，畫法書法渾然一體」㊴。以書入畫的最大意義是一種藝術程式的創造，而把書法作為這種繪畫藝術程式的前提也就是把一種文化的深度作為繪畫的前提。文人畫的「文人」就是在這個前提中得到了質的肯定，文人畫與非文人畫的區別也在這裡得到了釐定，這一前提實際上包含三個內容，一是書法的精通，二是能從藝術的共性上體會到書法與畫法的相通，三是這種相通不僅是筆墨上的，更是文化深度上的，在這一層面畫中用書法寫的詩與用書法繪的畫一起直抵一種文化的境界。正是在這裡，「文人畫」這三個字中的「畫」內蘊了一種一般畫家不能達到的文化深度。而正是在這種文化深度中，「文人畫」這三個字中區別於一般畫家的「文人」得到了突出。因為強調書法之法的形式，必然要淡化對客觀物像的形象模擬，其結果必然是一種藝術形式大於客觀內容。在這一意義上，趙孟頫把宋代文人畫「不求形似」觀念提高到和凝結為一種藝術形式。

第二，文人畫內涵的預示。趙孟頫更多地是用繪畫實踐在展示自己的文人畫理論，他的畫題材

廣泛：有山水、人物、花鳥、竹石、鞍馬，等等，且畫一樣成一樣，無所不精；他的畫技法多樣，

有工筆、寫意、賦色、水墨、空靈、充實，等等，且畫一種好一種，運用自如。翻趙孟頫的畫冊，

會不斷地獲得意外，從一種畫題突然到另一種完全不同畫題，從一種畫

法突然到另一樣完全不同的畫法。正是在這裡，文人畫的巨大的包容性

和深廣的文化性暗示了出來。似可說，文人畫在元、明、清三朝的豐富

展開已經在趙孟頫有了一種徵兆式的預演。

第三，簡率、古意、生拙。從文人畫的深層內涵，從文人畫的歷史

演變，從凝結在文人畫裡的元人心態這三方面著眼，趙孟頫畫中有三種

風格最為重要，這就是——簡率、古意、生拙。趙孟頫的簡率在構圖上

從《吳興清遠圖》（圖6-18）可以看出，用筆上可以從《水村圖》中看

出。簡率對文人畫的重要，在於其最明顯地以藝術形式的意味，對照出

藝術形式與現實物像之間的距離，和因這種距離凸顯出來的藝術意義。

圖6-18　趙孟頫《吳興清遠圖》（局部）

㊳ 葛路：《中國古代繪畫理論發展史》，一三○至一三一，上海，上海人民美術出版社，一九八二。

㊴ 李福順：《中國美術史》（下卷），二一四頁，瀋陽，遼寧美術出版社，二○○○。

圖6-19　《浮玉山居圖》（局部）

「簡」是逸筆的表現，「率」是心靈的突出。簡率是文人畫一看就容易被識別的特徵，同時又是最難達到的妙境。元代文人畫的最高境界是倪瓚，而倪瓚最大的特徵就是簡率。可以說，從趙孟頫到倪瓚所突出的簡率風格，可以知道這種風格最能體現元人的深邃而獨特的心態。趙孟頫的古意在筆意上從《調良圖》中顯出，在形象上從

《浮玉山居圖》（圖6-19）中顯出。與簡率一樣，古意突出了與現實不同的畫像與筆墨自身的意義，從而高揚了藝術之為藝術的價值，也就是文人畫之「畫」；同時也高揚了藝術之為心靈的價值，也就是文人畫之「文人」。生拙最明顯地體現在《鵲華秋色圖》（圖6-20）中，畫中之山，左面一巒，右面一峰，不像高人所畫，倒像兒童所塗，顯得生。畫中的土坡和土坡上的樹木，都帶稚氣，構圖也在經意與不經意之中，呈出拙。生拙比簡率更多地偏離了物像，更大地突出了心靈的主動性。在這三種風格上，簡率和生拙更多地表現為藝術與現實的關係，古意則更多地表現了藝術與傳

圖6-20　《鵲華秋色圖》（局部）

統的關係。思考這兩種關係在元代文人畫家心中的融會，文人畫「不求形似」的元代主題就呈現出來了，文人畫對「自我」的張揚在從徐渭到清四僧的強光已有所初露，而在古意風格中，趙孟頫對傳統的珍視與把玩，已透出了在清代由四王結出的文人畫的碩果。

高揚心靈主動性的文人畫在元代成為畫壇主流，其所體現的時代心態在元代畫壇的另兩種流行主題上顯示出來：花鳥畫的象徵主題和山水畫的隱逸主題。

有元一代，梅蘭竹菊（四君子）題材的異常興盛。《圖繪寶鑑》記載元代畫家一百七十八人，專長畫四君子題材的畫家佔三分之二。竹，自魏晉以來，就是高尚潔操的象徵。菊，自陶潛以來，是隱逸的表徵。宋代文人的主流傾向裡，受到最高讚美的是荷花，因為其最符合宋人享樂都市之中的「出污泥而不染」的生活方式。竹因其只與高潔相連，受到褒揚；梅不僅是嚴寒飄香，更因為林靖和的深情和逸事，也受好評；惟獨菊，因為與隱逸相連，遭到低評和少談。元代是蒙古族統治，誰要大讚「荷」的「出污泥而不染」，總令人內心存疑，相反，與主流不合作的隱逸，再次成為一種高潔的明證。因此，政治的變遷，使荷花退位，菊花重出，與梅蘭竹一道構成一種元代文人的心態符號。在梅蘭竹菊中最重要的，也是最具元人特色的是梅與蘭。梅，發幽香於嚴冬，在元代具有一種特殊的涵義，最契合文人畫家的心境。因此畫壇名家，從趙孟頫、錢選開始，到龔開、沈學坡、張德琪、張渥、朱純甫、趙雲巖、喬戚里、倪瓚、曹知白、朱德潤、王淵，等等，都一定要畫梅。在這眾人齊畫之中，產生了畫梅大家王冕。在其所著的〈梅先生傳〉中，自道云：「先生性

孤高，不喜混榮貴，以酸苦自守。」（《竹齋集‧卷七》）其《墨梅圖》中的題畫詩云：「吾家洗硯池頭樹，個個華開淡墨痕。不要人誇好顏色，只流清氣滿乾坤。」

梅的重要內涵，在這兩則自道中，已經很清楚了。在梅蘭竹菊中，蘭基本可以說是元人的創意

圖6-21　錢選《八花圖》（局部）

（圖6-21）。從作品言，最早見的以蘭為主題的畫是宋末的趙孟堅和元初的鄭思肖。菊與梅共有的特點是眾花皆凋我獨開，竹的特點是眾綠皆逝我仍綠，都具有一種特異性，而蘭卻擁有一種日常性和生活性。在經過禪宗和宋人的思維模式之後，蘭以其兩大性格進入四君子之列且深受欣賞，一是暗合宋人和禪宗的思維傳統，二是符合元人標舉潔操的思想現實。前一種特徵暗存於文人的無意識深層，後一種特徵則明顯於元人的意識表面。吳海〈友蘭軒記〉說：

「蘭有三善，國香一也，幽居二也，不以無人而不芳三也。夫國香則美至矣，幽居則祈於人薄矣，不以無人而不芳則守固而存益深矣。三者君子之德具焉。」

圖6-22　吳鎮《清江春曉圖》

從藝術水準來說，元四家黃（公望）、吳（鎮）、

倪（瓚）、王（蒙）代表了元代文人畫，也是整個元代繪畫的最高成就；從藝術符號來說，他們創造的山水畫境既體現了元人對心靈節操的執守，又顯出了山水畫在元代的意義變遷，還呈顯了文人畫中的一種獨特的山水景觀。元四家以多種組合呈現了元代的山水境界的交響曲。從畫像看，黃公望與王蒙呈現的全境山水，如黃的《富春山居圖》和王的《太白山圖》，氣勢宏大。吳鎮與倪瓚則多為山的一個片段，像吳的《清江春曉圖》（圖6-22）和倪的《雨後空林圖》雖然境已較大，但還是山水的一個局部。從這一方面看，黃與王顯示了元人對山水的宇宙式的整體關懷，吳與倪呈出了對山水具體環境的細賞。從畫境上看，王蒙的大幅山水（圖6-23）細密繁富，容納萬有，氣勢恢宏，黃公望的全景山水（圖6-24）則密中有疏，繁

圖6-24　黃公望《九珠峰翠圖》

圖6-23　王蒙《葛稚川移居圖》

中有空，由山中的水、路、雲顯出了空的韻致。吳鎮的山水，特別是那些以山（近山）、水（山中之水）山（遠山）的三段結構的畫，如《漁父》、《洞庭漁隱圖》，呈出了虛與實之間的平衡，其空白的運用，多於黃公望而少於倪瓚，這種三段結構形成了景越遠越高的藝術形式。倪瓚的山水（圖6-25），近坡、大水、遠山，已經成了倪記模式。但近坡以兩三疏木為主，已經沒有山，水是靜靜的一片，遠山則幾筆勾勒而成，整個畫面都帶上了「空」的意蘊。四家以不同方式顯示了一陰一陽、有無之間、虛實相生的多重境界。從畫情上看，黃公望的山水豐富、變化、充實而又和諧，顯出一種擁抱整個山水的內心安寧平靜。倪瓚的山水疏而簡、空而靈、荒且寂，在一種體味山水的平靜內含著瀰漫宇宙的寂寞。吳鎮的畫，在由畫的總體佈局顯出體驗山水的平和，而畫中的主線則顯示著在平和中始終流動著情感波瀾，這情波還偶有那突然一蕩的時候，如《清江春曉圖》遠山最右峰的上大與小顯出的「一蕩」，《松泉圖》中松枝的折屈和泉流的斜快顯出的「一蕩」，更多的時候，情波是顯示為一種音樂性的美，如《漁父圖》所表現的那樣。王蒙的畫，則有一種交響樂一般的動感，他的山、水、泉、石、木、草無不處於一種動的韻律之中，在

圖6-25　倪瓚《六君子圖》

山水之中，流淌著一種心靈的歡愉和歌唱。從畫中的人意來看，王蒙的山水中人或在屋中，或在山中，給山水之境以活的生氣；吳鎮的山水之境以靈動的韻致；黃公望的山水之境以一種含蓄之韻；倪瓚的山水中，有房屋暗示了人之住所，以道路暗示了人之往來，給山水，無人，無路，只有一座空亭，讓山水之境呈出一種空寂。從畫技上看，黃公望、倪瓚、王蒙三家都重筆，乾筆皴擦成為其主調，而吳鎮獨重墨，濕筆形成了他的主音，使畫中的漁父、危峰、倒松內含了一種淚感。黃公望、吳鎮、倪瓚多用水墨和淺絳，而王蒙除水墨淺絳外，又開出一片用色的新境，使山水中多了一種生氣。吳鎮、倪瓚、王蒙的山水都用自己獨特的筆、墨、色帶出了一種獨特的情感傾向，而黃公望的筆、墨、色形成的卻是沒有特殊情感呈現的自然和平靜。元四家中，王蒙因其山水的繁富而呈出了明顯可見的繪畫技法的多樣且全面，足以供人們臨摹和學習；倪瓚因其山水的空靈而呈現出了意在畫外的無窮意味，足以供人們揣摩和體味。從歷史的承傳上，元四家融會荊、關、范、李的雄奇與董、巨的秀潤，結合了荊、關、范、李、董、巨的宏大全景與夏、馬的一隅山水，並以文人畫的性靈思想進行了的畫意和畫技的美學重組，創造出來獨具元人心態的山水境界。

如果說，元代繪畫中梅蘭竹菊四君子形象體系的形成，突出的是一種特有的品德象徵：秋菊冬梅，氣節也；竹，四季常青，貞固也；蘭，幽居自香，自信也。那麼，元四家的山水境界的形成，彰顯的是一種特有的隱逸心態。黃公望的山水的大度從容，顯出了心靈的自傲與自足，倪瓚的山水

荒寂空寥，顯出了心靈的寂寥與深遠，吳鎮的山水的濕潤奇險，顯出了心靈的波動與苦澀，王蒙的山水之繁富宏大，顯出了心靈的暢愉與自賞。品德與隱逸相互匯通，構成了元人特有的品格內涵。

這裡，隱逸在元人心靈的重新高揚，對於理解元、清與宋、明的心態和審美差異具有重要的意義，正如作為隱逸直接體現的元四家山水，又是在藝術範式上為後人提供了藝術的樣板。隱逸在晉至盛唐，是士人與朝廷的關係，在藝術上表現為山水詩與謝陶式園林。到中唐至宋，隱回到都市，在藝術上表現為從白居易到宋人的都市心園。到元，與以前漢王朝的內部關係不同的一種新關係，蒙古族佔領和統治，使隱逸重新出來，獲得了一種新的意義。這種意義與宋代理學所提倡的氣節相連。

山林帶來的不是體宇宙之道，不是從晉到宋的描寫山水，將之藝術化和美學化。而是抒發心靈，山水轉為一種藝術形式。只有見到這一點，元四家的意義才顯示了出來。可以說，在中國古代，隱逸有兩個高峰，一是六朝，二是元清。這兩個時期，隱都意味著走進山水。前者是以宇宙和哲學的形式表現出來的，自然表現為一種心態。元代是苦澀，清初是崇高。似可說，元和清中隱逸都不僅僅是表現為一種由筆入象的自然美的呈現，而主要是一種由象入意的心靈的呈出，因此，它不是一種描寫對象的呈現，更在於一種藝術形式的呈現。在這一意義上，它雖是山水畫，但更是文人畫。山水是對象，

文人是心靈。

正是在文人畫這個範疇裡，在心靈的主導下，山水畫雖然還是山水，但已不是山水，而可以與

其他畫（花鳥、人物，等等）連在一起，對畫的理解不再可以從題材分類上理解，而應從心靈分類上理解。以這個視點來欣賞明清的繪畫，就可以理出如下一條主線：(1)當漢人一統以後，吳門四家（沈周、文徵明、唐寅、仇英）是元四家的展開。(2)徐渭是文人畫的轉型，呈出與晚明思潮相一致的激烈型。(3)當滿人一統後，清四僧（弘仁、髡殘、石濤、朱耷）對徐渭畫風在藝術上的推進和在意蘊上的改變。(4)隨著清王朝的鞏固，文人畫演為三大方向：一是四王（王時敏、王鑑、王原祁、王翬）的古典美追求，二是以鄭燮為代表揚州八怪的現代美追求，三是龔賢和以陳卓越為代表的金陵八家的多方面展開。從藝術模式和思想文化的關係上對明清文人畫作一總的邏輯概括，有三大亮點共同光耀出了文人畫的輝煌：一是從徐渭到四僧的心靈之火，二是四王的古典之光，三是揚州八怪的生活之燭。

　　文人畫對心靈和個性的高揚在徐渭那兒達到一個質的高峰，清四僧則是在這個高峰上盛開的四朵奇葩。在這一意義上，徐渭的意義非常重要。元畫的四君子形象，在於為高潔的心靈找到一種區別於它物的藝術形象。而這種形象的目的是為了突出心靈。而心靈一旦得到了突出，就不一定非得固定在規定的形象上，不僅如此，心靈的自由一定會突破已經固定的形象。從而，徐渭的畫不僅是梅、蘭、竹、菊，還有牡丹、水仙、芙蓉、桂花、玉簪、海棠、芭蕉、荷花、葡萄、石榴、萱草，還有蘿蔔、瓜、豆等蔬菜，還有魚和蟹這類肉食。在徐畫裡，重要的不是植物、蔬菜、魚蟹的自然屬性，而是畫家心靈的主觀表現。他畫竹，但竹已經不是元人式的隱逸君子，高尚恬淡，而是晚明

的現實關懷和戰鬥精神。其題畫詩云：「畫成雪竹太蕭騷，掩節埋清折好梢。獨有一般差似我，積高千丈恨難消！」（見《徐文長逸稿·卷八·雪竹（竹枝詞三首之三）》）他畫牡丹，但不是突出唐宋以來公認的富貴內涵，而是轉為自己的心靈顯現，因此他不用彩筆，而用水墨，沒有了雍容華貴之相，多呈明代狂士之心，在《墨牡丹》中大用其潑墨，在《墨花圖卷》首段的「水墨牡丹」中，運用草書筆法，其題畫詩云：「墨中遊戲老婆禪，長被參人打一拳。淥下胭脂不解染，真無學畫牡丹緣。」原來已有固定意義的物像，如竹呀牡丹呀，被徐渭不斷地解構其原有的文化意義，賦上了自己的個人意義。原來沒有固定意義的物像，仍然被徐渭賦上自己的個人意義。葡萄是徐渭愛畫的，其《墨葡萄圖》（圖6-26）題詩云：「半生落魄已成翁，獨立書齋嘯晚風。筆底明珠無處賣，閒拋閒擲野籐中。」葡萄變成畫家自身的寫照。對徐渭來說，物像的客觀性質已經不重要了，重要的是自己的主觀情感，極大地突出這個「我」，以我之眼觀物，以我之筆寫物，任何物都變成了我的情感符號。因此，徐渭畫中的物像不但物自身的自然特性被極大的弱化，而且物像與環境的客觀關聯，也被消解。於是在徐畫裡，出現了《雪裡荷花圖》，荷本來開在夏天，不可能與雪相連。出現了《薔薇芭蕉梅花圖》，芭蕉在秋後就枯萎了，而梅花要冬天才開放，二者不可能同時出

圖6-26　徐渭《墨葡萄圖》

現。對前一幅畫，徐渭在題畫詩裡解釋：「六月初三大雪飛，碧翁卻為竇娥奇。近來天道也私曲，莫怪筆底有差池。」用一種幽默的方式說出，畫中之兩種物像不符自然之理，卻合心靈之性。對後一幅畫，徐渭在題畫詩裡說：「芭蕉雪中盡，那得配梅花，吾取青和白，霜毫染素麻。」直白地宣告著，畫不在於自然的客觀再現，而在於心靈（胸襟的青白）的象徵表現和藝術（筆墨與空間）的形式凸顯。

要用心靈去消除物像在現象上的差別而達到物像在本質上的統一，徐渭運用了與之相適應的藝術方法，比如背光觀察物體法就是其中之一。背光之中，一切物體皆呈為一片暗影，表面和細節都黯然不見，物體各部分的統一性，物體之間的統一性，物體與背景的統一性，以一整體的方式呈現出來。這樣，文人畫突出心靈的情感的統一性與物像的宇宙統一性匯通在一起，最後凝結為一種藝術形式。徐渭的畫，行筆放縱，滿紙飛動，連綿不斷，一氣呵成，粗放大氣，不求細巧，顛倒淋漓，汪洋恣肆。不受拘束的心靈運用一切法式又超越一切法式。徐渭的用筆千變萬化，他「以中鋒線條體現梅、竹的細枝，花卉的葉梗等，用側鋒橫掃筆體體現木本花卉的老枝幹，用側鋒短點體現菊葉、海棠葉、荷葉、芭蕉等，用尖點圓點，筆尖向內，體現牡丹花瓣等，用中鋒出鋒筆體現竹中、蘆葉等，用圓點體現梅杏花瓣等，用橫抹大筆觸體現山、石等」[40]。徐渭的用墨更是五彩繽紛，有

[40] 李德仁：《徐渭》，二一九頁，長春，吉林美術出版社，一九九六。

蘸墨、積墨、破墨、膠墨、接墨，墨在他的畫中具有更大的意義，既有中國陰陽宇宙直抵無色本體的意蘊，又用與背光取影與物體的整體性呈現的關聯，還與情感的激盪相契合，更與心靈的熱淚相同構。在徐渭的筆墨中，藝術形式與內心情感得到了前所未有的共振。有以氣運墨的淋漓氣勢，有筆斷意連的遺貌取神，有改變物像的巨大誇張，呈顯了筆墨一體的雄渾效果，高揚了筆墨即形，落筆成形的天然境界。文人畫到徐渭這裡，性靈與藝術得到了雙重的彰顯，看他的《墨葡萄圖》，那高下失衡的構圖，動盪不安的線條，潑辣豪放的墨彩，鮮明地顯出的是作者抑鬱狂放的個性，同時也最大的突出了一種狂放的個性得以呈現的藝術形式。在徐渭這裡，畫的意義完全不是被畫物的客觀物像，而是從畫物的畫法上表現出來的藝術形式。而作為藝術形式的畫法則由心靈所駕馭。徐渭打通了文人畫走向抒激情、洩憤懣、寫迷茫的道路。

徐渭之所以能做到這一點，在於他處於三種因素的交匯之中，一是思想史邏輯，他與李贄、湯顯祖、公安三袁一道構成了晚明狂潮。二是藝術史邏輯，由宋代開始、元代成勢的文人畫有著自己的發展理路。徐渭正處於其中的轉折時期。三是心理學模式，心理狂態一旦形成，就有自身的表現形式。明末清初，弘仁、髡殘、石濤、朱耷四僧雖然在思想史的邏輯上與徐渭不相同，但在藝術史邏輯和心理模式卻與徐渭相似，從而徐渭的心理狂態和藝術形式在四僧那兒得到了燦爛地盛開。

徐渭模式在清初四僧中盛開，弘仁和朱耷創造了兩種空前絕後的一看就顯得非常獨特藝術形式和心態模式，石濤和髡殘的個性則在一種一般人都熟悉的畫面中進行的。石濤和髡殘二人中，髡殘

（圖6-27）性格剛烈，思想堅定，亡國之痛難消，忠君之心不死，對社稷的關懷和山河的熱愛，對元四家中王蒙的偏愛，使他的畫雖然顯出了強烈的個性⋯「構圖繁複，奧境奇辟，縝貌幽深，引人入勝，筆墨荒率蒼厚，善用禿筆渴墨，他一般不用積墨多遍的方法以求深厚蓊鬱，也不用淡墨渲染以期造成景象的淒迷，而是更多地用濃點短線、致密而又鬆動的用筆表現雄勁、含蓄、蒼老、生辣的意趣，風格雄奇磊落，樸茂粗豪⋯⋯有著蓬勃的生機。」㊶但因其在構圖、用筆、運墨偏重於慣用的技法，在山水形象又偏重於客觀的物像，比起其他三僧來，個性尚未得到令人陡然一驚的凸顯。因此，暫不管四僧在很多地方有共同的特點（一同為明末遺民，一同開創了一種獨特的山水畫境，一同都在文人畫性靈的發展線上，一同為清初的主流文化所拒斥，等等），僅從文人畫在張揚個性這條線的邏輯演進來看，特別是以徐渭作為一個基點向前推進來看，髡殘在心態上，有徐渭式的狂急，但無徐渭式的迷茫，在藝術上

圖6-27　髡殘《蒼翠凌天圖》

㊶
薛永年、杜娟：《清代繪畫史》，三三頁，北京，人民美術出版社，二〇〇〇。

有徐渭式的傲骨，但無徐渭式的形式，從而是可以被放在三僧之外的。在四僧中，放上髡殘，並將之作為一個整體，一種文化的整體性得到了強調，可以瞭解處於文化轉型過程中的四僧再激進，也還是在文化的總體格局之中的。在四僧中除去髡殘，一種文化轉型在演進中所達到深度就會得到更清楚的凸顯。正是在這一意義上，我們只把弘仁、朱耷、石濤三人作為代表，呈現徐渭式的個性張揚在清代的表現和推進。

弘仁於山水境界中開闢出來一片帶著強烈個人性格的天地。他的山水，帶著北宋山水的大氣雄奇，但又有著隱逸的風韻，充滿倪瓚的荒寂幽靜，但又有著峻曠和峭實，北宋全景山水體現出的對實在世界的熱愛與倪瓚山水意境表現出的對空靈宇宙的體味在弘仁的畫中交匯起來，加上他對武夷山和黃山的遊歷玩味，呈現出來的「是已經被藝術幻化後的畫家心目中的『山外山』」，一個「似乎與現實絕緣的理想中的境像」⑫。弘仁畫中的山（圖6-28），多為石質，山又高、深、壯、奇，石多土少，石多樹少，就樹而言，是幹多而葉少，山少樹是為了突出石，樹葉少是為了突出幹，這二者都是為了突出一個「硬」，一個厚實的心靈之硬，一個故國遺老的隱逸信念的硬。石質的山，不用雲霧以顯高以深，山石連綿而自高而自深，給人以自信的坦然，一種充滿意境的充實。弘仁畫中最有弘仁特點的就是他的山石被整理為方正的塊面結構，這種方正的塊面結構以各種方式排列組合起來，形成了弘仁山水的萬千氣象。這種方正的塊面結構顯出「直」，顯出「正」，顯出「清」，顯出「潔」，顯出「靜」，顯出「寂」，顯出「空」，顯出「奇」，顯出「韻」……這種

方正的塊面結構是弘仁山水畫的獨家主題。在《山水圖軸》等一大批畫中，呈出的幾乎全是這種塊面的音樂性組合，在那些一眼看來不以方正的塊面結構為主的畫中，如《西園坐雨圖》、《披雲峰圖》，仍可以發現這種方正的塊石結構在畫中仍起著「石蘊玉而山暉，水懷珠而川媚」的效果。弘仁的山水，像倪瓚的山水一樣，大都無人在其中，有屋，如《雨餘柳色圖》，是空的；有亭，如《曉江風便圖》，是空的；有船，如《松溪石壁圖》，是空的。如果說，以方正的塊面結構為主的山本就含著自然的空朗澄明，那麼屋、亭、船的空則以物寓人，顯示了心靈的空境。司空圖詩云：「空山無人，水流花開」（編按：這是蘇東坡的詩，見《東坡全集‧卷九十八‧十八大阿羅漢頌》，亦見《東坡禪喜集‧卷一‧十八大阿羅漢頌》。這句話最早見於唐‧劉乾的〈招隱寺賦〉，原文作：空谷無人，水流花開——見《全唐文‧卷九五四》），這是唐人的境界。在弘仁的畫中，顯出了「空山無人，

㊷ 薛永年、杜娟：《清代繪畫史》，二八頁，北京，人民美術出版社，二○○○。

圖6-28　弘仁《雨餘柳色圖》

我性自在」的一種厚實和寧靜。但由於這屋、亭、船是在方正的塊面結構的山體之中的，這「空」略少了倪瓚式的蒼涼，而多了弘仁式的閑靜，略少了倪瓚式的趨向簡而寂的宇宙本體的空韻，而多了弘仁式的從現實中化出一個實在理想的寓意。因此在《桐阜圖》中，那松前石後的屋裡，有了撫琴的隱士，在《披雲峰圖》裡，水間橋上，有了散步的山人。弘仁雖然是以北宋的氣象和倪瓚的空靈為縱橫坐標，但他以宋畫入手，上溯晉唐，而以元四家為本，他的《山水三段》就是首仿倪瓚，次仿黃公望，再次仿王蒙。從繪畫技術看，弘仁以倪瓚的境界為基本底色，參以黃、王，援以宋人，將之融於自己的胸中，飽含著自己的個人性情，傾瀉出獨特的新境。從文化上看，弘仁的畫中關聯著兩大傳統，一是文人畫的獨抒性靈的邏輯進路，二是在元代重出的具有特殊文化和社會內涵的隱逸傳統，在前一個傳統中，弘仁創造了與自己獨特心靈相一致的獨特的藝術形式：以方正的塊面結構為基本元素的山水境界。而這種獨特的山水境界又是與後一個傳統緊密相連的，他的個性創造又被圍進了一個歷史悠久的意義系統之中，在當時，江南人士就以有無弘仁的畫來定審美趣味的雅俗。但弘仁在隱逸傳統中創造的獨具個性的山水境界，一旦與朱耷、石濤相連，其文人畫性靈方向的意義就得到了彰顯。這兩個傳統的相互矛盾、相互滲透、相互改變，使弘仁的畫內蘊著無比深厚的多重意義。

在徐渭的基礎上，按照徐渭的正途並將之極大地向前推進的，是朱耷。與徐渭一樣，朱耷在人生境遇的扭曲下，不但具了心理上的狂態，而且具有了生理上的狂症。明清改朝換代的天崩地裂，

不僅是朝代之間的巨變和民族之間的巨變，從更遠的意義上，可以看做從宋以來的文化轉型七百年來的一場巨震，個人、朝代、民族、文化交匯在一起，必然要撞擊出一種所包含的內容異常豐富又異常複雜的狂態，歷史選取了徐渭和朱耷作為它的藝術承擔者和表現者，這是一種所以潑墨大寫意來表現狂態，可以說到了文人畫走出「古典」的臨界點上，也可以說是在這個臨界點上。徐渭左衝右突。朱耷則像一支突起的焰火，轟然衝破了地上的引力，升騰上高高的天空，美麗地閃亮盛開。胡光華從時間的角度總結了朱耷的藝術演變過程：從塑形到簡化，從簡化到誇張，從誇張到扭曲變形。這一過程既可以看做是朱耷的藝術成熟過程，也可以借來用到中國畫在這種方向上的發展過程。從塑形到簡化，象徵了從院體畫向文人畫的轉折；從簡化到誇張，隱喻了從文人畫到徐渭的發展；從誇張到扭曲變形，說出了從徐渭到朱耷的躍進。而一旦到扭曲變形，它又把前面諸階段的特徵包容於自身之中，形成了自成系統的藝術模式。朱耷把徐渭式的心態生成為一種嶄新的藝術形式。使文人畫在這一方向上了最高的巔峰。

朱耷的畫，呈出一種不穩定的危機空間，《石榴圖》裡，圓而大的石榴，帶著細枝，在左邊一角，顯出了巨大的沉重，右上方比石榴形體還小的樹枝殘幹，表現了重重的折落。這時石榴的圓而大，是一種主觀視覺的心理放大效果。但這重落的石榴圓而大，顯出了對折落的不屈。《古梅圖》裡，梅根裸露斜出土面，似被拔起。樹身殘缺而歪斜，已受摧殘。頂部呈細枝橫垂而下，似受無形的重力所壓。但枝上梅花仍放，顯出了對命運的對抗。《仿董北苑山水圖》裡，佔畫的中上部分的

山給人一種失重感，山上的樹或斜或垂，有倒落意，山頂的平巒斜向而下，有墜落勢，巒上的房屋在巒頂的斜線邊緣，無穩定感。不穩定的危機空間幾乎成了朱耷畫的構圖方式。他的畫充滿了空白（看看《三梅》，看看《雜畫冊》之三的枝上鷹），但空白不是像以前的文人畫那樣意味著宇宙的靈氣，而是充滿了危機與壓力。

朱耷的畫，屢出現極端性的變形物像。《松石圖軸》裡，樹身上大下小，確為變形，樹枝屈曲下垂，不是常形，幹禿葉稀，也是異形，松傍大石，同樣是上大下小，不是常形。物像不主要是一種物像，而反映一種特殊的心象，而這種特殊的心像又要上化為一種變形的物像。這種極端性的變形物像要傳達和表現的，是一種非正常的生存狀態。於是朱耷的畫中，一再出現鼓腹窶背的鳥類形象，如《荷花水禽圖》中的水禽、《花鳥圖》（圖6-29）中的獨鳥和《花鳥山水冊》之五的鵪鶉。鼓腹，是吃得太多，與外界的內部交換失常？是憤懣太多，與世界的心理交流受阻？窶背，是外界的壓力太大，形成了身體的承受部位變形？是先天的不足，生長的環境太惡？非正常的生存狀態，還表現為一種阻隔式構圖。《蘆

圖6-29　朱耷《花鳥圖》

雁圖軸》是上下之間的阻隔，一雁在空中，向下呼喚，兩雁在下面嗷嗷呼應，中間一植物，使得

上下的距離彷彿很遠又彷彿很近。《荷花雙鳥圖軸》是左右的阻隔，左邊石崖上一鳥，右邊石崖

上一鳥，中間是空白的河，從二鳥的形體大小相同看，好像很近，從兩邊荷花的形體大小不同

看，又好像很遠。加上略近中景的二鳥所在的兩崖很大，近景的崖石反而小，可知畫面空間不是

自然的客觀空間，而是心理的主觀空間，而是一種受阻心理的情感空間。理解了這一點，就

知道朱耷的畫，已經把物像的客觀世界轉換成了心理的主觀世界。理解了這一點，危機的空間、

變形的物像、異常的狀態等朱耷畫中的獨特的形式因素，都可以得到最清楚的理解。如果說，徐

渭畫的精髓在於把一種激烈的情感變成一種客觀世界，讓客觀世界形成一種狂態，從而形成了徐

渭的大寫意的藝術圖式；那麼，朱耷畫的核心在於把狂烈的情感變成一種主觀世界。這就是朱耷

對徐渭的跨越，是主觀情感圖式使朱耷的畫形成了一種新的藝術圖式，升騰上了文人畫的頂峰。

從主觀情感圖式，我們就可以理解在朱耷畫屢屢出現一種現象——眼睛形象的象徵意義。朱

耷的畫，有一種特殊的眼睛形象，有誇張的方形眼眶的鳥眼，有小圓點的鴨眼，有倒豎呈「八」

字的貓眼……這些眼睛一是表情豐富「有的瞌睡，有的瞇笑，有的凝視，有的驚恐，有的瞪目蔑

視」⑬。二是眼睛中眼白多而眼黑少，這種眼睛的不斷重複，給人以「白眼看人」的效果。從傳

⑬
胡光華：《八大山人》，九六頁，長春，吉林美術出版社，一九九六。

統的聯想上，用青白眼顯示自己愛憎的阮籍在處世做人上的特立獨行，在心態模式上，確實與朱耷的心態有某種相似之處。但從藝術形式講，朱耷畫中眼睛的獨特，正是要象徵一種獨特的藝術形式：主觀情感模式，用這種眼睛去看，世界是另一種模樣，物像呈另一種形象，凝結為一種與之相一致的新的藝術圖像，正如他那「八大山人」的署款，既像笑，又像哭，可以說既不是笑也不是哭，也可以說既是笑又是哭。它的多義性、包孕性、象徵性，以一種書法落款的形式，言簡意賅地註解了他的繪畫形式。當把這種藝術形式與四王相比較時，就可以知道他遠離了他的時代，當把這種藝術形式聯繫到中國文化轉型演進了七百年的複雜性和豐富性，又可以感受到他最深地表現了他的時代。

如果排除了在清四僧前後與清四僧相對的各類畫家各種畫派，僅從清四僧本身來看其與時代和文化的聯繫，那麼，髡殘的畫雖然有個性，但這個性嵌在傳統整體中的，他的個性成為了傳統的一種表現；弘仁的畫很有個性，這個性使傳統升到了一種新的高度，這種傳統的新高度又是在轉型時代有巨大張力中呈出的，因此，在他的傳統的新境界中可以感受到轉型時代的巨大氣息。朱耷的畫代呈出了轉型中最激烈的一端，而且達到了這一端的最強度。清四僧在直接原因上，都因朝代變更和種族恩怨而奮起，在這兩種原因的背後，還有一個文化轉型的歷史巨流。髡殘在主觀上和客觀上都完全只與前兩個原因關聯，從而只成就了傳統。弘仁主觀上只與前兩個原因相關，但客觀上卻受動於後一個原因，因此他在成就傳統的同時，就包含了超出傳統的意義。朱耷在理性上受前兩個原因

驅使，在感性上卻完全為後一個原因所滲透，三者融會為一巨大的合力，這種合力的新質和亮點是由後一種原因加進去才形成的。因此，當這種合力把朱耷推向一種藝術高峰的時候，這一藝術高峰最鮮明地閃耀著後一種原因的光芒。髡殘、弘仁和朱耷都是鐵桿的王朝派和種族派，具有心靈和人格的純一性，正是這種純一性使三人在各自的方向上達到自己個性和藝術高峰。石濤與三人的純一不同，體現了最大的豐富性和複雜性。他深知自己是明朝的宗室，自命「苦瓜」，多次憑弔明陵，但又苦心積慮地向清朝的達官貴人獻殷勤，向皇帝稱「臣僧」，想在政治上嶄露頭角。他在佛門中長大，自稱「和尚」，晚年卻換上道袍，成了道士。不管佛教道教，都是出家人，應當以修身養性為本，但他卻與世俗之輩打得火熱，與富商巨賈稱兄道弟……正因為深入進了時代與文化的巨大豐富性和複雜性，使石濤超越了三僧，而成為時代和文化最典型的體現者。可以說，石濤與朱耷都是文化轉型在清初最優秀的代表，朱耷代表的是文化轉型中的激烈性和純正性，他與傳統的差異，一眼就能看出；石濤代表的是文化轉型中的豐富性和複雜性，他是在傳統中體現差異，在差異中顯出轉型的新質。看朱耷的畫，使人「如冷水澆背，陡然一驚」（《徐文長文集·答許北口》），看石濤的畫，越看越能體味出裡面的深意和新韻。

石濤的畫是豐富的，正如他的人性的豐富。髡殘、弘仁的成就主要是在山水上，朱耷的輝煌主要是在花鳥上，而石濤則在山水、花鳥、人物上都取得了巨大成就。髡殘、弘仁和朱耷的畫，基本上是一種面貌，帶著一看便知的個人印記，就像他們在一個豐富複雜的清代社會中扮著一個專門

的角色。石濤的畫，正如他在所處的豐富和複雜的時代中不斷地變幻著角色和面貌一樣，氣象萬千，多姿多彩。薛永年和杜娟從風格和筆墨兩方面總結石濤的畫：「或沉雄奔放，或寧靜秀麗，或凝重蒼莽，或清俊飄逸，或縱橫躁動，或清曠幽邃，或生辣剽悍，或清新典雅，或繁複縝密，或簡約淡遠，皆因畫境意趣的不同而變化莫測。其筆墨技法也是變化多端、不拘一格的，或乾筆皴擦，或大筆潑墨，隨手生發，出神入化，縱肆瀟灑；用筆於肥、瘦、方、圓、曲、直、尖、禿、軟、硬、光、毛、橫、斜、順、逆，無所不能，用墨則乾、濕、濃、淡、枯、潤、虛、實、深、淺並用……還極善於用點，或不著一點，或滿紙皆點，皴法亦為落窠臼，極盡變化之能事。」④

陳傳席從風格、筆墨、構圖的結合上，把石濤後期的畫總結為七種類型：恣意縱橫的一路，如《潑墨山水卷》；苔點繁複，皴法稠密的一路，如《搜盡奇峰打草稿》；蒼勁清雅的一路，如《山水清音圖》（圖6-30）；精神狀態近於清雅，但筆法細秀而蒼勁的一路，如《藝菊圖軸》；簡練的一路，有用筆簡化，如

圖6-30　石濤《山水清音圖》

《潭上漁舟》，有畫面簡練，如《柳岸清秋》；繁複一路，如《華山勝景》；「截斷」法構圖，如《巨壑丹巖圖》。⑤以上兩段話費了很大的精力去歸納，而且也歸納得不錯。但石濤本身是很難歸納的，就是歸納出來了也不易給人以鮮明的印象。這是因為，對石濤來說，畫來於宇宙無形之道，雖然道必然要具象出來，但具象出來的畫並不是道本身。因此，與其從畫像去分析，不如從道上去體悟。正如石濤之人，有他獨特的一個「我」，「我之為我，自有我在」（石濤《畫語錄・變化》）。這個「我」可以表現為明朝的忠裔，清代的臣僧，佛家的和尚，道教的長老，達官的貴客，商賈的好友，藝術家的知己……這些都與石濤的「我」有關係，但又不能等同於石濤的「我」。石濤的「我」通過各種具體表現，滲入到時代的各個方面，石濤的畫同樣通過他在《畫語錄》中一再強調的畫家之「我」，而滲入到了自己佈滿各個時空和各種風格的作品之中。石濤《畫語錄》開章明義：

太古無法，太樸不散，太樸一散而法立矣。法立於何？立於一畫。一畫者，眾有之本，萬象之根，見用於神，藏用於人，而世人不知！所以一畫之法，乃自我立。立一畫之法者，蓋以無法生有法，以有法貫眾法也。

④ 薛永年、杜娟：《清代繪畫史》，四四頁，北京，人民美術出版社，二〇〇〇。

⑤ 參見陳傳席：《山水畫史話》，一六六至一六七頁，南京，江蘇美術出版社，二〇〇一。

胸懷文化之道（太樸），石濤的人與畫都有了一種宇宙胸懷，一種文化整體性的胸懷，這是文化的老套；但文化之道必然體現為具體的「我」，這是轉型的新質；我來源於道又為道立法，對「我」的高揚，應和著宋代轉型以來，特別是晚明以來的歷史動向。徐渭和朱耷只執著於一個新質的「我」，以「我」來反對不同於「我」的一切，從而走向了一種與現實激烈對抗的張揚個性的狂態。而石濤把對「我」的張揚，放進和投身於宇宙的本體性和時代的豐富性的總體性之中。從而開出了文人畫的另一新路：在與宇宙整體和時代整體的框架中「立我」，以「立我」的方式去影響和改變世界。因此，石濤的人與畫，不在於他的某種面目，某類風格，某一技法，也不在於各種面目、風格、技法的相加，而在於宇宙、時代、自我之間展開來的豐富複雜的辯證關係。石濤的畫，與文人畫的整體處在一種相互「匯通」之中，因有這種「匯通」，我們可以發現他的多種多樣的風格和技法，可以感到他的畫沒有醒目的標新立異。「匯通」構成了石濤畫的第一個美學特色，是展開石濤的畫就能感到的東西，它的背後是宇宙、時代和一個鮮活的人的整體的豐富性和複雜性。但進一步細賞，就會發現石濤畫中，總有獨具個性特點的細部：《山窗研讀圖》中上部的遠山是獨特的，《東盧聽泉圖》中的泉是獨特的，《聽泉圖》中的松是獨特的，《黃山遊蹤》之五裡的樹是獨特的，《黃山圖冊》二十一開之二中的石是獨特的……石濤的個性張揚在畫中的這些個體物上得到了淋漓盡致的體現。正是這種個體物上的個性突出了石濤的個性，而且成為畫中韻味無窮的源泉。

因此，個體物的個性是石濤畫的第二個美學特色。這種具有個性的個體物又在一個和諧的整體之中，個體物與整體之間又形成一種帶有石濤特色的構成關係。這種構成關係是石濤畫中的第三個美學特色。正是這種構成關係中，暗蘊了石濤與時代、歷史、文化的關聯，決定了石濤畫的美學和文化意義。這三大特色，匯通、個體物的個性、構成關係，融會在一起就構成了石濤畫的總體風格和內在意蘊。

由於石濤畫中有個體物的個性，可以看到一些就個體物來說與朱耷畫中的個體物幾乎相同的形象，如《黃山圖冊》二十一開之十三中的倒掛的松，如《花卉》十二開之二中下折的芭蕉葉，如《東廬聽泉圖》中峰頂上爆出欲墜的崖石……但由於畫面的整體不同，這些個體物只有石濤式的個性化意義，而沒有朱耷式的激情狂意。石濤的個性凸顯是在與整體的共振中進行的，而朱耷的個性凸顯是在與整體的對立中進出的。理解了石濤的個性凸顯方式和這種方式與文化整體的獨特關聯，可以發現石濤畫中一些共有的特徵。茲舉三例如下：

其一，多義的折線。《金山龍游寺圖冊》之十中的泉水形成的折線，形成畫的中心。《卓然廬圖》中從底部山石的右邊連上中景群山的底線，構成一折，接上中景群山的頂部，又構成一折，再接上上部遠峰的中線，又構成一折，三折形成了此畫的中心。《古木垂蔭圖》近山石與遠山石構成一折，向右折的樹與遠山石又構成一折。還有《臨風長嘯圖》中右邊的竹偏右而又向左，形成折，《書畫合璧圖》之八的路構成折，《書畫合璧圖》之九的溪構成折……這種不斷出現或為明顯或為

隱蔽或由一物單獨構成或由多物聯合構成的折線，代表了一種無意識個性特徵。它類似於一種宇宙之線，好像是傳統S曲線，但又比S曲線硬，有一種與朱耷同調的剛氣，說它與轉型的象徵有關，它又可以看成S曲線的變形。這種不似之似，似而不似，正好契合了石濤的個性特徵。

其二，歧義的穩定。《書畫雜冊》十四開之四中景之山，好像是一山，又像是兩山，還像是三山。看成一山，便構成一三角形的穩定結構。看成兩山或三山，是一個看似穩定實則衝突的結構。《古木垂蔭圖》的中景裡，也是這種情況，三山相對，從合的整體看三山是穩定，從離的角度分別看，是不穩定。《為徽五作山水》近景的小山，單從兩山看是穩定，從與之相連的四山五山一塊看，不穩定。這種不穩而穩，穩而不穩，正好契合石濤的個性特徵。

其三，變異的平衡。《山水》十開之二從現象上看，下部的山與人的實，與上部淡淡一線的遠山的空白空間，是不平衡的，從本體上想，空不自空，空即是色，虛實相生，又是平衡的。《山水冊》之六從現象上看，左邊上部的樹山船形成的實，與右邊下部的空白的水是不平衡的。從實質上講，右邊下面不是空白的虛，而是江水的實，又是平衡的。石濤的畫中，經常可以發現這種平衡的變異，可以說平衡也可以說不平衡，對立中的統一和統一中的對立，正好契合了石濤的個性特徵。

石濤畫的複雜性正是石濤個性的反映，也正是中國文化轉型中的複雜性的表現。而這，正是石濤的意義所在。這種意義使石濤與清代文人畫的另兩大潮流都有了一種可以體悟的關聯。四僧與揚州八怪，都是文人畫的先鋒派，四僧雅而八怪俗，四僧剛而八怪柔，而在四僧之中，

石濤與八怪最為接近，八怪中的高翔就是石濤的弟子。雖然石濤與八怪也有雅俗剛柔的差別，但在一個整體宇宙的基礎突出個性這一點上，卻是一致的。也正是在這一點上，石濤與四王最為接近，王時敏在稱讚石濤的畫為「江南第一」時，大概已經直覺到了他們之間在深層次上的一致性。

如果說，四僧與八怪代表了文人畫的歷史新變，那麼，四王則代表了對文人畫的歷史總結。如果說，四僧與八怪代表了一個複雜整體中的文化轉型的最新的一面，那麼四王則反映了包括文化轉型的新面於其中的複雜整體的整體性思考。當然，四王的總結本身就反映了行進著的歷史本身的總體性質。四王的思考是在明代董其昌的基礎上進行的。董其昌（與莫是龍和陳繼儒一道）把繪畫比照到禪宗分為南北二宗：北宗從唐的李思訓父子，到宋的趙幹、趙伯駒，到馬遠、夏圭；南宗從唐的王維、張璪，到五代荊浩、關仝，到宋代郭忠恕、董源、巨然、米家父子，到元四家。畫分南北宗，看到了繪畫與文化之間的密切關聯。繪畫上的南宗就是文人畫，禪學南宗與文人畫在頓悟、士氣、天趣等境界上相互交融，構成一種文化景觀。以南宗為高，就是把文人畫作為中國畫的正宗和主幹來進行總結。四王在董其昌的基礎上加以系統化，呈出一個從唐到清近一千年的繪畫傳統。具有新的藝術樣板的文人畫從董、巨開始，到董、巨到四王，是一個約七百年的繪畫傳統。在繪畫上，作為切實可學的樣板，是從五代北宋的董源、巨然開始。從董、巨到四王，是一個約七百年的繪畫傳統。具有新的藝術樣板的文人畫從董、巨開始，正是中國文化轉型的開始。

文人畫是與中國文化轉型緊密相連，是文化轉型在士人階層中的表現，或者說是文化轉型在高

雅文化中的表現。這裡已經顯出了兩個意味深長的問題。第一個問題是，不是白居易，而是王維，成為文人畫的境界，既高揚了文人畫的意境追求，又拒絕了白居易的世俗化傾向；第二個問題是，以董、巨作為最初的樣板，標舉了一種（由全景山水顯出來的）宏大的宇宙胸懷和（由筆性質呈現出來的）柔性主調。宇宙胸懷契合於對整體的總觀，柔性主調適合於對各種對立面進行綜合，這兩方面正契合於中國文化轉型中的士人的主流思想。當四王在總結以文人畫為主體的中國畫七百年的傳統的時候，呈現出來的是兩個方面，一是建立在七百年藝術實踐上的藝術基本法則；二是由這種藝術法則所包含的文化轉型中的士人的主流心態。四王的總結是在一種復古的形式的。但把四王的復古與明清士人在詩和文上的復古一比較，詩文的復古變成了文學史上的一場鬧劇，四王的復古則開出了繪畫史上的嶄新篇章。這是由文人畫本身的性質所決定的。文人畫的主題，如前所述，是從蘇軾、米芾開始的，它就是要創造一種與主觀心靈而不是客觀事物相一致的藝術形式。與這種心靈相契合的藝術形式，是在元四家那兒基本定型的，但在筆墨上可以回到董、巨，在意蘊上可以上溯到王維。這個士人的心靈，最適合以文人畫來表現，又確實是以文人畫來表現的。四王總結文人畫這一行為本身就具有重要的意義。這一心靈，就是處於文化轉型的變動中士人的心靈。與這種心靈相契合的藝術形式，是在元四家那兒基本定型的，但在筆墨上可以回到董、巨，在意蘊上可以上溯到王維。這個士人的心靈，最適合以文人畫來表現，又確實是以文人畫來表現的。四王總結文人畫這一行為本身就具有重要的意義。這意義可以從兩個方面來理解，一是中國繪畫整體，文人畫七百年傳統其核心的東西是什麼，這核心東西體現為怎樣一種藝術形式；二是文化轉型過程中的清代主流意識，文人畫的總結同時就是這種主流意識在繪畫上的一種藝術表現。

四王之中，王時敏和王鑑是前輩，二人皆世家望族，獨善其身，但門生眾多，王原祁和王翬是晚輩，皆官居高位，為畫壇權威。這兩隱兩仕，互為表裡，左右了整個清代的畫風。四王的總結工作，從王時敏（圖6-31）開始，對古代大家名跡一家的細摹。王時敏選擇了他認為是「法至氣備」的古人畫跡二十四幅，臨為縮本，裝裱成冊，攜在身邊，隨時摹寫。王鑑有《仿宋元山水冊》分別臨仿董源、巨然、趙千里、陳惟允、趙孟頫、倪瓚、吳鎮、王蒙、黃公望、董其昌等。王原祁（圖6-32）《麓台畫跋》共五十三則，無一不是「仿」。這種一家一家的細揣精摹，第一要「專」，如王時敏那樣，「仿某家則全是某家，不雜一他筆」（編按：此為王石敏評王翬之語，見《王奉常書畫題跋‧石谷畫卷跋》。）；第二要「活」，如王原祁說的，是師古而不是泥古，要從師法到師古人之心，而求古人之妙，求古人的生趣，最後是融會貫通。這種融會貫通，就是把握文人畫的藝術整體，文人畫主要在宋與元，自董源、巨然，文人畫有了確確實實的筆墨，到元四家，文人畫正式形成了自己的意趣。董、巨只是江南山水，元四家則將之擴大於天下山水。這擴大，就不僅需要

圖6-31 王時敏《仙山樓閣圖》

圖6-32　王原祁《浮巒翠暖圖》

董、巨，還需要參考荊、關、范、李。因此，王原祁說：「要仿元筆，須透宋法，宋人之法一分不透，則元筆之趣一分不出。」〔王原祁《麓台題畫稿‧題仿大痴筆（為毗陵唐益之作）》〕抓住了文人畫的兩大關鍵。王翬的總結更為全面：「以元人筆墨，運宋人丘壑，而澤以唐人氣韻，乃為大成。」（王翬《清暉畫跋》）

簡而言之，文人畫的基本因素有三，首要的是元人的技術程序，其次是宋人的空間構圖，第三是唐人的藝術境界。從蘇軾、米芾到董其昌到四王，一個基本的認識是，繪畫主要不是客觀物像，而是一個主體心像，而這種心像又凝結成為一種筆墨程式。藝術就是與整體的文化心態相對應的一種形式美感。四王的遍仿宋元大家，就是要超越自己時代的局限，用王時敏的話說，是要與古人「一個鼻孔出氣」，用王原祁的話說，是要得「古人腳汗氣」，去求一個在文化的整體的歷代積累中創造出來的具有普遍性的藝術形式。而這一成就在王翬那裡達到完成，正如王時敏所讚歎的：「羅古人於尺幅，萃眾美於筆下者，五百年來從未之見，惟吾石谷（王翬的字）一人而已。」（《王奉常書畫題跋‧題王石谷畫》）四王整合唐宋元的整體精神、氣象、筆墨，最重要的是兩

家，黃公望和王蒙，王時敏以黃公望為主，王鑑以王蒙為主，王原祁又以黃公望為主。黃公望的特點是中庸、大度、和諧，王蒙的特點是宏大、深厚、豐富。這兩方面構成了四王總結元明清的基本坐標，以此去統領唐、宋、元、明到清初的一千年繪畫整體。

四王繪畫的基本面貌體現在一種全景山水之中，如王時敏《南山積翠圖》、王鑑《仿趙孟頫山水圖》、王原祁《竹溪松林圖》、王翬《仿巨然夏寒圖》，充滿一種容納萬有的大氣。四王的畫，比宋人，畫面更為深細，比元人，氣勢更為雄厚，比明人，韻味更為雅正，顯出了雍容大度和諧中正的整合風貌。四王的全景山水構圖基本特點是：

其一，近景為坡或石中的樹，樹要高大、雅正、雍容，區別於四僧式的狂與荒，有異於八怪式的俗與情。

其二，近景中一般有水與路向深處多路線向深處迂進，這裡吸收了宋元大家在這方面的優點，但顯得更深邃、更多姿、更豐富，一種由近而遠的空間厚度和深邃韻感。中景的山由下而上，如果說，下部的深是由近而遠，那麼中景的山則由下而上，且山形明晰給人以近感，與近景相比有了一次由遠而近的呼應，但山中的樹比近景的樹明顯地小了，空間深度又得到了體現。

其三，中景眾山隨山脊和山峰的曲線，夾著土、石、樹，有條不紊而又搖曳多姿態地向上，山之豐富，石之多態，樹之多姿，屋之多幽，一種繁富在這裡展示出來。

其四，到最高峰，改深度升高為平直升高，作一或「壯」或「雄」或「奇」或「麗」的總結，

圖6-33　王鑑《長松仙館》

王時敏《夏山飛瀑圖》、王鑑《長松仙館》（圖6-33）、王原祁《仿王蒙松溪山館圖》、王翬《水閣幽人圖》（圖6-34）可作註解。

其五，最後由高而遠，由淡筆或淡墨，在比最高峰低處顯出最後的深遠，含不盡之意，見於景外。

在這由近而深，由深而上，由上而高，由高而深之中，山、水、石、泉、樹、路、屋、人，包蘊其中，呈物的豐富性；近、遠、低、高、深，是空間的豐富性，在對繁複眾多山、石、樹、水的表現中，筆、墨、皴、擦、點、染……得到了豐富的運用和表現，呈筆墨的豐富性。這三方面的合一，使得四王的畫，如一個由陰陽五行構成的音樂性的宇宙，象徵了中國文化包含著豐富內容的整體性。如果說，物體的繁富呈品藻之盛，空間的豐富顯天地之大，那麼，筆墨的豐富則是藝術之深。王時敏說，杜甫詩，韓愈文，無一字無出處，王翬的畫也是如此，一筆一皴一染一點皆有來歷。如果說，杜詩韓文，分別在詩與文上代表了中國文化的整體性，那麼，以王翬為代表的四王，則在畫上代表了文化的整體性。四王山水所體現的整體性，又是建立在中國文化轉型整體中的清代康乾盛世這一具體的時代性上的。因此，一方面相對於以朱耷為代表的四僧的激進

性和另方面相對於以鄭燮為代表的八怪的世俗性，四王的山水的顯得特別雍容、大度、雅正、中和。其仿學荊、關，而多了清簡之韻，摹寫董、巨，而添了雄壯之氣；王蒙的繁富由四王寫出，繁富呈出了簡韻，吳鎮的墨氣濕潤由四王模出，濕潤中有了氣質。倪瓚的畫簡而逸，四王的畫面不簡，卻從繁讓人感到了簡意，有逸氣卻少了荒涼，而多了雍容。四王的雍容大度，正由於沒有像四僧和八怪那樣，主要呈出向前的新質，而是與文化的整體性連在一起的，從而四王的畫體現了整體文化的深度。

四僧與四王的意義，還是容易講清的，概而言之，一為新變，一為傳統。揚州八怪相對來說就複雜一點。這複雜首先表現在命名上，揚州八怪說是「八」，但是哪「八」，卻說法不一，把各類文獻中提名的這「八」與那「八」略同加異，共得十五人（李鱓、李葂、李方膺、鄭燮、金農、高鳳翰、黃慎、邊壽民、楊法、羅聘、高翔、汪士慎、華嵒、陳撰、閔貞），為什麼不乾脆叫「十五」怪呢，「八」是一個具有文化意義的數字，可以

圖6-34　王翬《水閣幽人圖》

概言其多，也具有一種象徵性，它形成了一種可以進入一種理論結構和具有文化意義的數。因此再多也只選取八，大概本無一權威的認證，而乃自發的輿論，用「八」就把一種自發東西納入文化的公共性中。揚州八怪之「怪」，就在於不能用已有的理論和邏輯去理解。揚州在清代，商業發達、財富眾多、最為繁華，市場原則盛行，市民趣味濃厚。繪畫在這裡與很多事物一樣，已經顯出了新質，但這新質又是在舊的整體中，新舊的對照、矛盾、互滲、絞纏，顯得特別「怪」。

揚州八怪畫家群主要由三類人組成，一是來自正牌文人，如鄭燮、李方膺、高鳳翰等，先做官，努力學習經史、詩詞、書法等主流文化知識，升格為文人化的職業畫家。二是出身職業畫工，如華嵒、黃慎、羅聘等，他們或想仕而不得仕，或本就不願出仕，揚州的環境和自身的境況，使他們成為了文人化的職業畫家。汪士慎、金農、高翔就屬此類。這三類人，從三個方向而來共同成為一類人：文人化的職業畫家。這個類型本就代表了一種混雜的「怪」。一方面具有兩千年傳統「文人」性質，另方面又具有文化轉型以來的新質，是賣畫為生的人。在充滿市場原則的揚州，文人要變成賣畫人，在文人之上要多一個「賣畫人」頭銜；賣畫人要變成文人，在賣畫人之上要多一個「文人」頭銜，才能進入「怪」。理解了這兩方面，就基本上理解了揚州八怪的「怪」的性質、內容、意義。八怪之「怪」從內容要素來說，有三個方面：文化傳統的整體性質；包含著文化傳統和文化轉型於其中的文人畫的心靈性質；文化轉型中的世俗新質。這三個方面絞纏、混雜、互

滲在一起，構成了「怪」的整體。這一怪的整體從如下方面表現出來。

其一，象徵的變異。文化象徵在元代的凸顯，是蘭、竹、菊、梅四君子，菊的進入使四君子作為一象徵系統帶上了很重的隱逸特徵。八怪的畫，在表現這一文化象徵系統時，突出的是蘭、竹、梅，而幾乎沒有菊，其意義，可以從幾方面講，首先是對主流思想和文化共識的承認，其次是用蘭、竹、梅來代表心靈高潔。但這種高潔由於拒絕菊，從而不是走向隱逸，而是表明一種異於凡俗的特殊品格，這種特殊品格在汪士慎的畫《春風香國圖》（圖6-35）中得到了象徵的表現，畫中蘭、竹、梅由下而上圍繞著一朵由上而下的大的春花。春花因蘭竹梅而顯得充滿素、雅、香，蘭、竹、梅因春花而顯得有些喜、樂、麗。因此，這種高潔就內容而言在承接傳統的同時，又改變了傳統，是一種在文化轉型期的最繁華都市中的高潔。這種變化具體地體現為蘭、竹、梅在藝術形式、表現和具體寓意上的變化。鄭燮的一幅竹：「衙齋臥聽蕭蕭竹，疑是民間疾苦聲。些小吾曹州縣令，一枝一葉總關情。」（〈濰縣署中畫竹呈年伯包大中丞括〉，又名「墨竹圖題詩」）既非隱，也不雅，而是充滿強烈的現實關懷。金農的一幅竹，「無

圖6-35　汪士慎《春風香國圖》

瀟灑之姿，有憔悴之狀，大似玉川子在揚

圖6-36　金農《花卉》

州羈旅所見蕭郎空宅中數竿也。余亦客居斯土，如玉川之無依，宜乎此君蒼蒼涼涼，喪其天真而無好面目也」（金農《竹圖》題詞）。不是隱逸，不是高雅，而乃表現現實中一活人的淒涼景象。蘭、竹、梅在八怪的畫中被加入了更多的內容（圖6-36），要而言之，在傳統的象徵系統裡取一「正直不阿」（如梅的遇冬盛開和蘭竹的秋冬猶綠）為其中心，可以向與現實相關的各個方面擴散，可以向與心靈相關的各種情態擴散，構成了八怪畫中蘭、竹、梅的各具個性的千姿百態。

其二，內容的功能變異。對於八怪來說，繪畫既與文化的價值系統相連，與個人的品格情感相關，又與一種繁華都市的市場原則相關。因此八怪在塑造形象上的獨到之處，如汪士慎的梅、晴江的蘭，鄭燮的竹，李鱓的松、黃慎的人物，高翔的山水（圖6-37）……不僅有一種與繪畫史的關係，而且有一種市場內容：樹立一種商品品牌。羅聘是八怪中的後起之輩，作為一個賣畫的職業畫家和稟賦非

圖6-37　高翔《山水冊》

凡的天才，他什麼都能畫，也畫得好，但品牌已被他人所佔，如何打造自己的品牌呢，經過反覆考量，羅聘於三十九歲那年，毅然決定畫「鬼」，我們看到，這時蒲松齡的《聊齋誌異》正在開賣，袁枚也正在寫《子不語》，紀曉嵐在出《閱微草堂筆記》，「鬼」的市場看好。羅聘的「鬼畫」（圖6-38）很快搶佔了市場，「有隨行之鬼，獻媚之鬼，侍酒之鬼，貪婪之鬼，攀談之鬼，趕路之鬼，逃命之鬼，一下成了揚州的鬼畫家，甚至民間傳說羅聘雙眼瞳仁發綠，彷彿是鎮魔驅鬼的巫人」⑯。

繪畫市場用另一種方式把與日常生活和日常趣味相關聯的東西與具有文化價值的東西並列起來，李鱓的日常生活畫在這方面顯得特別有味，《雄鳥冊》中的公雞，與你在任何一戶尋常民居中看到的一樣，咕咕地叫著，《雜畫冊》中的幾筆野草，一隻秋蟲，很真實、很平常的、也很可愛。《雜畫冊》中的白菜、芋頭就和老百姓家廚房中的一樣，尋常而可親。李鱓乾脆在《雜畫冊》的「魚、蔥、薑」畫中題上：「大官蔥，嫩芽薑，巨口細鱗新鮮嘗，誰與畫

圖6-38　羅聘《醉鍾馗圖》

⑯ 周時奮：《揚州八怪畫傳》，一八三頁，濟南，山東畫報出版社，二○○三。

者李復堂。」（圖6-39）當市場原則和日常趣味一道推出新畫種之時，現實日常物像與傳統象徵物並置在一起，相互對照，相互滲透，相互解構，形成一種現象上和觀念上的「怪」。儘管八怪的畫中有著日常物像和市民趣味，但他們與充斥在揚州畫市上的眾多的職業畫家不同，他們把日常物像和市民趣味提升到文人的情趣之中，從而揚州八怪的意義主要是從文人畫的角度表現出來的。

其三，文人畫的變異。文人畫的主旨是通過體悟文詩書畫的匯通，而把畫提高到文化的高度。而文化的高度在清代的揚州，卻處在一種文化轉型的多重性的糾纏中，八怪的「怪」表現的正是文人畫與這種多重性糾纏的關聯。鄭燮的話點出了這種關聯：「寫字作畫，是雅事，亦是俗事。大丈夫不能立功天地，滋養生民，而以區區筆墨，供人玩好，非俗事而何？」（《濰縣署中與舍弟墨第五書》）八怪的畫，都要進入繪畫市場，雖然其中也有像汪士慎那樣不好意思講價和像金農那樣月進萬金的程度差別，但都要賣錢卻是一樣的。這是誰也避免不了的俗的一面，看透了這一點的鄭燮乾脆寫出價格表〈板橋潤格〉一張：「大幅六兩，中幅四兩，條幅對聯一兩，扇子斗方五錢。凡送禮物食品，總不如白銀為妙。蓋公之所送，未必弟之所好也。送現銀則心中喜樂，書畫皆佳。禮物既屬糾纏，賒欠猶恐賴

圖6-39　李鱓《雜畫冊》

賬。年老神倦，亦不能陪諸君子作無益言語也。」（《鄭板橋集》）現實所然，俗不可免，但文人

畫之為文人畫，又在於要在俗事中實現雅，堅持雅。八怪的畫，在結構上仍是文人畫呈出的超於畫

的詩書畫的組合。在多重性的糾纏中，八怪的畫中詩書起了變化，一是詩可以是詩，可以是文，可

以是白話，如金農《花卉冊・野花小草》圖題道：「野花小草，沈家園內有此風景。七十五叟金農

記。」也可以是順口溜一樣的散曲。如前面所舉李鱓《雜畫冊》題記。這樣的內容當然會對影響到

畫的定位和欣賞。書也起了變化。李鱓用忽草忽正零亂灑脫的書法來配合自己的日常畫面。鄭板橋

的書法，以隸入楷，同時參以草篆，用雅的理論來說是「六分半書」，用俗的形象來講是「亂石鋪

街」。又雅又俗，既奇崛而有古意，又稚拙而天真爛漫。金農用自己創造的「漆書」，一種結合篆

書的結體和隸書的筆法而成的「怪體」，這種漆書結體不穩定呈出奇味，用筆如刀似戟顯出崛硬，

整體一筆一畫露出稚氣。書法在畫中位置，特別是鄭燮的畫中（圖6-40），自由而多樣，可上可下

可左可右，可以盆中，可以崖上，可在竹叢裡，書

不但是思想的直陳，書法的顯現，而且真正成為繪

畫構圖的一個組成部分。而且與文人畫的傳統一

樣，書法進入畫法，鄭燮以草隸法畫竹，黃慎以狂

草畫人（圖6-41）。這樣書畫一體和以書入畫呈出

了八怪超越畫工的文化高度，而書之呈怪，詩變白

圖6-40　鄭燮《竹石圖》

圖6-41　黃慎《山水人物圖》

話，又顯出了文化轉型中的新質。八怪的畫作為文人畫的新變還在於，其不僅是客觀物像的藝術化，更是將藝術形象情感化。文人畫總是要呈現文人作為「文」的個性心靈。八怪的畫以其特有的畫面的「怪」呈現了心靈之「怪」。金農的《芭蕉佛像圖》中的佛並不是佛的形象，而是達摩祖師的形象。達摩身上的衣服畫得就像芭蕉的樹身一樣，芭蕉樹身外表堅固，但層層剝去之後歸於空無，達摩周圍是芭蕉葉，佛樹合一。達摩如樹，樹如達摩。寓意雖妙，但形象卻甚為怪異。黃慎的《人物冊》取自蘇軾〈放鶴亭記〉，畫中老年隱者仰天招鶴，雙手張開，顯出一種民間的狂意。李方膺的《盆蘭圖》中一上一下兩盆蘭，下面的盆不均勻，上面的盆有破缺，呈出一種醜形，李方膺的《風竹圖》（圖6-42）竹在風中，葉皆向上，顯出一種狂像。佛祖和隱士在人物中是莊重的形象，蘭和竹在植物中是高潔的形象，但在八怪的畫中卻都可以變得狂、怪、醜、凡。但對八怪的文人畫，主要的不是畫面形象的狂、怪、丑、凡，而是這種狂、怪、醜、凡所表現出來一種特殊心態。

揚州八怪的畫顯出了文人畫與時代共進的一種樣態。

圖6-42　李方膺《風竹圖》

書　　名　　中國藝術：歷程與精神

著　　者　　張法

責任編輯　　苗　龍

封面設計　　吳冠曼

出　　版　　三聯書店（香港）有限公司

　　　　　　香港北角英皇道四九九號北角工業大廈二十樓

　　　　　　Joint Publishing (H.K.) Co., Ltd.

　　　　　　20/F., North Point Industrial Building,

　　　　　　499 King's Road, North Point, Hong Kong

香港發行　　香港聯合書刊物流有限公司

　　　　　　香港新界大埔汀麗路三十六號三字樓

版　　次　　二〇一七年十二月香港第一版第一次印刷

規　　格　　十六開（170 × 230 cm）五八四面

國際書號　　ISBN 978-962-04-4204-9

© 2017 Joint Publishing (H.K.) Co., Ltd.

Published in Hong Kong

本書由知書房出版社授權三聯書店（香港）有限公司在香港、

澳門地區獨家出版、發行本書繁體字版

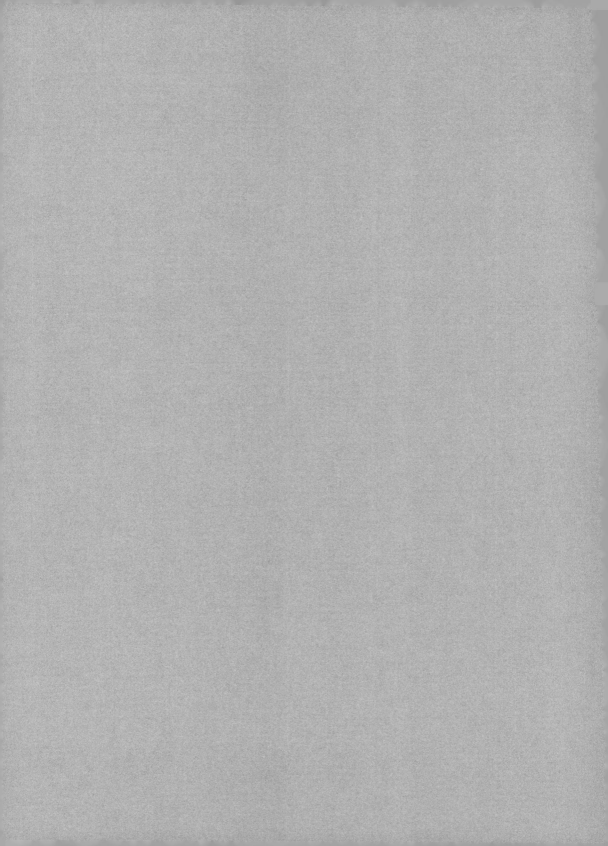